U0143377

国家出版基金项目
NATIONAL PUBLICATION FOUNDATION

"十三五"国家重点
图书出版规划项目

林木▽▽▽▽▽▽ 著

20世纪中国画研究 上

广西美术出版社

再版前言

广西美术出版社要再版我在14年前，即2000年1月在该社出版的《20世纪中国画研究》一书，这真让我高兴，因为我可以正式完成该书了。中国画《20世纪中国画研究》封面上注明的就是"现代部分"，那么，显然就应该有"当代部分"。1997年10月16日我的书稿完成于我曾工作过的四川美术学院，一晃17年过去了。此书出版的初衷，本是20世纪90年代初应王朝闻、邓福星两位先生之邀，为参加全国哲学社会科学"八五"重点规划课题《中国美术史》20世纪卷中国画部分而编撰的，但该书的20世纪卷后来因故流产，而我的文稿及材料又都是现成的，增加内容改变体例较容易，于是就出了我自己的55万字左右的《20世纪中国画研究》一书。因有备而来，故20世纪刚过，21世纪刚来的2000年1月出的我这本书，就成为国内总结20世纪美术史的最早的一本专著了。或许因为这个原因，此书一出，各地书店几乎都是一售而空。此后不断有人来问我何时出下册，我也说不准。这次广西美术出版社要再版此书，他们把我研究20世纪下半叶中国画的若干文章汇集起来，分类编辑，也就构成了下册的内容。一方面，我平时研究当代中国画的东西多，也当有好几百万字，从思潮到现象，从展览到画家，内容涵盖面广，选起来也容易；另一方面，我的书书名本来就是《20世纪中国画研究》，把相关研究文章分类编辑，体例上问题也不太大。于是，再版编辑的工作也就这么定下来了。

当我把此书近20年前的手稿（此书是我最后一部手写的专著，此后写作都用电脑了。该书最后完成于1997年，其中一部分1994年就已经完成了）找出来打开时，发现多年未动过的包裹文稿的塑料袋竟烂成小块！其实，此书从1992年开始收集资料算起，到今天完成，前后的跨度是22年！这22年间，美术界经历了多少变化啊！从对中国画衰落的认识到对中国画的变革发展，再到回归倾向的出现和自信的确立，与之相伴的是对西方追逐的"前卫""现代"的标榜，到对"后现代""当代"的依附，再到无可奈何的对"本土"的"回归"……而令我欣慰的是，从20世纪80年代研究本行开始，面对可谓甚嚣尘上的西化势力，或许是从研究中国古代艺术史起家的缘故，我从未动摇过对有着六千年悠久历史（从仰韶彩陶算起）的中国艺术的自信。加之对史观和史学方法问题一直很注意，故20多年来，我一直对历史进化论，历史发展阶段论、规律论持批判态度，也从来不相信西方艺术就先进，更不会相信"现代艺术"——包括后来的"当代艺术"——就该全人类去追逐这些荒唐的观念。在中国重新崛起、民族文化自信被再次唤起之时，重校书稿，重读一二十年前的这些文字，我一以贯之而逐渐深化的对民族文化的自信让自己也不无几分得意。

这次校稿，我仅仅对笔误和排版错误的局部做了校证，文章的观念、措辞一律未动，以保持这20来年的时间感。例如文章中20世纪90年代的"现代艺术"变成后来的"后现代艺术"，再逐渐变成近10年的"当代艺术"。而"封建社会"一词在本书的上册中还不时可以看到，而在下册中，早已弃之不用了。这个斯大林在联共（布）党史中划出的五个社会发展阶段之一，又被郭沫若武断认定的"不以人的意志为转移"的历史阶段，在我看来纯属张冠李戴的荒唐玩意儿。好在观念上的一致性，使得全书也能较统一。例如第一章中提到的20世纪初从"科学"与"民主"两面大旗中生发出的四大对矛盾及其统一，就不仅能说明20世纪上半叶中国画存在的状况，也能对理解20世纪下半叶的中国画有提纲挈领的作用。

当然，由于下册中的文章带有汇编性质，并非专著写作，故文章间一气呵成的连续统一性仍不够。在编辑时尽管删掉了一些可能重复的文章，但有些文章由于自身已有的逻辑上的关系，使其中一些重复性观点不便删掉，也只好将就了。如论述中国画系统性的文字在专论及论述系统与变革中同时出现，又如"中国画"的概念在专论和论及因概念引起的语言变革时同时出现，就有些无奈而不便删削了。好在这种情况不多。

下册的名家专论中，选择了一些相对有公论的名家。由于历史研究应该有个历史沉淀的时期，而20世纪下半叶离我们今天实在太近，故我平时研究之画家虽然不少，但选择也相当有限。如下册中所选之朱屺瞻、李可染、关山月、吴冠中、赖少其、周昌谷、周韶华、刘国松等，不论个人喜欢与否，他们都是些在全国具有影响力的名家。当然，下册所选仅为自己已有研究者，并非如上册之名家是就所选而研究。20世纪下半叶还有一批优秀的画家如石鲁、黄胄、周思聪们，只有留待以后再研究了。而下册涉及的如徐悲鸿、傅抱石与张大千，虽上册中亦有论及，但下册另有新的研究可作补充，所以一并列于其中。

由于此书写作和再版的时间延续太长，书中涉及或支持帮助过我的许多先生们都已作古，如王朝闻、黄远林、苏天赐、关山月、黎雄才、陈少丰、丁正献、吴冠中……还有日本的鹤田武良先生，一位热爱中国文化的忠厚学者，他对清末民初中国美术状况及中国现代美术教育发端的填补空白式的精彩研究，承其惠允附录本书，当算是本书研究时段的一个难得的序幕。但5年前他也走了……或许，相承相续的历史和人生本就是如此。本书的再版，算是对他们曾有过的关心和帮助的一点小小的感激。

2014年9月22日于成都东山居竹斋

旧版前言

从20世纪80年代初选择中国美术史做研究以来，我差不多一直在搞古代史的研究。一则对中国古代传统文化的博大精深可谓一往情深；二则在当时，从事文艺及意识形态的工作有颇多敏感与麻烦，倒不如一头栽在古人堆里，不仅遂了弘扬民族文化之愿，而且以古人为友，乐趣颇多，不易招惹是非、引祸缠身。于是花了10多年时间研究文人画，研究明清绘画，研究古画论的演进，研究古代绘画的精神体系，倒也其乐融融，兴致盎然。正准备涉及中国艺术精神的发生学问题时，却在20世纪90年代初，出乎意料地被带进了一个虽不陌生但的确缺乏研究的领域，即6年后本书所涉及的领域，那是一个国家哲学社会科学重点研究项目。其实我本是一个关心现实并非毫无热情的人，研究古代又何尝不是想有益于当代？于是又兴致勃勃地跑遍全国，北京、南京、上海、杭州、广州、武汉、西安、重庆，到各地图书馆查阅书籍、画册、文献，到画家的家里，到各地美术馆、画家纪念馆、美术学院画院看原作，到著名画家的亲属、朋友、同事、学生处调查和了解情况……数年的时间过去了，本来对我来说极为朦胧的20世纪上半叶的中国画坛的神秘面纱逐渐地被揭开，越来越清晰地呈现出它的本真面目——这就是今天想奉献给诸君的这本50余万字的著述。进入对20世纪中国画的研究时，我发现这是一个极富挑战性与刺激性的领域。10年前，当我从总体上研究明清绘画的时候，我认为那是美术史研究上的一个因时间距今太近而造成的史学盲区，但接触到20世纪上半叶的中国画研究时，我才发现，这个距今不过大半个世纪的时代比之明清来说，其研究可以说更加不够。如果说明清至少在个案研究上成就还颇丰的话，那么民国阶段的中国画研究情况或许更糟，这大概与后半个世纪人们的意识形态立场与此前截然相异、关注方向不同有关。但是，20世纪即将结束，我在亲自参与的1995年于香港召开的"20世纪中国绘画面面观"与1997年于北京召开的"20世纪中国画国际研讨会"上，就已听到了来自国内乃至世界各国、各地区的研究者要求总结和研究的呼声，加之当今社会开放，时代进步，20世纪中国画确乎到了应该也有可能认真研究和总结的时候了。

本书既然是对20世纪这段历史的研究，也就涉及我对历史的看法问题，实则也就是本书的历史观问题。研究历史的方法很多，国内外美术史界不少学者都偏向于对某些局部现象，如某个人某幅画的追根溯源的探求，有立足于风格、技法、家世渊源等各种角度的研究，无论是中国古典式的详尽考证，还是西方式的精确分析，都可以给人不少启发。而我则以为，一个画家的出现，一幅画的产生，是多种条件使然，既有时代思潮之影响，又有师资传承之条件，更受个人一时一地情景心绪

之制约，因此，对这种种复杂的社会的、政治的、思想的、文化的、艺术的和心理的因素，尤其是直接影响艺术的关键因素做全方位的研究，方是准确把握一个艺术家、一种艺术现象乃至一股艺术思潮的正确的方法。例如本书所论及的徐悲鸿及其写实主义：孤立地看，是徐从小就培养成的写实才能所致；再进一步，和徐受康有为、蔡元培的栽培有关；更进一步是时代宣传需要这种写实。目前的研究一般到此为止。但何以如此，实则与"五四"时期对"科学"的提倡有关，但仅止于此，仍无法正确评价徐的写实。因为20世纪初科学写实在图画界是普遍思潮，所有先进都在写实。如果再宏观一些看20世纪上半叶的科学主义，方知还有第一次世界大战中国的失落及其引出的1923年一场有关科学与传统文化的大辩论，以及这场辩论后艺术界向传统的回归与民族精神的研究，有民族形式的倡导，这才是综合的全面的"时代"概念。当然，50年代以后，对唯物主义的提倡有演化成自然主义的倾向，但80年代对此大有反拨，90年代又有回归传统的倾向。以此20世纪一个世纪近百年时间去观察徐悲鸿的写实，他的西方本位观和对民族艺术的虚无观念，他的一度前无古人后无来者的宣传势头及在当代学术层面造成的影响及此后影响的削弱，我们恐怕就很难再得出一度流行的"时代选择"论了。这种对历史的宏观与流动的综合性研究方法，恐怕就比只局限于一个局部的思潮和一个凝固的时段的研究方法更易看清问题的实质。同样，齐白石的雅俗共赏，蒋兆和的"苦茶"倾向，赵望云的反映民间疾苦，如不能结合世纪性的"民主"思潮，结合20世纪初的"为民众服务"，二三十年代的"到民间去"，40年代毛泽东的《在延安文艺座谈会上的讲话》中的"为工农兵服务"以及后来的"为人民服务"等时代背景去宏观地、流动地、综合地看，他们的艺术中那种独特的世纪性的美学价值也是难以被发现的。因此，从这种宏观与流动的历史观出发，对20世纪中国画的总体格局的研究，对其四大矛盾的较为详尽的研究，成为本书对各类画家评论的基础。

对历史的这种综合的、流动的研究方法，也是基于对历史发展的复杂性、偶然性，亦即非规律性、非决定性的认识。多年来，我们受进化论的影响，也认为历史的发展有其自身线性发展规律所决定了的，非走不可的，但可由人们的"科学"研究而得知的进程，而且，这种源自西方的思维方式也自然以西方的历史进程之线性"规律"作为人类一切社会历史发展的模式。而在20世纪美术界，从世纪初至世纪末，也一直奉若真理般地运用着西方美术的各种发展阶段的理论，如古典主义—印象主义—印象主义之后—现代主义，到世纪末还要加上后现代主义，人们极为普遍地笃信这种发展的先后时序，把它当作判断先进与落后、古典与"现代"的颠扑不破的标准，且有自以为得道的正气凛然的真理感。其实历史的发展受各种复杂因素的影响，许多因素的出现都具有偶然性，而多种偶然因素的综合才构成历史发展的阶段性趋势，历史发展因此而呈现不可预测性和不可逆

性。由此观之，考察历史，只能对其复杂的条件进行认真研究、分析和综合。而且，西方已经走过的艺术历程只能是西方自身历史的产物，它自身尚且不可能重复，与其社会、历史、文化、传统迥然不同的东方的中国更不应该也不可能去重复人家的老路。那种视西方"现代派"为人类艺术，当然包括中国艺术"现代"化的标准模式的观点，不仅荒唐，而且愚蠢。其实，当代这些"学舌鹦鹉"们早在20世纪上半叶就有前辈了。当然，说历史的非规律性是就宏观的角度而言的，而特定历史现象的产生受特定历史条件的制约，分析并解释这种现象是历史学研究的任务，而今人从中有所借鉴，有所启发、警觉或转化，是为历史学研究的意义。如对"科学"的倡导导致"唯科学主义"的泛滥，而后者又直接引起"全盘西化"的思潮，同时，对"全盘西化"的反拨又引出向传统的回归，这是整个20世纪上半叶的思潮趋向，而下半叶直至世纪末，似乎又在重演这个进程，当然原因与做法颇有不同。研究这两个进程的相似与区别，可能会让今天的美术发展避免更多的盲从与困惑。

对历史的研究又直接关系着对画家的批评。

我所理解的艺术史，不仅仅是对艺术史现象、史实或有关材料的收集与罗列，当然这种工作极为必要，更重要的是，要让这些史实说话。而艺术史除了有对思潮及流派等宏观现象的原因、性质、意义和影响的分析、研究和评论，还有一个重要的内容就是对重要画家的个案研究及评论。

近年来，随着艺术市场的繁荣，评论家应运而生。有以风格特出相评，有以技艺精湛论之，有以内容之别致相议，更有以类西方艺术之地道之正宗而嘉许……但纵观此类评论，几个严峻的问题出现了：所评绘画的创造性是从和谁的作品比较中获得的？一个没有历史基础和历史感的评论家又如何去进行这种比较？不和历史去比较，又可以和谁去比较呢？而没有这种比较，价值判断又从何而来呢？看当今中国画评论，充斥着千篇一律的套话，如情感如何超脱淡泊，笔墨如何精妙绝伦，中锋书法如何劲健有力，造型如何简洁，风格如何空灵，章法如何虚实相生……这一套评论至少可以容易地随意移置至从元到明清乃至近代、现代、当代的许许多多古今画家的画作上去。然而，一个画家在历史上一定是独特且富于个性的，这种独特性与个性也只能从历史的比较中去确立。早在1928年，林风眠在《我们要注意》一文中就批评说，中国艺术界一大毛病就是"艺术批评之缺乏。最重要的，没有历史观念的介绍。……没有历史观念的瞎谈艺术批评，结果不但不能领导艺术上的创作与时代产生新的倾向，且使社会方面，得到愈复杂纷乱的结果。……批评方面没有切实的基础，常影响到作家方面，没有新的变更。整理方面（注：指历史的研究与整理）没有系统，而所谓新的创作，又将怎样生长出芽来呢？无怪乎中国艺术流于摹仿，而永远不再发生变化了"。林风眠1928年的批评，在今天仍然有相当的现实意义。

照我看来，一部艺术史，就是情感与形式矛盾运动的历史，就是在特定社会中的特定情感支配下形成的特定形式的演变史，最终呈现为形式演变的历史。这里有两个尺度，一个尺度是在历史纵向上的继承、发展与创造，一个尺度是画家在当代生活中的独特体验及其相应的对这种体验的独特表达的形式创造，亦即横向上的当代性。这样，纵向的历史性与横向上的当代性即可构成和确立一个画家历史地位与其艺术价值的坐标系。具体而言，一个画家对当代生活的体验愈充分，愈深刻，他对历史传统的认识与理解愈全面，愈完整，愈系统，他的创造也就可以更具备当代性、继承性与开拓性。只有历史的继承而无创造将会因模仿而消失在历史的纵轴上，只有对当代表现的欲望而无历史的基础亦将淹没在当代的横轴上。因此，必须在这个坐标系上以历史和当代两个维度去定位方能有一位置之"坐标点"。此即本书所持的"坐标式"批评观。如黄宾虹，时人评其笔精墨妙，积墨浑厚华滋，但这些评语亦适合不少古人。我从历史的比较中，从与长于用点的古人、长于积墨的古人的比较中看到黄宾虹"积点成线""笔笔清疏"的点子积墨，在那融笔法与墨法为浑然一体的独特创造中，发现了黄宾虹所实现的、石涛一度梦寐以求却因画法程序限制而难以实现的"笔与墨会，是为氤氲"的笔墨至境。黄宾虹艺术之重要成就，盖在于此。而黄宾虹画中那自觉的平面的、抽象的、虚拟的意味，那浑厚华滋的大中华气度，当然也是前无古人的。由这种"坐标式"批评观，我对潘天寿的评价就没有从他的与古人并无太大区别的笔墨入手，而是从与近千年大同小异的章法程式的比较中高度评价潘天寿取得的现代结构的革命性突破。同样地，对傅抱石的"散锋笔法"，我亦没陷入纳其入"无数中锋"的中锋正宗论而抹杀其革命性，反而认为，这是对中锋正宗和以线造型的传统定论的革命性突破……

批评方面是如此，创作方面亦同样需要对传统进行深入研究、整理，以作创造的基础。而对传统理解的深度与广度亦直接关系着画家们的艺术成就，这是本书在评论各位画家时特别注意之处。本书注意到1923年那场科学与人生观的大辩论在中国画界引起的由崇拜西方到向传统回归思潮中所起的重要作用，注意到此后中国艺术精神大讨论对各位画家的影响。照我看来，中国艺术精神是有其体系性的，它以缘情言志为本质内核，这既是出发点，亦是情感表现体系的归宿。以情感表现为核心，构成了意象式的东方造型体系，它分别包括由情感表现之需而制约形成的意象式思维原则，即象征的、符号的、抽象的、虚拟的、程式的、平面的、装饰的、综合的、辩证的诸原则。由此类原则出发，又构成中国绘画的题材选择及形式特征。如它的特定的母题性质的山水、花鸟、四君子，及十八描、皴法、叶法、点法、三远法、水墨、金碧、写意、诗书画印结合。所有这些中国画的原则、题材与形式，又共同形成诸如自然、简淡、空灵、雅逸、偶然、奇崛、朴拙等风格系统。也就是说，中国传统绘画的体系是由其内核、造型观、思维原则、题材形

式系统和风格系统共同构成的。我们这个有着数千年文明的东方古国当然有自成一体的艺术体系。我在研究中发现，20世纪各大家各依其对传统的理解和借鉴而形成了自身的特点：黄宾虹循明清笔墨而蔚然成家；林风眠对传统有褒有贬，虽未必很深，但融合中西亦自成一体；对传统极度失望而又不愿研究的徐悲鸿拼合中西艺术不无遗憾；对传统极度崇拜研究亦深，但自拔不够的刘海粟的中国画同样不敢过分恭维……

由于我在本书中所认同的艺术史是形式演进史，是形式在情感制约下不断演进，亦即刘勰所谓的"凭情以会通，负气以适变"（《文心雕龙·通变》）的历史，因此，本书对画家成就的研究和评价，是在对画家多种因素的综合研究中尤其注意他们在形式创造方面的成就后得到的。作为从事造型艺术绘画的画家们，没有创造出独具一格的能够承上启下而影响深远的形式体系，就没有资格在艺术史上占据属于他的牢固地位。"大家"永远是那些创造出独特且影响深远的崭新形式体系的人。

由于秉持上述观念，本书对20世纪中国画坛的宏观评论以及对一些重要画家的评论就颇具独特之处，许多评价与流行评价就不尽相同，甚至大相径庭。我认为，中国是世界上最具优秀历史传统的国家，太史公不畏个人之安危秉笔直书一直为我国史学研究之楷模和传统，这个传统在社会昌明之今天也是可以继承的。况且，我写的这本历史，不过是狭小的美术——而且还仅仅是中国画的一个断代——之历史而已。在研究过程中，我尽可能地查阅资料、了解情况、阅读原作，也尽可能公平地分析材料得出结论。扪心自问，一度纯粹研究古代史的自己，对现代中国画坛诸画家并无任何成见，评论纯然是在研究材料之后得出的，对包括徐悲鸿、张大千、岭南诸家在内的许多画家的评价，写作后的结论与我研究之初的感觉甚至相左。对黄宾虹评价的主要论点，就是在读大量原作时产生而在随后的研究中得以论证的。当然，尽管如此，以一人之力而试图对世纪性美术现象予以较为全面的研究、总结，片面与失当之处也在所难免。同时本书虽力求全面，但本书的范围仅限于中国画方面，并非对一个画家的全面评价，如对于既从事油画素描，又画国画，且在美术教育方面贡献卓著的徐悲鸿、刘海粟、林风眠，本书就只论其国画方面的得失，其他方面一概不涉及。人品、道德、政治态度及人事纠葛亦不属本书讨论范围。另外，本书所持观点方法也未必为所有的同行所赞同，因此，欢迎方家批评指正。其实，历史本身就是一个多维的立体的存在，我们尽可以从多种角度对它予以不同的观照，那么，本书所取的视角，或许也可以看成是给学界与画坛提供的一种独特的观照方式吧。

本书旨在从历史的宏观角度对20世纪中国画坛予以总体研究和总结，因此涉及的内容也较多。全书有总体格局的研究，以四大矛盾的对立统一作为基本线索统领全局，20世纪上半叶绝大多数美术现象基本上可以归纳在这四条线索中，甚至，在20世纪下半叶，这四条线索还将继续展开。另

外，全书有重点画家的详尽分析，也有普遍性的现象如画家一览、画会分布、美术展览及教育方面的情况介绍。同时，由于我为撰写此书曾到全国各地查找收集了很多材料，这是第一手未曾为人使用过的材料，一些材料甚至是来源于20世纪初连标点都没有的史料，所以十分宝贵，书中大量引用实属必要。如蒋兆和自己叙述的发表于1943年日伪统治下北平《学生新闻》上《我的画展略述》及相关的两篇文章，就是彻底搞清楚蒋兆和《流民图》究竟为何而作、为何人而作的真相的几乎唯一的史实证据了。本书对蒋文就只能全文刊登，因为这涉及一个重要画家的人人皆知的经典作品的正确而公正的评价的问题。

值得一提的是，我虽然一直从事艺术史的研究，本书也的确是想从史学的角度对20世纪中国画进行研究，但全书的风格却与常规史学著述有较大的出入。有人认为，史学就是史学，应该正儿八经，板着脸孔说话，严肃方正，不带感情。但我以为不然。我以为，艺术史也应该是艺术的。本书既非以史带论，亦非以论带史，而是可史可论，亦论亦史，该史则史，该论则论。写到感慨处，来点感慨；写到激动处，发点感情。有点散文、杂文味道，亦未尝不可。自由、随意，力求生动、活泼，文辞亦追求美一些，艺术些。不然老是研究艺术家，看着他们画得神飞扬、思浩荡，发逸气、抒性灵，得意洋洋，而自己非得规规矩矩做学问，老老实实当史家。老子不是说过"美言不信"吗？然则，"情者文之经，辞者理之纬；经正而后纬成，理定而后辞畅。此立文之本源也"（南朝梁·刘勰）。遥想当年太史公为《史记》，情动辞发，跌宕起伏，留下多少生动感人的形象。贾谊作《过秦论》则纵横捭阖于六合，心骛气驰于八荒，又何尝非史非论呢？史学文体或许是被后来以八股取士的学究先生们给搞得板滞起来的。恢复中国生动活泼的史学文风，让史学著作多些趣味，则作者写来不致太苦，而读者读来也可多些可读性与趣味性，又何乐而不为呢？至于本书被定为史学著作还是理论、评论著作，或者什么也不是，这都不重要。至少，它是一本的的确确在谈20世纪中国画的书。

1997年10月15日于四川美术学院

总目录

上册

第一章

现代中国画的总体格局

第二章

现代著名中国画家评传

第三章

现代中国画家群

下册

第一章

20世纪中国画的类型体系论

第二章

20世纪中国画的语言

第三章

20世纪中国画的品评

上册

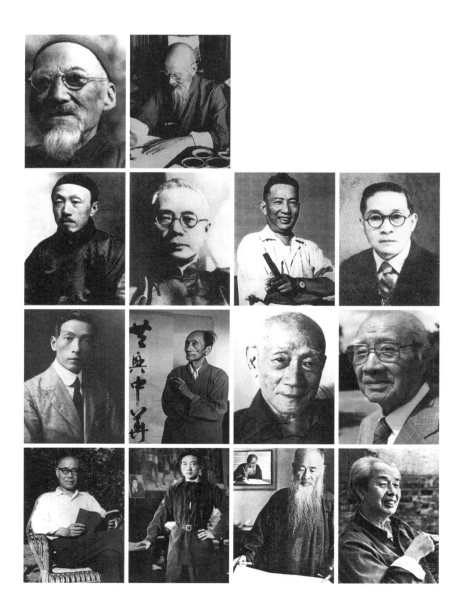

第一章

现代中国画的总体格局

第一节　新旧冲突的世纪初中国画坛

中国历史在本世纪[1]初叶开始了一个剧烈而深刻的时代转折，持续两千余年的封建王朝分崩离析，而崭新的社会形态又未能马上确立，整个社会进入了一个激烈动荡，充满着矛盾、冲突、混乱、恐慌的时期。落后挨打的中国与强大的西方列强之间的尖锐的民族冲突引起先进的中国知识分子对东西方文明的深刻反思，由此又引来了声势浩大的社会革命和文化革命。黄远生1916年对此写道：

现时吾国民思想之冲突，概由与西洋思想相接触而起。[2]

这种冲突是全方位的，矛盾充满着整个社会生活领域。李大钊说：

中国人今日的生活，全是矛盾生活；中国今日的现象，全是矛盾现象。举国人都在矛盾中讨生活。……矛盾生活，就是新旧不调和的生活；就是一个新的，一个旧的，其间相去不知几万里的东西，偏偏凑在一处，分立对抗的生活。[3]

可以说，本世纪初期这种社会与文化的动荡仅仅源于对已经推翻了的封建制度及其思想文化现状的强烈反抗，整个社会的出路究竟在哪里，人们是搞不清楚的。但必须革命，必须破坏，先毁掉旧的一切，才能建设新的社会、新的文化和新的生活。这种对传统的破坏精神又构成了上述矛盾、冲突与混乱的时代的基调：

中国今日，盖方由无意识时代，以入于批评时代之期。夫批评时代，则必有怀疑与比较之思想。怀疑之极，必至破坏；比较之后，必至更新。[4]

五四运动前后那股带有强烈革命意义、打倒传统和全盘西化的时代性潮流，正是世纪初这种矛盾与混乱的时代性特征。这种普遍的思潮自然给属于文化的重要领域的世纪初的中国画坛打上了深深的时代烙印。

如果说，明清作为封建社会的末期，在一个虽正衰落但仍相对稳定的阶段里，传统美术尚能集古典美术之大成，且在人文主义萌芽、经世致用等新思潮的影响下出现若干新的审美因素而把古典美

1　本书提到的"本世纪"均指20世纪，"世纪初"均指20世纪初。
2　远生：《新旧思想之冲突》，《东方杂志》1916年2月10日第13卷第2号。
3　李大钊：《新的！旧的！》，《新青年》1918年5月15日第4卷第5号。
4　远生：《新旧思想之冲突》，《东方杂志》1916年2月10日第13卷第2号。

术在封建时代的晚期推向一个新的高度的话，那么，当产生古典形态美术基础的封建王朝终于被彻底地摧毁，整个封建文化连同其思想基础统统成为"旧"的因素而直接面对从西方传来的科学与民主之"新"时，古典美术自然要同整个封建文化一样成为被怀疑、被批判乃至被打倒的对象，自然要因其"旧"而卷入与西方来的美术之"新"和现实生活之"新"的尖锐矛盾冲突之中。

的确，因袭古典绘画之"旧"的风气弥漫在世纪初的中国画坛。

由于中国古典绘画发展至明清已经呈现了它在封建社会阶段可能发展到的辉煌极致，它在这个"古代"社会的末期已经拥有了如徐渭、董其昌、"四王"、石涛、八大山人、吴昌硕一类雄踞于艺术巅峰的大师，后人要在古典绘画的范畴内逾越这些大师已属不可能。于是，在一种全新的社会形态中硬要追逐另一社会形态——况且是"旧"的已经逝去的死的社会形态——的文化产物，除了因袭模仿，不可能有别的路可走。大多数碌碌无为的画家的因袭之作充斥着世纪初的画坛，以临摹古代之作品去参加展览在当时是极为普遍的事情，以致许多展览会都必须强调不能临摹古人的仿作去充个人创作以当展品。1920年北京大学《绘学杂志》上《苏州美术画赛会与赛报告》载1919年1月颜文樑等人在苏州举办之"苏州美术画赛会"，"其陈列之资格，则无论个人与学校，皆以非抄袭或临摹前人之著作者为限。然此次征集既多为学校出品，则临摹之作，殆不可免。深恨个人以画家资格与赛者不多，为逊色也"。参展作品当属个人创作而非临他人之作应为常识之事，而在世纪初之画界却须作如此格外的规定，虽有规定而仍"殆不可免"，其临仿之风气于此可见一斑了。作为当时传统派中坚的金绍城（拱北）的观点是具代表性的，他在其著名的《画学讲义》中说：

> 古来画家之成名，何尝以前人规范为不足法。而离奇独裁，以为千古未有之独创。……即援引古法，将古法所未尽者而尽之，就其古法所隐露者而变化之。不拘不离，汇成巨然画品者，亦不可谓之特创，谓之自成一家则可。[1]

金绍城认为画学无所谓新旧之论，今日艺术之不朽，全在于古人当时之精神所致。尽管受到当时时风之影响，金拱北也认为不应泥于古法，应师化工，作画当形似而不失规矩，重现实体验等，但由于传统派过分地强调古代社会的情感和意境模式，过分地强调古代绘画语言的传统规范，所以以这种思想为代表的一大批画家的绘画风貌是很难超出那个已经逝去的"旧"时代的古典绘画风貌的。

既然因袭循旧之风弥漫着世纪初的画坛，而当时思想界、文化界的新旧矛盾冲突又是如此激烈，因此，伴随着复古之风的，自然是求新求变、提倡美术革命的又一股势力更为强大的思潮。

这股思潮或许应从1917年康有为在《万木草堂藏画目》中第一次喊出"中国近世之画，衰败极矣"算起。这位游历过欧洲的资产阶级改良主义者从欧洲的科学写实主义立场出发，以为"吾国画

1 金绍城：《画学讲义》，《湖社月刊》1938年7月第21期。

疏浅，远不如之（注：指西方）"，主张以古代界画、院体之为正，以反写意、墨笔粗简，复远古以救近弊。又主张"它日当有合中西而成大家者。……如仍守旧不变，则中国画学应遂灭绝。国人岂无英绝之士应运而兴，合中西而为画学新纪元者"。

在中国现代美术史上第一次打出"美术革命"旗帜的是吕澂和陈独秀。

吕澂1918年12月以"美术革命"为题致书新文化运动的领袖陈独秀：

> 记者足下：贵杂志凤以改革文学为宗，时及诗歌戏曲，固宜改革，与二者并列于艺术之美术尤极宜革命。……呜呼！我国美术之弊，盖莫甚于今日，诚不可不极加革命也。革命之道何由始？曰：阐明美术之范围与实质，使恒人晓然美术所以为美术者何在，其一事也。阐明有唐以来绘画、雕塑、建筑之源流理法……使恒人知我国固有之美术如何，此又一事也。阐明欧美美术之变迁，与夫现在各新派之真相，使恒人知美术界大势所趋向，此又一事也。[1]

吕澂虽未直接明确"美术革命"之道，但他深入研究美术原理和洞察传统美术和西方美术之源流与发展及其趋势所在的冷静态度，无疑是打下"美术革命"之正确基础的明智做法。

作为文化和政治革命领袖的陈独秀，则以当时的确充满革命精神的打倒封建传统、以西方文化拯救衰亡的东方文化的观点明确地提出了具体的"美术革命"的主张。在同样的题目下，陈独秀响亮地指出：

> 若想把中国画改良，首先要革王画的命。因为改良中国画，断不能不采用洋画的写实精神。……画家也必须用写实主义，才能发挥自己的天才，不落古人的窠臼。……人家说王石谷的画是中国画的集大成，我说王石谷的画是倪、黄、文、沈一派中国恶画的总结束。……像这样的画学正宗，像这样社会上盲目崇拜的偶像，若不打倒，实是输入写实主义，改良中国画的最大障碍。[2]

陈独秀这种充满革命精神而又失之偏颇的"美术革命"的号召，以时代性的否定传统和西化倾向，在世纪初呼应着与康有为相同的精神而又定下了本世纪整个中国画坛发展的基本方向。

作为新文化运动主帅的鲁迅，其观点与陈独秀上述的观点也大致相同。其影响虽不如后者，但时间却更早。他早在1907年的《摩罗诗力说》中就有"置古事不道，别求新声于异邦"的思想，对传统文化之失望，并冀求西方之美术为拯救中国艺术之途，并举出汉唐时国力强盛吸取外来艺术之"自由驱使，绝不介怀"的自主心态以证借鉴西方之必要。

持这种观念以求变革的人，即对传统持基本否定态度而只求以西方科学写实精神拯救中国画坛的人是很多的，在世纪初美术界的先进人物中占了相当的比重，如蔡元培、徐悲鸿、林风眠及早期

1 吕澂、陈独秀：《美术革命》，《新青年》1919年1月第6卷第1号。
2 同上。

的刘海粟等都有类似看法，对此种中西冲突，我们将在后文中详述。

从思想角度批判因袭守旧的保守画风而主张艺术变革，是当时"美术革命"又一主要的方面。

如果说，以为先进的西方可以拯救落后的东方而掀起的西方本位观或全盘西化的观念是以否定民族自我的传统为代价，这种性质的美术革命观热闹过一段时间后即有所消歇的话，那么，从艺术与时代的关系，从艺术与现代思想、观念、情感的关系所作的探讨，则从更为本质的角度阐明了"美术革命"的必要性与紧迫性。

鲁迅在1913年的《拟播布美术意见书》中指出了艺术的这种时代性与民族性：

> 凡有美术，皆足以征表一时及一族之思维，故亦即国魂之现象；若精神递变，美术辄从之以转移。

世纪初巨大的社会变革在当代社会生活中的确也发生了根本的变化，但传统美术和传统美术观念的惯性却使当时的美术没有反映发生在人们周围的活生生的现实生活。艺术本来就应该是生活的反映。因此，对当时画坛因袭风气的不满，也是画坛先进们普遍的看法。丰子恺就提出过这种置疑：

> 中国画真有些古怪：现代人所作的，现代家庭里所挂的，中堂、立幅、屏条、尺页，而所画的老是古代的状态，不是纶巾道服，曳杖看山，便是红袖翠带，鼓瑟弹琴。从来没有见过现代的衣冠器物、现代的生活状态出现在宣纸上。……绘画既是用形状色彩为材料而发表思想感情的艺术，目前的现象，应该都可入画。为什么现代的中国画专写古代社会的现象而不写现代社会的现象呢？[1]

这种观点是比较客观的。"一代有一代的文艺"，当代的艺术应该反映当代人的生活，亦如古代的画家表现了古代的生活与古人的情感一般。我们不可厚古薄今，亦无厚今薄古之必要。这种观点在当时的确是相当普遍的。如汪亚尘认为"艺术是起源于艺术家最内面创造的作业，但是艺术家所引出艺术的问题，是依据在现代，这也是其有力的根源"[2]。任真汉认为，艺术是"一峰一峰的走，它永远没有停留或回顾"，但由于"时代的转变也急激得可以，由于世界文化的交流，和对社会集群生活的觉醒，艺术必然更不踌躇地踏上另一个新阶段去的"。任真汉还指出了现代中国画应走的明确之道：

> 这一新阶段并要把中国画的休眠期中产生的超世纪观和惟气韵论加以检讨和扬弃。第一，它必然会脱下峨冠博带的道袍，从山林走进十字街头。第二，他要从墨池里走出来，在青天白日下反映出各种颜色（当然这并不是说水墨画不可写，而是说中国将有对色彩的觉醒之要求）。第三，跟新时代的新世界观一起，艺术必然要和政治相配合，重新和人类生活发生密切关系……[3]

1 丰子恺：《谈中国画》，载《丰子恺论艺术》，复旦大学出版社，1985。
2 汪亚尘：《艺术概述》，《民报》1933年7月3日。
3 任真汉：《关于中国画的改进》，《第二次全国美展广东预展会专刊》1937年3月1日。

这种明确地要求中国画反映现实生活的要求在著名的评论家李宝泉那里，被概括为"近"而与中国绘画传统精神之"远"相对立。李宝泉在论及传统绘画是以"远离现实"之"远"作为古典绘画精神的突出标志之后，以岭南画派高剑父、高奇峰与陈树人的画作为例，认为这种新倾向"可以归纳成一个最足以代表新国画的精神底一切的，就是放弃'远——远离现实'，而撷取了'近——接近现实'的精神。所以在这新画的画面上，那题材有汽车、抗战、难童、西装人物、飞机、探光灯及现代生活等"。李宝泉把这种题材内容上直接面对现代生活，"但对于国画用笔上原有的皴法、劈法、淡墨法、钩勒法、题款、印章，以及材料上的胶质颜色、柔软毛笔、宣纸、绢等，还是采纳着的"画法称为"新国画"。¹可见当时的画坛对反映现实生活内容之新题材新内容的重视程度了。仅仅以题材之变就可以构成中国画革命的又一形式，这在当时的画坛是一主要的思路。姚渔湘在30年代初立达书局出版的著名的中国画论集《中国画讨论集·序》中也持同样的观点：

大凡每一种艺术，全有一种时代性与国民性。所以东方艺术有东方艺术的色彩，西洋艺术有西洋艺术的色彩，十八世纪有十八世纪的艺术，十九世纪有十九世纪的艺术，唐代与宋朝不同，明与清亦不一样……大都全与时代背景有连带的关系。但是现在研究中国画的人还是唐宋以前的思想，故步自封的在自己的园地里讨生涯。

对于曾学习过西方现代主义的画家倪贻德来说，思路则比上述观点更开放，也更深刻。他并不认为现代中国画题材上的变更有太深的意味。他强调决定艺术根本的是艺术家的情感之所在，以及由这种情感所决定的新的诗情画意与新的表现技巧。他认为：

画面的物象，是经作者的情感——人格——融化过后的物象，也就好说是作者当时情感的象征。因此，我们可以证明，真的艺术品，他所表现的情感，都是由现实生活中所感得的，我们有怎样的感觉，同时就生起怎样的一种情感，所以艺术家他虽不必受时代所束缚，而他所表现的，却在无形中都是时代精神的反映——也正惟他能代表出时代精神的，才能算得真实的艺术品。

倪贻德分析了古风尚然的原因，以为有模仿和追求古代诗意的"诗型"范式两大原因，也批判了西方科学形似的观点，从他的情感决定论的立场，指出了中国画改革的根本途径："艺术上所最重要的，却是由对象而引起之内部生命，所以我们要改造国画并不在于那种地方……最重要的却是艺术态度之变更。现在一般国画家的态度，是摹仿、追慕、幻想……而与现实生活离得太远；不是表现现实生活艺术，却是些虚伪、造作，没有真情实感的艺术，所以我们应当把这种态度改变一下，从摹仿到创造，从追慕到现实，从幻想到直感。……现代的青年国画家，更应当有下面的两种努力：一、从新的事象、新的感觉中，去寻出新的诗意、新的情调。二、创造新的技巧，去表现新

1 李宝泉：《由国画谈到新国画》，香港《大风》1941年第88期。

的画境。"[1]

20世纪上半叶,对于中国画的改革,人们提出了种种想法,有循古法而变新制者,有以西方拯救东方者,有改内容题材而欲革命者,有变情感态度以求新法者,看看上海《国画月刊》的主编贺天健先生给中国画定出的标准也许可以让今天的人们了解当时人们探讨国画出路是如何苦心经营的。贺天健在民国二十四年(1935年)八月十日出版的该刊第1卷第9、10合期中给优秀国画定出了许多标准。他的标准有:

从功夫上表现之证明——由宋元各家入手而复能得其真髓,历二十年以上之习练者。……读书在五六千卷以上而知立身处世之要道者……

其他如练魏碑、练界画,游历名山大川,题诗立意高超、题款恰到好处及笔、墨、位置……所论几乎全是传统国画一套陈规,不过要求积累经验、功夫、修养而已。这就几乎是不管其新旧之争,我行我素,"吾愿循序渐进,挺人此无限止与有阶段之大造演进长途中",以不变而应万变了。

总之,世纪初到世纪中叶,创新国画几乎是中国画坛的一致倾向,人们纷纷提出自己的主张,中国画坛也的确出现了前所未有的活跃景象。亦如王显诏所看到的那样:

在最近的十余年来,中国的艺术界,渐渐地已有了这样的感觉。因此研究创新中国绘画的人,一天多似一天,国画的位置,也一天高似一天了。……现在新中国画的计划,实在太多了。于是三钱银花二分甘草的药方式的作品也充斥了,而一般新近的艺术追求者,也五花八门地计划起来凑凑热闹了。其实他们所制造的,何曾是新国画呢![2]

在20世纪上半叶的中国画坛,人们的确普遍对旧国画感到不满,伴随着时代性的对旧文化的怀疑、否定与破坏之风,人们的确想为国画另觅新途。但什么是新途呢?在探索之初的人们又确实很难下一定论,尤其是为人们所比较一致首肯的定论,于是在以否定与破坏为标志的时代里,在新路未觅之时,整个中国画坛呈现出一种混沌无序的状态。

1923年的汪亚尘在他想探索的《艺术上应走的途径》中也没能给人们,甚至给自己找到一条真正"应走的途径",但有一点却是汪亚尘们所清楚的:"我们也不确信自己的主张,全部分都是对的,但照这样的大声疾呼向时代前面的狂奔者,已胜于顽固的保存主义者万倍了";"人们所觉悟的,就是破坏传统,挣脱一切过去的羁绊,大胆地、自由地依了各自所信仰的突进"。[3]至于如何走,当时的画家们是迷茫的,只是模糊地认识到:往前走总比向后倒退好!而"依了各自所信仰的

1 倪贻德:《新的国画》,载姚渔湘编著《中国画讨论集》,立达书局,1932。
2 王显诏:《国画创新应取的途径》,《中国美术会季刊》1936年第1卷第3期。
3 汪亚尘:《艺术上应走的途径》,《时事新报》1923年12月9日。

突进"，也就造成了当时画坛五花八门、光怪陆离的混乱与矛盾的现状。

这种世纪初混乱的情况只要翻翻当时出版的杂志、画报就可以一目了然。以《北洋画报》民国十六年至十七年间（1927—1928）几期为例。这里有陈师曾的北京风俗画；有林风眠组织之北京艺术大会作品；有徐悲鸿绘的观世音像；有《红楼梦》剧照，其中贾宝玉正以西洋礼俗吻林黛玉之手；更有裸体女人似观音一般堂而皇之地坐于莲台，且背光皆然，而名之曰"色即是空"的照片！……古代与现代、东方与西方，严肃与轻佻、神圣与色情全混搅成一堆。再以蔡元培主持的北京大学画法研究会1920年的《绘学杂志》为例，蔡元培之演讲说，"望学中国画者，亦须采西洋画布景实写之佳。……今吾辈学画，当用研究科学之方法贯注之"。而同页所载之"冯汉叔讲演录"则大唱反调——"画之良劣，在于布景，无何等重大之关系，盖尽在笔墨气韵处也"，且认为"以中西画之根本不同，故不能以相较。……中西画根本既相异，是以中西之画，不宜随便参加，恐遭非牛非马之议"。冯汉叔斥"郎世宁浅抹深涂，其品斯下"，而徐悲鸿则在同刊中极赞郎世宁，"吾见彼画十余幅，其精到诚非吾华人所及"。蔡元培要求中国画家学习西方科学"实写之佳"，徐悲鸿以写实标准评文华殿之古画优劣，丁肇青论"美术者，天然界真实之表现，绝不准有丝毫穿凿及粉饰"。此等议论不仅让画国画的冯汉叔不以为然，以为画之优劣"尽在笔墨气韵"，而且学过西画的国立北平艺术专科学校首任校长郑锦在论西画时也说，"盖美之存在，在气势手法，而不在自然与形似"。……其实，又岂止不同的学者、画家之间是如此的不同，就是同一学者、画家，其变化也是十分明显的。如此时的蔡元培如此迷恋科学，而20年代中期则改变科学至上的态度，认识到科学与艺术的不同。1919年尚在羡慕西画写实之精，"我国山水画，光线远近，多不若西人之讲求，此处宜采西法以补救之"，还以为"东西洋画理本同"的陈师曾[1]，到1921年时居然写出《文人画之价值》，说"文人画不求形似，正是画之进步""以一人之作画而言，经过形似之阶级，必现不形似之手腕。其不形似者，忘乎筌蹄，游于天倪之谓也"，还举西方正在发展的现代诸派为例，"其思想之转变，亦足见形似之不足尽艺术之长，而不能不别有所求矣"。[2]陈师曾的转变还惹得过去的同事徐悲鸿很不高兴。其他如傅抱石、潘天寿、黄宾虹对学习借鉴西方与坚持传统都有矛盾对立或言不由衷的说法，岭南"二高一陈"对待传统也有一个由反叛、否定到回归的过程。

此等状况，既显示了20世纪上半叶学术之自由、开放与活跃，人们尽可在无政治的压迫和理论、思想之一统的干扰下无所拘束地思考，但又从另一角度表现了世纪初画坛群伦在思想创作上的混沌、迷茫与惶惑，以及由此而造成的中国画坛的混乱与恐慌。俞剑华有一段在1928年谈《现代中国画坛的状况》的文字颇能说明这种情况：

讲到现在中国的画坛，真是形形色色，五花八门，令观者目眩神迷：大派、小派、正派、别派、

1 陈师曾：《陈师曾讲演对于普通教授图画科意见》，《绘学杂志》1920年6月第1期。
2 陈师曾：《文人画的价值》，《绘学杂志》1921年第2期。

京派、海派、新派、旧派、野派、禅派、中日混合派、东西折衷派。人各有派，派各不同，各自摇旗，各自呐喊。莫不以己为是，以人为非，争奇斗异，入主出奴。[1]

而当时任教于上海美专的傅雷在论及中国画坛的混乱与迷茫时干脆以"恐慌"二字来概括：

现代中国的一切活动现象，都给恐慌笼罩住了：政治恐慌、经济恐慌、艺术恐慌。而且在迎着西方的潮流激荡的时候，如果中国还是在它古老的面目之下，保持它的宁静和安谧，那倒反而是件令人惊奇的事了。[2]

是的，在这种社会正经历着巨大变革的迷离扑朔的阶段，古老的中华传统文化面临着先进的西方文明的摧枯拉朽般的强大冲击，因而形成了整个社会意识中以西方文明之"新"对抗传统文化之"旧"的新旧对立与冲突，现代中国画坛也在这种时代性、思潮性的"新"与"旧"的冲突下出现了混乱、恐慌的局面，且派别林立、学说纷呈，也因此可说是开放与自由的画坛现状。那么，这种混沌迷蒙的现象是否真的散乱无序，真的让人无法把握其本质与规律呢？

事实上，人们对传统绘画的责难主要集中在模仿因袭而致的非创造性，因沉溺于古代而形成的非时代性和因文人墨戏、不求形似而引起的非科学性上。而这几个方面的冲突又基本上是以新旧冲突为形式，以中西文化冲突为实质，以文化革命和社会革命为内容的时代性革命思潮的反映。难怪吕澂与陈独秀喊出的是"美术革命"的口号，徐悲鸿改"改良"为"革命"，这些都是革命的时代之光的折射。由此可见，整个现代中国画坛纷繁复杂的矛盾、斗争，基本上可分为由中西文化冲突而形成的技法、形式的矛盾和由社会革命、文化革命所引起的有关内容及艺术功能的矛盾这两大线索，并使当时的画坛展开了科学与艺术、民族精神与西方文化、为人生与为艺术、雅与俗等四个方面八个范畴间的对立统一的声势浩大而持续长久的大论争。在这种矛盾的艺术与理论的论争氛围中，在不同理论及时代风气的影响下，又形成了风格众多的现代中国画诸流派，构成了全新的现代中国画的总体格局。

1 俞剑华：《现代中国画坛的状况》，1928年"五四"纪念日在上海爱国女学演讲会上的演讲，发表在6月16日《真美善》第2卷第2号上。
2 傅雷：《现代中国艺术之恐慌》，《艺术旬刊》1932年10月1日第1卷第4期。

第二节　科学与艺术的矛盾与统一

　　科学与艺术的矛盾是现代中国画坛讨论最激烈，讨论时间最持久，对当时乃至对20世纪50年代以后的当代画坛影响最为巨大的一个题目，对它的探讨贯穿了整个20世纪中国画坛。对这对矛盾的态度，也直接成为各个画家形成不同的艺术风貌的关键。这里涉及源于西方的现代实验科学与东方强调精神内蕴的意象艺术精神的矛盾。

　　任何民族的艺术都有各自的特征，以形成自己的民族特色并与其他民族艺术相区别。在众多的艺术特征中，又必然有一种最为根本的特征，即本质性特征。它的存在，决定了该艺术诸种特征的形成与发展，决定了民族艺术总体风貌的形成。中国画根本的特征，就是带有强烈东方意味和哲理的情感的表现及由此构成的以其情感为核心的意象造型的精神。这种意象精神实则构成了从原始艺术、青铜艺术直到历代民间艺术、文人艺术乃至宫廷艺术的核心线索。无论中国美术的历史呈现何种变幻无尽的瑰丽风姿，但万变不离其宗，那植根于中国深层哲理内蕴的情感内核总是以自己无穷的变化带来超越现实的、象征的、变形的、抽象的、表现的及种种复杂多变的形式演进。可以说，一部中国美术史，就是情感与形式矛盾运动的历史，就是意象艺术系统整体地有机地推进、演化的历史。

　　毫无疑义，意象艺术是建立在情感与内蕴的基础上的，它无保留地受情感与精神的绝对支配。老子的玄思、庄子的超然、禅学的空灵成为两千年来中国艺术的灵魂。也正是这种超越客观、贬抑物质而高扬精神与情感的传统艺术精神使现代中国画与具有民族体系差别的西方艺术产生了巨大冲突：一种物质与精神的冲突、理性与情感的碰撞、科学与艺术的对立。

　　这种对立是以落后的中国近代史为背景的。

　　整个中国近代史几乎就是一部落后挨打的历史，是一部落后的中国被使用现代枪炮的先进的西方人征服、掠夺的历史，不管你高兴与不高兴，惨痛的教训强迫中国人相信西方的科学能解决一切问题，故有洋务运动之起，故有五四运动两大目标之一的"科学"追求，故有笼罩世纪初而流韵于整个20世纪的科学万能之"唯科学主义"思潮。亦如20年代初，胡适在一篇文章里所生动地谈到科学的地位那样：

　　这三十年来，有一个名词在国内几乎做到了无上尊严的地位，无论懂与不懂的人，无论守旧和维新的人，都不敢公然对他表示轻视或戏侮的态度，那个名词就是"科学"。……没有一个自命为新人物的人敢公然毁谤"科学"的。[1]

1　胡适：《科学与人生观·序》，载《科学与人生观》，亚东图书馆，1923。

对科学的热情甚至到了这种地步，以致"那时社会人士，对于留学而不从事声、光、电、化之业，而学雕虫小技的美术，有些惊异"[1]。

在此种时代性氛围中，西方科学之精神，建立在科学原理基础上的西方写实之法开始笼罩整个中国画坛了，从西方来的科学绘画开始强烈地冲击东方这些本来就是异质的似乎附着于崩溃的封建制度的"没落的中国画"。的确，当"左副都御史"薛福成在巴黎大开眼界，在那些如真如幻的西方油画面前被这种奇异的艺术惊得目瞪口呆之时，中国画似乎难逃厄运了。戊戌维新的领袖康有为游历欧洲，在博物馆那美轮美奂、巧夺天工的藏画面前，亦生薛氏之感，"吾国画疏浅，远不如之"，进而更叹"中国近世之画，衰败极矣"。康有为的学生徐悲鸿则青出于蓝，从其唯科学主义的立场，在中外艺术比较时竟变本加厉地认为，"以高下数量计，逊日本五六十倍，逊法一二百倍"[2]。

当然，这并不是康有为师生独有之想，而是流行于世纪初画坛的一种普遍心态。郑午昌对此谈道："鸦片战后，国人醉心西洋之坚船利炮，号称熟悉洋务者，稍稍输入西洋文明，以为维新，于是中绝之西洋画，乃重现色相于中国艺坛。……且有远涉重洋，归以所得炫耀于国人者，于是洋画渐有凌驾国画之势。"[3]几乎所有画坛先进都对科学投入了全部的热情。蔡元培在1920年《北大画法研究会旨趣书》开篇就把"科学美术，提到新教育之纲"的高度，继之又认为研究美术"不可不以研究科学之精神贯注之"。而徐悲鸿，这位在中国画坛推行西方式唯科学主义最有力的主将早在1918年就明确地从科学物质角度判断了中西艺术之劣与优。他在其著名的《中国画改良之方法》[4]中说：

中国画在美术上，有价值乎？曰：有。有故足存在。与西方画同其价值乎？曰：以物质之故略逊。……艺术复须借他种物质凭寄。西方之物质可尽术尽艺，中国之物质不能尽术尽艺，以此之故略逊。

而张牧野这位对艺术理论研究颇深的人阐述起艺术和科学的关系来则更为具体：

都晓得艺术重情感。他的微妙亦在描写情感。但是要描写得透彻，又非经一番分析和观察工夫不可。……但精致细密的合理化之分析，是什么作用呢？当然背景是科学了。……色彩学解决了我们的色调，解剖学解决了我们的人体，远近学解决了我们的位置，美术史证实了我们的过程，透视学、教育学、博物学等，解决了我们几许疑难而不明的困难问题。……因为现在是科学时代，只要能用科学来研究的东西，最好都走向科学化之路。[5]

1 李金发：《二十年来的艺术运动》，载《异国情调》，商务印书馆，1942。
2 徐悲鸿：《古今中外艺术论——在大同大学演说词》，《时报》1926年4月23日。
3 郑午昌：《中国画之认识》，《东方杂志》1931年1月10日第28卷第1号。
4 原载《北京大学日刊》1918年5月23、25日。《绘学杂志》1920年6月刊载该文时，将题目改为"中国画改良论"。
5 张牧野：《现代艺术论》，北京出版社，1936。

张牧野尚且能分清情感与科学的区别，认识到科学有助于情感的表达，而在崇尚科学写实的丁肇青这里，就连情感本身也是自然界中本来存在的东西。这位以"逼肖之程度而引起人人对之发生美感之分两，以定其美术之价值，此美术之真义也"的画家，竟认为"人性中所发生之情感，非于发出后，天然界中方初有之。乃吾人首次发见某种情感于庞大博有之天然界中也"[1]。徐悲鸿所崇拜的最著名的唯科学主义者吴稚晖论精神与物质的关系的一段话或许可以帮助我们认识这种时代氛围：

精神不过从物质凑合而生也。用清水一百十一磅，胶质六十磅，蛋白质四磅三两……凑合而成一百四十七磅之我。……因用清水油胶等质团合之一物，从团合后之精神，发生思虑，必不能出于物理之外。[2]

这种今天看来十分可笑的"理论"竟以真理的面目出自当时一位著名的革命家、理论家之手，唯科学主义在美术界的巨大影响的确是不难想象的。崇奉科学是如此普遍，就连印度的大文豪泰戈尔来中国，也十分诚恳地说：

我只有一句话劝中国，就是："快学科学！"东方所缺而急需的，就是科学。[3]

李毅士甚至还画了一幅以裸女和矿工象征"科学与艺术"的作品参加1929年的第一次全国美展，可见科学与艺术联系的观点在当时的地位了。

一时间，科学几乎成为当时疗救国画的唯一手段了。

但是，混淆科学与艺术的关系无疑是幼稚的。一如李泽厚在批评康有为等盲目崇拜科学而对科学却一窍不通的人时所说的那样：

这些真理的追求者，以难以仿效的天真和热情，急急地来把他们一知半解的科学见闻糅杂在自己思想里。……在他们哲学自然观上，就出现了一张为他们的空想和幻觉所添增的荒唐的科学漫画。……在这些启蒙思想家那里，外间世界之作为科学的客观存在的事实是当然的、无庸置疑的，他们常常是最大限度（常常是超过了这种限度，所以变为荒唐和怪想）地利用了当时他们所接受和了解的科学知识来企图解释世界、万物、人体以至智慧精神的存在构造。在充满着"声光电化"的科学名词和中国哲学的古老词汇极不调和的混杂中，我们可以看出他们的这种企图。[4]

1 丁肇青：《美术片谈》，《绘学杂志》1920年6月第1期。

2 吴稚晖：《与友人论物理世界及不可思议书》，载罗家伦、黄季陆主编《吴稚晖先生全集》第4卷，1969，第1页。

3 出自冯友兰与泰戈尔谈话，载《新潮》第3卷第2号，转引自《欢迎太戈尔》，《东方杂志》1924年3月25日第21卷第6号。

4 李泽厚：《中国近代思想史论》，人民出版社，1979，第100页。

那么，什么是"唯科学主义"？"唯科学主义"究竟有些什么危害呢？美国学者郭颖颐在他的《中国现代思想中的唯科学主义》一书中说：

唯科学主义认为宇宙万物的所有方面都可通过科学方法来认识。中国的唯科学论世界观的辩护者并不总是科学家或者科学哲学家，他们是一些热衷于用科学及其引发的价值观念和假设来诘难，直至最终取代传统价值主体的知识分子。这样，唯科学主义可被看作是一种在与科学本身几乎无关的某些方面利用科学威望的一种倾向。[1]

而"唯科学主义"（Scientism）在美国威斯康星大学历史学教授林毓生的书中，则被翻译成"科学主义"，他还做了更为清楚的表述：

现代中国的"科学主义"（Scientism）是指一项意识形态的立场。它强词夺理地认为，科学能知道任何可以认知的事物（包括生命的意义）。科学的本质不在于它研究的主题，而在于它的方法。所以，科学主义者认为：促进科学方法在每一个可能领域的应用，对中国和世界来说是非常必要的。[2]

林毓生十分尖锐地指出了这种"科学主义"对西方真正的科学研究是缺乏认识的，甚至是歪曲的。"流行的科学主义对科学抱持的形象，不但未能提供对科学的本质及其方法进行更切实领悟与理解所需的资源，相反地，它剥夺了中国公众获得这项领悟与理解的机会。"林毓生认为，西方的科学本来是针对一些具体而专门的课题而形成的知识的积累，但在当时的中国，人们对这些具体的问题不感兴趣，"人们普遍地认为任何研究的关键在于如何把归纳法的形式方面应用到自己的学科上去——并认为这是神圣不可侵犯的科学探索活动"。科学主义在中国的应用是如此普遍，人们认为科学能解决一切问题。从这个角度，林毓生认为，"如此狂热地相信科学的普遍有效性及科学方法的万能，以致认为科学的力量无处不在，可以渗透一切，所以，事实上，他是把科学当做宗教来崇拜"。

的确，世纪初科学主义几乎成了整个中国社会思想意识上的绝对主宰，在思想、文化、政治、艺术方面，科学都成为至高无上的存在，人们急急忙忙地到西方找来各种各样的"科学"以拯救这个"不科学"的国度，以"科学"来改变它的几乎一切领域，而中国传统的几乎一切也因为不符合西方的这个"科学"而被统统斥为落后、反动。"国粹""国画"被列入打倒之列也就是十分自然且顺理成章的事了。事情就是如此。由于时代性的科学主义狂热，科学精神对传统绘画的拯救直接被归纳为一种以严格的奠基于透视学、解剖学、色彩学及素描训练的写生与写实这个几乎唯一的表现物质世界的形式手段上，而体现着中国民族性哲理、精神、意识和情感的特定的与之适应的积淀

1 郭颖颐：《中国现代思想中的唯科学主义》，江苏人民出版社，1989，第1页。
2 林毓生：《中国意识的危机："五四"时期激烈的反传统主义》，穆善培译，贵州人民出版社，1988，第301页。

了数千年才形成的形式体系——笔墨、结构、造型诸特征——又被统统斥为"不科学"而有待"拯救"。这样，建立在西方绘画基础上的"科学"的写生、写实成为"国画革命"在技法形式探索上几乎唯一的目标，同时也是批判或贬低甚至否定传统中国画的重要武器。传统中国画形式、语言体系处于被西方形式体系所取代的尴尬处境。更有甚者，中国艺术的意象性思维机制也处于被西方科学、理性的模仿自然的思维系统所取代的危险之中。

在科学精神的笼罩下，写生与写实是人们攻击传统绘画的最有效的武器。而对于从来就具备"大象无形"（春秋·老子）、"形而上者谓之道，形而下者谓之器"（《易经》）及"论画以形似，见与儿童邻"（宋·苏轼）等东方意象特征的传统中国画来说，也的确与西方式写实绘画有着体系上的重大不同。在整个时代和社会都倾向西方科学精神之时，这种民族艺术的意象特征在时人看来就已不仅不是某种民族艺术的特点，反而变成了它的弱点甚至是民族劣根性的标志之一。亦如鲁迅在《花边文学·谁在没落》中所说："半枝紫藤，一株松树，一个老虎，几只麻雀，有些确乎是不像真的，但那是因为画不像的缘故，何尝'象征'着别的什么呢？"

鲁迅并非美术界之专家[1]，但作为新文化运动的思想家和旗手，此话是有相当的代表性的。而前述文化界著名人士如康有为、蔡元培、吕澂、陈独秀等人，都是在中国美术界首先提倡写实主义的发难者。这也是"美术革命"源于"文化革命"，"文化革命"源于"社会革命"的证明。而在美术界中，在世纪初，凡被认为先进或自以为是先进的画家们，的确无人不赞成以写生写实疗救因循守旧模仿成风的传统国画。这种倾向在本身具有革命性的画家们那里更是如此。如徐悲鸿，简直把写实当成自己一生的唯一使命；但凡是去过西方，从事"科学教育"之人，无不如此。简又文在评价第二次全国美术展览会的参展作品中写实性"比旧国画有进步"时说道：

这大概是因西画之训练和教授法比较有系统、有方法、有标准之故，即科学化的艺术教育与非科学化的之别。于此，吾人对于国内几个先进的新艺术运动领导者，如郑锦（创立北平艺专者）、刘海粟（上海艺专）、徐悲鸿（中大）、汪亚尘（上海新华）、林风眠（杭州美专）等的功绩，当不能忘的了。[2]

上述中国现代画坛中几位到过西方的领袖几乎全是提倡或曾经提倡过写实与写生的。如汪亚尘，这位学习过西画又画国画，尤以画金鱼名世的著名画家就明确地指出过写实、写生在改变旧国画方面的作用。他认为绘画本就是视觉的创作，"不论写意与写实，均不能离逼真之要谛，此亦画家对于视觉之诉述"，"不幸近代画人，谋捷径而堕于摹仿者，遍国皆是。时至今日，艺术沦亡，

1 鲁迅先生并非美术界之专家，多年来，人们往往以其话为准的来定画界之是非。但鲁迅先生自己很客观地说过："关于绘画，我本来是外行。理论和派别之类，知道是知道一点的，但这并不足以除去外行的徽号，因为所知道的并不多。"见《致〈近代美术史潮论〉的读者诸君》，原载《北新》1929年3月第3卷第5号。

2 简又文：《第二次全国美术展览会（下）》，《逸经》1937年5月5日第29期。

大有一泻千里之势。欲挽颓风，不得不依自然而发挥作家之心灵，欲发挥自己之心灵，当宜以写生入手；庶几吾国今后之艺术，有复兴之望也"。[1]此类观念主要是从西方绘画之"先进"角度来谈的，也有从我国传统绘画中寻找写实与写生的根据以印证这股西来思潮的。例如鲁迅就说过：

> 我们有艺术史，而且生在中国，即必须翻开中国的艺术史来。采取什么呢？我想唐以前的真迹，我们无从目睹了，但还能知道大抵以故事为题材，这是可以取法的；在唐，可取佛画的灿烂，线画的空实和明快。宋的院画，萎靡柔媚之处当舍，周密不苟之处是可取的。米点山水则毫无用处。后来的写意画（文人画）有无用处，我此刻不敢确说，恐怕也许还有可用之点的罢。[2]

这里，鲁迅基本是以是否写实作为标准，对我国古典绘画传统做出取舍的。鲁迅的这种观点是时代性写实思潮在美术史评价上的反映，而他又以巨大的感召力促成了本世纪对中国美术史评价上以写实为标准的贵远贱近倾向的流行。胡佩衡专文论及中国山水画的写生问题，认为"中国山水画在唐朝和宋朝为最盛。当时善画山水的名人，都是具创造的能力，去绘画天然的好风景，开了后世画山水的门径"。他还以吴道子、李思训、王维一直到明清时之吴小仙、龚半千为例，说明中国古代山水画中写生一直是重要的方法。他主张以古人的笔法去写生以保持中国画的特色。[3]

写生之重要的观念当时不仅在激进的改革派中十分盛行，在维护传统价值的画家那里也是无可非议之事。他们除了从传统中找出写实、写生的大量史料来论证写生之重要，也的确在绘画实践中大力提倡，甚至不惜借鉴西方写生之法。如贺天健以"中国山水画今日之病态及其救济方法"为题指出了当时山水画临仿、乱涂、拼凑诸病症后，在开出了勾稿练笔三年、临摹练墨四年之药方外，还认为创作练习期"须以十年为度"，创作期三路途径之一就是"历览名山大川证验历史上各家创作之来由"，以改变"重耳不重目"之时弊。[4]俞剑华这位画家兼美术史家也专论过中国山水画之写生。他以大量史实指出了"故写生乃为中国山水画之根本方法，不特古已有之，而且发源甚早也"。但他又指出了元以后"转相仿效，愈去愈远"，写生之法"今也则亡"，"画道至此，衰败极矣"之现状。俞剑华以自己兼习西画十年的经验详细地谈到中西画之别和西画中可以汲取之处，且非常具体、实际地谈到如何运用西方写生之法于国画的切身经验，"第一步写生必须用西法入门，及后便可递进而入中法。中西之间毫无牵合之痕迹。自信此法为复兴山水写生之捷径，不敢自秘"。为了论证写实与写生在变革国画中的极端重要的作用，这位著名的美术史专家还独出心裁地以重新阐释"六法"的办法来为写实张目。"六法"在中国一向被认为是"六法精论，万古不移"的传统精神之所在，而"六法"以"气韵生动"为第一要义，"应物象形"之形似一条被放在了第

1 汪亚尘：《论国画创作》，载姚渔湘编著《中国画讨论集》，立达书局，1932。
2 鲁迅：《论"旧形式的采用"》，载《且介亭杂文》，1934。
3 胡佩衡：《中国山水画写生的问题》，《绘学杂志》1921年11月第3期。
4 贺天健：《中国山水画今日之病态及其救济方法》，《国画月刊》1935年3月10日第1卷第5期。

三位，一千余年皆有此理解。而俞剑华则从鉴赏和绘画两个角度分别以顺逆两种秩序论之，而得出了古人亦重形似的说法，不仅自圆其说，且论证颇为雄辩。

> 后代论画，多取精神而斥形似，浸假只知写意，不知写生，遂使画道陷于空疏迂僻之境而不能自拔。试观六法之中，气韵生动，骨法用笔，画之精神也。应物象形，随类赋彩，画之形似也。则神形并重，绝无偏枯之弊，后人狃于一孔之见，或自己不善写形，便侈言传神，不知形之不存，神将焉附乎？[1]

俞剑华这种试图从中国古典画史和画论中寻找写生与写实根据的做法，真可谓煞费苦心。且不论此种解释是否与南齐谢赫的原意相涉或者与中唐张彦远的解释相关，至少，这是一种本世纪初期时代思潮下的对古代的"再阐释"。

对写生与写实这种画坛倾向的一个最好的说明，是当时教育部的明确规定。作为当时教育部艺术审查方面的负责人，汪亚尘写道："民国十二年春教育部修改课程，对于艺术科的纲要，也修正一次。把学校里的艺术科定为必修科，课程的内容讨论许久，其最重要的一点，把学校艺术科的图画，须改临摹为写生。"[2]

可以说，立足于科学基础上的写生与写实在世纪初的中国画坛确实是代表着革命与先进的时代性潮流，本世纪号称名家或大师的画家们与写生和写实无不相关：刘海粟办学之初于1913年就率学生外出写生，1918年更创"野外写生团"；徐悲鸿自始至终是完全靠写生来作画的；齐白石那些灵动鲜活的鱼虾花草的写实性是他获得名声的基础；黄宾虹画了上万张写生而在江南无人匹敌；林风眠干脆在杭州艺专校园内办起动物园以供学生写生；张善子亦自养老虎作写生之用；张大千则是山水、花草、人物、走兽无所不画，无所不精，其中相当数量的作品也是从写生来的；陈师曾世纪初画《北京风俗图》自然是写生；高剑父的飞机、坦克、汽车、楼房、电线杆之类出现在山水画上当然也与写生相关；傅抱石的散锋笔法源于对其住地松林的写生；梁鼎铭的战争画直接源于北伐战场；蒋兆和《流民图》中的人物亦个个有模特儿之所本；当然，赵望云这位"群众画家"更是以其农村写生、塞上写生直接反映社会现实而蜚声画坛的"写生"耆宿了……

这种对写实的时代性追求，对源于现实的写生训练弥补了传统文人墨戏写实之短，对人物画的崛起，民众化的回归，文、院、民间画的合流和现实生活的表现都起到了积极的作用。对写实的要求促成了国画的变革，源于现实的色彩和空气透视表现在不少画家的作品中出现，那号为传统中坚的线的运用也因其概括、虚拟和抽象性与写实性相矛盾而被大大弱化，而成为追求真实的一种必然代价，亦如日本明治时代后的"朦胧体"的产生。这在齐白石、徐悲鸿的花鸟画、动物画中是如

1 俞剑华所论见《国画月刊》第1卷第2、3期。
2 汪亚尘：《近代艺术运动与艺术教育》，《民报》1933年7月17日、24日。

此，在黄宾虹的积点成线、成面和傅抱石的散锋笔法中是如此，在张大千、刘海粟的泼墨泼彩中亦是如此。颂尧在分析第一届全国美展参展作品中的上述现象时说：

> 近来以受欧风渐染，恽南田之没骨法忽大盛……此次展览中，常州派亦占大势，钩勒者反见少矣。[1]

总之，写生与写实在上半个世纪，尤其是世纪初，使中国画呈现某种变革的风貌。如果说，在世纪初，这种基于西方唯科学主义立场的写生与写实的时代性思潮的确因其对因循守旧的中国画坛的批判而具有毋庸争辩的革命性的话，那么，这种革命色彩在经历了这个所谓革命的时代之后，却因为种种原因而逐渐褪色且逐渐地演变为阻碍民族绘画发展的消极因素。中国现代画史上的这种戏剧性的演变至今还未引起人们的充分注意。

是的，科学不等于艺术，生活不等于艺术，以科学方法描绘了生活的真实也并不等于艺术，而西方式的科学写实之法更不能取代东方式的意象艺术。艺术有它自己的一套体系和特征，中国的民族艺术更有它独特的体系和特征。人们在经历了世纪初的"荒唐的科学漫画"的阶段后，逐渐从唯科学论的唯写实风气中挣脱了出来，逐渐从科学的迷雾中清醒过来。

如果我们能对从本世纪20年代开始的一连串的东西文化的大争论有所了解，则能理解本世纪前半期的中国画坛动向的背景。

如果说世纪初西方文化的渗入对落后的中国的确造成了巨大的冲击力，而以科学为标志的西方文化的确攫住了几乎所有进步的中国知识分子的思想的话，那么，第一次世界大战对西方造成的毁灭性打击则先在西方，继之又在东方形成了西方文化——科学文化——破产的时代性思潮。斯宾格勒的一部巨著《西方的没落》给全世界敲响了警钟，科学万能的观念引起了人们的怀疑。曾经在19世纪末就强烈主张学习科学的文化先锋梁启超在一战后欧游归来写了部《欧游心影录》，就在书中慨叹"欧洲人做了一场科学万能的大梦，到如今却叫起科学破产来"。他在书中告诫："读者切勿误会因此菲薄科学。我绝不承认科学破产，不过也不承认科学万能罢了。"正是一战后对科学的厌倦和蔓延于西方的时代性的悲观主义，使中国人重新拾起对自己民族文化的信心。这对中国文化界影响甚大，在当时著名的《东方杂志》上被连续介绍的英国大哲学家罗素于1920年至1921年间在中国的巡回演讲中已经开始贬低西方的机械论世界观而热情地盛赞中国文明了。在《东方杂志》第21卷第4号《中西文化之比较》中，罗素分析了西方文化以科学和宗教为特色，谈到中国向西方的学习时说：

> 彼辈对于吾人之文化绝非无批判之力。有人谓在1914年前，彼辈批判较鲜，惟鉴于此次之大战，觉西方之生活状况，亦必有未能完善之处。然向西方探求智识之兴味仍非常浓厚，而其中年事少者，竟以为过激主义或能供其所需。惟此种期望亦终无实践之日，而彼辈不久当觉悟苟欲自拔，非借一

1 颂尧：《文人国画新格》，《妇女》1929年7月第15卷第7号。

空前之综合，自创一种救世良方不可。

而对于中华文化之长，这位原来对此并无太多了解的西方哲学家十分诚恳地说道：

余之赴华，原为教授，然居华愈久，余之教授华人之意念愈灭，而觉余所当学自彼辈者愈多。……凡珍视智与美，或仅愿享和平之生活者，咸乐居中国，以此三者为中国所重视，而较诸在彼扰攘错乱之西方为易得也。

这位享誉西方的大哲学家的肺腑之言，自然会引起中国人的深刻反省，亦如曾引起日本画坛在明治维新以后由全盘西化向民族传统艺术回归的，也是一位本来想向日本人宣传西方艺术之伟大而竟一改初衷转而学习与弘扬日本传统的美国教授费洛诺沙一样，似乎只有这些本该被崇拜的西方人的现身说法才会使东方这些迷途羔羊猛醒。无独有偶，在这场对科学主义的怀疑与批判思潮中，还有一位东方的哲人——印度的大诗人泰戈尔，这位一度劝告中国人快学科学的印度诗人在一战结束后竟对中国人说出了一段全然相反的话来：

要真诚地警告你们，要晓得幸福便是灵魂的势力的伸张，要晓得把一切精神的美牺牲了去换得西方的所谓物质文明，是万万犯不着的！

我之所以崇拜中国的文化，就是因为他的历史上向来是使物质受制于精神；但是现在却渐渐互易地位了，看来入于危险和停顿的状态。我因此很为伤感。……朋友们！时候到了，我们应当竭力为人道说话，与惨厉的物质的魔鬼相抗。不要为他的势力所降服，要使世界入于理想主义、人道主义，而打破物质主义！[1]

这样，刚刚信了科学不久的中国人又开始怀疑科学之万能了，刚刚才否定了自我民族传统的中国人又来重新审视民族传统的价值了。这样，就引发了于1923年爆发的所谓的"科学与人生观"，即唯科学主义与东方的传统文化之间的大争论。应该承认，由于科学主义在世纪初方兴未艾的强大惯性，落后的中国对西方文化的渴求，科学主义在实业界、思想界和政治界的强大的势力，科学主义在这场论争中仍占有明显的优势。但是，这场论争也引起了人们，尤其是文学、艺术界这些从事精神活动的人对艺术本体的注意，对民族文化传统的重新关注。这些主要从事精神生活表现的艺术家开始怀疑把世界上的一切都置于西方式的实证科学之中的冷冰冰的唯科学主义于艺术是否真有那么大的价值。

唯科学主义的胜利某种程度上说是西方文化对东方文化的胜利。在出现被林毓生称为"这一重要论争的灾难性后果"后，1923年前后论战的科学一方的代表人物之一胡适到了1930年前后就顺理

1 泰戈尔：《东方文明的危机》，《东方杂志》第21卷第10号。

成章地提出了他的"全盘西化"论，同时，这种观念还与陈序经的更为全面和彻底的"全盘西化"论相呼应。对"全盘西化"的社会性思潮的对抗，则有1934年10月陈立夫在《文化建设》第1卷第1期上以"中国文化建设论"为题，倡导"民族文化复兴运动"，以为"民族文化运动，实系恢复民族自信力的运动"。到1935年，10位教授联名发表的《中国本位的文化建设宣言》掀起了重建中国本位文化的另一文化思潮。此派观念不反对吸取西方之长，也不反对批判民族文化之短，但他们提倡要以中国民族文化为本位为基础进行新的民族文化的建设。此种思潮无疑引起了人们对民族文化传统的重视。到30年代晚期和40年代初期，关于文艺的民族形式的大讨论、文学上民族形式的建立、绘画上油画的民族化倾向的出现都是这种对民族文化传统的回归思潮的产物。由此我们可以看到，由世纪初人们对以科学为标志的西方文化的极度崇拜向民族传统自身的回归，经历了一个较长的过程。

了解了本世纪上半叶唯科学主义在整个中国社会的这种炎炎态势以及它对文艺的强大影响，再回过头来看看本世纪上半叶的中国画坛，就可以明白在世纪初人们是如何对科学趋之若鹜，如何以为以科学的写实去改造不科学的中国画就是艺术的革命，就可以明白包括徐悲鸿在内的以科学写实为己任的画家们如何以为自己得道，以为真理在握，并由此宣布"独持偏见，一意孤行"而睥睨画坛之芸芸众生的。还是那位著《现代中国艺术之恐慌》的上海美专教师傅雷——后来那位著名的翻译家——以他哲人般的睿智看到了科学主义的势力，也看到了科学主义在画坛肆虐的危害，而发出无可奈何的叹息：

啊，中国，经过了玄妙高迈的艺术光耀着的往昔，如今反而在固执地追求那西方已经厌倦，正要唾弃的"物质"：这是何等可悲的事，然也是无可抵抗的运命之力在主宰着。

如果说奠基于现实功利基础上的科学主义对实业界、科学界乃至政治界都有着难以抵抗的诱惑力，尽管不无消极的影响，但对促进中国经济与社会的发展与建设的确有特殊的作用与功绩的话，那么，至少在艺术界，在这些本来就具有超现实超功利性质的以表现情感精神为宗旨的艺术领域里，20年代那股批判科学主义的思潮会在这种领域里引起相当普遍的甚至可以说是热烈的反响，则不仅是自然的也是合理的。一如画坛精英们在此前大多以追求科学写实为进步一样，在这个阶段，他们又纷纷举起了反叛唯科学主义的大旗，大张旗鼓地向艺术自身回归，其目标就是对唯写实倾向进行批判。

这个思潮同样也是由一些曾信奉过唯科学主义的文化界、美术界领袖人物引发的。梁启超，这位一度信奉过科学救国的革命家也曾想当然地——一如当时所有的画坛先进一样——认为科学与美术是同一的，他曾认为，"问美术的关键在哪里，限我只准拿一句话回答，我便毫不踌躇地答道：'观察自然。'问科学的关键在哪里，限我只准拿一句话回答，我也毫不踌躇地答道：'观察自

然。'……美术家所以成功，全在观察自然之美。怎样才能看得出自然之美，最要紧的是观察自然之真。能观察自然之真，不惟美术出来，连科学也出来了。所以美术算得科学的金钥匙"[1]。如果这位信奉过科学的人是想从认识论的角度来调和科学与艺术的关系的话，那么，在文学美术研究上有着极深造诣的美学家梁启超则更深刻地认识到了艺术本质之所在：

> 音乐、美术、文学这三件法宝，把"情感秘密"的钥匙都掌住了。艺术的权威是把那霎时间便过去的情感捉住他，令他随时可以再现；是把艺术家自己个性的情感，打进别人们的情阈里头，在若干期间内占领了他心的位置。[2]

由此可见，对艺术的情感表现本质有着深刻认识的梁启超在20年代初期的这几段话，已经反映出他对艺术与科学关系中情感与理性关系的某种矛盾与混淆，一种试图调和两种对立的心爱之物之间的矛盾的复杂心情。

对一度坚决地认为美术就是从属于科学的蔡元培来说，到1921年以后就已经非常清楚地认识到科学与艺术本质之不同。他强调科学注重概念，美术注重直观，"感情是属于美术的"[3]。他看到了"人类制造了机器，而自己反而变了机器的奴隶"。"我的提倡美育，便是使人类能在音乐、雕刻、图画、文学里又找见他们遗失了的情感。"[4]

而留学日美多年，于1923年在科学与人生观大争论之际回国的北京大学教授邓以蛰，却以其邓石如五世孙的传统家学渊源和对西方现代美学的深刻洞察，领悟到艺术与科学写实的本质的区别。他在回国后的几年内写了一系列艺术美学的文章，其中一篇是《观林风眠的绘画展览会因论及中西画的区别》。他在文中以林风眠的国画为例论述艺术及现实的关系："成千累万的画师，天天在野外抄写风景呢；这风景不等到他们抄在画幅上面，实际上不是天天生存在那儿吗？"邓以蛰反对这种西方式的"模仿"自然的陈腐学说，而强调艺术表现心灵、理想的本质：

> 艺术是理想的实现；但是把自然界的东西抄写一番，是算不得的。理想不是外界的自然生来有的，你的机体上本能的活动，内中也没有含着理想；只是你心内新奇的收摄，心内新奇的铸造，才说得上是理想呢。

也正因为艺术本就是这种理想心灵的表现，所以它只不过需要一个表达的符号和媒介而已，根本就犯不着使用那般科学的技艺和程序。邓以蛰对此论述道，"中国的绝对的理想艺术"不过是借自然描写心中理想而已：

1 梁启超：《美术与科学》，载《饮冰室合集》第38卷，中华书局，1941。
2 梁启超：《中国韵文里头所表现的情感》，载《饮冰室合集》第13卷，中华书局，1941。
3 蔡元培：《美术与科学的关系》，《北京大学日刊》1921年2月23日。
4 蔡元培：《与〈时代画报〉记者谈话》，《时代画报》1935年4月第1卷第2期。

自然中任何散在的片面观，都可以任人构成一个整个的理想境界。这种方便的自然，那一定要什么透视了，什么长阔厚的积量了，种种法门来表现它呢？只要赋与自然一个有意义的形表，期望观者能以领会就够了。但使观者领会的，不是人所习知的自然的固有的性质，乃画中所流露的画师本人的新境界、新意义的才是。我们中国征服自然的办法，是如此的。征服者不是科学家，实业家，竟是艺术家了。[1]

这些邓以蛰在20年代提出，但在今天看来仍然闪耀着真理光辉的理论，充满着对东方艺术传统的深刻理解，对整个艺术美学来说也是真理。以科学写实的描绘为目的在邓以蛰看来不仅是多余的，简直就是错误的。

曾留学英法，学过美学和艺术史，且是徐悲鸿老友的我国现当代著名美学家朱光潜，也曾在其1932年由开明书店出版的《谈美》中谈到过这场科学与艺术的争论，而且讲得非常透彻。他以从实用的、科学的、美感的三个不同角度去看待一株古松为例，说明它们的不同。他认为，"木商由古松而想到架屋、制器、赚钱等"。"科学的态度则不然。它纯粹是客观的、理论的。所谓客观的态度就是把自己的成见和情感完全丢开，专以'无所为而为'的精神去探求真理。"然而对一个画家来说，"他把全副精神都注在松的本身上面，古松对于他便成了一个独立自足的世界。……他不计较实用，所以心中没有意志和欲念；他不推求关系、条理、因果等，所以不用抽象的思考。这种脱净了意志和抽象思考的心理活动叫做'直觉'，直觉所见到的孤立绝缘的意象叫做'形象'"。因此，朱光潜提出了他对科学地模仿自然的自然主义的有力责难：

这种艺术观的难点甚多，最显著的有两端。第一，艺术的最高目的既然只在模仿自然，自然本身既已美了，又何必有艺术呢？如果妙肖自然，是艺术家的惟一能事，则寻常照相家的本领都比吴道子、唐六如高明了。第二，美丑是相对的名词，有丑然后才显得出美。如果你以为自然全体都是美，你看自然时便没有美丑的标准，便否认有美丑的比较，连"自然美"这个名词也没有意义了。

当然，朱光潜并非因此而否认艺术与客观自然的关系，相反，他认为自然要成为艺术，则必须加入人的情感，"事物如果要能现形象于直觉，它的外形和实质必须融化成一气，它的姿态必可以和人的情趣交感共鸣。这种'美'都是创造出来的，不是天生自在俯拾即是的，它都是'抒情的表现'"。作为一代美学大师，朱光潜这些主要从哲学角度，而且主要从西方现代美学角度谈到的观点，则大有与整个艺术界反唯科学主义的思潮异途而同归之势。

这就是20年代至30年代流行于画坛的一股强大的思潮，一个主潮。一度信奉过科学写实的先进的艺术家们纷纷转向，向艺术的本质和本体回归。1919年，北京画坛领袖陈师曾欢送徐悲鸿赴欧时

1 邓以蛰：《艺术家的难关》，古城书社，1928。

还在说中国画法"不若西法画之真确精似",到1921年在《文人画之价值》就开始180度大转弯,竟说:

> 殊不知画之为物,是性灵者也,思想者也,活动者也,非器械者也,非单纯者也,否则直如照相器,千篇一律,人云亦云,何贵乎人邪?何重乎艺术邪?所贵乎艺术者,即在陶写性灵,发表个性与其感想。

> 文人画首重精神,不贵形式,故形式有所欠缺而精神优美者,仍不失为文人画。……山川鸟兽虫鱼,寻常目所接触之物也,而所以能视、听、言、动、触发者,乃人之精神所主司运用也。文人既有此精神,不过假外界之物质以运用之,岂不彻幽入微,无往而不可邪?

陈师曾这20世纪初文人画研究的开山之篇,以其对中国艺术本质的深刻洞察,在详尽地研究了画史、画论基础上,认定了中国艺术首重精神的本质性特征。如其所云,"谢赫六法,首重气韵,次言骨法用笔,即其开宗明义,立定基础,为当门之棒喝"。陈师曾这篇收入《文人画之研究》的《文人画之价值》可谓通篇围绕强调文人画之精神追求而轻形似立论,在世纪初的中国画坛,在当时沉溺于唯科学主义之唯写实风气中的中国画坛,确实有"当门之棒喝"的警醒之效。尤其是想到陈师曾曾是留学日本专学"博物学"这门科学的科学家,而且又是本世纪最早的以写生、写实的《北京风俗画》掀起写实之风的画家之一,他的这番精论的理论力量就可想而知了。齐白石在"衰年变法"时提出了"不似之似为真似",讲究笔墨意味,就是陈师曾劝告的结果。

当时南方画坛的又一领袖人物、新华艺专校长汪亚尘也曾是科学主义的信徒,这位曾被简又文称为"科学化的艺术教育"的领导者之一的汪亚尘曾留学日本和欧洲,20年代以前是信奉西画之科学性的。他1920年时就认为"'美'却是在自然的中间"[1],"总之西洋画第一只要对于自然表现上要求,不可失去'逼真'的旨"[2]。但是1923年前后,汪亚尘的观念也来了个大转弯。他在民国十二年(1923年)6月9日所写的一篇文章中已经开始抨击写实主义了:"崇尚写实主义的作家,对于绘画上的知识,看得比什么还重要。现在有一班人,还是抱着写实主义的遗骸,在那里狂热地接吻!他们拿了几册透视学、远近法、人体解剖学等等书籍当了学习洋画的秘宝。……就是在远近法、透视法发现的当时被远近透视等知识回绕的作品上,都是理智的产物,我们现在看到那些作品,简直没有一张愉快的东西。"[3]这以后,汪亚尘已经十分自觉地认识到艺术之本质就是情感的表现,理智的科学则可能会束缚艺术的这种特质的发挥。他主张"应该用情感的韵律来吸收自然界的韵律";"要在感情的韵律中追求真、善、美,只能在赤裸裸的自然上去亲密,决不能用理智压迫他的。……倘然艺术全罩在科学万能的伞下,作家的感情,很容易被他鲸吞。高更说:'文明是疾

1 汪亚尘:《绘画上根本的观察》,《美术》1920年4月30日第2卷第2号。
2 汪亚尘:《绘画上应该注意的条件》,《美术》1920年8月30日第2卷第3号。
3 汪亚尘:《苏州旅行写生中的一个感想》,《时事新报》1924年6月15日。

病，野蛮是健康。'确有至理！"[1]

此时，上海的另一画坛领袖——上海美专校长刘海粟似乎更是画坛之先知先觉。这位中国最早的美院院长虽是自学成才，而且还是从西方式科学写实入手的，但到1921年时，他已经在研究西方现代派之父塞尚的艺术了。到1923年，他更大谈《制作艺术就是生命的表现》，他从八大山人、石涛等谈起，以为：

> 八大、石涛、石谿辈艺术家，他们的作品超越于自然的形象，是主观一种抽象的表现，有一种强烈的情感，跃然现于纸上，他们从一切线条里表现他们狂热的情感以及心态，就是他们的生命。制作艺术不受人的支配，不受自然的束缚，不受理智的制裁，不受金钱的役使；是超越一切，表现他们的生命，就是生命艺术之花。[2]

也是在1923年，这位天才画家兼理论家率先在中国写出了比较美术领域中最早的论文之一《石涛与后期印象派》。"观夫石涛之画，悉本其主观情感而行也，其画像皆表现而非再现也。观其画者，更不能有现实之感而纯为其人格之表现也。"[3]

中国画坛的另一领袖人物林风眠，虽然1925年才回国，但早在1920年抵达巴黎后，就在第戎国立美术学院院长耶希斯的教导下，改变了以往自然主义机械般写实的爱好，认识到绘画需要的是创造，而不是对实物的描摹。这种观点在他回国后1926年所写的《东西艺术之前途》中就已经有明确的理论来表述了。尽管他并不反对绘画中的科学与理性，但他却清楚地认识到艺术的主旨是情感。"西方风景画以摹仿自然为能事，只能对着自然描写其侧面，结果不独不能抒情，反而发生自身为机械的恶感。"[4]事实上，一如刘海粟的上海美专一样，林风眠执掌的国立杭州艺专同样是表现主义艺术的大本营。而由写实向表现的转变过程同样始于20年代初中期。

岁数小于上述部分人，但在抗战时期任重庆国立艺专的校长，以后又一直任浙江美院院长，故有很大影响力的潘天寿，或许因为时代之变，从一开始就没有把科学之写实法与中国画拉到一块。1926年著《域外绘画流入中土考略》时，他就十分注重分辨东西绘画的特质：

> 原来东方绘画之基础，在哲理；西方绘画之基础，在科学；根本处相反之方向，而各有其极则。……若徒眩中西折衷以为新奇；或西方之倾向东方，东方之倾向西方，以为荣幸；均足以损害双方之特点与艺术之本意。

在《论画残稿》中，潘天寿直截了当地说过，"艺术与科学不同。艺术在求各民族、各个人特

1 汪亚尘：《自然与情感》，《民报》1932年12月19日。
2 刘海粟：《制作艺术就是生命的表现》，《学灯》1923年3月18日。
3 刘海粟：《石涛与后期印象派》，《学灯》1923年8月25日。
4 林风眠：《东西艺术之前途》，《东方杂志》1926年第23卷第10号。

殊精神与特殊情趣之贡献，科学在求全人类共同应用效能之增进"。后来，他一直坚持这种观点，论述亦愈准确。如1957年《谈谈中国传统绘画的风格》一文中，潘天寿说得十分清楚：

> 科技方面的发明创造，只讲功能效果的强弱好坏，而无需注意形式和风格的区别。例如美国的原子能技术与苏联的原子能技术，中国的数学和英国的数学，互相都可以直接引入，直接应用。而文艺作品却要讲究形式与风格的独特性。

在诸大家中，潘天寿可能是反对科学与艺术之混淆倾向态度最坚决者，也是论述二者区别最清晰、明白者。事实上，后来潘天寿以此清晰的态度反对"科学"的西方式素描对中国画思维及形式构成的干扰和破坏，不仅以其态度之坚决闻名于当代画坛，而且也的确造就了浙派中国画在当代画坛难以取代的重要地位和强大实力。

再看看岭南。作为中国画坛三足（北京、上海、广州）鼎立势力之一的广州，其"岭南三杰"可谓现代中国画坛引进西方绘画、开办西方式画展的元老，其引进科学写实之风实行的"折衷"画法无论在时间之早上还是在势力之大上，在世纪初都无人可与之相比。或许是因为留学日本得风气之先之故，高奇峰居然在民国三年（1914年），即第一次世界大战爆发的那年，就在为陈树人所著《新画法》作序时引日本人中村不折之论，"世人只奔走于名实之途，非物质的，不以为贵。囚身功利，杀却风景，行见其文明退化……吾人可不力排此滔天浊流，向脱凡俗超自然之娱乐天地间，辟一血路乎？而美术之最大效力，要在乎是"。高氏赞叹道，"此匪特为20世纪物质主义世界之当头棒，抑亦今日我国民之狮子吼也"。以高氏之画看，他那些虽然写实但带有明显日本式的朦胧、柔和、淡雅与抒情性处理的作品的确与机械写实的作品有着本质的不同。

高剑父为"岭南三杰"中影响最大者，也是"折衷"中西之最有力者。1931年他也说过很明确的反对科学以机械、物质而干扰精神、情感的艺术的话：

> 兄弟默察近世美术思潮，感觉到近世科学发达，人欲横流，似非厉行东方的艺术教育，以调和之。窃恐人类终非能享受科学的幸福。……西方艺术，从实中求理，则注重科学、物质，未免过于智巧，迹近机械化；东方艺术，以处处取神，则重精神情感，须与自然而同化。[1]

从现代中国画发展最为集中的以上三个地区的数位画坛领袖的情况看，他们几乎都在信奉过唯科学主义的唯写实之风后，不约而同地在20年代至30年代期间逐渐地转向了对艺术自身特征的把握和运用上，都不约而同地由纯客观、物质的再现向主观精神和个性情感的表现回归。这的确是在第一次世界大战造成的对西方文化和科学的怀疑之后，那场关于科学与人生观的时代性讨论在艺术界的回响。这股反唯科学主义的唯写实之风的思潮是如此盛行，只要翻翻二三十年代的有关美术的杂

[1] 高剑父：《在中印联合第一次美术展览会上的讲话》，《广州市政日报》副刊1931年6月27日。

志，此类论述可谓比比皆是，许多论述还相当精彩。本世纪初期出版我国最早的经典画史著作《中国画学全史》的美术史学泰斗郑午昌在反对唯科学之写实风气上也发挥了举足轻重的作用。1931年1月10日他在发表于《东方杂志》第28卷第1号的《中国画之认识》一文中公开批评反国画传统的中坚人物康有为不懂画。他在引用康氏批判国画称其"应遂绝灭"之大段话后说，"康氏不能画，即不能深知画之甘苦，贪于悦目，昧于怡情，心赏止乎匠艺，妙悟弗及士气，故有是言"。"贪于悦目，昧于怡情"，郑午昌对这种唯写实倾向的批判可谓一针见血、入木三分。他接着说：

盖所谓艺术，必有一定的原则，合乎此原则，则不论中西，即可认为有价值。故欲促进我国画学，只须讲究我国画学，是否有背此艺术原则。如遵此艺术原则而研求之，当然不致绝灭。画的艺术原则，不在能状貌形神。若以能貌取实状为极致，则宇宙间之景物，断非笔墨所能传写逼肖；即能状写逼肖，亦不能过于摄影术。即使能之，画工一照相机耳，世既有照相机，又何贵乎状写未必能逼肖之艺术家耶？

照相术19世纪在欧洲被发明，的确也是促使传统的写实主义绘画向"现代派"艺术转化，促进绘画艺术由再现向表现过渡的一个催化剂。既然在写实上绘画不可能超过摄影，则以己之短而比人家之长自然愚蠢。况且大千造化之复杂，哪里又是人类以区区绘画手段可以比试高低的呢？同样的论述在世纪初年出现是相当难得的。又如颂尧在民国十八年（1929年）的《妇女》第15卷第7号中谈及当年举办的教育部全国美展时也论及艺术与自然的关系。他引大村西崖之语：

试观自然世界，广大庄严，无边无穷，万法互错，倏忽变幻，真是重重之因陀罗网。以吾人之官能，到底不能把捉其端倪。……吾人之技巧，与自然相肉搏，与造化血战，正如螳臂当车，蚍蜉撼树，盖无论如何，以自己之才之美，固不胜其任可知也。然则以写生为美术之究竟，宛如蠡管窥天，非望之觇觎尔。例如写一花一叶，岂能尽气脉花粉之微耶？胭脂花青，岂能与千态万状之真者无异耶？

这段话可以说已经把那种机械唯物论的科学写实之不可能，以及科学与艺术之区别说得十分明白了。如果在这股强调艺术自身特性的思潮中，联想到那股几乎存在于整个国家的各领域中的唯科学主义势力及其在美术界一度强大且在整个20世纪始终存在的唯写实观念，联想到那种"吾所谓艺者，乃尽人力使造物无遁形"（徐悲鸿语），"吾人研究之目标，要求真理，惟诚笃，可以下切实工夫，研究至绝对精确之地步"（徐悲鸿语）的理念企图与自然比高低的幼稚、荒唐但似乎具有革命性的又一美术势力，则大村西崖的这段话在当时的影响是可想而知的，况且此人是本世纪初期出版的《中国文人画之研究》的作者之一。

落后的科学技术水平必然导致落后的民族艺术，这一度是不容怀疑的命题，也是"全盘西化"与民族虚无主义思潮之所以泛滥的关键。王显诏等人对此却有着清醒的认识。王显诏在1936年服务

于第二届全国美展而在南京出版的《中国美术会季刊》第1卷第4期中说道：

> 艺术原来和科学是没有多大关系的，科学进步的民族，固然也有它的艺术，而它的物质生活的享乐，当然比较地舒适。艺术进步的民族，它的物质生活如何，姑且不论，而它的精神生活，当然是绝对地向上的。因此：科学进步的民族，其艺术程度，未必跟着而高超；科学落后的民族，其艺术程度，未必跟着而低下。

> 我们中国的科学，一向都很不讲究……可是在艺术方面，则不会为着科学的不长进，便把那极进步的艺术，也抹煞去。

王显诏30年代这段批判唯科学主义和民族虚无主义的论述，不是和马克思的一段十分著名的话极为相似吗？马克思在《政治经济学导言》中，在总结了众多历史史实的基础上指出一种艺术史中普遍存在的现象：

> 关于艺术，大家知道，它的一定的繁盛时期决不是同社会的一般发展成比例的，因而也决不是同仿佛是社会组织的骨骼的物质基础的一般发展成比例的。

然而不幸的是，正是落后的物质基础导致了科学主义的流行和泛滥，也正是落后的物质基础，导致了民族自尊心与自信心的丧失。应该看到，在"全盘西化"的呼声甚嚣尘上之时，中国画坛这股向艺术本体回归、向民族传统回归的思潮对当时文化界来讲，又该是何等可贵了。

现代中国画坛这股反对唯科学主义基础上的唯写实风气，并不是对写实技巧本身的反对，更不是对要体现时代社会本质，在时代的共性中突出鲜明的作者个性的现实主义的反对，它要反对的是那种把机械地、科学地模仿冷冰冰的物质现实当成绘画目的的真正意义上"自然主义"的画风——那种科学主义的产物，反对那种把人本身也物质化，把情感本身也消泯的冷漠的画风，反对"宁愿牺牲我以就自然，不愿牺牲自然以就我"（徐悲鸿语）这种以人殉物的反艺术倾向。如果说，向艺术本体回归的艺术思潮在现代中国画坛曾经处于主流地位，而科学主义的唯写实风气在二三十年代有所收敛的话，那么，艺术界这股与时代性、社会性的科学主义潮流不太吻合的现象无疑与那个虽然混乱、恐慌却相对自由的时代背景是有联系的。这以后，随着政治和意识形态压力的增加，美术界这股势力曾一度减弱，而被与统治中心、统治阶层的统治思想联系更为紧密的科学主义的唯写实画风所压倒，重新构成被时下的学者们所津津乐道的"时代选择"的写实思潮。徐悲鸿之所以一直在各种政治统治的中心，一直与各类统治阶层的中心人物关系紧密，不就是一个证明吗？而只要意识形态与政治的压力一减少，那股回归艺术本体、回归艺术情感表现的本质之倾向又必然会像橡皮筋似的顽强地弹回来，不正好又从另一角度说明了艺术自身的力量和民族传统自身无限活力与生机的伟大吗？不又从另一更为本质的角度说明了那"不以人的意志为转移"的"时代选择"之历史必然吗？

科学与艺术尖锐的矛盾冲突，还表现在科学的唯写实倾向与世纪初强烈的个性解放的时代性思潮，即"五四"时期另一面旗帜——"民主"追求的冲突上。如果说，科学主义在实业的、政治的、思想的领域中还不至于引起"科学"与"民主"的矛盾冲突的话（这些领域中非个人的因素还不至于导致二者的冲突），那么在艺术领域，在这种极其个人化、个性化、人性化和情绪化的领域，如果因过分强调理性、规律性、科学性，就容易导致只剩整齐划一的共性而消融甚至泯灭个性的结果，而个性的自由发挥与表现则不仅是艺术自身的需要，还与"民主"的理想追求相关。

在中国封建主义的正统观念中，个人存在的价值和人的个性总是消融在封建大一统的国家机器中，自古以来中国社会就强调统一、集中、共性，个人从来不过是其中一个微不足道的零件，一颗"螺丝钉"。但是，世纪初那股来自西方文化的冲击，却带来了中国文化中罕见的真正现代独立意义上的自我人格意识。世纪初，叔本华、柏格森的唯意志论和生命哲学，那种主张个人意志的绝对自由的基本精神，给"五四"时期中国知识分子以极大的精神鼓舞，给了反对封建主义的先进分子以犀利的思想武器。这使在明清人文主义萌芽时期出现的，从中国本土文化中发展起来又主要在艺术领域中得以表现的独立人格意识和自我表现倾向得以向现代的"人"的意义上升华。家义在民国五年（1916年）四月十日的《东方杂志》第13卷第2号上以"个位主义"为题，论及人的意志及个性之重要：

> 人之意志有绝对自由，人之异于万物，即在此点。苟无此焉，则善不足劝而恶不可罚。何者？凡其所为，均为外界所逼，本非自由故也。推是派之说，则个性说之立，�然无能摇动。以人之意志，咸有自由，有自由则自然个别不同于众，一人还一人，不能没入于祖宗、家族、土地、国家也。

这种十足现代意义上的个人独立意识，当然是封建形态的中国古代社会中所罕见的具有革命性的观念。事实上，自我、人格、生命，在上半个世纪也确实是极为流行的术语。而这种追逐自我和独立人格意识的趋向在思想界和艺术界无疑是最为自觉的，或许，在艺术界更突出，更强烈。而对艺术的各个不同的个性追求当然会表现为反对唯科学、唯物质、唯写实的非人化倾向。

1932年，代理过上海美专校长的徐朗西著《艺术与社会》，大谈"人"的独立，而又赋"艺人"以特殊的地位：

> 国家国民之精神，常存于"人"体，而所谓"人"，实指艺人而言。惟产有艺人之国家，始有光荣而伟大。
> 总之在艺人之心目中，无所谓国家、社会、阶级，只知有人生，只知人生之尊严。故亦只有艺人能与人以自由、理想、光明、和平。
> 国家莫非是一种组织，若没有真的"人"之国家，有何意义？故没有灵之国家，不闻人声之国家，

潺潺石涧流　刘海粟

即能存在，有甚意义？……咳！要是不能实现"人"之真义，宁做亡国之民，宁蹈东海而死。[1]

这种对自我主观精神的强调显然是"五四"时期"民主"思潮的产物，是西方文明中个人至上、由个人构成集体之思想的产物，但把个人之精神和艺人之表现与国家的意义相联系，把个人的主观精神（"灵"）与时代的"自由、理想、光明、和平"相联系，足见"艺人"人格独立的观念在当时的特殊重要性。

刘海粟是这批画家中最早也是最自觉者。1918年，23岁的他尚是一个热情的写实主义者，那时他也有崇尚西方写实的时代性心理。"愚以为西洋画固以真确为正鹄，中国画亦必以摹写真相，万不可摹前人之作"；"昔之名家，均能写实以自立"；西方绘画"学理骤深，如解剖学、生理学、色彩学等无不加以精深之研究，其艺术之精妙，宜在我国传神之上矣"[2]。但在经历了1923年那场大争论之后，二十八九岁的刘海粟在1923年、1924年不仅开始认识到写实的局限，而且人格意识突然高涨。他在《浪漫主义之绘画》中说，"叹美古代艺术而创立之古典主义，因时代之推移而渐失其势力。对此为规则拘束之空虚的形式艺术，最先大呼反抗者，则浪漫主义是也"。刘海粟所以持此

1 徐朗西：《国家与艺人》，载《艺术与社会》，现代书局，1932。
2 刘海粟：《参观法总会美术博览会记略》，《美术》1919年6月第1卷第2号。

观点，是因为他已完全改变了他一度随大流的以写实立本的绘画观而转到表现个人生命、个性的立场上。他说：

艺术纯粹是个人生命的表白。但是各人个性不同，所以他们所表现的、所创作的全是各异。[1]

刘海粟这一转变的观念，也受到了同样转变了观念的、信奉过科学主义的蔡元培的热情赞扬。蔡元培在为《海粟近作》题字时说：

近代作者始渐趋于主观之表现，而不以描写酷肖为第一义，是为人类自觉之一境。

新华艺专校长汪亚尘也是画坛之先觉。他也经历过和刘海粟一样的对科学写实的崇拜过程，而且也是在1923年到1925年期间逐渐转变了立场，大声地疾呼艺术中人格独立与个性自由的伟大并贬低一度信奉过的崇拜物质的写实倾向。他反对西方古典艺术家（如达·芬奇）那种委屈自我以就自然，甘愿充当自然的儿子、孙子的谦卑心态而认为西方绘画：

到了近代，又成了科学的奴隶。近代的绘画，在自然的囚笼中，几乎要窒死了，才到最近的表现派绘画勃兴，把艺术从自然的囚笼里解放了出来。表现主义的艺术家，不愿做自然的孙子，也不愿做自然的儿子，他们要做自然的老子。

他在其中解释了国画中的"师自然"：

国画向来有句话，叫做"师自然"。……我要严重地申明一句，我国古画家所谓"师自然"，并不束缚于自然，他们是向自然交涉，常有超自然的地方。……他们不过假自然的力融合于自己的心灵，专由主观觉摄对象，表现内心的情感或生命的流露。[2]

在另一处，他直接地就表现自我与再现自然做了"大""小"的比较与形容：

大作家吸取自然强烈的刺激，能扩张他的生力，同时更觉得自己大了；小作家吸取自然强烈的感激，反使他萎缩，自己更觉得小了。[3]

这种小大之辩中，充满着对个人自心自性的尊重，充满着因心再造的东方艺术的神韵和现代人文主义的精神。

在这个时期，日本那位曾深刻地影响过鲁迅思想的厨川白村的文艺思想在画坛影响也不小。他

1 刘海粟1924年在上海美专开学典礼上的讲话，见袁志煌、陈祖恩编著《刘海粟年谱》，上海人民出版社，1992。
2 汪亚尘：《先觉与后觉》，《时事新报》1924年1月6日。
3 汪亚尘：《画家的头脑》，《时事新报》1924年1月16日。

那显然受过柏格森影响的生命哲学竟使得古典色彩颇浓的《国画月刊》主编贺天健都受到影响。如厨川白村说："我们的生命力得以绝对的自由而表现的，只有文艺。……生命之流，从过去以至现在这样继续着的，也只有在文艺作品上，得到莫可比拟的自由的飞跃。"[1]而贺天健亦用此观点来分析中国之山水画，他以为：

> 山水画以形上学为生命……是皆以惟心为本，而以外形之一切认为内在生命之动作也。其实言尚可饰，行尚可矫，惟画实为内在生命最足显露之整个象征。[2]

总的来说，对于自我、个性的张扬在当时画坛是极为普遍的。上面我们举到一些突出的例子。而事实上，不仅从理论上，就是从实践上，也可以看到当时这股个性风之普遍。例如刘海粟对个性生命的提倡，实则亦是时代思潮之反映，他本人是十分清楚这一点的。他曾说，"在这个性发展的高调一唱以后，在我国艺坛上受着莫大影响，努力地打破那传统式的师承主义，拼命向新的方面活动，实在是很可庆贺的现象"[3]。而对个人生命、"生力"（汪亚尘语）、个性、创造等自由意志的追求，表现为我们后面要专门谈到的对西方现代派的兴趣，以及对清初石涛、八大山人、石谿等个性鲜明、风格狂肆的画风的追求。刘海粟1923年——又是1923年！——把石涛与西方现代派之父塞尚进行了首次比较，就是以这种时代性的个性追求为背景的。当时学石涛、八大山人、石谿画风者极多。刘海粟一生都以石涛为楷模，张大千的艺术奠基于石涛，傅抱石也从石涛起家；黄宾虹的画深受石谿的影响；齐白石闻名画坛之初则以冷逸的八大山人画风见长……他们还只是这个个性派思潮之冰山的山尖而已，实则下面有着一大批画家的铺垫。个性派思潮的盛行成了世纪初画坛一大壮观的景象。在1929年举办教育部全国美术展览会，即第一次全国美展时，颂尧撰文谈此次美展之概况时把整个国画部分分成三派，即复古派、中西沟通派与"宗于八大石涛派"及石谿之"新进派"。新进派中，"之三子者，其意趣虽殊，其放逸狂野、不受一切羁绊则一也。新进派者，即宗其放逸狂野之意，而自由创作，以创作为艺术，以因习慕仿为可耻。在美展中，如刘海粟、张善孖、钱瘦铁辈率如之"。在对以上三派"比较其盛衰"后，颂尧则认为：

> 独新进派，则凡青年之画家，无不有此倾向。于会中出品，触目皆是。此种画派，其见地与文人画出于一轨，文人画风之盛，将勇进弥已矣。[4]

李寓一在《教育部全国美术展览会参观记（一）》中评价参展的国画概况时说：

> 以全部之作品而统述其概，则"四王"、八大、石涛、石谿上人，及倾向于西洋之折衷画法，

1 厨川白村：《文艺上几个根本问题的考察》，《东方杂志》1924年10月第21卷第20号。

2 贺天健：《中国山水画在画科中打头之论证》，《国画月刊》1935年2月10日第1卷第4期。

3 袁志煌、陈祖恩编著《刘海粟年谱》，上海人民出版社，1992。

4 颂尧：《文人画与国画新格》，《妇女》1929年7月第15卷第7号。

实于无形中占最大之势力。……其法八大、石涛者，尤为时新之品。时下之王一亭、吴昌硕、陈师曾乃直接与以力量。[1]

这就是当时国画画坛的现状。在"五四"时期"民主"大旗的引领下，受到西方哲学的影响，又受传统中本来存在的个性表现、自我表现的影响[2]，追求自我与个性表现已蔚然成风，这种风气逐渐笼罩整个中国画坛。在此种情况下，不难想象，还想在"科学"的理性旗帜下以那种规矩划一、按部就班的唯写实画风（这里还涉及将在后面评论的对中国艺术精神的重新认识）去束缚个人的自由创造，"宁愿牺牲我以就自然"，那就不仅极不合时宜，而且几近是对民主的反动了。我们只有结合特定历史阶段的特征去看待建立在唯科学主义立场上的唯写实主义画风，才可以明白它何以会在以革命的面目出现过一阵子之后，会陷入这种落后乃至反动的尴尬状态，会遭到我们后面将看到的那么猛烈、那么尖锐、那么义正辞严的批判，尽管这种唯写实的画风还闪耀着可以归属"五四"两面大旗之一的神圣的"科学"的光辉。

汪亚尘可能是最早反对这种唯写实倾向的人之一。早在民国九年（1920年）他已经有这一倾向了。在介绍古典派时，他认为"这派在今日绘图上，没有一定必要的存在"。而介绍"学院派"时，他说，"这个名字，在我们青年看了，总缺少'魅力'，并且是在愚弄嘲笑时候所用的名词"。1924年，这种倾向更加清晰、自觉，"现在有许多作家，以为写生就是忠实地描出自然。这种见解，又舛错了！现代的绘画，所以接近自然，不过借自然这力来扩张。作家自身的表现力，并不是紧紧地束缚在自然之中，去做自然忠实的描写"。这种倾向发展到30年代，就更加明显：

> 欧洲的艺术，在19世纪自然主义热烈的运动中，却把艺术上最重要的Rhythm(节奏韵律)忽略了。其时偏重在外部现象的再现，所谓外部现象的再现，是专事描写时的准确，可以做了自然的肖子。……自然固是伟大，但尽在忠实地描写自然而不从自身心状中去熔化，就失却艺人的灵魂。
>
> 欧洲自写实主义风行以后，把艺术的内部的精髓，消灭殆尽。[3]

我们从汪亚尘越来越明确、越来越强烈的反唯写实的倾向中，可以分明地感到一种时代的脉络：用主观的、自我表现的精神去取代那冷冰冰的以再现现实为根本目的的科学写实风气。在这种时代性的批判中，婴行1930年刊登于当时影响很大的《东方杂志》上的一段文字则以其凌厉的锋芒、逼人的气势在此思潮中颇具典型性。婴行以"中国美术在现代艺术上的胜利"为题，认为"在

1 李寓一：《教育部全国美术展览会参观记（一）》，《妇女》1929年7月第15卷第7号。
2 明清时期人文主义萌芽已经在画坛产生了相当的影响，自我表现的意味已经十分鲜明。当然，它与现代的自我意味不尽相同。一则此种"自我"是从封建社会中自发地生出的；二则又受到清代统治者的扼制，它没能在清代中、后期继续发展。详见笔者所著《明清文人画新潮》第二章第一节"我之为我自有我在——从情感论到自我表现"，上海人民美术出版社，1991。
3 汪亚尘：《东方绘画上的韵律》，《民报》1933年1月28日。

人的心灵的最微妙的活动的'艺术'上，清新当然比切实可贵，虚幻比重浊可恕。在'艺术'的根本的意义上，西洋画毕竟让中国画一筹"。作者在对东西方绘画详尽比较的基础上，进一步指出：

> 然而这支配现代的现实主义的思想，在艺术上终于不能得势，而遭逢最后的失败。因为人是有情的，有主观的，有自我的，而现实主义的艺术教人却抑止情热，放弃主观，闲却自我，而从事于冷冰冰的客观（例如写实派的对于自然物的形、印象派的对于自然物的色）的摹仿……于是在西洋艺术界必然要发起反现实的运动。这反现实运动的宗旨如何？无他，反以前的"实证主义"为"理想主义"，反以前的"服从自然"为"征服自然"，反以前的"客观模写"为"主观表现"，反以前的"自我抹杀"为"自我高扬"。而世间理想主义的、自然征服的、主观表现的、自我高扬的艺术的最高的范型，非推中国美术不可。[1]

在婴行的这段著名的反唯写实风的宣言式的话里，我们可以分明地感到这是人对物的胜利，主观精神与自我高扬的时代性民主精神对科学、客观的征服。这里显然不能简单粗暴地给二者贴上唯物与唯心的标签以判定是否先进与革命，其中显然体现了有着时代性的"民主"精神对打着"科学"旗号的庸俗唯物主义的斗争，以及对机械地描写现实的自然主义的极度轻蔑。婴行说得这样精彩，以至几年以后，颇为知名的尚其达竟直接引用此段话以抒发类似的观点。尚其达在论《中画与西画》时说：

> 盖人莫不有情感与好务主观自我向上之发展，决不愿终身从事客观之摹仿。……在西洋艺术上必然要发起反现实之运动，反"实证主义"为"理想主义"，反"服从自然"为"征服自然"，反"客观描写"为"主观表现"，反"自我抹杀"为"自我高扬"。谷可有言："能使吾辈自现实之一瞥，有所会得而创造灵气之世界。"此非中国形由意造之说相同乎？[2]

反叛唯写实倾向的一大主力是决澜社。这是一个成立于1931年的主要以研究和借鉴西方现代派艺术为特色的一个团体。其"想给颓败的现代中国（艺术）一个强大的波涛"（王济远语），"20世纪的中国艺坛，也应当现出一种新兴的气象"（《决澜社宣言》）的决心，俨然又是一次美术革命。然而这次美术革命却已经和世纪初以科学写实为宗旨的美术革命在性质上有着全然相反的意味了。倪贻德这个具有明显的革命倾向的上海美专西画教授是这个组织的核心人物。1932年他在由其所撰的《决澜社宣言》中明确地提出：

> 我们承认绘画决不是自然的模仿，也不是死板的形骸的反复，我们要用全生命来赤裸裸地表现我们泼辣的精神。

1 婴行：《中国美术在现代艺术上的胜利》，《东方杂志》1930年1月10日第27卷第1号。
2 尚其达：《中画与西画》，《中国美术会季刊》1937年6月1日第1卷第2期。

这些观念倪贻德早就形成了。1928年以前，倪贻德已经清楚地认识到艺术的本质是为了表现自我，而绝不是为了再现非我的物质。他在那时就说过：

近代艺术的趋向，我们可以说，便是由客观的表面的描写一变而为自我的内心的表现的一种趋向。既然是自我的内心的表现，不消说，他们所表现的，当然是不像以前的什么古典派、写实派，有一定规律的束缚，乃是各人自由走各人的道路的。[1]

经过了1923年前后的那次大讨论，艺术界所掀起的回归自我、回归艺术本体的思潮显然给了倪贻德以深刻的影响，而1931年开始的决澜社的艺术运动，更从群体的角度促成了对科学写实的反叛。到1935年，倪贻德在《国画月刊》第1卷第4期的"中西山水画思专号"上发表的《西洋山水画技法检讨》中则从更深的哲学角度评价了自我表现之意义。他说："在以前的西洋画家，以为自然比较人类要优越得多，所以那时代的山水画，怎样地去把握自然，怎样地能够把自然表现得像，是最大的问题。自然是绝对的存在，人类若是能巧妙地去说明它模仿它才是对的。"倪贻德引用西方近代唯心主义学说来说明这个变化：

但是近代的哲学，不相信自然是绝对的存在了。因为自我看到物，感到物，才有物的存在；自我若是不存在，自然就一定存在的么？哲学家笛卡尔发现了"我思故我在"的一种真理。由这样的思想，近代的精神，就受了大的变化，在艺术上，也看出了强烈的自我的发动。……在现代，当取材自然的时候，自然倒在其次，最重要的却是对于自然的艺术家的态度了。

倪贻德的确是从西方唯心主义哲学里寻来武器支持自己的主观表现的观点的，而西方近代哲学思潮中，唯心主义也的确是主观自我中心论的哲学基础和几乎整个西方现代派艺术的基础。但是对艺术来说，唯心主义中的合理成分对艺术的积极影响显然要比机械唯物论的影响好得多，艺术在历代宗教的刺激下产生的伟大而辉煌的成就不就是雄辩的证明吗？资产阶级唯心主义的个人至上至少比封建主义的皇权至上、国家至上革命得多，也先进得多。尽管，我们不难对艺术中的情感表现的本质性特征做出唯物主义的解释。而事实上，倪贻德在收录于立达书局民国二十一年（1932年）十月出版的《中国画讨论集》的《新的国画》一文中已经谈到这个问题。他反对说国画不科学的说法，也反对用西方写实技巧去改造国画的方式，"像不像的问题，艺术上原不能成立。艺术上最重要的，却是由对象而引起之内部生命"。但是他也清楚这内部之情感分明来自外部：

艺术上主要元素的情感，并不是空幻的，也不是摹仿的，却是现实的，具象的。宇宙间形形色色，接触到我们的感官里，而影响到我们的精神作用，因调和或不调和，于是生出种种愉快、悲哀、愤

1 倪贻德：《近代艺术的趋向》，载《艺术漫谈》，光华书局，1928。

怒、和畅……的种种情感来。……所以这画面的物象，是经作者的情感——人格——融化过后的物象，也就好说是作者当时情感的象征。

倪贻德甚至从这种唯物主义的"物感"之论出发，不仅论及了情感"由现实生活中所感得"，而且还顺理成章地指出了"他所表现的，却在无形中都是些时代精神的反映——也正惟他能表出时代精神的，才能算得真实的艺术品"。倪贻德观念中的混乱，不过是那个矛盾、混乱乃至恐慌的时代的反映而已。

对唯写实主义的批判在20年代中期至整个30年代极为普遍，作为一个时代性的思潮，我们到处都可以看到此类批判性的文章。傅雷清楚地谈到了中国艺坛从科学写实向精神表现艺术过渡的过程。1932年他在《现代中国艺术之恐慌》一文中说，刘海粟在1912年办美术学校，1918年用裸体模特儿，1924年前后官方却对此承认，这是西方思想对于东方思想的胜利，"然而西方最无意味的面目——学院派艺术，也紧接着出现了"。

美专的毕业生中，颇有到欧洲去，进巴黎美术学校研究的人，他们回国摆出他们的安格尔、大维特，甚至他们的巴黎的老师。他们劝青年要学漂亮、高贵、雅致的艺术。这些都是欧洲学院派画家的理想。可是上海美专已在努力接受印象派的艺术，梵高、塞尚，甚至玛蒂斯。[1]

从傅雷的话中可以看到，从世纪初写实主义的学院艺术在中国的全面流行到20年代至30年代期间已经开始了向现代派艺术至少是部分的转向；同时我们也可以看到，此种转向的原因是出于对那种"最无意味"，即缺乏精神表现性，和对那种"漂亮、高贵、雅致"的贵族艺术性质的反感，那毕竟是一个追求平民化、大众化的"普罗艺术"的时期，一个有着"民主"追求的年代。联想到此类画家在贫困的中国土地上打着漂亮的领结，穿着笔挺的西装，做出轩昂的高贵的绅士气派，则傅雷对学院派艺术的反感的确是有着鲜明的"民主"精神色彩的。

这种倾向还反映在当时田汉对徐悲鸿的颇具代表性的批评上。作为革命家的田汉十分不满意徐悲鸿一味崇奉脱离现实的古典主义，画他的具封建色彩的古典题材画，唯科学写实是求而对当时的"普罗艺术"毫无热情。田汉批评说：

他所谓"真"，仅注意表面描写之真，而忽视目前的现实世界，逃避于一种理想或情绪的世界。我们知道他有这种毛病，颇想他多多接近无产青年，做在野的运动，因此他可以多有机会接触惨淡的现实，并且会感知劳苦群众一般的要求，但不幸他的环境不许他如此，他终于深藏在象牙的宫殿中做"天人"的梦。……不愿意把他所谓"卑鄙秽恶"的生活污了他的彩笔，他只愿整顿全神奉事"器宇轩昂、神态华贵或妙丽，动用威仪，从容中道"的人们。这些人们在他名之曰"天人"，在我

1 傅雷：《现代中国艺术之恐慌》，《艺术旬刊》1932年10月1日第1卷第4期。

们看来都属于封建的支配阶级。[1]

　　田汉这段从革命的民主主义观念出发的对中国这位最著名的科学主义、学院主义典型画家徐悲鸿的批评，亦如刘海粟责难徐为"绅士"一样，都不约而同地，却又带有某种必然性地反证出这种仅重科学、物质却忽略精神与个性、个人自主意识的"科学"写实画风是如何与"民主"的时代思潮背离的。

　　总之，"科学"在世纪初进入中国以后，的确给整个社会生活以全方位的影响，当然也以科学写实的方式给中国画坛带来了巨大的冲击，也的确给中国画的改革带来了若干新风。整个画坛的先进人物无不受此种画风的影响。如前所述，现代画坛几乎所有的大家，包括农民出身的不自觉的齐白石和极其传统的黄宾虹都有过或曾经有过写实的强烈的追求。这里必须再一次强调，在写实的大范畴内，是有通过写实去传达自身情感、丰富哲理与社会内蕴的一派，这一派不以写实和再现现实本身为目的，他们认为写实既非艺术的宗旨，亦非画家兴趣之所在，写实仅仅是手段。而另一派，画家们则认为再现与模仿现实本身就是绘画的根本目的，尽管他们也可以在其中灌注一些感情——或者不如说，是不自觉地渗入了一些感情，亦如科学研究中也要渗入科学家的感情一样，但对他们来说，现实高于一切，科学高于一切，客观高于主观，所以才有宁舍我以就自然之反艺术的观点出现。前述现代中国画坛对"写实主义"乃至"现实主义"的批判，即对后一派——派中人自称为"自然主义"的写实主义——的批判。不做这种区分，不仅容易造成概念上的混乱，而且也无法解释现代中国画坛上大家都有着不同程度的写实倾向的普遍的事实，同时也不能对写实主义——现实主义这一历史上存在过的创作方法做出正确的评价。

　　事实上，"现实主义""写实主义"这种与科学有着密切关系的艺术创作方法是从西方传入的，它有其存在的深厚的文化背景。作为西方文化中的一个分支，它本身就是作为整体的西方文化的产物。对文化体系之背景与西方人全然不同的中国人来说，要真正深刻地理解西方文化是极为困难的。如果我们仅仅是一知半解，就想洞察西方文化之来龙去脉和真正意蕴，那就更不可能了。以科学为例，在中国人的心中，西方的现代科学是绝对唯物的，不仅与唯心主义风马牛不相及，而且简直就是宗教与迷信的死敌。所以中国的一帮科学主义者才那么绝对地排除主观、排除感情乃至排除文化传统和历史渊源去理解、去崇拜这个来自西方的"科学"之神，所以才出现了以为自己掌握了科学也因而掌握了真理以致排除主观、排除情感、排除理想、排除幻想与想象而以"科学"写实的捍卫者自居的徐悲鸿一类殉道者。中国的这批科学主义者孤立地把"科学"从其产生的文化土壤中抽象出来，从其所属的西方文化的有机系统中剥离出来，把它赤身裸体地奉上了神圣的东方的祭坛，他们当然不可能知道，西方的现代科学竟是从支撑西方文明的一大支柱——宗教中产生

1 田汉：《我们的自己批判——〈我们的艺术运动之理论与实际〉上篇》，转引自李松编《徐悲鸿年谱》1928年段《有关记述》，人民美术出版社，1985。

出来的。

当近代物理学的奠基人牛顿在解释地球的自转原因时认为是上帝踹了它一脚，当美国的宇航员在高科技的航天飞行器中声称他们在太空中看到了上帝的存在时，我们这些东方的唯物论者会觉得百思不得其解。但是西方的学者们会告诉你，在近代科学发生的17世纪，科学和宗教本来就具有十分自然的一体性。"对于科学的可能性的信仰，产生于近代科学理论的发展之前，系无意识地导源自中世纪的神学"，尤其是"新教"。美国学者R·K·默顿说：

无论如何，已经证明了由清教主义促成的正统价值观念于无意之中增进了现代科学。清教是一种复合体，它包括赤裸裸的功利主义、世俗的兴趣，有条不紊地并且不懈地行动，彻底的经验主义、自由研究的权利乃至责任以及反传统主义——所有这些都是与科学中的同样的价值观念相一致的。上述两大运动的美满姻缘建立在内在相容性的基础之上；即使到了19世纪，这两者的分离仍然尚未完成。

默顿先生还会告诉你，西方人认为，科学和宗教非但不矛盾，还会因此验证上帝的神明。他们说，"我们愈是深入地加以凝思，我们所发现的造物主的足迹和印证就愈多；我们的最高科学就只会使我们更有理由崇拜上帝的无限威力"。在西方学者们看来，科学与宗教的这种联系是十分自然的。"要理解这一点就要承认清教主义和科学二者都是一个由种种互相依赖的因素所组成的极其复杂的系统的组成部分。"而令人更为吃惊的是，默顿先生还会告诉我们，清教徒在作为英国的第一个科学组织的"皇家学会的首批会员总数中则占62％"。而牛顿这样一位伟大的物理学家作为虔诚的清教徒甚至撰写过一部论述《圣经·启示录》的著作。著名的西方社会学家马克斯·韦伯在谈到科学与宗教关系时也说：

产生自全部经验自然科学和地理学方面的有用的实在知识和现实主义思想的平易明晰性和职业知识，以这些作为教育的目的，首先是由清教，在德国特别是由虔诚派所强调的。一方面作为认识上帝的威力和体现在其创造物中的计划的惟一途径，另一方面也作为一种手段去相信世界是受理性支配的，去克尽自己赞颂上帝的职责。

尽管对东方人来说，西方文化中科学与宗教的这种联系经过上述解说后仍然显得有些奇怪和费解，但这些西方学者又会告诉你，"清教对实验科学的拥护并不是经过理性过程的结果。在一条由各种非逻辑性的特定活动所组成的链条上，连结着一个思想感情和信念的环节；正是这个在情感上首尾一贯的环节的必然不可避免的结果使那些思想感情得到满足"。正是这种非理性非逻辑性的情感与信念联结着宗教与科学这两个似乎全然不同的范畴，而对这两个似乎矛盾的范畴的联系的怀疑，却"忽视了人类行为中的非逻辑的环节和当时的特殊的价值环境。一旦将这些纳入考虑之列，

牛顿的多种兴趣在特定的社会环境内就显得相当协调了"。[1]

是的，只有将西方的科学历程纳入西方特定的历史文化环境中，我们才能领会和理解二者这种奇特的联系，而牛顿的上帝踹地球一脚的奇特联想也才可以在这种非理性、非逻辑、非科学的"价值环境"中因为宗教情感与信念而"显得协调"，我们也才可以理解以科学的严谨画法画出的那些西斯廷天顶画、西斯廷圣母及文艺复兴时期大量的宗教画是那么神圣、庄重而且充满丰富的感情，也才可以理解即使是"学院派"绘画也"有较之所谓模仿自然更为高贵的东西"（雷诺兹语），他们追求着比外形逼真更重要的"崇高"，也才可以理解"古典主义""新古典主义"是如何追逐着"伟大的静穆和高贵的单纯"……或许，正因为有科学与宗教的这种先天的姻缘，西方艺术中的科学才一直和其精神、情感的东西联系着，西方科学和艺术也才可以有如此和谐的持久的姻缘，尽管"模仿说"在西方美学中一直占据着重要的位置。但如果我们脱离了西方的文化背景，脱离了这种各文化要素之间复杂而有机的联系，抓住一点就生吞活剥而以为掌握了全部的真理，那就非陷入荒唐可笑的尴尬境地不可了。当本世纪初期的中国人怀着如李泽厚先生评价康有为等人时所说的，面对"在他们面前的新奇而雄伟的科学图画"而以"孩童式的欢乐"去勾画"荒唐的科学漫画"时，信奉科学主义的中国人实则是从土壤、气候、物种环境全然不同的繁茂的西方文化的大树上去采撷了他们所钟爱的"科学"这枝美丽的枝丫，并非要把它嫁接在全然异质及其环境条件全然不同的，因为被厌倦而要被砍掉的东方文化大树上作主干！其后果是可想而知的。上半个世纪的科学主义者们、"全盘西化"的倡导者们干的就是这样的蠢事！这不禁又令人想到世纪末的今天：画界中那些拼命模仿西方语言、风格以追求西方之"地道"的诸公，那些打着"前卫""前锋"旗号如京剧《法门寺》中贾桂般卑屈地盯着西方人的一举一行，沐猴而冠地捡拾起"波普""装置"且自以为得道的当代美术革命家们……他们真懂西方吗？他们真能懂得那么"地道"吗？他们真应该、真需要那么"地道"吗？

如果说对于的确已经落后了的中国人来说，学习西方不仅应该，而且必要，那么深刻地洞察民族之自我，透彻地了解西方，在二者中寻求可以契合可以借鉴之处，对于民族艺术的建设当然会大有好处。在经历了"科学"思潮冲击后的现代中国画坛，人们开始真正认真地考虑东西方文化的冲突实质，开始在东西方美术的矛盾冲突中研究各自的性质，并探讨建设现代中国画的坚实的立足点与真正的起点。

1 此部分关于科学和宗教关系的论述全部引自美国学者R·K·默顿所著《十七世纪英国的科学、技术与社会》第四章《清教主义与文化价值》，第五章《新科学的动力》和第六章《清教主义、虔信主义与科学：检验一个假说》之正文及注释，四川人民出版社，1986。

第三节　西方艺术与东方艺术的矛盾与融和

　　在前述一节中，我们主要讨论了现代中国画坛面临西方"科学"思潮的强大冲击，"科学主义"在现代画坛逞雄一时的状况。"科学"作为"五四"新文化运动的两面大旗之一，在世纪初无疑具有革命的作用。这种对西方文化生吞活剥式的直接引进，导致了对西方文化的盲目崇拜，对民族文化和民族的全面否定，也顺理成章地使"全盘西化"论终于在30年代前后酿成社会性思潮。这种对民族自我的彻底否定，对民族自身的发展不啻是灾难性的，它必然要引起这个有着五千年文明历史的民族中有识之士针锋相对的斗争。和整个文化界、思想界一样，在美术界，自然也酝酿出一场和科学和艺术的矛盾直接相关的对西方艺术的盲目崇拜和向民族传统回归的矛盾与斗争。

　　的确，在世纪初，对西方"坚船利炮"的崇拜引来的对"科学"的崇拜，使中国画坛相应地掀起了一股势力强大的西化思潮。俞剑华谈到这种崇拜西方的时代性趋向时说：

　　海通以来，国人震于欧西物质文明之盛，而西洋画亦相偕以俱来。西画虽亦不废临摹，但以写生为正规，国人之崇外心重者，以为凡洋必优，于是奉西画为神圣，鄙中国画为不足道。此可于民国元、二、三年之美术论文中见之。此后一部分人以为西画固佳，中画亦不忍弃置，为迎合社会心理，遂以西法写国画，亦曾风行一时。但今已销声匿迹。[1]

　　俞剑华这篇写于1935年的文章对中国画坛上崇洋之风的消长过程做了一个大概的勾勒。崇洋之风大概在世纪初最为盛行，20年代至30年代因"全盘西化"论的提出而达到高峰。整个社会风气如此，画坛的情况也大致相似。王济远于1933年撰文谈到当时画坛与复古并存的另一现象就是崇洋，以为复古不及古人，崇洋不及洋人，"其结果在旧的方面，今人做个古人的印刷活动机；新的方面，国人做了外人的留声器。我们在这种情状之下而研究绘画是何等可怖"[2]。这或许正是因为画坛那股响应"全盘西化"的思潮在作祟吧。而汪亚尘在1923年时谈到当时画坛就已存在着这两股风气。汪亚尘认为，在他那个时候，"洋画直接影响于我国画坛，到今日不过十年"，但是国内艺术界已经有"洋化"的倾向了，那"就是习洋画的青年，对于国画很看不起，他们误解将来中国习画的人，非都习洋画不可"。"一般主张'洋化'的人们，他们哪里晓得中国古美术的精神？只知道学像一些洋画的表面，炫耀一时。还要把西洋人常讲的几句技巧上的话，当做格言去看待。"[3]这种"洋化"倾向当然和前述科学主义在绘画上的表现直接相关，与国人对"科学"写实的技法追求也

1　俞剑华：《中国山水画之写生》，《国画月刊》1935年2月10日第1卷第4期。
2　王济远：《我们的工作应贡献给全人类》，《艺术》1933年第1期。
3　汪亚尘：《天马会六届画展的感想》，《时事新报》1923年8月4日。

有密不可分的关系，但此种崇洋之风气主要表现在民族虚无主义和对世界性、超国界及对西方流派亦步亦趋的线性思维诸方式之中。

民族虚无主义是当时一个主要的文化思潮，可以说，也是"五四"时期在追求进步与发展的时代性思潮下的一个严重后果。几乎所有的先进人物一度都不同程度地受到它的影响。在他们看来，先进的西方比之落后的东方在各个方面都领先，因此，中国要发展就必须抛弃至少是搁置我们自己的传统，而取全方位学习西方的虔诚态度，国家才有救，民族才有救，此即后来以"全盘西化"的口号予以表述的这种民族虚无主义。作为革命家的吴稚晖在世纪初就说过一段有人在世纪末又戏剧性地重复过的话：

这国故的臭东西，他本同小老婆吸鸦片相依为命。小老婆吸鸦片又同升官发财相依为命。国学大盛，政治无不腐败。因为孔孟老墨便是春秋战国乱世的产物。非把他丢在毛厕里三十年……什么叫国故，与我们现今的世界有什么相关。他不过是世界一种古董，应保存的罢了。[1]

吴稚晖认为保存遗产不过是少数高级学术机构任命的学者的任务，不应成为影响青年的负担，也不应作为教育内容。

这种文化思潮在美术界主要是一批去过西方的留学生们掀起的。王显诏把这种现象说得很清楚：

一般跑出去研究西洋艺术的人们，起初根本对于本国艺术，是没有相当基础的认识，于是喧宾夺主，而且一方面又要声张他们的令誉的缘故，回到本国以后，便把本国进步的艺术一贬而至于几乎没有存在的价值，这是何等失望呢？[2]

这和前面我们引述过的傅雷的一段话很相似。和那些上海美专出去留学的学生回来后也把他们的达维特、安格尔甚至他们巴黎的老师摆出来显示洋气一样，其实他们对本国艺术一窍不通。亦如林风眠在巴黎被他的洋老师问及东方艺术的知识时被问住了一样，崇洋意味颇浓的这批画家，其实对本国艺术是不甚了解的。而这方面的典型代表，就是我们在后面将设专章介绍的画家徐悲鸿。徐悲鸿对西方美术极度崇拜，以致愿死在那里；他对中国美术传统极度蔑视，以致认为如蒿莱千里，家无长物，落后人家数十倍乃至数百倍。他在中国美术传统方面有着人们所不知道的惊人的无知，乃至出现若干常识错误等，都和王显诏所说的情况十分相似。这种情况是否仅仅是如王显诏所说的要声张令誉，或如傅雷所说要"摆"洋显气派，抑或是徐悲鸿"独持偏见，一意孤行"的偏执个性等因素造成的呢？美国学者林毓生对这种民族虚无的社会性思潮有着极为透彻的分析。他认为"五四"时期反传统思想笼罩范围之广、影响之深与时间持续之久在世界史上可能都是独一无二

1 吴稚晖：《箴洋八股化之理学》，载《吴稚晖先生文集》，文学研究社，1925，第157—158页。
2 王显诏：《艺术的民族本质》，《中国美术会季刊》1936年第1卷第4期。

的，而且它对传统的攻击是"全盘性"的，这就是他所称的"整体性反传统主义"。"整体性的反传统主义不允许任何传统成分得到正面的估价与理解。"何以如此呢？是因为"五四"反传统主义者认为中国传统是统一的有机体，传统中的可恶成分都不是孤立存在的，而都与中国文化的特质有关，这个特质就是中国的思想，而这个思想影响了传统中的每一成分。

"所以，不打倒传统则已，要打倒传统，就非把它全部打倒不可。当然，他们的全盘否定论并不是在对中国过去的一切，经过详切的研究以后，发现一无是处，才提出来的。根据他们的观点，这种仔细研究中国过去一切的工作，并不值得考虑；并不是因为这种庞大的工作任何人都不可能做到，而是因为那是一件迂腐而无必要的工作。因为，根据他们的一元论所肯定的中国传统为一有机体的观点，他们无需做此工作就已经知道中国特有的一切都是要不得的。"[1]

这的确不是某个人弱点所致，这是一种错误的思想方法，一种被林毓生称为"形式主义"的谬误。中国的传统是在被这一批"整体性反传统主义"者认真研究之前就被如此彻底地轻率地否定了的。难怪当"全盘西化"论者胡适后来想"整理国故"时也会遭到吴稚晖的批评；难怪打着美术革命旗号的岭南派方人定也反对整理国故，"还整什么呀？理什么呀？快快革命罢！须知整理是革命的敌人"；难怪一向蔑视和强烈攻击中国美术传统的徐悲鸿也不屑于光顾传统，徐悲鸿几乎从来没有认真地、系统地、理论性地分析、研究过中国美术的历史和中国古代画论。在他的一生历史中缺乏这种经历。[2]联想到近十来年那又一度掀起的反传统思潮，想到在这个思潮中走红的先锋们又是些对传统一无所知有胆无识的"闯将"，则充满戏剧性的20世纪确乎值得好好地研究和总结了。

与20世纪末的今天一个概念仍然相关，且与"全盘西化"和民族虚无主义直接联系的一个概念即是强调绘画的"世界性""艺术无国界"等观念。"世界化"这个名词在30年代前后是十分时髦的。"全盘西化"论者胡适在1935年就撰写过《充分世界化与全盘西化》这篇文章。在这篇文章中，胡适提出的"充分世界化"并非指一种有意识的创造性的综合或整合世界所有文明的努力，相反，"世界化"是一种认为现代西方文明于世界普遍可行的观点。胡适一向认为，西方现代文明"正在迅速地成为世界文明"[3]。因此，"世界化"一词实则就是"西方化"或"全盘西化"的同义语。"世界化"这个名词出现得虽说要晚些，但世纪初因崇拜西方的科学、文化，要与西方趋同的倾向已促使国人打破中西之分、国界之隔，而取世界同一的观念。例如1919年陈师曾就曾在欢送徐悲鸿赴法的会上说过"谓东西洋画理本同，阅中画古本，其与外画相同者颇多"，尽管他很快就转变了这种想法。汪亚尘尽管强调过民族性的重要，但到1932年5月，他在《民报》上还坚持"新

1 林毓生：《"五四"式反传统思想与中国意识的危机》，载《中国意识的危机："五四"时期激烈的反传统主义》，穆善培译，贵州人民出版社，1988。

2 此部分论述可和本书第二章"徐悲鸿""现代中国画史上的岭南派及广东画坛"两节节联系起来看。

3 林毓生：《中国意识的危机："五四"时期激烈的反传统主义》，穆善培译，贵州人民出版社，1988，第169—169页。

兴艺术，在现代不必分国界，完全是根据作家的内部，不绝地在内观和沉潜上努力"的"不必分国界"的观点。广州的方人定在1927年时说得更坚决：

> 艺术是无国界，是世界的，什么侵略不侵略，已无问题。……大家努力来合作，完成新中国画，冲击世界去罢……[1]

至于徐悲鸿，这种观点的表述就更多了，"画之一道，无中外，唯'是'而已"，"中国艺术之复兴"，有赖于"采取世界共同法则"，"研究艺术，以素描为基础；科学无国界，而艺术尤为天下之公共语言。……它实在是世界性的"等，而且坚持一生，不变初衷。差不多所有崇拜西方文化者，都有此类表述。这些世纪初的观点发展到世纪末的今天，又有了"世界语言""世界共同标准""西方参照系""世界法则""走向世界""与世界接轨"等同一内涵不同表述的多种说法。

与这种"全盘西化""世界语言"等西方思维定式直接相关，且与前述"科学主义"联系紧密，在世纪初乃至世纪末的当今都有着极大势力和影响的另一观念，即被我称为"线性阶段追逐"的观念是十分流行的。线性思维是科学主义的一种表现。由于近代科学被说成是可以揭示整个自然界一切秘密的学问，因而自然界在"科学"面前一如人体在X光透视中一样，变得透明起来。科学家们不仅可以在实验室里研究和探索一切自然现象，寻找出规律，而且可以依据条件，用归纳与演绎之法推算出事物的过去，亦可用此法演算出未来。当实验科学的普遍性原理被"放之四海"时，社会学家们也来用"科学"之法对人类社会的过去与未来做同样精确的推算和演绎，找出了不以人的意志为转移的规律，即"历史决定论"。在历史决定论中，一切都是被历史事先规定好的，人们只能在宿命中或消极或积极地阻碍、顺应、推动这个进程。这个思想在本世纪初期也是一个极时髦的思想。30年代初期有关中国社会性质与阶段划分的几次大论战都与上述思想直接相关。根据这种历史决定论思想，无论各民族自己的文化、社会、心理、历史发展状况如何不同，人类社会都是必须要走那历史已经给规定好的不可逾越的那几步的。而且，这几乎等同于上帝的意志的"历史"规定好的几步又仅仅是在西方历史、社会这个实验室里研究出来的东西，研究出来供人类当作普遍楷模的东西。这种以为事物的发展具有明晰的普遍的、由低级向高级作阶段性线性演进的方式我们可以称之为"线性阶段"思维。由于30年代前后，或者毋宁说，从世纪初开始的这种源于西方"科学主义"的历史发展的"线性阶段"思维方式在中国社会的流行，自然给文化界以巨大的影响，整个文化艺术界的人们纷纷以西方的艺术阶段理论为判断艺术先进与落后的标准，按照各自认为革命的立场，在艺术实践不同的阶段中取不同追逐的态度，由此，形成了许多艺术门类、艺术流派的基本风貌。具体地说，在美术界，人们十分自觉地以西方艺术所走过的历程和阶段来划分艺术之先进与

1 方人定：《国画革命问题答念珠（续篇）》，《国民新闻》1927年6月26日。此文是方人定应其师高剑父要求写的用来与国画研究会辩论的一批文章之一，方氏后来颇为此后悔。

革命，它们依次该是写实主义（包括学院派艺术、古典主义艺术）—印象主义—印象主义之后（当时称之为后期印象派）—当时西方正在蓬勃发展的现代主义艺术。现代中国画坛各种势力就是根据西方这些流派与思潮自然演进的阶段来制定自己"美术革命"的目标的。

在当时的西方，现代派正在发展，而印象主义刚过不久，但写实主义却早已在大半个世纪前就已衰落，这种西方画坛发展的事实为国内画坛各派所公认。但是，各派所取的角度和所持态度却全然不同。

前面说到，由于"科学主义"在世纪初的中国具有不可动摇的神圣地位，因此，由"科学救国"而导致的"美术革命"，自然最先是以在中国人看来那么神奇的以科学方法再现现实的"写实主义"绘画为最可取的了。在世纪初，"写实"才最革命，最先进，最能拯救"落后的""不科学的"中国画，这就是当时画坛先进们的共识。但是，随着留学生增多，外国美术传入也更多以后，中国的画家们才知道先进的西方不仅有科学"写实"之主义，而且还有比它更先进更革命的"印象主义""后期印象派"乃至"野兽主义""表现主义""立体主义"等现代主义诸流派。于是中国画坛开始了分化，一部分继续坚持原来的"写实主义"，一部分则倾向于借鉴现代派（当然，其中部分有中外比较的因素在内，后面将论及）。但不管是坚持写实也好，追逐现代派也好，西方美术演变的线性程式的时间顺序所导致的先进落后观念，在一般画家那里都是得到普遍承认的——一如当代画家也同样承认一样。

如徐悲鸿那般坚守科学主义并以此为最先进者在30年代以后就不太多了。徐悲鸿是受过那位以"难以仿效的天真"勾画"荒唐的科学漫画"的导师康有为的深刻的"科学"洗礼的，又到巴黎受过劝之"勿慕时尚"的法国历史画导师达仰的写实训练，即使身处现代主义流行的中心仍可以对现代主义视而不见、听而不闻，且骂马蒂斯为"马踢死"。但他认为"人家武器已用原子弹，我们还耽玩一把铜剑，岂非奇谈"[1]。这是另一种"线性阶段追逐"，他直接把东方不"科学"的艺术与西方"科学"的艺术相比较，"若再不力图振奋，必被姊妹行之科学摒弃"[2]！难怪徐悲鸿认为中国艺术"逊日本五六十倍，逊法一二百倍"了。这是拿东西方直接比较。但这仍是以人类艺术必然要经过"原子弹"似的科学绘画之先进阶段为前提的，所以仍是"线性阶段"论思维，是当时颇为流行的"社会达尔文主义"的阶段"进化"论观点。[3]蔡元培在1921年2月15日《北京大学日刊》上发表《美术的进化》一文，以为"观各种美术的进化，总是由简单到复杂，由附属到独立，由个人的进为公共的"。这种关于"进化"的观念在当时十分流行。其他持写实主义观点的画家是通过承认西方正统阶段论并让其与中国当时的科学主义的现状相结合而给写实主义定位的。例如戴岳在1923年

1 徐悲鸿：《世界艺术之没落与中国艺术之复兴》，《世界日报》1947年9月4日。
2 徐悲鸿：《复兴中国艺术运动》，《益世报》1948年4月30日。
3 徐悲鸿在1918年所写《中国画改良之方法》中说，"中国画学之颓败，至今日已极矣。凡世界文明理无退化，独中国之画在今日，比二十年前退五十步……"可见其"进化"论思想。

时就说过：

> 至于写实主义，虽今日欧美印象未来诸新派美术家有非议之者，然用以革今日中国美术之荒谬，则为救时之良药。盖中国今日美术所以不振者，其病固在于工人拘守古来陈陈相因之旧法……欲革陈陈相因之弊，宜提倡写实主义；欲图后日美术之发展，宜培养科学知识。[1]

此话就有承认先进之"新派""非议"过去的写实主义的合理性的意味。然于中国画坛而言，写实主义也是可以用的。而乌以锋在《美术杂话》中对这个观点的阐述则更清楚。他十分明确地把"自然派"，即"写实主义"，放在印象派、立体派、未来派发生序列之后。他在载于1924年第1期《造型美术》中之《美术杂话》一文中说：

> 西洋绘画进步之速，真是一日千里。自然派、印象派、后期印象派、立体派、未来派，二三百年之中，画派之蔚起者甚多。然中国绘画仍固守残缺，息息待灭。……故现在中国绘画自然派尚未走到，还讲什么"印象""立体""未来派"？

这就是典型的以西方美术的演进作为标准的观点，其认为中国也必然要像西方这样一步步走来，只不过人家已走在前面很远了，而中国还根本未到人家的那一步，所以还是先走完"自然派"——写实主义这个阶段再说，一如当时社会学里中国要补资本主义这一课的说法。

当然，比之写实主义，印象主义及其以后的现代诸流派，在西方美术演进的时间序列上是最靠前的。一般来讲，当时画坛已经普遍地注意到现代派艺术和东方中国的艺术有十分近似之处，所以对现代派的革命性（时序上）和它与东方艺术精神的表现性颇为一致的特点的强调，使它在当时中国画坛上的相当比例的画家观念中一直处于先进的美术思潮的地位。例如吴琬在《关良及其作品》中就明确地从西方画坛演进的角度谈问题。他引了英国某批评家一本叫《从塞尚开始》的书谈法国近代绘画的演变。他说从31年前的1906年塞尚逝世算起，"西洋的绘画，已经由写实主义移到印象派，又由印象派移到后期印象派了。这推移的过程还是前世纪的事。一入廿世纪，则所谓后期印象派的运动……不过是称为'到表现派的转向'罢了"。对吴琬来说，这就是一个活生生的标准，那就非得去"追"不可：

> 我以为要不是打算去参与世界文化事业就没得说，不然就得追，追上去并着肩走。无论什么新的东西，总有胃口吃得下，这是日本人的长处，吃下去再算，这才有朝气。Surrealisme（超现实主义）、Suprematismus（至上主义）……什么的早在他们的画坛上出现了，而我们从事绘画的，到现在，做

梦还没想到有这么回事！自然，新不一定好，新的不拿回来看看，硬说不好，对？[1]

尽管吴琬为现代主义说了许多中肯的话，但这种"线性阶段追逐"的思路却是那么露骨。把他上述语言翻译成当代流行语言，即你如果要"走向世界"，要和世界"接轨"，那么，你就得密切注意人家（当然只能仅仅是西方画坛而不可能是别的）。人家搞"超现实主义"，你当然就得搞"超现实主义"；人家搞"波普"，你也必须搞"波普"；人家"装置"你也"装置"；人家"后现代"你也"后现代"——当然，你不想"走向世界"倒可作罢！不是吗？在当代，有不少"前卫"硬是干脆提出了"时差"概念，即要越过人家已经过时了的"现代主义"而直"追"西方人现在正在搞的"后现代主义"，才真能"追上去并着肩走"。至于"吃下去再算"，有什么后果，却是可以不计的！至于吴琬所评论的关良也的确有这种观点。他直接把中国画坛的情况和西方画坛的进程做了比较：

洋画输入我国在时间上来说，已有数十年了……它的过程比之欧洲大陆的一切艺术上的运动，我们数十年至今的画坛，还是在孩提时代……虽然一般青年的画家们已扬起了新艺术与新时代精神的旗帜向前迈去，但是我们看看多数的艺人还陶醉在文艺复兴以前的时代的跟随。

关良在文中虽然从"反对一切受客观支配的艺术"，要"表现内心的热情"等角度去赞美现代艺术，但时序所带来的先进感仍是其中可能最重要的因素。如其称"野兽派的运动已经过了30年的悠远时间了……但而今我国画坛对野兽派还在半知半解的状态，这不能不说我们画坛的时代迟了"；"我们诅咒生在现代的画家不懂现代绘画！……但若果你还是追19世纪尾巴的时候，坐井观天时，那么，不单不能成一个时代的艺术家，而是一个时代的落伍者了"。[2]关良在文中论述的是《美术与时代》，但从所论看来，其"时代"的含义即西方画坛流派与思潮演变的时序中最接近现代的，而且把"现代绘画"直接等同于西方"现代派"绘画，且其"现代"显然与中国的"现代"生活、"现代"社会并无直接的明确的联系。

这种线性思维在当时普遍流行到成了公理的程度，包括许多思想相当深刻的评论家对此也毫不怀疑，他们在到处使用这个无须论证的理论。例如20年代初的陈师曾在《文人画的价值》里讨论画史演进时说：

不求形似的画，却是经过形似的阶级得来的，不是初学画的不形似的样子。（注：着重号为原文所加。）

陈师曾在这里以加着重号的方式强调了绘画演进的"阶级"性。

1 吴琬：《关良及其作品》，《青年艺术》1937年第4期。
2 关良：《美术与时代》，《美育》1937年第4期。

而著名美术史家郑午昌在其于1931年1月10日出版之《东方杂志》中的《中国画之认识》一文里，则把艺术史的演进分为四个阶段。郑午昌以中外美术史的发展过程为参照总结出四"进程"：

综观中西绘画，而寻其演进之次序，可分为四程：第一程漫涂，第二程形似，第三程工巧，第四程神化。此四个程序，无论综合中西绘画全史的进程，或个人绘画一生的进程而言，虽迟速有别，而皆不能逾此。

郑午昌列西方古典派、写实派、自然派为"第一程进于第二程"，列印象派、新印象派、后期印象派"由第二程而进于第三程"，而"立体派、新浪漫派、象征派、未来派、表现派等，皆由第三程而进于第四程，力求脱略形迹，超神入化而尚未成功者也"，把我国绘画理论中的"六法"进行分解而与各"程"相联系，认为"气韵生动"属于第四程。"我国画高深之学理，盖至唐贤已阐发无遗矣。故自是以后，我国画学，以直向第四程前进为依归。"这是作为美术史家的郑午昌试图为这种"线性阶段"发展理论提供的史学论证。

尽管陈师曾和郑午昌的"线性阶段"思维中并无贬低中国艺术之处，甚至相反，还以这种思维方式去宣扬中国传统艺术的伟大，但是，这种线性思维本身却是西方思维方式的结果。

此种"线性阶段追逐"现象在当时是极为普遍的，无论是对写实主义的坚持，还是对现代主义的追求，都是在承认西方美术的价值标准及由此而来的"时差"的情况下谈问题的。这种情况在中国雕塑界或许更严重。中国现当代每一代雕塑家都颇为自觉地追逐比之早一代的西方的艺术家的风格，一世纪后，现已追至"后现代"了，接近于"比肩"而行了。当然，完全比肩是不可能的，因为这些中国"现代"艺术家们自己不长创作，他们只能穷"追"不舍，永远在西方人的后面"追"，从20世纪初一直追到世纪末，似乎还想如"夸父追日"般地追至21世纪。这倒不是因为他们缺乏创造的才能，问题出在这种"线性阶段"思维机制上。

具"线性阶段"思维的人自认为这种观点是建立在科学的基础上，故具不容怀疑、颠扑不破的真理性。具这种线性思维的人会把历史和艺术进化的阶段模式落实在人们普遍认为先进的西方的历史和艺术阶段的划分上，并认为这是人类社会和艺术发展的普遍规律。落后的社会和民族只要信奉科学的正确，只要追求真理，就应该清醒且理智地承认这个哪怕是无情的"时差"的事实，就应该也只能规规矩矩地虔诚地向先进的西方学习，老老实实地按部就班地把人家走过的路子走一遍，非此就永远只能落后，永远不能"现代"。因此，在这种对历史演进持简单化的线性发展观念的人的心中，西方的"现代派"就是各民族艺术"现代"化的绝对楷模。这也是从世纪初到世纪末，这批"现代"艺术家——今天改叫"前卫"或"前锋"——总是理直气壮、革命意味十足的原因；而"写实主义"艺术家们却认为他们的主义更适合中国画坛这个没有走过"科学"阶段——尽管这个阶段在西方已经落后——的国情，故其理直气壮的程度与革命豪情亦丝毫不亚于前者。二者之所以

正气凛然，根子都在这个"科学"的"线性阶段"思维上。

由于"科学"及其"历史决定论"的阶段发展规律磐石般地屹立在20世纪中国的整个思想界，所以，尽管在美术界，人们可以对科学与艺术本质的关系予以讨论，对艺术的超民族性、世界性等进行怀疑，但真正能对"线性阶段追逐"现象及观点进行怀疑和批判，也许，在这个历史阶段几乎是不可能的。原因很简单：你可以从艺术自身规律角度去排斥科学的干扰，民族性的显然不同也可以使人们拒绝"世界性"，但是历史演进的宏观规律——当然也得包括艺术史——却是"不以人的意志为转移"的！既然科学——在西方还有"上帝"——把历史发展的一切都事先安排设置得妥妥帖帖，你高不高兴都得走，都得听，那还是顺应"历史规律"的好。"识时务者为俊杰"，难怪在20世纪末，"前卫"们可以在几年内把西方100年现代主义艺术的各种流派和过程重新搬到中国的舞台上迅速演习一遍。但是，真的存在这样一个"放之四海而皆准"的演进规律吗？

近些年来，西方一位研究化学的科学家伊·普里戈金在他的热力学理论中向传统的科学观提出了有力的挑战。他的这些理论是纯科学的，很复杂，但他的这些仍属科学范畴的理论却推翻了传统科学的观点，给整个西方思想界带来了崭新的思维。简而言之，传统科学把所研究的对象看成一个封闭的孤立的系统，在这系统中，每一个因素都是事先设定了的，因此，只要给出充分的事实，我们不仅能够预言未来，甚至可以追溯过去，一切发展都是线性发展。在这个系统中，一切都是必然，偶然性对总体发展是不起任何作用的，整个宇宙如同一个机器。但是，普里戈金从他严谨、复杂的热力学研究中发现，世界上大多数现象表明，事物的存在是以开放的系统的方式存在的，这些系统不断地和周围的环境交换着能量和物质，而这个系统不是有序、稳定和平衡的，它充满着变化、无序。由于这种非平衡状态受系统外诸因素的影响，因此小的输入也能产生巨大而惊人的效果。所以，系统的演变充满着随机性、偶然性，"根本不可能事先确定变化将在哪个方向发生"。也因为这个原因，事物发展的多向性可能使事物本身具非线性发展特征，而由混沌无序向有序演进的"耗散结构"的发展过程在时间上的单向性——一直向前且难以预测，又使其具"不可逆性"。而"可逆性"是传统科学在排除外在条件的干扰下于封闭的稳定不变的实验室条件下得出的结果，封闭系统是可以排除时间因素的。特别有趣的是，普里戈金如同20年代到中国讲学的罗素一样十分尊重中国的文化，他认为"中国的思想对于那些想扩大西方科学的范围和意义的哲学家和科学家来说，始终是个启迪的源泉"。他的"耗散理论"就有明显的东方哲学"天人合一"、人与自然相谐和的意味。普里戈金的研究，按照《第三次浪潮》作者阿尔文·托夫勒（Alvin Toffler）的评价，"是改变科学的一个杠杆，是迫使我们重新考虑科学的目标、方法、认识论、世界观的一个杠杆。事实上，这本书可以作为当今科学的历史性转折的一个标志，一个任何有识之士都不能忽略的标志"。普里戈金的"耗散理论"研究开创了一个科学与思维的新纪元，他因此获得了1977年的诺贝尔化学奖。

对我们的艺术史研究来说，普里戈金的理论有什么作用呢？何以笔者会在此喋喋不休，让一个化学理论在这样一本谈艺术的书中占据如此的篇幅呢？

因为它可以改变我们关于"历史决定论"的观点。按照"耗散结构"的理论，必然性和偶然性是共存的，两者不是互相隶属的，而是完全平等的。托夫勒对此评论道：

按照作者的理论，从本质上说不可能事先决定该系统的下一步状态。偶然性决定了该系统的哪些部分在新的发展道路上保留下来。而且这条道路（从许多种可能的道路中）一经选定，决定论便又开始起作用，直到达到下一个分叉点。[1]

因此，在宇宙中，在自然的变化中不可能存在这么一个由传统的"科学"或"上帝"事先设定了的演进程序，如法国认识论学者埃得加·莫林（Edgar Morin）所说：

我们不要忘记，决定论的问题已经经历了一个世纪的变化……至高无上的、不知名的、指导自然万物的永恒法则的概念，已经被相互作用法则的概念所代替。[2]

西方当代非常有影响力的哲学家卡尔·波普尔（Karl Popper）在其著名著作《历史决定论的贫困》中详尽地论证过"历史决定论"的荒谬。他认为，人类历史的进程受人类知识增长的强烈影响，而我们不可能用合理的或科学的方法来预测我们科学知识的增长，所以，我们不能预测人类历史的未来进程，也没有一种科学的历史发展理论能作为预测历史的根据。卡尔·波普尔认为，"历史决定论者只能解释社会发展并以种种方式促其实现；但他的问题在于无人能改变社会发展"。他的结论是：

历史命运之说纯属迷信，科学的或任何别的合理方法都不可能预测人类历史的进程。[3]

这样，我们可以从这些科学家和哲学家的研究中知道：

第一，世界上根本不存在那种事先已经规定得清清楚楚并且强迫你必须去走的"历史决定论"般的阶段。因此，我们完全不必也不应该去经历西方艺术走过的历程。

第二，依据普里戈金的理论，事物的演变会因系统的开放性、系统内外复杂因素的相互影响而产生随机性变化，谁也不知道这种变化将何时发生，将向什么方向发生。必然性只是出现在由混沌向有序的演进中，在诸条件已经具备的一个短暂的过程中，而且每个阶段都不具备可逆性，即可重

1 伊·普里戈金、伊·斯唐热：《从混沌到有序：人与自然的新对话》，曾庆宏、沈小峰译，上海译文出版社，1987。

2 转引自伊·普里戈金、伊·斯唐热《从混沌到有序：人与自然的新对话》，曾庆宏、沈小峰译，上海译文出版社，1987，第20页。

3 卡尔·波普尔：《历史决定论的贫困》，杜汝楫、邱仁宗泽，华夏出版社，1987。

复性。那么，落实到我们的艺术史研究中，则西方艺术史诸阶段都是西方各阶段中复杂的社会的、经济的、宗教的、思想的、历史传统的乃至极其偶然的一个发明发现（例如照相术、光学、精神分析学）等因素交织影响的结果，从这个角度上说，西方的美术阶段纯粹是西方自身的产物。它当然还具有因这些条件的改变而只会产生新的阶段而决不可倒回去的不可逆性。那么，远在万里之外的中国人，具有全然不同的社会的、历史的、思想的、系统的——一句话，全然不同的民族文化环境和民族文化心理，又怎么可能去重复连西方人自己都重复不了的这个美术的历程呢？中国艺术的系统也是开放的，外来艺术可以成为这个系统演变中的一个因素而影响强大的东方文化（包括当时的社会、经济、文化现状）。而现代中国艺术系统也会在其内外部诸因素的复杂的相互影响下随机地不可逆地发展出一个新的阶段。这样，中国的艺术家们也可以完全不必也不应该经历西方艺术走过的历程，去遵循西方艺术哪怕是其"现代艺术"的模式。中国的艺术家只需要保持对当前中国社会生活及诸种因素产生的众多影响的真切感受，从自己的传统中创造性地转化，去创造本民族的从内容到形式都和这个时代相适应的全新的艺术形态，这就是自己民族的"现代艺术"。现代艺术的创造是各民族在现代社会中自然产生的现象，一如"现代派"艺术是西方人的现代创造一样。现代艺术不是西方艺术家的专利，"现代派"自然不必也不可能是各民族艺术家必须模仿的对象。

当然，普里戈金研究的这些划时代的理论还会给我们带来很多教益，如系统的开放性让我们认识到开放心态的重要性；系统发展的不可逆性让我们克服保守；系统发展的随机性、偶然性，可以让我们的批评家少去发些愚蠢的指令和预言……

当然，在那个"科学"和"历史决定论"垄断了一切的时代，想让我们的理论家和画家们能认识到这些原理是不实际的。但至少，那个时代已经有人认识到不能以外国的标准去评价中国的艺术，也不能以进化论来定艺术的先进与落后。前述郑午昌用抽象的"艺术原则"作为标准去平等地评价中西艺术各自的价值即为一例。针对"艺术无国界"，他说：

> 试看全国所谓美术学校及其他学校中之所谓美术教课，社会上之美术组织，其所讲究者，无不特重外国艺术；外国艺术自有供吾人讲究之价值，但"艺术无国界"一语，实为彼帝国主义者所以行施文化侵略之口号……[1]

言辞虽然激烈了一点，但中西艺术各有其不可替代的价值之观点却是对的。

王国维和梁启超反对当时流行的社会达尔文主义，反对以进化定先进落后的观点也是很有意思的。王国维说过一段著名的话：

> 凡一代有一代之文学，楚之骚，汉之赋，六代之骈语，唐之诗，宋之词，元之曲，皆所谓一代之文学，

1 郑午昌：《中国画之认识》，《东方杂志》1931年1月10日第28卷第1号。

而后世莫能继焉者也。[1]

在《人间词话》中，王国维从这种各代自有表现各代精神之艺术的观点出发，有"故谓文学，后不如前，余未敢信"这种观点。梁启超有更清楚的表述：

> 新事物固然可爱，老古董也不可轻易抹杀。内中艺术的古董，尤为有特殊价值。因为艺术是情感的表现，情感是不受进化法则支配的。不能说现代人情感一定比古人优美，所以不能说现代人的艺术一定比古人进步。[2]

前述王显诏所论不能以科学进步与否定民族艺术之先进与否，都和上述观点异曲同工。但总的来说，要从否定"线性阶段追逐"、否定"历史决定论"的角度去为民族艺术张目在当时的确是困难的，这也是历史的局限吧？

尽管出现了前述"全盘西化"，出现了"艺术无国界""世界性"及"时差"有西化倾向的思潮和观念，但与之相抗衡的，却是声势浩大的艺术向民族传统回归的思潮。这是现代中国画坛的一种重要的矛盾对立现象。而且，一种有趣的现象是，这种对民族自尊与自信的回归却是因外来艺术而引起的，一如日本明治维新时期全盘西化的"洋风美术"运动之后，由美国人费洛诺沙和法国的浮世绘热而带来的向日本民族艺术的回归之风一样。[3]这就引起了画坛对西方现代艺术与中国传统艺术之间微妙关系的兴趣。

对西方现代艺术的关注当然首先是反对世纪初的"科学主义"的结果。由于"科学主义"的肆虐，而这种源于西方社会的产物与东方文化差异较大，故在经过了初期的科学狂热，经过第一次世界大战的教训，20年代出现了对"科学主义"之批判。在艺术界，故在这种从事精神表现之领域，反"科学主义"的呼声最高。而对付这种西方化思潮，最简单最有效的办法莫过于"以子之矛攻子之盾"了。这大概是人们最容易想到的一个角度。况且，20世纪初又恰恰是西方写实主义退位，现代主义崛起且方兴未艾的时期。因此，用造型极不科学——相对"写实主义"之"科学"——的现代主义流派来反对科学写实，自然成了另一种时髦。如1921年陈师曾就用这种方式把写实主义与现

1 王国维：《宋元戏曲考序》，载《王国维戏曲论文集》，中国戏剧出版社，1984。
2 梁启超：《情圣杜甫》，载《饮冰室合集》第13卷，中华书局，1941。
3 日本明治维新之后与中国20世纪初的情况极相似。欧美文化大量涌入日本，使日本产生了"洋风美术"思潮。后来1873年的维也纳万国博览会上日本美术受到重视，以及来日宣传洋画的美国人费洛诺沙了解日本艺术后的转向，都对日本艺术向民族传统的回归起着关键的作用。此事参见日本河北伦明《日本现代绘画的产生》，《美术译丛》1985年第4期。有趣的是，以刘国松为首的五月画会也是在50年代中期成立的以西方"现代派"为特色的洋化倾向浓重的组织。而促使刘国松等五月画会向传统回归的催化剂也是一次涉外展览，那是1961年"台北故宫博物院"的赴美展览及此前在台北的预展。刘国松自己说，"直到1960年，国画才深深地打动我；那时，有一批中国古物在运美国巡回展览之前，在台北有次预展，就是那一次的展览对我影响很大"。此事参见李铸晋《中西艺术的汇流——记刘国松绘画的发展》，载《刘国松画集》，台北市立美术馆，1990。

代主义进行了最初的比较。他在其著名的《文人画之价值》一文中说：

> 以一人之作画而言，经过形似之阶级，必现不形似之手腕。其不形似者，忘乎筌蹄，游于天倪之谓也。西洋画可谓形似极矣，自 19 世纪以来，以科学之理研究光与色，其于物象体验入微。而近来之后，印象派乃反其道而行之，不重客体，专任主观。立体派、未来派、表现派联翩演出，其思想之转变，亦足见形似之不足尽艺术之长，而不能不别有所求矣。

陈师曾这位留学日本学"博物学"这门科学的画家对科学写实之反戈一击，用的就是西方人自己的现代派艺术做这一武器，虽然仍摆脱不了"线性阶段"思维的方式。之后俞剑华有一段话，用的也是此方法。他认为以西方绘画作标准的说法是不实际的，且不论西画不合于国画之理法，就是西画本身，流派亦多，如现代诸派：

> 未来派、后期印象派、立体派、野兽派、达达派，皆西洋画也，而方法理论各有不同。试观其所画之人物果合于解剖耶？所画之风景果合于透视耶？所画之静物果合于博物耶？色彩果合于色彩学耶？……则西画尚不守西画之理法，且根本无一定之理法可守，何得强国画以守西画不定之法乎？国画之所以能独树一帜，为世界二大绘画系统之一，足以与西画相抗衡者，正以其别有与西画不同之国画理法在也。[1]

通过俞剑华这段话可以看出他对现代主义诸流派的兴趣就在于用它们来对抗科学之写实绘画了。既以西方之法为先进，可西方尚无定法，则该学哪一法呢？用此种论辩之法对付那种以科学写实为核心的"西化"之绘画思潮当然是极有效的。

当然，中国画坛对现代派的兴趣还体现在前述的社会进化论观点，以及从艺术本质出发的对现代派的肯定上。如郑午昌从当时流行的进化阶段划分之方法把绘画列为"漫涂""形似""工巧""神化"四种"演进之次序"，这样，自然就有了先后以及由此而来的先进与落后之别。他把写实列为第二程，而列：

> 印象派、新印象派、后期印象派，即由第二程而进于第三程，力求技巧精工者也。立体派、新浪漫派、象征派、未来派、表现派等，皆由第三程而进于第四程，力求脱略形迹，超神入化而尚未成功者也。

郑午昌虽然在称赞现代诸派上仍有保留，但他对野兽派的马蒂斯和表现派的康定斯基却情有独钟。他认为马蒂斯在"艺术的根本问题"上摆脱了客观的束缚而"用感情作画"，康定斯基"更彻底主张自我表现，以为绘画应与音乐有同样之自由，要使美的生命独立存在，不必用自然对象或

1 俞剑华：《中国画研究》，商务印书馆，1936。

理智说明。以为中介，只须用色彩形状的结构和调和，为内面自我的表现"。郑午昌对二人评价极高，"对于画学之意识，则已进于第四程"。[1]可见郑午昌虽然具有艺术的进化论思想，但他划分艺术层次高低的标准用的还是"画学之意识"，即对主观与情感的表现。同样地，当时很多人对现代派的看法差不多都是如此。以西方现代派艺术的借鉴为主要特征的画会组织当时有以林风眠为首的艺术运动社，以倪贻德、庞薰琹为首的决澜社。前者以创造精神作为自己的宣言，而根本否定对传统艺术的仿袭，"时至今日而犹以传统艺术为尚者，无异置艺术于死地。……我们既然根本否认传统派艺术之存在价值，凡是致力于创造新时代艺术之作家，当然是我们的同道"[2]。而更为激进的决澜社则全然用现代派的观点来发布他们的宣言：

　　我们承认绘画决不是自然的模仿，也不是死板的形骸的反复，我们要用全生命来赤裸裸地表现我们泼辣的精神。

　　我们以为绘画决不是宗教的奴隶，也不是文学的说明，我们要自由地、综合地构成纯造型的世界。

　　我们厌恶一切旧的形式、旧的色彩，厌恶一切平凡的低级的技巧，我们要用新的技法来表现新时代的精神。[3]

　　不管当时这批从事艺术革命的画家是从哪个角度去关注西方的现代艺术，他们都有一个共识，即西方现代艺术超越了古典写实艺术之后，却在艺术的本质和表现手法上与我国的传统艺术有了更为相似之处。这个发现如此重要，它给整个中国美术界带来了一个转折性的突变：它使一度西化观念较深而对民族传统一无所知且毫无感情的人幡然猛醒，又使热爱传统的人在西化思潮汹汹之势压迫中获得一阵解放式的惊喜。自然，它又给"科学与人生观"的大辩论中传统文化一派的人以有力的武器，也给了此后反对"科学主义"的几乎所有艺术家以支持。

　　如果科学写实是以对客观世界的外在形象的真实描绘为艺术的主要着力点，那现代派艺术则是从西方理性传统出发，以更深层次的理性主义，在同样理性乃至科学精神影响下创造出全新形态的形式语言去传达现代人的情感，且把古典形态下有限的情感表现发展到一个更为开放、更为充分、更为自觉的阶段，情感内涵也从宗教的、贵族的意味发展到更为自我的层次。而这点，的确与东方绘画偏重哲理内蕴与情感表现相似。许多中国画家不约而同地看到了至少是主观与情感表现的这点。汪亚尘在1923年就意识到这种相似性。他在论《艺术上的稚拙感》时评价马蒂斯"确是现代艺术上主观最强烈的一人。从他画面的形式上看，很类似中国的写意画"[4]。虽然那时的汪亚尘对国画

1　郑午昌：《中国画之认识》，《东方杂志》1931年1月10日第28卷第1号。
2　林风眠：《艺术运动社宣言》，《亚波罗》1929年第8期。
3　该宣言由倪贻德起草，在决澜社于1932年10月举办第一次画展时宣布的。参见朱伯雄、陈瑞林编著《中国西画五十年1898—1949》，人民美术出版社，1989，第300—340页。
4　汪亚尘：《艺术上的稚拙感》，《时事新报》1923年6月4日。

的态度还有所保留。陈师曾用现代派去反对写实而为文人画张目当然更早，是在1921年。而刘海粟1923年已在从事中西美术比较的工作，写出了《石涛与后期印象派》之文，他认为：

> 现今欧人之所谓新艺术新思想者，吾国三百年前早有其人溘发之矣。吾国有此非常之艺术而不自知，反孜孜于欧西艺人之某大家也，某主义也，而致其五体投地之诚，不亦嗔乎！……观夫石涛之画，悉本其主观情感而行也，其画像皆表现而非再现也。观其画者，更不能有现实之感而纯为其人格之表现也。……在三百年前，其思想与今世所谓后期印象派、表现派者竟完全契合，而陈义之高且过之。[1]

或许正因在这种比较中发现了国画独有的价值，所以这位从学习西画入手，于1911年创办一开始就只开西画科的上海美专的校长就在这文章发表的同一个月开办了中国画科。刘海粟从写实入手后转向现代派艺术，再从现代派与中国绘画的比较中向民族传统回归，以致使本没有中国画科的中国美专开设中国画科，堪为现代中国画坛时代转折的标志之举。

刘海粟这位开办了现代中国最早的美术学院的校长是如此，而国立北京艺专的首任校长郑锦和第二任校长林风眠亦是如此。郑锦在1920年发表于北京大学《绘学杂志》上的在北大的"讲演"中对"西洋最新派之绘画"，即印象派、新印象派、后期印象派、立体派、未来派和"野性派"之"起原与言论及其代表的人物并作品的影响"做了详尽的解说，以为"世界之文明日进，则思想技艺亦与时代相推移。应此潮流，取新画材以创造美术之新阶级，势也"，对"新派"绘画取充分肯定的态度。这位画工笔国画的画家当时还未能对现代派艺术与中国绘画的联系做研究。但林风眠1926年回国应蔡元培之邀做北京艺专的校长时，则不仅请了马蒂斯的朋友、法国现代派画家克罗多到校任教，而且在把现代艺术带进中国的同时，对东西方艺术进行比较研究后对中国传统艺术做了"重新估定"。在研究中，他对东方艺术特征与西方现代派的相似颇为吃惊："我们觉得最可惊异的是，绘画上单纯化、时间化的完成，不在中国之元、明、清六百年之中，而结晶在欧洲现代的艺术中。"[2]难怪林风眠在自己的艺术中吸收了大量现代派艺术的因素，在北京艺专时组织北京艺术大会及在1929年由他主持教育部全国美术展览会之余还另组织了一次几乎全是现代派意味的展览——"艺术运动社展"[3]，这都反映了他这方面的倾向。

现代中国画坛有一颇有意味的现象至今尚无人注意，这就是不少立足于或挚爱民族传统的画家都不约而同地对西方现代派艺术抱有好感，至少是同情，这部分画家又大多倾向对艺术的情感的、主观的表现；反之，对民族传统不了解，或态度冷漠，或干脆看不起自己的传统，持民族虚无主义

1 刘海粟：《石涛与后期印象派》，《时事新报》1923年8月25日。
2 此文原为《重新估定中国绘画底价值》，发表于《亚波罗》1929年3月第7期。1936年收入《艺术丛论》，改为《中国绘画新论》。
3 李寓一的《教育部全国美术展览会参观记（一）》记载："这一次会的开会以后，忽然西湖艺术学院的林风眠、王子云等组织了社会艺术运动社，蓄意来和国展对垒……所陈的作品，却是比后期印象派更近于主观的表现派"，载《妇女》1929年7月第15卷第7号。

观点的人则对西方现代艺术抱冷漠甚至反感态度。以著名画家、论家而论，前述陈师曾、刘海粟、汪亚尘、林风眠、俞剑华、傅雷等是如此，就是最为传统的张大千后来在西方也对表现性、抽象性的艺术颇有兴趣。黄宾虹学富五车，纯从传统学养中出来，竟也对现代派艺术颇有好感。当然，农民出身的齐白石似乎与外国艺术没有什么瓜葛，但颇具戏剧性的是，张大千就在法国立体派泰斗毕加索的家里亲见毕加索临过齐白石的画，为纠正毕加索用西方毛笔临画之不便，张大千还专门给这位现代派大师送过中国毛笔。[1]另外，《白石老人自传》中齐白石还谈到林风眠请来的马蒂斯的朋友也画现代派画的克利多喜欢齐白石画的事。据齐白石说，克利多亲口承认他到了东方以后，接触过的画家不计其数，画得使他满意的，齐白石是头一个。现代派画家纷纷对齐白石产生兴趣，可见齐白石那简括精练的东方意象精神与西方现代艺术骨子里有相通之处。这种现象是如此普遍，甚至当时和"革命"的以"折衷"而声震全国的岭南派相对立的广州国画研究会——这个被史论界一致评论为具保守倾向的画会组织，其画家对西方之现代派也抱着颇为同情的态度。如国画研究会的主要发言人黄般若专门作了《表现主义与中国绘画》的文章。他认为，"吾国多数之思想界，最大之谬误，则为昧于近代各国画学之趋势，以为西方画学仍在写实主义之下"。他接着反对了"自然主义之艺术"即现代诸流派的崛起，如未来主义、表现主义等。"表现主义与自然主义、印象主义为极端之反对"，他反对自然主义，认为"受物质主义上之影响，支配于自然科学宇宙观，不知人性之价值与自由，徒束缚自然……实足以促成艺术之屈服与灭亡"。他感慨"今日东西方画学，已不谋而合，其原因艺术实为灵感的创造。而我国画坛，对于精神与主观二者，早已尊重"。既然中外在"现代"艺术的层次上是如此合流，"吾国绘画之独擅，亦即今日西方所重之表现神感之表现主义是也"。所以"'中国人常舍弃本国之艺术而他求'以为新，此诚为今日国人谬误之见。艺术虽无种族与国界之分，然亦不当抛弃祖国最有价值之艺术而撷拾外来已成陈迹之画术"[2]。黄般若1926年时所说的这番话，无论是其对艺术精神的把握、对现代诸流派的赞赏，还是对自然主义否定人性的批判，哪里有丝毫"保守""陈腐"的痕迹？其语言之激烈倒有后来决澜社乃至今日"前卫"们的感觉了。

与上述观点相反，当时持科学写实观点的画家们则坚决反对现代派，他们以文艺复兴和古典主义、学院派等在欧洲早已过时的科学艺术观去激烈地反对现代派的存在。最著名的例子就是1929年徐悲鸿与徐志摩之争。1929年是第一次全国美展在南京展出的时间，徐悲鸿在当时的《美展特刊》上以"惑"为题发表文章，以为全国美展"最可称贺者，乃在无腮惹纳（塞尚）、马梯是（马蒂斯）、薄奈尔（博纳尔）等无耻之作"。在文中，徐悲鸿直接把塞尚、马蒂斯画比作"吗啡海绿茵（海洛因）"。此文遭到著名诗人、留学欧洲熟悉欧洲现代艺术的徐志摩的反驳。徐志摩以"我

1 此事见杨继仁著《张大千传》，文化艺术出版社，1985年。张大千于1956年到毕加索家里，见毕加索用毛笔水墨临有齐白石画一百余幅，且高度称赞东方艺术之伟大。
2 黄般若：《表现主义与中国绘画》，《国画特刊》1926年。

也'惑'"为题撰文，认为徐悲鸿的指责是"1895年以前巴黎市上的回声"，而此后之塞尚已是被"拥上了20世纪艺术的宝座，一个不冕的君王"。他同时从艺术的表现的真诚的角度，高度赞扬塞尚：

> 如其在艺术界里也有殉道的志士，塞尚当然是一个。如其近代有名的画家中有到死卖不到钱，同时金钱的计算从不曾孱入他纯艺的努力的人，塞尚当然是一个。如其近代画史上有性格孤高，耿介淡泊，完全遗世独立，终身的志愿但求实现他个人独到的一个"境界"这样的一个人，塞尚当然是一个。换一句话说，如其近代画史上有"无耻""卑鄙"一类字眼最应用不上的一个人，塞尚是那一个人。

如果联系到徐悲鸿从来是把现代派当成画商操纵的玩意，把它们当成是投机取巧的东西这一观点，则徐志摩的辩驳可谓一针见血。而留学巴黎的徐悲鸿对现代艺术之偏见与缺乏常识就可想而知了。这使得与徐悲鸿执同一立场为论战同一方的写《我不"惑"》的李毅士也不能不同意徐志摩关于塞尚等真诚的观点，而站在中国"社会"的立场支持徐志摩。"即使悲鸿先生的话是不确，塞尚奴和马帝斯的表现，都是十二分诚实的天性流露，但是我还觉得要反对他们在中国流行。为一种不利于社会的种子。因为我以为在中国现在的状况之下，人心思乱了二十多年，我们正应该用艺术的力量，调剂他们的思想，安慰他们的精神。"[1]徐悲鸿及李毅士所坚持的所谓"利于社会"的绘画，不过就仅仅是他们一再反复强调过的科学写实这种技巧性的因素而已。此次辩论发生在整个美术界的思潮在经过了20年代中期那场东西方文化之争、科学与传统文化之争后向传统回归的时期，徐悲鸿对中国传统的偏见和对现代派的攻击就颇有不合时宜之处了。加之他对他所攻击的对象的全然的无知，连李毅士也只能承认徐悲鸿"不确"，辩论之效果可想而知。徐志摩在1929年4月25日写给刘海粟的信中谈及此事："我与悲鸿打架一文，或可引起留法艺术诸君辩论兴味。……悲鸿经此，恐有些哭笑为难。他其实太过，老气横秋，遂谓天下无人也。"[2]从二徐之争的这种效果，可以看到时代风气的的确确转变了。

这样，就形成了一个非常有兴味的现象：被科学主义攻击为落后与保守的坚持民族传统的画家几乎一致地倾向于西方当时正在流行的自然具有前卫色彩和革命性质的现代派艺术；而从科学主义立场批判中国民族传统并自以为革命的写实主义画家又几乎一致地倾向于从文艺复兴到古典主义和学院主义的19世纪以前的西方过时了的艺术。即两派人的反传统观刚好两相背反：坚持本民族传统的人却支持西方的现代艺术，崇拜西方古典传统的人则在反本民族传统的同时亦反西方之现代艺术。其实，在这种看似奇怪的现象中却包含着对前述科学与艺术本质的看法的不同，也包含着中西

1 李毅士：《我不"惑"》，《美展汇刊》1929年5月1日第8期。
2 袁志煌、陈祖恩编著《刘海粟年谱》，上海人民出版社，1992。

文化传统的矛盾与冲撞。这种新与旧相背反的画坛现状实则已是时代关于新旧观念现状的反映了。如果说世纪初一度仅仅以为坚持传统即为旧，学习西方之科学即为新，则至少"五四"时期的1919年已出现了关于新旧观念的新的观念。1919年9月，伧父在其发表在《东方杂志》第16卷第9号的《新旧思想之折衷》上说：

> 以时代关系言之，则不能不以主张刷新中国固有文明，贡献于世界者为新，而以主张革除中国固有文明同化于西洋者为旧。故现时代之所谓新旧，与戊戌时代之所谓新旧，表面上几有倒转之观。然详察之，则现时代之新思想，对于固有文明，乃主张科学的刷新，并不主张顽固的保守。对于西洋文明，亦主张相当的吸收，惟不主张完全的仿效而已。

伧父1919年关于"新"与"旧"的观念在过去近一个世纪之后的今天，居然仍有其新的时代性意义，20世纪美术历程之迂回曲折真可谓可叹矣！

而事实上，西方的现代主义流派的确又与东方艺术之影响有关系，从马蒂斯、凡·高到毕加索，许许多多的现代派艺术家的确从东方艺术的抽象性、平面性、装饰性和表现性上汲取到很多东西，又从西方自己的文化传统之根本精神中生发与发展，成就了现代诸流派千变万化的风貌。因此，东方的艺术家们在现代派艺术中发现本民族文化的身影，至少，从中发现使东方人感兴趣的众多因素不仅是可能的，而且也是自然的。从当时社会性的崇拜西方之集体心理出发，西方现代派艺术和东方艺术之间如此众多而深刻的相似因素，的确成为世纪初中国画家们从对民族传统的总体性失落向民族自我回归转变的一剂强烈催化剂。当然也可以顺便指出，20世纪初中国画家们这种对当时正在兴起的西方现代艺术的兴趣，其出发点和落脚处都在本民族的艺术传统和艺术精神上。但20世纪快结束的时候，当中国当代画坛又掀起对早已逝去的西方现代艺术的如痴如醉的模仿"思潮"时，这批现代派的主将及其理论家们却换成了如世纪初那批"科学主义"者们对民族传统的同样冷漠乃至虚无主义的态度了。这是世纪初与世纪末的又一个有趣的两相背反的现象。

如果说，在世纪初，画坛的著名人物，那些自认为先进的画家们几乎都经历了一个崇尚西方文化的过程，那么整个画坛也有一个崇尚西方美术的风气，而贬低乃至否定甚至全盘否定中国民族美术传统不仅不是尴尬丢脸的事，反而可以获得时髦甚至革命的形象和美名。但是，这种对西方文化的崇尚在美术界主要表现为对西方科学写实的崇拜。随着第一次世界大战引来的对科学的怀疑，1923年科学与人生观的大辩论及30年代前后"全盘西化"的泛滥与反对，尤其是20年代至30年代对西方现代派的关注以及与东方艺术关系的注意，中国画坛的西化倾向在退潮，对民族传统的回归倾向逐渐明显，民族艺术开始步入一个正常的轨道。

人们开始怀疑西方美术的先进性，怀疑它对中国美术的指导性，怀疑"全盘西化"的正确性，怀疑美术超民族、超地域、超国界的"世界性"。这也许是每个落后民族在走向现代的进程中必然

要经历的这种对否定之否定的阶段。强调中西有别，反对盲目西化是这种回归思潮的一个主要的特征。在20年代初期，对西方文化的批评和对民族传统的肯定已经开始，但由于人数不多，而且语言相对温和，影响也相对有限。如1924年汪亚尘认为"要拯救中国画的堕落，就要用西洋绘画上的'真'来研究"。但他对国画的批评只是对当时画界的批评，"回顾二千年来的绘画，蔚然可观，祖宗不可说不好，可是子孙实在太不争气"。尽管如此，他仍然主张"单是贩运式地介绍些欧洲绘画的外形，把自国的精华埋殁，这种'出主人奴'的改造，倒是灭亡国画的危险现状"[1]。刘海粟对东方民族传统的回归也发生在这两年，这是他对西方绘画研究后的副产物。傅雷说：

> 1924年，已经为大家公认为受西方影响的画家刘海粟氏，第一次公开展览他的中国画……刘氏，在短时间内研究过了欧洲画史之后，他的国魂与个性开始觉醒了。[2]

刘海粟这位一向标榜西方艺术的画家，的确是在研究了西方现代艺术后改变了他对科学写实的热衷，又是在研究了西方现代艺术与中国传统的相似性后，才开始真正从情感到实践上回归民族传统而让自己的"国魂与个性开始觉醒"的。

黄宾虹作为国学大师和国画界前辈，1926年曾支持并参加过与岭南派相对立的广州国画研究会。他曾在当年1月发表于该会会刊《国画特刊》上的《中国画学谈》一文中谈到画坛风气的这种变化：

> 近世欧风东渐，单色画与彩色画之学说……标着学堂课程。青年学子，向风西方美术，声势甚盛，而中国画学适承其凋敝之秋。……游学东瀛之士，目睹日本国之文部，每设图画展览会，甄录东西两方新旧画派，并驾齐驱，不相优劣，或思参合于日本画学而调停之。况观欧美诸国言美术者，盛称东方，而于中国古画，恣意搜求，尤所珍爱，往往著之论说，供人常览，学风所扇，递为推移。由是而醉心欧化者侈谈国学，囊昔之所肆口诋诽者，今复委曲而附和之。

看来时风的确在变了，尽管当时中国的这种促变的动力更多地是来自日本，来自人们本来就崇拜的西方。

当然，这种打破西方的迷信而向传统的回归思潮在1929年胡适等人提出"全盘西化"后，反而激出一种更为强烈的回归倾向。如俞剑华1930年就以一种激烈的态度对西化倾向进行批判。他指责西化倾向之人：

> 视吾国为毫无文化之国，目吾民为毫无文化之民，非使吾人尽弃其所有以学欧美，使中国人尽变为欧美不可！呜呼！此种自卑自弃之心理，非特数典忘祖，见新忘旧，舍己耘人已也，直亡国灭种，

1 汪亚尘：《东方未来的艺术》，《时事新报》1924年8月31日。
2 傅雷：《现代中国艺术之恐慌》，《艺术旬刊》1932年10月1日第1卷第4期。

甘为奴隶之劣根性也！[1]

此话虽然激烈一些，但上述那种文化心态被称为"奴隶之劣根性"亦未尝不可。在20世纪末的今天，此种心态仍然顽强地存在于社会的各个领域，可见其在人们，尤其是不少知识分子心中的顽固性。

郑午昌在1931年1月发表于《东方杂志》第28卷第1号的《中国画之认识》一文上也谈到这种画坛之回归倾向：

近来国画家或开画展，或刊图书，共起为种种运动；即称为洋画名家而于国画曾抱极端反对态度者，亦渐能了解国画之精神，翻然自悔前此之失言。武进刘海粟……其于国画之认识，亦与日俱深……新从欧游归来之艺术名家汪亚尘，亦尝为余言国人学洋画之幼稚，亟须提倡国画，以促进文化国际之地位。

的确，在世纪初，画坛的先进们很难不具有民族虚无主义和崇尚西洋艺术的时代性倾向，但一批真正优秀的艺术家在经过一段时间的迷茫之后的确又纷纷向民族自我回归，从而形成了又一股截然相反的时代性思潮。到30年代至40年代，这种倾向更加明显了。下面任真汉这段发表于1941年的话似乎不仅是针对当时的西化风气，而且处处是在针对半个世纪后之八九十年代的当代画坛而言的。

中国已经不是闭关自守时代的中国，一般学术的世界底交流影响也不容忽视，绘画园地移植进来不少西洋奇卉，但我们似乎还没有对西欧美术下过批判的工夫。一般热心绘画的青年，大概各就个性或环境偶然接近某一派，便把某一派不加思索地原封不动移到中国来，由学院派到超现实派，差不多应有尽有，这是初期难免的现象吧。但这种介绍的工作，在今日已是到了加以批判的时候了。[2]

这段半个世纪前的话是在整个文艺界都在热烈地讨论"民族形式"的时候说的，故对盲目西化已取颇为深刻的批判态度。的确，这种批判已不是个别人之行为，而是一种从20年代开始的又一股思潮。不少人谈到了这种时代性转变。李金发在谈到从20年代开始到40年代初的20年来的艺术运动时对此倾向做了以下描述："一部分新派作风，充满幼稚病，失却观众同情，也没有什么伟大的作品，足使我们称赞。"学习西方艺术的李金发面对社会普遍的回归思潮，对西洋画现状和国画现状做了比较：

国画方面。虽然岭南派后起的如赵少昂、何漆园……黎雄才、方人定等，能自成一家，造成新

1 俞剑华：《中国画研究》，商务印书馆，1936。
2 任真汉：《绘画的批判》，香港《大风》1941年第83期。

兴国画之主潮，成为大部分民众之爱物……齐白石、王一亭、张大千、李凤公等，虽不曾有新的作风，亦还能得到社会上一部分人的捧场。同时因为西洋画成就的脆弱无能，减少社会忽视它的心理，反使之倾心于国画的欣赏。[1]

尽管世纪初部分人保守的社会心理曾使得复古派颇有市场，但至少，在画坛的年轻人中，思想革命之中年乃至老年中，西方绘画仍然有着难以抗拒的革命魅力。但30年代到40年代画坛越来越强劲的回归民族传统之风气，无疑也是造成西洋画遭到"社会忽视"的缘由。

王显诏在1936年出版的《中国美术会季刊》上发表了《艺术的民族本质》一文，其中一段谈到了时代风气的这种变化：

挽近百数十年来，我国的人们知道了本国科学的缺陷，大家都跑到外面去研究，同时又发现了西洋民族艺术的趣味，也有跑出去研究艺术的。……回到本国以后，便把本国进步的艺术一贬而至于几乎没有存在的价值，这是何等失望呢？幸而近十年来，他们对于本国固有的艺术，渐渐地有相当认识了，自己也跟着涂抹几笔了，其中也有不少写得很好的了，这样一来，中国艺术的位置又缓缓地高起来了，介绍到外国去了，外国人也渐渐地美慕了我国的艺术了，而且有民族本质的中国艺术的位置，才得回复到它的原来最高的地位。

尽管王显诏在民族绘画地位的升高与民族绘画在国际上影响力的提升这二者的因果关系上有所颠倒，但中国艺术的位置高了起来这的确是事实，而且经历了"近十年"才"缓缓"地高起来也是事实。这种对民族性的提倡甚至成为一种要求在当时的国家性质的展览中被正式提出。中国美术会九位理事之一、崇尚西方写实主义的李毅士曾在1936年1月1日《中国美术会季刊》创刊号中发表的《中国美术会第三届（秋季）美术展览会的回顾》中明确地提出过出品的标准。在"我们以后会里所欢迎的出品"的六条标准之第二条里，就列有"奋励民族精神的表现"。而在"我们会里所当拒绝的出品"的六条中，就有第四条"盲从西法而不合我国民性的作品"和第六条"仿效欧洲新派而自己亦不了解的作品"。尽管留欧学过美术和物理科学的李毅士愿意把"西法"和"欧洲新派"分而离之，但不论作品尊崇的是科学写实之"西法"还是"欧洲新派"之法，只要其对"民族精神"和"国民性"有所违背，则都是不能参加展览的。从性质和地位相当于今天的全国文联——因其还包括其他艺术门类——的"中国美术会"的官方定调来看，中国画坛在经过了20世纪初的盲目西化和1930年前后"全盘西化"两波超强冲击后，已逐渐地克服民族虚无主义的世纪初潮而向建立民族自主的现代美术格局发展。

这一进程开始的一个最明显的标志就是对"本位文化"建设的提出。实际上世纪初那股西化之风，那股否定民族传统文化的思潮有一个基本点，就是站在西方文化的立场上对完全异质的东方

1 李金发：《二十年来的艺术运动》，载《异国情调》，商务印书馆，1942。

文化品头论足，那种以西方文化作为人类文化之标准模式，以其发展之进程作为人类文化"放之四海而皆准"的演进标准和"不以人的意志为转移"的"历史规律"。事实上，当我们以一种文化作标准去评价另一种文化时，难免会得出全然否定性的结论。但是从另一角度看，每一种民族文化的建设，虽然可以而且应当借鉴其他民族文化的精粹，但这种借鉴也必须建立在民族文化自身的根基之上。没有这个根基，没有对自身文化的了解，则不仅搞不清自己究竟是什么，自然也不可能知道自己究竟需要什么。任真汉提到的"偶然接近某一派，便把某一派不加思索地原封不动移到中国来"的至今仍可以见到的西化风气和囫囵吞枣、食洋不化的现象皆是搞不清"本位"乃至搞错"本位"造成的。

虽然对民族传统的继承在20年代就已有人在说，但真正明确地以口号的方式被正式提出，却是作为一种对立的主张在胡适"全盘西化"的主张提出之后。在"中国文化建设协会"主办的刊物《文化建设》上，1934年10月陈立夫提倡"民族文化复兴运动"；1935年1月何炳松等10位著名教授也针对当时甚嚣尘上的"全盘西化"逆流，提出了响当当的《中国本位的文化建设宣言》。一时间，在上海、北京等各地，纷纷召开了"中国本位的文化建设"座谈会，著名的大学校长、教授、文化界、出版界的专家学者踊跃出席各地的座谈会，发表了大量的文章。尽管胡适等人对此予以过反击，但毕竟恢复民族文化尊严的呼声已酝酿了数十年，终于蔚成一代风气。10位教授的宣言主张对中国传统"去其渣滓，存其精英""采取批判态度，应用科学的方法，来检讨过去"，对欧美文化绝不模仿，只"吸收其所当吸收"的，但"要使中国能在文化的领域中抬头，要使中国的政治、社会和思想都具有中国的特征，必须从事于中国本位的文化建设"。10位教授的宣言在文化界引起了强烈的反响。在美术界，西化之势头本来就在锐减，《宣言》刚出，美术界即有响应。同年2月10日，即《宣言》发表一个月之后，郑午昌在《国画月刊》第1卷第4期上撰文响应：

> 不盲从不守旧，为我们一贯的主张，此与最近何炳松等十位教授在文化建设的宣言中提倡"中国本位"文化的旨趣，正相吻合。可知新中国文化的创造已为国人共同的目标，而十位教授的宣言，就是代表国人的一致呼声。……一时代有一时代的艺术，同一时代而又有各个民族的独特的艺术，以其环境及历史的条件反映使然也。[1]

从以上情况的介绍和分析我们可以看到，从20年代起，向传统回归的思潮已经开始出现而且势头越来越猛，到30年代中期至40年代已达一种极盛的状况。文化界在1940年已经出现了空前大规模的关于"民族形式"的大讨论，国统区的文化名人如郭沫若、胡风，政界领袖如在延安的毛泽东也都介入了这场讨论，油画界"民族化"的提倡也时髦起来，国画界似乎已不必为是否应该坚持传统而再斗争了。

1 郑午昌：《中西山水画思想专刊展望》，《国画月刊》1935年2月10日第1卷第4期。

但是，是否应该坚持传统、坚持本位文化是一回事，弄清楚什么是传统，什么是本位文化则是另一回事，而且是一件更困难的事。它需要的是一种深入、耐心而细致的工作，这是一种基于学识与学术的研究性质的工作。

由于回归本位文化、回归传统文化的命题本身就是基于西方文化的强大挑战做出的艰难的回应，那么，在与西方文化的比较中找到二者的区别和东方文化的特征之所在，就是这种回归思潮的一个重要的特征。而且，对现代中国画坛而言，这似乎又是特别幸运的。与充满着反叛的激情却缺乏研究韧劲的当代艺术造反派不同，现代画坛的领袖大家大多留学过东洋或西洋，自由论辩的时代风气，贯通中西的知识使现代中国画坛从一开始就充满浓郁的学术氛围。

中西有别，是人们首先注意到的问题。即使在20年代初期，西化思潮泛滥的时候，陈师曾、汪亚尘等已开始注意中国绘画自身的特征，如汪亚尘在1922年时已经注意到"民族性有东西洋的差别，艺术当然也有这个差异。如果硬拉硬凑拿西洋画的形式加入在东方人的画面上，那不但犯着同上面所说的传习，并且要犯着因袭西洋人的一些皮毛了……步西洋人的后尘，中国的艺术，简直有灭亡的危险呢！"[1]如果汪亚尘此处说得还不太明白，其担心主要还是怕犯"传习"，即模仿之误的话，那么到了30年代，汪氏的论述就已经十分自觉了。在《美术思潮》中，汪氏指出：

要晓得艺术上的系统观念，无论东西洋，都不能分裂。东方有东方的系统，西方也有西方的系统。委实讲来，如果真要治艺术，还是要把系统弄个明白，不可有出主入奴的观念。[2]

朱应鹏1928年作《国画ABC》，也是一开始就论东西方艺术的区别。他在第一章《叙论》开篇第一句话就说："研究中国绘画的先决问题，我们应该先了解下列的两要点"，而第一点就是"东西文明的区别"。研究"国画"要先求中西之别，于此也可见受西方文化冲击的程度了。无独有偶，1926年潘天寿在其由商务印书馆出版的《中国绘画史》开篇之《绪论》中阐述，"尝考世界文化发源地，在西方为意大利半岛，在东方为中国。……故言西方绘画者，以意大利为产母，言东方绘画者，以中国为祖地。而中国绘画，被养育于不同环境与特殊文化之下，其所用之工具、发展之情况等，均与西方绘画大异其旨趣"。潘天寿在现代中国画史上可谓是最坚定的东西方文化不容混淆之论的倡导者，一直到50年代至60年代，他一直坚持他的东西方艺术是两个截然不同之"统系"的看法。傅抱石1931年在南京书店出版《中国绘画变迁史纲》的第一部分"轨道的研究中国绘画不二法门"中强调"中国绘画实是中国的绘画，中国有几千年悠长的史迹，民族性是更不可离开……较别的国族的绘画，是迥不相同"！傅抱石指出中国画的发展有自己的"线"——线索，所以过去可以为将来之发展作参考。这种明确地指出东西方艺术有不同系统的观点，显然比那种盲目西化时

1 汪亚尘：《艺术革命谈》，《时事新报》1922年3月8日。
2 汪亚尘编《师范学校教科书·美术》上册，商务印书馆，1935。

期不顾民族文化之不同而强求"世界性"之一致的观点要进步得多。

由于画坛已经普遍地注意到民族性的存在，所以自然地，一度流行的那种站在西方本位的立场，以西方的科学或者艺术作标准尺度去任意评价和贬低中国传统的做法开始受到批判。傅抱石发表完前述之论后直接陈述了这一观点：

拿非中国画的一切，来研究中国绘画，其不能乃至明之事实。

张牧野在《现代艺术论》中说得更明确：

一般人所判论国画之"不实""近玄"者，是以透视学、色彩学等理由，（机械的运用）以为讨论之着眼点。武断说，即是以西画法则来评判。实则此均为偏私之见。

盖每一时代或一空间，各有其特殊立场，决难用同一视线去研究。故"中国西画，不能以欧西西画"之眼光去批评也。[1]

王显诏在前述论《艺术的民族本质》一文中评价东西方艺术时也采取了谨慎的态度。他认为不能对东西方艺术的高低优劣妄下评语，"我以为这是绝对没有一个人敢下断语的，而且绝对没有希望着谁来下这个断语的必要。因为西洋的艺术，有西洋民族的特征……而中国的艺术，也有中国民族的特征……大家都有大家的背景，大家都有大家的面目，而其风趣，也各有各的不同罢了！"

经过了世纪初对科学和西方文化的狂热崇拜之后，经过了那段手舞着科学的巨尺去度量、评价中国的艺术传统以致使中国艺术传统一片漆黑的迷狂的时代之后，中国画坛的大多数画家和理论家终于都逐渐地冷静下来，他们终于都不同程度地认识到中西绘画的确有着体系性的不同，他们终于开始要冷静地思考、研究这两个体系究竟有些什么不同，他们终于想在这种中西艺术的异质比较之中来探究几乎所有人都想搞清楚的那曾一度倒霉的"中国本位文化"究竟是什么了。这又是一个比之当代画坛要好得多的时代风气，一种研究的探讨的学术风气。今天的"新潮""前卫"们更多的是依靠"操作"——这是极其时髦也极有效的"现代"手段——去获取效应和名声，他们大多没有克服与"操作"相伴随的兴奋与浮躁，去冷静、寂寞地研究学术，但现代中国画坛的前辈们则无论其立场同不同（包括始终站在西方立场上的徐悲鸿）、观点同不同、知识结构及文化水准同不同，他们都愿意从事这种尽管效果、水平和结论都不尽相同甚至大相径庭的带学术性质的研究。以具体而论，当80年代"国门"再度由封闭到敞开之时，当代画坛又面临和上半个世纪几乎一样的西化思潮的冲击与传统危机，但对东西方文化做学术性比较研究及对传统实质进行研究的风气显然就大不如前了；然而在上半个世纪，这却是时尚。

那段时间，对中西美术进行比较是极为流行的。以1918年在《中华美术报》上发表的欧阳亮

1 张牧野：《现代艺术论》，北京出版社，1936。

彦的《中国画与西洋画之异同》作为最早的中西美术比较的文章算起，20年代初期有发表于刘海粟创办的《美术》上的孙壏的《中西画法之比较》、1923年有刘海粟在《时事新报》上发表的《石涛与后期印象派》，以后则有滕固的《六朝石刻与印度美术之关系》、刘海粟的《东西艺术及其趋向》《中西美术之异同》《中国艺术西渐》、汪亚尘的《论国画与洋画》《中国画与水彩画》、林风眠的《东西艺术之前途》、丰子恺的《中国画与西洋画》《东西洋的工艺》、倪贻德的《东西绘画的异点》《"文人画的洋画"之创造》、林镛的《中国画与西洋画的区别》、陈之佛的《中国佛教艺术与印度艺术之关系》、向达的《明清之际中国美术所受西洋之影响》、婴行的《中国美术在现代艺术上的胜利》、李宝泉的《宋代中国画上印象主义趋势之研究》、张其春的《中西意境之巧合》、马继高的《中国艺术对回教艺术的影响》、姚宝铭的《中德画学之异同》、傅抱石的《论秦汉诸美术与西方的关系》、潘天寿的《域外绘画流入中土考略》、陈月舟的《复兴国画不可划中西画学上之鸿沟》、钟山隐的《世界交通后东西画派互相之影响》、邓以蛰的《观林风眠的绘画展览因论及中西画的区别》、宗白华的《论中西画法的渊源与基础》《中西画法所表现的空间意识》……此段时间中西比较的文章极多，这里当然难以尽数。而且以上文章是就那些专论中西比较之专题性文章而言的，还不包括在各种更为大量的论中国画特征的文章中涉及中外绘画比较的内容。画坛对中外美术比较的兴趣，还可从当时最具影响力的国画杂志，由当时几乎囊括了中国全部著名中国画家的"上海中国画会"出版的《国画月刊》上得到证明。1934年第3期《国画月刊》刊载了《中西山水画思想专号发刊前谈》。第4期"中西山水画思想专号"上卷和第5期"中西山水画思想专号"下卷集中了一批国内一流画家、学者，如黄宾虹、贺天健、汪亚尘、郑午昌、李宝泉、谢海燕、俞剑华、倪贻德、孙福熙、陈抱一、陆丹林等，他们分别就中西绘画的思想、流派、渊源、技法、师资等多方面进行了非常学术性的研究与比较。在其他一些重要的杂志如《东方杂志》《艺风》《艺术旬刊》《中国美术会季刊》等刊物上，都可以看到此类中西比较的文章或观点。

如择其重点，我们可以从下列论家的观点中一窥从20年代到40年代中国画坛关于中西比较的一些代表性的观点。

世纪初的中国文化界，当然也包括早期的现代中国画坛，人们以谈论西方文化为时髦，故以西方之科学、理性——在画坛即为写实——为标准去评价中国文化和传统绘画，并以此为时尚。20年代至40年代，社会在开始对中西文化进行比较时，也仍然有人想以西方模式去硬套中国文化，认为中国文化与西方文化本质上是相同的。陈师曾在1919年认为中西画理本同就是如此。当然，在30年代至40年代还在坚持此观点的人就不太多了，这方面徐悲鸿算一个突出的代表。由于徐悲鸿一向认为"艺术无中外"，都是"惟是而已"。因此，当徐悲鸿以此为标准去猜测中国艺术的本质性精神时，在他的眼中，"中国美术，无疑几乎全是自然主义"，这就使中国的"自然主义"合于他心目中西方的"自然主义Naturalism"了。这样，东西方艺术都在这个"Naturalism"（自然主义、

写实主义）的灵光普照下归于同一。[1]在徐悲鸿心目中，中西艺术虽同，但中国艺术只不过未能把Naturalism发展充分，故落后人家几十至几百甚至上千"步"罢了，即"步"子未跟上。徐悲鸿这种坚持了一生的想法在世纪初尚有人认同，以后坚持这种想法的人寥寥。

与徐悲鸿此种"线性阶段"思维方式相似但观点却截然相反的是郑午昌的观点。前面已经提到，郑午昌把人类艺术之演进分为漫涂、形似、工巧和神化"四个程序"，"综合中西绘画全史的进程，或个人绘画一生的进程而言，虽迟速有别，而皆不能逾此"。他把西方之写实列入第二程，把未来派、象征派等列入"第三程而进于第四程"。同时，他认为中国绘画早在谢赫时期之"六法"就已包括各"程"在内，如"六、五两法属于第一程……四、三两法则属于第二程。三、二两法属于第三程。一法属于第四程"。他还特别指出：

> 案六法次序，以第四程列于第一法者，盖已知绘画之究竟，在神韵不在形似；在表现情感，不在移写实物；在能超乎象外，神与造物者游，不在拘泥形迹，专事技巧。故六法乃归纳往哲研究绘画理法之心得，成为专律，实为我国美术史上之大发明也。

据此，郑午昌得出的结论就绝不是如徐悲鸿所认为的那样，即中国艺术落后西方"二三百倍"，而是同徐截然相反，认为中国绘画比西方绘画先进。

> 较我国画，约后一千四百余年。[2]

郑午昌此论虽亦属线性思维，对西方绘画的了解亦有不够深入之处，但他对中国绘画自身传统的理解却是相当深刻的，尽管这种线性比较之法仍是片面甚至错误的。

当时画坛上大多数比较的确都提到了中西绘画十分明显的相异之处。这种相异主要体现为，与西方的科学与理性这个从世纪初就被人反复强调的西方绘画之特点——一度被人认为是优点——相比较，东方艺术具有重精神、重情感、重主观的特征及由此派生出的一系列特征。

主编《国画月刊》的谢海燕十分重视中西艺术之比较，他在该刊1934年1月10日第1卷第3期的《中西山水画思想专号发刊前谈》中谈到了这种比较的重要性，认为这是为了"扩大眼光，俾得认清自己，认清他人，洞悉利弊之所在，而知所取舍。比较中西艺术之质量，究其盛衰之所当然，而知所警励"。当然，谢海燕本人对这种比较是有研究的。他在这个专号第4期上发表的《西洋山水画史的考察》中以"中西美术与中西山水画"为题研究中西绘画之别。他认为，"一般地以中国的美术是理想的，西洋的美术是现实的。西洋的文明，以希腊为出发点，希腊的思想就是西洋的根本的思想。正确的科学知识、数学及自然科学等，希腊在极古时候即已十分发达，这正是为人间思

1 徐悲鸿对中国艺术特征的幼稚猜测是从他的西方本位观出发的对东方艺术的荒唐曲解，本书第二章"徐悲鸿"一节有详论，请参考。

2 郑午昌：《中国画之认识》，《东方杂志》1931年1月10日第28卷第1号。

想的精神所臻的结果……西洋美术的根本精神，造就了无数的写实精神的壁垒。相反地，中国艺术的根本思想是反写实的。再说希腊是以人间为本位，而中国是以自然为本位。希腊是现实的、科学的，中国是理想的、非科学的"。在此文中，谢海燕认为西方之科学写实到印象派趋于极端之后，"新画派已揭起了反写实之旗，以主观的表现的响亮呼声和东方的美术故国互相呼应着了"。

丰子恺的思路与谢海燕大致相似，但更具体一些。在他的《中国画与西洋画》一文中，他认为"东西洋文化，根本不同。故艺术的表现亦异。大概东洋艺术重主观，西洋艺术重客观。东洋艺术为诗的，西洋艺术为剧的。故在绘画上，中国画重神韵，西洋画重形似"。他还从题材、形式、技法角度具体地谈到五点不同：中国画盛用线条，西洋画则用线不显；中国画不重透视法，西洋画极注重透视法；东洋画不讲解剖学，西洋人物画很重解剖学；中国画不重背景，西洋画很重背景；东洋画题材以自然为主，西洋画题材以人物为主。所以，丰子恺认为"由此可知中国画趣味高远，西洋画趣味平易。故为艺术研究，西洋画不及中国画的精深。为民众欣赏，中国画不及西洋画的普通"。[1]

俞剑华区别中西画虽然大致也是从主观与客观的流行观点出发，但与众人不同的是，他并未把西方的现代派艺术完全划归东方式的主观表现而以为与东方合流，而是十分清醒且极为难得地认识到即使是现代派，仍然是其传统的发展：

> 西洋画家率非文人，其作画之目的，每囿于实质之表现，如古典派之写形，浪漫派之写色，印象派之写光，后期印象派之写力，未来派之写动，立体派之写体，均不外乎物质科学。欲求风流潇洒，清新宛丽之诗意描写，殊不多得。[2]

直到今天，我们很多画家，包括某些研究外国美术的专家往往只看到西方现代艺术的反传统色彩，看到在形式上光怪陆离的外象，和俞剑华一样能从西方美术发展的本质及其内在逻辑线索上去整体地把握西方美术，把握其现代艺术与传统艺术之关系者，则确实是不多见的。

邓以蛰留学过日本与美国，对东西方文化了解颇深，他并没有简单地以主观与客观、精神与物质去划分东西方艺术的界限。他把东西方艺术的区别定在"自然"与"人生"上。他认为"中国艺术家，或许受了佛老的影响，对于人生，不肯舍力观察"，而且或许因为儒教的关系，情之发泄反倒受到限制，所以人生社会不被关注，"只得转过眼来，向着自然。于是乎中国的最善领会自然的艺术家就继武接踵的降生了，也就成功了中国的绝对的理想艺术"。相反地，他倒认为"若绘情一艺，只是西洋油画的领土了"。原因是其文化基础的"耶教本来就是重感情的教……油画的颜色变化，是与感情极有关系的。Hegel（黑格尔）说欧洲近代艺术是从希腊理想时期的雕刻进入到感情

1 丰子恺：《艺术修养基础》，文化供应社，1941。
2 俞剑华：《国画研究》，商务印书馆，1936。

丰富的绘画。这是说近代欧洲艺术，是感情的艺术"。关于中西比较，邓以蛰展开得不够，他主要是从内容题材上说的，"中国画注重自然，西洋画注重人生，两者体裁不同，所以发展的艺术（合技俩方面）也就不同了"。[1]在中西艺术之区别上，他的切入角度颇为独到，但对因之而来的技法形式未做充分展开。

20世纪上半叶，人们对东西方艺术进行了大量的比较工作，角度与观点也不少，但深刻程度即使在今天也罕见的则无疑首推美学家宗白华了。由于留学德国，宗白华对西方的艺术和美学有很深的研究，同时他又热爱中国的艺术，他自己不仅是诗人，对中国传统美学与艺术也有很深的研究，学贯中西的艺术家兼哲学家的身份和修养，使他的中西艺术比较成就斐然。

宗白华认为，中西艺术各有其渊源：

西洋文化的主要基础在希腊，西洋绘画的基础也就在希腊的艺术。希腊民族是艺术与哲学的民族，而它在艺术上最高的表现是建筑与雕刻。

由于这个来自希腊及"远祖尤在埃及浮雕及容貌画"的缘故，西方人"以目睹的具体实相融合于和谐整齐的形式，是他们的理想"，因此，

模仿自然是艺术的"内容"，形式和谐是艺术的"外形"，形式与内容乃成西洋美学史的中心问题。

由于有对模仿现实与奠基于数的和谐的"形式美"的追求，西方人自然要以透视学、解剖学等科学理性之法去达到这一目的。然而中国艺术却不同：

中国绘画的渊源基础却系在商周钟鼎镜盘上所雕绘大自然深山大泽的龙蛇虎豹、星云鸟兽的飞动形态，而以卍字纹回纹等连成各式模样以为底，借以象征宇宙生命的节奏。它的境界是一全幅的天地，不是单个的人体。

同时，这种对"宇宙生命"的观照，又使中国绘画带有强烈的哲理性。"可以说是根基于中国民族的基本哲学，即《易经》的宇宙观：阴阳二气化生万物，万物皆禀天地之气以生……后来成为中国山水花鸟画的基本境界的老、庄思想及禅宗思想也不外乎于静观寂照中，求返于自己深心的心灵节奏，以体合宇宙内部的生命节奏。"

由于中西艺术的渊源不同，观照世界的方法也不同，所以"中画、西画各有传统的宇宙观点，造成中、西两大独立的绘画系统"。

宗白华由于洞察了中西艺术之不同及之所以不同，因此不仅在渊源及基本区别上有准确而扼要

的论证，在其他方面也有令人信服的论证。他不像其时人一般在简单化的主客观上纠缠，而是在西方透视之视点局限上看到"貌似客观实颇主观"，而中国"三远"法对宇宙的全幅观照却"似乎主观而实为一片客观"；一般人以为"气韵生动"为中国之专有，而他以为"油画表现气韵生动，实较中国色彩为易"，但"西洋油画境界是光影的气韵包围着立体雕像的核心，其'境界层'与中国画的抽象笔墨之超实相的结构终不相同"。对时人津津乐道的西方现代艺术与中国古典艺术的相似性，宗白华也能从其发展的内在逻辑线索上指出：

> 西洋艺术亦自廿世纪起乃思超脱这传统的观点，辟新宇宙观，于是有立体主义、表现主义等对传统的反动，然终系西洋绘画中所产生的纠纷，与中国绘画的作风立场究竟不相同。

另外，宗白华在中西绘画的用线、境界（"一为写实的，一为虚灵的；一为物我对立的，一为物我浑融的"）、空间结构（"中国画以书法为骨干，以诗境为灵魂，诗、书、画同属于一境层。西画以建筑空间为间架，以雕塑人体为对象，建筑、雕刻、油画同属于一境层"）等诸多方面都能发前人及时人所未发，在一个复杂的需要学贯中西的众多知识的领域中做出了独特的贡献，做出了不仅在30年代中期为第一流，就是在今天也令人叹为观止的卓越成就，成为现代中国画坛画学研究的楷模与标志。[1]

学习宗白华这些作于30年代中期的论述不禁感慨系之！这些中西比较的论述是何等精彩、何等明晰而准确啊！如果我们也能像宗白华们一样对东西方艺术有如此清醒而透彻的理解，如此公允而毫无偏见地评价东西方艺术作为人类遗产的各自特点和各自价值——至少，我们的艺术家和理论家们能够认真学习学习如宗白华一类精彩纷呈的艺术理论，能够理解人家花费了巨大的劳动和智慧所得出的睿智的见解，我们的艺术创造、中国画的改革和理论的建设可以少走多少弯路啊！在20世纪快要结束的时候重读这些熠熠闪光的文字，联想到当今那些仍在民族虚无主义和西化倾向的愚昧中徘徊而自以为革命、前卫的风光得很的人，宗白华们的这些大半个世纪前的理论就尤其可贵了。

如果说，对东西方艺术的比较是时代性的，是回归民族传统，重新确立"中国本位文化"思潮的一个方面，是想通过中西比较来把握中国传统的一个独特的视角的话，那么，真正深入地研究中国传统文化、传统美术本身的确更为重要。而事实上，配合着当时文化界的这个主潮，在现代中国画坛的确有着声势浩大的探究中国艺术之本质及其特征的思潮，也有着难以计数的这方面的文章。

对"国民性"与"民族精神"的研究就是为这种探索做出的努力之一。当然，由于"五四"时期流行的是思想文化解决问题的观念，"有演变成以思想为根本的整体观思想模式的潜力，即可能把中国传统的社会和文化理解成其形式和性质都是受基本思想影响的一个有机式整体"[2]。因此，

1 参见宗白华《论中西画法之渊源与基础》，原载《文艺丛论》1936年第1辑。《中西画法所表现的空间意识》，原载商务印书馆1936年《中国艺术论丛》第1辑。又见《美学散步》，上海人民出版社，1981。
2 林毓生：《中国意识的危机："五四"时期激烈的反传统主义》，穆善培译，贵州人民出版社，1988。

"五四"前后的中国文化界已对中国民族的"国民性"与"民族精神"有所探讨，鲁迅的《阿Q正传》就是这方面的代表作。他们认为只有探讨国民性之根本所在才能把握当时的文化革命的方向与目标，才能理解中国问题症结之所在。画坛亦是如此。如陈师曾在1919年前后就有此方面论述：

> 国民之特性，可由美术而表现之。英、法、土、波斯、印度诸国人情与我国不同，故诸国之图画亦然。是美术者，所以代表各国国民之特性，其重要可知矣。[1]

如果说，"国民性"在"五四"时期主要被用来探讨中国社会为什么落后，那么，到30年代，社会思潮由全盘西化向民族传统自身回归的时候，则主要是用以区别西方之文化而为回归民族文化做铺垫，这是一种时代性的区别。黄宾虹在1935年的《中国山水画今昔之变迁》一文中把"国民性"表述为具恒定性的民族精神，它是内在的起决定性的因素，是须臾不可离得的。他认为中国画数千年来"屡变者体貌，不变者精神。精神所到，气韵以生"。而对于当时社会求变之风，黄宾虹认为，"变其所当变，体貌异而精神自同；变其所不当变，精神离而体貌亦非也"。而面对西方文化之冲击，黄宾虹则强调坚持民族自我精神的重要性：

> 咸谓中国之画，既受欧日学术之灌输，即当因时而有所变迁，借观而容其抉择。信斯言也，理有固然，然而抚躬自问，返本而求，自体貌以达于精神，由理法以期于笔墨……鉴古非为复古，知时不欲矫时，则变迁之理易明，研求之事，不可不亟亟焉。[2]

黄宾虹这种执着于中国传统艺术精神及关于中国画本质与体貌的观点，是其之所以能深研传统之精髓，入于笔墨之堂奥而独创一格的关键所在，也是他对中西融合执反对态度的原因。

王显诏也强调"民族本质"的重要，也认为"艺术是时代的产物，是民族的反映。于是乎各样的艺术作品，以富含有时代的民族本质，才能得到相当的价值"。但他给"民族本质"加了"时代"的限定，以为过去一些颓靡的因素"固然是我们民族的反映，可是这种作品，这种民族，在现代的社会上，实在没有生存的力量"。尽管王显诏对"民族本质"有相当的保留态度。

钱松嵒在1933年7月15日出版的《江苏学生》第2卷第4、第5合刊中以"国粹与现代化"为题谈"民族精神"问题。他先对西方艺术有所蔑视，认为"一觇欧西诸新派画，确是沾有东方色彩，且犹粗俗怪诞，不逮我国之万一。这是无可讳言的"，所以对当时"全盘西化"而导致"自暴自弃到了极点"的民族虚无主义极为厌恶：

> 我所恐惧的便是这民族精神的萎靡。民族精神往往寓于一国特有的国粹中……假使国亡而国粹存，则民族精神未死，尚有复兴的一日；国虽存而国粹已亡，不独国亡可待，并且亡了之后，更无

1 陈师曾：《陈师曾讲演对于普通教授图画科意见》，《绘学杂志》1920年6月第1期。
2 黄宾虹：《中国山水画今昔之变迁》，《国画月刊》1936年2月10日第1卷第4期。

足以引起人民的国家观念了。

从钱松嵒论"民族精神"之重要，以及对与此相关的"国粹"（"艺术亦其一端"）的这种在今天看来颇为夸张的强调上，可以看到时人对此极端重视的态度。

傅抱石对民族精神的看重在抗日战争时期尤其突出。他在1944年的《中国绘画在大时代》中说："我以为在这长期抗战以求民族国家的自由独立的大时代，更值得加紧发扬中国绘画的精神……因为，中国画的精神，既是中国民族精神的最大表白，而这种精神又正是和民族国家同其荣枯共其死生的。"他甚至认为，中日战争实则是两个民族的"精神战"。傅抱石还专门以"中国绘画之精神"为题详尽地谈到"中国画精神"所包括的"超然精神""民族精神""写意的精神"等丰富内容。

俞剑华就想从这种深的国民性的层次上进行东西方艺术比较，并以国民性去解释当时画坛的回归传统的时代风气。在《国画研究》一书中，俞剑华说：

> 东方民性近于哲学，西方民性近于科学；东方民性崇尚精神，西方民性崇尚物质，故艺术的表现，亦莫能外此规律。……故吾国人之习西画者多为少年，以其崇拜外人之气焰方张，足以压倒其原有之国民性于一时；但为日既久，年龄一大，国民性之离心力日衰，向心力日强，渐觉西画与根性不合，不知不觉中已厌弃西画而嗜爱国画矣。近日中国之西画家渐变而为国画家者，比比皆是，一方面固由于经济之压迫，而国民性之反应，其势力亦不可轻视也。[1]

虽然俞剑华对东西方国民性的理解有限，但西画家先西后中的变化的确是从20世纪初至世纪末都十分普遍的现象。从本书要做详尽分析的诸大家大师的情况看，不少从西画转入中国画的画家的确都有一个由对西方的盲目崇拜而逐渐转入对中国传统的研究、熟悉以至于热爱的过程，如林风眠、刘海粟、蒋兆和等都是如此。此等情况如傅雷称刘海粟的转变为"国魂的觉醒"，或如此处俞剑华所称之"国民性"的"向心力"一样，倒也是一客观的事实。后来的朱屺瞻、庞薰琹、李可染、吴作人、吴冠中亦翩然接踵而至，确实形成一种带规律性的现象。

对民族精神及艺术中的国民性的重视是现代中国画坛中的普遍现象，而对民族精神与艺术中的国民性的具体内涵的研究则也呈现出五光十色的丰富景观。

应该看到，"国民性""民族精神"一类的提法，在"五四"时期主要是作为贬义的被批判对象存在。在前述"整体性的反传统主义"流行的时期，"国民性"是中国社会的罪恶的毒瘤，犹如鲁迅在《狂人日记》中探讨国民性时所说的那样："这历史没有年代，歪歪斜斜的每页上都写着'仁义道德'几个字，我横竖睡不着，仔细看了半夜，才从字缝里看出字来，满本都写着两个字是'吃人'！"鲁迅的"阿Q精神"也是对"国民性"的尖锐嘲弄和鞭挞。从这种思维方式出发，在中国

1 俞剑华：《国画研究》，商务印书馆，1936。

美术界颇具影响的鲁迅对"国民性"在美术中之表现，或美术中的"民族精神"实则是持否定的态度的：

> 至于怎样的是中国精神，我实在不知道。就绘画而论，六朝以来，就大受印度美术的影响，无所谓国画了。[1]

当然，鲁迅对"国民性"的彻底否定主要是对民族传统精神中的糟粕部分的集中攻击，他的这种全盘否定的倾向又随时和他所受到的"严格而卓越的中国古典教育"相冲突，他理智上的反传统和他情感上对传统中优秀部分的钟爱以及"他从中国的世界观中所承继的思想素质，此一素质阻止了他的虚无主义所可能在逻辑推演上产生的结果"。所以总体上否认"中国精神"的鲁迅，却又喜欢中国的汉唐艺术、木刻艺术、年画艺术，也承认有"中国向来的灵魂"，也说过"有地方色彩的倒容易成为世界的"。虽然鲁迅的反传统思想对美术界产生过影响，但他对传统众多部分的肯定的影响也同时存在。虽然这种状态影响了他对"中国精神"的深入研究，然而他毕竟不是美术界中人，而主要是一名革命的思想家和文化革命的"旗手"。[2]

康有为是崇尚西方之科学的，所以他喜欢西画的写实，这位被郑午昌和潘天寿批评为不懂画的"天真"的维新派，只知道用西方的写实观念去硬套中国艺术精神之根本。康有为不顾美术史上有数千年历史的具有象征性、抽象性、符号性的彩陶、青铜艺术之渊源，片面地抓住陆机的"存形莫善于画"和张彦远的图画有"留乎形容"之性质，以及《广雅》"画，类也"等个别文献之记载就要"正其本，探其始，明其训"。在其《万木草堂藏画目》中，康有为认为唐宋以前之院画即为中国绘画之正宗，"偏览百国作画皆同，故今欧美之画与六朝唐宋之法同"，而对宋体院体尤其钟情：

> 至宋人出而集其成，无体不备，无美不臻，且其时院体争其竞新。甚至以之试士，此则今欧、美之重物质尚未之及。……故论大地万国之画，当西十五纪前无有我中国。……故敢谓宋人画为西十五纪前大地万国之最。

其实，康有为大概还不太清楚古希腊、古罗马的艺术，那雕塑之精，绘画之真，又岂是宋代单线平涂之法可以与其比"真"的？所以他的弟子徐悲鸿在赴欧后一旦接触到这些力图创作幻觉真实的奇妙艺术时，顿生愿死在兹的愿望。尽管徐悲鸿如其师一般，也错误地认为中国艺术的根本之法就是"自然主义"——"写实主义"——"Naturalism"，也同样喜欢院画，也同样高度赞扬郎世宁，但这位在欧洲待了多年，熟知西方写实、科学程度的学生就比其师更清楚，即使是中国院画之

1 鲁迅：《致李桦》，载《鲁迅书信集》，人民文学出版社，1976。
2 鲁迅这种思想中的冲突是"五四"时期知识分子的共有特征。可参见林毓生《中国意识的危机："五四"时期激烈的反传统主义》第六章"鲁迅意识的复杂性"部分，贵州人民出版社，1988。

最优秀者，也是没有资格在写实这个标准下"与（西）人竞"的。[1]

当然，中国艺术史中的确并非没有写实的线索，但从彩陶艺术以来六千余年漫长历史上看，纯粹写实，尤其是徐悲鸿所以为的那种纯科学的、纯研究自然似的写实可以说从未存在过。就是神形并存、主客同在的写实院画系统在中国历史上所占有的比重、所持续的时间、所产生的影响都是相当有限的。邓以蛰对此早就有相当清楚的判断。他在《观林风眠的绘画展览会因论及中西画的区别》中谈到中国美术史上可以代表写实倾向的人物画的局限：

> 人物画在中国艺术中，是重在写形，而不重在写情。人物画极盛的时期，无过于晋代的写真，唐代的佛像与道家像；佛老偏偏又是超世的人生观，所以人物只落得形在。形之描写，不过给画家一种勾线的施展；曹衣出水，吴带当风，可以想见衣带之形，飘然仙境了。

在邓氏看来，他以为中国艺术既然受佛老影响，因此也才"成功了中国的绝对的理想艺术"，因此，这种"只落得形在"的的确确写实的古代人物画当然并非中国的"理想艺术"的主流，所占时段也"无过"于晋唐（本来还应包括宋之风俗画）而已，当然也就谈不上是中国艺术之"固有""本""始"和主流了。

如果那种以写实的、"自然主义"的性质去界定中国艺术的本质性特征，去界定中国艺术的"国民性"和"艺术精神"之所在是因为缺乏对中国艺术及其历史的真正把握、真正研究的话，那么，在上半个世纪的确有相当多的人从研究中国艺术的历史入手，从不同的角度认真地分析和总结过中国艺术的精神实质及一些重要的基本性质。

梁启超在世纪初时就已经对中国艺术的主观表现性质有很深的认识。他认为，在艺术中，没有纯客观的物质存在，一切事物的表现皆为情感表现之需而设，又受情感的影响而变，故"境者，心造也。一切物境皆虚幻，惟心造之境为真实"。他还以两首同写江、舟、酒的诗词为例，指出"同一江也，同一舟也，同一酒也，而一为雄壮，一为冷落，其境绝异。然则天下岂有物境哉？但有心境而已"。[2]当然，这种心与物、情与景的关系，本来就一直是中国古代诗论、词论、画论所关心的中心命题，从《尚书》"诗言志"开始的近三千年的中国文艺理论，一直把缘情言志作为中国文艺的本质或核心，因此，抒情的浪漫的特质一直为历代文艺所共有。诗、词、曲、赋是如此，戏剧、舞蹈、小说是如此，中国历代的绘画亦是如此。即使宫廷的写实绘画也带上强烈的主观再造的性质，这不难从阎立本的《历代帝王图》中那些夸张的、主观的、情绪化和观念化的处理中看出。因此，只要认真地不带偏见地研究过中国古代艺术和艺术理论，都可以得出与梁启超相似的观点。

如果说，梁启超的研究还有着泛艺术的美学的性质，那么，另一位艺术化的美学家宗白华在直

1 详见第二章"徐悲鸿"一节。
2 梁启超：《自由书》，载《饮冰室合集》第2卷，中华书局，1941。

接面对古代绘画时做的分析和总结给人的印象或许更深。他在其载于1943年3月的《时与潮文艺》中《中国艺术意境之诞生》一文中引了清人的一段他认为十分精辟的话来阐明他对整个中国绘画精神的看法：

方士庶在《天慵庵随笔》里说："山川草木，造化自然，此实境也。因心造境，以手运心，此虚境也。虚而为实，是在笔墨有无间，——故古人笔墨具此山苍树秀，水活石润，于天地之外，别构一种灵奇。或率意挥洒，亦皆炼金成液，弃滓存精，曲尽蹈虚揖影之妙。"中国绘画的整个精粹在这几句话里。

请千万注意这位杰出的美学家所引的乾隆年间画家方士庶的这段话。宗白华认为"中国绘画的整个精粹"之所在，其实也就在"因心造境""蹈虚揖影"及虚实相生几句关键之中。其实，"因心造境"之所造，也就是宗白华在这篇文章所要论的"中国艺术意境"。宗白华在此文中认为，"意境"在中国艺术中占有中心的地位，他甚至认为，"研寻其意境的特构，以窥探中国心灵的幽情壮采"意义重大，因为这是"中国文化史上最中心最有世界贡献的一方面"。宗白华还具体地解说了何为中国艺术之"意境"：

以宇宙人生的具体为对象，赏玩它的色相、秩序、节奏、和谐，借以窥见自我的最深心灵的反映；化实景而为虚境，创形象以为象征，使人类最高的心灵具体化、肉身化，这就是"艺术境界"。

在客观物质世界与主观精神情感之间的关系上，宗白华以大量的中国古代诗论、文论、画论、书论及艺术作品为例，雄辩地说明了"中国艺术家何以不满于纯客观的机械式的模写？因为艺术意境不是一个单层的平面的自然的再现，而是一个境界层深的创构"。他还认为清代大画家石涛画山水是"山川使予代山川而言也。……山川与予神遇而迹化也"，说明：

一切美的光是来自心灵的源泉：没有心灵的映射，是无所谓美的。

宗白华对中国艺术的民族精神本质的研究是可以归入本世纪上半叶那股回归民族传统的文化思潮的，亦如他在此文开篇中所说，"为了改造世界，我们先得认识"，先得"认识你自己"的"民族文化的自省工作"。宗白华在这股回归思潮中无疑以其哲人的睿智和艺术家的敏锐，准确而深刻地把握住了伟大深沉的东方艺术的脉络，当之无愧地成为这股探索民族精神的艺术思潮中的先驱。事实上，当时画坛的先进们虽然不一定有和宗白华一样的深刻见解，但中国传统艺术这种与西方艺术明显不同的表现性质，还是被绝大多数人认识到了。

林风眠在1926年时就开始做中西艺术的比较工作以求对中国艺术特征的把握，到1929年时，其在《中国绘画新论》中已率先探求了中国艺术精神的所在。他认为，"一民族文化之发达，一定是以固有文化为基础"。"什么是中国绘画的基础？寻求确定的解答应根据历史上过去的事实来做

说明。"为了探求这个"基础",这位画家不得不对中外历史做了一番相当详尽的考察和研究,而且写出了一本叫《艺术丛论》的著作。尽管受各种主客观条件的限制,林风眠对中国艺术精神的把握仅停留在图案性、曲线美、单纯化及时间化的表现等方面,但将这些主要从形式角度的切入与他在1926年所撰《东西艺术之前途》上所说的"中国艺术之所长,适在抒情""中国的风景画以表现情绪为主……所画皆系一种印象"等观点相结合,应该承认,林风眠对中国艺术的固有基础的把握还是比较准确的。这种对中国艺术精神的正确认识,成为林风眠独特的富于创造性的艺术的基础。而林风眠的这种系统的探索,以及对这种探索成果的极为成功的实践,又使其成为这股向传统回归思潮中的杰出代表。

中国艺术这种强烈的主观表现性,这种通过主观对客观的投射,又通过对客观事物的变形、夸张、抽象以象征主观的特性,已逐渐为国画界绝大多数画家(除了少数坚持西方科学、"模仿自然"立场的西方本位主义者)所认识。如汪亚尘这位长于理论的画家在1924年时就为国画总结出一套颇为精辟的特点:

从来的国画,对于万物的形状,都依想像来描写。从人来启发自然,所以描写物状,不用写真,大概以想像作一种超自然的东西,这是国画最初一般的概念。至于写真,图画上并不绝对没有,不过是在次期(宋时代)发达的,但是国画的写真,并不像西洋画那样周密,不过借物象略取其外形罢了。

中国的绘画,是由想像而画出宇宙间"万物之影",并不是画出"万物之真"。……离开天然的形态,作家另外创出一个天然,这是中国艺术上最深的一个观念,也可说是国画的根据。[1]

汪亚尘以再创自然("天然")为"中国艺术上最深的一个观念"及"国画的根据",与梁启超的"境者,心造",宗白华"中国绘画的整个精粹"之所在的"因心造境",可谓英雄所见略同,他们都指出了中国艺术具有强烈的情绪表现性质。联想到汪亚尘对中国画特点的这种虽然看似朴素平易却相当深邃的理论出现在科学主义和西化思潮泛滥的初期,不能不令人对其敏锐的观察力与深邃的思想留下极为深刻的印象。而且,他早在1924年就对西方本位主义者对中国传统"师自然"的偏执理解而生出的错误兴趣发出过警告则更令人由衷地钦佩:

国画向来有句话,叫做"师自然"……但是说到此地,我要严重地申明一句,我国古画家所谓"师自然",并不束缚于自然,他们是向自然交涉,常有超自然的地方……决不是像西洋十五世纪以降的画家一样照了自然去描写。他们不过假自然的力融合于自己的心灵,专由主观觉摄对象,表现内心的情感或生命的流露。[2]

1 汪亚尘:《江苏第一届美展述感》,《时事新报》1924年3月9日。
2 汪亚尘:《先觉与后觉》,《时事新报》1924年1月6日。

在此文中，他还以"自然就是我，我就是自然"来表达中国传统艺术中人与天地和谐的"天人合一"观念。对一个世纪初的画家来说，具有如此先知先觉的观念的确是令人吃惊的。

当然，客观地说，上述几人关于中国艺术精神的认识本来早已被集大成的明清论家们在各种语录式的论说中阐述得淋漓尽致了，我们可以在如徐渭、董其昌、石涛、恽南田、笪重光、张庚、方薰、布颜图等人的著述中找到极为精彩的论述。但是，当本世纪初"全盘西化"和"整体性反传统主义"泛滥之时，人们对传统根本不屑一顾，所以在传统被整体性否定的世纪初，大量的西方观念、西方名词充斥中国艺术界，而中国古代的一切却被人们弃置一边，这时梁启超、宗白华等人对传统艺术精神的研究就尤为可贵了。随着回归传统思潮的掀起，中国艺术精神研究热的出现，中国艺术强烈的主观表现性逐渐地被画坛越来越多的人所认识。可以说，在中国画领域中之名家，大都或深或浅、或多或少地认识到中国艺术的上述精神，甚至，在80年代重新掀起的一股回归传统的思潮中也出现了对于中国"意象"精神的兴趣。宗白华在他的上述文章中就引过恽南田"其意象在六合之表，荣落在四时之外"等语，以印证中国艺术"因心造境""神领意造"的特征。被人认为保守的广州国画研究会中的张谷雏早在1926年时也谈到"意象"。他在叙述历史时说，"递至唐代始变以意象，以抽象构造，描写物形。据美学原则，愈抽象，愈单简，表现物之美弥强，即今西方表现主义"。"是以东方绘学，发扬直觉，画人描写个性之灵感由来久矣。画训言'画者常以意造'，以一己之意，表现其灵感，乃东方艺术之表征也。"[1]张谷雏名气虽然有限，但对中国画在这么早的时候就有这样深的认识，不能不认为这是当时广州国画研究会坚持传统的原因之所在。很有戏剧性的是，被国画研究会反对的岭南派的领袖高剑父的画也被人评为有"意象"的性质，温源宁在谈高剑父画时就说，"促令一个中国画家绘成一幅画的意象和动机亦大异于西洋画家的灵感。在一个西洋人看来，中国画总有些奇妙莫名之处，他总不能看透纸墨而抓着隐在画后的意象"[2]。不过，30年代以后的高剑父的确开始向传统回归，也的确开始注意到中国艺术"是心相不是物相"，注意到直觉、抽象、气韵等特征而向他的"新文人画"理想迈进了。北京画家邱石冥在为1941年出版的《蒋兆和画册》作的序《写在画册之前》中也对"意象"做过准确的论述："自然界的一切现象，无论其为有意的'属人为的'，或无意的'属自然的'，默默中，自有主宰，就是所谓神。人有神，物亦有神。作者对于这种现象的观察，自有一种感觉。这种感觉，足构成作者的意象。把这种意象，使之客观化，传达给他人，就是所谓表现。表现所凭借的，是意象的外貌——形似。所蕴蓄的意象的内容——神韵……所以表现形似，而兼有神韵，就成为作者的情趣。表现和情趣，恰到好处时，于是乎有'美'，这就是所谓'艺术美'。"意象论实则是已深入中国美学的核心的命题。世纪末再起的意象热，不过是本世纪上半叶对传统性质探讨热潮的一个遥遥的回应。

1 张谷雏：《世界绘学之表征及时代变迁》，《国画特刊》1926年。
2 温源宁：《高剑父的画》，《逸经》1937年1月5日第21期。

在这股向传统回归的思潮中，除了有中国绘画的"固有基础""国民性""国魂""民族精神"等宏观的对中国画基本特质的把握，大量的对"中国画"自身具体的形式技法和风格内蕴等微观性质的研究也极为普遍。笔者虽然不打算也不可能在这里详尽地介绍当时的研究细节，但可择其中一些具时代趋向性的问题略做介绍。

笔墨问题一直被认为是中国画的核心问题之一，所以理所当然地成为中国美术传统讨论的核心问题。在对中国画特征的研究中，笔墨也是一关键问题。维护传统的人极力为笔墨的审美价值和情感表现性辩护，而攻击传统的人也往往先拿笔墨开刀。如婴行在1930年时在谈中国绘画的"单纯化"时就极力称赞线的运用：

> 用线描出已经足以表现对于其物的内心的情感了。表现手段之最简单最便利者，莫如线。把情感的鼓动托于一根线而表出，是最爽快、自由，又最直接的表现的境地。所以在单纯化的表现上，线很重要。线不是物象说明的手段，是画家的感情的象征，是画家的感情的波动的记录。[1]

这种对笔墨的抒情性的现代解说，也的确符合古人对笔墨的讲究。因此，对笔墨持一定保留态度的著名理论家李朴园也指出过笔墨的这种特性，以为"那是非常不食人间烟火的那虚无缥缈的，出世地的思想的符号"[2]。可见，笔墨的突出的情感表现性在一般中国画家那里是被认识到的。但或许正因为笔墨的这种"自律"的情感表现性，所以也自然要受到持科学写实主张的人们的反对。如徐悲鸿就嘲笑过笔墨，他说：

> 夫有真实之山川，而烟云方可怡悦，今不把握一物，而欲以笔墨寄其气韵，放其逸响，试问笔墨将于何处着落？固有美梦胜于现实生活，未闻舍生活而殉梦也。虽然，中国文人舍弃其真感以殉笔墨，诚哉其伟大也！[3]

可见，徐悲鸿一类科学论者也是认识到笔墨的抽象表现功能的，但宁可不要梦也要把现实与艺术相等同，自然会对笔墨大加挞伐了。

中国画对笔墨的讲究在历史上有过一个发展过程。笔线最初纯粹用于造型，发展到宋代，笔与墨似乎都在画论中单独出现了，但服从造型这个特征仍然如故，北宋韩拙所说"笔以立其形质，墨以分其阴阳"，就十分清楚地指明了笔墨的性质。这个过程一直到明代晚期才逐渐地产生了变化，出现了笔墨与丘壑的分家，笔墨等于气韵之说，笔墨才又具有独立的情感表现功能，以至于整个清

1 婴行：《中国美术在现代艺术上的胜利》，《东方杂志》1930年1月10日第27卷第1号。
2 李朴园：《中国艺术的前途》，《前途》1933年1月10日第1卷创刊号。
3 徐悲鸿：《新艺术运动之回顾与前瞻》，《时事新报》1943年3月15日。

代，笔墨的独立表现呼声越来越强。[1]笔墨的独立表现是中国艺术强烈的抒情性发展的自然结果。但是到本世纪初，由于科学主义对画坛的影响和西方本位主义在中国艺术界的泛滥，笔墨作为情感表现的富于强烈精神性的载体的作用被一些持西方造型两大原则之一的"形式美"观念的人评为"形式主义"，而处于被批评被否定的地位。但当那股西化思潮消歇以后，除个别坚持西方观念的人以外，大多数中国画家都不约而同地在笔墨上大下功夫。齐白石在"衰年变法"中就是改掉过去之朴素写实、一味形似而从吴昌硕笔墨入手而变法一新的。黄宾虹在笔墨历史上潜心钻研，给自己设计出一条笔墨氤氲相融相和的通向大师之路。傅抱石创散锋笔法，把传统用笔突进到一个新的境界。林风眠抛掉旧文人画之用笔，而在宋代瓷器用笔上寻找新感觉。蒋兆和则放弃了一度坚持的素描加线条的人物造型之法，而把笔墨意味和中国传统之结构法相结合而另走新途。梁鼎铭的人物画也是把笔墨自身的表现性和造型性进行结合的典型例子。潘天寿以"强其骨"的主张强化了线的力度。即使是徐悲鸿，虽然否认"笔墨"，却仍然从其造型的角度承认线条，认为线是中国画的本原。尽管把本该属于虚拟与平面、抽象的"本原"之线条与西方那种创造幻觉真实的素描的强行拼合给自己的绘画带来了尴尬，但他这种对笔的强调也可归入探索中国画特色的思潮。

本世纪关于笔墨争论的画坛思潮是几起几落的。世纪初对笔墨的否定之后是对包括笔墨在内的传统的回归，50年代初期对笔墨的再次否定之后是50年代中期和60年代初期的对笔墨的再次争论，这之中对"形式主义"的批判与对笔墨独立表现的肯定的纠葛一直持续到70年代末，然后是80年代初中期开始的由对形式美的肯定而再次引发的向对笔墨在内的传统的回归，使本世纪的笔墨问题呈现富于戏剧性的几次起落。黄宾虹这位以笔墨名世的画坛大师由世纪上半叶的难以被人理解到五六十年代几被批判，再到世纪末掀起的黄宾虹热及其画价之徒涨，可以被看成是中国艺术精神及其所表现的笔墨在这个多事之秋的20世纪的晴雨表。

当然，那种以文人画传统如石涛、八大山人、吴昌硕等笔墨形态为准的回归也是极具风险的。现代中国画坛许许多多画家乃至一些颇具声名的人物，细究其画，不过是娴熟地哪怕是极为娴熟地掌握了传统文人画的笔墨功夫而已，深论起来，对"当随时代"之"笔墨"并没有做出具有新时代性质的新的贡献，并没有在笔墨语言的形式系统演进上做出创造性的贡献。这些在一定阶段获取过名声的画家却因为没有创造出一种崭新、独特、富于价值的个人的笔墨形式语言而无法在现代中国画坛确立一种属于他们自己的永恒的独立的历史地位和历史价值。而相反的，现代画坛中那些能经受住历史考验的真正的大师，其独特的形式语言系统的创造，其对历史传统做出的真正有价值的现代转化，成了他们的艺术永恒之所在。

1 请参见笔者所著《明清文人画新潮》第二章，上海人民美术出版社，1991。笔者所著《从书画同源到笔墨表现——书画艺术分合辨析》，载《书法研究》1995年第5期。笔者著《明清笔墨独立的深层机制》，连载台湾《艺术家》1995年第7、8期。《笔墨与笔墨精神——对中国画改革中一个敏感问题的思考》，载《首届中国画学及中国画发展战略研讨会论文选》，辽宁教育出版社，1996。

纵观现代中国画坛笔墨演变的漫长过程，有一个现象值得关注，就是线的弱化。

线的运用在中国古代美术中的确一直占据着突出的位置，加之中国书法与绘画一直具有从运笔方式、形式特征及表现性质上的相似性，所以对线的运用在现代中国画坛一直受到画家们的高度重视，他们甚至把这种本该属于形式范畴的因素夸张到成为中国绘画因素的"本原""本质"一类核心命题。但这种依靠视幻觉的体积感的创造为特色的绘画以其对真实的再现而与具抽象、虚拟和平面性特征的"线"相矛盾，所以，20世纪初对写实性绘画的引进必然以对线的削弱为代价。事实上，在现代中国画坛，写实性又的确成为冲击传统绘画的一大因素，即使那些反对唯物质唯写实倾向的人也认为写实可以令中国画传统有所改进，如林风眠、高剑父、高奇峰、汪亚尘等。那些坚持传统精神、反对西化的人也并未盲目否定写实，在自己的绘画实践中增大写实比重的人也不少，如俞剑华、郑午昌、傅抱石、张大千等。这样，对现实的真实表现的企图必然要和中国传统用线的表现方式发生矛盾。在中国画坛画家群中，除了如徐悲鸿等少数画家不顾矛盾的尖锐性硬要"独持偏见，一意孤行"而让自己的画颇为难堪，其他画家们或者弱化形的体积而向中国的笔墨靠拢，如蒋兆和人物画聪明的转变，或者坚持中国画的特征顽强地维护中国画形式的纯洁性，如潘天寿，但仍有不少画家采取折中的办法，即在适当地弱化事物形体的同时也对程式性太强的中国式用线以适度的削弱，而构成中西融合的一种新的形式。这大概是东西方两种艺术体系在矛盾冲突与融合统一的过程中必然要遭遇的，又是必须解决的问题。日本在明治年间由横山大观、菱田春草等人引发的一股融合东西洋画风的新画风，其特点就是摒弃由中国传入的日本"南画"中惯用的线条，像西洋画那样直接施以颜料、采用晕染方法，竭力表现光和空气，而其色彩及画面处理又不失日本画传统之内在意蕴。此派画被人称为"朦胧体"。现代中国画坛也出现过类似的过程。

在世纪初，日本现代美术对中国的影响十分巨大，中国人了解西方的一个重要途径就是日本。郑锦、刘海粟、汪亚尘、陈师曾、张大千、徐悲鸿、傅抱石都去过日本，而当时势力遍及岭南及长江下游的岭南画派，其画风则深受日本画影响。如"二高"之高剑父、高奇峰的确学习了横山大观、菱田春草的"朦胧体"画风和以竹内栖凤、山元春举等为代表的柔和地融合东西方的圆山四条派画风。至于陈树人，他认为传统中国画以线条和笔势见长，但不注重远近距离透视关系，所以他的不少绘画直接以色为之，根本就无所谓线条，只不过构形意味、章法布局仍属国画范畴而已。因此在这种主要以柔和的晕染之法表现光影氛围或柔和轻淡的线条的写生画法的影响下，岭南派的作品中线的作用的确是非常明显地被削弱了，而岭南派强大势力之所及，中国画坛风气之变是可以想见的。民族自尊心极强且一度坚决反对过中西融合的傅抱石也早在20年代至30年代就认为中国画"以几条长短粗细之线，将欲为自然之再现，其难概可想像"，他对因线的使用而"限制很深，常常要受轮廓的干涉……全部总是雕刻板细"就十分不满。所以他认为，"中国画除了'线'的巧妙

应用外，也应用'面'的技法表现"。[1]傅抱石所创的散锋笔法就是为了调和线与面的矛盾，在面对自然写生的情况下所创立的一种天才的形式。而近年来，在傅抱石研究中，不少人老是想把傅抱石这种明显的破除线条迷信的大胆创造硬拉回到线上去，竟以为散成一片的散锋都是无数"中锋"，即可见到这种传统文人"笔墨"及中锋正宗论的传统思维定式的顽固且强大的影响。潘天寿是以"强其骨"，对中锋用笔力透纸背的线的充分肯定和成功实践闻名于画坛的，他那些劲健、刚强的用笔也的确形成了一种强悍的风格。但近年来，不少人认为潘天寿的指画比其笔画好。的确，潘天寿的指画巨幛大幅，纵横捭阖，天真朴拙，随意天放，其前无古人之卓绝成就为世所公认。但细究起来，何以用笔反不如用指？本来，用笔之灵活自如肯定绝非用指可比，传统笔线之程式又已经演练到相当成熟有资可鉴的地步，较之用笔，用指之拙笨，使二者绝不可同日而语。但原因是否也恰恰就在这里呢？笔线之程式令人太熟悉了，从心理学角度讲，一种信息符号如果过分成熟、稳定、完美，令人过于熟悉就难以构成新的信号刺激而引起特别的注意。但是，当潘天寿在巨幛大幅中（以往的指画，如高其佩的，都是在小幅中）以其指甲、指尖、指侧及全掌蘸着干湿浓淡富于变化的墨色而挥洒画幅的时候，他的指画显然就已经不可能完全是线的天下了，即使那以甲、指画出的也有线，但那种凝重、滞涩而朴拙天然的线又已改变了传统文人中锋正宗的不无千篇一律之嫌的线型程式了。强调线的作用的潘天寿在指画上取得成功或许可以看作是线的弱化的时代倾向中一个颇有戏剧性的例子。

线的弱化还表现在传统没骨画法的影响和色彩表现的倾向上。前面谈到的岭南派几家画法中线的弱化的原因除了有日本画的影响，还与其师承没骨画法有关。高剑父与陈树人都是师于居廉的同窗好友，高奇峰又受其兄剑父的影响，而居廉清丽雅逸的画风又与其师宋光宝与孟丽堂二人相关。因为这两位清代晚期来自上海的画家的画风是直接来自恽南田与华新罗的色彩雅丽的没骨画法的。没骨画法在清代初期及中期的花鸟画坛曾风靡一时。这种无线之勾勒，而纯以淡雅的色彩直接作画的画法与西方之水彩画法不无几分相似，虽然经清代晚期海上画派金石之风的影响而有所消歇，但到本世纪，却又因西方写实之风的进入与色彩之提倡又有复兴之势。色彩的提倡是本世纪画坛的又一重要倾向。其实，海上画派赵之谦、任伯年、吴昌硕等人已经在大量运用色彩了，到本世纪，不少人已经认识到水墨观念纯系古代道释出世的产物，在20世纪的现代社会里再要排斥绘画中一种主要语言的色彩简直是不可思议的，加之写实风的影响，使关于色彩的提倡和运用都十分普遍。如李朴园就十分清楚地指出水墨是一种虚无缥缈的出世的符号，他提倡色彩，"我们知道，色彩是代表情感的，强烈的情感是要在现实生活的奋斗中才可得到的。我们的士大夫画家要屡屡声明其不愿使用较为显明的色彩。屡屡声明其水墨至上论；虽然他们有墨分五彩之说，那是对于后来者的诱惑，

1 请参见本书第二章"傅抱石"一节。

或对于色彩论者的解嘲"。[1]林风眠作为北京艺专和杭州艺专两所国立艺专的校长和画坛领袖，也从其画家的角度对水墨形式做过批评，他认为，"水墨色彩原料有以上种种的不便和艰难，绘画的技术上、形式上、方法上反而束缚了自由思想和感情的表现"，他要求"向复杂的自然物象中，寻求他显现的性格、质量和综合的色彩的表现"。[2]林风眠自己的画就是大量运用色彩的典型。由于画坛时尚对色彩的提倡，而色彩的运用又往往与传统文人画对线的独立表现的强调相冲突。傅抱石就十分敏锐地注意到这点：

> 中国绘画传统形式和技法的本身存在着相当严重的矛盾。基本上是由线而组成的中国绘画，色彩是受到一定的约束的，色彩若无限制地发展，无疑是线所不能容忍的，像梁代张僧繇所创造的没骨形式。虽然有它一定的进步意义，而结果只有消灭线的存在。

傅抱石还引唐代张彦远《历代名画记》的话——"具其彩色，则失其笔法"来证明自己的观点，谈到"色彩的发展变成为对线的压迫"以及后世如何克服色彩的压迫，而让线和墨取得胜利等等。[3]如果说，傅抱石对中国古代美术史的线、色关系的分析是正确的话，那么，现代中国画坛对色彩的大力提倡和普遍的实践则又把这对曾经发生过的矛盾再一次提出，而这一次，色彩对线的压迫就真正变得严重起来了。凡是加大了色彩比重的画家，尤其是加入了不同程度的写实性色彩的画家，都不同程度地削弱了一度被视为中国绘画之本原、本质、灵魂的神圣不可侵犯的线的存在。在这种时代性趋向中，一度因海派的兴盛而中断的没骨画风又再度中兴。例如齐白石，他的画是从其农民的朴素的写实爱好上发展起来的，加之他早年习画又受传统文人画如八大山人等影响，用线是十分传统的，但"衰年变法"之后，其画风中纯用线之双勾已大大减少而"没骨"意味则大增，其色彩之强烈和明丽的确就可以无所拘束地表现了。而且大家都公认，在齐白石那里，色彩得到了前所未有的表现。颂尧在1929年时评价第一届全国美展画风趋向时说：

> 近来以受欧风渐染，恽南田之没骨法忽大盛。[4]

如颂尧所说，没骨法之大盛是渐染欧风所致，其实，此时的没骨法已非纯然恽南田之没骨法了，不过是因强调色彩和光影体积之表现而弱化了虚拟的程式性的线条而已。当时大盛于岭南及江、浙、上海一带的岭南派日本式画风即是如此。李寓一在谈到第一届全国美展中岭南派之实力时称：

1 李朴园：《中国艺术的前途》，《前途》1933年1月10日第1卷创刊号。
2 林风眠：《中国绘画新论》，载《艺术丛论》，1936。
3 傅抱石：《中国的人物画和山水画》，四联出版社，1954。
4 颂尧：《文人画与国画新格》，《妇女》1929年7月第15卷第7号。

以全部之作品而统述其概，则"四王"、八大、石涛、石谿上人，及倾向于西洋之折衷画法，实于无形中占最大势力。……现设教于岭南，岭南之学子，望风景从，蔚然自成一派。[1]

可见这种色彩雅丽、柔和而线条弱化的画风在当时的影响和势力。

在其他国画大家之中，张大千虽然在这个阶段仍古意盎然，以石涛、王蒙画风为基调，但到60年代初竟也大泼彩起来，彩色一泼，"则失其笔法"，线的因素的确就大减了。刘海粟以石涛起家，一度也是讲究笔墨的。但到50年代他也开始注意"没骨法"了，引陈继儒诗"画山不画骨，画骨失真趣"，以后逐渐加强了色彩的表现，线的因素也有削弱。他1969年泼墨，1975年泼彩，线的因素就大减了。

可以说，由于形与色的大规模介入，线的弱化进程在本世纪一直在持续，到世纪末的1994年第八届全国美展在北京展出时，其中国画部分已经出现传统形态全面退位、现代形态基本确立的崭新态势。笔者曾就此在《美术》上撰文谈"发展现状"时指出：

在本届展览中，我们欣喜地看到传统以中锋为主，一波三折、循环往复，极尽水墨复杂变化之能事的虽然优美至极却面目尚旧的水墨、"笔墨"一统天下的局面被彻底地打破了，传统笔墨方式或者被大量出现的晕染、肌理制作和色彩的广泛运用所淡化，或者为富于装饰性的、规律性的、形式趣味全然不同的其他线条所取代，传统中国画的形式语言体系开始出现某种重大转折。[2]

如果站在世纪末的立场上反观整个世纪中国画的演进，则色彩的介入、线的弱化的确已经有了近一个世纪的漫长演进的历史了。

促使线的弱化的又一个富于戏剧性意味的原因是来自"笔墨"传统自身，这可以以黄宾虹的画为代表。黄宾虹是一国学大师，深研传统之大学者，他从一开始就是以传统绘画之精粹——笔墨来思考自己的艺术并设计通向大师之路的。他以石涛所憧憬的"笔与墨会，是为氤氲"的境界作为笔墨成就的最高境界而精心设计出通向此境界的独到的形式语言。从黄宾虹早期的画可以看到，勾、皴、染、点的传统程序他是遵循的，勾勒山体走向的长线条较多，此种"笔"线显然难以与墨法浑然一体。后期的黄宾虹则逐渐地放弃了这种线条之勾勒，而代之以保留了笔力、笔意的中锋为之的"笔"点，在平面、虚拟、抽象的自觉意识中，把他的浓、淡、泼、破、积（渍）、焦、宿的七字墨法与平、留、圆、重、变的五字笔法天衣无缝地结合在一起，以他所坚持的"墨法之妙，全从笔出"的原则，让所有的墨韵都以无处不笔的点子的形式出之，使这些重重叠叠的无数墨点产生出复杂精妙的无一不是笔又无一不是墨的笔墨相谐相和的完美效果，一种真正"氤氲"升华之境界。不

1 李寓一：《教育部全国美术展览会参观记（一）》，《妇女》1929年7月第15卷第7号。
2 林木：《中国画现代形态的初步确立：从八届美展优秀作品展中国画部分谈中国画发展现状》，《美术》1995年第7期。

能说黄宾虹的画里没有笔，但不管是以点为线也好，"积点成线"也好，反正，晚期黄宾虹的山水画里的确已经没有了真正意义上的线了。黄宾虹的墨点构成绝非印象派似的视觉"印象"之写实的结果，他的画纯然是中国绘画笔墨精神的产物。但是，黄宾虹恰恰是以这种极为鲜明、独到的形式语言的创造和古人的用线习惯相区别，把传统笔墨发展到了一个难以企及的高峰，又殊途同归，从一个极为独特的角度，应和着因寻觅新的形式语言而弱化那过分熟悉的线描程式的时代性趋势。从黄宾虹在本世纪越来越大的声望和影响中就可以了解他的理论及艺术实践对这股弱化线的时代趋势起过多么重要的作用。

"线"，乃至"笔墨"，在中国绘画传统的完整系统中不过是从属于情感表现的本质特征及意象性思维一系列原则之下的一个子系统，即形式语言系统，在这个系统中，它们也不过是一组成部分——虽然的确是重要的组成部分——而已。如果我们把这个层次较低的子系统中的个别成分——如线、笔墨——错误地提升到意象造型的思维原则的层次，甚至，更为错误地将之和本质性特征相混淆，那么，这些形式层次的因素就会被僵化地凝固成一固定的模式。本来，在艺术系统中，本质及其意象造型的思维原则应该是最恒定或较为恒定的，最易变且最应当变化的就是形式技法这个子系统层次，非对此系统以变化不能创造出崭新的艺术，非变化而不能创造出符合新时代审美所需求的新艺术，石涛和尚"笔墨当随时代"即此之谓。这也就是黄宾虹所谓"屡变者体貌，不变者精神"的意思。吕凤子谈《中国绘画的变》也是清楚地把握着变其所当变而保其所当保的原则，而把本质的及较为恒定的因素与易变的形式因素相区别：

> 以后将怎样变呢？质为生力具体表白，应无可变，可变的只表白形态。换句话说，就是题材选择标准之转移。……欲外延势强，借助富刺激性的采色，将较六朝唐初愈焕烂而浑朴，也就成了必至之事。中国画特有运笔即运力技术，固须永久保存，但除笔外，其他合用工具亦未尝不可兼用。……形的变，当仍重所谓"写生"，而以保留和显示形的特征为原则。光呢，如仍注意构图，当废摹写多面光而以采用一个至两个光源的光为原则。盖内籀法有时须用两个光源光也。总之，形色与光，嗣后皆应愈趋简单显著。这是我依据变的历程及环境所需求的推测。[1]

但是，现代中国画坛中不少人却恰恰是因为把这个形式语言层次和中国艺术的本质核心相混淆，才陷入了自己设下的这个牢笼而无法挣脱，哪怕他们对传统理解极深。纵观中国画坛那些大师名家，那些成功者，都不仅对传统深研细究，做到了知其然，还对传统之演变及其来龙去脉了如指掌，做到了知其所以然。他们敢于打破形式语言系统的陈规旧习，在全新的时代精神和情感意味的引领下，运用中国艺术的基本精神，创造了属于画家个人独特的形式语言的全新体系。或许，对一些画家而言，他们仍然可以在线的领域发挥自己的创造性而开拓出古代所未曾有过的全新的线型，

1 吕凤子：《中国绘画的变》，《教育部第二次全国美术展览会专刊》1937年4月。

亦如黄宾虹曾在人们所断言已无路可走的笔墨领域中再创其天才之辉煌一样。但对另一些画家，勇敢地破除对线条的迷信，或许可以更为容易地给他们的全新的形式语言体系的创造开辟出一个更为广阔的天地。

在对中国画具体特征的微观研究的时代趋向中还可提到笔墨与造型关系的问题。

明清时期，由于对笔墨自身表现性的高度强调，笔墨在那时就已经产生了脱离造型的倾向。清代对绘画的评论已经主要集中在笔墨领域了，论笔墨为雅，论丘壑为俗，王学浩所谓"作画第一论笔墨"就是如此。这样，以晚明董其昌的"以笔墨之精妙论，则山水决不如画"为宣言，笔墨已经走向了独立表现而又和造型相对分离的艺术进程。对此，笔者曾在《明清文人画新潮》一书中谈道：

> "气韵藏于笔墨，笔墨都成气韵。"明清文人画通过笔墨形式的表现与中国绘画最高标准"气韵"的联姻，把中国绘画的审美层次又推到一个新的高度，同时建立起了古代绘画通向近现代绘画的又一座坚实的桥梁。[1]

的确，明清这种审美风气又延续到了现代中国画坛。尽管在世纪初的唯科学主义写实风气猛烈地冲击中国画坛的时候，笔墨因为它的抽象表现功能和造型写实的矛盾一度受到强烈的批判，但回归传统的风气出现后，它的独立表现性质又受到画家们的关注。由于写实的确是20世纪中国画坛的一个思潮性倾向，除少数唯科学写实的画家走极端外，大多数画家在经历了唯科学主义的短期冲击后，虽然也都向传统进行了回归，但都对写实的因素做了不同程度的保留。现代中国画坛大多数画家都是如此。以齐白石为例，其"衰年变法"虽然针对的是以前朴素的写实爱好和习惯而向笔墨一方靠拢，但仍有"不似之似"的自觉约束。又如林风眠，虽然立足传统而借鉴西方非写实主义的现代派，但在教学中仍然严格要求写实，而在自己的绘画实践中对形的再现性因素也有所保留。一般来讲，多是把对现实的再现与笔墨自身的表现性质做了融合，融合得愈好，则成就愈高。在笔墨自身的独立表现意识上最为自觉最为突出的，在现代诸大家中无疑要推黄宾虹了。虽然这位老画家的写生已逾万张，但描绘事物的形状已基本不是他作画的目的了。我们从他晚期山水画上已很难找到山体凹凸、龙脉走向的具体交待，在他的山水中你既不可居，亦很难游，在那些朦胧浑黑的黑墨团中，你只能感到一个似是而非的山的意味而已。黄宾虹山水画的魅力在于重重复重重的墨点与墨象的交融中的"笔墨"意蕴，一种深沉浑厚的积淀着中国传统审美和哲理的复杂意蕴。但黄宾虹很可能是现代中国画坛笔墨独立倾向中的一个孤立的代表。这就是他那苍茫浑黑的山水画在当时引起的

1 参见林木《明清文人画新潮》第三章第二节"当知性命者莫浪看挥毫——明清文人画的笔情墨趣"，上海人民美术出版社，1991。笔者在本节中详论了笔墨在明代晚期而不是在元代独立的原因，以及明清笔墨超越物象，独立地传达情感心绪的诸种表现及特征。

更多是吃惊与困惑，而非心悦诚服的承认的原因。从这个角度上说，明清开始的笔墨与丘壑，与形体塑造相对分离的审美趋势在现代中国画坛是处于基本断裂的状况。

50年代以后，由于中国画坛已经把写实主义——现实主义定为"革命"的创作方法，这就使得一个本来属于学术范畴的艺术创作方法被纳入政治与思想的领域，加上对传统缺乏研究与西方（苏联）的思维方式影响，科学的写实被再次冠以革命的头衔，中国传统的笔墨表现被推入西方传来而且在当时有着政治危险的"形式主义"的泥淖。所以尽管50年代中期及60年代初期有再倡笔墨的短暂呼吁，但终因当时特殊的形势背景而难以奏效。画坛在再现生活、再现现实、再现自然哪怕是地质与气候等物质世界的社会思潮中，都不可能续接明清笔墨的上述倾向。直到"文革"结束的70年代末到改革开放的八九十年代，"现代派"热再次兴起，"现代派"与对传统回归思潮再次联系在一起，随着吴冠中发难的对"形式美"的大讨论的到来及由此而来的人们对"形式主义"恐惧的消弭，一部分青年画家又开始在接近抽象的纯笔墨中摆脱物象而独立表现了。但一个世纪后的这次抽象表现之思潮似乎在对明清传统的再续接中带上了更多的西方现代艺术的色彩。而对所谓"新文人画"的提倡无疑抱有对回归传统以反拨西化之风的良好愿望，但其中一些画家却在"笔墨"的幌子下，以简笔画和伪儿童画似的简率、粗糙的方式，重复着本不该重复的古人笔墨和意趣的皮毛，把当代中国画引入了另一种危险的境地。当然，还有另一股倾向，一些画家立足于传统精神的深层因素，吸收西方艺术的某些造型观念，从色彩、从符号、从构成、从制作、从肌理，当然也从笔墨，从远比古代绘画丰富得多的形式因素，对传统形态做了一系列的现代转化，构成了另一意味上的"离形得似"，使形式——当然就不再仅仅是笔墨了——的独立表现性摆脱严格造型（写实意义上的造型）的干扰，这当然是对古代形式——笔墨表现所做的一种现代形式表现的转化，一种更多地立足于传统精神而不是形式层次的现代转化。

从本节所论的东西方艺术的矛盾冲突看，整个20世纪中国画几乎都是在这个封闭的国度打开了大门受到西方文化冲击后的某种回应与变化的产物，这之中充满着全盘西化、奴化倾向、回归传统、比较中西、研究传统的众多表现。但当人们从盲目崇洋中清醒过来而向民族传统返归，当人们意识到东西方艺术是分属两种截然不同的文化、艺术体系之时，却对中国画的发展产生了两种全然相反的态度。

一边是反对中西融合者。此派人大多对民族传统有着深刻的研究，他们清楚本民族的艺术传统。他们之中又有不少人曾留学过东洋、西洋，了解西方的文化和艺术，他们在比较中深知二者的重大区别，故往往主张两者不可兼容。

邓以蛰论述过"中西画的区别"，他就从这种区别出发，不赞成二者的融合：

中国画注重自然，西洋画注重人生，两者体裁不同，所以发展的艺术（合技俩方面）也就不同了。

这种畛域，似乎很难沟通。强要混一，必成得此失彼之势。[1]

在1929年完成《中国绘画变迁史纲》的傅抱石则既有学者的理性，又有爱国主义的激情。他在认真地分析了东西方两大文化艺术的体系性之后，一再强调"特殊的民族性"，故而对当时中西"折衷"之倡极为反对：

> 有大倡中西绘画结婚的论者，真是笑话！结婚不结婚，现在无从测断。至于订婚，恐在三百年以后。我们不妨说近一点。……中国绘画根本是兴奋的，用不着加其他的调剂。……中国绘画既有这伟大的基本思想，真可以伸起大指头，向世界的画坛摇而摆将过去！如入无人之境一般。[2]

黄宾虹的点子山水曾被许多人误以为是受到西方印象主义影响的产物，其实这位学富五车、书通二酉的国学大师并不赞成中西结合，虽然他在大多数时候并未对此发表过意见。但在1926年1月，黄宾虹作为广东国画研究会的会员曾在该会会刊《国画特刊》上以"中国画学谈"为题谈到中西比较、画坛现状诸问题。他在谈到日本明治维新之后的西化风气时说：

> 学者自为兼收东西画法之长，称曰折衷之派。夫艺事之成，原不相袭。各国之画，有其特色，不能浑而同之。此调停之说，似无容其置喙也。

而对于中国画家中那些盲目崇拜西方之人，以及因西方之看重东方此类人便"复委曲而附和之""醉心欧化者侈谈国学"的"调和"之风，黄宾虹认为"攻击者非也，而调和者亦非也；诋诽者非也，而附和者亦非也"。他把"盲昧古法"之误与"调停两可"相等同，以为都是"贻误后来，甚于攻击诋诽者"的严重错误。难怪有人在询及其画是否有欧风印象派之影响时，这位好好先生只好笑而不答了。实际上他自己的画的确是纯粹从民族传统中生长出来的。

潘天寿对中国画学之研究十分精到，且画艺又极为精湛，但他对中西融合亦持十分引人注目的怀疑态度。他在其1926年由商务印书馆出版、1934年由该馆再版的《中国绘画史》的附录《域外绘画流入中土考略》一文中把他的这一态度表述得十分明白：

> 无论何种艺术，有其特殊价值者，均可并存于人间。只须依各民族之性格，各个人之情趣，仁者见仁，智者见智，选择而取之可耳。……东方绘画之基础，在哲理；西方绘画之基础，在科学；根本处相反之方向，而各有其极则。……若徒眩中西折衷以为新奇；或西方之倾向东方，东方之倾向西方，以为荣幸；均足以损害两方之特点与艺术之本意。

1 邓以蛰：《观林风眠的绘画展览会因论及中西画的区别》，载姚渔湘编著《中国画讨论集》，立达书局，1932。
2 傅抱石：《中国绘画变迁史纲》，南京书店，1931。

应该承认，潘天寿要求保留各自民族特性的观点无疑是正确的。无原则的折中搞得不中不西，既丧失民族自我的独特价值，又未吸收西方之精髓，邯郸学步，显然有害而且可笑。但潘天寿对中西融合也未断然反对：

> 此后之世界交通日见便利，东西学术之互相混合融化，诚不可以意想推测；只可待诸异日之自然变化耳。

黄宾虹、潘天寿、傅抱石等国画大师们的这些观点在今天看来似有偏颇之处，但值得注意的是，他们对中西融合所持的反对或怀疑态度，都是基于他们对中国民族艺术传统的深刻研究和对民族艺术精神乃至形式语言系统的精深把握上。也就是说，他们都睿智地把握着中国画所以区别于西方绘画的民族特性之所在。正是在这个极为重要之点上，这几位大师站住了脚，并以自己特异的风格、形式彪炳现代中国画坛而成为一代大师。纵观现代中国画坛那不多的真正堪为大师的画家，谁又不是如此呢？虽然他们的观念曾经有过上述的偏颇之处。

的确，对中西融合观点持反对态度的主将们并非一般人所简单地认为的那样，是一种保守与落后、浅薄与无知的表现；相反，这些人往往留过学，学者般地研究过学问，对东西方艺术了解比常人深得多，有的理论之深度在今天看来仍是令人钦敬的。但在当时，他们却基于自己的研究对中西融合取极为谨慎甚至反对的态度。例如对中西艺术有着罕见之深刻理解的宗白华，就在区别东西艺术的特征后谈过对两者融合可能的看法：

> 一是具体可捉摸的空间，由线条与光线表现……一是浑茫的太空无边的宇宙。此中景物有明暗而无阴影。有人欲融合中、西画法于一张画面的，结果无不失败，因为没有注意这宇宙立场的不同。清代的郎世宁、现代的陶冷月就是个例子（西洋印象派乃是写个人主观立场的印象，表现派是主观幻想情感的表现，而中画是客观的自然生命，不能混为一谈）。[1]

宗白华虽然在这里谈的是反对中西间这种不明各自特征的无原则融合，但也应该看到，在刚经历了全盘西化、唯科学主义之后的中国画坛，人们不仅对西方缺乏深入的研究，对民族传统的回归也刚刚开始，而不少中西"折衷""结婚"之画家的确是对两者都不甚了了，甚至，不少人还是如黄宾虹所尖锐地指出的那样，是在"欧美诸国言美术者，盛称东方"的情况下"复委曲而附和之"的。在宗白华说此话的1934年，似乎的确难以找到几个为世所公认的中西融合成功的典型范例。就连最先在中国发难的折中中西而势力极大的岭南派高剑父们，也因为的确没有搞清楚中西艺术之究竟，而在群起攻之的情况下，搞得自己三心二意，最后干脆"开了倒车"全面回归传统了。所以宗白华之批评在当时确实不无道理，不注意中西"立场的不同"，当然会"无不失败"的。

1 宗白华：《介绍两本关于中国画学的书并论中国的绘画》，《图书评论》1932年10月1日第1卷第2期。

对在20年代就写出《中国画学全史》这部中国人自己所写的权威性美术史著作的郑午昌来说，他不仅从中西美术之比较的角度，更从中国美术史的史实角度来反对中西融合。他认为，由于"国人对于现代西画派，或能存势利心理，人云亦云，致声赞美，独于祖国久已发明而演化成熟之简淡高逸的作风，反不能有相当之认识"，这才酿出"中西调和之说"：

举西画而中化之，或中画而西化之，卒至东施效颦，丑态百出，而犹美其名曰新派画。此种作风，在明清之际，曾亦盛行一时，后以两不讨好，俱归失败，与其谓为新派，毋宁谓之老套。

郑午昌还列举了郎世宁画被英人马戛尔尼否认，西化之焦秉贞被张溥山、邹一桂讥笑的例子，虽然这二人还"确具功力，非骛新而漫涂者可比"。对于倡导中西结合的康有为，郑午昌不仅嘲笑其不懂画，而且也认为"成大家必待调和中西，是殆当时一种皮毛维新之见，更属荒谬"。[1]其实，如果真的从中国美术史上考察，还是可以找到如佛教美术中国化之类的例子以证明中外融合之可能的，鲁迅不还以此为例来愤激地反证过干脆就没有什么"中国精神"的存在吗？郑氏发出这些言论，大概也与当时中西结合论者中那不少西方本位观念、崇洋媚外倾向以及以为中国固有艺术之破产，唯"窃取外国艺术的形式以冀求中国画学之改进"等其所深恶痛绝的论点有关。他在同一篇文章中不就骂过这是"帝国主义者所以行施文化侵略"之举吗？而事实上，在当时的中西融合倾向中，在一些冠冕堂皇乃至爱国主义——"拯救"当然该属爱国之举——的幌子或旗号下，的确也充满着殖民文化的阴影。在弄不清中西艺术各自的本质和"立场"的情况下，中西融合是不可能成功的。王显诏在谈民族本质的时候就反对过那种不管好歹的乱"结婚"：

还有人是这样的主张，以为中国人可以同外国人结婚而产生一种混合的儿子，这也是一个办法。可是，这种儿子，你要说他是中国民族，还是外国民族呢？毕竟是一个杂种子，不能因其国籍之如何而说他是某国的新国民啊，因为根本已失去一部分的民族本质了！

王显诏这个例子以生物学原理来比喻文化上的事当然不当，但他反对在失去民族本质的情况下乱融合的观点却是有价值的。因为他还解释过，"我个人的意思，以为不论如何的创新和转变，须具有本国民族本质，不必如三合土般的参合而产生变质的作品。努力中国艺术的艺人，只得用西洋艺术或其他种种的素养，来作我们的养料，而我们能够消化，以充实我们的力量而表现出一种有民族本质的更强有力的作品"[2]。

尽管反对或怀疑中西融合的声音是那样响亮，但如前所述，本世纪的中国画变革是在中西文化的冲撞中开始的，或者毋宁说，是在西方文化以居高临下的"先进"的势头的冲击和压迫下，东方

1 郑午昌：《中国画之认识》，《东方杂志》1931年1月10日第28卷第1号。
2 王显诏：《艺术的民族本质》，《中国美术会季刊》1936年第1卷第4期。

文化的一种被动的回应性的反应。因此可以说，从本世纪一开始，企图引进西方先进的、科学的绘画以改进、改良、革命、折中中国绘画的思潮就已经开始。如追溯其源，当然应该推随革命而起的广东画坛。早在1909年，任同盟会南方支部广州分会副会长的革命家、画家"潘达微以中国笔墨、西洋技法绘人物画《富人代表》"可能是20世纪中西融合的首次尝试。如果从正名的角度看，首次以中西"折衷"而名之则是以1912年6月高奇峰在上海办《真相画报》开始的。在其创刊号上，高奇峰在谈刊物要旨时说：

南北异派、中西殊轨，本报记者合种种家法为一手，泂为美术界别开生面。

这里虽未直接提及中西融合，但把"中西殊轨"之不同合"为一手"，当然可以被认为是直接的提倡了。而且就在《真相画报》的第11期上，高奇峰在《本报同人画》栏目里发表《麻雀图》，就自称为"折衷派"，"此为中国画坛'折衷派'指称之始"。[1]

到1917年，由于西方文化对整个中国社会的广泛冲击，中西融合之说已较普遍。康有为明确地提出了"它日当有合中西而成大家者""合中西而为画学新纪元者"[2]。在应和着"文学革命"而起的"美术革命"思潮中，陈独秀提出了"改良中国画，断不能不采用洋画的写实精神"[3]的主张。1918年的蔡元培，亦在北大画法研究会上做讲演，其中谈到中西融合的问题：

今世为东西文化融和时代。西洋之所长，吾国自当采用。抑有人谓西洋昔时已采用中国画法者……彼西方美术家能采用我人之长，我人独不能采用西人之长乎？故甚望学中国画者，亦须采西洋画布景实写之佳、描写石膏物像及田野风景。今后诸君，均宜注意。[4]

与蔡元培此论一道发表于同一杂志的，还有徐悲鸿的《中国画改良论》。当时，这位并未去过欧洲，仅具朴素写实爱好的青年画家对中国画的改革提出了他著名的论断：

古法之佳者守之，垂绝者继之，不佳者改之，未足者增之。西方画之可采入者融之。[5]

徐悲鸿也把中西融合当成改革中国画的一个重要手段。

从以上最初倡导中西融合的这批思想家、教育家和画家的情况看，这种提倡，在世纪初文化革命的时代氛围中无疑是具有革命的意义的。但是，在这种革命的形式下却埋藏着两点危机：一个方面，中西融合的提倡，是基于"五四"时期流行的"整体性反传统主义"思潮的，他们大多是在

1 此处之潘达微、高奇峰等的中西融合情况，见黄大德著《广东丹青五十年：1900—1949广东美术大事记》，载《广东美术家通讯》1994年第8期，总第28期。
2 此处所引，见康有为《万木草堂藏画目》。
3 陈独秀：《美术革命》，《新青年》1918年1月第6卷第1号。
4 蔡元培：《在北大画法研究会之演说词》，《北京大学日刊》1919年10月25日。
5 徐悲鸿：《中国画改良论》，《绘学杂志》1920年6月第1期。

基本否定中国自身传统的基础上想以先进的西方美术来拯救落后的中国美术，才提出中西融合之说的；或者可以更为直接地说，中西融合论在它最初提出之时，主要不是以民族自信的立场，自主地吸收西方美术之长而发扬光大我国传统美术，而基本上是"整体性反传统主义"的派生物。它奠基于对民族传统的基本否定上，居高临下地站在西方立场上对东方"落后"的中国进行拯救，带有强烈的民族虚无主义——尽管这也是爱国的表现方式之一——的色彩。这只要看看与徐悲鸿上述中西融合的观点同出于一篇文章的对"中国画学"的基本否定观点就可以明白。尽管在这个时期，这种"矫枉过正"地偏激地批判古代传统是一时代的特征，不无其革命性，但同时，亦当然是"历史之局限"的所在了。或许，正因为这个原因，前述饱学之士，那些深刻地清醒地把握了中国传统之精髓的学者、大师，才会在那个阶段普遍地对立足否定传统立场上的中西融合论取批判的态度。虽然，站在今天的立场上，这仍然不无几分偏激。上述中西融合论的反传统立场，引来了第二个方面的问题，就是中西融合论者大多对中西两方传统都不甚了了，他们不仅对西方仅知皮毛，对自己民族的传统也所知甚少，缺乏常识的程度几至难以想象。而中西融合论者也往往在一种拼接东西方艺术之皮毛以为创造以为革命的兴奋心态中，对深入研究东西方艺术之本质性特征及相互可以借鉴可以融合之处缺乏热情和兴趣，而盲目地任意地不顾各自特征地追求中西拼接带来的似乎创新的面目，成为世纪初中西融合的普遍现象。这是中西融合一路画家大多容易出新，容易引起新闻效应，而效果却难以持久，这批人中也较难出经得住历史考验且让人心悦诚服的大师的原因；同时，这也是一批传统型画家对其不以为然甚至反感、反对的又一原因。

以被宗白华批评为不懂东西方各自之"宇宙立场"的陶冷月为例就可以明白此种风气。主张中西融合的陶冷月曾在他的《国画之新的研究》中谈到了他对这种融合的观点。这篇文章几乎就是个中西绘画特点的大杂烩，几乎一切中国古代绘画的常见特点他都一一列举，而西方绘画的各种现象亦巨细罗列。他谈中国画谈"六法"，谈师造化，又谈及古人，谈书画相通，谈行万里路读万卷书，谈主观表现及主观表现之妙，谈客观形似之再现及再现之必要，"吾故谓以客观的现实为基础，而以主观的理想完成之，不去形似过远，而以写意出之，其或折衷之论欤？"谈西方绘画特点则从"古典派""浪漫派"一直谈到"新印象派"，从"投影学""光学"，谈到"透视学""色彩学"……陶冷月在这篇文章中没有比较与深入的分析，而仅仅是罗列，罗列出一大堆东、西艺术人尽皆知的一般特点，他的中西折中就是想包揽这一切特点而出新。在文章的总结段落中，陶冷月以"自立门户以成其学"为题，对"折衷"之法总结道：

既法古人，复师造化，并能崇我个性，且知书画相通之说。明光影明暗科学之理，究形似写意之得失，必也进而创为一格，自立门户。然后可以完成其所学矣。[1]

1 陶冷月：《国画之新的研究》，载姚渔湘编著《中国画讨论集》，立达书局，1932。

陶冷月所论似乎都没有错，东西方的各种艺术特征都被其一一罗列，而且统统被其不分主次、不问需要、不问融合可能之可否而平列综合，折中杂糅后以"自立门户"，其被宗白华批评为不懂中西各自之"宇宙立场"就的确事出有因了。

当时一些主张折中、融合的人中，绝大多数就是这种搞不清"宇宙立场"而以任意拼接为创造的人。这种未搞清民族艺术之本质及其派生的形式语言体系之异同就盲目凑合，是当时中西融合思潮中一种影响不小的倾向。"折衷派"之"折衷"的意味，就已经把这种无原则无主次的大杂烩式的中西融合倾向概括得十分清楚了。当然，比这种无"宇宙立场"的"折衷"更严重的倾向，就是上述"西方本位"立场上的中西融合。由于此种倾向立足于文化性质全然不同的西方的"宇宙立场"，故以为传统的一切均格格不入，对中国古典传统的"整体性"持否定的错误观点，使这批不无革命激情和爱国热情的人以来自西方的（因不少留学于西方）救世主般的态度居高临下地对待中国艺术。在这种倾向中，他们以自认为是西方艺术本质与精髓的西方艺术之科学精神全盘性地否认本民族的艺术，又把本民族艺术中一些最易变的形式因素（如笔墨、线型）当成最恒定的民族艺术之"本源"。这种对东西方艺术都缺乏研究的一知半解的拼凑，因其主观立场是在西方，所以其艺术实践的消极影响也就特别大。从某种角度上说，本世纪中国画坛的历史性进步，始终是以对此种西方本位观和民族虚无主义的克服为前提，始终是以对此种错误观念的克服成正比发展的。这也是一批深知中国艺术精神的学者、画家会对此种中西融合论者持反感、蔑视甚至嘲弄态度的原因，尽管后者却又可以以自己革命的立场而对前者以"保守"讥笑之。

虽然中西融合的思潮中有上述错误的倾向，虽然在这种思潮中出现了与文化革命、美术革命相伴随的民族虚无主义的失误，但并不意味着此种思潮就真的犯有方向上的错误，就真的不可行。事实上，在经过了20至30年代有关科学与人生观、东方与西方文化之异同，全盘西化与中国文化本位，中国艺术的国民性、民族性，民族艺术之本质及民族形式等热烈而富于学术性的时代性大争论、大讨论之后，除少数持西方本位观的人仍"一意孤行"，中西融合论者已经十分明显地在注意民族性、民族形式与西方艺术如何融合的问题了。不只是作为民族艺术的中国画，甚至在外来艺术，洋味十足的油画画种上，"民族化"的提法和艺术实践也在此段时间出现，中西融合的思潮步入了另一健康发展的阶段。

真正在中西融合上认识最清醒、实践最成功者当推林风眠。这位1919年赴法留学的青年画家虽然在那时也与时人一样抱着崇拜西方绘画，尤其是古典写实主义绘画的心情，也同样地对民族自身的艺术毫不了解，但比他人幸运的是，他在巴黎遇到了一个热爱东方艺术的好老师，他是在这位老师的劝告下，在巴黎开始向东方回归，开始缜密地研究东方、比较东西艺术进程的。那个时候，才21岁的林风眠在巴黎已经开始"终日埋首画室之中，奋其全力，专在西洋艺术之创作，与中西艺术

之沟通上做工夫"[1]了。林风眠中西融合的基础和出发点一开始就与当时这股思潮中的其他人完全不同，甚至恰恰相反。他是因为热爱东方的艺术而想补其不足，使其更加完美，而非像时下之人那样是怒其不争而对其施以拯救。请注意，这是中西融合思潮中一个原则性的重要区别。

林风眠为了严肃、慎重、清醒而理智地从事他"奋其全力"而进行的"中西艺术之沟通的工作"，进行他所说的"第一步当着手于历史的探求"，而对东西方艺术历史渊源做了认真的追溯与探求。他对二者进行了客观而缜密的比较，分析了各自的短长，并从"艺术为人类情绪的冲动"出发，充分肯定了中国艺术的"抒情""想象""平面""写意""主观"等特质。他为此写出包括《东西艺术之前途》（1926年）、《致全国艺术界书》（1927年）、《原始人类的艺术》（1928年）、《中国绘画新论》（1929年）、《我们所希望的国画前途》（1933年）等在内的比较中西艺术、研究国画特征、探索艺术发展的论著《艺术丛论》。在这些分析与比较中，他充分地肯定了中国艺术情感表现之本质性特征，也清醒地指出了"构成之方法不发达"，"因此当极力输入西方之所长，而期形式上之发达，调和吾人内部情绪上的需求，而实现中国艺术之复兴"。对中国艺术从本质上的肯定和形式上欠发达的批评，与前述中西调和论者从西方科学写实本位出发对中国传统美术的基本的整体性的否定，而仅在局部形式上的个别肯定形成了鲜明的对照。请一定注意这种区别。正是这种重大的原则性的区别，使林风眠在中西融合的世纪性思潮中成为难得的成功的光辉典范，使其成功跻身20世纪中国画大师行列并成为为数不多的以中西融合为特色的杰出代表。[2]

深刻地洞察中西，尤其是本民族艺术的特质与系统，立足于民族艺术之"本位"立场，有选择地借鉴西方艺术可资借鉴之长，才是中西融合的正确态度。实际上，以林风眠为代表的此种倾向，构成了中西融合思潮的又一个侧面。如汪亚尘早在1922年就发表了一种立足于东方艺术系统的中西融合观念。他在人们还在普遍地否定古代传统的思潮的时候就已很清楚地指出了"中国画精神骨髓的地方，是依作家胸中的丘壑来描写的。在今日从反印象起经过了许多变迁的西洋画坛，很接近于中国画上的'精神表现'，也就是中国艺术上'精神表现'复活的曙光"。从这种中西间的比较出发，他主张"我们研究洋画的同志，总要把自国艺术的统系，解释个明白，一方面就要融合东西洋的优点"。因为具有这种对民族艺术的自主精神，汪亚尘这位睿智的学者型画家无疑可以成为中国油画民族化最早的提出者，他在这篇1922年发表的文章中说：

> 东方人学油画不是要形似西洋……现在学洋画的人，总以为要有些西洋的气味，我觉得很不妥当。我国古代的精华，现在西洋人非常注意，难道我们自己就置之度外么？这不是守旧的话，实在是应该自己鼓励起来，可在世界上增光的一回事呢！[3]

1 林风眠1927年在《致全国艺术界书》中自称"抱定此种信念，以'我入地狱'之精神，乃与五七同志，终日埋首画室之中……如是者六七年"。此论文林风眠当年曾印为小册子分送美术界同仁。
2 有关林风眠中西融合的观点，请参见本书第二章"林风眠"一节。
3 汪亚尘：《解"疑惑之点"》，《时事新报》1922年10月18日。

在另一处，汪亚尘把油画的中国化说得更清楚：

> 我常常说：中国人画洋画，终究是中国人的洋画，不见得中国人所画的洋画，就会同西洋一样。……我就是主张拿油绘材料来作中国画的人，更愿意拿西洋材料来作中国人的油画。[1]

这也算是中西融合的又一角度吧。这几段提倡中国油画不要追西方之地道，而要求民族自主精神的话可是在1922年时所说！不知世纪末我们油画界老老小小以穷追西方之地道为己任为荣耀之诸公看到此话会有何感？

鉴于上述观点，当汪亚尘遍历东西洋以后，对改革中国画进言时，认为应该立足于中国自身的立场而吸收西方则是顺理成章的了。他说，"从欧洲归国后，重新研究国画。我早就有主张：要国画有进境，非研究西画不可，用西画上技巧的教养参加到国画，至少可见到技术的纯熟"。但是，汪氏在这里强调的是"技巧的教养"，而不是西方艺术的科学、理性等较为本质的因素。所以，这位中西融合论者自然就要反对另一些不问民族之特性、不顾东西之原则而盲目"折衷"的另一些中西融合倾向了：

> 我素来不赞同所谓"折衷派绘画"，拿摄影术的技巧用在材料简单的中国画上，根本是误解。国画的精髓，是在简单明了借用物体来表出内心，同时便包含许多哲理，不是粗浅的技巧主义者所能了然。[2]

可见，汪亚尘的中西融合论是在弄明白自身艺术的系统性后，自主地对西方绘画进行选择和借鉴。他对中国画的改革是如此看，对本来就是西来的油画也是如此看，其对艺术本质的见解和敏锐观察是令人吃惊的。

倪贻德亦持同样态度。他对30年代画坛"同志"不但努力探索外来艺术，"而且更进一层，还要想把我们固有的国画的价值，用新艺术的见地，再来重新估定"表示"很欢喜"。倪贻德是个革命性很强的激进的青年，后来还投身于政治革命之中，但对中西融合这种美术革命的举措，他有十分清醒的理解。他反对那些站在反对传统立场和立足西方本位观的中西融合论者对国画的非难：

> 第一，说国画是不合于科学的方法，如轮廓之不准确，光暗之无分别，远近之不合于透视，色彩又太单纯，于是极力想把西洋画的方法，与我们的国画合起来，以另成一种折衷派；第二，说国画中所用的材料，太简单了，不足以充分表现物象，于是急急乎想把西洋画中的材料来替换了。但我以为这两层都不是十分重要的事，因为充其量，也不过能够把对象描写得十分准确罢了，但像不像的问题，艺术上原不能成立。

1 汪亚尘：《为治洋画者再进一解》，《时事新报》1923年12月23日。
2 汪亚尘：《四十自述》，《文艺茶话》1933年10月1日第2卷第3期。

倪贻德在此处显然对"折衷派"[1]是大不以为然的，因为他认为折中派把"像不像"的问题当成了本质，因此才在技法上和材料上为了"像不像"而去改造和折中中国画，这当然就舍本逐末了，因为"艺术上所最重要的，却是由对象而引起之内部生命"。所以，他认为"改造国画并不在于那种地方"。但他也并不反对向西方学习，这位本身就喜欢与中国艺术本质有相似之处的西方现代派艺术的画家认为，如果需要，向西方借鉴也是可以的，"偶然感到的明暗的美，将他表现出来，也不要紧；偶然用西洋画的材料绘国画，也是意中事；不过切不可有拘束——最重要的却是艺术态度之变更"。[2]倪贻德所谓的"艺术态度"即指艺术与现实生活的关系。但在此文的前半段，他在分析中国画之本质特征时就指出了中国古代画家是与艺术的"情感的象征"本质"暗暗相合"的。所以他认为面对属于表浅层次的形式、材料一类不值得小题大做，如果需要，就融合罢了，不是什么大不了的事，"情感的象征"才是主要的事。

谢海燕则站在了东方绘画的立场上详尽地分析了东西方艺术各自的特点之不同，但又强调了西方现代艺术和东方艺术精神上的一致。虽然谢海燕强烈的民族自尊意识使他并没有看清楚西方现代艺术与它的古典艺术内在的逻辑联系，他以为这种"自我的主观的""表现的艺术"是源于东方，"东方美术的精神，它的领土已渐渐地扩张到欧洲去了"，但他毕竟通过对东西方美术的比较找到了它们之间的相似点。他认为西方的"新派画""以主观的表现的响亮呼声和东方的美术故国互相呼应着了"。这就构成了谢海燕东西方融合观的坚实基础。与那种持西方本位观和民族虚无观的中西融合论者全然不同，与那种面对西方"先进"美术自惭形秽、战战兢兢，不无几分殖民化心态的被动的中西融合论者全然不同，谢海燕们虽然也不无其偏颇之处，但他们却是以其民族自主、自信与自豪的态度，坦然面对东西方文化碰撞的。既然西方也在接受东方，那么东方的艺术家们又有什么理由拒绝西方美术的影响呢？

东方的画家们，也正殚精竭力以研究的精神，攫择西方美术的优点以补自身的不足。东西文化的交流已愈趋愈近、愈接愈密，我知不久的将来，中西的美术当又有另一样子了。[3]

这不禁令人想到唐代中国人磊落大方、堂堂正正且自自然然、欢欢喜喜地接受外来文化的泱泱大国风度。难道经济、政治落后，中国的国民们就真该大骂自己的祖宗而卑屈地损坏人格和国格吗？——况且，我们的艺术还的确并不落人之后！

从以上分析可知，在中西融合的时代性思潮中，在似乎一致的创新大旗下，却有着很不相同甚至全然对立的观念和实践。陆丹林在1935年上海的《国画月刊》第1卷第5期上撰文《谈新派画》，

1 "折中"是新说法，"折衷"是旧说法。作者在叙述时使用折中、折中派，不加引号；在引用原文时使用"折衷""折衷派"，加引号。
2 倪贻德：《新的国画》，载姚渔湘编著《中国画讨论集》，立达书局，1932。
3 谢海燕：《西洋山水画史的考察》，《国画月刊》1935年3月10日第1卷第5期。

谈到"新派画的产生，是时代的关系，属于自然的必然性"，但是其中类型却个个不同：

> 现在写新派画的，一天比一天多。有些是从洋画而写国画，可说是中西合璧；有些以为国画不好，而学日本人的绘汉画；有些是有了国画根底，再参加西法的；更有些极力反对中国画，但同时也用中国纸笔颜料来绘水彩画，说是国画。种种色色、各有不同。

如果概而论之，这种看似统一的中西融合思潮可以被大致地概括为三种截然不同的倾向，即西方本位的拯救观，中国文化本位的自主借鉴与融合，以及毫无标准和选择的盲目拼凑。这三种倾向，到本世纪末的画坛还依然存在。

但不管各自立场、态度如何不同，以上几种类型的"中西融合"在二三十年代被统统称为"新国画""新派画"等，仅"折衷派"为岭南派诸画风之专用名。而且，不管时人对此类绘画如何批评或反感，这种新意盎然的"新国画"在当时的确是有相当大的势力和影响的。简又文《第二次全国美术展览会（下）》对"新国画"就专辟一节予以详尽介绍。他认为，由于海禁大开，革命兴起，此种受外来艺术影响的绘画势力渐大，"受此刺激而中国画界渐有所谓新国画运动之产生。此运动是一种趋势而并非机体的组织"。简又文分析了此种运动的"进行路线和条件"，指出了：

> 1. 追踪唐宋历朝古画学，而保留其特优特异之点。
>
> 2. 采用西洋画学之精优点，如透视、象形（写生）、敷色、写光、写空气、写动力，与乎科学的艺术理论。
>
> 3. 或则以西洋画学画法及工具为基础，而尽量输入中国画学画法之精优分子，以此与中西溶合贯通而成新作。
>
> 4. 画之题材要有现代性，多注重现代实际的生活和现代生命的要求。
>
> 5. 力求表现个性，自己创作，不事蹈袭摹仿古人或他人。

从简又文对"新国画"指出的五点要求来看，其中两点是有关中西融合的内容。可以说，中西融合已成为所谓"新国画"的主要内容，由此也可看到在中西文化冲撞下的中国画坛是如何对此予以回应的了。

简又文在其文章中对"新国画"的阵营做了详细的介绍。而其中坚，则是岭南派之画家。"此派新国画在清末民初之际，即有广东陈树人、高剑父及已故高奇峰三氏为之倡，即时人所称为岭南派者是。其后海内画人亦有不谋而合，异轨同归，而共趋一目的者。"这个中西融合最早、势力亦最大的岭南派是高剑父、高奇峰、陈树人，以及在此展中参展的高奇峰弟子张坤仪、赵少昂、黄少强、叶少秉、何漆园及高剑父春睡画院学生方人定、黎雄才、容大块、叶永青、黄哀鸿、黎葛民、司徒奇等。高剑父的画被评为"如闻其声，如见其动，神奇之极……中西艺人咸为叹服也"。又有

在中央大学美术科受徐悲鸿、张大千、陈之佛、张书旂及高剑父诸教授之教导而成才者如陈枫、朱成淦、程本新等，以为"充满时代性、创造性、革命性的异彩，此诚国画前途之好现象也"。高剑父再传弟子广州市立美专的学生们，亦"得中西精华，达折衷美境"。另外，不属于上例学校而趋于新国画的画家有"基于西画技术而写中画"的汪亚尘，"参用西洋画法而成之极有意味的中国画"的本来是画油画的年轻的李可染。文章还劝李可染，"请李君循此轨道多量创造新国画，吾信其成就比写甚么新主义的油画为尤大而贡献于中国美术运动为尤多也"。简又文还举了金右昌、陈晓南、胡献雅、尤伯良等有"新国画"趋向的画家。作者对"新国画"运动的前途十分乐观，以为"但见新国画前途大放光明"[1]。

是的，此种"新国画"的中西融合倾向的确是大有前途的，尤其当笔者撰写此文时已是20世纪之末，反观本世纪的画坛，中西融合的确已是大势所趋。原因十分简单，因为本世纪中国本来就是在中西文化碰撞中发展的，而构成本世纪社会生活基调的也是中西文化的碰撞，作为对现实生活的情感反映的艺术，自然就要打上这种时代的社会的烙印。温源宁在评述高剑父的"折衷"时说：

> 所有现代的艺术家——凡是值得称为现代艺术家的——如果他们要成为现代的而同时精神和画法仍是中国的，则断不能不是折衷的。现代的生活在中国，其本身就是折衷的，因为生活的内容有许多要素都是由各方而来的。是故一个现代的艺术家欲表示现代的中国的精神，则必不能不感受西洋的理想和思潮之影响。[2]

尽管温源宁对"折衷"一词有滥用之嫌，但彼时中国现实生活已经掺入了大量西方文化的因素也是事实，西方文化已经对中国现实生活产生了不容忽视的实际影响，那么，20世纪的中国画当然可以而且应该对这种现实生活予以相应的反映。从这个角度看，中西融合的确不仅是应该的，而且也是必然的。

从另外一个角度看，西方美术，作为一种全然异质的文化系统的产物，有着大量相对中国传统美术来讲的新奇、特殊之处。作为人类文明的又一结晶，它是西方各民族成千上万年文化演进的智慧的积累。其中，西方美术既有与东方审美全然异质而难于为东方民族所接受的东西，但作为人类文明的产物，又有着不少共通的容易为东方民族接受的因素。我们当然应该而且有必要去研究、吸收、借鉴这些异质文化中可能被接受的因素以发展我们自己的民族艺术。不仅是因为现实生活本身就充满着这种中西融合的因素，而且，我们的审美需求也应该是多种多样的，亦如梁启超所说，"我以为爱美的人，殊不必先横一成见，一定是丹非素，徒削减自己娱乐的领土"。所以，中西融

1 简又文：《第二次全国美术展览会（下）》，《逸经》1937年5月5日第29期。
2 温源宁：《高剑父的画》，《逸经》1937年1月5日第21期。

合倾向在现当代中国画坛中应该是一种自然而然的受欢迎的好现象。

纵观现代中国画坛，从事中西融合努力的画家群就不少，人数多，势力与影响也极大，甚至，一些提倡中西融合的画家也曾一度声誉鹊起，大走红于画坛，但如果我们心平气静地客观地反观20世纪的中国画坛，真正能在学术上站住脚，以中西融合相标榜的大师级人物在能为画坛公认的中国画大师中所占的比例是较小的。本来，在这个以中西文化相碰撞为特色的20世纪，在中西融合这种时代主潮中是应该要出现更多大师的。这是一个值得注意、可以引出很多教训与经验的有趣史实，也不无几分悲壮的性质。

前面已经谈到，就时代背景而言，这种中西融合产生于西方文化以其"先进"和强大的力量冲击落后而腐朽的中国社会之时，产生于自然的具有革命色彩的"整体性反传统主义"的"五四"文化革命的社会思潮之中，因此它本身就存在"历史局限"而缺乏对中国美术传统的深入的客观的研究和了解，而仅仅是西方美术之皮毛（如科学、素描、写实）与中国美术之皮毛（如线条）的简单拼凑与相加。或者，更准确地说，这种类型的中西融合，实则是以他们自以为的人类美术发展的正宗和楷模的西方美术对落后得无以复加的中国传统美术的一种欺凌，一种征服——当时用的是"拯救""挽救"之类的词句。因此，此种类型的中西融合，由于缺乏对中西艺术的真正了解，尤其缺乏对中国民族艺术自身的了解，尽管承载了好的愿望，却不可避免地具有先天不足的重大缺憾。对其中有的画家来说，受"整体性反传统主义"和西方本位主义顽固的思维定式的影响，根本就对研究民族自身传统缺乏兴趣和热情，这种先天不足又不可能通过后天修养来弥补，加上几乎流行于整个世纪之始终的种种源于西方的社会的、政治的、哲学的、美学的、艺术的观念对这种西方本位观和"整体性反传统主义"的一再强化，就使得中西融合思潮中持此类观念的人——尽管到今天仍然很多——的艺术实践受到了严重的损害。因为，真正的中西融合，必须是深刻地洞察中西艺术的结果。

赞美高剑父的那个温源宁就在同一篇文章中看到过这种"危险"：

在艺术中的折衷主义，即如在生命中之其他事物一般，其危险乃在于集合各方源头的成分于一处而不能溶汇贯通，只是生吞活剥，杂乱无章。

高剑父们因为直接搬用日本现成的已经对东西方艺术有所融合的日本画，所以这种"折衷"矛盾似还不显，但要和中国自己的国画相结合却仍有很长一段路要走，高剑父晚期尚知要补传统之课就是一个有自知之明的例子。

山隐在30年代写《中国绘画之近势与将来》时也对这种无原则的折中和肤浅的凑合提出过尖锐的批评：

折衷派，作者美其名曰糅合中西画派，沟通世界文化，其立意固善也。然中西画派，各有其特征，

而其特征，有相类者，亦有绝不相类者。苟舍己而从人，则失己之特征；若从己而舍人，则人之特征亦不可得也。若欲执其两端，而用其中，诚非于两者均有深刻之了解与修养，而融汇贯通，不克臻此。今之此派作者，徒务皮毛，不求神髓，金玉其外，败絮其中。[1]

这种尖锐的对中西融合中那种不问东西方各自特征及融合之可能就一味胡乱拼凑的做法的批评，应该说是切中时弊了的。山隐承认其"立意固善"，也没有否定中西融合这种做法本身，他仅仅指出了此种倾向的难度。如果说上述批评还主要针对那种不问青红皂白的乱折中，那么，对于那些蔑视民族传统，心中只装似是而非的西方本位传统的妄想拯救中国画的救世主，这些"舍己而从人"的美术革命家来说，不就是连这种批评也还挡不住，连这种"折衷"也还不如吗？

这或许就是中西融合搞了一个世纪了，实践者也不少，却难于从中出大师的原因。当然，困难不等于不可能，想要像林风眠等人一样真正深入地研究东西方艺术，冷静、理智地比较、探索，在东西方共性与个性的辩证统一中寻觅和实践出一条成功的中西融合之路，也是可能的，但这对画家就提出了更为严格的要求和苛刻的条件了。

从中西融合的时代趋向之演变中，我们似乎还可以得出另一个观点：要真正做到中西融合，则必须对东西方都有透彻而精辟的了解。中西融合之路固然是条正确之道，而沿着传统自身的逻辑亦未尝不可变法革新而走向现代，现代画坛的诸多大师如齐白石、黄宾虹、潘天寿、张大千的存在本身就是例证。因此，中西融合一路与立足传统而发展一路也并非水火不容，或者毋宁说，他们是相辅相成、矛盾统一的关系。高剑父说广州国画研究会与他的争论对自己有好处，方人定与黄般若这两派争论的主要对手最后言和，林风眠、徐悲鸿与传统味十足的齐白石订交，反对中西融合的傅抱石和潘天寿后来不同程度地吸收某些西画的因素，崇尚石涛并以之起家的张大千与刘海粟对色彩的吸收，乃至传统型画家普遍地对西方现代艺术津津乐道的认同，科学写实类画家对传统工笔画的兴趣，如此等等，都是这种中西文化相辅相成、矛盾互补的例证。在二三十年代对传统美术的一系列深入研究，应该说对中西融合的健康发展是做出了重要的贡献的。这只要看看当时的言论中那些明显的普遍的相互影响的观点，如对"固有美术""本位文化""自然主义"等的颇为相似的看法就可以一目了然了。

事实上，东西方文化的撞击及由此而带来的抗争、认同与融合，构成了现代中国画坛丰富多彩、有声有色的场景，构成了复杂多变的运动、思潮、流派及形形色色的个人风格。从这个角度上看，我们可以毫不夸张地说，正是东西方文化和传统的矛盾冲突与融合统一，构成了现代中国画坛难以重复而令人兴味盎然的鲜明特色。

1 山隐：《中国绘画之近势与将来》，《美术生活》1934年5月1日第2期。

第四节 "为人生"与"为艺术"的矛盾与统一

如果说，构成现代中国社会生活变革基础的"五四"两面大旗——"科学"与"民主"对整个现代中国文化都有着深刻的影响，而"科学"主要对属于文化范畴的美术的性质和形式、技法系统起作用的话，那么，"民主"这面大旗则对美术的社会功能产生影响，而使这个矛盾重重并且就以矛盾自身为特点的时期产生了另外两大特点，这就是"为人生而艺术"与"为艺术而艺术"的矛盾、斗争与统一，艺术的雅与俗的矛盾、斗争与统一。

现在先讨论"为人生而艺术"与"为艺术而艺术"的矛盾、统一问题。

前面已经谈到了20世纪初期的中国社会是一个恐慌的、矛盾的、混乱的社会，由于新、旧社会的交替，由于强大、先进的西方文化的冲击，封闭、落后的中国社会沉浸在失败乃至灭亡的恐慌中，整个文化界的中心任务就是如何挽救这个衰老、垂死的古老文明和岌岌可危的国家。几乎所有先进的知识分子都在考虑如何"救国"。在"科学救国""工业救国""教育救国""摩托救国""学术救国"等各种名目的救国途径之中，改造国人的根本思想，是最为根本的救国之法。

林毓生在分析"五四"前后先进的知识分子借以改造整个国家的思维方式时曾指出，几乎所有的这些反传统主义的革命者采取的都是非常传统的借思想文化解决问题的方式。这种从孟子、荀子开始一直推崇佛教教义，朱熹、王阳明一以贯之地强调"心"对"性"、对"情"、对"知"、对"理"、对"行"的绝对主宰的传统哲学观念，把个人的心智、思想看成不仅是个人而且是万事万物的绝对主宰。林毓生对此写道：

中国经典儒家以后的历代不同哲学流派的这种共同分析范畴，都表现出对经典儒家以后的文化有一种显著的偏爱，那就是一元论和唯智论的思想模式，它强调以基本思想的力量和优先地位来研究道德和政治问题，不管这种基本思想的定义如何以及这种思想是怎样获得的。……在普遍的文化层次上，当中国人面临着某种道德和政治问题时，他们便倾向于强调基本思想的力量和思想领先的地位。[1]

林毓生认为，正是这种"根基深厚的传统的倾向"决定了历代中国知识分子的思维方式。辛亥革命后中国社会极端复杂而尖锐的矛盾使中国这批现代知识分子又情不自禁地拿起了这个用起来得心应手的工具，而形成一种以思想为根本的"整体观思想模式"。既然旧的封建文化是以封建的

1 林毓生：《中国意识的危机："五四"时期激烈的反传统主义》，贵州人民出版社，1988。

思想——"心"为基础而构成的整体，那么，随着这种旧的思想的衰亡，由它所决定的整个传统文化自然也应该被整体性地否定，这也就是"五四"时期"整体性反传统主义"产生之思想根源之所在。请看1916年远生在谈《新旧思想之冲突》中所表述的上述观念：

> 本源所在，在其思想。夫思想者，乃凡百事物所从出之原也。宗教哲学等等者，蒸为社会意力，于是而社会之组织作用生焉，于是而国家之组织作用生焉……[1]

这种以思想文化解决一切问题的方式正是五四运动冠以"新文化"运动的原因。当代那极为时髦的"观念革命"，乃至反腐倡廉这种本属于法律范畴的事情在当代中国都以"提高觉悟"为医疗之手段，皆属此类传统思维方式之使然。尽管历史唯物论认为不是思想，而是生产力决定社会发展，辩证唯物论认为是社会存在决定社会意识，也难以改变当代中国知识分子的这种传统积习。

正是因为把思想文化放在社会生活一切因素之首，以为改变思想就可以改变整个社会的一切，所以"五四"时期的先进知识分子们都情不自禁地以文化作为改变国民的思想武器，从而拯救整个国家和民族。而文化因素中，文学、艺术又是先导，故"五四"文化革命又是以"诗界革命""文学革命""小说界革命"以及吕澂、陈独秀倡导的"美术革命"为先导的。梁启超曾比较物质与精神的作用，而认为"求文明而从物质入，如行死港。……求文明而从精神入，如导大川，一清其源，则千里直泻，沛然莫之能御也"[2]。鉴于此，以为可以以强烈的教化作用于人的小说成为梁启超用以变革社会的利器。这个相当成熟的思想家竟对小说的社会功用做出了如下评价：

> 欲新一国之民，不可不先新一国之小说。故欲新道德，必新小说；欲新宗教，必新小说；欲新政治，必新小说；欲新风俗，必新小说；欲新学艺，必新小说；乃至欲新人心，欲新人格，必新小说。[3]

这段著名的夸大其词的对小说功能的评论在今天看来似乎荒唐得与梁启超卓绝的学术声望颇为不符，但如果把梁启超的这些话纳入"五四"时期中国知识分子们所信奉的强调精神力量的具有绝对决定作用的"一元论、唯智论的思想模式"，则不仅十分自然而且十分必然了。同样地，到日本留学本来是想学习医学却不约而同地改做了文学家且都成了大文豪的鲁迅与郭沫若，其理由也是如同梁启超所说一样的。所以鲁迅在其《呐喊·自序》中比较医学与文学时说，"凡是愚弱的国民，即使体格如何健全，如何茁壮，也只能做毫无意义的示众的材料和看客，病死多少是不必以为不幸的。所以我们的第一要著，是在改变他们的精神，而善于改变精神的是，我那时以为当然要推文艺，于是想提倡文艺运动了"。郭沫若当年在医学院的课堂上热情澎湃，像得了发热病一般难以自抑地写他歌颂国家与民族之革命与新生意义的《女神》，不也是同样的原因吗？明乎这个文化和社

1 远生：《新旧思想之冲突》，《东方杂志》1916年2月10日第13卷第2号。
2 梁启超：《国民十大元气论》，载《饮冰室合集》第2卷，中华书局，1941。
3 梁启超：《小说与群治之关系》，载《中国近代文论选》上册，人民文学出版社，1959。

会的时代风尚与背景，或许可以对下述一些有关美术救国的在今天看来同样夸大其词乃至荒唐的言论多一些理解和同情。

蔡元培为本世纪初提倡艺术救国之最有力者，现代画坛领袖林风眠、刘海粟、徐悲鸿辈无不受其提携与支助。他同时又是本世纪初期这股文化思潮中"以美育代宗教"论的著名倡导者。他在比较宗教与美育对情感的作用时说：

> 宗教之为累，一至于此，皆激刺感情之作用为之也。鉴激刺感情之弊，而专尚陶养感情之术，则莫如舍宗教而易以纯粹之美育。纯粹之美育，所以陶养吾人之感情，使有高尚纯洁之习惯，而使人我之见，利己损人之思念，以渐消沮者也。[1]

蔡元培这个于1917年发表的著名观点在主张陶冶和改变国民思想素质的时代受到人们的热烈响应。20年代整个中国知识界的著名人物几乎无不谈美育，成立了"中华美育会"，出版了《美育》杂志，一大批著名文化人在各处演讲美育与民众、与生活的关系。尽管蔡元培的"美育"与"美术"不尽相同，当时的"美术"概念和今天的"美术"也不尽相同，那是包容多种艺术门类在内的大美术概念，但绘画在"美育"中仍然占有极大的比重。美育、小说等文学在当时的思想革命中占有多大的比重，则画界——至少是画界中人自己——就可以自视为有多大的作用。胡佩衡曾在1920年北京大学《绘学杂志》上专门撰文《美术之势力》谈美术这种无所不在的强大功能。他也是针对当时混乱、恐慌的时代而言的。他以为，"我国今者，繁乱极矣。治之之法，不外二途：一积极以振之，二消极以导之。积极且不言，而所谓消极者，要在安其精神，宁其思虑"。他举了诗歌、讲学、参禅等，"而书画则尤其选也"。胡佩衡认为"美术之势力"是无所不在的，他认为美术对文化、对教育、对道德、对工业影响都深远，以美术影响道德而论：

> 吾人处此恶浊世界，期改进风化，以臻乎理想至善之域，非赖美术之观感，以促进道德不可。盖美术感人之深，甚至于语言文字，如图画、音乐等，尤能触目感怀，令人志趋高洁，舍利取义，以不致蹈卑鄙龃龉之习，此美术在道德上之势力也。

此时人们已经能认识到美术对情感的潜移默化的作用，犹如当时各行各业皆夸大其救国拯世之作用一样，这种在今天看来过分夸张的对美术功能的强调，在当时是十分普遍而真诚的。美术史家郑午昌在谈其对中国画之认识时仅对美术中中国画一支的功能的评价就已经令人咂舌：

> 我国画精神之可贵，及画家人格感化之所及，不但可以表示我民族和平淡泊之特性，且足以使纵欲昧理，贪利忘义之万恶人类，有所感觉而改悔。余尝感怀时事，发为侈语曰：使美育果足以代

1 蔡元培：《以美育代宗教说——在北京神州学会演讲》，《新青年》1917年8月第3卷第6号。

宗教，而中国绘画果得随宗教性的美育，流布于世界，世界人类亦能有相当之认识，则人类心理将见新建设，而真正的和平方能实现。[1]

郑午昌对中国画的这种热情，竟到了希图以此实现世界大同与和平的地步，蔡元培"以美育代宗教"倡导之影响，于此也可见一斑了。在这种极端夸大美术的社会功能的时代思潮中，画家凌文渊的一段话或许最为典型，当然也更极端。他认为如国画家以高尚的品格、丰富的学问作根本，其作品自然会"使社会景仰，受我们的感化于无形之中……从而发生或增高其审美的观念；终因发生或增高其审美的原故，从而减少或断绝其不良的思想及行动"。他更十分真诚而自信地强调，"诸君不可把这些认为空论"，且举例说：

诸君须知中国最会作恶、最不易感化的人，一是腐败官僚，二是土匪式的军阀，三是赌博性质的资本家，四是资本主义的知识阶级，因为这几种人，为恶的力量最大，对于道德、宗教、法律，可谓一无顾忌，如欲以道德、宗教、法律来感动或裁制他，是绝对无效的。但是他们对于美术上的作品……久而久之，濡染很深，亦不觉审美的观念油然而生。……他们既已承认人家的好，就是他们已受好人感化的一种表现……如能拿这种美育来改造人类，使天下人类，尽成为有美德的人，不让人类有作恶的念头，有作恶的事实，这也是在事实上绝对可以作到的。[2]

凌文渊这种对美术之社会功能夸张到如此地步的真诚和绝对的信任，在上半个世纪的美术家那里极为普遍，大家都相信美术在这个国家与民族的危难之际是有教化民众、匡正人心的重大而现实的作用的。而如前所述，精神的革命又是社会的革命的根本，美术在其中被置于根本之根本的地位便是顺理成章的事情了。徐朗西甚至专门写过一本书，论艺术与社会的关系。他认为改造社会有道德、科学和艺术等三种不同的途径，"第三种改造，以趣味的人生为主体，以驱除人类的丑秽为动机，故持着爱美的旗帜，收获人类之同情"。徐朗西甚至把艺术和当时已经很时髦的"社会主义"思想相联系，提出了"艺术社会主义"的倡议，以唤起民众对美的趣味、自由的创造，且和其他途径一道，"以造成真善美一致之新世界"。他相信"艺术确是一种社会力，而对于社会之组织上，自有无限的影响"[3]。

在20世纪上半叶混乱而恐慌的中国社会中，在人们积极地寻求社会出路时，亦即各种救国之途时，艺术被推到了一个前所未有的崇高而重要的位置，一个担负着改造社会拯救民族与国家重任的重要位置。犹如陈树人评价高剑父，以及傅雷评价刘海粟时都使用过的"艺术关系国魂""艺术之为物，神圣而高尚"等皆是如此。艺术在当时社会生活中是如此重要，以至于在蒋介石于30年代所

1 郑午昌：《中国画之认识》，《东方杂志》1931年1月10日第28卷第1号。
2 凌文渊：《国画在美术上的价值》，载姚渔湘编著《中国画讨论集》，立达书局，1932。
3 徐朗西：《艺术与社会》，载《艺术与社会》，现代书局，1932。

提倡的"新生活运动"中，"艺术化"就与"劳动化""军事化"一道并列，成为"新生活"的基本要素之一，这自然是空前绝后的事情。而在蔡元培于1928年5月提出的教育方针，即"使教育科学化、劳动化、艺术化"中，艺术也在教育领域中同样占有特殊的独立的重要的地位。[1]

如果我们今天仅仅是把艺术当成艺术本身的话，那么，在本世纪的上半叶，艺术却是比较一致地被公认为是改造社会的工具，带有明显的功利性色彩。而且，艺术的功利性本身的确也是当时讨论的一个重要内容。

但是一个有趣的事实是，尽管几乎所有具有先进思想的画家都大力倡导重视美术在社会变革中的作用，亦即他们都应该承认美术在社会生活中具有强烈的功利性目的，事实上，画家们在对待美术的功利性问题上却有着全然不同的看法。从20年代到30年代，在文学界，以"文学研究会"为代表的"为人生而艺术"，与以"创造社"为代表的"为艺术而艺术"分成两大文学阵营而争论激烈。胡风对此概述道："在中国，新文学运动的开始就发生了为人生而艺术和为艺术而艺术的争论。主张为人生而艺术的人们说，文艺应该描写现实生活，尤其是现实生活的黑暗、痛苦、残酷等；但为艺术而艺术的主张者却以为文艺底目的只应该是创造作者底理想的境界，美的境界，作者应该表现的是他自己底热情、幻想、信仰等等。"[2]这两派分歧的实质实则是"文以载道"的儒家文艺观和西方现实主义相结合，"诗言志"及道家超功利文艺观与西方浪漫主义相结合这两种不同倾向的差别。但在文学界影响强大的这种争论倾向似乎在中国画界影响不大。

如前所述，中国画界之先进们并非不愿意以绘画服务于社会，相反，他们也有着热切的希望服务于社会的诉求。中国画界也有一批人对直接服务与作用于社会抱有功利主义的要求。对此类画家来说，则比较强调绘画的内容、题材和政治、思想、道德的直接联系。在早期国画改良的方法上，对题材、内容的重视就压倒了对形式语言的研究。例如，以"折衷"为旗帜而最先掀起中国画改革思潮的岭南派高剑父、高奇峰、陈树人等就是以让现实生活中的形象，如洋楼、飞机、汽车、电线杆乃至坦克车一类入画为重要特色的。丰子恺对改革中国画所开出的良方也是直接采用现代题材。他认为，"为什么不写目前的火车、电车、汽车、飞机、兵舰、邮船、升降机、电风扇、收音机呢？岂毛笔和宣纸，只能描写古代现象？""中国画在现代何必一味躲在深山中赞美自然，也不妨到红尘间来高歌人生的悲欢"。[3]当然，由于这种提倡和实践忽视了对古代形式的改造，当这些纯粹现代的事物被纳入产生于古代且直接为表现古代事物而服务的传统形式中时，当那些飞机、坦克、汽车、洋楼等出现于纯古代意味的山水程式中时，此时这种具有功利主义倾向的"新派画"的确十分不和谐乃至滑稽。同样地，为了更为直接地反映现实生活，徐悲鸿、蒋兆和、梁鼎铭、赵望云、方人定、关山月等都提倡并画过不少的人物画，直接反映战争、难民、城市与农村生活的人物画也

1 这两件事分别见林风眠所著《艺术丛论·自序》及朱朴编著《林风眠》中《林风眠先生年谱》。
2 胡风：《文学与生活》，载《胡风评论集》（上），人民文学出版社，1984。
3 丰子恺：《谈中国画》，载《丰子恺论艺术》，复旦大学出版社，1985。

都在上述画家的创作中占据不少比例，但由于对中国画形式语言研究不够充分，加之源于西方的严谨的人物画造型方式（例如素描）与古老的传统形式（例如笔墨）的结合在初期尚有困难，所以总体而言，现代中国画坛人物画的成就是有限的。这种仅从题材、内容、思想主题上功利性地介入社会生活的倾向由于忽略了形式语言，则不仅成就不高，也限制了此种本来正确的倾向在中国画领域中的发展。有时候想说的东西太多，光靠形象还说不够，干脆题诗加以说明。如赵望云和冯玉祥以诗配画解说其农村写生组画；徐悲鸿则一马而多用，以不变应万变，抗战、民主等各种重大政治性主题都简单化地靠题词压在那匹单薄的水墨马儿上。和反映现实、宣传抗日，内容与形式较为统一的版画和油画相比，积习太深的中国画或许是要困难得多。

但根本的原因还不在这里。在中国画界，大多数画家似乎并不认为简单、直接地把现实物象搬到画面上就可以达到教化和宣传民众的目的，一种主要的倾向认为通过审美情感的净化和熏陶就可使民众人格、情操得到升华，从而达到为社会服务的目的，因此他们认为艺术自身应是纯粹的。超功利的观念在当时的画界——至少是在画界最主要的画种中国画领域里的确是占据了主要的地位，从最重要的理论家、画界领袖到画家们几乎都有此共识。

蔡元培在本世纪初无疑是中国美术界的精神领袖。这位著名的文化界泰斗和伟大的教育家其"教育救国"的良苦用心及苦苦追求是为世人所公认的。但由于他在辛亥革命前在德国莱比锡大学学习艺术史及美学时就受到过康德美学的影响，"就康德原书，详细研读""最注意于美的超越性与普遍性"，因此1921年他在一篇文章中阐述康德美学时就十分清楚地指出：

美感是没有目的，不过主观上认为有合目的性，所以超脱。因为超脱，与个人的利害没有关系，所以普遍。[1]

受康德美学的影响，蔡元培把世界分为客观物质的"现象世界"和独立自主精神实体的"实体世界"，而审美活动是超功利的，与"现象世界"充满功利关系不同，它是纯属精神领域的"实体世界"的。正是基于此，蔡元培明确地指出：

凡道德之关系功利者，伴乎知识，恃有科学之作用；而道德之超越功利者，伴乎感情，恃有美术之作用。[2]

由于现代中国美学受康德美学的影响较大，因此审美的超功利性观点作为康德美学的核心命题对中国美学也产生了极为广泛的影响，不只文化界领袖的蔡元培，就连近代美学的最早启蒙者王国维也受康德（同时还有叔本华）美学影响，以为美的性质是"可看玩而不可利用者"。这种审美

1 蔡元培：《美学的进化》，《北京大学日刊》1921年2月19日。
2 蔡元培：《我之欧战观》，载《蔡元培先生全集》，台湾商务印书馆，1968。

的非功利观念是如此普遍，"在中国近代美学史上到处可以看到这一观点的拥护者和发挥者"。早期的鲁迅以为"文章为美术之一，质当亦然，与个人及邦国之存，无所系属，实利离尽，究理弗存"。朱光潜以为"美术作品就是帮助我们超脱现实到理想去求安慰"。吕澂谈美以为"不像计较利害的'实践的态度'，所以另称他做'美的'"。宗白华更是一生都坚持审美超功利的观点，以超然幽远的态度审美地观照着这个在他看来充满美的世界和艺术。其他如邓以蛰、陈望道、梁启超、范寿康等一大批美学家几乎都持同样的观点。

"总之，在康德等人的美学思想影响下，超功利主义美学成为近代美学的主流，从根本上动摇了以儒家功利主义美学为正宗的古代美学传统。"[1]

由于现代中国画坛与当代中国画坛有一个较为突出的不同点，即当时研究美术、绘画理论及进行绘画批评的人中不少人本身就是哲学界、美学界或文化界的著名学者，上面提到的诸大家几乎每个人都涉足过美术界，不少人有数量不少的精辟的美术理论文章问世，他们的观点对美术界有着极为重要的影响，如蔡元培直接影响了林风眠、刘海粟、徐悲鸿。这种占美学主流的艺术非功利观点在中国画界也同样占有主导的地位。如作为画坛领袖的林风眠就深受此种美学思潮的影响。他在1927年专论艺术与社会关系的一篇文章《艺术的艺术与社会的艺术》中十分明确地从艺术的本质角度谈到这个问题：

艺术根本系人类情绪冲动一种向外的表现，完全是为创作而创作，绝不曾想到社会的功用问题上来。如果把艺术家限制在一定模型里，那不独无真正的情绪上之表现，而艺术将流于不可收拾。[2]

林风眠这种观念带有十分明显的源于西方立普斯的"移情说"的痕迹，但又与中国传统美学"诗言志"不无相关，他从艺术本质得出的这种非功利观念并不意味着他想摆脱艺术家的社会责任。如前所述，当时先进的画家们是十分自觉地想以美术去陶冶民众的情操，而达到在当时看来几乎是万能的艺术救国的崇高目的。只不过在他们看来，为了达到这个神圣的目的，他们就更应该而且只能够更加严肃地对待本质上属于个人情感表现的艺术。而对艺术家来说，陶冶自己健康的情绪以形成健康的艺术，才能对社会产生艺术应该起到的特殊功用。林风眠在同一篇文章中对此有十分自觉且明白的表述：

艺术家为情绪冲动而创作，把自己的情绪所感到而传给社会人类。换一句话说：就是研究艺术的人，应负相当的人类情绪上的向上的引导，由此不能不有相当的修养，不能不有一定的观念。

难怪抗战期间任国民政府宣传部宣传委员的林风眠"除抗日的宣传事务外，专心于绘画创

1 此处所谈到的审美的非功利主义观点及王国维、吕澂等人观点及其出处，均参见聂振斌著《中国近代美学思想史》第一章，中国社会科学出版社，1991。
2 林风眠：《艺术的艺术与社会的艺术》，《晨报·星期画报》1927年第85期。

作"¹。此期的林风眠画了一些抗日宣传画，但同时也进行了静物、风景等国画变革的实验。

无独有偶，抗战时期在"第三厅"任郭沫若的秘书并担当着抗日宣传重任的傅抱石，更是把抗战的国民职责与非功利的艺术实践分得十分清楚。由于他本人就担任着抗战宣传的具体工作，他对绘画持有的观点就十分有意义且非常典型了。他文章的题目"中国绘画在大时代"就十分醒目。一开篇，他就开门见山地提问："中国绘画在今日，颇有令人啼笑皆非的样子。现在是什么时候了？你们还在'山水'呀，'翎毛'呀的乱嚷，这能打退日本人吗？即退一万步，和'抗战'或是'建国'又有什么关系？"他幽默地写道，中国画"既不能张开了当烟幕阻止敌人的空袭，又不能卷起来当炮弹摧毁敌人的阵地……'文学'已有少数人怀疑它的用处，何况一草一木实际又不像什么的中国画呢？"显然，以功利主义对待艺术，绘画是非画抗战的内容不可的，山水、花鸟自然会毫无抗战之直接的功利价值。但是，从前述艺术陶冶精神、情操的功能来看，此类绘画也未必不能振奋民族的精神而对抗战起作用。傅抱石正是从这一独特角度出发的：

> 我以为在这长期抗战以求民族国家的自由独立的大时代，更值得加紧发扬中国绘画的精神，不惟自感，而且感人。因为，中国画的精神，既是中国民族精神的最大表白，而这种精神又正是和民族国家同其荣枯共其死生的。……现在倡导的精神总动员，中国画实是一种莫大的力量，不但画者"动"，不但当时"动"，即千百世后也是"动"的。²

傅抱石、林风眠等绝非躺在象牙塔里不问国家、民族、社会的隐士、高人。他们也以他们的方式参与社会活动，参与抗战，但或许正是因为他们严格地守着艺术自身的疆域，磨砺着自己的技艺，未让自己的艺术落入简单化的政治工具的陷阱，才使自己的技艺一天天精湛起来。在大半个世纪已经过去了的今天，反观上述论断，又映照着他们那些随着时间的流逝而愈发宝贵的艺术，这种对艺术非功利性质的认识不就更值得我们今天的艺术家们关注吗？

中国画的这种非功利观念的形成自然受到了强大的源自西方康德以来的现代美学的影响，但同时，中国画——其实基本上是文人画——那种主要奠基于道释思想的观念本来就具有一种超功利的美学性质。如果说，以宫廷绘画为主要代表的带有明显儒家"文以载道""成教化、助人伦"的功利主义的绘画，随着封建社会的消亡也逐渐衰落的话，那么，伴随着对"民主"的追求，对个性、对心灵、对自我的强调，一向以超功利审美为特色的传统文人画又汇合着源自西方的现代美学，更加强了它具有的这种性质。加之文人画那种超脱、玄远的审美追求本身已决定了中国画在内容题材上大多以非社会性的山水、花鸟为主，即使是人物，也往往以古人为主。这种性质及基本风貌上既定的非功利性，更使得绝大多数中国画家——那些山水、花鸟画家，根本就

1 台北历史博物馆编辑委员会编辑《林风眠画集·年谱》，台北历史博物馆，1989。
2 傅抱石：《中国绘画在大时代》，《时事新报》1944年3月25日。

无暇也无能力去顾及功利与非功利之与否，他们非功利的绘画实践与林风眠、傅抱石们等自觉的非功利论者一道，又形成了在中国画坛上那股强劲的非功利性质的绘画潮流。这股潮流是这样强大，又是这样自然，只需想一想在今天我们公认的名家、大师中有几人是属于功利主义的画家，或者，又有几人是不属于非功利主义的画家，不属于山水、花鸟这些本来就非功利性质门类的画家就可以明白了。写实主义色彩较浓的徐悲鸿却以非功利的画马而名世，或许可以成为戏剧性最浓的有关功利与否之争的典型例子。[1]

非功利主义绘画思潮的绝对主导地位还可以用当时流行的一个术语——"纯粹美术"来说明。或许因为当时有功利主义艺术的提倡存在之故，艺术成了为政治斗争服务的工具，所以当时画界把这种纯为艺术自身的审美需要而存在的艺术称为"纯粹美术"。王国维是主张艺术应有自己超利害关系的独立位置的，他反对艺术成为政治教化的附庸。他在评述文学时，对历代文学的功利性十分反感：

> 甚至戏曲小说之纯文学，亦往往以惩劝为旨，其有纯粹美术上之目的者，世非惟不知贵，且加贬焉。[2]

王国维这些源自西方美学的关于"纯文学""纯粹美术"的观念显然是对中国传统中儒家正宗"文以载道"的反叛，带着十分鲜明的新时代的特色。而所谓"纯粹美术"，就是他一生都坚持的文艺的"可爱玩而不可利害者"的特征，那种真正表现个性、人格和真情实感的特征。

邓以蛰也主张"纯美术"与"纯粹美术"之说。他在应1937年"教育部第二次全国美术展览会"筹委会滕固之邀而写的《书法之欣赏》一文中说：

> 吾国书法不独为美术之一种，而且为纯美术，为艺术之最高境。何者？美术不外两种：一为工艺美术，所谓装饰是也；一为纯粹美术。纯粹美术者，完全出诸性灵之自由表现之美术也，若书画属之矣。[3]

此处所谓"纯粹美术"，也是从艺术的情感表现的特质出发的，以为"完全"是个人灵性的"自由"表现，亦即绝对不受非艺术的任何因素的干扰，故为"纯粹"。

如果说，像一般的以远离社会的山水、花鸟为题材的国画家们——这种画家当然占了国画家的绝大多数——自称为"纯粹美术"家是可以理解的，如傅抱石、黄宾虹、潘天寿等皆是如此的话，那么，那些本来抱着相当入世观念，以反映现实为己任的画家们也抱着同样的"纯粹美术"的

1 徐悲鸿提倡人物画却以画马名世的详尽分析，请参看本书第二章"徐悲鸿"一节。

2 王国维：《海宁王静安先生遗书》第5册，台湾商务印书馆，1940，第102页。

3 该文曾发表于该展览会专刊及《国闻周报》第14卷第23、24期，又载滕固编《中国艺术论丛》，商务印书馆，1938。

观念，就可以侧面地反证出这种非功利艺术观念在当时有着何等强大的影响了。例如辛亥革命的元老、革命家陈树人在革命结束后以画寄情，独创一清新、淡雅的画风，蔡元培对此评论："陈树人先生纯粹美术家，而具优美之个性者也。"[1]而岭南画派中的方人定以画人物为主，专以反映现实人生为特色，明显属于"为人生而艺术"一路，他竟也用过"纯粹绘画"来称呼自己的艺术。他在面对人家议论自己的画的属性时说过："是什么画呢？非人定自己之画乎？中国画、西洋画、日本画……何必要争论它，我只知道纯粹绘画。"[2]此种概念在写实主义倾向十分强烈的徐悲鸿那里，居然占有主导的地位。他在于1933年所撰《中国今日急需提倡之美术》中，把美术分为"纯正美术"与"图案美术"两类，而两类美术之分野就在于功利与否：

> 纯正美术，远于功利，对于社会，鲜直接之影响。图案美术之旨，在满足人类之生活。

这种观点，显然受到了王国维以来"纯粹美术"观念的影响。而且这位绅士气派的画家显然还十分看重这种"纯正"性，以为纯正美术纯系天才之作，而"天才之出现，恒数世而不一觏，安得同时有数万之作家"。至于"图案美术"一类，则是功利层次，不必要什么才能。"一般资能较低之青年，习图案美术，执一完善之艺，以求生活"就可以了，不必混迹纯正美术之领域。从徐悲鸿的创作实践来看，尽管他主张写实，但真正功利性地反映社会现实的真实而为如火如荼的阶级斗争和抗日战争服务的作品是不多的，他宁肯画他的高雅的古典题材和花鸟、山水、动物，与他的这种远功利的"纯正美术"观显然是大有关联的。这点，似乎还未引起徐悲鸿数量极为庞大的研究者们的注意。持徐悲鸿成名是由于"时代选择"结论的论家们普遍认为，徐氏写实主义就是出于反映现实、反映抗战的需要。其实从总体上看，徐悲鸿却是一个基本上的唯美主义的典型画家。他一般不画现实题材，更不愿画现实中的"工农兵"及劳苦大众，他的这种倾向是如此突出，以致他的朋友、革命文学家田汉批评他"深藏在象牙的宫殿中做'天人'的梦"，"悲鸿先生似乎本没有一种为新兴阶级的艺术而奋斗的心思"，说他"忽视目前的现实世界。逃避于一种理想或情绪的世界"[3]。其实，真正以写实主义反映抗战的，画过大量大型战争绘画及揭露日本暴行作品的才气横溢的梁鼎铭、梁又铭、梁中铭兄弟反倒被我们这些现实主义者所"选择"掉了。的确，功利主义的美学观在当时的中国画界没有太多的地位。

这种非功利的艺术观，如前所述，是西方现代美学的非功利性与中国自身传统，主要是道家超然出世观念的不谋而合。此种思潮的出现导致了中国画从总体上看在反映现实上仍然有着诸多的不足，与现实社会生活仍有着相当的距离，但从艺术自身的特征和规律的角度看，却又可以避免许多非艺术因素的干扰，保证了艺术发展的纯洁与"纯粹"。每种艺术门类都有它自身的特殊性，正是

1 蔡元培《陈树人画集第四辑：桂林山水写生集·序》，和平社，1932。

2 方人定：《我的写画经过及其转变》，《再造社第一次画展特辑》，再造画社，1941。

3 详见本书上册第二章"徐悲鸿"一节。

这种特殊性的存在，才使此种艺术有它独立的价值。本世纪，在各种非艺术因素对艺术干扰过多以致严重地损害艺术按其自身应有的规律去发展的情况下，这种对非功利的审美的追求、对"纯粹美术"的纯洁性的追求无疑具有相当进步的性质。而且，这种对非功利的"纯粹美术"的追求必然导致对美术的本体和"自律性"的回归。

历史的确有许多惊人相似之处。到20世纪80年代初期，由吴冠中发难掀起的一场关于内容和形式的大争论又引出了80年代中期关于绘画的"自律性"的热烈追求的思潮。一时间，绘画是看的而不是用来说明和思考的，形式自身就具备表现性，绘画自身的视觉性应该排除绘画的文学性等观念受到几乎整个绘画界的一致认同。在此种时代性思潮中，画界创作几乎一下子把情节性绘画甩在了一边……可是，这批以为发现了真理而激动万分的理论家和画家却很少有人知道，在大半个世纪以前，我们的画坛已经相当深刻地讨论过这些问题了。早在1916年，当时著名的《东方杂志》上就有这种由外来文化而起的"自律"之说了。远生在谈到中外文化、社会的比较时说：

一尚独断，一尚批评；一尚他力，一尚自律；一尚统合，一尚分析……[1]

远生之"自律"虽是针对中外文化之笼统而论，但艺术中之"自律"思想在此时已被讨论得相当有深度了。

王国维从其美的非功利性质出发，认为"其价值存于美之自身，而不存乎其外"。所以，他对构成艺术美的形式自身给予了极高的评价。王国维把构成艺术的因素的客观自然的物象形态称为"第一形式"，而把人为技巧的笔墨一类表现形式称为"第二形式"，又可称为"古雅"。他非常明确而肯定地宣称，只有"古雅"之"第二形式"才能构成艺术自身之美：

绘画中之布置属于第一形式，而使笔使墨则属于第二形式，凡以笔墨见赏于吾人者，实赏其第二形式也。……凡吾人所加于雕刻书画之品评，曰神、曰韵、曰气、曰味，皆就第二形式言之者多，而就第一形式言之者少。文学亦然，古雅之价值大抵存于第二形式。

他对自然与艺术中之形式也做过明确的比较，认为"古雅之致存于艺术而不存于自然，以自然但经过第一形式，而艺术则必就自然中固有之某形式，或所自创造之新形式，而以第二形式表出之"。因此，他认为此种"第二形式"可有"一种独立之价值。故古雅者，可谓之形式之美之形式之美也"。[2]作为中国现代美学的奠基人，王国维这些主要从康德、黑格尔、叔本华来的西方现代美学观念已和中国传统美学做了巧妙而有机的融合，的确对开启中国现代美学具有重要作用。王国维之后，这种艺术纯形式表现的"独立"审美愈益成为美术界的一种自觉的追求。

1 远生：《新旧思想之冲突》，《东方杂志》1916年2月10日第13卷第2号。
2 王国维：《古雅之在美学上之位置》，《海宁王静安先生遗书》第5册，台湾商务印书馆，1940。

本来，在明清时期，中国画家们已经率先自觉地认识到绘画形式——如笔墨——自身具有独立的表现力。当然，在书法领域，这种认识就更早，而且早得令人吃惊。西汉时扬雄的"书，心画也"，可谓此种抽象形式的精神表现性的最早宣言。以后在唐代的书论中，这种非常自觉而明确的表述可谓比比皆是，举不胜举。绘画虽然在南齐谢赫时已有"骨法用笔"之说，唐以后又一直有书画结合之倡，但一直到明代中期之前，绘画由于受客观具象再现的制约，笔墨往往是依附于造型的。但到明代中期之后，由于徐渭、董其昌等人之倡导，笔墨才开始逐渐地摆脱造型的束缚而走向相对独立表现的自由天地，以笔墨论画成为明清绘画这种自觉的"自律"意识崛起的标志。笔者曾在研究明清艺术时注意到这种情况：

"以蹊径之怪奇论，则画不如山水；以笔墨之精妙论，则山水决不如画"（董其昌），书法艺术终于以其幽深玄妙的抽象表现，以其纯净精粹的审美境界把绘画从对自然的执迷中拉回到情感与精神的世界——真正艺术的世界。过去那种横亘于书法抽象表现性与绘画笔墨的抒情性间的鸿沟已被完全打破，书画结合、笔墨与书法关系已不再是造型意义上的同体、同法、同源的传统陈套，中国书画在一个新的境界中再度合流，它们共同携手，为中国绘画史掀开了新的一页。[1]

是的，传统绘画抽象表现的自觉意识与西方传来的由非功利美学生发出的形式"自律"表现思潮的合流，在现代中国画坛就真的掀起了一股以形式表现为核心的"纯粹绘画"的"自律"之风。汪亚尘——这位在理论上早熟得令人吃惊的画家早在1922年时就从"精神表现"的角度谈到中西艺术在形式的自律"表现"上的这种合流。他认为，东方中国的艺术一直具有"精神表现"的性质，这种性质在最近欧洲风靡一时的"表现派"上得到了体现。

他们的主张，在画面上单借物体的形式以表现作家的思想。从前印象派单依着唯物主义做探求的，少不得还有受动的性质。表现派不过拿物体做种形式上借助的东西，所以依表现派的骨子上看来，完全是依作家的精神来表现自己的思想……中国画精神骨髓的地方，是依作家胸中的丘壑来描写的。在今日从反印象起经过了许多变迁的西洋画坛，很接近于中国画上的"精神表现"，也就是中国艺术上"精神表现"复活的曙光。[2]

汪亚尘这段话的精彩之点在于他从其画家的立场出发，对形式自身的独立表现和绘画艺术的造型性予以一个朴素的说明，"不过拿物体做种形式上借助的东西"而已，目的已不在物象上，而在描绘物象的色彩、笔触这些纯粹形式上，而通过这些形式传达"精神表现"才是最为根本的实质。

1 林木：《从书画同源到笔墨表现——书画艺术分合辨析》，《书法研究》1995年第5期。此问题还可参考林木《明清文人画新潮》第三章第二节，上海人民美术出版社，1991。林木《明清笔墨独立的深层机制》，载台湾《艺术家》1995年第7、8两期。
2 汪亚尘：《解"疑惑之点"》，《时事新报》1922年10月18日。

这不禁使人想到大半个世纪以后的80年代"支架说"等提倡形式自律表现的主张的再起。我们的20世纪画坛绕了何其大的弯子！相似之处又岂止这点，我们且往下看：

绘画是画来看，而不是画来想的。这种强调绘画艺术自身的视觉性特征，亦即强调绘画在各艺术门类中的特殊性，是这种自律性表现思潮的一个主要之点。

汪亚尘在1923年分析当时画坛倾向时对自律性倾向有所总结。他认为，大部分画家仍然沿袭古人讲究画面意义的说明，专在画题上着力，不管有无绘画修养的人都可以从画得像不像这类标准上去批评，也都可以"看得懂"。他以为，此类画，不过是"插画"而已。历史画、风俗画、寓意画等等，都属于这个统系。"这类绘画，全依技术的巧拙，来判断作品的优劣，并不是作家自由情感的表现。"但是汪亚尘也指出了"近来有许多画家和议论家，对于这一类画都很轻视，且论它不是美术"的一种新倾向的出现。他接着指出了此类画家的追求：

作画的要素，是依直接的感兴去探究自然，在自然中，探究时候，单凭形状、色彩、构图、笔触上领会的，没有什么画题……现代新进的作家，大半都倾向于这一方面……他们从广阔的意义上观察技巧，又从快感的团块上看出美感，制作方面看到的构图、轮廓、明暗的色调等等……全然用直截爽快的感觉去描写，没有什么议论、伦理、哲学、物事、时间、数目等等的拘束；单像沉醉那样感觉到一时的愉快，充满到画面上去。

汪亚尘对画坛这两种倾向总结道："前者是重画题的说明，是束缚的。后者是重情感的，是自由的。"[1]看来，当时的画坛现状，重画题的人虽然是大多数，但重自律的画家作为"现代新进"也已经开始崛起。如果我们联想到1923年前后那股反科学主义之风，联想到当时在追逐过科学写实之后对西方现代艺术的关注并由此而掀起的向民族传统回归的思潮的话，则这股对自律性追求的风气之起始时间及原因也就不难明白了。

当然，这股"自律"思潮主要是从西方刮来的，这种主要追逐视觉、直觉快感的风气与中国的形式外表之下的精神内蕴表现还有相当的区别，但这股风气比之陈陈相因的情节解说性来讲，在强调绘画的视觉特殊性方面的确有其历史的进步性。丰子恺也是从感觉的角度来阐发自律表现的意义的。丰子恺在1929年时说过，"绘画的本质，仍是诉于我们的感觉的。理知的活动，不过是暂时的、一部分的、表面的"。在绘画的形式与题材关系上，他十分明确地指出：

所以看画的，要知道画的题材（意义）不是画的主体。画的主体乃在于形状、线条、色彩与气韵（形式）。换言之，画不是想的，是看的（想不过是画的附属部分）。

丰子恺是从西方绘画的角度谈此观点的。因为他明确地指出了"近世的西洋画，渐渐不重题

1 汪亚尘：《艺术与赏鉴》，《时事新报》1923年10月14日。

材而注意画的表现形式（技术）了。……像未来派、立体派等绘画，画面全是形、色、线的合奏，连物件的形状都看不出了"。[1]与丰子恺的措辞很相似，林风眠在其1935年所写的《艺术丛论·自序》中说了一句精辟的话：

绘画底本质是绘画。

"绘画底本质是绘画"者，即绘画是绘画本身，而不是其他任何非绘画的因素。尽管林风眠对东西方既有的形式系统都有不满之处，但他的超功利观念使他仍在一些特定的既有题材如静物、风景、人物中融合中西的色彩、线条和平面构成关系。林风眠在这些已经变得无足轻重的陈旧题材上依靠自己天才的创造，给画坛奉献出了全新的语言。使林风眠获得越来越大名声的不主要是这些形式语言的优美与独特吗？

看来，"绘画底"也是那个时候画坛流行的一种说法，是用来作绘画"自律"的称呼的，是用来标志"纯粹美术"的。吴琬在评价关良的一篇文章就把"绘画底"作如上的意义使用。他评价关良的作品"十分绘画底地表现画家绘画精神的技法"，"在他的画中，看不到有逼肖自然的什么，色彩也看不到有什么辉煌灿烂。他以新的形、新的色，极其绘画底地去表现'绘画的'。明白点说：他的绘画，不是为了'知'去画，也不是为了'说明'去画，只是为了'看'去画。以这样纯粹的'可视的'（Das Sichtbare）为对象，真的绘画才产生"。[2]

绘画"纯粹"到这种地步，对视觉的"看"的强调已压倒了历来对绘画的"想"的要求，不论中外，在古典艺术中那种和文学难以分割的联系，在这种新的审美风气中自然要成为被批判的对象。

绘画与文学的关系一直是矛盾又统一的。西晋陆机说，"宣物莫大于言，存形莫善于画"，就已经看到了这两种文艺样式的区别。在文人画崛起之前，这两种文艺样式各司其职，互不相干。但随着文人画的兴起，这批长于吟诗作赋的文人画家在其作画之时自然会情不自禁地把二者结合起来，形成以王维为开山的诗画结合之风。所谓"诗画结合"有两层含义：一层是在画面上通过形象塑造诗的意境，一层是直接题诗入画。此风到元代最盛，以后一直未衰。这种诗画结合实则是为了补二者之不足。亦如宋人吴龙翰所说："画难画之景，以诗凑成；吟难吟之诗，以画补足。"这是在绘画中想要说明什么，要注入什么深刻思想、观念时一种简单易行的方法。西方亦然，西方绘画虽不题诗入画，但由于早期绘画大多为《圣经》的诠释，画面人物的出场、背景的交待，一招、一式、一个神情，都是《圣经》中早已规定好了的，只需画者慎重地选择出一个特定的瞬间，以显示一个复杂情节的始末即可，此亦为"文学性"。但中国古典绘画到明末清初，对笔墨的高度强调，

1 丰子恺：《从梅花说到艺术》，载《丰子恺论艺术》，复旦大学出版社，1985。
2 吴琬：《关良及其作品》，《青年艺术》1937年第4期。

以及"作画第一论笔墨"（清·王学浩）的时代性追求，使画家的绘画观念发生了变化。既然作画的目的主要是通过一种精粹的笔墨形式去传达含蓄内蕴的净化的审美情趣，当时的一批画家就已经不再注重意境的塑造、某种深刻观念的传达，画中题诗的情况也萧条下来，画家们都一心扑在笔墨上。如董其昌、"四王"及其传派就是如此。他们在画面上就很少题诗，即使偶有题词，也多是与画面不相干的画论画理。明人张岱当时就反对诗画结合，以为"若以有诗句之画作画，画不能佳；以有画意之诗为诗，诗必不妙"。松江派之后，画中题诗的风气是有所减弱的。[1]西方这种对绘画中文学性的反叛和对形式自律性的强调则晚得多，这是19世纪晚期到20世纪初期的事了。所以，本世纪初，随着西方现代派的传入，应和着中国古典笔墨传统中这股弱化诗画结合的趋向，对绘画文学化的否定渐渐成为当时"新进"们一种自觉的具革命意味的追求。

由于反文学化倾向本身就是对形式自律表现的一种副产物，所以上述主张形式自律的画家们大多也都有这方面的倾向。汪亚尘并不一味反对诗画结合，他也同意"诗意要从画的本身上看出"，但他坚决反对在绘画上题诗：

我要问：还是以绘画为目的？还是以"诗""字"为目的？如果以"诗""字"为目的，那末，请你写几幅字或做几首诗，也可以表现你的艺术。何必把主体的绘画看轻，反拿客体的"诗""字"看得这样重呢！这种虚伪假饰的艺术，皆由一般无聊文人种下来的毒。[2]

这段话是汪氏于1924年写的，此间一直到30年代，他一直坚持这种观点，如"由于诗、书、画，都要连在一起，若缺了一门，便不能成大家，这种论调，是把画偏在一旁。现在要绘画独立，诗是诗，书是书，画是画"。方人定针对传统绘画的诗、书、画"三绝"之论来了篇《论三绝》。这位主张"我们所须要的艺术不是出世的，亟当是入世的，关于人生的"，不无功利主义色彩的画家在"自律"思潮的影响之下也反对文学化，同时兼带反对了非绘画性的"书画结合"。他说，"因此崇拜三绝，迷恋三绝，以三绝为其绘画的出发点，于是忘了绘画的重要因素，更漠视现代绘画的倾向，甚至主张诗、书、画必须联合一致，绘画是不能独立的"[3]。

对文学性的否定在当时许多人的创作中都可以得到印证，林风眠是个最典型的例子。尽管十分注意诗意在自己的风景、花鸟画中的体现，但他绝不题诗于画中，他甚至敢于抛弃已成金科玉律的以书入画、书画结合的传统范式，抛弃了文人画那种凝练厚重、绵里裹针的中锋用笔，也因此创造出了令人耳目一新的风格。如果林风眠可为反对题诗入画的典型代表的话，则坚决主张诗书画印之"四绝"结合，且自己也的确以其卓绝之天才致力于此的全才型画家潘天寿可作另一有趣的例子。

1 笔墨独立对诗画结合的遏止请参见林木《明清笔墨独立的深层机制》，载台湾《艺术家》1995年第7、8两期。
2 汪亚尘：《国画上题诗问题》，《新艺术》1926年第1卷第11期。
3 方人定：《论三绝》，《开明报》1949年6月20日。

我们在潘天寿的几乎全部作品中都可以找到这种"四绝"的意味，但具有戏剧性的事实是，潘天寿的题诗固然有诗画结合的传统效果，但他自己已经十分自觉地在追求的，且人们也的确特别在意的，却是这种题跋在画面构成上的形式作用。在诗画结合上的这种巧妙做法，使这位一度被认为是传统型的画家偏偏就以这种极为传统的方式突破了传统的常格。只要我们把这种做法纳入上述反文学化的时代性倾向中就可以看得清清楚楚了。如果潘天寿坚实劲健的传统书法用笔并没有给自己的作品在线的突破上带来太多的新意的话，那么，这种书法意味的线的修养，却在一种非笔线的指画技法中获得了巧妙的形式转化，这不又可以看作是这位一度被认为是传统型的画家对传统常规的又一重要突破吗？

在讨论这种"自律性"的时候，有一点须特别强调的是，东西方在表面上相似的对形式自身的表现力的强调上却有着本质的不同。对东西方艺术都有着深透研究的宗白华在指出西方美术精神的核心命题时精辟地归纳道：

> 希腊艺术理论既因建筑与雕刻两大美术的暗示，以"形式美"（即基于建筑美的和谐、比例、对称平衡等）及"自然模仿"（即雕刻艺术的特性）为最高原理，于是理想的艺术创作即系在模仿自然的实相中同时表达出和谐、比例、平衡、整齐的形式美。

> "模仿自然"与"和谐的形式"为西洋传统艺术（所谓古典艺术）的中心观念已如上述。模仿自然是艺术的"内容"，形式和谐是艺术的"外形"，形式与内容乃成西洋美学史的中心问题。

可见，西方古典艺术精神两大命题之一的"形式美"在西方艺术中占据了何等重要的地位。那么，什么是"形式美"呢？宗白华在上述论述中实则已经指出了这种"形式美"即基于建筑形式的相互关系的特性。在另一处，宗白华直接引用了西方人的原话来说明"形式美"的实质：

> 大建筑学家阿柏蒂在他的名著《建筑论》中说："美即是各部分之谐合，不能增一分，不能减一分。"又说："美是一种协调，一种和声。各部会归于全体，依据数量关系与秩序，适如最圆满之自然律'和谐'所要求。"[1]

由此可见，西方美术精神两大支柱之一的"形式美"，完全是建立在对外在形式相互关系之间的数的和谐基础上的。对西方美学观念的追根溯源，至少，从理论的角度，我们可以追溯至公元前6世纪的毕达哥拉斯学派。这个学派中的人大多是数学家，他们认为统摄万物最基本的元素就是数，而"美就是数的和谐"。他们探究声音的长短、高低、轻重、振动的频率在数量上的关系和比例，也探究物体在长短宽窄上的比例关系，那种几乎神圣的"黄金分割"就是此派的发现。这种对事物外在形式的数的关系的重视，构成了西方这种从纯实验科学角度出发的美学精神的基础，这也

1 上述几段宗白华的引文均见其《论中国画法的渊源与基础》，载《文艺丛刊》1936年第1辑。

就是西方美术何以在近现代会发展到对纯形式自身的欣赏的"自律性"的民族传统精神之渊源。在80年代初期中国美术界那场由吴冠中先生发难的关于"形式美"的大争论中，无论是自认为持有先进观点，坚持形式"自律"立场，认定形式可以具有独立表现和独立审美性质的人，还是站在既有的内容决定形式的立场，批判这种"形式主义"的错误的自视为马克思主义的"革命"的理论家们，他们都没有想到，其实他们都是站在纯粹西方美学的立场上，在纯属于西方美学观念支柱的内容与形式角度各自择取了古典的与现代的不同立场而已。当二三十年代的中国画家们在西方现代派艺术中发现了重视形式独立表现的"自律"现象时，他们也以为找到了东西方可以对应的契合点，以为对笔墨独立强调的中国美学精神与这种"形式美"不谋而合，亦如前述汪亚尘以为的那样，西洋画坛"很接近于中国画上的'精神表现'，也就是中国艺术上'精神表现'复活的曙光"。

笔者曾详尽地考察了从宋元"笔以立其形质，墨以分其阴阳"（宋·郭熙）的造型性、"石如飞白木如籀"（元·赵孟頫）之书画同一走向明清笔墨的真正独立的逻辑演进过程，考察了东西方表面相似的"自律"假象下各自不同的审美内涵时指出过：

现在史论界普遍注意到东西方在艺术"自律"规律上的某种一致性，即它们似乎都有一个最终走向通过形式自身去表现情感的过程，笔墨独立表现性就是一个有力的根据。事实似乎确如此：它们都有反对文学化的共同倾向；它们都主张通过形式自身去表现而非古典写实物象之再现；甚至——按文杜里的说法——这个进程的开始时间都大致相似。但是，从本文对笔墨独立的深层机制分析来看，东西方在走向"自律"的途径上却是大不相同的。明代笔墨的独立是根源于心学与禅学唯心是真是佛，心外无物而对物的客观存在的否定，而存在于对自我主观精神高扬的人文风气里，由此才有作为形式语言的笔墨与客观之物象——丘壑的分离，才有对"意境"、"诗画结合"等文学性、形象性的性质的排斥，才有真正表现意义上的书画合流，也才有笔墨表现上的真正的独立。但是西方走向"自律"的道路却迥然不同……这是"一种感觉方法和纯视象的表达，一种用色彩塑造的整体，一种单纯形式的表现"。这是一种类似心理"表象"意味的 image，而并非得意忘言，得意忘象之中国式"意象"。文杜里赞成这是一种"光效应感觉"的"纯视象"产品，"艺术的自律基于纯视象理论，在 19 世纪末它构成了艺术和美学之间的一座桥梁"。正是对"纯视象"的追求，对纯粹"看"——而且仅仅是对自然现实的"看"——的追求，才构成对文学性的、历史性的、思想观念化的以及种种非"纯粹视觉经验的映象的因素的排斥"，而这种"只承认眼睛的感觉"和对"外界的纯粹可视性"几乎从来就未占据过中国绘画即使是古代"院画"写实体系的关注中心，然而这点恰恰是西方"自律"得以产生的根基。西方是从对现实存在"各事物的物质表皮"极端至夸张的描绘和物质特征的分析走向"自律"，而中国却恰恰相反，后期文人画的笔墨不仅不关心"物质表皮"，甚至对对象的内在本质，"为物传神"也缺乏兴趣。……它是在整个地否定客观物质基础上因心再造据情而生的，带创造主体的主观观念性、哲理性、情感性，它的反"纯粹视觉经验"的线条——

这又与后印象主义冷淡线条相反——和水墨的形式构成东方独特的意象语言体系而和基于"看"的以体、面、色为主的分析的西方现代绘画语言系统截然相反。[1]

由此可见，从明清开始的笔墨独立的审美思潮是从东方美术传统和社会、文化背景中生发出的，亦如西方现代"自律"的美术思潮亦是科学的、理性的、"形式美"的传统演进的自然结果一样。不认清二者的区别及联系，很容易把我们传统的现代转化导入歧途。黄宾虹沿着传统笔墨的思路而走向更为自觉的精粹的笔墨形式的表现境界，而林风眠那浓郁的东方诗境和纯粹的色、线构成的形式意味，也使传统绘画由此升华到一个前所未有的现代审美的新境界中。然而，仅仅把形式之"自律"看成是"形式美"，或者是"形式主义"的人们，将会给自己或别人的艺术实践带来极大的危害！这或许是现代中国画史留给我们当代画坛的一个重要的启示。

"为人生而艺术"与"为艺术而艺术"的矛盾是构成20世纪中国画历史的一个重要的内容。这对矛盾在20世纪后半叶的大多数时间里一直被当成一个政治问题，对这个问题的态度将直接决定一个人的政治命运乃至其人生的命运与前途。因此，在相当长的时间里，对这对矛盾的研究一直是个棘手的问题，乃至几乎成了一个理论禁区。我们一向认为只有"为人生而艺术"才是革命的、进步的，而"为艺术而艺术"则是颓废的、没落的、"资产阶级"的，因为只有"为人生"的艺术才可能成为政治斗争的工具和武器等，且"文以载道"这个封建社会的正统文艺思想几乎符合任何时代统治者的政治愿望。所以，"为人生而艺术"也在本世纪一直被认为是文艺创作的进步之道、革命之道。

本世纪社会环境极为复杂，国内阶级斗争、社会矛盾异常激烈，加上日本侵略引发民族矛盾交织，构成了20世纪上半叶中国美术发展的复杂背景。在当今研究这对矛盾的不少论家大多注意到这种复杂尖锐的社会矛盾是产生"为人生而艺术"的直接的原因，因此，功利性的"为人生而艺术"有其产生的社会必然性，而相当多的论家虽然承认"为艺术而艺术"的非功利主义的艺术在艺术性和形式的探索方面做得更为成功，却普遍地认为他们脱离社会，消极、没落。但是，"为人生"与"为艺术"两种艺术态度的区别，如前所析，倒不主要体现在对社会的态度上，反而体现在对艺术自身的本质及其功用的价值判断上。认为艺术是现实生活的直接反映，要如镜子一般真切地反映现实生活，或者，要反映现实生活的本质，持这类"现实主义"艺术观的艺术家们更多地偏于从"内容"的角度去"反映生活"，甚至从"文以载道""文艺是革命事业的螺丝钉"一类观念出发，来反映当时这个充满着尖锐复杂的矛盾斗争的社会现实，当然就更多地倾向于"为人生而艺术"的艺术了。持此类艺术观的人如果过分地偏向"内容""题材""主题"和"思想"，过分地干预生

1 此段引文引自1994年12月在北京"'明清绘画透析'中美学术研讨会"上笔者提供的三万字论文《明清笔墨独立的深层机制》，可见该会论文集。文中文杜里所说引自徐书城翻译《走向现代艺术的四步》。笔者之文又连载于台湾《艺术家》1995年第7、8两期。

活，则容易使他们的艺术偏离各艺术门类那种非常独特的个性，成为干巴巴的政治说教，沦为干瘪的政治工具。这在五六十年代每个时期为某个文件某个方针而成批制作的大量作品以及90年代时髦一阵的"政治波普"这种抄袭西方形式的新型政治工具上都可以看到。当然，在此种倾向中的那些能充分注意艺术形式的独特个性者，也是可以有优秀的作品问世的，文学界的鲁迅就是杰出的代表，国画界的赵望云、蒋兆和，新兴版画领域里的不少画家也是如此。

但是，我们当今理论界往往在肯定"为人生"的艺术家的社会热情时却把"为艺术而艺术"的那一大批（尤其是在中国画界）艺术家的社会热情给否定了。准确地说，不少持这种观点的论家往往没有认真考察过这段丰富多彩的历史，他们不知道这批"为艺术而艺术"的艺术家在这个充满矛盾冲突乃至国破家亡的社会里同样充满着强烈的社会责任感和难以遏止的干预社会的热情。只不过他们对艺术功用的看法不同而已。他们普遍地认为艺术不过是个人情感的形式表现，但艺术却因此而具陶情冶性的情感教育和审美教育的特殊功能，一种其他任何形式都不能取代的艺术特有的社会功能，而艺术愈纯粹，这种情感和审美教育的社会功能就愈能得到好的发挥。照他们看来，这种功能是间接的、潜移默化的，是通过培养高尚的情操去间接地作用于社会的，所以他们希望能注入自己优美而真切的情感体验，去纯化自己的艺术表现形式，创造"纯粹艺术"。由于美术本来就是一种形式的艺术。可以说，独特的形式创造是美术的根本目的，你有千般思想、万种情感，都必须落实到与之相应的独特的形式创造上。在这个角度上，我们才可以非常肯定地指出，一部艺术史，就是情感与形式矛盾运动不断演进的历史；或者，换言之，一部艺术史，就是形式在情感演变的支配下不断演变的历史。因此，从视觉艺术的角度看，一部艺术史，也就是一部不断变化的形式演进史。谁能够创造独特而富于价值的形式，谁就有资格在艺术史上占据纯粹属于他个人的独特的难以被取代的位置。这或许就是在现代中国画史上的大师名家中，持这种"为艺术"观的"纯粹美术"家何以会占据绝大比例的根本原因之所在。

我们不能忽视这批"纯粹美术"家丝毫也不比"为人生"的艺术家差的社会责任感和社会热情。

黄宾虹应该算一个非常纯粹的画家了，他只画山水，而且山水中连点景人物都很少，但黄宾虹的社会热情却非常高。年轻的黄宾虹曾组织过具革命色彩的南社，参加过反清的民主革命活动并因此被捕过。辛亥革命推翻了清王朝的统治使他以为革命成功，此时，他认为建国之首务在于文化建设，故谢绝革命同志从政之邀而一心在学问艺术上着力。因为在他看来，"民国之成，半由国人言论心志所造"，"今者山河既复，日月重新……则今之急务，又不存乎言论，而在乎真实之学问"，而"文以致治，宜先国画"。[1]亦如梁启超以为社会之新宜先新小说一样，作为画家的黄宾虹当然会认为"宜先国画"了。虽然把美术的直接的社会功用——注意，这也是一种与"为人生"的艺术家一样的服务社会的想法——看得过分夸张，但这也的确是当时艺术家们真实的想法。黄宾

1 《古学汇刊》1912年6月发刊词。

虹整理国故数百万言，撰文无数却很多都未署姓名，以后又于山水画上开宗立派，其献身民族文化之热情及高贵人品是我们研究"纯粹美术"时必须考虑的因素。黄宾虹从事革命后转而研究他认为当务之急的学问、艺术与同样为辛亥革命元老的"岭南三杰"革命结束后弃政从艺的情况可谓一模一样。如其中追求"纯粹美术"的陈树人就明确地指出过，"艺术关系国魂，推陈出新，视政治革命尤急。予将以此为终身责任矣"。一生都身居高位的政治家说出的这番话，既可印证"五四"前后那股以思想文化解决一切问题的社会性的思维方式，使我们意识到精神力量在当时那种近似于宗教般（"以美术代宗教"）的特殊地位，帮助我们理解美术何以会被人们，被这些"纯粹美术"家捧至近乎神圣的无所不能的地位的历史和社会的原因，又可印证这些"为艺术而艺术"的非功利主义艺术家也的的确确同"为人生的"艺术家们一样，具有为社会服务乃至为社会献身的热情，只不过他们对这种服务方式的理解不同而已。毫无疑义，林风眠也是一个"纯粹美术"家，这位在60年代曾被当成"形式主义"者而被批判后来干脆被关进监狱坐过四年牢的绘画大师难道真的不关心社会吗？想当年林风眠为了实现其"社会艺术化的理想"，发布"接近民众"的宣言，召开北京艺术大会，"对外开放，不售入场券，来者出入自由"，提出响亮的激动人心的口号"打倒贵族的少数独享的艺术！打倒非民间的离开民众的艺术！……提倡全民的各阶级共享的艺术！提倡民间的表现十字街头的艺术！"等时，当他为了"共同为国人世人创造有生命的艺术作品"而"抱定此种信念，以'我入地狱'之精神"为他认为的比面包更重要的精神食粮——艺术的创造而奋斗的时候，我们难道可以认为这位"纯粹美术"家真的就仅仅是为"纯粹美术"而那么"纯粹"么？在林风眠这里，我们不是可以看到一种同样希望以真正纯正的艺术去服务于民众，改变国民精神，陶冶民众精神，起到如蔡元培所提倡的"以美育代宗教"的服务社会的作用吗？同样地，画坛另一领袖汪亚尘筹办学校却连薪金也不要，仅领取三十元车马费的补贴，汪亚尘们互称"同志"，要求"国内的同志们呀！以后要辟去偏狭的私见，猛力地向光明的艺术之宫前进吧"！汪亚尘明确地表示他要用艺术来解救社会：

> 我们要借创造之力，闯破社会的黑暗和人们的麻痹，凡是含有恶魔的信仰毒杀人间性的虚伪艺术，我们就要与他表示战斗。[1]

当我们重新翻阅这一篇篇已经发黄的历史，这些"纯粹美术"家在那个灾难深重而矛盾尖锐的社会中为艺术，为服务民众，为唤起民族精神、社会良知而奔走呼喊，而团结奋争，而敢入地狱的感人场面不又生动地浮现在我们这些世纪末的人们面前吗？对这些充满理想的前辈我们难道真的敢诬一辞吗？他们不过只是想用艺术这一特殊手段——这个他们唯一可以动用的手段——去服务社会而已，亦如其他行业的人也只能用他们熟悉的手段去服务社会一样，何罪何错之有呢？

1 汪亚尘：《湖州绘画展览会宣言》，《时事新报》1923年12月23日。

由此可见，"为人生而艺术"与"为艺术而艺术"，功利主义的艺术与非功利主义的艺术，其实在对待人生、对待民众、对待社会的态度上，可谓异曲而同工，只是角度、重点和方式各有不同而已，两者并无根本的矛盾。这种情况，在当时自由的学术氛围中早就被阐释得十分清楚了，费解的情况或许是后来的人们自己造成的。

早在本世纪初，梁启超就对艺术与人生的关系有过相当透彻的见解。他认为："人类从心界、物界两方面调和结合而成的生活，叫做'人生'；我们悬一种理想来完成这种生活，叫做'人生观'。"[1]因此，人类的生活实则是由物质与精神两个方面构成的，而人生本来也就包含着理想的境界，人生本来就是丰富多彩的。从现实物质世界来反映固然是为了人生，从精神世界来反映，从理想境界来反映，当然也是为了人生：

> 人生目的不是单调的，美也不是单调的。为爱美而爱美，也可以说为的是人生的目的。因为爱美本来是人生目的的一部分。诉人生苦痛，写人生黑暗，也不能不说是美。……像情感怎么热烈的杜工部，他的作品自然是刺激性极强，近于苦叫人生目的那一路。主张人生艺术观的人，固然要读他。但还要知道，他的哭声，是三板一眼的哭出来，节节含着真美。主张唯美艺术观的人，也非读他不可。[2]

梁启超从人生丰富性及其需要的多样性角度十分轻松地就调和了"为人生"与"为艺术"两者的矛盾。

在本世纪初的中国文艺界有着相当影响力的日本美学家厨川白村则从艺术自身的特性角度谈了二者的关系。厨川白村的观点十分有意思，他固然认为艺术是"生命力得以绝对的自由而表现的"，他也因此而抱着艺术的绝对的超功利的观念，以为必须"是使我们脱去利己的情欲以及其余种种杂念，而营绝对自由的创造生活"，但是厨川白村非常客观地处理了艺术家生命个性的个人与社会两个方面，即个性与普遍性的关系，以为"凡大艺术家的后面，必有时代、社会、思潮为其背景。文艺固为个性的表现，然其个性的另半面，实为伴有普遍性的普遍的生命，而属于同时代、同社会或同民族者。诗人由这普遍于人们的普遍性，使自己成为先驱者，故其所表现的事物，类皆能指示一代民心的归趋，及时代精神之所向"。这段话，就已经把非功利艺术同样可以反映时代、社会、民族、民众之精神论述得十分清楚了，亦即个性中包含着普遍性，而普遍性又只能通过个性而存在。可见，反映时代精神并非功利主义艺术之专利。既然个人的个性生命本身就包含着时代、社会与人生，那么，遵循着艺术创造自身的规律，在自由的非功利状态中去完成真正完美的艺术，当然也就包含了"为人生"的目的了。所以厨川白村在其文章的最后总结说：

> 所谓"为艺术的艺术"实是很正当的主张。艺术是为艺术自身而存在的，只有得自由的营个人

1　梁启超：《人生观与科学》，《饮冰室合集》第14卷，中华书局，1941。
2　梁启超：《情圣杜甫》，《饮冰室合集》第13卷，中华书局，1941。

的创造这点，艺术才含着"为人生的艺术"的意义。否则，若以为艺术是隶属在人生他种目的的，则在此刹那，艺术绝对自由的创造性，已有一部分被否定被毁坏了。因是，若没有为艺术的艺术，那便也不成其为"为人生的艺术"。[1]

也正因为有厨川白村等人的此类美学观念的存在，画坛思潮中也才有理直气壮的"纯粹美术"、美术"自律"及"为艺术而艺术"等观念的流行。如当时在画坛十分活跃的倪贻德对"自律"的强调，对绘画中的文学性的反对，其出发点也与厨川白村的相同。他同样认为绘画是个人心灵的表现，也同样认为这种个人的精神活动包含着时代的特征，但他却从艺术的本质性特征出发反对艺术的功利性和对题材的依赖的传统做法：

艺术的表现，固然不必为题材所束缚，我们在画面上所用的题材，不过借此来表出我们的内部的精神活动，于题材上并不要含有什么意义，题材上含有某种意义的绘画，不过是些浅薄的功利主义者的勾当。……真的艺术品，他所表现的情感，都是由现实生活中所感得的，我们有怎样的感觉，同时就生起怎样的一种情感，所以艺术家他虽不必受时代所束缚，而他所表现的，却在无形中都是些时代精神的反映——也正惟他能表出时代精神的，才能算是真实的艺术品。[2]

在倪贻德看来，艺术是个人精神的自由产物，因个人精神、情感本来就源于现实，所以只要是真实地表现了个人情感的真实的艺术，自然也就"无形中都是些时代精神的反映"。所以，画家们不必刻意去追求题材，追求意义，追求功利，"为艺术"与"为人生"在表达纯真感情的纯粹艺术中自然地就可以合二为一。

林风眠作为一位著名的画坛领袖、美术活动家，其活动本身就带着强烈的社会功用性质，但同时，他又是——甚至在五六十年代也是——一个极为纯粹的"纯粹美术家"。他或许可以被看成在五六十年代里，中国当代画坛中绝无仅有的敢于坚持"纯粹美术"观念的画家，但如前所述，他绝对不是一个社会责任感不强的人。林风眠甚至早在1927年就曾专门讨论过"为艺术"与"为社会"的艺术的关系问题。在林风眠看来，这问题本来是个简单的事，"其实这种过于理论的论调，愈讨论愈复杂"。林风眠从来就认为艺术是艺术家自我情绪之表现，当然是"为艺术而艺术"了，但是：

因为艺术家产生了艺术品之后，这艺术品上面所表现的就会影响到社会上来，在社会上发生功用了。由此可见，倡"艺术为艺术"者，是艺术家的言论，倡"社会的艺术"者，是批评家的言论。两者并不相冲突。[3]

1 厨川白村：《文艺上几个根本问题的考察》，《东方杂志》1924年10月第21卷第20号。
2 倪贻德：《新的国画》，载姚渔湘编著《中国画讨论集》，立达书局，1932。
3 林风眠：《艺术的艺术与社会的艺术》，《晨报·星期画报》1927年第85期。

　　林风眠调和二者的角度似乎是奇特的，他似乎是从创作与评论两个角度来看待这两种观点，但实则他所持的观念与诸家仍然一致。艺术是艺术家自我情感之表现，所以"为艺术"当然就只该是艺术家自己的事；但艺术创造后产生了社会影响，对这种影响的评价已非艺术家自己所能完全把握的了，当然该由批评家来进行了。从阐释学的角度看，林风眠是从艺术创作的过程来区分和调和这两种艺术观念的。

　　总的来讲，"为艺术而艺术"与"为人生而艺术"的矛盾是20世纪上半叶中国文艺界的一大矛盾，在中国画坛也有较为突出的表现，但中国画领域没有因此出现其他文艺样式，中国画领域的这对矛盾不如文学界的那样尖锐和复杂。比之新兴版画运动直接地参与社会斗争来讲，中国画领域，由于其画种题材上惯性的影响，它离社会现实生活也相对较远，故坚持"为艺术而艺术"者占据了绝对的优势，坚持情感陶冶和美育救国的社会功用论者也占据了绝对的优势。坚持"为人生而艺术"的国画家因其要"为人生"，就只能在社会性很强的人物画题材上着力了，而人物画又偏偏是中国画的弱项。画人物画者一则可资借鉴的传统技法有限，创造新技法又非一朝一夕之功，加之当时整个美术界对文学性、对题材、对功利性的蔑视，所以在现代中国画领域以人物画著名的大师、名家就比较少了。进入当代之后，五六十年代反映现实生活被作为政治性问题介入文艺领域，人物画开始走红，也确实出了一大批优秀的人物画家。但此时，"为艺术而艺术"与"为人生而艺术"这对在现代中国画坛并不尖锐，甚至，可以说有某种程度的和谐的矛盾，反倒在政治的干预下变得复杂、尖锐、激烈了起来。一度认为这根本不是问题的天真的林风眠，偏偏就在他认为简单的这个矛盾上吃了一个复杂到连他自己也搞不清楚的莫明其妙的大亏，或许此事就可以被看成是这对矛盾重新尖锐起来的标志。——当然，这次吃大亏的就不仅仅是林风眠一个人了。

第五节　雅与俗的矛盾与统一

雅俗矛盾及其统一是现代中国画坛的又一突出特点。

如前所述，本世纪初那种巨大的社会变革和新旧交替所带来的时代性危机意识，使得充满国家与民族危亡恐慌意识的中国先进知识分子们开始寻求救国之道。救国必须先解救愚钝的国民，而从思想文化入手去根本性地改变落后、陈腐的国民性，以这种"五四"时期最为流行最为强大的思想方式去树立对中国人来说颇为陌生的"民主"这面大旗，无疑是当时所有先进的知识分子心中最神圣最伟大的目标。因此，引入先进的西方思想文化以教化民众成为一普遍的思潮。文学界有以"新小说"去新国民的思潮，美术界自然就会有以新美术去新国民的思潮同声呼应，蔡元培"以美育代宗教"就是这种思潮中最突出最具代表性的观点。前面在"'为人生'与'为艺术'的矛盾与统一"一节中，我们已经接触到这个问题了。而本节所要着重阐述的，则是在这股教化民众的时代思潮和"五四"的"民主"大旗的影响下，中国画坛出现的前所未有的艺术向民众回归的时代性思潮。

从中国美术的演进历史来看，高蹈、雅逸、不食人间烟火的文人画从唐宋出现以来，到元明清时期，已经逐渐地压倒宫廷院画和民间绘画而在中国美术史中占据优势。越到后来，这种优势就愈明显。及至20世纪初叶，可以说，我们今天称之为"国画"的绘画样式就基本上成为"文人画"的代名词，文人画即国画，而国画也就是文人画。因为文人画本来就主要是士大夫、文人所从事的一种有着深刻的文化、哲学内蕴而又以隐逸、超然为特色的绘画样式，与一般民众的巨大的审美距离可以说就成了其先天性缺陷。尽管在明末和清中期，有一些文人画家因从事书籍插图绘制工作而与民间刻工有着一定的联系，例如扬州画派一些具有经世致用和平民意识的画家也画过一些反映民间疾苦的作品。和以往士大夫的作品相比，这些作品有更多关注社会和民众的成分，但这些作品数量有限，况且这些画家只是在以一个颇有人道精神的士大夫居高临下的角度，同情民众疾苦而已。虽然如此，但这已是这些先进的知识分子在这个时代做出的最进步之举了。海上画派因为参与市场的售画，其画风也不能不受市场——社会的一定程度的影响，加之任伯年等人本身就是民间画工出身，所以带上了一定的民间色彩。虽然上述历史因素为民国年间的中国画向民众回归做了一定的铺垫，但总的来说，国画——文人画是以背离一般民众的审美水准为特色，也为代价的，当然与"五四"时期先进知识分子们教化群众、亲近群众的要求离得远而又远。国画在当时普遍受到批评，这是一个重要的原因。广东的胡根天就是从这个角度批判旧国画的：

封建时代的士大夫，是艺术界的中心，他们从自己的立场、自己的口胃，决定艺术的一切。进

说一句，艺术也和别的文化现象一样，是不离阶级意识的。中国画从无数证据上表明是封建时代士大夫阶级的产物，到现在还没有改变。士大夫阶级在其政治、经济环境的决定上，意识又必然地倾向于中庸性、保守性，而况他们又"以画为寄"，以画为"余事"，那又当然的不能把艺术发扬光大。[1]

胡根天这段30年代的对中国画的批判，显然已经带上了在当时已十分流行的马克思主义阶级分析法。而这种阶级分析法在著名评论家李朴园那里也被用来批判中国的艺术传统。李朴园甚至以"中国艺术史之一大怪物的士大夫阶级"为小标题旗帜鲜明地进行批判。李朴园从士大夫阶级的历史渊源谈起，认为这些士大夫阶级对民间艺匠们创造的艺术或者是不闻不问，或者"还要加以摧残，好像这些东西都是他们的敌人！因此，就更不能不使中国艺术成为非常畸形的东西"！李朴园在文章中对文人画就持批判的态度。他以为"近代一班观念生活者以极光荣极得意之笔写着的那所谓'文人画'"就是这班士大夫阶级留下的东西，那是些"与回避现实生活的态度相合的所谓'山林思想'"，"那分明不是热心于人情事理之是非曲直的热情……分明是不为现实生活所常有那种趣味"。[2]

胡、李二人对文人画的这种带有阶级分析法的批判，是站在民众的立场上的，这也是对"五四"以来"民主"这种时代性思潮的普遍性反映。而20世纪以来对文人画的攻击和几乎持续了一个世纪的对几乎整个元、明、清绘画的否定性结论，也与这种平民性的阶级分析的观点有关。的确，对国画界来说，本世纪初那种惯性的、仍在流行的贵族式的传统文人画，实在难与如火如荼的文化启蒙的时代氛围相协调。当一批画家仍在心安理得地画那些不食人间烟火的模仿性的文人画时，画坛先进们已经在应和着时代的潮流大倡"艺术的民众化"了。

汪亚尘的确算是美术界的先觉者。早在1922年，他已经在向整个画坛号召打倒贵族的艺术，向"民众的艺术"回归：

我国的艺术向来是帝王式的艺术，即贵族阶级的艺术。历朝的艺术品，大半是供给帝王和贵族当做娱乐的东西，与民众可说没有什么影响。现在却不是这样的时代了，大家都要打破这个迷梦来从事民众的艺术运动！[3]

汪亚尘反对贵族式的艺术，公开以"从事民众的艺术运动"相号召。这与他的启蒙主义的思想是相关的。他认为，"今日政治的腐败，人心的险恶……全是情感被理智抑郁的缘故；我们要拯救这种弊病，不得不高声疾呼地'提倡艺术'！"而且，与当时几乎所有企图拯世救民的画家们一样，汪亚尘也坚信：

1 胡根天：《现代的西洋画果真东洋画化了吗？》，《一般艺术》1932年第3期。
2 李朴园：《中国艺术的前途》，《前途》1933年1月10日第1卷创刊号。
3 汪亚尘：《艺术源泉的生命流露》，《时事新报》1922年7月5日。

最足以影响人们精神方面者，不是宗教，不是哲理，也不是伦理，实在还是艺术。……艺术有无限的力量，足以开拓人心，所以艺术确是精神教养最高要素。

正因为对艺术有如此高的信赖，他才想通过发动"社会的艺术运动"来达到形成艺术的新的时代精神的崇高目的。在1924年，这位上海美专的教师已经在脚踏实地地关注着艺术和社会的关系，提出了他诚恳的希望和具体的设想了。他相信这种"社会的艺术运动，虽然艺术家负有责任，但绝不是靠少数艺术家就会成功，还是要希望全国知识阶级的人们，群策群力来做的"！而且他还特别强调"要做社会的艺术运动，当然对于群众要有诚意"。对这种"社会的艺术运动"，汪亚尘提出了设置公园、博物馆、美术馆，举办美术展览会，搞艺术讲演，改良城市建筑，改良平民生活，注意公共广告的艺术性等十项措施。[1]这以后，汪氏一直在提倡"艺术运动"，研究艺术教育，关注艺术展览，提倡"艺术与实用的联合"，等等。他本人也一直从事艺术教育，之后又与他人合办新华艺专，在"艺术运动"的民众化思潮中堪称领袖人物。

另一个做出更大成就的民众化领袖是林风眠。出身于农民家庭的林风眠本身对民众就有着深厚的感情。1925年留法学艺而归的26岁的林风眠一回国就以国立北京艺专校长的身份积极投身于社会性的艺术运动之中。真诚的林风眠曾为此检讨，"我悔悟过去的错误，何以单把致力艺术运动的方法，拘在个人创作一方面呢"？他也因此而号召"全国艺术界的同志们"团结，号召大家团结起来创作、宣传、办展览，团结起来搞教育，"团结起来，一致向艺术运动的方面努力"，团结起来，"集中国人对艺术的视线"。同样地，这位艺术家也天真地把艺术教化民众的功用放在一切之上。他承认五四运动的伟大，但又不原谅五四运动把艺术给忘了：

无论从哪一方面讲，中国社会人心间的感情的破裂，又非归罪于"五四"运动忘了艺术的缺点不可！……我们也应把中国的文艺复兴中的主位，拿给艺术坐！[2]

林风眠是这样说，也是这样做的。他回国后画过《民间》《人道》等直接反映现实民众疾苦的作品，组织过以"接近民众"为唯一职志的形艺社，组织展览"对外开放，不售入场券，来者出入自由"，又组织现代艺术史上最大规模的向民众艺术返归的北京艺术大会，以"打倒贵族的少数独享的艺术！打倒非民间的离开民众的艺术！"为号召。1927年5月，在林风眠的主持下于国立北京艺专召开的北京艺术大会活动时间持续了一个月，展出中西绘画、图案、建筑、雕刻等作品三千余件，并有音乐会、戏剧演出，同时出版有形艺社漫画社等七个艺术社团的多种特刊，北京街头也出现了正在散布比面包更重要的艺术种子的安琪儿的大幅广告画……北京艺术大会的前所未有的做法轰动了整个北京城，这种面向民众的社会性举动使北洋军阀政府惶恐不安，以致以为有左派"赤

1 汪亚尘：《艺术与社会》，《时事新报》1924年6月29日。
2 林风眠：《致全国艺术界书》，《艺术丛论》，正中书局，1936。

化"之嫌而对大会横加干涉。这以后，林风眠又到杭州组织成立了国立艺术院，又在那里成立了艺术运动社。此后在林风眠的支持下，艺术运动社和一八艺社举办了很多展览，学院创办了《亚波罗》杂志。林风眠还对杭州市的美术建设做出了"美术的杭州"的若干规划与设想，这些都是他美术民众化的思想的实践，一直到1938年因多种原因而被迫辞职为止。

如果说汪亚尘与林风眠这两位画坛领袖所提倡和举行的多种艺术大众化的运动基本上可以代表北京和上海、杭州一带的美术大众化倾向的话，那么，岭南派这个现代中国画坛最早也最为活跃的一个画家群体，则因为其领袖为辛亥革命的元老，其发源地亦为革命之中心，大众化的倾向或许还更为突出。

的确，向民众普及美术知识的最通常做法——办美术展览，就是岭南派高剑父们在广州最先搞起来的。现代最早的全面介绍东西洋艺术，宣传中国画革新的大众媒体——《真相画报》也是高奇峰在上海办起来的。高剑父所办春睡画院师生展览，"参观者络绎于途，拥挤于室。因不收门券，科头跣足者亦一体招待，更有好几家学校的学生列队而至，益见是会之平民化和普遍化"。而高剑父的《东战场的烈焰》、方人定的《雪夜逃难》《秋夜之街》、关山月的《三灶岛之所见》等参展作品都直接以战争及社会的贫困为题材，生动地反映了劳苦大众真实痛苦的生活。所以展览虽仅数天，而民众参观者极多，"入场观画者逾万人"，形成"空前之文化盛会，抑亦南国艺坛之盛事"。[1]此种盛况，大有林风眠北京艺术大会的热烈气氛了，亦可见民众化之艺术运动南北呼应之状。高剑父的弟子关山月就曾以这种大众化的倾向受人关注，他的《三灶岛之所见》就在上述展览中以描写日机轰炸而异军突起，并被评为可"与乃师《东战场的烈焰》并传"之佳作。而关山月在艺术的大众化方面也相当自觉，他曾于"美术节"上专论"大众化"：

> 艺术大众化，在求艺术为大众所需要和理解，即内容不能脱离大众现实生活，不能与世无关，更希望能领导人群社会不断进步。然而，高深的艺术的表现手法，往往与现实对象有个相当距离（非逃避现实），不易为大众接受与理解，但不能把艺术真价降低来迁就大众，应该积极地教育大众，使之提高理解能力，才算达到艺术大众化的真义。[2]

如果说，在北京和江浙一带由林风眠们所从事的艺术大众化的运动更多是以宣传民众、教化民众为特色，对群众进行美育更多采取的是灌注式的方式，而群众未必能够与举办者的意愿相一致的话[3]，那么时间更晚的广东的关山月们这类大众化的艺术已经更为成熟，他们已经在注意艺术为大众所需要和接受的可能，也注意到普及与提高的关系问题。这就涉及20世纪中国画在雅俗方面的矛盾

1 简又文：《濠江读画记》，香港《大风》1939年第41期、43期。
2 关山月等：《美术节语录》，《市艺》1949年创刊号。
3 据北京《晨报·星期画报》第80号载，1927年北京艺专林风眠的"形艺社"组织的"接近民众"的展览"对外开放，不售入场券"。然而观众"随笔乱写之批评，污人耳目，实为世界各国所无"。

与统一的重要问题了。1945年1月13日，郭沫若在为"侧重画材，酌抱民间生活，而一以写生之法出之，成绩斐然"的关山月题诗道：

画道革新当破雅，民间形式贵求真。境非真处即为幻，俗到家时自入神。

这样，郭沫若的几句短诗又导出了一个从艺术本体角度看，比之教化民众的宣传性质更重要的、涉及艺术自身又与大众化相联系的艺术形式的雅俗观问题，亦即"艺术大众化"的内容与形式的关系。这当然是"艺术大众化"已趋成熟的标志。传统的雅俗观在新的时代要求下开始发生彻底的逆转。

总之，广东地区的艺术民众化也是生气勃勃的，又因有成熟的岭南派一向具有的面向生活、面向民众的特点而更趋成熟。王益论在谈广州的艺术民众化倾向时总结说，广州有不少的美术学校和美术社团，在广东文献馆、中国图书馆及一些社团、学校的礼堂里就举办过大量展览，"收门券或不收门券让市民自由观赏"，而且还提出过"美术下乡"的口号，故"早已普遍化"。而"广州的十多份报纸中，就有《建国日报》特辟《综合艺术》、《中山日报》特辟《艺术周》、《前锋报》特辟《艺术圈》、《环球报》特辟《综合艺术》、《公评报》特辟《艺术园》……所有这些文字，尤其是关于批评的，虽然居多数是些使内行读了好笑的胡说八道，但会摇笔杆的人居然也有冒充内行，不就证明美术在广州逐渐为民众注意了吗？就量而不就质说，广州的美术刊物占全国第一位，美术展览会之多呢，恐怕除了上海，再没有什么城市比得上"。[1]

艺术的大众化无疑是本世纪上半叶的一股非常突出的思潮，可以说，这股思潮是直接从反封建的五四运动两面大旗之一的"民主"思潮发端的，是政治革命和思想革命的衍生物，从一开始就带上了很明显的政治性。所以张作霖的北洋政府对林风眠的北京艺术大会感到恐慌，以为其有"赤化"之嫌，以致这位画坛领袖不得不南下，在南方继续他的大众化理想。这股"五四"前后的思潮在20年代已有相当的声势，到30年代，因有"左联"的有组织的提倡和领导，得到了相当的发展。"左联"成立于1930年，其发起人之一许幸之就曾到杭州艺专与西湖一八艺社的社员座谈，"普罗艺术"这种鲜明的口号就是在这时提出的。这年夏天，一八艺社的胡一川等多人就到上海参加了中国左翼美术家联盟（简称"美联"）的成立大会。"美联"是由当时上海、杭州的几乎所有的美术大学如上海美专、新华艺专、杭州艺专、中华艺大的各"小组"的进步画家组成的具有政治性的组织。"经讨论决定，认为'美联'盟员一律要参加政治活动和经济斗争；要尽可能走进工厂、接近工人和劳苦大众，开展美术宣传活动；要深入群众，更多地以劳动人民为题材，在自己的美术作品中反映他们的生活与斗争。"[2]"美联"的活动又得到文化革命的旗手鲁迅先生的支持，鲁迅曾专门

1 王益论：《现阶段的美术教育运动》，《中山日报》1948年2月14日、24日。
2 朱伯雄、陈瑞林编著《中国西画五十年1898—1949》，人民美术出版社，1989。

撰文《文艺的大众化》，认为：

> 文艺本应该并非只有少数的优秀者能够鉴赏，而是只有少数的先天的低能者所不能鉴赏的东西。倘若说，作品愈高，知音愈少。那么，推论起来，谁也不懂的东西就是世界上的绝作了。……在现下的教育不平等的社会里，仍当有种种难易不同的文艺，以应各种程度的读者之需，不过应该多有为大众设想的作家，竭力来作浅显易解的作品，使大家能懂，爱看，以挤掉一些陈腐的劳什子。[1]

尽管鲁迅有关大众化的这些论述或许更多的是在新兴版画的木刻界影响较大，但当时整个美术界普遍有此倾向，尤其是在"左联"及"美联"的有组织的影响下。汤增扬在夏衍主编的《艺术》上撰写《时代的与大众的》，明显地以马克思主义的社会阶级分析法论道：

> 事实摆在我们的当前：帝国主义的侵略，农村社会的衰落，金融资本的恐慌种种，都是画家应该拿起他底笔去描绘，完成他所应负的时代使命。所以，我以为，在资本主义末期的现实社会中，中国艺术界的道路，是时代的与大众的。[2]

而徐则骧则在题目醒目的《深入大众群里，发动大众去创造大众艺术》中发表了宣言式的号召：

> 当前的中国，遭受着天灾人祸，以及列强的侵吞，人民滔滔于苦难的漩涡中，国家到了危急存亡的关头。这时，我切盼中国艺术界能负起应负的责任，执行艺术的权威，打破一切派别，树立中心意识。全国的艺术界，从一九三三年整个的团结起来，一致的总动员，深入大众群里，发动大众去创造大众艺术，适应时代和大众的需要，培养大众铁流般的意志，火般的热情，建筑真正的新兴艺术基础。[3]

从以上一些有关大众化的论述中我们可以看到30年代此种艺术倾向的明显程度。虽然抗日战争爆发后，艺术界的趋向开始转向抗战文艺，艺术大众化的趋向又与抗战宣传相结合，产生了一种新的变化，但大众化的总趋向仍是不变的。毛泽东40年代初期在延安文艺座谈会上的讲话中以一个政党领袖的身份，把文艺的大众化问题作为共产党的基本的文艺方针定了下来。尽管毛泽东这个讲话并未在当时国统区的艺术家中产生太大的影响，但毕竟和整个时代的文艺潮流是一致的。新中国成立之后，毛泽东在延安关于文艺问题的讲话就成了共产党制定文艺方针的基础之一——艺术为人民服务，也自然地成了整个国家文艺的基本倾向。一直到本世纪末的今天，美术界对自我的强调，对多年来提倡的俗文化的纠偏，乃至世纪末的个人失落感的普遍出现以及对社会、对国家的责任感也

1 鲁迅：《文艺的大众化》，《大众文艺》1930年3月1日第2卷第3期。
2 汤增扬：《时代的与大众的》，《艺术》1933年1月。
3 徐则骧：《深入大众群里，发动大众去创造大众艺术》，《艺术》1933年1月。

是颇为普遍的相应失落，世纪初那种因拯国救民而来的艺术民众化倾向及艺术家们那种雄心勃勃的社会责任感和拯世热情也全然淡化，"新文人画"一类个人无病呻吟、趣味变态、小家气数的画风弥漫中国画坛，世纪末与本世纪初之风气已大相径庭。不过，党和政府的文艺方针倒至今未变，艺术仍然被强调要为人民服务。

推进艺术的民众化，如前所述，可以从两个不同的角度入手。一个是让艺术直接为民众服务。可以从艺术的实用性出发去发展实用艺术；可以加强学校的美育教育，直接培养民众的美感；也可以通过举办展览，去提高民众的审美欣赏的能力。另一个是从艺术本身着手，即通过改变绘画技法、形式、风格，糅雅俗为一体，形成雅俗共赏的新型的艺术形式与风格，以便于民众能够接受。

对实用美术的提倡是此期的风气之一。例如国画大师陈师曾就曾经大谈《绘画源于实用说》，并在北京大学画法研究会的刊物《绘学杂志》（1920年6月）上撰文详述国画与实用的关系。他考证了图与画之别，以为早期"图"有记述、考证、说明之功能，又在文中谈到了图案画的特殊作用等等，为美术从实用角度为民众服务做舆论准备。而在他于画法研究会讲演对于普通图画科的授课意见时就对图案画的教学予以了关注，以为图案画我国早就有之，"现今图画中有商业工业之图案"亦即一种。他主张融合中西画法于图案画中，认为此为美术教育"甚紧要"之事。[1]汪亚尘与陈师曾一样，在谈艺术教育时也谈到了鲜明的"艺术与实用的联合"的观点，以为"学校里的艺术教育和其他的学科有互相通用之点。……就中尤以工艺一门，更容易显出图画教育的效力"。在谈图案画教学时，汪亚尘说："在欧洲各国，对于图画助长工商业的发展，已成显著的例证，所以在学校艺术教育方面，不能不有锻炼的必要。"[2]对工艺图案这类可直接为社会服务的实用美术的关注还可以我国第一所国立艺专的课程设置为例。国立北京艺术专科学校成立于1918年4月15日，成立当日之开学典礼上，"来宾"蔡元培先生就说过，"图画之中，图案先起，而绘画继之……惟绘画发达以后，图案仍与为平行之发展……先设二科。所设者为绘画及图案，甚合也"。陈筱庄与蔡元培的观点相一致，认为"学美术者不可不注意之点有二：一曰抽象之美……二曰普之之美，既习美术，当图以美育普及于社会，不可矜为独得之秘以傲人是也"[3]。艺术的大众化作为"五四"新文化运动和文化启蒙思潮的一个重要的组成部分，在本世纪初期甚至五四运动之前就已经开始，而第一所国立艺专对图案画科的设立，就可视为艺术平民化在本世纪兴起的一个标志。另一位支持为社会而艺术、坚决反对"为艺术而艺术"的朱夷白在《文华》第45期上发表的大谈艺术为社会服务观点的《画室杂掇》中就有一段专论图案艺术的社会功用的文字。他从工业发展，尤其是民族工业的发展谈到中国在工业图案设计方面的严重落后，"所以，提倡国货的声浪冲破了九霄的时空，我虔诚地希望那些长发的画家，快快放下手理（里）的油图版和丢开了眼中的模特儿，去研究图案的工

1 陈师曾：《陈师曾讲演对于普通教授图画科意见》，《绘学杂志》1920年6月第1期。

2 汪亚尘：《近代艺术运动与艺术教育》，《民报》1933年7月17日、24日。

3 《中国第一国立美术学校之开学式》，《北京大学日刊》1918年4月18日。

作咧"。可见，在几乎半个世纪的时间里，艺术民众化的呼声是何等响亮。联系到上述这些有关图案艺术与整个时代风气的密切关系，联系到这种大众化的背后艺术家们那种热切的为社会献身的精神，不得不令人想到徐悲鸿在这种背景下说出的关于图案、工艺美术的一段十分轻蔑的话。他认为艺术纯为天才之所为，"天才之出现，恒数世而不一靓，安得同时有数万之作家？"从艺术只能是极少数人而为的贵族美术这种与时代潮流极不合拍的思想出发，徐悲鸿还提到了从事"图案美术"的设想：

> 向使一般资能较低之青年，习图案美术，执一完善之艺，以求生活，必不致涸迹教育界，以自误误人也。而社会不特多生产之人，且受工作实用以外之惠。况今日时髦所尚，必学洋画，工具俱系外来，倘无所得，则徒耗国家经济，允可不必也。[1]

这种居高临下的艺术贵族的态度与艺术大众化的时代氛围如此不合拍，难怪徐悲鸿在和刘海粟争论时骂刘为"艺术流氓"，而刘却要用我们今天已很难感觉其斥责分量的"艺术绅士"相责难，在当时这已属相当严重的谴责用语了。而徐悲鸿思想之不合时宜，受到田汉的尖锐批判，田以为他不肯表现劳苦民众，做的是"天人"之梦，是"古之人"，是事出有因的。[2]

学校与展览是艺术大众化的重要手段。前面已经谈到林风眠、汪亚尘等人是如何利用艺术教育实现其艺术大众化理想的。林风眠所进行的几次大型"艺术运动"的民众化实践都是在当时仅有的两所国立艺专里进行的。关于现代画史上最先进行的绘画教育与展览情况，人们有很多说法。一般认为最早的艺术教育出现于开办在清光绪二十八年（1902年）的南京两江优级师范学堂。但该校的艺术专科（包括西画与中画）则是光绪三十二年（1906年）才设立的。[3]最早之展览一般认为出现始于民国初年。据汪亚尘称：

> 展览会这个名词，现在到处都普遍应用了，但是展览会的起点，是民国二年在张园（以前在静安寺路）第一次举行。其中陈列一部分国画与洋画，那时候所称洋画，无非是国画的变相。[4]

民国二年即1913年，汪氏没说是什么人办的展。海滨在1936年6月《中国美术会季刊》第一卷第二期上撰文《高剑父先生小传》称：

1 徐悲鸿：《中国艺术的贡献及其趋向》，《当代文艺》1944年2月1日第1卷第2期。
2 田汉：《我们的自己批判——〈我们的艺术运动之理论与实际〉上篇》，转引自李松编著《徐悲鸿年谱》1928年段《有关记述》，人民美术出版社，1985。
3 20世纪开设艺术教育的情况一般认为是始于南京两江优级师范学堂，即后中央大学的前身。据潘天寿《中国绘画史·附录》载，该校虽建于光绪二十八年（1902年），但其艺术专科则是光绪三十二年（1906年）创办的，当时聘有日本教授，有中西画之分。据朱伯雄、陈瑞林编著《中国西画五十年1898—1949》一书载，1902年该校建校时就已有图画、手工等课，而正式成立美术师范专科则是在1905年，中西画都有设置。
4 汪亚尘：《近代艺术运动与艺术教育》，《民报》1933年7月17日、24日。

二十五年前，曾设美术展览会于东京、神户、朝鲜、上海、杭州、广州等处。中国之有美展，则以高氏为嚆矢。

民国二十五年所称"二十五年前"，即为民国元年，1912年。但此处含糊，究竟何时在中国办展，不太准确。李伟铭在《从折衷派到岭南画派》中则说：

文献表明，1908年高剑父由日返国，同年在广州举行了个人的第一个画展。[1]

时间倒是很清楚，可惜对这样一个重要问题没能列出准确的"文献"供人考证。

广东黄大德先生，即本世纪初广州国画研究会主将黄般若的哲嗣，多年致力于广州现代美术史的研究，查阅了大量的原始资料，所获得的一些精彩的史料足可改变现代中国画史的一些定论。例如学校开设图画科的情况，据他的《广东丹青五十年：1900—1949广东美术大事记》载，在1902年，那时就有"两广大学堂开办，设图画科""越秀书院改为广府中学堂，设图画科，潘致中任图画教员"。这就把中国现代教育开设图画科的时间提前了四年。而开办展览会，则被考为1906年：

九月，香港创办盛大美术赛会，美术展览品分七大类：摄影画，油画，织绣品，木器，金银器、窑器、玉品、象牙器，中国画及日本画。

而1908年，又有潘达微等人筹办之展览：

一月，《时事画报》《时谐画报》同人发起"广东图画展览会"于广州城西下九甫兴亚学堂举行。

到1909年，"广东第二次图画展览"在香港举行。而据黄大德年表，"高剑父在广州举行第一次个展"则已经是1911年的事了。[2]

从这种情况来看，无论是美术教育还是美术展览，作为革命发源地的广东自然得革命风气之先，加之香港处于英国的管制之下，直接受外来文化的影响，以这种外来方式向民众宣传，实在是自自然然的事。如果联想到现代中国最早的一批美术刊物，如潘达微等于1905年在广州创办的"以革命思想入画"的《时事画报》、1906年在广东创办的《赏奇画报》《滑稽魂》、1910年在香港创办《实报》并随报附赠《平民画页》，1911年，广东又有了《平民画报》，如果我们再考虑到几乎所有这些最先办展览办刊物的人都是当时的革命党，如高剑父、陈树人、高奇峰、潘达微等都是辛亥革命的元老级人物，而《时事画报》《平民画报》《真相画报》就是由潘达微、高奇峰们办起来

1 李伟铭：《从折衷派到岭南画派》，载岭南画派研究室编《岭南画派研究》第2辑，岭南美术出版社，1990。
2 黄大德：《广东丹青五十年：1900—1949广东美术大事记》，《广东美术家通讯》1994年第8期。

的，1908年的"广东图画展"及1911年的展览也是由潘达微、高剑父这两位同盟会南方支部广州分会负责人办起来的，那么，20世纪初期美术的发展与这批认为文化革命比政治革命更为重要的革命党人及其革命活动的关系则十分直接而明白了。美术的平民化、大众化倾向与这些展览、刊物及学校的关系也就有了一个清晰的线索。

上述通过艺术宣传教化、陶冶民众是直接附属于政治革命的艺术革命的重要方面，也是艺术平民化的一个重要的方面。而从艺术自身的发展角度看，艺术平民化的时代思潮也对中国画自身的发展产生了深刻的影响，可以说，这是雅俗之变的一个对艺术来说更有价值的方面。

最初为了追求艺术的民众化，为了让民众能够接受艺术，最方便不过的办法就是画他们熟悉的东西，画民众普通平凡的生活，这是本世纪初一些先进画家较为一致的思路。20年代初期就去世了的陈师曾在这方面开了先河。在1927年、1928年的《北洋画报》上，我们可以看到陈师曾那些相当著名且有开拓性的作于1904年前后的《北京风俗图》组画，如《骑驴归宁》《卖烤白薯妇人》《牛车》《墙有耳》等。这种主要从题材上对传统中国画变革以适应民众化需要的情况，在岭南派早期作品中也可以见到。当我们看见高剑父以传统绘画形式表现的现代楼房、汽车、电线杆、飞机乃至坦克车时，的确可以在一种奇特、古怪的观感中感受到本世纪初的混乱乃至令人恐慌的社会现实。这种想要表现现实生活的愿望，我们同样可以在表现城市贫民生活的蒋兆和作品、表现战争难民的关山月作品上看到。说到艺术的平民化，表现现实生活的题材，不能不特别提到令人尊敬的赵望云。赵望云肯定是现代中国画史上对现实生活的反映，尤其是对灾难深重的农村生活反映最为深刻而广泛且此类作品数量也大得无可比拟的一位重要画家。

赵望云对艺术的平民化有着极为自觉的意识。早在20年代末，他已开始面向平民创作，而1933年，他已十分鲜明且坚定地宣称：

我是乡间人，画自己身历其境的景物，在我感到是一种生活上的责任。此后，我要以这种神圣的责任，做为终生生命之寄托。

到1936年时，赵望云打出了"平民的艺术家"的鲜明旗帜：

平民的艺术家制造作品自然趋向为说所能说的事，所以他的作品都为众人所明白。

这认识显然就比站在艺术的高雅殿堂去俯视民众、教化民众的一批画家的认识更深刻。而且，这种自觉性也明显地受到当时流行的马克思主义思想的影响：

如果我们检核艺术的趣味变的缘由，我们将看见在那根柢上横着经济组织的变更，这是阶级所及于文化上的影响。

正因为本身就站在了从无产阶级立场出发而形成的马克思主义的基础上，所以赵望云这位出身于河北束鹿（今辛集）一个农民家庭的平民画家，并没有如现代画史上其他一些同样出身于农民却洋得难以令人联想到他的出身的画家那样，赵望云对自己劳动阶级的出身是感到自豪的，对劳动阶级的平民艺术家身份也同样充满着自信：

由劳动流出来的意识情感是无尽的，是新鲜的，因为劳动意识就是人类对世界新创作的一种指示，至于由快乐愿望流出来的情感不但被限制，并且早就被人经验表现出来了，而上等阶级的骚愤便使艺术的性质流于枯穷之途。

这种具有明显的马克思主义色彩的平民性阶级意识，使赵望云在艺术的平民化趋向上具有令人吃惊的自觉性。他几乎对一切平民生活都感兴趣："劳动生活的境况，如怎样做那异常艰苦的工作，怎样受那海上地底的危险，怎样旅行，怎样和自然野兽奋斗，怎样在树林旷野田地花园菜圃去做工。"所以赵望云的艺术触角伸向了平民生活的各个领域。他已经不是一般性地浮光掠影地画一点现代事物如汽车、楼房了，而是深入生活之中，画他在生活中看到的一切：《徘徊街市的流浪人》《尧山坡上正在努力采石的工友》《进退维谷之劳工》固然是贫困生活的写照，而普通民众的平凡生活如《上山烧香》《看西洋景》《听戏去》也值得被表现，他画农村的日常劳作，如《施肥》《浇园》《秋收》《打场》《牧牛》《播种》，他画他亲历生活中的几乎一切。他有农村写生集，光在《大公报》上发表的作品就有130幅，又有塞上写生，《大公报》连载一百余幅，又于1942至1948年间赴西北旅行写生达三次之多，其表现社会生活之作逾千幅。尤其需要指出的是，赵望云这些表现平民生活的作品从1927年就开始出现了，1928年时，此类作品就已达一百余幅。[1]从这个角度看，赵望云无疑是整个中国美术史上从民众的角度全方位地表现平民生活的第一人，也自然是20世纪艺术的平民化思潮中的一个最为突出的代表人物。

可能，在这一领域，可与之比肩的人只有齐白石。齐白石也是个地道的农民，这位并没有进过正规学堂因而也没有太多的理论知识的人，却是凭着他那自发的个人尊严，竭其一生，自发地同时也是极为顽强地维护自己的农民习惯与天性，因而也不自觉地汇入了20世纪这个世纪性的艺术平民化的思潮。与赵望云自觉地关注社会现实不同，这位"乡下老农"却是凭着个人的自发性的爱好，把自己一生的兴趣倾注在对自然的关注上。要论画材的丰富性，在中国整个的美术史上，这位"乡下老农"也许创了一个纪录，一个至今无人打破的纪录。齐白石以世间罕见的对普通生活的热情，把自己的视线投向了从来未为画家们注意的平凡的事物上。他没有古代文人那种孤芳自赏、清高不合群的"四君子"一类的寄托，也没有已成程式性套路的文人情感定向，所以他可以自由地画他喜欢画的一切，难怪他的作画题材多得惊人。农村山野中常见的平凡而不起眼的各种花、草、鱼、虫

1 此处所引赵望云材料，见程征编《从学徒到大师：画家赵望云》，陕西人民美术出版社，1992。

全被收入他的画中，甚至连蟑螂、蚊子、老鼠一类令人憎恶的东西也经他那点石成金之手而在其艺术中变得意趣盎然。他还画生活用器、生产工具……总之，凡是他喜欢的，凡是足以引起他对朴实清新的农村生活的亲切回忆的事物，都是他的绘画对象。齐白石绘画题材的这种无与伦比的丰富性和平民性，和赵望云同样表现社会生活无与伦比的丰富性和平民性一样，异曲同工地显示出20世纪艺术平民化的时代倾向。

题材的平民性是一个方面，形式的雅俗统一是另一方面。

由于传统文人画是整个建立在儒、释、道三家互补基础上，又以道释两家的哲理为主要思想基础的一种绘画思潮，所以超脱、高雅、不食人间烟火一直是文人画的基调。以清人黄钺《二十四画品》为例，其品有：气韵、神妙、高古、苍润、沉雄、冲和、淡远、朴拙、超脱、奇辟、纵横、淋漓、荒寒、清旷、性灵、圆浑、幽邃、明净、健拔、简洁、精谨、俊爽、空灵、韶秀，其绝大多数皆纯文人气质的表现，仅一个"朴拙"似乎可以和民间绘画沾边，但其解释"大巧若拙，归朴返真"又是道家观念之使然。而另一与院体沾边之"精谨"则又有贬义。"谨则有余，精则未至。"而此种文人气，又主要通过明末清初由董其昌、"四王"们倡导的唯此独尊之"笔墨"的雅逸、超然、中正、平和意味来体现，再加上简洁、空灵的造型和章法结构而自成系统，与民间画和院体"北宗"泾渭分明。而且由于董其昌"南北宗"论崇南贬北，把院体北宗贬到冷宫，而南宗文人画一派独尊，民间绘画更不值一提。所以在明清画坛上，与民、院二体之俗相比，文人画之雅占据了压倒性的优势。但到清代尤其是中后期，仍然占画坛主流的文人画也吸收了院体和民间绘画的特长。如石涛学过北宗画，金陵八家中画院体山水的就不少，扬州画派从北宗画、民间画中都有借鉴，海上画派的任伯年以民间画为基础吸收了文人画特征，吴昌硕以典型的文人画笔墨奠基却借鉴了民间绘画明丽的色彩，等等。[1]进入民国年间后，明清时期这种南北之争与雅俗矛盾，格局开始发生重大的变化。民国初年，画坛上一部分画家继续沿着明清文人画一派独尊的习惯定势走着老路，以致当时的一些展览中"旧派"势力还不小。当时的"旧派"流行"四王"、石涛等风格形式。但由于受西方绘画（包括日本绘画）的影响和"科学主义"的强大冲击，"新派画""新国画""折衷画"等明显区别于传统文人画的新型"国画"形态也大量地出现于中国画坛，而且，为了达到艺术民众化的目的，就必须以群众喜闻乐见的艺术形式去表现民众熟悉的题材，所以形式上的雅俗结合成为此期中国画改革的一个重要特色。写实主义在本世纪初的流行使一度以简著称，以不求形似而纯以笔墨意味争胜的文人画受到强大的冲击，几乎所有具革新思想的中国画家都在写实上用过功夫。这样，比之简率放逸的文人写意画法，倒是传统中的北宗院体绘画更容易和源自日本与西方的写实技法相融合。所以融会南北二宗又结合源自西方的写实之法成为当时国画改革中形式变革的重

1 明清时期此种文、院、民三家的相互影响，笔者在上海人民美术出版社1991年出版的《明清文人画新潮》一书第五章辟有专节介绍。

要内容。如岭南派吸收日本朦胧体的晕染之法，造型准确，用线细腻，色彩柔和雅丽，构成其"折衷派"的形式风格特色；徐悲鸿、蒋兆和、梁鼎铭等则以素描之精确与传统笔墨之线或水墨晕染相结合为中国画人物画改革之一途；张大千融会传统之各家各派，包括大量的北宗院体绘画，同时他也写生，写实能力绝非传统文人画家可拟；傅抱石也写生，甚至还想表现光影空气氛围……这种情况，使得国画家们再死守传统文人画的笔墨及造型的套路变得不可能，而融会南北二宗又增加写实性，则成为一种画坛倾向。简又文在谈到国画中的中西融合时就认为北宗画在借鉴上的方便性：

> 中西画确可以"结婚"，而以北派画之可能尤大，盖其工致整齐，形似真景，不若南宗之平淡写意，离开对象也。[1]

这种普遍的画坛倾向使得主办《国画月刊》的传统型画家贺天健都主张文院皆学，工意结合。他主张遍学传统，提出"由宋元各家入手而复能得其真髓""于界画有真实之习练"等多条要求：

> 除以上七点外，其最要者：则为工写问题。能为工笔画者，必能为写笔画，能为写笔画者，必能为工笔画。盖能工而不能写，乃拘而未化；能写而不能工，是玩而未精。夫论用笔之原理，本无工写之别，余以为笔之神完气足，则虽七八笔乃工笔也；笔笔草率，虽几万笔，但仍为非工笔也。[2]

作为现代画史上最大的画学组织中国画会的主持人及该会会刊《国画月刊》的主编，贺天健关于工意结合的观点在30年代的中国画坛具有相当代表性，而整个画坛工意结合的普遍性亦可由此发现。

这种对文院之关系的看法，甚至表现在对美术史的重新认识上。文人气质最浓的潘天寿在其《听天阁画谈随笔》中就纠正过时人对院体、浙派的偏见。潘天寿还引黄宾虹之语认为明代吴派之文徵明、沈周就是从刘松年、夏圭入手的，而明代浙派从马远、夏圭院体出，沈周亦"致力于马、夏独深"，吴浙文院两派并非那么对立。而"浙地多山，沉雄健拔，自是本色；沈氏吴人，其出手不作轻松文秀之笔，实在此焉。盖其来源同，其笔墨亦自然大体相同耳"。潘天寿此论大有为北宗院体平反之意，又有文院结合古已有之的佐证，实则是现代中国画坛上那股融会文院工意的画坛思潮之产物。

忽庵在40年代论及现代国画趋向时认为，这种趋向是复杂的，"因为它已超出了向来作为论画标准的南宗、北宗两个范畴，它比较过去任何时代都接受了更多的外来影响"。但是他在充分肯定了中西融合的"新画派"及中日"折衷"的"折衷派"之后，对所谓"旧画派"也指出了南北宗融合的普遍风气：

1 简又文：《第二次全国美术展览会（下）》，《逸经》1937年5月5日第29期。
2 贺天健：《绘画之标准论》，《国画月刊》1935年8月10日第1卷9、10合期。

南宗、北宗的派别，只有在不受外来影响的一部分保守画家中可以适用。可是就是对他们，这适用也有了限度了。有许多画家实际是分不出该属于南宗抑或北宗的。

忽庵还分析了张大千、溥心畬、金北楼、张谷雏及广东的黄君璧等，认为他们皆有北宗意味。

中国旧派画多少带有北宗倾向，好像是民国以来的一个特色。

北宗画的前途，由于古画之被接近机会日多，将来大概有压倒南宗之势。其实就目前亦已经如此。[1]

忽庵在这里虽然并没有了解这种"北宗"画所以兴盛的真正原因，他以为是见到古代北宗画机会增多和售画容易之故，但他却看到了南北融合的趋势以及北宗势力日盛一日的发展潜力。其实，真正的原因正是上述社会风气的转变，是科学性、写实性、平民性等多种因素复杂交织的结果，并且在他认为的"旧派画"家中也产生了如此明显的变化。

其实，所谓南北合流，或者北宗偏胜，工意结合，不过就是：造型的严谨性、写实性增加，而随意性、简率性减少；色彩的因素增加，水墨的成分减少；块面体积"氛围气"的因素增加，虚拟而抽象的文人用线的因素减少；对社会、人生充实具体的感受增加，道释之超然、虚空、不食人间烟火的意味减少；平民百姓的亲切平和感情增加，士大夫孤傲绝世之"士夫气"减少；绘画的独立审美因素增加，文人画独擅的那套深玄哲理减少，亦即绘画的本体因素增加，绘画附属之他律减少……而所有这些因素，都与时代的"科学与民主"的"五四"文化革命精神相关，都与艺术的民众化及融合雅俗的艺术救国、艺术革命精神相关。用民众易于接受的绘画形式从事平民的艺术，必然要在工细写实、色彩艳丽的虽然属于院体北宗实则为一般民众所欣赏的古典绘画中寻求借鉴。当然，这也可以被看成是清代南北合流的趋势在民国年间的继续与发展。

艺术平民化及雅俗矛盾的统一的另一方面是向民间艺术的借鉴。

现代中国画史上的不少名家大师在艺术平民化的思潮中，在20年代中期掀起的向传统回归的思潮中，都有着自觉或不自觉的向民间艺术学习和借鉴的过程。民间艺术那丰富的营养在这些画家的艺术风格及艺术形式上的形成都起了极为重要的作用。林风眠这位留学法国的学西方油画的画家向民间艺术的借鉴是颇具戏剧性的。本来崇拜西方而漠视东方的林风眠在他一到法国时就幸运地遇到了一位睿智的导师——第戎国立美术学院院长耶希斯，是这位西方的艺术家劝告林风眠要关注自己民族的艺术，研究东方的传统，多去东方博物馆、陶瓷博物馆，他还劝林多关注其他艺术门类，如陶瓷、木刻、工艺，而林风眠也正是在听取了耶希斯的劝告后，在包括宋代瓷器在内的东方传统和民间艺术中获得创造的灵感的。他用宋瓷瓷画那流畅、轻快、活泼的线条取代了凝重、深厚与老辣的文人用笔，用明丽、单纯的民间性色彩（当然这里还有他所喜爱的西方表现派色彩）取代了文人画"水墨为上"的单一形式。尽管林风眠汲取了不少西方现代艺术的养分，但林风眠正是因为从民

1 忽庵：《现代国画趋向》，香港《南金》1947年创刊号。

间艺术中独辟蹊径、独具慧眼地借鉴与创造，才避免了程式性太强，形式套路太顽固，技法形式与风格样式太普遍，而习之者又太多的文人画那太熟悉的老面目，而为自己确立了极具个性化的独特风格。虽然这种风格是如此独特，甚至有人不愿把它归入"中国画"——几乎是文人画的代名词——的范畴，但随着画界对"中国画"的界定的逐渐变化，林风眠那洋溢着浓烈的东方神韵的作品为他赢来了越来越高的声誉。

张大千也应该是另一杰出的代表。本来就才华横溢的他曾一度学习历代绘画传统的各家各派，具备世间罕见的传统各派的深厚功底，这位天才艺术家却对一切美好的东西都有着天生的爱好和惊人的借鉴吸收能力，对传统中一切优秀的成分同样有着天生的热情。当本身就出身于农村民间画工家庭而留洋习过画的徐悲鸿把一个敦煌瑰宝说成是"荒诞不经"、一钱不值时，当世人亦把敦煌壁画说成是"水陆道场"画而嗤之以鼻时，张大千却对古代民间艺人创造的敦煌一往情深，克服极大的困难，甚至冒着生命危险，骑着骆驼渡过茫茫沙海，在人烟稀少、荒凉艰苦得难以想象的莫高窟里待了近三年，潜心研究一千余年前民间艺人们的卓绝创造。他研究这些宗教艺术时是那么虔诚而严肃、认真，他一窟窟地编号、整理，不仅潜心临摹、背临、体会，而且对古代这些民间壁画的颜料成分、上色方法、用笔技巧一一仔细分析。为了搞清楚敦煌壁画色彩之谜及各种难以揣测的技巧，张大千甚至不惜重金到青海塔尔寺请来五位擅长工笔重彩及

凌云仙女图　张大千

其画布制作等绝活的喇嘛到敦煌，彻底搞清了敦煌壁画包括颜料的制作及色彩历岁月而变化的种种规律。近三年含辛茹苦的研究，不仅使张大千成为国内真正学术性地研究敦煌的第一人，而且对敦煌艺术的深刻钻研与体会也对张大千的艺术产生了难以估量的重大影响。从敦煌归来后，张大千的画风为之大变，"山水画由以前的清新淡泊一变为宏大广阔，更加重视渲染，大面积运用积墨、破墨、积色之法，喜用复笔重色，特别是层峦叠嶂的大幅山水，将水墨的五色六彩与金碧青绿融合起来，丰厚浓重、金碧辉煌。后来，张大千自60年代起在国外创造的大泼墨泼彩法，实际是从这里发源"[1]。这种影响是如此深刻，张大千的仕女画变得富丽堂皇、雍容大度，他的荷花也有敦煌莲台花瓣的庄重意味，色线并重的造型观念终于酝酿出后来张大千那辉煌的大泼彩艺术。敦煌之行，不仅为张大千，也为现代中国美术史掀开了新的一页。这无疑是20世纪中国画之艺术大众化和雅俗融合的一个杰出典范。

如果林风眠、张大千的融合雅俗是他们成为大师的一个重要条件的话，那么本来就是农民，而且一生都差不多保持着农民习惯与本色的齐白石，他之所以幸运地被历史推到了一代宗师的崇高位置，也是因为这个艺术民众化的时代本身就需要这种雅俗的融合，需要文人上层艺术与民间艺术的合流。与现代中国画坛的许多画家都不同，齐白石在逼近而立之年的时候，还是一个地地道道的农民、木匠，但这位从小就喜欢画画的木匠到此时却已经把他在农村里能找到手的各种门神、民间花样、小说绣像、画片、月份牌及形形色色流行于乡间的形象资料摹习过多遍，而且不少"小器作"——雕花木工——中所需的雕花装饰已在这位喜欢艺术的木匠手中花样翻新。这种地道十足的民间艺术的影响，奠定了齐白石艺术的坚实基础。或许，在现代中国画坛的名家中，只有齐白石是从民间艺术的土壤中直接升华为著名画家的。的确，年近30的齐白石是带着泥土味和木头味直接走进当地一位画文人画的画家胡沁园的画室里去的。他开始一边学习传统绘画，一边画神像，画帐檐、袖套、鞋样，画遗容，做这些民间画工借此谋生的行当，开始了民间绘画与文人画、农民意识与士大夫审美情趣的奇特混合的艺术生涯。正是这种复杂的矛盾及其巨大的包容性，给齐白石今后的艺术道路开辟了无限的可能性。的确，这位35岁以前一直生活在乡村，连湘潭县城都没有去过的纯粹的农民艺术家此时只能算是个民间艺术家，尽管此后他也学习过文人艺术。但齐白石的可贵之处在于，这位农民画家与这个时代的同样出身于农民的不少画家全然不同，他不仅不羞愧于他的这个出身，相反，他以此为荣。他刻了一大串标榜其出身的印章，如"鲁班门下""杏子坞老民""木人"等。他对他跻身文人堆没有兴趣，以为这是"强作风雅客"（齐白石印文），他甚至以农民的"蔬笋气"与文人画的"士夫气""书卷气"相对抗……正是齐白石的这种顽强的农民气质与情趣，给他的艺术带来了追求民主和艺术平民化的时代所需要的那种质朴与清新、平易与亲切等民间艺术特质。当然，如果齐白石始终仅仅坚持他那种自发的农民的虽然朴素然而粗糙的审美意

1 杨继仁：《张大千传》，文化艺术出版社，1985。

趣，始终在民间艺术的平凡因而平常的艺术形式中难以升华，那么齐白石也成为不了今天的齐白石。偶然躲避土匪而被迫离乡背井定居北京的齐白石终于获得了升华自己艺术的不无偶然的机会。北京的文人画大师陈师曾发现了这位50多岁的"乡下老农"特有的艺术才华。在陈师曾的指导下，齐白石减少了民间艺术中粗糙的成分，丢掉了农村画工为满足职业之需的对"形似"的痴迷，而在其著名的"衰年变法"中，向传统文人画笔墨形式之精粹靠拢，向"不似之似"的传统意象性特征靠拢。向传统文人画的广泛借鉴，使齐白石自发的民间艺术意味十分浓厚的绘画得以向文人精英艺术升华。但十分精彩的是，这位"乡下老农"虽然倾心于文人艺术，却又不肯向这种艺术投降，他顽强地死守着自己那份农民的天性。他那极为广泛的复杂题材，他那真实可爱而不无幽默的造型，他那鲜明而强烈的色彩表现，他那"似与不似之间""写生而后写意，写意而后复写生"的造型观念，他那生动、真切而感人的生活情趣，尤其是，他那迥异于文人艺术的质朴、清新、天真与热情，给正在追求艺术大众化的现代中国画坛带来一股扑面的春风。齐白石受到提倡艺术民众化的画坛领袖陈师曾和林风眠的提拔和聘任而名闻东洋、声震海内，不正说明了是艺术民众化和雅俗融合的时代性需要造就了这么一位雅俗融合的典型吗？是的，齐白石的成名本身就是时代需要之使然。

纵观整个中国美术史的演进历程，民间艺术，流行于普通民众之间的下层通俗艺术始终都是最为广泛接受的艺术，是整个艺术的坚实的基石。民间艺术之"俗"与文人、宫廷上层艺术之"雅"（当然，后来"雅文化"甚至还排除了宫廷艺术而被文人据为独有之专利）的矛盾与统一，一直是文艺史发展的基本线索，亦即民众以极大的热情和创造力创造了民间艺术，文人们则在这些民间艺术的创造的基础上剔除杂芜与粗糙，对其进行提炼与升华，创造出更为精粹的上层正统艺术、精英艺术。因此，精英艺术与民间艺术，雅艺术与俗艺术本身就是辩证统一的。《诗经》中的"国风"与"雅乐"，汉代民歌与"乐府诗"，民间民歌之"四言""五言"与后世的律诗与绝句，民间的"长短句"与"词"的关系不都是这样吗？战国秦汉时招魂之"非衣"重彩帛画当然是后世宫廷重彩画之先声，而汉代墓室壁画上的草草水墨不也是后世水墨写意之雏形吗？就现代中国画的情况而言，那种从"民主"大旗中生发出来的艺术平民化及雅俗融合的时代性思潮也与明末版画插图、清代扬州八家"经世致用"的入世倾向及海派那已愈来愈明显的民间化、社会化倾向有着继承上的关系。可以说，古代传统雅俗融合与社会化倾向经历了一个由量变（此类画家随时代演进而愈来愈多）到质变（升华到一种以民主为标志的时代性美术思潮）的飞跃。齐白石从平民的角度涉足中国画坛，从平民的角度汲取文人画传统，也从平民的角度创造出了雅俗融合的平民的艺术。以齐白石为标志，现代中国画坛开始告别传统文人画以禅道为基础的古典形态，形成了从题材、形式到内在意蕴都全然一新的活泼、清新、平易、热情的现代形态。一个健康且生气勃勃的中国画新境界开始取代充满幽深玄远的古典哲理或叹老嗟卑、苦涩孤高的个人感怀的传统文人画。中国画史的确掀开

了新的一页，真正可以称得上"现代"的一页。

但是，艺术的平民性与精英性、俗与雅都是一对矛盾，当这对矛盾在对立中取得平衡与统一时，无疑会使艺术朝着健康的方向发展；但当二者处于对立而又失衡之时，艺术的发展则难免失误。前面已经谈到，艺术平民化思潮实则是本世纪画坛的主要倾向之一。本世纪初画坛之先进人物的倡导，30年代"左联""美联"的再度号召，已使此种趋向带有某种政治的色彩，40年代毛泽东在延安的政治"整风"中发表的《在延安文艺座谈会上的讲话》继承了本世纪以来的这个文艺思潮，也无疑对此起了重要的推波助澜的作用。但在政治的影响下，艺术的民众化运动在50年代以后却带上了过多的政治的色彩，雅俗矛盾开始朝着俗文化方面倾斜。雅俗矛盾的失衡，使50年代初期的民间年画创作，50年代晚期的人民公社、大跃进壁画，各个政治运动派生出的为其服务的创作大为泛滥。同时，对包括笔墨等传统的诸如"形式主义"的批判，片面发展俗文化的同时对雅文化以进一步的打击和削弱，终于造成了相当严重的雅俗失衡的局面。70年代末，李可染、蒋兆和等对笔墨传统的回归，80年代中期陈子庄、黄秋园等传统型画家的一度走红，此期"新文人画"的再倡，都显示了在雅俗文化失衡后对雅文化的时代性需求。

从本世纪雅俗文化的对立统一关系及发展过程来看，中国画坛经历了一个雅文化势力异常强大而民间通俗艺术则力量相对弱小的时期，经过了在若干先进之倡导下通俗艺术力量日渐强盛，而雅文化力量则日渐衰减的过程。就本世纪70年代末期以前，两者的比例可以说是随时间的推移而变化的，时间愈后，则通俗艺术力量愈强大，雅文化则反之。如果说，这一进程在40年代以前还较为正常的话，那么，50年代以后则因政治的介入而加快。但70年代末期以来，政治上的开放政策，则使这个过程发生了反向的逆转。除文学界、音乐界因市场的需要而通俗乃至低俗文艺普遍流行和大肆泛滥外，在美术界，至少在正统美术界却大反其势，中国画坛古典型孤芳自赏者聚集于本来提倡意图不错之"新文人画"旗帜之下，油画界、国画界大批不顾民众需要的"古典派""现代派"一类作品的泛滥，似乎又在提醒人们雅俗矛盾再次失衡的又一周期已经到来。

　　整个现代中国画的格局是矛盾的，甚至是混乱与恐慌的，它没有像清代文人画那样，因占明显优势而形成明显的特点。大多数时候，它只有矛盾和冲突，也只有在矛盾冲突中一方或重或轻所呈现的一时优势。几乎每一个画家在这个矛盾与冲突的时代里自身也充满着矛盾。如20年代初期的汪亚尘与此后他自己在科学与艺术、西方与东方等矛盾中态度的转化；潘天寿在写实与写意、天成与设计、色彩与雅俗、追求极端与平衡中庸、对西方的借鉴与坚持传统上的种种矛盾；傅抱石视线为中国画之命脉，而线却偏偏在他的手中淡化；张大千半生古雅，却偏偏在其晚年来个"老夫聊发少年狂"而大泼其彩；蔡元培、陈师曾从科学立场向艺术的情感本质的转化；刘海粟、林风眠从初期的崇洋、写实向民族回归与表现之转变；齐白石从俗向雅的转化与两者之融合更是构成其"衰年变法"成功的关键……甚至不仅仅是画家个人，就是在杂志上这种情况也存在，矛盾更明显。如在1920年北京大学画法研究会的《绘学杂志》上蔡元培大谈科学，冯汉叔则言中西根本不能比较；徐悲鸿大捧郎世宁"其精到诚非吾华人所及"，冯氏则贬"郎世宁浅抹深涂，其品斯下"。而流派、创作思想及方法不同的双方更是水火难容。徐悲鸿与刘海粟势不两立，二徐（徐悲鸿、徐志摩）则各持科学写实与艺术表现之立场论战辛辣而幽默。至于广东岭南派与国画研究会的一段公案则从本世纪初一直打到本世纪末也难有定论……新与旧、中与西、雅与俗、临摹与写生、主观与客观、形式与内容、科学与艺术、人生与艺术、功利与超脱，种种矛盾交织，一起构成了恐慌、混乱而又生动、热情的现代中国画的总体格局。

　　但是，矛盾与冲突对学术的发展却并非坏事。恰恰相反，只要学术有相当的独立性，学术争论有相当的自由，这种矛盾和争论对学术都大有好处，甚至可以说，它本身就是艺术发展的动力。事实上，在中国画发展的前半个世纪，尽管国家混乱，军阀割据，政治黑暗，但学术研究环境却十分宽松。由于思想界的混乱乃至恐慌，也就没有一种思想和哲学可以被统治者定于一尊而居至高无上的神圣地位，也因此而没有因为坚持某种观念和思想，或者某种创作方法——这里当然指在艺术的范畴里——而被搅入政治的漩涡乃至人生遭遇厄运的情况。各种尖锐对立的观念与思想在一个相对自由的学术争论的特殊社会氛围中活跃地展开，某种思想与观念也在这种自由的论争中逐渐占据上风，而形成某种居于主导地位的趋向与思潮。这一切都是在争论中自由而自发地形成的，没有强权政治的干扰和官方的硬性规定，因而也是如艺术史上各种艺术趋向的形成规律一样是自然而然的。

　　因为这种矛盾的时代性特征，更因为矛盾双方可以有自由的争论，所以这个时期的学术研究

有着我们今天所难以想象的深度和广度。如本章所提示的科学与艺术、西方与东方，艺术的功利与非功利，艺术的民族性与国际性，乃至艺术对文学的附属性与艺术形式的自律表现性和中国艺术精神的本质性，等等，在我们当代画坛都有因为许多原因而被割断、被忽视甚至被遗忘的深入的研究存在。

得益于当时相当开放的社会环境，中国出现了一大批可以较为容易地留学日本、留学欧洲的画家，他们可以非常容易地比较那仅从直觉上就可以轻易地了解其有巨大不同的东西方艺术的区别。同时，这批画家出外留学之时，又正是西方艺术和日本艺术正在发生巨大变化的时候，现代派艺术刚刚崛起，不少艺术家就在浓厚的"现代派"艺术的氛围中学习，这就和80年代之后中国画坛的年轻画家们再去追逐大半个世纪之前的西方现代派，而且主要是从杂志和画册上那些印得走了样的画片去间接地、猜测式地模仿现代派艺术自然大不相同。

另外，值得特别强调的是，当时有一大批学贯中西的饱学之士、哲学家、思想家以及政治家参与中国画变革的大讨论，与当今比例不小充斥理论界的或徒有变革之极端热情却并无任何学养之根基，或干脆不学无术，而专以逞怪披奇、诳语惊人，取一时热闹之徒，形成了又一鲜明的对照。在本世纪初的那场文化革命之中，社会之先进知识分子普遍希望"以美育代宗教""美育救国"，通过美术教化民众，改造国民性。尽管这种想法在现在看来有夸大美术功用之嫌，却可说明当时这批社会精英十分乐意于过问、研究美术。只要听听这批人的名字就可以令人咋舌：康有为、梁启超、王国维、陈独秀、蔡元培、鲁迅、郭沫若、吕澂、宗白华、郑振铎、朱光潜、黄忏华……还有美术界自己的那些研究学术的专家，如黄宾虹、郑午昌、汪亚尘、俞建华、刘海粟、傅抱石、潘天寿……这或许是整个中国美术历史上一个极为特殊的时代。中国社会对美术这个狭小的文化领域的关注是前所未有的。这或许是现代中国画坛出现如此众多的名家大师的一个重要原因，这也是我们研究和总结这个差点被我们这些当代人遗忘了的那个有声有色的可贵时代的又一原因。

然而这个时代又毕竟是个不幸的时代，当抗日战争及种种剧烈的社会动荡之后，一度矛盾而热闹的现代中国画坛也带着众多未能彻底解决的问题被迫沉寂了下来。有如岩浆在内部奔突的火山一般，它在等待着新的爆发。它挟带着那无尽的矛盾、冲突及有待解决的复杂问题，默默地翘望着一个新的时代的来临。

第二章

现代著名中国画家评传

齐白石（1864—1957）

第一节　齐白石

在中国现代画坛，齐白石是个具传奇色彩的人物。他举世公认的巨大声望和世界性影响与他普通平凡的农民、木匠的出身和经历，与他的农民的品性、习惯奇特地交织在一起，构成现代绘画史上的一大奇观。

齐白石（1864—1957），原名纯芝，字渭清，后改名璜，字濒生，号白石，清朝同治三年甲子十一月二十二日（1864年1月1日）出生于湖南湘潭城南偏僻的杏子坞星斗塘一家贫苦农民的家里。像普通农民的孩子一样，齐白石从小放牛、砍柴，后来又当木匠，做过搭房建屋的"大器作"，亦搞过精雕细镂的"小器作"。除了8岁那年随教私塾的外公读了半年书，齐白石就未进过任何学校。从小喜欢绘画的齐白石直到21岁那年才找到一本《芥子园画谱》可以临摹、学习，从小的爱好才算可以上道。26岁拜肖芗陔为师学画。27岁拜胡沁园、陈少蕃为师习画，并学诗习文。胡沁园为其取名璜，字濒生。这位35岁以前连县城都未去过的乡下"芝木匠"直到40岁才第一次出远门，开始了他足迹遍及南北的"五出五归"。七八年的远游，使他饱览祖国名山胜水，大开眼界，增长了手艺。此时的齐白石，已是在湘潭、长沙一带以擅长人像的著名画师了。年近半百的画师从此心满意足，吟诗作画，修整起"寄萍堂"准备安度晚年。如果齐白石从此顺遂，中国画史上肯定没有这个在当地得意的乡村画师的名字。1917年，齐白石53岁，因乡里匪患，不得已而避居北京，这才掀开了中国画史上齐白石这有声有色的一页。就在这年，齐白石认识了北京画坛领袖陈师曾。在陈师曾的劝告下，齐白石于1919年前后开始其著名的"衰年变法"。1922年，齐白石与陈师曾联展在日本走红，从此声誉鹊起。1927年，63岁的齐白石受林风眠校长之邀去北京艺专任教，以后连续担任"教习""教授"，名声越来越大。50年代，获"人民艺术家"称号和世界和平理事会授予的国际和平奖金。齐白石曾任中国美术家协会主席，1957年在北京逝世。

齐白石早年习画纯系自学。大约在8岁那年跟其外公读私塾时，齐白石开始用描红纸描摹乡间房门上的看起来好玩的雷公神像，从而步入他漫长的绘画生涯。独一无二的成才之路，主要依靠自学的经历和天性禀赋中的独特倾向，构成了齐白石艺术独树一帜的前提。齐白石纯粹从民间起家，他从门神、民间花样、小说绣像、图片、月份牌画以及一切他能弄到手的任何形象资料上疯狂地吸收营养，直到他21岁时找到一部《芥子园画谱》，用半年时间以勾影法临摹成16册自己的画册。齐白石这个农村木匠在相当长的时间里走的是一条自发的曲折的路。到27岁从胡沁园正式学画之后，齐白石也才成为为人画像的职业"画匠"。跟从胡沁园学习对齐白石来说是其一生的转折点，这位仅凭兴趣自发学习的木匠在胡沁园那里被逐渐地引导到正统文人画的全面训练的路上。

齐白石和自然的天然联系从他8岁描雷公像时就已经开始显露了。齐白石自称,画雷公像后,他对这些非人间的东西总有些不自在,"雷公像那一类从来没人见过真的,我觉得有点靠不住","我专给同学们画眼门前的东西"。他画星斗塘的一位钓鱼老头,"接着又画了花卉、草木、飞禽、走兽、虫鱼等等,凡是眼睛里看见过的东西,都把它们画了出来。尤其是牛、马、猪、羊、鸡、鸭、鱼、虾、螃蟹、青蛙、麻雀、喜鹊、蝴蝶、蜻蜓这一类眼前常见的东西,我最爱画,画得也就最多"[1]。请注意齐白石8岁时展示的这种与自然相亲相和的禀性。"画眼门前的东西"这个齐白石保持了一生的信念保证了他绘画的新颖、独特、质朴与清新,也从根本上杜绝了他那个时代所常见的因循守旧与复古之风。同时,这个自发的倾向也使齐白石从小就养成了对写实的朴素的兴趣。这种写实的爱好又因齐白石制"小器作"和为人画像以改变家庭极度贫困的谋生需要而加强。我们至今还可以看到齐白石年轻时的一些写实精巧的作品和一些似用炭精粉擦出的带有光影体积感的相当写实的人像作品。正是这种写实本事,给齐白石带来在其家乡一带的最初的名声,也带来了以画救贫的"甑屋"的莫大好处。[2]

当然,这种自发的写实倾向实则又是和在胡沁园老师的指导下对传统的,主要是文人画传统的学习混合在一起的,这又构成了齐白石作为农民出身的画家的又一特点。事实上,这位活了35年未进过县城的乡下人对知识有着强烈的追求。而且,知识本来就不多的齐白石也没有什么先入为主的观念。他从旅馆里偶见之无名山水画、某个瓷瓶上的画面、友人家的铜香炉图案,到后来他的学生画来请他指教的作品,他都学,都临仿。接受了胡沁园老师的指教,以及后来游学全国广泛结交后,齐白石在文人画传统中吸收到的东西就更多了。他对《芥子园画谱》下过三四年的功夫,用透明的油纸摹绘过三遍之多,以致"每一段的主要内容都能大致记得"。他又学过明清时的一些大师,对石涛(大涤子)崇拜至极,"下笔谁教泣鬼神,二千余载只斯僧。焚香愿下师生拜,昨夜挥毫梦见君"[3]。至于在他所从事的花鸟画领域,他对徐渭(青藤)、八大山人(雪个)和吴昌硕(缶庐)更佩服得五体投地:

青藤、雪个、大涤子之画,能纵横涂抹,余心极服之。恨不生前三百年,或为诸君磨墨理纸,诸君不纳,余于门之外,饿而不去,亦快事也。

青藤雪个远凡胎,老缶衰年别有才。我欲九原为走狗,三家门下转轮来。[4]

1 齐璜口述,张次溪笔录:《白石老人自传》,人民美术出版社,1962。本文中有关自称的一些内容除另注明外,均出自此书,不再一一注出。
2 齐白石作为职业画家必须以画养家,必须满足民众的需要,这点在其年轻时候尤其突出,他的画可以卖钱以救饥贫的生活后,齐白石高兴地写了"甑屋"二字横幅挂在家中,以示可以吃饱饭了。
3 胡佩衡、胡橐:《齐白石画法与欣赏》,人民美术出版社,1959。
4 齐白石:《题大涤子画像》,载王振德、李天麻辑注《齐白石谈艺录》,河南人民出版社,1984。

尽管齐白石喜欢自然的天性使其对复古、因袭习气有着天生的免疫力，但他研究传统时却一丝不苟，下功夫极深。他学习古画一般都有分析、"对临"、"背临"乃至"三临"的功夫，以致能过目而不忘。

齐白石那民间艺人的出身，又使他的艺术中渗进了大量民间艺术的因素。齐白石为雕花木匠时制小器作的经历，使其对民间图案本来就具备一种职业性的兴趣和敏感度，他除了有传统雕花图案的丰富知识，还以其天赋之创造欲，在小说绣像、《芥子园画谱》及其他农村里能见到的形象资料上寻求借鉴，按照民间图案的格式自创了如"郭子仪上寿""刘备招亲"及飞禽走兽、花草鱼虫、山水等别具一格的图案。齐白石还喜欢其他民间艺术形式。例如他对当地的花鼓戏、影子戏，从开台到散台，全场整本，一直意兴盎然，一刻不离。定居北京40年，聘请滦州驴皮影戏班到家里演出是年年必行的老例。他还喜欢民族音乐，曾和一个叫左仁满的篾匠极为要好，此人吹、打、弹、唱无所不会，齐曾向他学过胡琴、琵琶、箫、笛。齐白石自己就能演奏《梅花三弄》，两人经常管弦合奏。他们还自制过二胡、三弦、琵琶、箫、笛等多种乐器。这些来自民间的知识又和他的古典文人画传统的训练、他对眼前事物的真实描绘的兴趣混在一起，使他具备了与整个现代中国画坛所有画家都迥然不同的特殊经历，以及因这些经历而形成的特殊的知识结构和趣味结构。可以说，从齐白石学画之初始，其独特的艺术道路上就充满了工笔与意笔、院体画与文人画、地道的农民意识与士大夫审美情趣的奇特混合，也正是这种在齐白石看来十分自然而实则有着复杂矛盾的巨大的审美包容性，使齐白石不自觉地应和着这个本来就充满着矛盾的世纪的特征，并为自己的艺术道路开辟了无限的可能。

齐白石这种包罗万象的兴趣和完备的知识结构使他具备了善于吸收、广撷博取、从不固执的长处。他的画风也总是随着他周围的环境、他所了解的知识和他的情感的改变而不断地演变。齐白石幼年开始的写实是一种自发的较为幼稚的做法。由于他一直没有受过正规教育，因此这个自发的过程拉得很长。直到借到《芥子园画谱》，齐白石才从另一感性的角度培养起对传统精神的直觉的理解。后在胡沁园处开始较系统地学画，学诗词、书法、篆刻，对传统的理解才开始逐步深化。但这个过程仍然比较慢。作为一地方性画家，胡沁园的藏画藏书及知识水准也极有限。直到齐白石四处游历，他见到的山川、藏画、古籍才多了起来，其画风自然要发生变化。如其40岁到西安，变工笔为大写意；41岁到北京，变何绍基字体为魏碑体，篆刻变黄小松风格为秦汉印古朴之风。的确，齐白石游学北京，所交尽是樊樊山、杨度、林琴南、姚茫父、陈半丁、陈师曾、胡佩衡等传统素养极深之名士名家，其画风自然不能不变。就在他57岁第三次去北京时，他又大变画风了，在其题画中自称：

余自游京华，画法大变，即能知画者，多不认为老萍作也。[1]

1 王振德、李天麻辑注：《齐白石谈艺录》，河南人民出版社，1984。

蝗虫雁来红　齐白石

　　齐白石就是这样一步步地、慢慢地领会传统之精髓，慢慢地转变自己的画风，而使自己的风格逐渐成熟的。这种缓慢深入的过程是齐白石在高寿的情况下进行的，固然有其遗憾的一面（齐白石早年乃至中年的画大概并不尽然都令人满意，甚至总体上大概不会令人满意），但另一面，在这种事先并无定见的情况下，齐白石才可能像一块海绵一样无所不收，从民间的花样、画片、月份牌、照片到各种今人、古人的作品，而完成其只有农民、木匠出身的画家齐白石，这不是任何一个标准的文人画家所能走的极为独特的道路。

　　这个过程中最著名的一次变化，即声震画坛的"衰年变法"。

　　1917年，齐白石因避家乡的匪患而被迫离开他心爱的本想在此养老的故乡到了北京。这件偶然的事件使齐白石的画艺人生发生了一个极富戏剧性的转折。就在这一年，在北京的齐白石认识了教育部编审兼北京高等师范学校图画专修科图画教员的陈师曾。正是这位学贯中西誉满画坛的国画大家在这个"乡下老农"的身上看到了自己热烈地向往着而又难以在当时沉闷的画坛中找到的可贵的品质。两人一见如故，引为知己。"君无我不进，我无君则退"，齐白石这句诗道出两人非同一般的友谊。著名的"衰年变法"就是齐白石在欣然接受陈师曾的建议后采取的重大行动。

　　由于自发的写实要求，齐白石早年特别注意对现实的精细入微的观察和描绘，其观察之细腻，绝不亚于宋代院画家们。郁风曾在湘潭看到过齐白石画的《八仙图》，"工细蕴藉，人物姿态造型比较拘谨"，又见其所作胡沁园半身像，"神态骨骼肌肉描绘入微，准确可信，有光暗立体感，阴影部分似是用炭粉敠擦的，可能是当时流行的最新画像方法"。[1]这种过分追求形似的做法一度在齐白石研究中被人们津津乐道，以为是他们所希望的"现实主义"风格。但齐白石自己却逐渐地认识到这种一味形似并非优点，所以他早在西安之行后就变工笔为写意，带上八大山人冷逸的大写意画风了。即使如此，当齐白石避匪到京后，仍出现"冷逸如雪个，游燕不值钱"的窘况。他学八大山人冷逸风格的画以低于一般画家一半的价格出售仍无人问津，这对于一个以画为生的职业画家来说是件极痛苦的事。这种状况也触发了齐白石对自己艺术的反思。因此，1917年陈师曾与齐白石相识后在赠诗中即劝他"画吾自画自合古，何必低首求同群"，劝其自创风格时，也触动了齐白石的心思：

　　余作画数十年，未称己意。从此决定大变，不欲人知；即饿死京华，公等勿怜。乃余或可自问快心事也。

　　"师曾劝我自出新意，变通画法，我听了他话，自创红花墨叶的一派。"从时间上看，齐白石

1 郁风：《扫除凡格总难能：在湘潭看齐白石纪念展》，《羊城晚报》1984年2月5日。

1917年因陈师曾劝告始动变法之意，但真正变法是从1919年才开始的。[1]

齐白石变法变什么？这是目前研究他变法的文章中仍被模糊的一件事。从表面上看，齐白石学习的八大山人的冷逸风格在北京无市场。当时正是吴昌硕的画风走红的时候，吴昌硕的弟子陈师曾在北京的地位就与此有关。而齐白石也的确是从陈师曾那儿借来吴昌硕的画反复体味、学习而变更画风的。但学吴昌硕究竟又是为了改变自己的什么弱点呢？这个问题齐白石自己倒说得很明白，如"扫除凡格总难能，十载关门始变更"，即明确地指出了"凡格"之当变。但何又为"凡格"呢？齐白石在1919年写的《老萍诗草》中有两段话：

> 获观黄瘿瓢画册，始知余画犹过于形似，无超凡之趣。决定从今大变。人欲骂之，余勿听也；人欲誉之，余勿喜也。

> 余常见之工作，目前观之，大似；置之壁间，相离数武观之，即不似矣。故东坡论画不以形似也。即前朝之画，不下数百人之多，瘿瓢、青藤、大涤子外，皆形似也。惜余天资不若三公，不能师之。

可见齐白石明确地认为"凡格"是指"无超凡之趣"的"过于形似"之风。对东坡、大涤子的不求形似是真心叹服且自愧不如的。多年来不少论家特别关注齐白石的写实。如前所述，齐白石从其自发的和谋生的需要出发的确极重写实，他曾为画人不像而急得满头大汗，也曾为能画出纱衣里透出的袍上花纹而得意，齐白石受到徐悲鸿的赏识，或许就因为此。[2]但是，艺术绝不仅仅是个写实的问题。齐白石接受了陈师曾的意见，分析和借鉴吴昌硕的艺术，开始了他的变法。

齐白石已经认识到了自己对写实及物象细节的关注已经影响了在中国画领域中比写实更重要的笔墨的表现性效果。这种在抽象的形式中所蕴含的画家主观的个性、气质与修养、情感等诸般意味的确比写实的再现更具艺术自身的魅力。齐白石一度朴素的写实追求使其艺术太直太露、粗糙而不够含蓄，亦如其师王湘绮批评齐白石学作诗时的"薛蟠体"一般，齐也缺乏对文人精英艺术的直接修炼。齐白石通过从陈师曾处借到的20余幅吴昌硕原作，开始用心揣摩、体会其笔墨的精妙。齐白石的朋友胡佩衡谈到齐白石变法的情况时说："老人这个时期学习吴昌硕的作品与

1 齐白石变法时间有多说。1917年10月齐白石动变法念头后又因听说家乡乱事已定而返乡。1918年一直在家乡惶惶避匪，到1919年3月才又因避匪无奈再次进京。齐白石1919年55岁时题画道"余自游京华，画法大变，即能知画者，多不认为老萍作也"。他在《白石老人自传》中叙述，在1920年56岁时，"师曾劝我自出新意，变通画法，我听了他的话，自创红花墨叶一派"。从画迹上看，其1917年的作品仍属八大山人一路，1920年的作品中吴昌硕风格的意味就十分鲜明了，可见其变法应在1919年前后。1922年齐白石与陈师曾联展于日本而大受欢迎，画价陡涨，齐白石在北京的名声亦扶摇直上。这可看成是变法已见成效的标志。至于齐白石诗"扫除凡格总难能，十载关门始变更"之十年变法，不过是一约数而已。
2 徐悲鸿曾于辛未（1931年）六月为齐白石画册作序，强调的是齐白石"具备万物，指挥若定，及其既变，妙造自然"。徐氏要求的是对再现自然的"至广大，尽精微"，对齐白石变法一事评述为"艺有正变，惟正者能知变，变者系正之变。非其始即变也"。并以烧瓷器是本想烧好瓷器，却因"出诸意料以外"之偶然而得"光怪陆离不可方物之殊彩"来比喻齐白石的变法，却不知齐白石岂是偶然之变，而是极有意识地克服形似之弊而注重笔墨等徐悲鸿所认为的"形式主义"因素。

以前的临摹大有不同，对着原作临摹的时候很少，一般都是仔细玩味他的笔墨、构图、色彩等，吸收他的概括力强、重点突出、大胆删减、力求精炼的手法。""仔细玩味后，想了画，画了想……有时要陈师曾和我说，究竟哪张好，好在哪里，哪张坏，坏在什么地方，甚至要讲出哪笔好，哪笔坏的道理来。"[1]可见，所谓"变法"，的确是由原来的高度写实而忽略笔墨自身的独立审美意味向对形式因素的高度重视的转变，是由对"笔墨、构图、色彩"等形式因素的重视，是由对一切"形似"因素的斤斤计较向对造型进行"概括"、"删减"、提炼以突出重点的"不似之似"的转变。通过比较变法前后的笔墨可知，变法前一般是八大山人一路，造型简洁，用笔粗放，但笔墨简率，运笔及墨色变化不多，一览无余；而变法开始后，用笔凝练、老钝，变化多端，墨色变化丰富，十分耐看。以齐白石55岁时的《白梅花》和60岁时的《梅花图》为例。前者讲究白梅的具体造型，树干的起伏转折，皴擦点染，巨细无遗，细枝的曲折扭转穿插，复杂到琐细的程度，全画精谨、细腻却刻板、拘谨。60岁时的梅花用笔简练概括，几枝老干笔墨老辣、灵动，虚虚实实，几枝细枝亦随意穿插，虚实相生之道十分考究。几年之差，风格判若两人，一定程度对写实形似的脱离使其笔墨的表现获得了一个自由的天地。又如其画蟹。同样是蟹，50余岁画蟹，蟹体写实，只画一团墨，看不出笔痕来。后来把一团黑墨变成两笔，效果稍好。变法后改成三笔，效果就更不同了。同样是写实，但后者因笔路增加，意趣大不相同。他画鸡群、蟹等都十分注意墨象的变化以区别群只关系而又具墨法之变。此后的一些造型单纯的山水，其用笔的疏密浓淡、粗细缓急变幻无穷，纯然以线的节奏与韵律构成抽象之意趣。胡佩衡曾以画紫藤为例谈及齐白石变法前后的变化，以为其59岁前之紫藤因追求真实而显幼稚。齐曾自记道："画藤若真，不成藤矣！"但到变法后的60多岁，所画紫藤"就大不一样了。茎的盘绕和花叶的分布，已有聚散和前后浓淡的趣味。这正是老人'衰年变法'的年代，所以进步很快，变化很大"。又受吴昌硕画枝藤影响，进一步体会到笔墨飞动之势，齐白石亦画大藤干茎，以羊毫大笔中锋篆写而为之，自称"胸中著有龙蛇，用之画藤，有时雷雨亦疑飞去"。从美学层次上看，这种对笔墨自身动感、气势及笔墨意味的追求，显然就与仅仅对形似的追求不可同日而语了。这也就是齐白石"衰年变法"要"扫除凡格"，要"远凡胎"，要求"超凡之趣"的具体原因。1936年齐白石题画荷，"一花一叶扫凡胎，墨海灵光五色开"就表达了他新体会到的笔墨中的乐趣，以笔墨的形式意味去横扫表面形似的风俗之气也于此可证。

不过，农民出身的齐白石终究是齐白石。如果齐白石在变法中完全地投向了吴昌硕，投向了笔墨，那他的做法就仅仅不过是向传统文人艺术的一种精神性回归而已。那么，创造又何处呢？事实上，齐白石那顽强地维护其爱好与习惯的天才秉性使他并未丧失自身的特点而全然倒在传统文人画的怀里，他那农民的天性使他固然倾心于文人笔墨情趣却又念念不能放下他对那引起情感的物的

1 胡佩衡、胡橐：《齐白石画法与欣赏》，人民美术出版社，1959。以下所引胡氏之论均出于此，不再注出。

执迷。他在变法中向文人艺术的笔墨精华大胆撷取，但同时又没有在纯笔墨的崇拜中丧失其对形的天生的偏好。直到晚年，他还是兴致盎然地数鸽子尾上那12根羽毛，仍然注意玫瑰往下而不是往上长的倒刺，仍然仔细地分辨北方紫藤开花时没有发芽而南方的已长出了小叶的区别。直到晚年，齐白石还在其自传中谈他的这个写真的习惯：

> 所画的东西，以日常能见到的为多，不常见的，我觉得虚无缥缈，画得虽好，总是不切实际。我题画葫芦诗说："几欲变更终缩手，舍真作怪此生难。"不画常见的而去画不常见的，那就是舍真作怪了。我画实物，并不一味的刻意求似，能在不求似中得似，方得显出神韵。我有句说："写生我懒求形似，不厌声名到老低。"

毫无疑问，齐白石这种始终执着于写真写实的顽强习惯，一定程度上贴合了几乎流行于20世纪一个世纪的科学主义写实之风的需要。这也是齐白石和徐悲鸿等持科学主义观点的画家交好并受到推崇的原因。但是，齐白石的"衰年变法"却又正是冲着这个与科学主义的写实相似的他那农民的朴实与自发的纯写实爱好而来的。他在变法后即使仍未全然抛弃对形的爱好，但已自觉地在灌注自己的情感，于笔墨、于变形的"不似"中求得了"物趣""天趣"与"人趣"的"不似之似"的统一。王朝闻在科学主义流行正盛的时代里就注意到齐白石绘画的这种特点。他在1953年的时候说，齐白石的"优点之一是有趣味。它不只是描写了客观事物的状况，而且同时体现了画家主观的情感"。"画家想要表现自己的情绪，首先着重于物象的描写。画家不以再现自然为满足，取得了状物与

嬉戏　齐白石

抒情的一致。"[1]齐白石一生在写生与笔墨中修炼，终于几笔下去而现透明之虾体，一笔的几个转折而呈带毛的蟹腿，笔下之物在纯净老练的笔墨形式中又兼具灵动的动植物自身的生气，浓淡和谐而富体感、质感之意味，形成工意的有机融合，此即齐白石所言之"用笔要合乎天"。如果不是酣畅淋漓、笔力逼人的运笔中那种独具魅力的笔墨意味，如《柴耙》等十分简单的造型是很难有独立的艺术价值的。这或许是齐白石的一些漫画类作品如《不倒翁》《算盘》能与其他人创作的漫画作品相区别的原因。同时，齐白石兼工带写的独创画法，又从另一角度给"大墨笔之画难得形似，纤细笔墨之画难得神似"的矛盾提供了别具一格的解决办法。科学与艺术、写生与写意、状物与传情一直是本世纪西方文化思潮及其科学主义冲击中国后国画界一直难以解决的矛盾，但是不太关心这些思潮和理论的这位"乡下老农"，却凭着自己农民的天性选择了"要写生而后写意，写意而后复写生，自能神形俱见"（1926年题《雏鸡小鱼图》）、"写意画非写照不可"（1920年题《百合花》）这种"作画妙在似与不似之间"的道路。

从历史上看，这种对造型与笔墨的统一性的追求，似与不似的追求都并非齐白石的独创，我们可以轻易地在陈淳、徐渭两位水墨大写意花卉画法创始人那里找到大量成功的例子，也可以在扬州八家诸人如郑板桥、李鱓、李方膺处得到证实，吴昌硕这方面的实践也不少。至于"似与不似"一句的渊源，至少可以从明代王绂《书画传习录》到清初石涛等多人处找到直接使用该话的例子。那么齐白石为何会如此走运而获得巨大的名声呢？事实上，从明末董其昌对笔墨的高度强调之后，笔墨成了明末及整个清代乃至民国初年绘画的绝对的最高的标准，画界的人绝对信奉而不疑，黄宾虹就是以此设计自己艺术道路并成功了的典型，潘天寿也大致如此。这种笔墨至上的倾向已经成为数百年来中国画发展的主流走向。以此为核心的文人画也因此而定于一尊。但是，当西方文化及其科学主义传入之后，这种科学和"绝对精确"，以再现自然为根本目的的思潮和中国传统的超越现实、以笔情墨趣传情达意的文人画创作观念差距太远，两者矛盾太大很难融合。黄宾虹走笔墨之路倒显纯粹；徐悲鸿以西方为本位简单地吸收线条试图融合中西，其创作颇为尴尬。虽然林风眠是在把有相似之处的西方现代派因素和中国画相融合才走出成功之路的。但是，要把写实的因素和中国画的大写意笔墨高度融合，从事得那么自由、自在与成功，而且又成功得那么早，在现代中国画史上是无人可以与之比肩的（梁鼎铭、蒋兆和把笔墨和人体结构相结合是在三四十年代了）。徐渭、李鱓等也有形与笔墨的结合，但他们受到的传统的士大夫审美的教育使他们不可能对这种应属院画体系的"物趣"真正感兴趣。但是对齐白石来说，情况就完全不同了。他写实的爱好本出自其农民的自发的感性的低层次要求，但当他接触到士大夫精英文化之后，天才的他又不能不理性地认识到文人艺术的伟大。理性上对文人画精髓的自觉追求（"衰年变法"），与情感上的对形似的偏爱，使他也处于一种矛盾的境地——一种和世纪性的科学与艺术矛盾不谋而合的矛盾境地。这样，齐白

1 王朝闻：《杰出的画家齐白石》，《人民日报》1953年1月8日。

石的"衰年变法"就成为解决这个世纪性矛盾的一个成功的典型范例。从这个角度上看，齐白石的成名无疑就是时代选择的结果。与徐悲鸿以科学主义、机械唯物论的"自然主义"亦获得过"科学主义"流行并得势的时代的一时之承认相比，齐白石的艺术无疑更具有永恒的艺术生命力。同时，这种和宫廷画一样精细的写实、民间绘画的朴实清新与文人艺术的雅逸含蓄天衣无缝的有机结合，又使齐白石突破了元明清以来文院分家、南北殊途之弊而走出了一条前所未有的独特之路。

　　庐山亦是寻常态，意造从心百怪来。[1]

　　从"衰年变法"中获得的转折性突破使齐白石的艺术呈现了一种活泼自由的新境界。他可以自由地删削虾那多得碍眼的须脚，也可以把主观想象的"蝌蚪戏荷影"搬上画面而不顾水中之蝌蚪能否看得见所谓荷影（《荷花影》），自然也可以把不同季节的花草根据自己的愿望自由地组织在一起（《红梅黄牡丹》）。胡佩衡以齐白石画虾为例谈其变法前后的具体变化，认为"白石老人60岁以前画虾主要是摹古"，以后则逐年变化，大胆取舍，画虾后腿由10只减至8只，小腿由8只减至6只，后来后腿甚至减至5只，"三番五次的改变，把虾的次要部分的删除和重要特征的夸张，使虾的形象更突出，也感觉到更精彩了"。所以齐白石自称"余之画虾已经数变，初只略似，一变逼真，再变色分深淡，此三变也"，又说，"余画虾数十年始得其神"。从画虾中悟得不求形似，齐白石还写了首诗：

　　塘里无鱼虾自奇，也从叶底戏东西。写生我懒求形似，不厌名声到老低。[2]

　　这种由似向不似的转变，亦如齐白石弟子胡橐所中肯地分析、指出的那样，"老人画虾能有这样高的造诣，光靠熟悉虾的形象还是不够的，主要是更熟悉他所使用的中国画工具——笔、墨、纸的特殊性能"。胡橐的分析极为具体。看来，光写生的确是远远不够的，怎么画得有趣味远比画得形似重要得多。

　　从一定程度上说，齐白石的"衰年变法"，就是以笔墨色水诸因素的高度修炼去克服对单纯的形似因素的依赖。齐白石是一个有着巨大潜力的天才，时代美术之代表，他不断地使自己的艺术从粗糙的民间形态向文人精英艺术有节制、有选择地演进。因心造境的传统美术精神为变法后的齐白石开拓了一个斑斓多姿的艺术新天地。变法使齐白石抛弃了那些不符合这位生气勃勃的大自然儿子天性的、从古人那里硬套来的"冷逸"套路，回归了活泼、浪漫、乐观、自由驰骋的自然本性。齐白石从小那种不分雅俗、不分套路、不分品种、不分宗派，任其高兴、广撷博取的艺术天性和他那极为丰富而细腻的情感从此像火山喷发般地释放出来。这种平民意趣与文人意识的奇特组合，这种

1　齐白石：《题某女士山水画幅》，载《齐白石谈艺录》，河南人民出版社，1984。

2　此处几处齐语、诗，均引自胡佩衡、胡橐《齐白石画法与欣赏》，人民美术出版社，1959。其中"不厌名声到老低"之句，《白石老人自传》作"不厌声名到老低"。

本于天性的个人创造与时代审美思潮的精彩的协调，使齐白石的成名成为时代的必然。1922年，在陈师曾的帮助下，齐白石名震东瀛，画价暴增，"二尺长的纸，卖到二百五十元银币……还听说法国人在东京，选了师曾和我两人的画，加入巴黎艺术展览会。日本人又想把我们两人的作品和生活状况，拍摄电影……我做了一首诗，作为纪念："曾点胭脂作杏花，百金尺纸众争夸。平生羞杀传名姓，海国都知老画家。'……从此以后，我卖画生涯，一天比一天兴盛起来。这都是师曾提拔我的一番厚意"。齐白石的"衰年变法"至此获得了完全的成功。

当然，齐白石令人感兴趣的还远不只是他的变法。这个农民出身做过木匠的画家的传奇经历，他以此自矜的傲然态度里那种与时代共振的人文特色，是至今未能引起人们充分注意的齐白石获得巨大名声的深刻的社会性原因。

齐白石早年的生活是凄苦的，在27岁遇到胡沁园老师前，他一直过着地道的农民和木匠的贫困生活。尽管此后他的才华被若干文人赏识，自己也加入吟诗作画的风雅行列，甚至还当过当地"龙山诗社"的社长，此后也一直跻身文人之列，但与现代画史上不少也是出身于农民家庭，可是一当上画家便西装革履、绅士味十足，表现出与其农民家庭背景决然无缘的人大不相同，这位"乡下老农"，这位木匠非但从不羞愧、从不隐讳自己卑微的出身，还时常公然以此相标榜，自矜自傲。这不仅在现代画史上极为独特，在整个中国美术史上也属罕见。齐白石刻了一大堆印章，如"鲁班门下""木人""杏子坞老民""寻常百姓人家""星塘白屋不出公卿""湘上老农""白石草衣""吾草木众人也""吾少也贱"等等，堂而皇之地将它们盖在画上，以表明他这种以平民自矜的态度。作为一名职业画师，齐白石十分清楚自己的地位，"泼墨涂朱笔一枝，衣裳柴米此撑支。居然强作风骚客，把酒持螯夜咏诗"。有趣的是，齐白石丝毫不以自己的平民身份为耻，不以卖画为俗，反倒为"强作风骚客"，即摆脱了普通农民的身份而加入风雅之文人队伍而自嘲。深入骨髓的农民意识和以之自矜的心态甚至令齐白石说出了一段中国美术史上从未有过的极为精彩的奇论来：

余有友人尝谓曰："吾欲画菜，苦不得君所画之似，何也？"余曰："通身无蔬笋气，但苦于欲似余，何能到？"[1]

自古文人隐逸们有"山林气""士夫气""书卷气"，有"逸气"，有无倪迂（倪瓒）逸气而学倪终成画狗之论，但何曾来个与这类雅逸超然、不食人间烟火的士大夫、文人、隐逸们风马牛不相及之"蔬笋气"呢？清人方薰说，"书画至此一大转关，要非人力所能挽"，时代的演进被齐白石这"蔬笋气"体现得何等鲜明！与扬州八家和海上画派那些高高在上的士大夫、文人对人民的同情和怜悯的感情不同，齐白石本身就是个平民百姓，是个地道的农民和木匠，所画表达的是平民百

1 齐白石63岁题画《白菜》，载《齐白石谈艺录》，河南人民出版社，1984。

草间偷活愿安祥　齐白石

姓自身的真实感情。这就是"蔬笋气"的齐白石与那些尽管不无先进的封建文人们的一个时代性的质的区别。

　　而事实上，齐白石虽身在文人堆里，但却顽强地保持着他作为农民的习惯。他一生节俭质朴，认为作画不过就是一种谋生的劳动，一如过去家里种田。故其有诗云"笔如农器忙，砚田牛未歇"，又有印文"我生无田食破砚"。他当木匠时就以手艺换钱度日，当画匠给人画像时也是按工细与否、形似与否而按质论价，画画卖钱，理有固然。"六军难压小儿啼，白日鸣雷肚里饥。妻妾安排锅里煮，老夫扶病画山溪。"齐白石满意于这种作画谋生的"生意"，对忙不过来的"我的生意"十分高兴。这位从来就凭手艺挣钱的手艺人并没有以画卖钱的士大夫们因清高而产生的尴尬，没有经历过士大夫们常经历的这种心理转换的过程。如果说郑板桥公开放在铺面上的"润格"得到的是对这位风流倜傥之士的"此老风趣"的评价的话，那么名士樊樊山在西安给齐白石写的亲笔"润例"——"常用名印，每字三金，石广以汉尺为度，石大照加。石小二分，字若黍粒，每字十金"，则是齐白石谋生的真正保证了。如果说扬州八家及海派画家们已经开拓了绘画的商业性市场而使绘画朝民众的需要倾斜的话，那么，在齐白石这里，作画满足主顾的需要则是一件十分自觉的

事。为了服务于顾主，20来岁时的齐白石就知道"说话要说人家听得懂的话，画画要画人家看见过的东西"。他年轻时为了适应主顾之需，人家要工细的就画工细的，要美的就画美的。因其当时无名，人家不要他题款，他也不在乎，"只是为了挣钱吃饭，也就不去计较这些"。他38岁时也曾经为了满足一位盐商之需而画六尺中堂12幅色彩浓艳的《南岳全图》，并因此获320两银子的巨额报酬。而当"吾画山水，时流诽之，故余几绝笔"，市场的需要对齐白石作画的影响是可想而知的。齐白石，尤其是年轻时的齐白石对主顾的尊重程度，大概超过了古代绝大多数的画家。当一家14口人要活下去的时候，当一家人穷得吃野菜、烧松明的时候，"主顾就是上帝"这句资本主义式的口号不能不产生极为重大的影响。这种"普罗艺术"的倾向在齐白石这里并非某种观念和思潮之影响（如赵望云），甚至也并非某种先进理想的追求，这不过就是齐白石真实的生活，以及由此而来的他的艺术的真实。齐白石这种商业性的唯顾客之命是从的做法似乎有违艺术之本旨。但巧合的是，在相当长的时间里，他的主顾主要是像他一样的普通平民，作为一个地地道道的普通平民的齐白石和这千千万万喜欢他的画的平民一样，具有相似的感情、爱好和对生活中大致相似的他们认为美好的事物的共同追求。例如齐白石那种自始至终地对事物细节，哪怕是细枝末节的孜孜不倦的强烈兴趣，就是相当普遍的普通人的兴趣，是一种文人画所忌讳、所排斥的低级趣味。变法以后的齐白石已经逐渐地摆脱了自己的这种趣味。例如他60岁以后所创的著名的贝叶工虫的形式就是如此。齐自称，"一般人都喜爱工笔贝叶，他们不知道大笔的贝叶才更能得到贝叶的真精神。生长树上的贝叶哪能把纱样的叶筋看得清楚呢"？但是，胡佩衡说，"因为一般人没有见过真贝叶，又喜欢欣赏工细作品，所以，老人画大笔贝叶极少"。齐白石的工笔贝叶，叶脉勾筋是以极细之笔像勾纱似的精细勾出的，其配置之细笔草虫亦极细腻，这反倒成为齐白石所创的一成功样式。一些奸商因工笔草虫价很高，干脆就在齐白石的写意真迹上添加细笔草虫。从一定程度上看，齐白石的这些工细到要用放大镜才能观察的花、叶、草、虫，不就是群众逼出的一种创造吗？当然，更准确的说法应是这是本身属于普通民众的齐白石和与他同属一阶层的民众的共同创造。而到晚年，名气越大，他的画卖的价越高，服务的对象也逐渐变化，但此时的齐白石已经不允许顾客指定作画了，齐白石在晚年之润格榜上已分明写着"指名图绘，久已拒绝"。抗战期间，他又干脆打出了"画不卖与官家，窃恐不祥"的字样。一生保持农民习性与个人品格的齐白石始终在其作品中维系着平民审美的独立品格。

齐白石的这种平民的傲骨更直接地体现在他对封建官僚的厌恶上。6岁时从母亲那里接受来的官无好人的想法使他"一辈子不喜欢跟官场接近"。就连他的恩师王湘绮，湘潭名士，齐白石也因其属官绅一类而颇不自在。"我拜湘绮老人为师，可是我从来不肯对人说我是他的门人。因为王门达官贵人太多。不愿与之并列在门墙之下。"[1]他因这种脾性，还拒绝了清末名士樊樊山推荐他为慈

1　盛成：《齐白石》，《逸经》1936年11月20日第18期。

禧太后当内廷供奉以代笔领六七品官衔的好意，也拒绝了好友夏午诒为其捐县丞的想法而将这捐官的近两千两银子挪为回乡度日之用，并表示"我如果真的到官场里去混，那我简直是受罪了"。在三四十年代，齐白石更是在家杜门谢客，房门上了锁，写了很多的告示帖，就是不愿见官。他这种不愿当官、不愿见官、讨厌各种官僚的平民意识十分自觉，这又使齐白石和历史上一些进步的文人画家有着重大的区别。怀才不遇，叹老嗟卑，是古代大多数文人画家当官无着时的典型心态。"笔底明珠无处卖，闲抛闲掷野藤中"，倒霉的徐渭是如此，念念不忘其解元资格而被诬逐出官场的唐寅是如此，得意于其"康熙秀才雍正举人乾隆进士"（郑板桥印文）经历但被贬官的郑板桥也是如此，就连当安东县令仅一个月的吴昌硕，也不忘刻"弃官先彭泽令五十日"及"一月安东令"的印章。尽管这些人都是进步文人，都会同情民众，有落魄的经历，但历史时代毕竟大不相同，以为作画是俗事"其实可羞可贱"的郑板桥（尽管他也挑出了他的润格）和心安理得作画卖钱决不与官场打交道的劳动者齐白石的差别，正是历史的差别。齐白石的这种看似不无自发的关于人人平等，乃至平民高于官僚的民主性观念是时代的产物。正是这个追求民主的时代使他与历史上这些"画以慰天下劳人"（郑板桥语）的进步文人有着时代的质的区别。

齐白石的经历使他的艺术充满了平民的情趣，并蕴含一种人文的民主的时代性气息。齐白石一生的确不愿涉足政治，但在那个如火如荼的大变革的时代，齐白石也接受过政治的洗礼。他1908年44岁时就帮助同盟会传递过革命文件，"革命党的秘密文件，需要传递，醒吾都交我去办理"，"传递得十分稳妥"。他曾为"九一八"而悲愤，在日伪统治时期基本上闭门不出，拒绝和日伪的一切来往，甚至因此而停止售画，停止在学校的授课，拒绝日伪发给的冬天烤火用且本来就奇缺的煤炭，等等，显示出这个似乎不涉人世的老翁坚定的民族气节。他对政治的态度有时还直接诉诸笔墨。例如夏午诒曾把齐白石介绍给袁世凯亲信曹锟，齐曾为这位祸国殃民的"立宪大总统"画了一幅菖蒲螃蟹图，齐白石竟掩饰不住自己对此公的厌恶，作画写诗以嘲弄：

多足乘潮何处投？草泥乡里合钩留。秋风行出残蒲界，自信无肠一辈羞。[1]

对袁世凯"多足乘潮"窃取辛亥革命成果之挖苦溢于言表。对这种"无肠君子"的嘲弄，还屡见于他一再画的《不倒翁》一类讽刺画上，且看那白鼻梁的"官儿"丑态毕现之状：

秋扇摇摇两面白，官袍楚楚通身黑。笑君不肯打倒来，自信胸中无点墨。
乌纱白扇俨然官，不倒原来泥半团。将汝忽然来打破，通身何处有心肝。
能供儿戏此翁乖，打倒休扶快起来。头上齐眉纱帽黑，虽无肝胆有官阶。

齐白石一口气连题以上三首诗于一幅不倒翁图上，可谓极尽揶揄嘲弄之能事，一泄其对官僚

1 盛成：《齐白石》，《逸经》1936年11月20日第18期。

们的厌恶、轻蔑。题款后似还未出气，又再加注："大儿以为巧物，语余：远游时携至长安，作模样，供诸小儿之需。不知此物天下无处不有也。"[1]齐白石还作《发财图》，图中画一算盘，有长款曰，"发财门路"有"印玺衣冠"、有"刀枪绳索"，但都不如算盘，"欲人钱财，而不施危险，乃仁具耳"。齐白石对算计掠夺人钱财的为非作歹者的痛恨亦是形之于画而且还颇为幽默……尽管不可夸大此类观念在齐白石一生及其艺术中的作用，但时代的大变革的确使齐白石在民主、平等的人文意识中有着一定程度的自觉。

对自我价值的充分肯定，直接造成了齐白石艺术鲜明的个性特征。尽管齐白石如前所述对其平民主顾的要求总是尽可能予以满足，但这种情况，往往以其相互兴趣上的大致一致为前提。齐白石的平民情趣可以和广大民众的趣味有着惊人的同一性，这不仅已经为世所公认，而且这点本身就是他成名的重要基石。但是，在涉及艺术原则，尤其是在画坛的关系与地位上，齐白石却是以强烈的自我甚至以狂怪著称的。且不说齐白石凭他那套平民想法大画其文人画，将蚊子、蟑螂、老鼠全揽入其画中，已使高雅的文人画坛大为惊骇，就是一些传统题材他也画得不同凡响，如残荷在古人那里一向是寄其萧索、没落、冷逸、伤感之意的，但在一生热爱生活的齐白石那里，残荷也变得那么饱满、充实、热情而得意。加之他那些大违常意的讨厌官僚、懒于应酬的态度和农民似的生活习惯，使他二三十年代就有"京师百怪"之称，又有"燕山三怪"之名。齐白石则自称"西城三怪"，而杨度却把齐白石列入"吾邑有四异人"之列。[2]齐白石有时也故作狂态。1930年的夏天，齐白石就偏要不顾盛夏酷暑，反穿皮马褂，手拿白折扇，折扇上且有辞曰：

挥扇可以消暑，着裘可以御寒，二者须日日防，任世人笑我癫狂。[3]

齐白石不仅照了此相，还让此相在照相馆里公开陈列。其时齐白石已是名震京城的人，其狂态之名亦不胫而走。齐白石还有一方"湘上老狂奴"印章。可见，齐白石并非以一农民、木匠之身份小心谨慎、老实巴交地在文人堆里混的乡下人，他真是带着他那不太说得清楚来源的平民自尊与骄傲，昂然地屹立于艺坛。齐白石的这种狂态也受到有识之士的理解与尊重。金息侯在把齐白石列入"燕山三怪"的文章中甚至对樊樊山和陈师曾提携和奖勉齐白石的态度都有批评，以为是"樊陈仍以木工视之，故多奖勉；余独视若士大夫……余之重白石，过樊陈远矣"[4]。金息侯为这个打抱不平亦差矣，齐白石又何曾愿意跻入这个他本来就讨厌的"士大夫"群体呢？农民和木匠的身份就已经够他自豪和骄傲的了。

1 林浩基：《彩色的生命：艺术大师齐白石传》，中国青年出版社，1987。
2 几种说法见《逸经》1936年11月20日第18期所载盛成《齐白石》和陆丹林《齐白石杂谭》两文。文中所记齐白石诗、文、书、画及其生活习性之怪诞者甚多。
3 林浩基：《彩色的生命：艺术大师齐白石传》，中国青年出版社，1987。
4 陆丹林：《齐白石杂谭》，《逸经》1936年11月20日第18期。

牡丹图　齐白石

所以不能小看了这位卖画时遵从主顾需要的齐白石那非同一般的强烈个性。齐白石作画一贯主张"用我家笔墨，写我家山水""有我家画法"。在创作中为了绝不雷同于他人，他不仅"深耻临摹夸世人"，而且随时警惕"余画山水恐似雪个，画花鸟恐似丽堂，画石恐似少白"。尽管他变法主要学习吴昌硕，但其色彩之明丽，题材之广泛，其兼工带写之创意以及那凡俗普通的平民意识都在昌硕之外，别具一格。齐白石不仅不仿袭他人，就是他自己的风格也是变化无穷的。西安之行一变，北京之行数变，直到晚年尚在问"今年又添一岁八十八矣，其画笔已稍去旧样否"。这种连自己也不重复的精神正是其具非凡个性与创造力的典型表现。

齐白石心安理得地在他的平民状态中生活。对他来说，能通过自己的艺术换钱度日就比什么都好。中年以后的齐白石生活是愉快的，他在"甑屋"高悬的画室中，为自娱，也为娱人，画着自己心爱的一切。这种社会需求，加上他自己的平民情趣，使齐白石的艺术自然地呈现出一种迥异于文人、士大夫艺术的新鲜气息。

平民的身份及平民的生活给齐白石的艺术带来了造型及形式上的一系列平民的特征，这种平民的兴趣也使齐白石的绘画题材带有相当鲜明的独特性。这个充满童心和好奇心的老人始终对生活保持着异常的热情。他的画充满了对大自然、对农村生活的无穷的爱恋。齐白石什么都画过，从神像、写真、喜容、人物，到山水、花鸟、草虫鱼虾、鞍马，从神话传说、历史故事到戏文，几乎人们能想象到的各类题材齐白石画过，人们想象不到的题材齐白石也画过。齐白石作画选材的一个最大的特点，就是从他那平凡得不能再平凡的普通的生活中直接选材。齐白石满意并得意于他这种平民的生活，他就是要画在这种恋恋不舍的生活中所能感到的一切令他意兴盎然的东西。这些令一般"文人"所看不起也想不到的东西恰恰构成了齐白石绘画在古今画史上独树一帜的重要特色之一。齐白石只画他生活中的事，只画与他那独特生活相关的事。如年轻时，他当木工，就应道士之情画过"写意功对"，风伯、雨师、雷公、电母、牛头、马面、玉皇大帝、四海龙王、骑牛老子、三只眼的王元帅、全身铠甲脚踏火轮的殷元帅，为母亲还愿画过紫竹林观音现身。这类超现实的神像，齐白石是以周围的熟人、同学为模特的。当然，齐白石画的更多的是他身边的大自然的几乎一切。

齐白石选材中那种平民的趣味和热情，那种直接在不起眼的普通生活细节中所玩味出的趣味和热情构成了齐白石选材的一大特色，也是齐画引人——当然是千百万普通人——共鸣的原因。

齐白石在其晚年被授予世界和平奖时有一段答词：

正由于爱我的家乡，爱我祖国美丽富饶的山河大地，爱大地上一切活生生的生命，因而花了我的毕生精力，把一个普通中国人的感情画在画里，写在诗里。

齐白石这段几乎是对自己一生艺术的总的概括是极其准确的。齐白石的确是以"普通"人的感

情为画中灵魂的。

如果说，传统文人画（甚至可以包括院画）的题材大多借助了传统比兴手法，其中总有深意在焉，那齐白石题材所反映的就仅仅是他的生活本身。如画菜，古人画菜多有寓意，如李鱓、李方膺等人，齐白石则不同，如画《白菜虾米图》，就是如他所题："曾文正公谓鸡鸭汤煮萝卜白菜，远胜满汉筵席。余谓干虾汤煮白菜，不亚鸡鸭汤也。"胡佩衡藏有齐白石一幅《秋梨黄蜂图》，画得十分精到，齐白石满怀深情地对此谈道："这幅是在家乡写生。我在借山馆后亲手接梨树卅余株，每到中秋，梨重约有一斤，香气四溢，味甜如蜜，每日必去树下吃梨，因而画得此稿。"由于这位亲自栽花、植树、种菜的老农一生满足于这种自然平和的生活，所以他对这些花花草草的感情是极深的，到北京后，他在跨车胡同的四合院里回想起家乡的山山水水自然会更加亲切。他画儿时咬过其脚的虾、捉过的蚱蜢、放过的牛、偷过他家油的老鼠、扑火的灯蛾，这一切都令他感到亲切，在他的心中这些东西都胜过京城里的昂贵的东西。"莫羡牡丹称富贵，却输梨橘有余甘。""借山吟馆主者齐白石居百梅书屋时，墙角种粟当作花看。"当他看到吴昌硕画菜时，又勾起强烈的难以自抑的思乡之情。这个被土匪活生生逼出美丽的家乡而被迫寓居北京的老农百感交集地写道："少年不识重归期，愁绝于今变乱时。老屋此生能见否？菜根香处最相思。"所以才有这种非故作惊人语的对菜的至评：

牡丹为花之王，荔枝为果之先，独不论白菜为菜之王，何也？[1]

老人们最爱回忆过去美好的一切，作为画家的齐白石晚年更把这种种回忆付之于画。其晚年作品这方面的内容最多。他的兴趣都是由那千千万万、熟悉得不能再熟悉的普通平凡的事物直接引起的。他画一小孩牵牛而至的《牧牛图》，题诗道："祖母闻铃心始欢，也曾总角牧牛还。儿孙照样耕春雨，老对犁锄汗满颜。"还自注云："璜幼时牧牛，身系一铃，祖母闻铃声，遂不复倚门矣。"何其感人！又如画《柴耙》一图，笔墨劲健老辣，但画面毕竟简单，中国美术史上谁画过这些农具且单独成画？题词曰："余欲大翻陈案，将少小时所用过之物器一一画之。"又有诗夹注：

似爪不似龙与鹰，搜枯爬烂七钱轻（余小时买柴爬于东邻，七齿者需钱七文）。入山不取丝毫碧，过草如梳鬓发青。遍地松针衡岳路，半林枫叶麓山亭。儿童相聚常嬉戏，并欲争骑竹马行。

在另一幅《柴耙》图中，齐白石又题词记少时如何以柴耙相游戏之情。这种在回忆中童心未泯的例子极多，有牧猪、钓虾、游戏，老人甚至为不能再变为儿童而遗憾。如画瓜，由种瓜复忆星塘老屋"青天用意发春风，吹白人头顷刻工。瓜土桑阴俱似旧，无人唤我作儿童"。又如其画山，

1 80岁前后题画《白菜辣椒》，载《齐白石谈艺录》，河南人民出版社，1984。

"理纸挥毫愧满颜，虚名流播遍人间。谁知未与儿童异，拾取黄泥便画山"……正因为对生活极其热爱，对生活中一切寄寓着情感的事物有强烈兴趣，所以齐白石把他生活中感兴趣的几乎一切事物统统都搬到画面上。他的选材突破了单纯的民间画、院体画和文人画题材上的森严界限，甚至种类也超过了它们数量的总和。历史上从未有一个画家具有他这种世间罕见的表现现实世界的热情。在把普通平凡的事物当作画材上，齐白石达到了从未有过的丰富多样的极限。

画材的极端丰富性表现了齐白石对现实生活本身的浓烈兴趣，一个普通人对普通生活普通事物本身的兴趣。请注意在这个似乎普通的现象中所包蕴的与古典绘画迥然不同的颇有意味的特征，这是齐白石与众不同的又一重要特点。

在古代绘画，尤其是文人绘画中，作画题材往往是借物比兴之资，梅兰竹菊"四君子"画的强烈的伦理道德寓意，山水画的"以形媚道"的观念及由此而来的隐逸之志都是如此。但是在齐白石的画中，事物却没有那么多与其本身实际无关的深奥含义。在他的画里，所画的事物就是与齐白石的生活紧密联系而又包含着深厚情感的东西，亦即一种物我交融的东西。本来，艺术就应该是情感的表现，而情感则是主体对现实反映的一种方式，一种评价性的心理反应，情感又是连接艺术与现实的中介。我们的情感总是由现实生活直接引起，总是由具体的事物直接引起。《礼记·乐记》论音乐，"凡音之起，由人心生也。人心之动，物使之然也。感于物而动，故形于声"。所以中国艺术无论有怎样抽象表现的自觉，形象一直是少不了的。齐白石不懂这些理论，他只是依恋生活。那生活中曾经给他带来过欢乐（甚至也包括本来不让人快乐但晚年回忆起来却不无趣味的事物）的各种各样常人觉得不起眼的普通事物，都会引起齐白石强烈的情感反应和表现的冲动。所以他画，而且必须把这些东西画得像，画得真，画得足以引起自己忆旧、思乡之恋情，这就是齐白石在"衰年变法"以后知道不该太似而此后仍在"不似之似"中注意其似的原因。在现代中国画史之名家中，如此求似的恐怕就真只有徐悲鸿与齐白石这对忘年之交了。但在表面的形似之下，两者却有着本质性区别：徐悲鸿受西方科学理性影响，是抱着求真的科学研究态度以求"研究至绝对精确之地步"，而逞技欲以自然造化争奇。在徐悲鸿那里，人被表现为自然的对立，是对自然的征服，是"真宰上诉天应泣"，所以在科学精神下干脆"宁愿牺牲我以就自然，不愿牺牲自然以就我"。但在齐白石的写实里，情感，一种平和恬淡的普通农民的情感却是一切事物的主宰，即《淮南子》所称之"君形者"。齐白石对形似的有节制的追求，纯粹就是为了唤起这个情，而情感也支配着、调度着齐白石对事物的选择（选材）和对形的描绘。正是这个宝贵的情感，才使齐白石笔下那瑟瑟缩缩的偷油的老鼠，扑火而将面临危险的飞蛾，嘤嘤振翅欲被蛙捕、点缀着乡居生活特色的蚊子，以及那想在桌上偷吃盐蛋的蟑螂，这些本属令人厌恶的东西变了性质。这些生灵不正是在齐白石那引人共鸣的怀旧之情、点石成金的魔术中变得生动、可爱起来的吗？在齐白石这里，只有人与自然的和谐，只有物与我的交融。齐白石那句著名的"为万虫写照，为百鸟传神"之语又哪里真是在为这

豇豆螳螂　齐白石

些花草鱼虫们呢？其"神"不过为己之"神"，其"照"亦不过为自己之"照"，那不过是永远童心十足之"神""照"而已。宋人曾云巢亦画草虫，"方其落笔之际，不知我之为草虫耶？草虫之为我耶？"天人合一的传统精神在这个乡下老农身上天然地流露着。

由于齐白石笔下那些真切的形象是那样紧密地与他的情感直接联系着，因此，把这种形象直接地画出来，这位老人就可以心满意足了（当然还应该有"不似之似""笔墨"处理等多种讲究）。这种情况，使齐白石一生都紧紧地在画中关注着、描绘着那些生活中普通、平常、可爱的器物、人物、花鸟草虫……执着于绘画形象自身是齐白石画的一大特点。他画草虫，一丝不苟，令蜻蜓翅膀的筋脉一清二楚，蟋蟀腿上的刺毛根根毕现，贝叶的丝丝叶脉毫厘不差；就是画山，他都看不惯传统文人山水那种云遮雾障之状。他1936年到过四川，四川大山烟笼雾绕令文人欣喜不已的景象居然令此老扫兴！其称"四川的天气，时常浓雾蔽天，看山是扫兴的"。他的山水画，似乎也的确很少表现云雾。由于执着于形象自身，由于这些形象引起的都是些亲切的感情，所以齐白石根本没有必要再如传统文人画家那样以比兴寓意的方法，含蓄、委婉、曲折地去表达一些文学性、哲理性、隐喻性的情感。作为传统文人画核心观念的禅道思想，与齐白石更毫无关系。中国本身是个宗教观念淡薄的国家，作为普通农民的齐白石那种强烈的爱恋生活的入世观念更使他与出世的佛学无缘。尽管有人算命让他以"瞒天过海法"躲过75岁之难关，且需"念佛，戴金器……"，"我听了他话，都照办了"，那不过是权宜之计罢了，齐白石根本就不信佛。齐白石62岁

秋山鸬鹚图　齐白石

那一年，其信佛的朋友恺南见其淡于名利，就以为其"大可以学佛了"，送了几部佛经，劝其学佛，齐白石也不置可否。在他的画中，从不信佛不信道的想法倒是十分明显。齐白石画本来与佛有关的贝叶，是因"见到菩提树叶很有画意"（胡佩衡语）。而齐白石自题其工笔贝叶，则直称"此一叶也，与佛有情，与我无情"，公开表示他对佛不感兴趣。他曾替人画观音大士像，慈眉善目，美丽端庄，"客谓余画观音大士，何以美丽而慈祥？余曰：须知大士即吾心也"。"大士即吾心"，在齐白石这里不过如前述虫草即"我"神之意，而非禅宗"我心即佛"的禅语。同样，对"道"他也无兴趣。他曾作《铁拐李》一图，题词曰："形骸终未脱尘缘，饿殍还魂岂妄传。抛却葫芦与铁拐，人间谁信是神仙。"那种强烈的执着于现实人间的人世情感，天然的保证齐白石艺术天真、质朴的世俗性情感，使齐白石的绘画中总是洋溢着一种与传统文人画孤寂、冷逸、不食人间烟火大相径庭的热情、欢快、明丽、清新的氛围。这种通过形象直接传达出的意味使齐白石很少走"诗中有画，画中有诗"的传统模式。他的题款往往是简洁明了的姓名年月款，即使有题诗也是与画中形象直接相关的生活情趣的说明，而最有特色的长款则是白话似的对画中形象进行说明的文字，如其《柴耙》《白石牧牛图》等。这种直接道来、浅白直露的文字说明显然与什么文学性、诗画一律毫不相干。至于《蛙声十里出山泉》一类偶然的宋代院匠考试般搜索枯肠的麻烦应试全是人家的兴趣[1]，齐白石真正愿画的只是他生活中的东西，那些能激起其强烈情感的东西。难怪齐白石的画总是那么热情甚至热烈。就是被八大山人一再表现过的凄凉哀怨的残荷，在齐白石这里也被画得纵横交错、满密充实、热情欢快。至于他那些布满画面的螃蟹群、虾群、蟋蟀群、鸡群、蜂群，与其说这些独一无二的画面是在标新立异，不如说只有这样成堆成群地画，才能满足这位渴念着返归自然的老画家难以实现的夙愿。白石老人在其生命结束前所画的最后一幅《牡丹图》也还是那么火红、艳丽，笔飞墨喷，俨然一熊熊燃烧的火炬，显示出热烈、充实及生生不息的生命活力，成为齐白石把自己一生燃烧成真正艺术的最完美的象征。齐白石的作品摆脱了传统文人画强烈的象征、比喻及暗示性质，摆脱了过多的比兴等文学性手法，削弱了诗画结合的意味，而向形象自身，向绘画的造型性自身回归，其画中题诗题词往往不过是作画心境的一种补充说明而已。就是其著名的《不倒翁》也并非深涩曲晦，而是对"官"的点着名的嘲弄，直截痛快，兴会淋漓。这种主要通过形象自身来传达感情，绘画性而非文学性的情感表现，是否也是一种现代审美的意趣呢？

　　齐白石出生和成长在一个自给自足的封闭的中国山乡，但其所处的时代，又是清末民初新旧转折的一个重要时期，是中国封建社会走向衰亡而新的社会制度正在形成的时代。这一时代性质决定了大量矛盾存在的必然性。大器晚成的齐白石中年以后游历全国，广交朋友，以及身为农民而入文人圈子的经历，也使这些矛盾集中地反映到了齐白石的身上。仅从艺术的角度看，就有农民和文

1　胡佩衡说1951年老舍先生出题请白石老人画诗句"蛙声十里出山泉"。"老人为创作诗句的意境，费了好长时间躺在藤椅上思考，结果在山泉里画了成群的蝌蚪，而巧妙地表现了蛙声。"

人在审美情趣上、画法技巧上、题材分类上的诸般矛盾存在。甚至，这个集民间气质、院画技艺、文人修养于一身的画家连其身份都难以确定。这位迷恋写实的画家还画过数量不少的带明显明暗光影的作品，如其早期的人像，那些精细的小虫，他甚至用炭精粉画过胡沁园的画像。他这种不自觉的方式连他自己似乎都未能察觉。他的作品色彩复杂，有时甚至带上了西画的感觉（如《稻草小鸡》）。"衰年变法"的必然，就是多种矛盾发展冲突到尖锐程度的结果。卖画之困难，可以看成是社会的矛盾在齐白石身上的折射，但恰恰是这些带有普遍性的矛盾的出现及其解决，使齐白石的艺术成为这个矛盾时代艺术的缩影。

齐白石自始至终对写实的自发的追求及"衰年变法"对此种追求的自觉的抑制，正是时代性的科学与艺术、写实与情感表现的矛盾及其调和与统一的反映：他的农民与文人的双重身份以及他售画为生，尊重顾客需要的习惯，使他形成了雅俗共赏的创作取向，而这恰恰又与时代性的艺术走向民间、艺术大众化的要求相一致；他骨子里那种强烈的平民意识，以木匠和农民的出身而自尊、自傲，又恰恰是"五四"主潮两面大旗之一的"民主"思想的反映。他题材的平凡、趣味的普通、乐观热情的情调、对形色自身的迷恋、对民众需要的尊重等，几乎无一不是画坛先进们在研究、在争论、在呼吁、在提倡的东西。但是齐白石本人并未创造什么深刻的哲理和渊博的理论，就连他的脍炙人口的"似与不似"的理论，也是传统画论中的老生常谈。齐白石从不参与这类研究，也从不介入此种论争，这位"一切画会无能加入"（齐白石印文）的画家只知循着自己的天性去画画。然而不同于同时代的其他任何一个画家，齐白石矛盾而特殊的身份与经历，使其先天地具备了无可比拟的时代性优势，一种集各种矛盾于一身而又出之以和谐的天然优势。当人们在热烈地争论、研究中国画改革的各种方案，在研究中国艺术的"固有精神""基本特征"时，这位农民，这位没有受过任何干扰的纯粹的中国画家却凭着自己的天性自自然然地做着当时画坛先进们所向往的一切。齐白石之所以成名，正是因为他的艺术代表了这个时代的艺术特征，他也因此受到这批追求着时代进步的画坛领袖的重视和提携。

在齐白石的成名之路上，陈师曾起到了难以估量的巨大作用。与今天一批批云集北京一心指望借天时地利人和以成名的画家全然不同，纯粹因为躲避土匪而被迫寓居北京的齐白石，因在琉璃厂南纸店卖篆刻而结识了求贤若渴的陈师曾。齐白石曾经怀着感激的心情说，"师曾提拔我的一番厚意，我是永远忘不了他的""我如没有师曾的提携，我的画名，不会有今天"。事实的确如此。陈师曾曾对胡佩衡说过，齐白石思想新奇，非常人可比，"我们应该特别帮助这位乡下老农，为他的绘画宣传"。的确，没有陈师曾，大概不会有齐白石的今天。陈师曾劝齐白石变法，1922年又在日本与之联合办展，构成了齐白石一生的重大的根本的转折，这似乎是一种偶然。然而这位留学日本、学过博物学、精通中西文，画过《北京风俗图》，主张过科学写实、写生，力倡国画改革的画坛领袖之所以能在齐白石身上发现"思想新奇"，不正是因为齐画之"新"符合了自己追求的理

南无西方接引阿弥陀佛　齐白石

想之"新"吗？他从南纸店循迹造访，就绝非偶然了。在陈师曾扶持下已声名大震于海内外的齐白石，后来又受到同样留洋、力倡艺术的社会化和中国画改革的画坛领袖林风眠的邀请，遭不住林的"再三劝驾"，去北京艺专当了教习（以后改称教授），声名再增。这以后，力倡科学精神，主张写实主义，大谈国画革命而声名赫赫的徐悲鸿又从写实的角度对齐白石百般推重……齐白石的名声就这样一步步地被推向了名声与荣誉的巅峰。画坛巨子们不约而同、从不同角度对齐白石产生的兴趣，不正说明了齐白石艺术对艺术时代性的巨大包容性吗？

齐白石的绘画因其特殊的出身与境遇、性格及其表现，成为时代审美的代表与标志。他以其清新活泼、明朗欢快及高度入世的世俗性画风独树一帜，使中国画坛由此告别了以禅道为基础的，超然出世的士大夫、文人艺术的古典形态，而使明清文人画中已经出现的人文主义的艺术萌芽由量变而生质变，初步完成了中国画系统的形态的转变。就其艺术自身而论，齐白石的"衰年变法"以向文人笔墨的借鉴为重要内容；就已被吴昌硕纯化至极致的文人笔墨而言，齐白石已难有过人之处。[1]或许，齐白石正因为没有，而且他也不会把全部的注意力放在传统文人认为的至高无上的笔墨上，才开始另辟蹊径。他抛弃了文人画的传统哲理和士大夫趣味，在人文意识、在广泛的题材、在明丽而强烈的色彩、在文院民间艺术的融合，乃至在文人笔墨向弱化线的方向的发展、没骨法的开拓及大量的使用等方面，做出的贡献都是杰出的。而齐白石艺术中那复杂的体现着时代特色的矛盾包容性，则为现代中国画朝纵深方向的展开提供了无限的可能性。

齐白石原名纯芝，与那位与他有着相似名字的叱咤风云的伟大同乡一样，其本质就是农民。然而，正是这样的农民而非其他人，在中国这块舞台上，都登上了各自领域的巅峰。这本身不就有着耐人寻味的深刻意义吗？

1 关于齐白石在文人画意味的"笔墨"上的贡献，诸家各说不一。齐的学生李可染认为齐白石的用笔不错，而黄宾虹则认为"白石画，章法有奇趣。其所用墨，胜于用笔"。"齐白石作花卉草虫，深得破墨之法，其多以浓墨破淡墨，少见以淡墨破浓墨。亦多独到处，为众人所不及。"（《黄宾虹画语录》）潘天寿则说，"近时白石先生，他的布局设色等等，也大体从昌硕先生方面来，而加以变化"。潘天寿对齐白石笔墨未作过多评价。熟悉齐白石且是其挚友的胡佩衡应该说是公允的。他认为齐白石"一直崇拜吴昌硕……老人晚年还对我说'一生没有画过吴昌硕'"。胡认为这是谦虚，"因为，就单从绘画的艺术性来比，无论在题材的广泛、构图的新颖、着色的富丽等方面，白石老人都远在吴昌硕以上，只有在笔墨的浑沦和含蓄上，并驾齐驱，各有不同而已"。而齐白石那首崇拜徐渭、八大山人、吴昌硕的诗的确已把这种心情说得淋漓尽致，"一生没有画过吴昌硕"这句的确谦虚的话中，也不无有理之处。如以"笔"论，是难过吴的，而墨法的变化的确就具特色。其实在"笔墨"上，齐白石没有死追，这是齐白石的聪明处。他更多地依从于写实之需，在"没骨"意味的墨法上变化，这倒符合了20世纪以来弱化线条的中国画坛的大趋势。

黄宾虹 （1865—1955）

第二节　黄宾虹

黄宾虹以对笔墨自身的近乎偏执的追求和墨黑苍茫的画面引起人们普遍的困惑、惊诧或兴趣与兴奋，而在现代中国画史上成为一位特别引人关注且重要的画家。

黄宾虹（1865—1955），原名质，字朴存，别号予向。1865年1月27日出生于浙江金华，后回祖籍安徽歙县就读于著名的紫阳书院，养成了钻研学术的习惯。在几次科举失败之后，受家乡浓厚的艺术氛围的影响，青年时期的黄宾虹即在研究绘画史论和临摹古画中开始了自己的艺术生涯。黄宾虹是个典型的新旧社会形态转折中的学者。他读的是旧学，应过科举，也曾办过新学。黄宾虹组织过具革命色彩的"南社"，编辑过具同样性质的《国粹学报》，参加过反清的民主革命活动，曾为此而被捕过。亦如此期几乎所有进步知识分子一样，辛亥革命取得一定胜利使他以为反清建立民国成功，而革命的成功，则更坚定了他对学术可以救国的信念。此时的黄宾虹谢绝革命同志的从政邀请，而一心从事他认为可以救国之学术研究。因为照黄宾虹看来，"民国之成，半由国人言论心志所造。而其精神之胎育，实出于明季二三遗老之为力，苦志艰贞，著书立说，申明大义，以告天下"，"今者山河既复，日月重新，举目中原，揽辔澄清，谁其人者？则今之急务，又不存乎言论，而在乎真实之学问"。[1]对黄宾虹这位从小受到过其家乡黄山画派艺术影响的人来说，"文以致治，宜先图画"[2]。黄宾虹从此弃政从学，一心钻研学问。此时的黄宾虹与当时在画坛极为活跃的先进人物如高剑父、高奇峰、陈树人过往甚密。黄宾虹曾为高奇峰主办之《真相画报》多次撰稿，又与友人组织国学保存会、贞社、寒之友画会、百川画会等文艺组织。这位一度热血沸腾的革命者，从此又带着如其《贞社启》所称之"歇光祖国，景仰前修"的热情投身于学术，潜心于画史画论之研究及金石书画，矻矻终生。

了解黄宾虹投身艺术的经过及其艺术指向，搞清上述缘由是非常重要的。在当时，一则辛亥革命的成功使黄宾虹产生回归关系国民精神的学术，尤其是其中最重要的美术的想法；二则当时的"新学"，亦即西方文化的带有盲目性的冲击使这位饱学国学的大家感到忧虑：

> 逊清之季，士夫谈新政，办报兴学。……时议废弃中国文字，尝与力争之，由是而专意保存文艺之志愈笃。[3]

因此，黄宾虹的学术指向当然是国故。这从他参加编辑《国粹学报》《国学汇刊》《国学丛

1 《古学汇刊》1912年6月发刊词。
2 黄宾虹：《中国画学史大纲》，载王伯敏编《黄宾虹画语录》，上海人民美术出版社，1961，第53页。
3 黄宾虹：《自叙生平》，载裘柱常《黄宾虹传记年谱合编》，人民美术出版社，1985。

书》，参加国学保存会，编辑至今仍属大型、有数百万字之巨的集古的《美术丛书》等活动上即可明显地看到。对于黄宾虹这种强烈的学术情结，不可不予重视。可以说，这是我们把握黄宾虹艺术的关键所在。

与此相关的，就是黄宾虹对待西方文化、西方艺术的态度，这是把握黄宾虹艺术的又一个重要的方面。不少黄宾虹艺术的研究者都认为黄宾虹艺术中有受西方艺术的影响，连黄宾虹的挚友陈叔通亦有此看法且当面询及黄宾虹，而黄宾虹自己亦曾在各种场合不同时间里多次说过一些含含糊糊的在当时颇为时髦的"画无中西"之论，如：

> 欧风东渐，心理契合，不出廿年，画当无中西之分，其精神同也。笔法西人言积点成线，即古书法中秘传之屋漏痕。
>
> 今欧画力求急进，究心明季诸老，崇拜新安画家，将改革其旧习以翻新，能深研用笔自然之真理，不出数年，画无中西之畛域，有断然者。[1]

西风东渐，似时代之大潮，在政治上具革命思想的黄宾虹要反对这股时代性潮流是很不适宜的，甚至可以说是令他感到难堪的，这就是黄宾虹会屡说此论的原因。但仔细分析他的此类言论，就会发现与其他的"画无中西"论者有一个很大的不同，黄宾虹不是站在当时流行的具殖民文化倾向的西方本位观的立场，而是站在东方本位的角度，去寻找西方文化与东方文化相似或靠拢的一些因素来证明他的"画无中西"观点。这种立场的坚定，以及对西方艺术的缺乏了解，使他的某些言论甚至显得颇为片面乃至幼稚。当"画无中西"的观点只是说说而已时，黄宾虹尚能心平气和，但强调中国文化的"本位"性时则十分自觉而彻底。请看下面这段话：

> 中国之画，既受欧日学术之灌输，即当因时而有所变迁，借观而容其抉择。信斯言也，理有固然。而抚躬自问，返本而求，自体貌以达于精神，由理法以期于笔法。……鉴古非为复古，知时不欲矫时，则变迁之理易明。研求之事，不可不亟亟焉。

关于历史之变迁，黄宾虹认为"屡变者体貌，不变者精神"[2]。对黄宾虹这位严格的以"国故""国粹"的保存者和捍卫者自居的人来说，"画无中西"不过是"理有固然"而已，比之"返本而求"，无疑就十分次要了。在无伤东方"精神"之"本"时，尤其是曲西方以就东方之时，宾老尚能唱唱"画无中西"之论，如有人试图以西方为本位，曲东方以就西方，或者不顾东方艺术"精神""本"源之有无而乱倡"折衷"时，黄宾虹对传统国故的强烈感情就会极其鲜明

1 黄宾虹"画无中西"之说是当时社会上流行之论。他的这些说法在其文章中时有见之，卢辅圣曾在其书信中摘引多条，可参见其《黄宾虹综论》，载《吴昌硕、齐白石、黄宾虹、潘天寿四大家研究》，浙江美术学院出版社，1992。

2 黄宾虹：《中国山水画今昔之变迁》，《国画月刊》1935年2月10日第1卷第4期。

地表现出来。尽管黄宾虹与"岭南三杰"个人关系颇好，他撰文于《真相画报》，送其收藏的印谱给高剑父兄弟，与陈树人组织贞社，但对三人"折衷"之论却是反感的。他甚至加盟过岭南派的对立派——同样强烈捍卫国粹的广州国画研究会，做过其"撰述员"，在会上发表过演讲，撰写过文章。在发表于该会1926年1月《国画特刊》的《中国画学谈》中，黄宾虹直接对岭南派的"折衷"论点予以尖锐的批评。他认为"近世欧风东渐，单色画与彩色画之学说，木炭、铅笔、钢笔者为单色画，油画、水彩画、粉画为色彩画，标着学堂课程。青年学子向风西方美术，声势甚盛，而中国画学承呈其凋敝之秋。余著有中国画学衰敝论，寻衅蹈瑕，遂为一时所排击"。专情于国故的黄宾虹对这种西方美术冲击下的中国画学之衰十分不满，对20年代中期之后一部分因西方人推重东方而"醉心欧化者侈谈国学，曩昔之所肆口诋诽者，今复委曲而附和之"以倡"折衷"者，似更痛恨：

学者自为兼收东西画法之长，称曰折衷之派。夫艺事之成，原不相袭，各国之画，有其特色，不能浑而同之，此调停之说，似无容其置喙也。

他认为此类人：

以为中国名画，既为欧美所推崇，则习欧画者，似不能不兼习国画。由今溯古，其渊源所从来，流派之辨别，未之讲也。一缣半楮，无名迹之真传；涨墨浮烟，尽时流之恶习。好异者惊其狂怪；耳食者播其声施。久假不归，习非成是，如涂涂附。自欺欺人，是盲昧古法，等于调停两可之俦，而贻误后来，甚于攻击诋诽者也。

黄宾虹这段似乎还未受人注意的文字或许因为是在重视国故的广州国画研究会的刊物上发表的，和他在江南时发表的文章相比，言辞更为激烈，也更为真实。此文有三点值得关注：一、他反对折中，是因这些人的观念是从西人之重中学来的，即立场错误；二、"各国之画，有其特色，不能浑而同之"，可见其强调区别反对融合中西；三、他在文中赞赏"日本国之文部，每设图画展览会，甄录东西两方新旧画派，并驾齐驱，不相优劣"。"明治维新，文教改行西法。然日本学术。大都来自诸邦，学校尚欧洲之风，民间兼习中国之画。国家权衡文艺。二者并取，汇为程式。"[1]可见黄宾虹对这种东西画法各行其是、并行不悖是十分赞赏的。这既可表明其态度之开明，又不伤乎其专情于国故之志向。而事实上，在下面的分析中，我们将看到一个主要源于传统却又有自己独立创造和发展的黄宾虹。

黄宾虹专情于传统，却又并非盲目地崇拜传统，在对待传统上，黄宾虹有着十分清醒的选择。

1 黄宾虹加盟广州国画研究会的事参见黄大德《广东丹青五十年：1900—1949广东美术大事记》，《广东美术家通讯》1994年第8期。引文见黄宾虹《中国画学谈》，载《国画特刊》1926年1月。

他曾在给友人的书信中谈及他对传统的看法：

> 唐之王维、吴道子，宋之荆、关、董、巨，元之黄、吴、倪、王，明之文、沈、唐、董，至于明季隐逸，画中高手，不减元人，皆从学问淹博，见识深阔而来。若四王、吴、恽，皆所未及，以其不能工书，故画不能极佳也。画以善书为贵，至清代扬州八怪及诗文书画，不过略知大致，而无真实学力，皆鄙人所不取。……清代市井画专务轻清，自以为雅，雅而薄弱……然仅为文人画，不能得古人之理趣，亦不免于庸俗。[1]

从黄宾虹这段评论传统的话中，可以看到这位对古代有着精深研究的大学者所持的观点主要还是对"南宗"文人画的肯定，所列之人大多为董其昌所列"南宗"或"文人画"中人，而对非文人画的"市井、江湖俗画"是反感的。但他从其文人画的学问及诗文书画关系的标准出发对清代著名之文人画大师、名家的批评，却又显示了他并非盲目泥古之徒，而有着强烈的自主意识。更为难得的是，黄宾虹从其维护优秀传统角度出发，也能打破南北宗的门户之见，客观地评价二者之短长：

> 北宗多作气，南宗多士气，士气易于弱，作气易于俗，各有偏毗，二者不同。[2]

黄宾虹所以成为大师，除了他对传统有着超越常人的精湛研究，更重要的就是他面对浩如烟海的传统时有着相当鲜明的自我意识和创造意识。1942年，黄宾虹在答顾飞书中说：

> 学古非云复古，取古人之长，皆为已有，而自存面貌之真，不与人同。

在给顾飞的另一通信札中，黄宾虹还以庄周梦蝶的故事为喻，认为蝶蛹作茧自缚，"不能钻穿脱出，即甘鼎镬。栩栩欲飞，何等自在"。

> 学画者当如是观。自成一家，非超出古人理法之外。不似之似，是为真似，然必由入手古人理法之中，研究得之。[3]

或许正是因为对传统研究之深，黄宾虹才不迷信古人。在黄宾虹的眼中，也很难有个完人般的古人楷模，就连石涛这样的超级大师，在黄宾虹的眼中也是"石涛用笔，有放无收，于古法遒劲处，尚隔一尘"。而对自己所不以为然的王石谷，也能找到其优点：石谷问笔法于笪重光，"知有积点成线之笔法。石谷享二百年盛誉，不为论古者所摈斥，惟此"。黄宾虹正是因为有自己深思熟虑的一套标准，才可以在传统的复杂系统中确立坚定的自我价值取向，并以此臧否古人，取精用

1 见黄宾虹致顾飞书，载裘柱常《黄宾虹传记年谱合编》，人民美术出版社，1985。
2 黄宾虹：《画法要旨》，连载于《国画月刊》1934年创刊号、第2期及1935年第3、5期。
3 裘柱常：《黄宾虹传记年谱合编》，人民美术出版社，1985。

宏，而不为古人所左右。这个标准就是具有黄宾虹特色的笔墨观。

由于黄宾虹从事的绘画活动和他研究画史画论的学术活动一直是相伴进行的，因此，顺着明清那股铺天盖地、蔚然成风的笔墨独立的思潮，黄宾虹也理所当然地把自己的绘画指向了笔墨。亦如明清文人画家们一样，黄宾虹也把笔墨当成了自己的最高追求。作为一个优秀的学者，黄宾虹为自己设计了一条通向大师的道路，一条经由笔精墨妙而通向成功的为无数史实所证明的坦途。1934年，这位年届71岁的画家根据绘画成就之高低为画家定了三个极有意味的层次，即"文人""名家"和"大家"。他所谓的"文人画家"，是那些具备一般文人画家的修养与才能的人，"常多诵习古人诗文杂著，遍观评论画家记录，笔墨之旨，闻之已稔；虽其辨别宗法，练习家数，具有条理"，亦即凡是传统文人画家的一般修养都具备者，堪为此层次画家。第二等即"名画家者"。此类画家"深明宗派，学有师承……得笔墨之真传，遍览古今真迹，力久臻于深造"，成为此类人的一个重要条件就是精熟地研究过传统而久自成家。他对"大家画者"要求就更不同了：

> 至于道尚贯通，学贵根柢，用长舍短，集其大成，如大家画者，识见既高，品诣尤至，阐明笔墨之奥，创造章法之真，兼文人、名家之画而有之，故能参赞造化，推陈出新，力矫时流，救其偏毗，学古而不泥古，上下千年，纵横万里，一代之中，曾不数人。[1]

从黄宾虹对三个层次画家的绘画分析来看，仅仅继承传统与在传统基础上能够集大成而出新，乃至力矫时流而独创一格，以致纵横捭阖，自我标高，是"大家画"与非"大家画"的一个重要的区别。

是的，黄宾虹从画家三层次的划分中给自己定下了一个通向"大家"的道路。尽管黄宾虹的画一度不为人所普遍欣赏，在当今，能够真正体会黄宾虹艺术价值所在的人亦有限，但黄宾虹的画有着一望而知的独特性。黄宾虹是声望越来越高的大师，这差不多又是当代画坛的一个共识。这就形成当代画坛的一个奇怪现象：人们承认黄宾虹的大师地位，却说不清楚他为何是大师。人们都知道黄宾虹的笔墨好：有评其力透纸背、下笔有神的；有评其浑厚华滋、墨法苍劲的；有评其五笔七墨之法发传统之奥秘的；有评其在疏密枯润等矛盾统一的结构中经营画面的；有称赞其写生至万、师法造化的；有称赞其中西融合、自出机杼的；也有称赞其厚、密、重、满风格特点的；还有论其用水，论其"静"字着力，论其"纯艺术"性质的……平心而论，这些的确都可以是黄宾虹的长处，但似乎所有角度又都无不在传统范围之内，我们都可以在古代画史乃至今天画坛中找到有相应特点之人。那么，黄宾虹的独特之处，即黄宾虹所要求的"学古而不泥古"，"推陈出新"之"新"，他独有的使其不能为其他的古人所取代之特点又在哪里呢？抓不到这一点，就是黄宾虹研究者未得其要，实则也是黄宾虹难以被人理解的原因。有人注意到这点，以为"其中原因，固然与学术界的

1 黄宾虹：《画法要旨》，连载于《国画月刊》1934年创刊号、第2期及1935年第3、5期。

研究条件不足有关，但更重要的，恐怕还在于黄宾虹绘画自身所蕴含的某种超越时代的硬核，使得人们的切入点浮泛难工"。是的，要真正确立黄宾虹独特的难以取代的在中国画发展历史上的地位，就必须找到黄宾虹对古人的重大突破与发展之处，即他自己给"大家"规定的"推陈出新"之处。没有一种有重要价值的"新"，的确难以有担当"大家"的资格。毫无疑义，黄宾虹是创造出了这种"新"的人，他的那些前无古人的绘画新范式已经证明了这点。但要说清楚这种绘画对古人的突破与发展之处，却没有那么容易。

黄宾虹是现代典型的学者型画家，他对传统的深入研究少有人能与之比肩。黄宾虹对明清两朝之绘画尤为熟悉，他能如数家珍地谈明清时期画论、技法之精髓，谈各家各派的详尽特征，而明清，又恰恰是因为本世纪科学主义的干扰和西方文化的冲击而被中国人自己否定得最厉害的一个时期，这种明清绘画衰落论严重地影响本世纪人们对此期本来十分精彩的绘画思潮的研究。例如笔墨于明清时期方真正独立的史实就被元人使笔墨独立的臆测所代替。笔墨在明清（明末以后）逐渐成为评画的几乎唯一标准，于笔墨中传达意蕴情致成为绘画的终极目的已是此期普遍的现象。王学浩说"作画第一论笔墨"；松年悟一生而悟出"笔""墨""水"三个字，可见用水在那时之重要；至于以笔墨贬丘壑，以笔墨等于气韵，以笔统墨，力透纸背，一波三折，画欲暗不欲明，名家大家之分，明清时人均有极详尽论述；至于"静"之一字，从禅宗引入绘画之后就从唐代一直讲到清代。黄宾虹画论中的许多观点就是直接从明清来的。就是对笔、墨、水技法的详尽而具体的论述，我们也不难在龚贤、王原祁、张庚、方薰、布颜图、沈宗骞等人处找到。因此，如果不把黄宾虹真正独特之处，准确地说，他的于画史有重大的突破之处找到，我们今天不少论黄宾虹的观点是可以非常容易地被直接移植到明清许多画家的身上的。[1]

的确，被黄宾虹视为绘画生命的笔墨，古人似已论尽；笔精墨妙之人，亦代不乏人。黄宾虹的特殊贡献究竟在哪里呢？

黄宾虹确实十分佩服董其昌们所倡导的以笔墨这种纯形式的符号来传达自己对自然的感受和个人的气质、学养及情感、精神内蕴，并视之为中国绘画灵魂之所在，也视之为自己绘画终极之宗旨。黄宾虹曾写道：

鄙意以为画家千古以来，画目常变，而精神不变。因即平时搜集元、明人真迹，悟得笔墨精神。

1 有关明清时期的绘画特征及上述观点，请参见笔者所著《明清文人画新潮》（上海人民美术出版社，1991），以及笔者与人合著的《中国古代画论发展史实》（上海人民美术出版社，1997）。《史实》一书收集了大量这方面的史料。如大家与名家之分，清人华翼纶有论："画有大家有名家。笔墨隽永，毫无俗笔，自然名贵，是谓名家。浩浩落落，独与天游，不为物囿，虽寥寥数笔而神气完足，巨幛万卷，千岩万壑又恢恢有余。是为大家。"戴熙说，"大家在气象，名家在精神"，等等，和黄宾虹的名家大家之分都是异曲而同工，他们间的继承关系也是明显的。上述许多观点都可很容易地在该书中找到。关于笔墨独立表现于明清而非元代，笔者曾以3万字长篇论文《明清笔墨独立的深层机制》参加1994年北京"'明清绘画透析'中美学术研讨会"，该文发表于台湾《艺术家》1995年第7、8两期，可参考。

设色山水　黄宾虹

中国画法，完全从书法文字而来，非江湖朝市俗客所可貌似。鄙人研究数十年，宜与人观览；至毁誉可由人，而操守自坚，不入歧途，斯可为画事精神留一曙光也。[1]

可见在黄宾虹看来，笔墨精神即为中国艺术精神之所在，他自己在笔墨领域中的"操守自坚，不入歧途"之决心已定，以致不顾人之"毁誉"。而笔墨，也的确是以线造型、书画同源的中国绘画经几千年发展演变至明清时期出现的一种审美思潮的变革和升华。黄宾虹立志肆力于笔墨的创造，无疑是一正确的选择，这也是黄宾虹在"名家"与"大家"条件中都强调"笔墨"的原因。

但是，笔墨在古代似乎已经研究殆尽，以致今天有人要把以此为核心的中国画送进博物馆。然而，作为一种形式语言，它是应该有着发展上的无穷可能性的，亦如七个音符能创造音乐所具备的无穷的组合一样。黄宾虹是找到他独特的重大突破口的。

"笔""墨"在古代因经常联用以致成为一个专用名词，实则在论述和实践上它们往往是分开的。笔有笔意，墨有墨法，古人之优秀者，或偏于用笔，或长于使墨，故五代荆浩说，"吴道子画山水，有笔而无墨，项容有墨而无笔"，荆浩虽说要"采二子之所长，成一家之体"，然则笔、墨皆长者，为史所罕见。原因则在于，笔、墨在技法上本来就属于两种意味不同的形式。古人对山水分派以皴法作为主要标准。这个皴法本身就是用笔，董其昌的南北分宗亦全在用笔上区分，钱选隶体入画即有士气亦然。所以历代以来笔一直占绝对主导的地位，明清两朝也是如此。清初"四王"占了压倒优势，其主要特征也是下笔如金刚杵之枯笔用线，以致被张庚嘲弄为"今有过于尚骨者，几成髑髅矣"。笔之主导作用必然使墨处于从属的地位。墨从笔出，墨以随笔，一直是古代的一条金科玉律。不同于用墨，用笔容易在力度、速度、节奏、韵律上以复杂的变化传达出个性、气质、情绪。故"笔"一直是笔墨的核心。沈宗骞有段论"墨"的话十分典型地说明了二者关系：

用墨秘妙，非有神奇，不过能以墨随笔，且也助笔意之所不能到耳。盖笔者墨之帅也，墨者笔之充也；且笔非墨无以和，墨非笔无以附，墨以随笔之一言，可谓尽泄用墨之秘矣。[2]

沈氏这里虽然力求调和二者关系，但仍是把二者分而论之的，墨不过是从属于笔之统帅作用而无独立地位的，此话不过强调二者相生相发的作用罢了，所以专情于墨法本身是件困难而危险的事。黄宾虹所崇拜的明人恽向就明确地说过，"气韵即在笔而不在墨也"，清人张庚干脆明说，气韵"发于墨者下矣"。当然，传统用墨领域也并非无大家，早期之荆、关、董、巨，墨气浓郁；宋之"二米"，水墨淋漓，随意点染；以后有吴镇、高克恭、董其昌、石涛、石豀、龚贤等。但这些墨法，一

1 见黄宾虹1943年78岁时所办首次书画展间的信札，载裘柱常《黄宾虹传记年谱合编》，人民美术出版社，1985，第84页。
2 沈宗骞：《芥舟学画编》，人民美术出版社，1959。

般是和笔分开处理的：一是运笔施墨时（一般面积较大片）必须处处考虑用笔之法；二是以墨渲染时，必须和富于骨力之线有机配合，浑然一气。传统绘画有"勾、皴、染、点"几步骤，其中墨法就主要体现在这个"染"上。清人秦祖永说，"作画最忌湿笔，锋芒全为墨华淹渍，便不能著力矣"。又说，"落笔时专论笔，收拾时兼论墨"，都对这个"染"墨十分小心。以沉郁深厚著称的吴镇多以积染之法为之，而在皴与点中成就墨象者，自然属"二米"与高房山，但这种方法更多属皴法，他们对"破""积"等墨法亦未专意追求。石涛、石谿墨法效果也主要在染上。龚贤以墨积多遍而求"浑沦"之境界，与黄宾虹或许最为相似。"墨气中见笔法，则墨气始灵；笔法中有墨气，则笔法始活。笔墨非二事也。""惟笔墨俱妙，而无笔法墨气之分，此真浑沦矣。"他企图融二者为一体，在清代绘画中独辟蹊径。但其积墨法是以标准的浓淡之墨以同样标准的遍数普遍地"上浓下淡地"点积，以完成他自称的"大约一遍为点，二遍为皴，三遍为染"的多层积染效果，从而表现他对自然的真实感受。多遍积染，墨法倒是苍润了，但用笔却模糊了，所以自称"墨胜于笔"，也算有自知之明。所以，历史上笔墨俱胜者难求。邵梅臣说，"画道惟山水最难，难于有笔有墨也。近时山水家有墨者多，有笔者少。墨易学而笔难学也"。纵观整个古代画史，由于笔墨二者在形态意义和作画程序上的不同，因此要使二者达到融洽统一难分彼此的状态是极困难的。就连倡导笔墨的董其昌亦是勾、皴、染、点，他那些渲染出的大片水墨，其笔意十分有限。所以笔墨虽然一直连而用之，然笔墨融合实则难以达到。石涛就曾憧憬过笔墨交融难分的境界。1934年至1935年，黄宾虹在连载于上海《国画月刊》第1卷第1、2、3、5期的《画法要旨》中谈到笔墨关系时就引用了石涛的话：

清湘有言："笔与墨会，是为氤氲。氤氲不分，是为混沌。辟混沌者，舍一画而谁耶？"由一画开先，至于千万笔，其用墨处，当无一笔无分晓。……久之混沌凿开，自成一家。

1948年，黄宾虹在致子诚信中再引石涛这段精彩的话：

《石涛画语录》中有谓："笔与墨会，是为氤氲，氤氲不分，是为混沌。辟混沌者，舍一画而谁耶？画于山则灵之，画于水则动之，画于林则生之，画于人则逸之。得笔墨之会，解氤氲之分，作辟混沌手，传诸古今，自成一家，是皆智得之也。"语甚中肯，学者宜深悟之。[1]

石涛此话是其《石涛画语录》第七章《氤氲章》中的核心。氤氲者，天地阴阳交相作用，绵密难分之境界也。《周易·系辞下》曰："天地氤氲，万物化醇。""氤氲"状态为万物生存之本，宇宙生力之源，以之喻画，可见其美学境界之至高至极。是的，要在笔墨际会间达到浑沦苍茫直抵宇宙大化氤氲之境，一直是包括石涛在内的无数古代画家憧憬之理想，但是"骨法用笔"强调线，这种具一定长度的线与多呈片、块、团状的墨的确又是差别较大的两种形式语言，故很难做到两者

1 王伯敏编《黄宾虹画语录》，上海人民美术出版社，1961。

浑融难分之氤氲境界。因此，突破笔墨界限，促使二者真正相融，实在是传统未能真正解决的一大难题。

然而，黄宾虹的贡献恰恰就在这里，就在这个重大难题的突破上。他以为"语甚中肯"并劝学者"深悟"的正是这个笔墨真正交相辉映难分彼此的氤氲境界——笔墨的至高境界。

黄宾虹真正潜心绘画本身是较晚的事，但他一开始就抓住了笔墨这一关键。在70岁以前，他系统地提出了"平、留、圆、重"的四字笔法和"浓、淡、黑、干、淡、白"的六字墨法观念。70岁以后，这些观点进一步升华，笔法发展为"平、留、圆、重、变"的五字笔法，"浓、淡、破、积、泼、焦、宿"的七字墨法也是这段时期出现的。[1]黄宾虹在73岁后居北京期间，将七字墨法中的积墨改为渍墨，从而完成了他在笔、墨两方面的完整论述。

的确，黄宾虹在笔、墨两方面都有自己独特的贡献，尤其在墨法上。他对古人及时人之用墨尤其关注，尽管他也欣赏墨从笔出、以笔统墨的明清传统，但他的关注点却往往落在墨上。请看他对画史的看法：

唐以前画，多用浓墨，李成兼用淡墨，董北苑、僧巨然墨法益精。

唐宋人画，积叠千百遍，而层层深厚，有条不紊。

"元气淋漓障犹湿"，唐士大夫画，重于兴酣墨饱，未可以纤细尽之。

元人笔苍墨润，兼取唐宋之长。

倪迂渴笔，墨无渣滓。

石涛专用拖泥带水皴，实乃师法古人积墨、破墨之秘。从来墨法之妙，自董北苑、僧巨然开其先，米元章父子继之，至梅道人守而弗失，石涛全在墨法力争上游。

垢道人喜用焦墨，所谓干裂秋风，润含春雨。

白石画……其所用墨，胜于用笔。

齐白石作花卉草虫，深得破墨之法，其多以浓墨破淡墨，少见以淡墨破浓墨，亦多独到之处，为众人所不及。[2]

黄宾虹以笔墨为根本的标准评价整个画史，使人想到清人秦祖永在《绘事津梁》中也以笔墨为标准从唐代之吴道子，经宋、元、明直评到清代方咸亨的情况。[3]所不同的是，黄宾虹在其笔墨标准中更偏重于用墨，这就与偏重用笔的明清画坛有着较大的不同。如果说，清人是用自己时代性的对

1　"五字笔法"观点出现于1934年底到1935年的《国画月刊》上连载之《画法要旨》上，其时黄宾虹69到70岁，"七字墨法"亦载其上。赵志钧辑《黄宾虹美术文集》（人民美术出版社，1990）收有此文。王伯敏认为"七字墨法"应是浓、淡、泼、破、积（渍）、焦、宿，一些论家，如邵洛羊则认为应是浓、淡、破、积、渍、焦、宿。

2　王伯敏编《黄宾虹画语录》，上海人民美术出版社，1961。

3　林木：《明清文人画新潮》，上海人民美术出版社，1991，第148—149页。

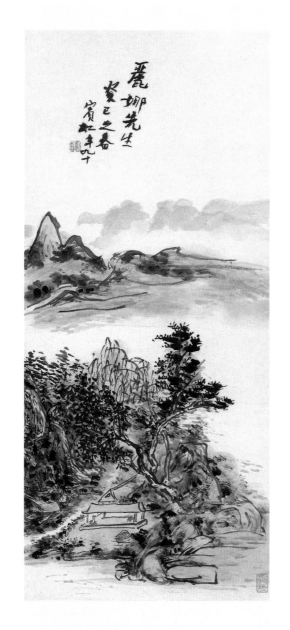

栖霞山居　黄宾虹

笔墨自身独立表现的特殊关注去阐释对自然比对笔墨更感兴趣的唐、宋、元人的画的话，那么，黄宾虹则是以对墨法的自我兴趣去挖掘古人艺术中可资利用的遗产而形成其独具特色的史学观。

在实践上，黄宾虹的墨法也独具特色。他或者发展了前人之法并使之更趋完善，如他的"破墨"，那种浓与淡、水与墨、色与墨、横与直之互破，使破墨更为丰富而法度更为严整；能熟练运用宿墨，并形成自己的理论；等等。或者发前人所未发：浓墨处点以宿墨呈极黑之"亮墨"；"墨泽浓黑而四边淡化开，得自然的圆晕，而笔迹墨痕，又跃然纸上"之"渍墨"；以水接气、出韵，铺水以统一画面的铺水法；等等。[1]

但是，如果黄宾虹的五字笔法、七字墨法，以及上述这些精彩的方法仍取传统之勾、皴、染、点的习惯程式，笔（线）与墨的传统语言差距则使这种种孤立的因素很难构成一完整有机且自出心裁的崭新的形式系统，这些孤立的形式创造也就只能是局部技法的单一突破，黄宾虹也就构不成总体上"推陈出新，力矫时流"的大家气数。

要解决"笔"与"墨"在形式语言上难以融洽的问题，打破"线"是中国绘画的灵魂的千古迷信，黄宾虹至今未被人充分注意的"积点成线""兼皴带染"的方法正是连接笔墨而成氤氲大化之新境界的重要桥梁。

早在1929年，即黄宾虹64岁那年，他就说过：

皴法古人用短笔，如雨点、牛毛、豆瓣、斧劈皆然。自董北苑披麻皴改为长笔，至今奉为南宗正

1　王伯敏《千军为扫万马倒——黄宾虹山水画的晚熟》，载《吴昌硕、齐白石、黄宾虹、潘天寿四大家研究》，浙江美术学院出版社，1992。

派，然最忌浮滑、轻率。[1]

此时的黄宾虹已认识到短笔的长处。本来，黄宾虹采用的是明清时流行的以"元四家""董巨"披麻、枯笔一类以长线为主的画法，他1909年作的《歙县渔梁》一画即如此。但此后，其在画作中已开始使用短笔，如1928年所作《方岩：浙东记游》中画面上已少见长线。此后他多次说明短线的重要性。如黄宾虹1941年在与朱砚英书（见《黄宾虹美术文集》）中再谈到这个问题：

学唐画千遍而成，此王宰"五日一水，十日一石"，皆由点积成，看是渲染，其实全是笔尖点，就此是画家真诀，今已不传。明以后画多薄弱，失其法也。

又如"丹青水墨之法，古用点染，习忌纵横"[2]。或许，最初这种短线的运用就是为了避免"习忌纵横"。但是，当短线及比短线更短的"点"亦开始大量运用之后，就逐渐地削弱甚至干脆取消了"染"这一传统墨法运用的最主要的形式，即黄宾虹自称"处处虚灵，非关涂泽"。画面经过千万条短线和点的层层交织与叠积，就形成了这样一种效果：画面墨象苍郁朴茂，然又很少或几乎没有阔笔"染"成的墨色变化有限的成片成块的墨团，画的每一处、每一片墨象都是由无数的短线和墨点叠积而成的。而这每一点线，既各具平、留、圆、重、变等用笔之特点，同时又因为有无数浓淡、干湿不同的点子层层相积而分别有浓、淡、破、积、渍、焦、宿的复杂的墨象意味。此即黄宾虹极为赞赏的"兼皴带染"之法。他十分佩服董其昌这位真正掀起笔墨独立的领袖人物——尽管他并不认为笔墨独立于明清——所开之一代风气：

董玄宰，一代伟人，开娄东、虞山兼皴带染之法，尚非唐宋正传。后之学者，于书法、诗学，得古人真内美之精神以此。

董玄宰兼皴带染，娄东、虞山奉为圭臬，失之已远。至清之道、咸中，泾县包慎伯始得之。[3]

其实，董其昌"兼皴带染"之法主要运用于他那些米点山水之中，他的以披麻皴长线构成的山水，因兼皴带染之法而形成的墨象并不丰富，这是因为董其昌并没有想以此达到如黄宾虹那样的浑厚华滋的积墨意识。他的大量山水还是以阔笔渲染而成的。当然，这位笔墨风气的倡导者的兼皴带染之法已经可以给黄宾虹相当的启示了。

要使这种"兼皴带染"之法能够成立，就必须打破前述笔（线）与墨的矛盾，变长线为短线，为各具形态的复杂的点。黄宾虹把这种变化称作"积点成线"。他曾说：

1 答友人论书法，见裘柱常《黄宾虹传记年谱合编》1929年段。
2 王伯敏编《黄宾虹画语录》，上海人民美术出版社，1961。
3 分别见：黄氏1954年给顾飞的信，载裘柱常《黄宾虹传记年谱合编》，人民美术出版社，1985；1953年自题山水轴，载王伯敏编《黄宾虹画语录》，上海人民美术出版社，1961。

积点可以成线，然而点又非线，点可千变万化，如播种以子，种子落土，生长成果，作画亦如此，故落点宜慎重。[1]

当然，黄宾虹虽缩"线"成"点"，然"线"上运笔的讲究亦浓缩至"点"中。1935年，黄宾虹途经香港讲学时，在《沙田答问》（见《黄宾虹美术文集》）中回答墨法时，就曾说过这种讲究"笔""墨"之"点"：

用墨之法，至元代而大备。墨色繁复，即一点之中，下笔时内含转折之势。故墨之华滋，从笔中而出，方点、圆点、三角点皆然，即米氏大浑点亦莫不然。

黄宾虹打破了传统的"线"的观念，打破了对"线"的迷信之后，就在极尽短线与点子的用笔变化的同时，让千千万万的短线与点子在千千万万的不同墨色、水分的局部重叠、渗化之中产生极为细腻而丰富的"笔墨"变化，其中每一个哪怕极小的局部也都既是笔，亦是墨。笔与墨在黄宾虹这里有机统一，难解难分，而达"笔与墨会，是为氤氲"的理想境界。王伯敏曾描述过黄宾虹晚期的绘画特征：

他在晚年作画，几乎无点不成画。当勾就山的大轮廓后，往往以点带皴，画面上，可以打上千点万点，还有一层一层的点，有的竟从画的反面去点。……这些点，既紧密，又松动；既代皴，又代染，可谓出入穷奇。[2]

黄宾虹通过这种"积点成线"与"兼皴带染"之法解决了传统画法上"笔"与"墨"难以调和的矛盾而使两者达到了在形式革命意义上的有机和谐的统一。但是，形式的创造在中国从来就不是目的本身，沿于西方的"形式美"，这种纯粹诉诸感觉层次的观念在中国从来就没有产生的土壤，中国艺术自始至终对形而上的精神境界的追求，使"笔墨"一类形式的探求从来都是从属于精神境界的表现的。黄宾虹独特的形式创造同样如此。

人们普遍地注意到黄宾虹尚黑，这与他崇尚浑厚华滋的境界有关。黄宾虹是一个文人画传统气质很强的画家，他对笔墨自身表现性的强烈且执着的追求，就体现了他对"江湖、市井、院体"一类气质平庸、低俗绘画的蔑视，即他所谓"市井江湖俗画，只是无笔墨"，"清代市井画专务轻清，自以为雅，雅而薄弱"。而其在笔墨中呈现的学养、气质与深沉、宏大之气象体现的就不仅是避俗与就雅的倾向，而是民族尊严之大节。就在反对这种俗气的同时，他提倡以生、拙、涩、茅、晦暗避俗，"而所谓华滋浑厚，全不讲矣"，在他看来则是俗气之大害。[3]浑厚华滋对黄宾虹来讲是

1 黄宾虹对王伯敏语，载王伯敏编《黄宾虹画语录》，上海人民美术出版社，1961。

2 王伯敏：《黄宾虹从太极图论及山水画法——答瑞士学生丰泉问》，载黄宾虹研究会编《墨海青山：黄宾虹研究论文集》，山东教育出版社，1988。

3 黄宾虹信札，见裘柱常《黄宾虹传记年谱合编》，人民美术出版社，1985。

关系民族气数与大方家数的精神性品格问题。他曾
有诗云：

唐人刻画炫丹青，北宋翻新见性灵。浑厚华滋
我民族，惟宗古训忌图经。

在另一处，黄宾虹又说：

观明季恽向字香山之画，华滋浑厚，得董、巨
之正传，最合大方家数。[1]

可见他之致力于浑厚华滋，正是基于自己根
深蒂固的精神境界和美学品格的选择。也正是这
种美学倾向，决定了他对古代传统的选择。黄宾
虹题画说：

宋画多晦冥，荆关粲一灯。夜行山尽处，开朗
最高层。

余观北宋人画迹，如行夜山，昏黑中层层深厚，
运实于虚，无虚无实。

这种对沉厚、浓重的墨色山水的兴趣无疑又受
到他所崇拜的"伟人"董其昌对"暗"的提倡的影
响。董其昌在《画旨》中说，"余尝与眉公论画。
画欲暗不欲明。明者如觚棱钩角是也，暗者如云横
雾塞是也。眉公胸中素具一丘壑。虽草草泼墨，而
一种苍老之气，岂落吴下之画师恬俗魔境耶？"可
见董其昌对"暗"与"苍老"意味的追求，也是以
"恬俗魔境"之恶俗的对立而论的。对古代传统从
绘画实践到古代画论的这种独特倾向的关注，促使
黄宾虹对深沉苍茫、浑厚华滋的美学品格产生了兴
趣。有人认为黄宾虹这种倾向是受对夜山的观察而

1 黄宾虹：《自叙生平》，载裘柱常《黄宾虹传记年谱
合编》，人民美术出版社，1985。

深山夜读图轴　黄宾虹

发现了独特的自然美——夜山之美的影响，其实，毋宁说是对传统审美的独特取向使他注意到了夜山的价值，亦如他也因此而关注宋画之晦冥一样。以其谈"夜山"的画幅题款为例：

高房山《夜山图》。余游黄山、青城，尝于宵深人静中启户独立领其趣。

从这幅作于1954年的《青城宵深图》的情况看，他追忆的是1932年赴四川登青城时的感受。这种感受从何而来呢？黄宾虹已明确地指出了是受高房山《夜山图》的启示，才于宵深人静时独领其趣的。正是这位长于米点积墨的元代画家的深厚浑茫境界激发了黄宾虹对夜山的兴趣。尤其是如果联系到这种"夜山"的观点是出现在古雅绝俗的苍茫浑厚境界的追求之后，则更能说明问题。如1922年黄宾虹为徐珂作山水，徐称"尝为余绘《天苏阁》《纯飞馆》两图，沉雄深厚。更观其论画之言，可知其宗尚矣"[1]。1926年，黄宾虹又在《艺观》上发表《国画分期学法》谈"用笔之法，尤在心使腕运，沉着雄浑，不蹈时习"。1929年，撰《虹庐画谈》，有"明代白石翁一生，全在苍润二字用功"等语，皆是如此。况且《黄宾虹画语录》中分明地载有黄宾虹携古人画迹以验证自然感受的实例，"龚柴丈言，学大痴画者，以恽道生为升堂，邹衣白为入室，舟行富春江中，余尝携其真迹证之"。其实，我们丝毫用不着为黄宾虹从古人画意出发去体验自然而感到不安，担心对黄宾虹绘画的独创性有损。在任何时候对任何人，"绘画对绘画的影响也要比直接来自模仿自然的影响要重要得多"[2]。这是艺术心理学呈现的真相，也是艺术发展史呈现的真相。艺术家对自然的感受并非生理性的"感觉"，而是受主体的修养、兴趣等期待性心理因素支配的有选择性的"知觉"。

从某种程度上，黄宾虹那种融会笔墨的画法也正是为了此种浑厚华滋的苍茫境界而逐渐发展起来的，而这种因点而积墨的方法又在"笔与墨会"的形式中把浑厚华滋的境界发展到前所未有的氤氲大化之境。

早年的黄宾虹取法于新安派诸家及元人较多，受声名赫赫的王原祁的影响也不小，以淡雅超逸之传统文人画面目出现，个人风格不显，人称"白宾虹"阶段。此阶段可延至黄宾虹70岁左右。真正黑密深厚的"黑宾虹"风格是从其75岁前后才开始出现的（如1936年71岁时《浓荫喁语》），而且愈老愈发黑密厚重。在1934年69岁时，黄宾虹已有明确的对苍茫之境的追求。他在其著名的《画法要旨》一文中指出："后世急求气韵，临摹日少，一知半解，率趋简易，故纤巧明秀之习多，而沉雄浑厚之气少。"然而，此种对浑厚风气的追求必赖积墨之法，而传统墨法主要之染法则易混沌模糊而难见笔意，缺乏骨力。且不论以染而积墨的元人吴镇，就是清初以皴擦点垛之法积墨十数层而蔚为特色，著称于画史的龚贤，也因其过分规则且平均的数层皴擦而使笔意受损，被秦祖永批评为"墨太浓重，沉雄深厚中无清疏秀逸之趣"。"无清疏"，即为笔意在重叠中模糊、丧失之意。

1 裘柱常：《黄宾虹传记年谱合编》，人民美术出版社，1985。
2 沃尔夫林：《艺术风格学》，潘耀昌译，辽宁人民出版社，1987。

就是学习过龚贤的黄宾虹虽佩服他,但也批评其用笔欠沉着。而"'沉着'二字,鄙意以平、留、圆、重、变五法行之"。能见多种笔法的综合运用,即可谓"沉着",亦是石涛所言"辟混沌者,舍一画而谁耶"。尽管黄宾虹在笔墨问题上是坚持清人墨从笔出的观点的:

> 墨法高下,全关用笔,用笔以万毫齐力为准,笔笔皆从毫尖扫出,用中锋屈铁之力,由疏而密,二者虽层叠数十次,仍须笔笔清疏,不可含糊。[1]

但以上述1923年时黄宾虹的观点看,他已不再泛泛地重复古人,而是在积墨法的研究中得出了积墨数十次而能笔笔清疏的极为重要的观点。请注意,这是黄宾虹墨法上突破前人之关键。

黄宾虹是幸运的,这位生长于黄山画派大本营之歙县的画家在7岁学画时,就从其邻居一位倪姓老画家那里听到一句让他一生受用无尽的作画箴言:

> 当如作字法,笔笔宜分明,方不致为画匠也。[2]

黄宾虹变长线为短线,再变短线为笔点,这就从绘画语言上克服了笔与墨两种语言在形式上的严重分歧,为笔墨融合难分做了铺垫。但是,这种"积点成线"与"兼皴带染"如果没有坚持墨从笔出,笔笔分明的原则,如龚贤一样,厚则厚矣,黑亦黑矣,就难免会有"混沌""无清疏"之憾。从小受到"笔笔分明"教诲的黄宾虹一直注意笔与墨在短线与点子中的和谐,又同时注意笔与笔之间的清晰、分明,以显示"骨法用笔"的线、点的直接表现性。如黄宾虹1922年所说,"墨法高下,全关用笔……浓淡干湿中,处处是笔,始非墨猪。用笔有力,始非春蛇秋蚓"。[3]在1934年的《画法要旨》中他谈到笔与墨关系:"论用墨者,固非兼言用笔无以明之;言墨法者,不能详用墨之要,亦不足明斯旨也。"黄宾虹在1942年致其弟子顾飞的信中,将这种"笔笔分明"的积墨法解说得更加清楚而具体:

> 润含春雨,干裂秋风,笔墨之妙,尤在疏密。密不容针,疏可行舟。然要疏中能密,密中能疏;密不相犯,疏而不离;不粘不脱,是书家拨镫法。[4]

在所绘的一帧山水册页上,黄宾虹还以董源所画山水为例,以为"近看只是笔,参差错杂,不辨所画为何物。远观则层次井然,阴阳虚实,处处得体,不异一幅极工细之作"。正是因为化线为点,而又坚持点线用笔之清楚明晰,所以黄宾虹的作品不管黑密深重到何等程度,画面任何一处均极具变化,在千重万复的层层叠叠用笔中,短线与点俱在,顿、挫、提、按,平、留、圆、重,变

1 《与胡朴安书》,载1923年《南社丛刊》,引自赵志钧辑《黄宾虹美术文集》,人民美术出版社,1990。
2 黄宾虹:《自叙生平》,载裘柱常《黄宾虹传记年谱合编》,人民美术出版社,1985。
3 裘柱常:《黄宾虹传记年谱合编》,人民美术出版社,1985。
4 黄宾虹:《自叙生平》,载裘柱常《黄宾虹传记年谱合编》,人民美术出版社,1985。

幻多端而笔笔清楚；浓、淡、破、积、渍、焦、宿，诸般墨象样样俱全，乃至"干裂秋风，润含春雨"，亦此呼彼应，矛盾统一，和谐完整。整个画幅笔法是如此复杂，墨象是如此丰富，笔与墨的交融又是如此细腻，以至我们可以在黄宾虹晚期绘画的任何一小块上——哪怕是极小的局部——看到笔与墨的这种丰富而细腻的融合，一种浑厚却不乏透明，复杂中却透露着清疏的笔墨之象。这种处理精到、复杂、细腻而和谐的形式是黄宾虹多年从理论到实践技进乎道的结果，是深思熟虑和手眼并用与精进技艺相结合的结果，绝非老眼昏花妙手偶得之副产物。[1]同时，这种从传统笔墨相融以及"墨法之妙，全从笔出"追求笔笔分明的画法自然纯粹是中国传统的产物，绝非"印象主义"或油画笔法等隔靴搔痒的主观臆测所能解释。[2]

　　黄宾虹对笔墨自身的表现功能的极端强调，使他的艺术摆脱了对自然的被动依附。其实，黄宾虹是一位罕见的对写生有着巨大热情的画家，其写生稿多达万余张[3]。然而，黄宾虹虽写生于自然，却极为可贵地不囿于自然。他更愿意在自然中体会和表现他反复强调的山川之"内美"。尽管黄宾虹写生极多，但我们仍可以毫不费力地看到，与写生直接相关的丘壑本身的造型意义却并未在其作品中占有重要的位置。黄宾虹曾说过，"但有轮廓而无皴法，即谓之无笔"（《画法要旨》），"轮廓"者，山形也。黄宾虹晚年作品里的那些朴茂深厚的山川，本身的起伏凹凸、峰峦走向之细节并不明显，有的甚至莫名所以，如其《澄怀观化图》《云谷寺晓望》等。在和自然的关系上，传统文人画家与其说是被动地服从自然，毋宁说是主动地体悟自然，此即元人邓宇志所谓"钟山川之秀而复发其秀于山川者"，亦即人与自然的一种精神上的相通。石涛"搜尽奇峰打草稿"之名句经常被人断章取义，以为是现实主义之证明，其实，此句后紧接着的是一句鲜为人知，比前句更为重要、更为精彩且更能体现本质的"山川与予神遇而迹化也，所以终归之于大涤也"[4]，充分说明了这

1 在黄宾虹研究领域中流行一种黄宾虹晚期作画不用眼看而仅凭经验作画，是心手间一种奇迹，而黄宾虹晚年浓黑浑厚的画法是由于偶然的生理原因，闯入一片随心所欲的境界的说法。这种神化其画法的说法忽略了黄宾虹这种笔笔相让，笔墨极为精致以至微小局部的画法仍需专心、手、眼间的精巧配合的现实。——况且，这也不合事实。据黄宾虹多年老友裘柱常的说法，"他只是右目白内障，左目是完好无损的"。况且，黄宾虹晚年作画为了弥补老花眼（况且又只一只）视力之差，还借助放大镜，显然也是为了画面精致准确处理的需要。可参见裘柱常《黄宾虹传记年谱合编》第91页。

2 黄宾虹晚期这种浑厚华滋而又笔墨清疏、笔笔重叠交错而又笔迹分明的复杂画法在黄宾虹研究中亦被某种流行之说称为受西方印象主义的影响，受油画笔触的影响。如本文所析，此种画法纯系从传统中来，是黄宾虹东西绘画各行其道的一贯思路的结果。陈叔通是黄宾虹的老友，他在给汪己文、王伯敏合编的《黄宾虹先生年谱》作序时说，黄宾虹"晚年多作阴面山，状氤氲难写之状，水墨淋漓，杂以赭绿，层层加深，脉络仍复分明。论者谓已熔水墨与油画为一炉。余曾与宾虹谈论及之，微笑未作答，或已默惬余言。是诚翻陈出新，古为今用之创格"。一生坚持东西各行其道，坚决反对"折衷""调停两可之传"的黄宾虹，其画法本来由传统积点成线、兼皴带染等法发展而成。面对老友这种好心的错误猜测，出于其中庸谦和之性格，"微笑未作答"不是最合适的回答吗？

3 黄宾虹《八十自叙》称"有索观拙画者，出平日所作记游画稿以示之，多至万余页"。俞剑华则说，"以愚所见，写生画稿最丰富者，厥为黄宾虹先生"，见俞剑华《中国山水画之写生》，载《国画月刊》1935年2月10日第1卷第4期。

4 引文出自《石涛画语录·山川章第八》。

种主观对客观的融会。明乎此，再看看黄宾虹之画与自然的关系。他强调过"山水乃图自然之性，非剽窃其形；画不写万物之貌，乃传其内涵之神。若以形似为贵，则名山大川，观览不遑，真本俱在，何劳图焉"，还说，"江山本如画，内美静中参。人巧夺天工，剪裁青出蓝"，有关画山水应取"内美"和自然之性、自然之理的话，他一再强调，说过多次。那么，在黄宾虹看来，什么是自然之性，什么是内美呢？自然之性固然可以看成是自然生成结构之理，如传统画论之"山有脉络，水有来源，路有宛转"之类，但更是一种山水与绘画语言相对应相谐和的规律。徐渭曾说，"余玩古人书旨云：有目蛇斗，若舞剑器，若担夫争道而得者，初不甚解，及观雷太简云听江声而笔法进，然后知向所云蛇斗等，非点画字形，乃是运笔"[1]。而沈宗骞则把笔墨与物象之节奏韵律相比较，以为"所谓笔势者，言以笔之气势，貌物之体势，方得谓画。故当伸纸洒墨，吾腕中若具有天地生物光景，洋洋洒洒，其出也无滞，其成也无心，随手点拂，而物态毕呈……墨渖笔痕托心腕之灵气以出，则气之在是亦即势之在是也"[2]。以此明清时笔墨与自然关系的看法去看待黄宾虹，当不至于把黄宾虹的写生作简单的写实看。黄宾虹也有一段准确阐释其笔墨与自然关系的论述：

> 吾尝以山水作字，而以字作画。凡山，其力无不下压，而气则莫不上宣；故《说文》曰：山，宣也。吾以此为写字之努，笔欲下而气转向上，故能无垂不缩。凡水，虽黄河从天而下，其流百曲，其势莫不准乎平；故《说文》曰：水，准也。吾以此为字之勒，运笔欲圆，而出笔欲平，故逆入平出。……凡画山，其转折处，欲其圆而气厚也，故吾以怀素草书折钗股之法行之。凡画山，其向背处，欲其阴阳之明也，故吾以蔡中郎八分飞白之法行之。……凡画山，不必真似山，凡画水，不必真似水，欲其察而可识，视而可见也，故吾以六书指事之法行之。[3]

黄宾虹这段在中国山水画史和笔墨史上堪称二绝的精妙之论虽然秉承了明清的笔墨传统，但其独特、形象而具体的论述道尽了笔墨与山水间那种抽象表现的东方意趣之联系。如此这般把山水各种自然特性如浑沦，如阴阳，如流行自在，等等，一一与各种运笔之性格对应处理，即黄宾虹所谓"法从理中来，理从造化变化中来"。如画面笔墨处理得当，如"其至密处能作至密，而后疏处得内美"。[4]可见"内美"即那与自然之理法相对应的直通情感的笔墨。黄宾虹曾在1935年致友人函中说，"吾人惟有看山入骨髓，才能写山之真"，这种"山入骨髓"不就是在山形之内可以抽象出的与笔墨相对应的那些节奏、韵律、气质、品性，种种"仁者乐山，智者乐水"，以及天地人相谐和的"道"的观念吗？此亦传为王维《山水诀》所谓水墨"肇自然之性，成造化之功"之意也。黄宾虹对山川"内美"的论述，无疑是对自然造化的一种自觉的抽象，一种人格化、情感化的独立形式表现层

1 引文出自《徐文长文集》卷20《玄妙类摘序》。
2 沈宗骞：《芥舟学画编》，人民美术出版社，1959。
3 裘柱常：《黄宾虹传记年谱合编》，人民美术出版社，1985，第51—52页。
4 王伯敏编《黄宾虹画语录》，上海人民美术出版社，1961。

次的理解。是的，连气韵、气质、情感、品性全化成了笔墨。那么，源于自然启示之笔墨表现，又岂非熔山川与自我为一炉的伟大语言，岂非天地万物皆归于我的东方艺术精髓，山之真又岂非我情之真？比之"石如飞白木如籀"（元·赵孟頫），"写竹，干用篆法，枝用草书法"（元·柯九思）之类书画在外在造型形态相似层次上的结合，这种注重笔墨与自然在抽象的精神、性格及形式审美上的一致，不是一种更高层次的审美追求吗？黄宾虹的笔墨从形式语言到美学意蕴都有着对于古典笔墨体系的重大的突破性意义。

黄宾虹的画的确有一种纯净的带有浓厚抽象的独立的形式表现意味，当他在千笔万点的层层叠积复渍之中，关注的绝非自然之光、形以及地理的、地质的、气候的因素，唯一关注的就是笔墨。他像一个魔术师，在矛盾变幻之中处理各种对立的笔墨关系，摆布那些笔墨点线，又在点线相积的每块墨象之中精心布置那些或有理（如房屋、道路），或虽于自然实像无理而于笔墨虚实上却有理的虚空"活眼"。亦如恽南田所云：画之点苔，"为草痕石迹，或亦非石非草，却似有此一片，便应有此一点"[1]。笔墨创造了一片明净的自成体系的形式的世界，一个可与自然造化相颉颃的因心再造的世界，这是那本就仅可意会而难言传的虚幻而抽象的情感世界。

黄宾虹竭其一生都在传统中继承、发现、创造，做出了杰出的贡献，他不仅仅属于传统，还属于现代。历史很难简单地被划成截然分割的段落，每个时代总是包容着过去又启示着未来。当董其昌们把笔墨的抽象意味强调出来使之成为与自然并列的独立的天地时，他们"已为现代艺术的出现作出了具有开拓性的铺垫"[2]。当黄宾虹沿着这条道路前进时，又为我们的民族传统铺上了纯属于他自己的基石。黄宾虹打破了笔墨之间融会的壁垒，创造了以点画辟混沌、成氤氲的前无古人的艺术境界。没有创造的人是没有资格在历史上占据地位的，画史中没有延续型的人的位置。黄宾虹的笔墨意象不具备普遍的通俗的意义，他的艺术深深地打上了个人的鲜明的印记。但是黄宾虹以他对传统的精深淹博的理解和开辟的道路为后人创造了一个继承与转化传统的光辉的楷模，一个从传统自身演进发展的楷模。黄宾虹的卓越成就，也显示了民族传统伟大的生生不息的再生能力。

潘天寿在评价黄宾虹时说，"孟轲云：'五百年，其间必有名世者。'吾于先生之画学有焉"。此评当矣！

1 恽格：《南田画跋》，上海人民美术出版社，1987。
2 林木：《明清文人画新潮》，上海人民美术出版社，1991。

陈师曾（1876—1923）

第三节　陈师曾

作为民国初年北方画坛的领袖人物，陈师曾在其短暂的一生中闪耀着天才的光辉。英年早逝影响了他本该取得更大的成就，然而，他对现代中国画坛的深远影响绝不能低估。

陈师曾（1876—1923），名衡恪，字师曾，号槐堂、朽道人，江西义宁（今修水）人。清末著名诗人陈散原的儿子，其弟陈寅恪亦为现代学术界一大才子。渊源深厚之家学使陈师曾从小就随其当湖南巡抚的祖父习诗文书画，有很深的传统素养，10岁即能写大字，作诗文。1903年赴日本留学，入高等师范学博物学。1910年，陈师曾回国后先后在江苏、湖南任师范教员，1914年赴北京任教育部编审，以后又兼任北京高等师范学校手工图画专修科国画教员及北京多所美术专门学校国画教员，北京大学画法研究会导师。陈师曾在上海时曾向当时画坛巨擘吴昌硕学习过书画，为吴氏所称赞。其高超的画艺，宽和的为人，深厚的传统学养及其对东西方文化的深刻洞察，还有他改革中国画的睿智见解，使其获得北京画坛乃至国内画坛的普遍尊重。

陈师曾在世纪初的中国画坛是为数不多的在传统方面广撷博取的著名画家之一。从小受到的严格的传统训练使陈师曾在诗文书画印方面无所不精，对传统绘画的各画科、各流派或涉或精研，对历代名家之风格、技法、源流，都有深入的研究，可与之相比的大概只有张大千等为数不多的几位。由于钻研深入，陈师曾在世纪初那股"全盘西化"和民族虚无主义的时代风气中才没有盲目追随。他的山水广学诸家，从清初龚半千入手，又上溯明代沈周，后追石涛，力矫清代以来干枯如髑髅一般的"四王"末流习气，大倡石涛洒脱豪放的个性化画风。但即使对待"四王"一路，研究有素的陈师曾也只是对其末流传派的僵化不满，并非对"四王"自身的艺术成就全然否定，即他所称的并非"玉石俱焚"。[1]同时，陈师曾不仅在山水方面广学诸家，他还在多种画科上大显其能。在人物画方面，他画过道释人物、仕女，还画过风俗人物。他还画花鸟画，他的花鸟画从吴昌硕入手，而上溯八大山人、青藤、李鱓、华嵒及海上画派其他诸家。除了绘画，陈师曾的书法、篆刻乃至诗词亦成就斐然。可以说，陈师曾是世纪初一位具有全面素养的难得一见的天才画家，他不仅各画科均有涉猎且无所不能，文人画、院体画、民间画乃至工艺美术亦无所不通。他具工艺性的墨盒、镇纸、笺纸设计就受到同为教育部编审的好友鲁迅先生的盛赞。

当然，有着如此深厚的传统素养和广泛造诣的陈师曾却因其开放的艺术思想而没有落入保守的陷阱，而这往往是挚爱传统的人们容易步入的误区。在世纪初学习西方，尤其是科学热的时代风潮中，陈师曾也投入了他追逐先进的热情。他到日本留学学习的就是当时时髦的属于自然科学

1　"陈师曾"一节请参见俞剑华所著《陈师曾》，上海人民美术出版社，1981。

190

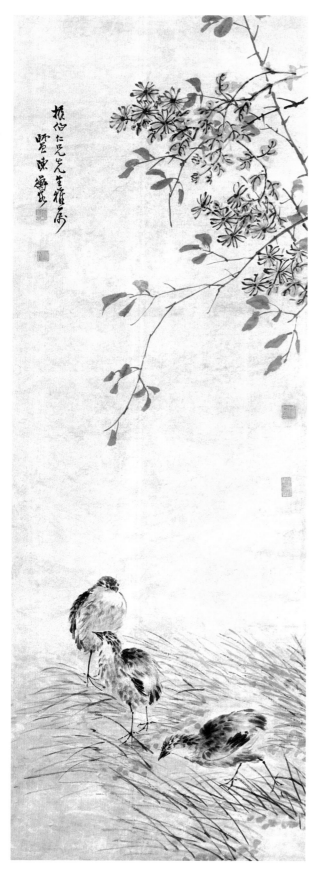

秋鸣　陈师曾

的博物学。博物学的研究使陈师曾成为世纪初画坛上为数不多的几位真正研究过自然科学的画家之一[1]，也使他在这种时代性的科学风潮中一领风骚。而留学的经历又使他不仅精通东西洋的文字，而且了解了东西洋的艺术，培养起民主的人文主义的思想意识。这种学贯中西的特殊经历和他深厚的家学渊源，使他比其他崇尚西方文明却往往不懂自我民族传统的绝大多数留洋学生更懂得中国艺术之精髓；比之一般因为不了解外国艺术而视野较窄的传统型画家，他又具有更为先进的、开放的精神。

的确，陈师曾也曾一度倾向甚至或迷恋过西方式的科学写实对中国画的改造。如1919年陈师曾就指出"我国山水画，光线远近，多不若西人之讲求。此处宜采西法以补救之。……他如树法云法，亦不若西法画之真确精似"，"如投影画、透视画，亦皆此画中之一种。对实物而写其形像，其阳阴向背凸凹诸态，无不惟妙惟肖"。[2]在1919年欢送徐悲鸿留法的会上，这位对传统有着深刻研究和深厚感情，又在理智上受到科学主义和西方文化影响的画家就试图调和二者的矛盾。他不像当时跟风的西方本位主义者那样用抬西方来贬东方，而是以寻找两者的共同点和相似处的办法，把他心中神圣的民族艺术和在当时被认为是先进的、科学的西方艺术相联系，相并列。如陈师曾说，"东西洋画理本同，阅中画古本，其与外画相同者颇多。西洋画如郎世宁旧派，与中国画亦极相接近。西洋古画一方一方画成者，与中国之手卷极相似"[3]云云。这种比较并不深刻，不过为权宜之说罢了。

事实上，即使在当时，陈师曾也清醒地认识到：

> 是美术者，所以代表各国国民之特性，其重要可知矣。但研究之法，宜以本国之画为主体，舍我之短，采人之长。[4]

陈师曾这种强调国民性和坚持以本国美术为主体的改造中国画的观点，出现于20世纪10年代之末。如果考虑到当时正是无原则、无主次的"折衷"之风初起之时，考虑到绘画界对科学主义的批判和对民族的回归思潮要到20年代中期才能掀起时，陈师曾对待中国画变革之清醒与睿智，其先知先觉就极为难得了。

事实上，这位留过洋、学过科学、画过油画的画家的确是本世纪初叶西化风潮中最先掀起回归民族传统之新风并理直气壮地宣扬民族传统之伟大，且对中国传统艺术精神进行深入研究和现代阐释的第一人。

陈师曾出版过多种著作，先后写成《中国人物画之变迁》《清代山水之派别》《清代花卉

1　另有留学英国毕业于格拉斯哥大学物理系的李毅士，留学日本学习染织工业的张大千等。
2　陈师曾：《陈师曾讲演对于普通教授图画科意见》，《绘学杂志》1920年6月第1期。
3　陈师曾：《徐悲鸿赴法记》，《绘学杂志》1920年6月第1期。
4　陈师曾：《陈师曾讲演对于普通教授图画科意见》，《绘学杂志》1920年6月第1期。

之派别》《中国美术小史》《中国绘画史》等，但他最大的贡献是对文人画的研究。陈师曾是在"五四"前后对文人画的批判和否定成为时髦和革命的时代背景下，第一个以冷静而理智的态度、渊博的学识对文人画优秀传统予以认真总结和研究的人。他第一次指出了文人画的强烈的情感性、主观性、精神性，指出文人画：

> 是性灵者也，思想者也，活动者也，非器械者也，非单纯者也。否则直如照相器，千篇一律，人云亦云，何贵乎人邪？何重乎艺术邪？所贵乎艺术者，即在陶写性灵、发表个性与其感想。[1]

这段在今天看来倒不新鲜的话可是发表于"机械"的、物质的、科学的思潮占据至高无上地位的时代，是出现于科学主义占绝对优势的时代。在陈师曾1921年发表此文之后的第三年，即1923年，胡适尚在说，"科学"在"这三十年来""在国内几乎做到了无上尊严的地步"，"没有一个自命为新人物的人敢公然毁谤'科学'的"。[2]而陈师曾1919年对科学写实的赞美也实在掩盖不住他对东方艺术精神性精髓发自内心的崇拜。所以当1921年日本美学家大村西崖的《文人画之复兴》被陈师曾翻译后，陈师曾对传统的深切理解和由衷的热情就再也按捺不住了，这个新派人物终于率先举起了反叛科学主义唯写实倾向而回归东方的大旗。

陈师曾《文人画之价值》也紧紧地针对当时唯物质轻精神、唯写实轻表现的画坛主潮，以中国传统之精神和中外绘画史的大量史实论证艺术不过性灵个性之表现，因此，文人画乃至中国绘画可以当仁不让地在世界艺坛睥睨群雄。陈师曾说：

> 文人画首重精神，不贵形式。……谢赫"六法"首重气韵，次言骨法用笔，即其开宗明义，立定基础，为当门之棒喝。

由此出发，陈师曾干脆一反他至1919年尚在调和折中的主张写实的倾向，认为写实不过是习画初入之门径，"经过形似之阶级，必现不形似之手腕，其不形似者，忘乎筌蹄游于天倪之谓也"。陈师曾不仅举了大量中国古代画史之史实以证实，还雄辩地以当时刚在兴起的西方现代诸派为例，"不重客体，专任主观，立体派、未来派、表现派联翩演出，其思想之转变，亦足见形似之不足尽艺术之长，而不能不别有所求矣"。就这样，陈师曾得出了一个在当时可谓惊世骇俗的结论：

> 文人画不求形似，正是画之进步。

而对被时流贬得一塌糊涂的文人画，陈师曾则大反潮流，予以极高的赞美：

> 观古今文人之画，其格局何等谨严，意匠何等精密，下笔何等矜慎，立论何等幽微，学养何等深醇，

1 俞剑华：《陈师曾》，上海人民美术出版社，1981。
2 胡适：《科学与人生观·序》，载《科学与人生观》，亚东图书馆，1923。

岂粗心浮气轻妄之辈所能望其肩背哉!

　　陈师曾在世纪初对中国传统美术的肯定、赞美与宣扬，实则已揭开了几年后将兴起，到30至40年代达到高潮的批判西方科学主义，返归东方，研究"中国本位文化""国民性"及民族性的又一轮新思潮的序幕。联想到50至70年代中国传统美术尤其是文人画系统再受到西方的干扰，而到80至90年代又掀起的回归东方、高扬传统乃至揭起了"新文人画"的旗帜，陈师曾在世纪初对文人画的首次研究和充分肯定，其先知先觉与振聋发聩之革命性就不言而喻了。[1]陈师曾对文人画的深刻研究不仅催生了返归民族本位传统的新一轮革命思潮，同时，对几乎整个世纪的中国画坛，对传统绘画的深入研究都有着难以估量的重要影响。这或许也是陈师曾对画坛的最重要的贡献。

　　陈师曾对本世纪中国画坛的另一杰出的贡献就是发现并推出了大师齐白石。当1917年纯粹因为躲土匪而移居北京的"乡下老农"齐白石因"冷逸如雪个，游燕不值钱"，在北京陷入窘境的时候，是陈师曾在琉璃厂南纸店看到齐白石浑厚朴拙的篆刻后循迹造访住在法源寺的齐白石，20世纪的中国画坛才掀开了齐白石这有声有色的辉煌的一页。陈师曾以其艺术眼光发现了这位年近六旬的天才，又以其深厚的学养给这位来自民间的带有更多自发性的天才画家以文人画精神的影响。正是陈师曾的劝告和引导，才有齐白石著名的"衰年变法"，也正是有陈师曾以其领袖群伦的画坛威望对齐白石极力宣传，才有齐白石"海国都知老画家"的重大影响。事实上，正是在陈师曾的提携下，1917年名不见经传的齐白石经"衰年变法"后于1922年因和陈师曾联展于东京大红于东瀛而声誉扶摇直上。难怪齐白石会说，"这都是师曾提拔我的一番厚意"[2]。陈师曾对齐白石的发现和推荐，使20世纪中国画坛增加了一位最具特色的大师。

　　陈师曾对齐白石的欣赏有一个重要的原因，或者说，陈和齐有一个艺术上的共同点，即洋溢于艺术中的现实生活意趣和民众性。陈师曾1904年前后画过影响颇大的《北京风俗图》，以下层百姓为直接描写对象，画中有算命的、讨饭的、拉车的、卖糖葫芦的、旗装妇女等，被20年代初期的《北洋画报》多次刊载。作为世纪初最先把画笔探向普通劳动民众的画家，陈师曾无疑对把"五四"的民主精神引向艺术，对即将掀起的艺术的大众化、艺术向民间回归这又一先进的时代思潮，都起到了重要的推动作用。

　　另外，在反映现实生活的大趋势中，陈师曾还画过大量的庭园写生及一批人物画。在这些画中，陈师曾将西方的明暗、体积、透视融入中国的传统画法之中，形成了一定程度的新颖的风貌。

1 陈师曾的《文人画之价值》最初以《文人画的价值》为名发表于北京大学《绘学杂志》，后来，该文又经改写，和陈师曾翻译的日本人大村西崖的著作《文人画之复兴》合在一起，名为《中国文人画之研究》（中华书局，1922）。此部分所引，均出自《文人画之价值》一文。
2 齐璜口述，张次溪笔录：《白石老人自传》，人民美术出版社，1962。齐白石的被发现、被指导、被宣传直至成大名都是陈师曾帮助"提拔"的结果。到1927年初林风眠请齐白石到北京艺专任教已是慕齐已有之大名而去的。至于今天家喻户晓的徐悲鸿提拔齐白石的说法则有夸大不实之误，见本书242页注释。

他融工笔之准确于写意之豪放，着意于情感精神的表现而托意于再造之形象，"不即不离""不似之似"，力纠"四王"末流之模仿习气，而倡独抒性灵之他途，带动了包括张大千、刘海粟、傅抱石等在内的借鉴石涛等个性派的起衰振弊风气。

世纪初的陈师曾一直处于画坛先进之前列，他广博的学养、卓绝的才艺已为他带来相当的名声。但不幸的是，1923年正当47岁的陈师曾找到了中国画变革的正确之途而信心十足地前进的时候，他却不幸病逝。这位本该在现代画史上大放异彩的画家的英年早逝，使其卓绝的艺术未能达到本该达到的大化之境。但是，陈师曾已有的成就和艺术经历已经可以使其短暂的一生在中国画坛闪耀灿烂的光辉了。他深刻的艺术观念和对传统文人画的精到研究，影响了本世纪上半叶的美术思潮，即使在世纪末的今天，陈师曾的艺术观仍在发挥其积极的影响。在陈师曾去世时，梁启超曾沉痛地比之为中国文艺界的地震，并给予极高评价："陈师曾在现代美术界，可称第一人。"[1]陈师曾逝世后，他的强大影响还继续存在。1929年的第一次全国美展上，学习陈师曾绘画风格者"亦未见减色"[2]。而在其逝世10年后，上海的傅雷仍然对陈师曾于世纪初起衰振弊的重要作用给予了极高的评价，给其冠以"大

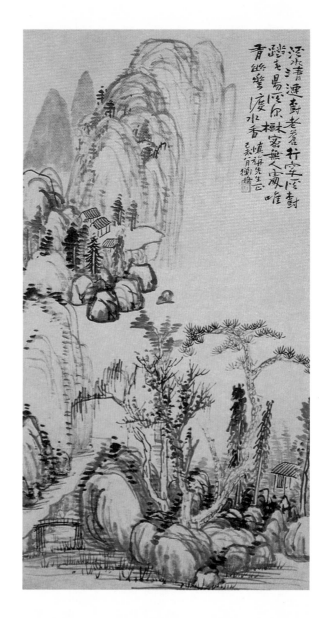

山水轴　陈师曾

1　梁启超：《在师曾先生追悼会上演说》，载俞剑华《陈师曾》，上海人民美术出版社，1981。
2　李寓一：《教育部全国美术展览会参观记（一）》，《妇女》1929年7月第15卷第7号。

师"之名并使其与吴昌硕并列。他说，"我们以下要谈到的两位大师，在现代复兴以前诞生了：吴昌硕（1844—1927）与陈师曾（1876—1923）——这两位，在把中国绘画从画院派的颓废风气中挽救出来这一点上，曾尽了值得颂赞的功劳。吴氏的花卉与静物，陈氏的风景，都是感应了周、汉两代的古石雕与铜器的产物"[1]。陈师曾在世纪初获得的这些崇高的评价在我们今天一些人看来或许有费解之处，但如果就本文所析来看，在摆脱世纪性的西化思潮而朝民族传统自信地回归这个同样强大的世纪思潮中，在摆脱清代画坛末流的模仿、颓靡、衰微时风中，世纪初的陈师曾或许真当得起力挽狂澜于即倒的"大师"与"第一人"。

1 傅雷：《现代中国艺术之恐慌》，《艺术旬刊》1932年10月1日第1卷第4期。

第四节　现代中国画史上的岭南派及广东画坛

一、现代中国画史上的岭南派及广东画坛

在现代中国画史上大概只有岭南派可以有公认的画派之名。民国年间，革命空气空前活跃的广东，其美术活动也极为活跃，足以和北京、上海呈三足鼎立之势。广东地区美术的活跃，无疑与当时广东为革命发源地的特殊环境分不开，也与广东地区和海外联系频繁而活跃——今天亦是如此——的特殊地理、人文环境分不开。广东美术受当时反清革命的影响则更大。广东美术活动一直受到广东省政府的直接支持，原因与其画坛领袖都是辛亥革命的元老分不开。如岭南派创始人高剑父为广东同盟会会长，国画研究会领袖潘达微则为广东同盟会副会长，而岭南派另一中坚陈树人更官至国民政府秘书长，所以广东美展频繁，有时竟以省长直接担任美术展览会会长[1]，政府要人汪精卫等甚至亲临挥毫，国民政府及蒋介石等亦参与购画。政府的这种绝无仅有的对画界的支持和偏爱无疑对广东美术有极大的推动。仅以第二次全国美术展览会为例，中央政府为此拨款仅一万元，而广东省一省为本省作品参展竟拨款9000元，也的确因此其出品的数量无可匹敌："广东在二全美展各省市中算是居于第一位的。因为南京的会场关系没能够充量陈列，闭会后特在上海全部公开展览数天。"[2]就连高氏兄弟在上海所办审美书馆及《真相画报》，也是由高奇峰介绍加入同盟会的省长陈炯明拨款10万元于1912年办起来的。[3]这显然是其他地方美术界难以获得的条件。加之广东为革命发源地，与通商口岸香港关系密切，这又使广东画坛更易接受新的思想和外来影响。亦如最早的经济特区深圳必然性地出现在广东一样，现代中国画坛上的革新与革命从某种角度上也可以说是最先出现在广东的。亦如傅抱石曾按照他的文化发达之早迟与发展成反比的独特观点，认定"中国画的革新或者要希望珠江流域"[4]。至少，从鸦片战争以来，广东的发展得海外风气之先却是事实。20世纪一二十年代，带有西方殖民文化色彩的香港对广东文化就有着多方面的深刻影响。以广东世纪初的早已著名的粤剧为例，当时就出现把中外文化混在一起的新剧如《甘地会西施》，粤剧的伴奏乐器也大量采用小提琴、大提琴、黑管、吉他等西洋乐器。而世纪初广东的音乐人也开始把多种西洋乐器如小提琴、吉他、黑管、手风琴及口琴加

1　如1921年12月广东省美术展览会会长就由当时的省长陈炯明担任。

2　见简又文《第二次全国美术展览会》，载《逸经》1937年4月20日第28期。又见陆丹林《广东美术概况》，载1937年第二次全国美展广东出品专刊《广东美术》。

3　黄大德：《广东丹青五十年：1900—1949广东美术大事记》，《广东美术家通讯》1994年第8期。本文参考了一些有关广东画坛的部分原始资料如国画研究会刊物及方黄之争、方人定关于"二高"的模仿日本画等手稿复印件及其他材料，亦由黄大德先生无偿提供，特此说明并深致谢意。

4　傅抱石：《民国以来国画之史的观察》，《逸经》1937年7月20日第34期。

在一起合奏。当时的广州不论是城市楼房的天台上，还是农村的大榕树下，到处都可以看到这种"中西融合"的乐队自发地在演奏……由此可见，世纪初的广东文化界的确有着与全国其他地方迥然不同的特色。[1]

在此风气下，广东画坛出现同样的中西融合之风就几乎是必然的了。持融合中西态度的岭南三杰——高剑父、高奇峰、陈树人，留学日本、洞悉西方而擅长工笔的第一任国立北京美术学校校长郑锦是广东人；留学法国而融会中西的大师，第二任国立北京艺术专门学校校长、国立艺术院首任院长林风眠也是广东人。在这种条件下，广东美术的确是相当发达的。如广州著名的国画研究会就是一个会员达五六百人的国画家组织，且在外地设有分会，这在20年代的中国画坛无疑是十分难得的。"二高一陈"的"新派画"也有自己的研究社及学校如春睡画院、天风楼，且弟子众多，拥有如后来声震国内的关山月、黎雄才、方人定、赵少昂等著名学生，其势力甚至发展到长江流域。广州一地公私美术学校及画室亦如雨后春笋，二三十年代就有十余所之多。[2]就涉及美术的刊物而论，广州十余家报纸均设有艺术专栏，加之其他美术专业刊物如潘达微等人1905年创办的《时事画报》，潘达微1906年创办的《赏奇画报》《滑稽魂》，高奇峰在上海创办并在广州设分销处的《真相画报》，广州国画研究会创办于1927年，坚持了十余年而未曾中断的《国画特刊》，以及《时谐画报》《平民画报》《天荒》《广东美报》《画室》……刊物之多，难以尽举，以致王益论认为，广州美术刊物及美术专栏已多至滥的程度，"但会得摇笔杆的人居然也有冒充内行不就证明美术在广州逐渐为民众注意了吗？就量而不就质说，广州的美术刊物占全国第一位，美术展览会之多呢，恐怕除了上海，再没有什么城市比得上"[3]。的确，就美术展览而论，广东也算开了全国美展之先声。1906年9月，香港创办"美术赛会"，"其展品分七大类：摄影画，油画，织绣品，木器，金银器，窑器、玉器、象牙器，中国画及日本画"。1908年1月，由广州《时事画报》《时谐画报》同人发起的"广东图画展览会"于广州城西下九甫兴亚学堂举行。1909年，"广东第二次图画展览在香港举行"。在日本留学知道了通过举办个人画展可以扩大自己影响的高剑父在20世纪初就曾到处举办个展，他的第一次个展，则是1911年在广州举办的，高氏也堪称20世纪在国内举办个展之第一人。[4]此后，美展在广东可谓比比皆是，国内其他地方的确罕有可比者。自20世纪20年代开始持续到40年代末的"新派"与国画研究会的关于中国画改革的一场大论争，在20世纪的中国画坛也十分罕见……这种蓬勃的发展，使广东与北京、上海（及其周围地区）成为20世纪上半叶中国画坛三足鼎立中的一大力量。

当然，广东美术于全国影响最大者首推岭南派。由于广东在民国初年政治革命中的重要意义，

1 参见广州美院司徒常《试谈岭南历史、艺术和岭南派》，此文提供给笔者时尚未发表。
2 陆丹林：《广东美术概况》，第二次全国美展广东出品专刊《广东美术》，1937。
3 王益论：《现阶段的美术教育运动》，《中山日报》1948年2月14、24日。
4 广东美展情况见黄大德《广东丹青五十年：1900—1949广东美术大事记》，载《广东美术家通讯》1994年第8期。

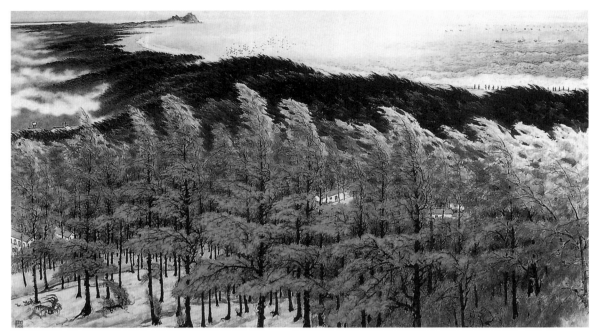

绿色长城　关山月

且中国画改革的思潮本来就是和政治、社会、文化的革命连在一起的，因此可以说，它本身就是社会革命、政治革命的派生物，犹如陈独秀在《新青年》上大倡美术革命一样，作为同盟会元老的高剑父也自觉地这样认为：

> 兄弟追随总理作政治革命以后，就感觉到我国艺术实有革新之必要。这三十年来，吹起号角，摇旗呐喊起来，大声疾呼要艺术革命，欲创一种中华民国之现代绘画。[1]

高剑父后来甚至提出了一个口号——"高举艺术革命的旗帜，从广州发难起来"，因为"广东为革命策源地，亦可算是艺术革命策源地"。[2]

号称岭南三杰的"二高一陈"全是同盟会之元老，是国民革命早期出生入死的志士。这几位皆是从师于传统工笔画家居廉的画家[3]，从其先进的政治追求出发，亦不满于旧国画之传统，于是革命艺术，势在必行。加之三人皆留学日本学习过美术，而日本美术在明治维新之后经西方艺术和日本传统的结合已呈盎然新意，"三杰"借鉴日本绘画以改革传统中国画亦在情理之中，这就是他们折中中西的主张，亦是其"国画革命"的中心内容。高剑父形象地表述他的这种中西合璧的主张：

1　高剑父：《我的现代绘画观》，载岭南画派研究室编《岭南画派研究》第1辑，岭南美术出版社，1987。
2　高剑父：《由古乐说到今乐》，《市艺》1949年第2期。
3　高剑父、陈树人皆为居廉门生，奇峰则通过剑父私淑于居廉。

西画能够参些中画成分其中，带点东方色彩，一如天足女子穿上尖头高跟之西式鞋，与旧式缠足那样虽不同，却是一种摩登缠足之变相，比旧式之圆头平底或什么"学士鞋"好看得多。[1]

在20世纪初，有人认为国画落后，而西方科学之写实是救国画的一方良药，因此，中西融合，各取其优，融合折中的确是世纪初一种普遍性思潮，刘海粟、林风眠、徐悲鸿当时都有同样的想法，这也是20年代中期以前几乎所有画坛先进的一致看法。亦如温源宁在评论高剑父的画时认为的那样，"要成为现代的而同时精神和画法仍是中国的，则断不能不是折衷的。现代的生活在中国，其本身就是折衷的，因为生活的内容有许多要素都是由各方而来的。是故一个现代的艺术家欲表示现代的中国的精神，则必不能不感受西洋的理想和思潮之影响"[2]。由此可见，在这批留日画家看来，以已经融合东西的日本绘画为楷模去改造传统的中国画就已经是革命的内容了，至于传统的落后的中国画究竟有什么特点，是否应"整理"、研究当然不在"革命"的范畴之中。1927年时，岭南派的发言人方人定对这个"革命"做过方向明确却又似是而非的表述。方人定认为，"艺术是无国界，是世界的……现在之新国画，其关于我国的国情，有无违反；关于种族性，有无表现；其物质，是否与旧国画完全脱离：判断新派是否日本画，就在于此"，在世界归于大同的理想下，"完成新中国画，冲击世界去罢"，自然顾不得旧国画了，"还整什么呀？理什么呀？快快革命罢！须知整理是革命的敌人"。[3]这种打着折中的旗号，真诚带着革命愿望的倾向，都因其对民族传统的无端蔑视而给岭南派埋下了祸根。

岭南画派的进步性还体现在对时代的艺术大众化的提倡及身体力行的开拓上。如为开展美术大众化乃至"美术下乡"等普及活动，高剑父的春睡画院门人曾举办展览，"不收门券，科头跣足者亦一体招待，更有好几家学校的学生列队而至，益见是会之平民化和普遍化"[4]，就是这种平民化、大众化先进倾向的体现。当然，在艺术中表现社会生活，以写实易懂的技巧和情节性内容乃至说明性的题词以促成艺术的平民化倾向，是岭南派作品一大特色。岭南派健将关山月就明确以"艺术大众化"为追求目的，以为"艺术大众化，在求艺术为大众所需要和理解，即内容不能脱离大众现实生活，不能与世无关，更希望能领导社会不断进步。然而，高深的艺术表现手法，往往与现实对象有个相当距离（非逃避现实），不易为大众接受与理解，但不能把艺术真价降低来迁就大众……才算达到艺术大众化的真义"[5]。这种倾向，在"三杰"及方人定的创作中都可以看到。郭沫若曾为"侧重画材，酌抱民间生活，而一以写生之法出之，成绩斐然"的关山月题诗道：

1 高剑父：《我的现代绘画观》，载岭南画派研究室编《岭南画派研究》第1辑，岭南美术出版社，1987。

2 温源宁：《高剑父的画》，《逸经》1937年1月5日第21期。

3 方人定：《国画革命问题答念珠（续篇）》，《国民新闻》1927年6月26日。

4 简又文：《濠江读画记》，香港《大风》1939年第41期、43期。

5 高剑父等：《美术节语录》，《市艺》1949年创刊号。

画道革新当破雅，民间形式贵求真。境非真处即为幻，俗到家时自入神。[1]

与大众化直接联系的是岭南派在艺术中对现实生活的直接关注。高剑父当然是此派的先驱。他明确地认识到，"世间一切无贵无贱、有情无情，何者莫非我的题材。我的风景画中，常常配上西装的人物，与飞机、火车、汽车、轮船、电杆等的科学化的物体"。他主张画当时"以血肉作长城的复国勇士"及各种新武器，"民间疾苦、难童、劳工、农作、人民生活，那啼饥号寒、求死不得的，或终岁劳苦、不得一饱的状况，正是我们的好资料"。高剑父甚至在1915年第一次世界大战期间让一些天上的飞机和地上的坦克出现在中国式山水上，名曰《摩登时代两怪物》，且自称，"现实的题材，是见哪样，就可画哪样"[2]。1938年，关山月把自己从日军占领广州后的逃难生活所见绘成6张6尺宣的巨幅六联屏《从城市撤退》，此后他又绘制了4张6尺宣表现日军占领下渔民痛苦的《渔民之劫》以及日军"三光"政策肆虐下的《三灶岛外所见》……这以后，关山月一直是以反映现实生活而名闻画坛的。方人定则是岭南派诸家中专以人物画名世的重要画家，这与画家强烈的社会责任感有关：

当着我们民族努力更生的时候，我们所须要的艺术不是出世的，亟当是入世的，关于人生的，这就是须要人物画来表现了。……今日中国画的出路，只有从人物画开辟出来，这是无可疑义的。[3]

因此，方人定也是如关山月一般关注社会现实的，他认为"一切被压迫的、抵抗的、建设的、都会的繁杂生活、农村的单纯生活，都是我们绘画的最好题材"[4]。方人定的人物画如《雪夜逃难图》《秋夜之街》等，把工人、农民的生活真实深刻地表现于画面。岭南派的大众化，在全国国画界表现出了突出的整体流派性倾向，这在现代美术史上无疑是具有突出贡献和成就的。

同时，在材料技法的变革上，他们结合西方画法之科学的透视、解剖、色光等表现需要，采用非传统的工具如"生马毫笔、大斗笔、秃笔、底纹笔、排笔、油画笔、日本的刷笔，以至纸团、破布、牙签、竹签"等多种新工具与传统的及变革的"搓纸法、先生后熟法、洒矾水法、撞粉法、背后傅粉法、局部矾染法、泼染法"等诸种方法相结合[5]，使其折中画从立意、题材到表现皆出现若干新意。有人曾总结岭南派，以为它并非严格界限之派别，而更像是一种变革的思潮[6]，尽管它也有一些大致的倾向与特征。如黄志坚就给岭南派总结出四条特征："以倡导'艺术革命'建立'现代国

1 郭沫若：《题关山月画》，《新华日报》1945年1月13日。

2 高剑父：《我的现代绘画观》，载岭南画派研究室编《岭南画派研究》第1辑，岭南美术出版社，1987。

3 方人定：《中国绘画的前途》，《开明报》1949年6月20日。

4 方人定：《国画题材论》，《大光报》1949年3月30日。

5 何为：《高剑父及其艺术》，《艺苑掇英》第26期。

6 赵世光《岭南画派界说及其发展导向》，称"'岭南派'实际是一种思潮，一种主义"，"岭南画派的种种技法都不是主要的，可以随新事物的产生而改变和扬弃，但作为艺术理想的革命精神，则是主要的、永恒不变的"。载岭南画派研究室编《岭南画派研究》第1辑，岭南美术出版社，1987。

画'为宗旨，以折衷中西、融会古今为道路，以形神兼备、雅俗共赏为理想，以兼工带写、彩墨并重为特色。"[1]从黄志坚所总结的这四条来看，实则处处都应和着本书第一章给现代中国画坛的总体倾向所列出的四大矛盾之对立与统一。由此可见，作为20世纪最早的以流派倾向出现的这种变革中国画的艺术思潮，岭南派的确是时代的先声，是世纪初这个矛盾而求变的大变革时代的产物。岭南画派的特点让派中人自己来总结或许更有意思。如方人定、关山月、黎雄才等人曾集体拟定过岭南派特征：

1. 力求创新，提倡写生；2. 南方色彩，个人风格；3. 继承传统，吸收外来；4. 兼工带写，色墨并重。[2]

岭南画派是一种历史性的倾向与思潮，并非今天一些以集体亮相以"操作"名声的无所事事、先发声明、宣言者流，这些特征都是后来逐渐总结、清晰起来的。

岭南画派在当时全国的画坛上的确具有相当势力与影响。"二高一陈"虽属广东人，但其有相当时间是在上海、南京从事艺术活动，"二高"所主持的审美书馆亦是1912年在上海创办的，"风气为之不变"，影响颇大，刚从江苏乡下到上海时的徐悲鸿亦曾投靠其门下。后来"二高"屡次参加全国重要美展及赴外展览的组织、审查工作，此后，高剑父又受聘于中央大学艺术系，且高剑父又为中国现代最早一批展览的发起者和参与者之一。他们特别重视这种宣传手段。1911年前后，他们已在国内外举办展览若干次，加之同时配合报刊宣传，影响是相当大的。"二高一陈"在20世纪前期国内"新派画"中无疑是公认的前辈，其影响范围也绝非广州一地。"发源是在珠江流域，最近两年流到长江流域来"[3]。就"折衷派"参加全国第一、二两届美展情况看，也可看到这种影响。李寓一在《教育部全国美术展览会参观记（一）》中说："以全部之作品而统述其概，则'四王'、八大、石涛、石谿上人，及倾向于西洋之折衷画法，实于无形中占最大之势力……高氏（注：指奇峰）陈于会中有水牛、白马、清猿等幅，皆其旧作。其笔力之遒劲，轮廓之准正，晕染之淡和，光暗之明确，在有志于中西画法合并之画幅中，除往年之金拱北而外，无有出其右者。现设教于岭南，岭南之学子，望风景从，蔚然自成一派。"可知，在1929年第一次全国美展展品中，除石涛、八大山人等风格作品外，"折衷画法"即包括参展之高奇峰、方人定、何香凝、赵少昂等人的作品，已是当时参展作品中最具影响的一批作品了。"此外，摹仿吴昌硕、陈师曾者，其迹不如上述之显着。"[4]到1934年左右，对"折衷派"尚不以为然的论家

1 黄志坚：《论"岭南派"的特征》，载岭南画派研究室编《岭南画派研究》第1辑，岭南美术出版社，1987。

2 方人定遗稿称，"这是1962年底，岭南派画展开完后，关山月约我和黎雄才、苏卧农、何磊、赵崇正在太平餐馆聚餐。关山月说，现在有些人问岭南派的特色何在？于是各人商量，得出这四个特色。兼工带写，色墨并重，是我拟的。方人定，1970.4.8"。方人定原稿是写于太平餐馆的菜单上的。

3 陆丹林：《广东美术概况》，第二次全国美展广东出品专刊《广东美术》，1937。

4 李寓一：《教育部全国美术展览会参观记（一）》，《妇女》1929年7月第15卷第7号。

高剑父与陈树人夫妇合影

高剑父像

也不能不把它当成和中国画坛复古派、创造派并列的派三大势力之一了。如山隐在《中国绘画之近势与将来》（1934年）中就将"折衷派"斥为"立意固善"却不顾中外之别，"徒务皮毛，不求神髓，金玉其外，败絮其中"，但仍不能不承认这是流行于中国画坛的三大画派之一。[1]到1937年4月1日至23日在南京举行的第二次全国美术展览会时，一度独领风骚的"折衷派"虽已被汇入新旧两大分类之"新国画"中而被直接称为岭南派了。但岭南派中人在"新国画"中仍具相当势力，简又文在论及"新国画"时就明确地指出，"此派国画在清末民初之际，即有广东陈树人、高剑父及已故高奇峰三氏为之倡，即时人所称为岭南派者是。其后海内画人亦有不谋而合，异轨同归，而共趋一目的者"。作者详述了高奇峰一批弟子"皆大有可观之新派国画"，高剑父其"创造写动力之新画法，无怪其翱翔艺苑而中西艺人咸为叹服"，而他的又一批弟子亦"各有甚优良成绩"。甚至，包括高剑父任教的中大艺术系及广州市立美专学校学生作品，"得中西精华，达折衷美境，是皆剑父再传弟子，足称'后起之秀'"[2]。这一批由"二高一陈"及其弟子、"再传弟子"共同构成的"折衷"队伍在美展中的显赫地位是可想而知的，岭南派在全国画坛的影响就不难估计了。

1 山隐：《中国绘画之近势与将来》，《美术生活》1934年5月1日第2期。
2 简又文：《第二次全国美术展览会》，《逸经》1937年4月20日第28期。

当然，岭南派能获得这种地位与他们学习日本画的经历有直接关系。高剑父们是现代最早一批留学国外的画家，尤其又是留学与中国接近的日本，而日本明治维新之后已开始了东西洋融合的进程，到"二高一陈"赴日本时，已是大正年间横山大观、菱田春草之"朦胧体"和竹内栖凤、山元春举等的东西洋融合的画风十分成熟的时期。这种有着浓郁东方意味而又加进西方写实、色彩、空气表现的画法对东方人是有相当吸引力的，尤其是当高剑父、高奇峰选择了笔墨意味及绘画意境接近中国的栖凤、春举为学习对象，并把其成熟的技法乃至成功的获奖作品原样照搬到不熟悉日本画坛情况的中国时，其获得的效果与影响当然会比在艰难中独创的人们大得多。然而，当最初的这种轰动效应过去之后，当人们发现这种照搬日本画的情况时，岭南派的窘迫几乎又是必然的了。

岭南派的名称并非一开始就有，甚至，很少有人（包括派中人）搞得清此名之由来。方人定遗稿《岭南派画史》称：

我在1924年从高剑父学画，至他1951年逝世，都没听他谈过岭南画派的名称。这大概是北方人见这种有与北方人所画有些不同，北方惯称广东为岭南，不约而同称之为岭南派罢了。……1956年间。不知根据什么理由，美协倡议讨论岭南派，认为高剑父、高奇峰、陈树人三人为始祖。[1]

作为与高剑父过往甚密的学生，方人定把岭南派的名称出现时间定在50年代，而且提到了其师高剑父并未提及岭南派之称谓。事实上，当笔者1992年访问广州并亲自拜望关山月、黎雄才、陈金章等派中人时，他们也的确未能说得清楚此名之来龙去脉。以致赵世光在专论《岭南画派的定名》时，也只能以香港"经常与三杰交游的老文人说"之传说及新中国成立后的报刊、画册来谈此派之定名，但这或者似是而非，或者已是1961年的事了。[2]郑梅痴则于70年代中期撰文还十分肯定地指出："'岭南派'这一带有地方色彩的称谓，是建国初期，由郑振铎依北方人的习惯，在中国近百年绘画到海外展览时，撰文介绍时冠上的，后来便加以沿用。而二高一陈则先后自称为'新国画派''新宋院派'和'新文人画派'"。[3]

的确，岭南派一开始的确不叫这个名，但其风格、流派倾向既不同于世纪初的复古派，又不同于立足石涛、石谿、八大山人等的"新进派"，的确因取法日本而独树一帜。高剑父1908年由日本归国后，1911年举办画展，的确自称"新国画"。1913年，高奇峰在上海所办之《真相画报》第11期上第一次出现"折衷派"提法。到1919年，天马会在江苏省教育会举行第一届绘画展览会，"展

1 方人定认为"岭南派"出现于50年代，此观点又见他发表于香港《大公报》1962年11月25日的《略谈岭南画派》。

2 赵世光：《岭南画派界说及其发展导向》，载岭南画派研究室编《岭南画派研究》第1辑，岭南美术出版社，1987。

3 郑梅痴：《试论"岭南画派"的创新实质与风格特征——兼及中国画发展前途》，载《市艺》1949年第2期。

览分中国画、西洋画、图案画、折衷画四部"[1]，这就干脆把"折衷画"从"中国画"中分了出来。这以后，就开始陆续出现"新派""新派画""折衷画""折衷派""春睡画院派"等说法。当1908年高剑父回国时，折衷中西的画法才起步，以后各地折衷、融合之风起，于是广东"折衷派"元老须有另名以别之，岭南派之名才应运而生。但"岭南派"一词究是何时出现的呢？30年代中期，"岭南派"一词已经较普遍地在画坛流行了。简又文撰《第二次全国美术展览会（下）》，在评价1937年4月的这次美展时，就明确地指出：

> 此派国画在清末民初之际，即有广东陈树人、高剑父及已故高奇峰三氏为之倡，即时人所称为岭南派者是。[2]

简又文提到了"时人所称"，可见岭南派之称在1937年时的画坛已经普遍地流行了。的确，岭南派之称此前已见诸报纸杂志了。如中国美术会第三届总干事王祺在发表于1936年6月1日的《中国美术会季刊》第1卷第2期的《从艺术批评到春睡画展之评价》中说：

> 岭南画派之兴，居古泉先生实开其端……剑父、奇峰、树人皆出其门，其后又皆学于东洋美专，所染东洋画风，与西洋色泽者颇多，岭南画派之特色在此，而其去中国法度精神之渐远亦在此。

丁衍庸1935年6月5日于《中央日报》撰文《中西画的调和者高剑父先生》称：

> 素称岭南派画宗高剑父先生，是一位革命的画家，又是调和中西艺术的折衷派的画家。

刘海粟为1934年1月20日在柏林举办的"中国现代绘画展览会"撰《中国画之特点及各画派之源流》一文，显然应该成稿于1933年，该文刊于该展目录之首，文中称：

> 折衷派阴阳变幻，显然逼真，更注意于写生。此派作家多产于广东，又称岭南派。陈树人、高奇峰、高剑父号称三杰。[3]

刘海粟的这个提法，或许可以看成是目前就笔者所掌握的资料中对岭南派最明确也是最早的指称了。

此前是否还可能有岭南派之说呢？另有两例可为参考：

1 袁志煌、陈祖恩编著《刘海粟年谱》，上海人民出版社，1992。

2 见简又文《第二次全国美术展览会（下）》，载《逸经》1937年5月5日第29期。李伟铭《从折衷派到岭南派》中谈到简又文为高剑父挚友，"然而，在简氏40年代以前的有关论述中，均未发现使用'岭南派'这一指称的迹象"。伟铭当时显然未见到简又文关于二次全美展之文。李伟铭之文载岭南画派研究室编《岭南画派研究》第2辑，岭南美术出版社，1990。

3 丁涛、周积寅编《海粟画语》，江苏美术出版社，1986。

一次1929年，李寓一在《教育部全国美术展览会参观记（一）》中评论高奇峰及其弟子们的艺术时写道，高氏"现设教于岭南，岭南之学子，望风景从，蔚然自成一派"。[1]虽未直言其派名，而岭南派之称已呼之欲出了。

另一次则为1928年，"罗海空撰《近代岭南画派之一》。内文再无'岭南画派'一词出现，而以粤画、广东画派代之"[2]，可见岭南画派一说，在1928年、1929年时期并未成为一固定的专有名称，不过画派的意味是已公认的了，有时或以地域之名限定而已。罗海空之"岭南画派"则泛指"岭南"存在的历史上之各画派，高剑父们的"折衷派"不过是岭南众多画派"之一"而已。

由此可见，"岭南派"一说在20年代晚期尚未形成，其初步出现当在30年代初，而在30年代中期已经较为流行地被"时人"所"素称"了。既然岭南派在30年代已较为流行，何以"岭南派"一词之来龙去脉竟会如此朦胧不清呢？原因或许有二：一方面是因为高剑父们自己从来不愿用这个狭窄的地域性称谓来限制其本来已扩展至全国的巨大影响，即高氏之故旧所说，"高剑父不同意，认为此派不应局限岭南"，而方人定则"至他（注：指高剑父）1951年逝世，都没听他谈过岭南画派的名称"的原因。另一方面，由于抗日战争爆发，高剑父避乱于澳门，战后于1951年去世，高奇峰战前（1933年）早已逝世，陈树人1948年去世，而弟子们或远走美洲（方人定），或辗转于湘、桂、黔、蜀（赵少昂），或跋涉于川、陕和西北地区（关山月、黎雄才），岭南画人流散各处，力量再难聚集。加之岭南派初期因袭日本画虽博得相当名声，然先天未足，40年代后又向传统盲目回归，声名已难以为继，以致"岭南派"一说逐渐湮没无闻。50年代再度兴起的岭南派其起因、性质、作用与影响和30年代已截然有别了。

与岭南派相对立的是成立于1926年设址于六榕寺的国画研究会，其前身即成立于1923年7月的癸亥合作社。其有影响的人物是潘达微、温幼菊、赵浩公、潘致中、黄般若、黄君璧、姚粟若等，会员最多时达五六百人，分会及于东莞、香港，外地画家如黄宾虹等亦加盟该会，张大千与该会也有联系。国画研究会从建会的20年代初始，其活动一直持续到抗战开始才停止，抗战胜利后虽有恢复，但局面大不如前。广州地区的中国画之所以可以和全国画坛之北京、上海鼎足而立，除了前述的岭南派影响全国的势力外，广州的国画研究会组织的卓有成效的活动在世纪初的中国画坛上也是极为突出的。以世纪初上海的海上题襟馆金石书画会这个著名画社为例，该社以吴昌硕任会长，前后亦不过七十多人，著名的豫园书画善会也是上海的画家组织，钱慧安任会长，会员亦不过百人，其他一些组织不过数十人而已。就是到1931年由叶恭绰、黄宾虹、陆丹林等发起的全国性中国画家组织中国画会，最多时亦不过三百余人，那么，20年代广州地区国画研究会五六百人的规模就相当

1 李寓一：《教育部全国美术展览会参观记（一）》，《妇女》1929年7月第15卷第7号。
2 黄大德：《广东丹青五十年：1900—1949广东美术大事记》，《广东美术家通讯》1994年第8期。

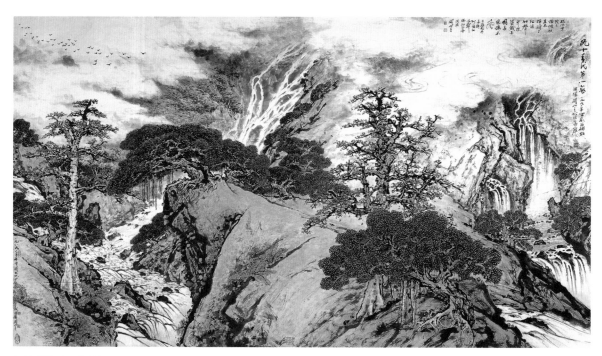

九十年代第一春　关山月

可观了。而且这个研究会从成立到抗战开始十多年间，每年坚持举行美术展览会，坚持出版刊物、画集，筹办国画学校，建立国画图书馆，举办月课评选，举办学术讲座……这在20年代的中国画坛是极为难得的。

如果考虑到广州国画研究会（包括其前身癸亥合作社）是在整个中国画坛从大趋势上结束其对西方科学文化的迷信而向中国传统文化和民族本位文化回归的转折时期——1923年那场大辩论的时候——成立的，那么，我们或许可以找到一个全新的角度重新认识这个被史论界基本认定为保守的规模颇大的中国画组织。

事实上，该会的许多主张其实与上海地区的黄宾虹、潘天寿、贺天健、俞剑华、郑午昌，北京地区的陈师曾、胡佩衡、姚华、秦仲文等并无太多的区别，其所办之《国画特刊》与30年代上海贺天健等主持的中国画会刊物《国画月刊》也并无二致。而黄宾虹作为中国画坛一代宗师之所以加盟广州国画研究会，作其刊物的"撰述员"，并亲临该会演讲，在其刊物发表文章，也的确因为其观点有一定的一致性。

的确，在1925年前后，由于科学与传统文化，亦即西方文化与民族文化的那场大争论，中国画界一度以西方之科学为先进、以民族艺术为落后的思潮开始了逆转，适逢其时而成立的广州国画研究会亦针对当时"全盘性反传统主义"和唯洋是崇的民族虚无主义倾向，打出了强烈的回归民族传统的旗帜。1923年，该会前身癸亥合作社在向省署提交的立案呈文中就指出：

夫立国于世界之上，必有一国之特性，永久以相维系，而后其国始能以常存，国画关系一国之文化，与山川人物、历史风俗，同为表示一国特性之征。……降至今日，士多鄙夷国学，画学日就衰微，非急起而振之，恐文化荡然，将为印度之续，某等有见于此，用是联合同志，设立斯社，以研究国画振兴美术为宗旨。

而1926年在国画研究会向省教育厅提交的立案呈文中也说到民族虚无主义泛滥：

见异思迁，数典忘祖，国粹之沦亡，不绝如缕，此关心国故者，所为咨嗟太息而不能自已者也。抑知一国之美术，为一国之精神所默寄，非徒以表示国治之隆坊，正以考察国民之特性。……以吾国四千余年之历史之文化，关系人心风俗者甚大，苟不发扬光大之，不独为吾学国者之羞，抑亦贻外人有识所笑。

呈文要求对国画传统以"讨论之，整理之，以培养吾国之国性，而发扬吾国之国光"[1]，爱国之心、维护传统之志溢于言表。事实上，当时的国画研究会是以维护传统之"旧"的形象与当时引进日本画和西方艺术倾向之"折衷派"的"新"相对立的，比之黄宾虹、贺天健、郑午昌们没有一个特别直接且明确的"新"的对立面来说，国画研究会之"旧"自然易有保守之嫌。但如果我们对其活动、理论、作品有个客观的总体观照，则会发现该会对现代中国画的建设是有其特殊的岭南派所不能取代的贡献的。甚至可以说，在昔日以崇拜西方、否定传统为新，以继承传统为旧这种观念已经倒转的20年代中期，国画研究会的发扬传统倾向，亦未必无"新"的性质。正是基于此，香港著名美术史家、香港中文大学文物馆馆长高美庆女士才在该馆出版的画册《黄般若的世界》（1995年版）前言中指出："岭南绘画的研究，近年来蔚然成风，由于高剑父等人，以岭南为画派之名，他们的传世作品甚多，而且师弟相传，桃李满天下，于是浸浸然成为岭南绘画的代表，甚至形成独尊之势。然而，倘若就二十年代的历史详加考察，在岭南派崛起之际，与之对垒的传统阵营实有颇为强大的力量。……而其绘画艺术亦有足与岭南画派分庭抗礼的地位。"

无疑，国画研究会的人并非对国画传统一味崇拜，不分好歹，他们也承认传统有其落后的成分，但他们主张从传统自身去寻求发展与变革，这正是与黄宾虹、潘天寿、傅抱石等人的思路相同之处。以国画研究会主将黄般若为例，他就明确声称，"余方青年，每神游于印度、埃及、意大利诸国艺术之下，而思有所讨论，自信非顽固守旧如古董先生者"，不过主张"就绘事而言，则非临摹、非剽窃，能发扬个人之特性者，即为创作。若是，则创作因无限于新派与旧派也"。[2]这种立足于民族自身立场的发展之路也受到过国画研究会的同情者——留学日本而画西画的进步画家胡根天

1 《教育厅立案呈文（附批）》，《国画特刊》1928年8月第2号。
2 黄般若：《剽窃新派与创作之区别》，《国画特刊》1926年。

的支持，胡一直和该会保有友好关系。胡根天认为，"我们中华民族的艺术，本质是坚强的"，世界各民族的艺术"彼此在共存共荣的原则之下，一面各适其适地自己发展，一面又各适其适地互相吸收"，而民族艺术的复兴，"与其要借尸还魂，不如把自己起死回生"。[1]由于强调民族艺术的特殊性、固有艺术的本质性和艺术中的国民性，国画研究会的人在中国画性质、特征的研究上显然做出了岭南派画家们不可能做出的贡献。以1925年《国画特刊》附刊于《七十二行商报》时所载之文章为例，其观点在当时的中国画坛已极为难得。如张谷雏《世界绘学之表征及时代变迁》称：

> 是以东方绘学，发扬直觉，画人描写个性之灵感由来久矣。画训言"画者常以意造"，以一己之意趣，表现其灵感，乃东方艺术之表征也。

而该文实则是在纵论世界古今各流派，而又以西方表现主义"以'体验'、'精神'、'主观'三者之表现以出，表现自然内界"，而与中国艺术"变以意象，以抽象构造，描写物形"的特征相比较而论述的，其眼界，其深度，在1925年的整个中国画坛都是难得的，而对中国艺术的表现性、"意造"、"意象"特征的概括，足以与北京的陈师曾论中国画的深度相媲美。同期发表的黄般若的《表现主义与中国绘画》则从主观与客观、精神与自然这个有关艺术本旨的问题入手，从世界艺术发展的宏观角度出发，指出了"表现主义与自然主义、印象主义为极端之反对"：

> 艺术终竟是创造，欲全然放弃作者之主观，而成为纯客观，是绝对不可能之事。所以自然主义在其自身的哲理上，已成一根本缺陷，而且其作品，受物质主义至上之影响，支配于自然科学宇宙观，不知人性之价值与自由，徒束缚自然。若是则自然实为艺术进步之障害，摹仿自然，实足以促成艺术之屈服与灭亡。

基于这种艺术与自然关系的认识，黄般若对中国艺术以高度的礼赞，"至我国绘画之形式，为线条浓淡之美，而又为迅速的描画灵感，削除细部之存在，与表面之相似。然不似之似，斯为上乘"。请注意这些1925年时发表的言论，黄般若这位才24岁的年轻人在这里切中的正是"五四"以来被艺术界混淆的一大命题——一个以两年后回国的徐悲鸿为代表的宁要自然不要我的影响达大半个世纪的错误观念。由此可见，虽处广东一隅的国画研究会的人亦如岭南派诸家最先引入中西融合之风一样，他们同样是20世纪中国画坛上一系列最敏感的艺术美学的本质性问题的发现者。黄宾虹也同时发表了他的反对调和折中、维护中国艺术民族特性的《中国画学谈》。由于1926年已经是打破西方科学迷信、向东方艺术回归的时代了，所以黄宾虹可以理直气壮地批评那些因欧美人士盛称东方"而醉心欧化者侈谈国学，曩昔之所肆口诋诽者，今复委曲而附和之"的情况，而对"学者自为兼收东西画法之长，称曰折衷之派"的不顾民族艺术特征与本质的做法提出批评，以为"夫艺事

1 胡根天：《民族艺术的建立》，《中山日报》1948年3月25日。

之成，原不相袭，各国之画，有其特色，不能浑而同之"。

此后，在《国画特刊》各期之中，都有对中国艺术自身特点及其与世界艺术关系的不少讨论，不少观点也颇为深刻，如1927年有周鼎培《世界艺术和国画》，其中总结中国画特征："东方绘画的表征，是拿理性上的意识作表现，结果往往偏重在精神，什么骨格、神韵、风致、笔意……都是这类的代语；抽象地说一句，就是含有些人格化。"周氏以此和"拿实体上的征象作表现，结果往往偏重在形状"的科学化的西方艺术相比较，而认为东西艺术各有所长，东方艺术占世界艺术之半量，等等，既客观公允，又不失民族之自尊。而念珠在《论艺术之"死与活"》中，则直接针对世纪初盲目从西方要物质不要精神的似乎革命进步的倾向，尖锐地指出：

> 作品的价值，不在乎与其所描写的自然界形似，不在乎所描写的自然界的死和活的异同，而在乎其所表现的活跃，换言之，即所谓哲学的表现，而非物质的表现，思想的表现，而非物质的表现啊！如果一件作品，只能将自然的物质，尽其科学方法的研究而忠实的描写，但不能将作者对于自然界所受的感想，以哲学的意义而彻底的表现，这件作品就毫无价值，这件作品不能称为艺术。

这些在今天看来仍然闪现着艺术哲学的光辉和东方绘画美学神采的论述可是出现在1927年！这些观点，显然不可能与保守、陈腐相关联，应该说，这是继1923年科学与人生观大辩论后，在一度进步、革命过的写实艺术基础上的又一次革命与进步！

至于论述国画特性的文章就更多了。例如周鼎培《国画与国民性》认为中国画"自然离不了'表现情感'"，"人民感受于物象，与其心灵相交输，托诸毫楮，以表现其情感，就将其国民性一丝不忽地尽情布露"。中国艺术言情言志之本质性特征，到30年代才又有宗白华等人进行详细论述，而20年代广州的这些国画家做出的论述就不能不说是十分可贵的了。又如《国画特刊》1929年11月5日第3号载吴炎《国画的特性》、王林《我的研究国画法》、李耀民《国画的特点》，这些文章从不同的角度探讨了中国画表现"心象"，表现情感与精神，"不在模拟，而在蓄意"，以及"用骨法""略外形""轻技巧"诸多特征……

同时值得一提的是，20年代初期成立的这个国画组织的确有着复兴民族文化的神圣理想的宗旨。周鼎培曾作《民族文化与国画运动》一文，认为"果其民族，一旦失去其固有之文化，而渐为人所同化者，则其民族，非日即于危机，则日沦于堕落"。因此才"结集同志，共资考琢"以兴"国画运动"，以促进"国画在民族文化上所占重要地位"。而作为一个20年代的群众性国画组织，广州国画研究会的成绩在全国也属罕见。该会以广州六榕寺为会址，又于东莞、香港设立分会，会员遍及广东和香港，上海黄宾虹等亦入会。该会筹办了国画学校，创立了国画图书馆，至1927年3月由会员及社会捐献图书已达8653册，为当时广州市仅有之三间专门图书馆之最具规模者。他们又举办了大量的国画展览，仅1926年一年就举办展览达四次之多，每展皆有四五百幅作品

展出。其服务社会意识亦极强，如为筹办中山纪念堂，该会义卖得七八千元；为援助省港大罢工，会员挥毫三天义卖以支持；又有慰劳军人、方便医院筹款之举……而大量研究中国画特点和现状，与世界艺坛关系诸文章又随时发表于《七十二行商报》并结集出版《国画特刊》。广州国画研究会是中国画坛上较早具有反映现实的热情的团体，如该会会员潘致中在民国初年就曾组织国画写生队。而20世纪最早直接反映贫苦民众现实的《流民图》亦出自该会会员之手。1912年，潘达微与黄少梅携黄般若化装到佛山行乞，归后就曾创作《流民图》（值得提及的是黄般若好友叶因泉。叶因泉于抗战期间随民众逃难，途中绘《抗战流民图》102幅，因记亲身之所见，画面惨烈，生动而真实，非其他《流民图》可拟。叶因泉的《抗战流民图》曾于1946年在广东省文献馆展出，1987年又在广州中山图书馆展出。另一流民图为黄少强1932年所作《洪水流民图》），广东画坛的革命性于此可见。如此等等，在世纪初的国画组织中的确罕见。况且此会活动不断，到抗战开始方停止，抗战过后，居然还能重新续接，亦属现代中国画坛难得之佳话了。

但是，一个有趣的情况是，我们虽然的确可以看到广州国画研究会诸多会员高涨的爱国热情，也可以看到其刊物中堪称深刻的不少关于传统绘画及绘画美学的精彩见解，甚至，我们可以看到这批国画家是如何试图立足于世界美术的高度来观照中国的传统艺术的，但毋庸讳言的是，国画研究会就总的名声上说的确比不上他们嗤之以鼻的模仿日本画的岭南派，这是连同情该会的人也不得不承认的一个现实。一位绝对厌恶岭南派捡拾半个世纪前日本画的论家著《广东绘画的气运问题——从俞剑华论黄君璧说到岭南派》就奇怪于这种现象，他以为，"广东人读书明理，分辨是非的正多，混入了日本画低级趣味的只不过少数的无知之流"，他奇怪地问道：

问题又来了。既然所谓"岭南派"不足以代表广东，为什么外省人只见"岭南派"而不见其他非"岭南派"，从而误会日本的低级趣味是广东人的特色呢？这一点，我们不要错怪外省人，只好怪我们广东人的非岭南派未尽人事向国内画坛争取得相当的地位罢。……不过广东画家，所缺乏的是组织与联络，少与外省同道交游，以致为随处乱闯的日本低级趣味僭称代表岭南作风，而正正经经从事中国传统艺术反而其名不彰。[1]

毫无疑问，岭南派诸家"随处乱闯"，其领袖与政界非同一般的关系的确是"正正经经从事中国传统艺术"的国画研究会中人所难具备的，但"问题"的关键还应该从该会自身去寻找。以国画研究会主将赵浩公在抗战胜利之后复会的主旨发言来看，就十分明白。赵浩公一开篇就严正声明有二：一是"中西文化各有其特异之处"；二，"这是最应要声明的，我们的国画，就是中国传统的艺术……为着正名分、绍学统、辨是非、别邪正，我们要树立国画的宗风"。赵浩公在文中反复强调，"主张中国绘画的学统有维持之必要""基于中国艺术学统的正义的感召""中国艺术的学统

1 君叙：《广东绘画的气运问题——从俞剑华论黄君璧说到岭南派》，《中山日报》1947年11月22日。

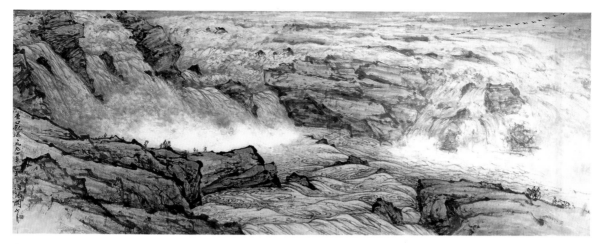

壶口瀑布　关山月

代有发扬"，如此等等。[1]赵浩公的话，就令人想到另一段被人经常引用以证明国画研究会封建保守形象的典型的话来：

> 此等混血儿的画，生息未尝不盛，子孙未尝不庶，即我国人，亦有欲为其子孙而不可得，乃甘为彼抱养之义儿，且归而荣耀于故乡，于老祖宗祠堂内，上了创作的匾子，制了新字的衔牌，并且夺了正统子孙所得一块的胙肉……无怪乎正统的子孙，日日集祠议事，商量那驱除异类保存宗族种种之大问题。[2]

　　而广州国画研究会会址又偏偏真设在一个寺庙"六榕寺之人月堂"内！而此公所喻之例，又偏偏是"集祠议事""保存宗族"等封建意味颇浓的事。其实，客观地说，在若干《国画特刊》中，如上面这种明显地散发着封建遗老意味而乏学术性的文章也委实罕见，但赵浩公那种要维护传统绘画"学统"之尊严与"正义"的想法，倒也的确符合该会之主旨。而这种对中国画"学统"纯正性的过分维护，则使国画研究会不论其对中国画的认识是何等真切与深刻，都难以避免出现以下弊病与不足：第一，因为过分强调中国艺术的国民性、民族性的特殊性，而忽略了人类艺术的普遍性，也忽略了外来艺术（东西洋艺术）中亦有可能为我们所接受的因素，因而失掉了向丰富多彩的外来艺术学习的机会。第二，因为把中国画的"学统"看成是一固定不变的纯正崇高的规则与法纪，因此就不能从革命的、运动的、发展的、辩证的角度去看待中国画；要脱离古人法典创造新的技法，要引入外来因素丰富国画之"学统"，就容易被看成是有违祖训和"学统"，是大逆不道之举，这自然会影响与会画家们艺术的总体风貌。第三，由于把中国画限定在古代学统之范围内，则其题

1　赵浩公：《国画研究会是怎样成长的》，《中山日报》1947年9月13日。
2　秋山：《混血儿的画》，《国画特刊》1928年8月第2号。

材、内容、形式技法诸系统也就容易死死地被钳制于古代文化及情趣意味的范围内，对现实生活的直接观照与反映就必然大打折扣，创造的因素也必然大为削弱；而艺术本来就应该是特定时代生活的特定反映，题材、内容乃至形式技法都必须与这个特定的时代审美相适应，而创造新的形式技法也就自然存在其中。

我们纵观《国画特刊》上所发表的大量国画，就题材、内容、章法、笔墨而论，大多都在古典文化的范围内。而其评审国画的标准，也的确用的是"学统"纯正的古典标准。如以1937年的第二次全国美展广东出品中国画部分的两位"审查委员"的评审标准为例。牛口以为，"文人画，那是国画的精粹所在。文人画的作品，是包含有恬淡天真的我国国民性，而纯然以用笔和立意为骨干"。"国画的特点，以用笔用墨为最主要，无论方法如何变迁，而这种特点，万万不能磨灭。……想造成一幅国画标准作品，就非要从三绝上努力不可。"由此出发，这位审查委员就把其他技法之作品摒于国画之外，"徒以色彩敷填，去眩惑一般俗人眼目的作品，无论它怎样高明，都不能视为国画的正宗，在审查国画范围内没有它的位置"。[1]而另一审查员李凤公在引用了诸如"书法""皴法""物形""水墨""诗意""临摹""个性"及古人"六长"等他自称的"古人成规"以作标准外，仅提到"不违背党国法令""须具有美育之真价值"两条"时代之精神"。此类品评标准在当时十分流行，难以枚举。难怪王益论在1947年的时候还在告诫广州地区的中国画界：

现在中国是一个新旧交替的大时代呢，死抱古人的批评尺度来衡量现代作者的作品不容易叫人折服。[2]

王益论在文中还分析了"近代以摹仿古人相尚的传统中国画之日趋死气沉沉，乃是从只管硬求'气韵生动'不问其他，与有关系"。

广州画坛当年的这种唯古人标准是从的现象即使放在20世纪末的全国国画画坛上看也屡见不鲜。在1994年第八届全国美展各省的作品评选上，又出现过多少以古代文人画、以古典笔墨作标准砍掉不少新意盎然的"非正宗国画"的"原创性"作品的例子！就是第八届全国美展唯一一幅获大奖的中国画作品《红岭》（唐允明作）也是在已被砍掉淘汰数遍后因吴冠中等慧眼识英而偶然起死回生获得最高荣誉的。此画被砍也是因其不合古典文人画的"笔墨"而另辟了"笔形"之新径，然此点又恰恰是该画获大奖的几乎唯一原因！由此可见，不论来源如何，相对虽然保有"学统"的纯正性，对传统的认识有正确性乃至深刻性，却又正因为这种过于纯正熟悉而丧失视觉艺术必须具备的新颖性及因此而来的视觉冲击性的国画研究会来说，岭南派事实上存在的创新精神，它对社会现实真诚反映的热情，它的新颖的图式特征所带来的强烈的视觉冲击力都使其名声远在国画研究会

1 牛口：《二次全美展览审查之我见》，《第二次全国美展广东预展会专刊》1937年3月1日。
2 王益论：《关于画评》，《南国艺讯》1947年11、12月合刊第24期。

上，而后者几乎被历史所湮没。这段历史对世纪末一些仍在坚持中国画的"正宗"和"纯洁性"的画家，对一些还在坚持千余年来形成的既有模式，在熟悉而又熟悉的因此亦千篇一律的趣味、哲理、程式、技法、工具和材料中作画而不想做太多的改变和创造以适应当代社会之需的画家，对那些人家稍加变化就以为人家非"国画""不姓中"的画家来说，是一堂非常好的历史的一课。

当然，广州国画研究会这种有组织、有规模的对中国画传统的深入研究，也并非仅为一种消极的反应，应该说，它对传统的深刻理解和岭南派的更多带有冲击性的折中追求相辅相成、相互补充，构成了广东地区中国画有声有色的基本风貌，具体地表现为关于中国画革新的一场持续数十年的大论争。

在现代中国画坛上，广东画坛的派别论争以其争论之烈、时间之长、阵线之复杂、涉及面之广而名列前茅。争论固然主要因艺术追求的不同而展开，但其间也杂有个人间复杂的矛盾纠葛。据臧冠华《革命二画家——高剑父、潘达微合传》载，双方的矛盾大约从1911年高剑父在广州举行第一次个展时开始出现，当时的焦点在高剑父、陈树人是否抄袭日本画上。1921年，广东全省美展在审查作品问题上再生矛盾，最终矛盾激化，在1926年2月15日的越秀山游艺会上出现了这场争论。方人定后来回忆道："1926年，我奉高剑父之命，写了一篇《新国画与旧国画》（刊于《国民新闻》"国画栏"），前段大意说国画应如何改革，后段捧出高剑父三人。过几天，国画研究会（以温幼菊为首设在六榕寺，会员百多人，尽是保守派）的黄般若写文章驳我，首先声明是潘达微要他来驳的，大意是反对改革国画，说什么国画不是重写实，乱抄文人画的一套理论，最后说高剑父等的画是抄袭日本画的。"[1]这样，就开始了主要由方、黄二人主战，亦有他人参加的两派论争。对岭南派持同情态度的忽庵在谈到此次论战时总结道：

当时代表旧派对折衷派尽力攻击的有赵浩公、黄般若等，尤以黄般若以少年锐气，文字尖酸，且略知日本画坛情形，搜罗一些日本画家作品图片，与折衷派所诩为创作的画照片并列刊出报上，简直使折衷派没有反击余地。当时折衷派持作他们"创作"根据的，却说是学张僧繇，说他们的画不过是比旧派师法明清者更穷溯至六朝，表示折衷派实为复古派。这样一来，论战便没了下文了。[2]

这场从民国十五年至十六年（1926—1927）间主要在广州报刊上的新旧论战，后在叶恭绰从中调停下暂告一段落。此次论战，国画研究会一方不仅有本地会员直接参战，外地名家黄宾虹亦作为该会会员及其刊物《国画特刊》之"撰述员"特作《中国画学谈》，以其在江南所罕见的尖锐程度批评折中派"调停两可之俦，而贻误后来，甚于攻击诋诽者也"[3]。其他如潘天寿含蓄批评折中派

1 见方人定遗稿《岭南派画史》。
2 忽庵：《现代国画趋向》，香港《南金》1947年创刊号。
3 黄宾虹：《中国画学谈》，《国画特刊》1926年1月。

"于笔墨格趣诸端，似未能发挥中土绘画之特长"[1]。俞剑华则借褒国画研究会黄君璧"毫无岭南派习气""较之授西画以入国画，或窃日本画以破坏国画而以新派自命的画，相去何只天渊"等对岭南派予以批评。[2]总而观之，除了抄袭问题，论争双方还在中国画近世萎靡不振的原因、文人画之价值、传统写生之有无、写实与写意、科学与艺术、唯物与缘情、时代与传统、东方与西方等问题上各从一角度论之，其矛盾实则与同时期国画画坛的普遍矛盾及所关注的问题相一致，只不过广东画坛阵营更为分明，论战更为激烈而已。从这个角度来看，广东国画画坛的这个论战从一定程度上看也是当时中国画坛矛盾冲突的一个微缩景观。亦如全国画坛的众多矛盾是在冲突中渐趋统一一样，广东画坛尖锐对立的两派实则也存在互补的关系。

高剑父自己就说过，"他们每骂我一次，我便刻苦一遭，立刻停止一切娱乐，连茶馆也不去，来下死功夫"[3]。方人定回忆说，30年代末，对抄袭之责，"高剑父已认识到错误"[4]，又说，高剑父曾告诉他，"我自日本归后，对国画传统笔墨，曾作长期补课"[5]。事实上，高剑父30年代以后对传统的认识与理解逐渐接近国画研究会的观点，就是这种互补所致。而国画研究会的画家们也从中有所收益。如黄君璧40年代所画有融会中西意味的山水画，所画之云有西画真实状，反被人以"心为物役，神为形役"讲求"精神遨游"者评为"使人有时下舶来品之感"。[6]或许当年论战主将黄般若是更为典型的例子。尽管黄般若始终坚持从民族传统绘画的本质精神出发，但经过当年涉及中西文化冲撞大辩论后的他，却更加注意对外国艺术的研究。黄般若的挚友黄苗子在《黄般若的世界》中撰文《水如环珮月如襟》谈这方面的情况，认为黄般若"以孜孜不倦的精神去研究西洋美术"，"般若还孜孜不倦地探讨波斯、印度的民族绘画"。黄苗子有一次还谈到黄般若买到比亚兹莱一本企盼多年的画册时那种喜出望外的兴奋心情。黄般若与著名西画家胡根天、吴琬、陈福善、徐东白都是朋友。黄般若大半生都在香港生活，他对香港现实生活的关注，他的"香江入画"的主张，使他成为画遍香港的第一人。深厚的传统功底、广博的西画素养以及纯熟的传统笔墨与抽象的现代平面构成因素的结合给黄般若的中国画带来了盎然新意，也使黄般若成为香港"新派"的奠基人。叶浅予对此评价道，香港"经过东西方风雨孕育滋润，崛起了别具一格的中国画新派。这个画派的先驱者最早有黄般若"[7]。香港评论家高美庆亦认为，黄般若之画，"其重大意义，乃在博厚的传统基础上创造具有现代形态的中国画"[8]。20年代以"旧派"身份与高剑父们的"新派"论争的

1 潘天寿：《域外绘画流入中土考略》，载《中国绘画史》，商务印书馆，1926。
2 俞剑华：《中国画复兴之路：评介黄君璧教授画展》，香港《大公报》1947年11月3日。
3 于风：《读〈我的现代绘画观〉断想》，载岭南画派研究室编《岭南画派研究》第1辑，岭南美术出版社，1987。
4 见方人定遗稿《岭南派画史》。
5 转引自关山月《方人定画集·序》，载广东画院主编《方人定画集》，岭南美术出版社，1983。
6 王霞宙：《评黄君璧先生画展》，《武汉文化》1947年第1期。
7 叶浅予：《画余论画》，天津人民美术出版社，1985。
8 高美庆：《黄般若的世界·前言》，岭南美术出版社，1995。

黄般若，竟在五六十年代成为香港"新派"的领袖、香港现代国画的奠基人物之一，这是岭南画坛的一个戏剧性情节。而到1938年方人定与黄般若两个论战对手在香港互相致礼，"一见如故，成为好朋友"（方夫人杨荫芳语），可谓在这种互补作用下出现的一个有趣的现象了。

作为中国现代画史上最早提倡中西结合的画派，岭南画派的历史功绩是不可磨灭的。它提倡艺术的时代性，把西方的科学写实之法引入中国画。突出现实性题材，强调艺术的大众化，提倡表现新的生活内容，把东西方画法本身已相融相合的日本画引入中国，的确给混乱、盲目的世纪初画坛带来了希望与生机，提供了可供借鉴的榜样。从其势单力薄的提倡到蔚为全国性的思潮，就说明了它的历史性价值。正如王益论在1948年时就十分肯定地预言过那样：写现代美术史，"高老先生少不免要被赞扬几句"[1]的。但或许是因为开端，"折衷派"也存在着极多的麻烦和问题，就是同情和肯定折中方向的李育中也不能不看到，"被批评的本身却弱点太多了，要回护也回护不了"[2]。

事实上，论战初期的中心论题，国画研究会一方就明确指出并非新旧之争，而是作品之真伪，对日本画的抄袭问题。如果不是学习临摹，而是把抄袭他人之作当成自己成名之创作乃至自己一生艺术成就之代表作，其尴尬是可想而知的。对于这个问题，方人定有个详尽的说法：

他们抄袭日本画。高剑父的《昆仑雨后》上半节（截）是抄山元春举的，下半是抄一位日本画家的（忘作者名）。《阿房灰劫》整幅抄木村武山；陈树人的《松鹰》抄松林桂月的；《雄狮》全抄一幅西洋画（忘作者名[注：下半截照抄的是1903年前京都画家中居旷谷的《山水》]）。奇峰的《乌（孤）猿叫雪》是抄山元春举的，连一笔松针都照抄。……一九三八年，在香港经友人介绍，认识了黄般若……当时高剑父已认识到错误……高奇峰的《鹰》是抄芳崖的；《山高水长》《小桥流水》抄竹内栖凤的；《老虎》通通是抄大桥翠石的。一九二九年，我到东京买得很多日本画集，始知黄般若之言不错，原来张张都是抄大正年间的作品。抄袭法：将原画反过来，或减少，如上文所说的《秋江白马》是将原画的三匹马中抄一匹。……高奇峰的抄袭日本画，事实上日本人已在暗笑。如认为我言之不实，可以写信去日本请问河北伦明。[3]

方人定遗孀杨荫芳女士对此有更详尽的说明。她说，方人定"十分尊重自己的老师，他当然不知道也不可能相信老师会剽窃和抄袭日本人的画，于是就写了《新国画与旧国画》一文"。当方人定去日本后，发现"二高一陈"都有所抄。"我记得有一次，他一下子就发现高剑父抄了四张。他们抄得很像，从构图、造型到色彩都抄，抄得一模一样，连一根草也都照抄。方人定很痛心，他说：高剑父要我和黄般若笔战，争了半年多，原来高剑父真的是抄袭。黄般若不欺我也，很有眼光，我真对不起黄般若。""他拿着日本买回来的高剑父所抄的几张画片去找高剑父，对他说：高

1 王益论：《绘画上的"派"——也算是一些问题的特别提供》，《大光报》1948年2月27日。
2 李育中：《谈折衷的画——特提供一些问题》，《大光报》1948年2月17日至19日。
3 见方人定遗稿《岭南派画史》。

先生，你抄的那几张画，就烧了吧，不要再拿出来展览了。我最记得有一张叫《火烧阿房宫》的，高剑父当时支支吾吾，后来烧了没有我就不知道了。以后，没有看到高剑父抄袭的画，但奇峰仍有出现。"[1]笔者于1992年10月参观岭南画派纪念馆时，该馆还陈列着高剑父的这幅《火烧阿房宫》作品的大幅彩照。加拿大史学家郭适（Ralph Croizier）作《岭南派：风格与内容》也指出了这种情况。他特别提到高奇峰的代表作《秋江白马图》，即被汪精卫以政府名义千元购买，后来挂在中山纪念堂的这幅画。他说，"这幅画模仿了早期的日本国家画展上的一幅作品。当然，这样一个事实会使一个代表国家的纪念堂感到尴尬。尽管秋色的背景更换了，但它还是足以令人清楚地看到，日本的绘画对中国的一个现代的画派所产生的持续的影响。仅仅是一匹白马，也可能由于它的'家谱'源于日本而让人感到尴尬"。而另一幅带秋叶的《白马图》，"也是采自1908年日本国家画展上的一幅日本绘画"。在一幅画中，甚至连灌园的水桶与竹内栖凤之画也"惊人的相似"。[2]邓耀平、刘天树曾撰《"二高"与引进》，文中也详尽地介绍了"二高""参考借鉴和改进"的具体方法，"其方法大概如下：或原样，或反面而左右调向，或拆开组装，或减少部分，方法不一，把日本画的新面貌显示给中国人，有新鲜感，由此高氏兄弟声誉鹊起"。他们还将高氏兄弟一系列代表作和日本画家作品一一对应，列了份详尽的清单。在由香港中文大学中国研究学院出版，Yue-himTam所编的《中日文化交流：考古学与艺术史·中日文化交流国际研讨会论文》第一册中，就附有数十幅"岭南三杰"的抄袭性作品与日本画原作的详尽图例比较。

现在看来，如果当时争论双方将关注点不只放在是否抄袭上，而在这种如果不计其来源而事实上却非常成功的艺术的启示中去思考中国传统的转化，或许对双方都更有裨益。但是，岭南派当时主张的无原则的折中中西，实际是一种中西技法的盲目拼合（即高剑父自称的"杂烩汤"），这就从一开始决定了它的悲剧性质和先天不足。虽然其直接引进的是已呈东西融合状态的成功的东洋绘画，在接受上不无优势，但由于他们过分真诚地相信二三十年代颇为时髦的"艺术无国界"之论，[3]因而没能深入中国自身的传统根基，没能立足于民族传统之精神，忽略了民族艺术精神的特殊性，甚至在国画研究会民族主义和爱国主义名义的攻击下难以招架，"却说是学张僧繇，说他们的画不过是比旧派师法明清者更穷溯至六朝，表示折衷派实为复古派"[4]，或者简单化地幼稚地认为学日本就是学中国，是学更古老的中国自己，而忽略日本明治维新以后日本绘画的重大变化及其变化的原

1 黄大德1990年5月16日和20日访方人定遗孀杨荫芳女士，此为经杨女士审阅的访谈录，现存黄大德先生处。

2 郭适：《岭南派：风格与内容》，迟轲译，载岭南画派研究室编《岭南画派研究》第2辑，岭南美术出版社，1990。

3 如方人定"艺术是无国界，是世界的，什么侵略不侵略，已无问题"。见方人定《国画革命问题答念珠（续篇）》，载《国民新闻》1927年6月26日。如考虑到方文是高剑父授意写的，其观点自然也代表高氏观点。高氏又一高足黎雄才也说，"艺术是无国界之分的，西方艺术到东方来，东方艺术到西方去，这是一件自然的事"。见其《艺术随笔》，载1937年1月《美育》第4期。

4 忽庵：《现代国画趋向》，香港《南金》1947年创刊号。

因与方式。这就使其出现王祺所说的"所染东洋画风,与西洋色彩者颇多,岭南画派之特色在此,而其去中国法度精神之渐远亦在此"。同时,岭南派把对现代感的追求和对现实生活的表现仅仅放在对题材内容的强调和夸张上,忽视以形式为特征的绘画艺术形式语言自身特殊而重要的价值,也给该派绘画实践带来了十分突出的问题。1948年,游学日美归国的高剑父的学生方人定在其反省性总结中,仍然肯定中西融合的倾向,不过他认为,"运用西画之所长,但要食与俱化,于微妙中运用,以不失中国画之精神为重要。但今日之倡言折衷东西画法者,以为西画之所长,只在形似……而不知此为西画最浅薄之技巧……误解西画重时代性,乃出其低能的表现,在一幅极不调和之山水画上加一辆汽车,或几枝电线杆之类"。所以,此种折中"终因对于西画未充分了解,生了怀疑,再因受了保守派之攻击,对于自己的主张,也生了怀疑,在此两者怀疑之间,索性开倒车。……这样而想改革国画,则未有不失败的"[1]。是的,当高剑父饱尝这种食洋不化的苦果之后,晚年竟抛开其早期本来方向正确的中西融合追求,向传统做全面的消极性回归,这似乎又是现代中国画史上关于岭南派命运的一个不无戏剧性的现象。

1 方人定:《绘画的折衷派》,《大光报》1948年3月11日。

高剑父（1879—1951）

二、高剑父

以"革命画家"首开中国画融合中西折中之风的辛亥革命元老高剑父，其艺术道路也带上了浓重的国民革命的命运色彩。

高剑父（1879—1951），名崙，字爵廷，后改为剑父，以字行。广东番禺（今广州市番禺区）人。剑父少年时就学于广东名画家居廉门下，习得一套有很独特肌理韵致且色彩明丽、造型工致的工笔花鸟草虫。就学期间，他在其师兄伍懿庄处看到大量古代藏画，并通过伍结识了广州一些大收藏家。观摩古画使高剑父对中国古代传统有一定的了解。25岁时，高剑父往澳门格致书院（一说为岭南学堂）读书，课余师从法国画家麦拉学习炭笔素描。1905年，高剑父与潘达微等共办《时事画报》，1906年主办国画研究所，并于是年暮冬赴日，参加了东京的白马会太平洋画会及水彩研究会等，潜心研究东西洋画学。1907年，高剑父28岁，他考入了东京美术学校，此校为日本艺术之最高学府，高氏为中国留学生考入该院之第一人。在日本期间，高剑父与故友廖仲恺、何香凝交谊甚笃。后孙中山到日本，遂由孙主盟而加入同盟会，即被派回国任广东同盟会会长，主持南部中国的革命事业。[1]高剑父回国后即负责华南革命，曾任敢死队队长，参加著名的黄花岗之役，又任暗杀团团长，暗杀清朝将领凤山。辛亥革命时，高剑父又任东路军总司令，收复了虎门炮台一带。辛亥革命结束后，高氏辞去各军将领推其为广东都督之职，又解甲东渡，继续研究画学，故有"革命画师"之称誉。[2]高剑父不仅为辛亥革命之元老，在艺术革命中亦为先锋。他1911年开个展于广州[3]，开国内个人展览之先河。1912年与其弟高奇峰在上海创办审美书馆，又发行《真相画报》，在画坛影响甚巨。1923年办春睡画院于广州，培养了一批优秀的学生。高剑父还曾前往东南亚及印度一带考察，亦参加意大利、巴拿马、比利时的万国博览会并获得金牌奖及最优等奖。高剑父在办学、办报、办展览乃至办工业上都有开拓性的成就。当然，其影响仍主要集中在国画革新上。

高剑父弃政从艺的举动与他"艺术救国"的思想是分不开的。黄宾虹1935年到广州，就曾亲眼见过高剑父门楣上"以画救国"四个大字。[4]高剑父在《我的现代绘画观》一文中曾明确地宣称：

愚要引导一般素来过着低级趣味的生活之人们，把艺术之思路打开，使他们变作优美高尚的思想。

1 简又文：《高剑父画师苦学成名记》，《逸经》1936年5月20日第6期。

2 大华烈士：《高剑父》，林语堂等作《文人画像》，金星出版社，1947。

3 高剑父办个展于何时，一般认为是于1911年，见黄大德《广东丹青五十年：1900—1949广东美术大事记》，《广东美术家通讯》1994年第8期。海滨撰《高剑父先生小传》称"二十五年前，曾设美术展览会于东京、神户、朝鲜、上海、杭州、广州等处。中国之有美展，则以高氏为嚆矢"。此文载于1936年6月1日的《中国美术会季刊》第1卷第2期，则"二十五年前"当为1911年，与黄大德之说相同。但简又文《革命画家高剑父——概论及年表》则说，高剑父办个展于1908之广州，见1978年香港艺术馆所编之《高剑父的艺术》。1908年高剑父与潘达微以《时事画报》《时谐画报》为名发起的展览是"广东图画展览"，不是高氏之个展。仅就个展而论，高剑父的确应为20世纪之第一人。

4 王贵忱：《关于黄宾虹钤赠高奇峰印谱》，载岭南画派研究室编《岭南画派研究》第2辑，岭南美术出版社，1990。

当时流行的这种对艺术功能的极度信赖，甚至使高剑父真诚地认为可以借此消灭战争之祸患。他在《对日本艺术界宣言并告世界》一文中，对艺术救国亦有阐发，"吾人首欲弭患息衅于无形，当由以艺术改进人心始"；"誓以艺术救世为职志，由艺术以联国际间之感情，借以促进世界和平运动"。¹这实际是儒学入世的"成教化、助人伦"观念在当代的一个继续。这不无夸张的对艺术功能的理解，是高剑父作为著名政治家弃政从艺的重要原因。

强烈的干预生活引导人伦的观念，使高剑父特别注重面向生活和艺术的大众化，因此，他特别指出，"现代画，不是个人的、狭义的、封建思想的，是要普遍的、大众化的"；"艺术要民众化，民众要艺术化，艺术是给民众应用与欣赏的"。²高剑父对民众化和通俗化的提倡，使他甚至参与过江西的瓷器工业，办过"中华瓷业公司"，亲自设计与制作。他自己的手制瓷器就曾参加过巴拿马万国博览会。³这种追求，亦使他的绘画趋于对现实、现代生活的表现，而尤其重视题材。高剑父曾在1920年时就乘飞机临空写生。对飞机这种具现代感的事物，高剑父表现出特殊的热情。1927年，高剑父一个画展光飞机画就摆了一屋，室内还挂着孙中山"航空救国"的题词。高剑父还有画在水墨山水、古老石桥上的《汽车破晓》，坦克加飞机的《摩登时代两怪物》，画在蔓草荒烟中的《五层楼》，有电线杆的《斜阳古塔》等"摩登题材"。高剑父也画具有社会性象征意义的题材，如《弱肉强食》《朱门酒肉臭》以及传统国画所不画的椰子、南瓜、仙人掌、乌贼、飞鱼、海鲜、老鼠、枇杷等。高剑父主张，"现实的题材，是见哪样，就可画哪样"，"飞机、大炮、战车、军舰，一切的新武器、堡垒、防御工事等。即寻常的风景画，亦不是绝对不能参入这材料"。⁴这种题材，尤其是与现代生活联系紧密的新题材，无疑给高剑父的作品带来了较为明显的现代感。当然，这种追求现代感的似乎简单了的一些做法，也给草创期的高剑父带来了矛盾，尤其是这些摩登事物被安置在还未改变的传统程式的环境中时，就难免有一种别扭乃至滑稽的感觉。亦如加拿大史论家郭适所评的那样，"如果这两个机械怪物也如那辆汽车一样，安置在水墨山水的背景上，它们像是要预示着摩登时代来临的一项奇特的征兆"。⁵绘画是一种形式的艺术，画家应该寻觅、创造一种与其情感思想相适应的独特的形式，而不仅仅只依靠题材的变更来传达。高剑父这些用意良好而效果尴尬的题材表现，与五六十年代高压塔、拦洪坝加传统水墨山水以求时代感的做法如出一辙，都是可以引以为训的。

当然，使高剑父声名远扬的是他倡导的"折衷"画法。所谓"折衷"，就是中西互渗，即高氏说的"中西结婚"，他还把它比喻为"手饰箱"与"杂烩汤"：

1 高剑父：《对日本艺术界宣言并告世界》，《艺风》1933年5月第1卷第5期。

2 高剑父：《我的现代绘画观》，载岭南画派研究室编《岭南画派研究》第1辑，岭南美术出版社，1987。

3 关山月曾于抗战时亲自埋藏过高剑父手制瓷器几十件，后被盗掘。

4 高剑父：《我的现代绘画观》，载岭南画派研究室编《岭南画派研究》第1辑，岭南美术出版社，1987。

5 郭适：《岭南派：风格与内容》，迟罕译，载岭南画派研究室编《岭南画派研究》第2辑，岭南美术出版社，1990。

美的混合，即综合的绘画，譬如一个"手饰箱"，把各种珍宝纳入其中，是集众长于一处；又如一瓯"杂烩汤"，杂众味于一盘，可谓集各味之长，就会产生一种异常的美味。故我们对于国画之改进，也不妨体会着这个意思。[1]

高剑父一直到40年代初期还坚持着这种不分主次、不论特征的一种中外绘画的大"混合"、大"杂烩"，有时甚至连其自称"各执两端而取其中"也不是，"我不主张全盘接受西画，但西画的参考，愈多愈好"。[2]

作为最早一批留学海外学习艺术者，作为最早一批中西融合的提出者及实践者，高剑父为中国画革命做出的努力应该说是十分可贵的。而且，这种国人从未见过的大杂烩也的确有某种全然一新的新奇感和轰动效应。著名评论家李宝泉也许是对高剑父这种开创性工作予以最热情、最崇高之评价者：

其作品具有西洋画学之形理技术，而充实中国画之精神意识，确为中西美术最高最伟之结晶。

由清初到清末才产生了一个在中国画法演变史上的空前大动力。这动力不但将中国原有的一切陈法改变，而且使中国画坛直接转到了现代世界画坛的同一阵线上去……而最早努力推动这动力的人物，则为高剑父氏等。[3]

的确，"折衷派"在国内画坛产生的强大影响从20年代持续到30年代，其间整个中国画坛几乎都对其一致称颂，包括蔡元培、徐悲鸿、傅抱石等皆给出了极高评价。徐悲鸿主持的中央大学艺术系又特聘高剑父担任教授之职，高剑父在当时的确享有崇高的声望与影响，甚至说影响几乎整个20世纪中国画坛的科学主义的写实性思潮最初是从高剑父身上开始的，也许也是不为其过的。以写实主义著名的徐悲鸿年轻时就崇拜高剑父，而高氏对其画马"大称赏，投书于吾，谓虽古之韩干，无以过也"，对徐悲鸿一生就有相当的影响。[4]而高剑父本人的写实技艺之精，在世纪初的画坛也相当著名。对此，简又文曾极赞道：一画人，"长指甲则指上一截隐见肉色，左拇指之甲比右拇指的较长（以右指多用故较短）。……抑可见其写口物之绝技也"[5]。

高剑父这种写实的本事，一则得力于其师居廉那种工致、谨细的写实性工笔画法，更多的当然与其留日习画有关。高剑父1906年去日本学习时正是日本大正年间。其时，以横山大观、菱田春草为首的，更多地吸取西方表达空气色彩意味的"朦胧体"和以竹内栖凤、山元春举等为代表的圆山四条派画风正值发展和流行之时，而后者是在东方的线条意味中糅进西方写实画法的东西融合

1 高剑父：《我的现代绘画观》，载岭南画派研究室编《岭南画派研究》第1辑，岭南美术出版社，1987。
2 同上。
3 李宝泉：《中国画法之演变》，《逸经》1937年6月5日第31期。
4 徐悲鸿：《悲鸿自述》，《良友》1930年4月第46期。
5 简又文：《濠江读画记》，香港《大风》1939年第41期、43期。

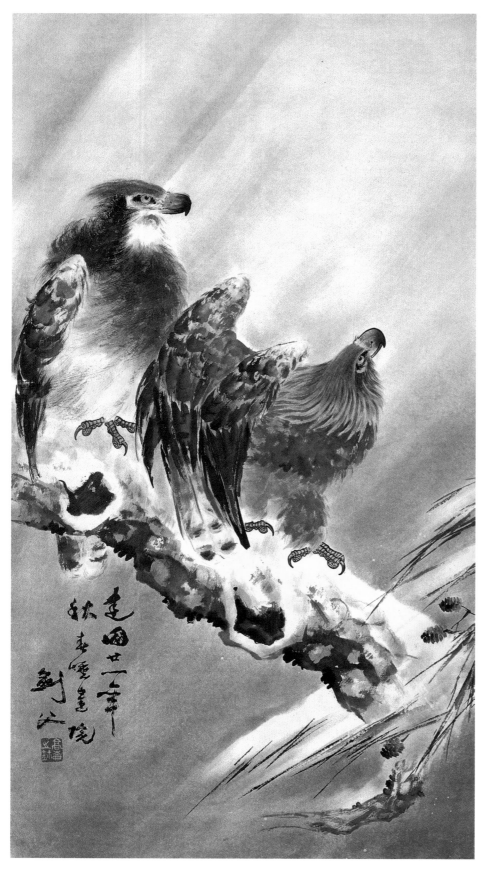

苍鹰　高剑父

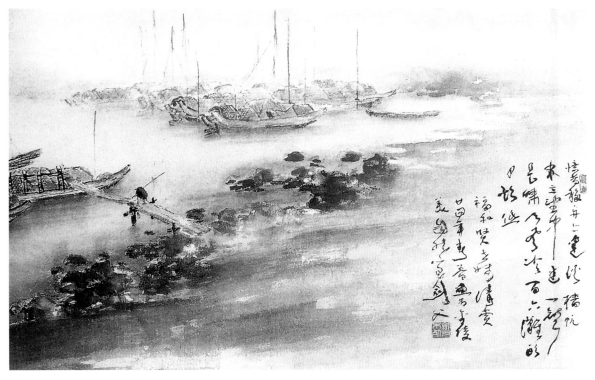

渔港雨色　高剑父

已经颇为成功的流派，高剑父佩服和学习的也主要是这一派。难怪当高剑父把这种折中的写实性画风带到中国来时，会给世纪初躁动不安而渴求新的出路的中国画坛带来令人兴奋的气息。中西融合道路无疑是改革中国画的一条重要的途径，高剑父作为开拓者功不可泯。但是这种简单化的大"混合"、大"杂烩"却缺乏深刻的民族审美的坚实基础。这种无原则、无主次的提法和实践，因无明确的目标和实现的途径，故从一开始就埋下了后来茫然失向的祸根。

　　或许，这是这位中西融合的开拓者难以避免的阶段性弱点吧。在世纪初的科学主义西化之风的冲击下，高剑父的艺术也被打上了这个时代的烙印。高剑父最初信奉的就是这种科学主义的艺术观，他写实，而且达到画松树之松针一根根地数着画的地步。[1]这种西方式的观念严重地影响了他对中国传统精神的理解，尽管他曾就学于具传统派院画意味的居廉。他反感意象式的象征性的中国古典艺术，对古典戏剧的抽象、虚拟及象征性程式他以为其"如中疯魔"，"这种举动在神经病院时常见到"。因绘画中的"气韵"不能用本来"万能"的科学去分析，所以他对其也大不以为然：

　　曰："只写胸中逸气而已"。到底画面上哪一点、哪一笔、哪一部分是气韵？气韵实在何处呢？如何为高呢？三品中的神品又怎样呢？逸品又怎样呢？妙品又怎样呢？很难逐样指出来，又不能一

1 陈金章《忆剑父先生》谈到高剑父教其写生"要不怕麻烦地数一下每组松针是多少根组成的"。载岭南画派研究室编《岭南画派研究》第1辑，岭南美术出版社，1987。

件件的解剖出来，即使用科学方法，也不能彻底分析的。[1]

用西方科学主义来衡量中国画的看法严重地影响了高剑父对本来就具备象征性、抽象性、表现性的中国古典意象式艺术传统的理解。同时，这种科学主义观点还在其身上造成了极为突出的矛盾。尽管高剑父对不能科学分析气韵感到遗憾，但受过不少传统训练的他也能至少在理论上知道并赞赏这种表现的性质，高剑父在同一篇文章中就大赞这一点。他认为"气韵是写出的，是从笔端出来的，是作者心灵的特异之表现。……气韵'必在生知'，是无影无形的，这是国画独到的妙处，确值得奉为圭臬的"。高剑父不能整体地、系统地看待中国画传统，他的大"杂烩"、大"混合"观念，使他认为改革国画就是把他认为好的东方的特征与他认为好的西方的特点加在一起就可以了。对此，高剑父说得很具体：

旧国画之好处，系注重笔墨与气韵，所谓"骨法用笔""气韵生动"。……可是新国画固保留以上的古代遗留下来的有价值的条件，而加以补充着现代的科学方法，如"投影""透视""光阴法""远近法""空气层"而成一种健全的、合理的新国画。[2]

由于高剑父以烹"杂烩汤"的简单办法来看待本属于各个不同的文化体系的事情，也就自然地给自己引来了巨大的矛盾，给艺术实践带来了麻烦。如果说，在世纪初直接照搬和模仿日本画的阶段尚且能因为日本画模式本来就十分成熟而使高剑父蜚声画坛的话[3]，那么，到真正进入他所谓的"集世界之大成"的"杂烩汤"阶段，其矛盾与尴尬自然就会凸显出来。如果说其前期绘画那种现代题材与传统形式已经造成了滑稽与别扭的局面，那么，高剑父这种以"折衷"相标榜的追求更因忽视了民族艺术本应具有的鲜明的独特性而使其陷入了盲目与混乱，这从上述写作于40年代初期的带有自我总结意味的《我的现代绘画观》中就可以分明地感受到。胡根天作为著名的西画家则主张中国画应建立在民族自身的基础上："无论中西绘画，各有各的历史背景不同，各有各的派别……各有各的技法，各有各的物质材料，也一样不能随便张冠李戴，这又从什么折衷得起来呢？"[4]的确，凡事都应有其基础，失去基础，又何以立脚呢？高剑父这种混沌茫然的状况到1948年还被王益论表述为"所最感遗憾的是，至今还不见发表一套完整的理论用来证实所倡导的画派的的确确是新国画"[5]。而事实上，甚至岭南派的整体形象和具体特征一直到1962年底有人贸然提出该派之名时，派中人也真还说不清。[6]挑起了1948年那场关于"折衷"之是非辩论的李育中是同情高剑父

1 高剑父：《我的现代绘画观》，载岭南画派研究室编《岭南画派研究》第1辑，岭南美术出版社，1987。
2 同上。
3 高剑父的模仿乃至抄袭日本画的情况见本节第一部分"现代中国画史上的岭南派及广东画坛"。
4 李育中：《谈折衷的画——特提供一些问题》，《大光报》1948年2月17日至19日。
5 王益论：《绘画上的"派"——也算是一些问题的特别提供》，《大光报》1948年2月27日。
6 见本节第一部分"现代中国画史上的岭南派及广东画坛"。

们的"折衷"的，但他却分明地看到"折衷派""被批评的本身却弱点太多了，要维护也维护不了"，"这样的折衷画并不大争气，已有日见式微之势，好象经不起时间的考验似的"。"经过几十年，他们却所变不多，那是很使人失望的，现在更凝滞了。"这位不赞成胡根天对"折衷派"批评的论家对"折衷"做了重新的解释，"我意之折衷绝不是'妥协'与'调和'，而是'吸收'、'扬弃'与'综合'"，"但我们先得站稳一个根基，这根基就是中国"。[1]同情"折衷派"的李育中一针见血地指出了"折衷"之要害其实就是根基不牢。这和胡根天"新国画的建立，四十年来始终还彷徨于歧路，始终站不稳脚跟"[2]的观点其实是一致的。这个明明白白的事实就连派中人也无法否认。高剑父的学生方人定承认这个事实："有一二先进，其中期作品，本有可观，然终因对于西画未充分了解，生了怀疑，再因受了保守派之攻击，对于自己的主张，也生了怀疑，在此两者怀疑之间，索性开倒车。"[3]"开倒车"的原因方人定虽然未必真清楚，但"开倒车"倒的确是事实。

作为一个"革命画师"和辛亥革命的元老，高剑父的整个艺术可以说是社会革命的产物，亦如他自称"兄弟追随总理作政治革命以后，就感觉到我国艺术实有革新之必要。这三十年来，吹起号角，摇旗呐喊起来，大声疾呼要艺术革命，欲创一种中华民国之现代绘画"[4]。这种由政治革命激情而导致的艺术革命热情，却受到社会现实的严重制约。当辛亥革命遭受沉重的挫折，当反清成功的希望和光明被随之而来的军阀割据的黑暗吞没，连好友陈树人追求进步的儿子也被反动军阀杀害之后，高剑父的政治激情受到了严重的挑战，而且，主要依靠题材的变更来表现对现实的关注的他，也因对现实的失望而陷入彷徨。失去了政治理想的高剑父最终遁入了佛门的虚无。他画《达摩面壁》，画"行也布袋，坐也布袋。放下布袋，何等自在"的《布袋和尚》，他自称"定光佛再世坠落娑婆世界凡夫"（高剑父印文）。一度叱咤风云的英雄也难逃那个时代知识分子的共同命运。而精神境界的变化，对其艺术也产生了深刻的影响。一度引入的带模仿性的日本画因未加入更多的自我创造，且又遭到猛烈的攻击，故逐渐被他放弃。一生坚持的"折衷"之法因茫然混沌，无所根基，他坚持数十年而仍无基础与方向，也渐失自信。亦如其自称"我提倡这派新国画，已有四十年的历史，可惜到现在，尚日日在研究室来试验一般，未算是怎样的成功"[5]。事实上，晚年的高剑父在禅佛的清寂与空冷中已开始向传统做全面的回归，他的哪怕是现实的题材，也转变了性质，"画现实生活人物，暨释尊事迹，以觉俗世的蠢众生"。而对笔墨的回归，则是为了追求禅佛的境界，"笔法空灵雅逸，能发挥我东方线条之美，赋彩亦苍润古厚，了无尘俗烟火气，盖亦蒲团上得来

1 李育中：《再谈折衷的画——结束这一次论争》，《大光报》1948年5月25日。另见李育中《谈折衷的画——特提供一些问题》，《大光报》1948年2月17日至19日。
2 胡根天：《新国画的建立问题》，《中山日报》1948年3月14日。
3 方人定：《绘画的折衷派》，《大光报》1948年3月11日。
4 高剑父：《我的现代绘画观》，载岭南画派研究室编《岭南画派研究》第1辑，岭南美术出版社，1987。
5 同上。

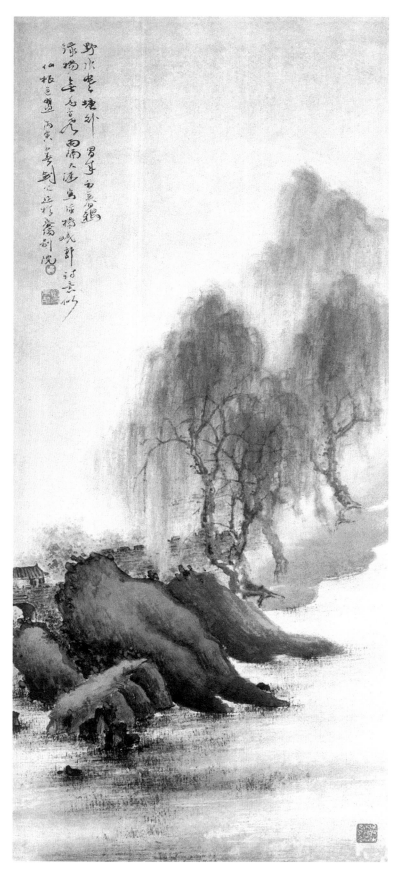

绿杨城郭图　高剑父

者"[1]。高剑父早期那些猛虎与雄鹰也不见了，那种雄肆与豪迈之气让位于传统的疏淡、空灵、闲远与雅逸，他追求"琴以无弦为高，画以无迹为逸"，他画的题材也向传统文人画全面回归。他画《舍利图》《寒江图》《烟寺晚钟》，画传统的写意花卉画，笔墨也真的沉厚、枯涩起来，对传统的理解也较过去更深刻了，甚至基于对传统的认识，对西方现代艺术也能有所接受和理解，对艺术本质的认识显然也更趋成熟。与此前的那种对革命与创造的追求相比，此时的高剑父已意识到"以为不合时宜之梦呓欤，前后矛盾欤"[2]。但是此时与对传统更深的理解相伴随的，却是革命性与创造性的丧失，这当然就有些方人定所批评的"开倒车"的意味了。高剑父过于着意于题材，而且他的日本画法的国画革命对政治革命的依附性太强。由辛亥英雄回归到传统隐士，从热情雄肆向冷寂幽淡转变，从折中中西到向古典传统回眸，正是他政治理想的幻灭与悲观、艺术主张的混沌与模糊的反映。也正是在这种意义上，加拿大人郭适认为，高剑父这位辛亥元老曲折而坎坷的艺术道路"在某种程度上反映了国民革命自身的命运"[3]——尽管如此，高剑父作为20世纪中国画坛最早一批进行中国画革命的先驱者，其功是不可泯的。或许，正因为太早，本来坚持了正确的中西融合道路，即吸收西方美术之精华以促进中国画发展的他，也才会因为经验的缺乏与认识的模糊而走入歧途。但是，高剑父毕竟在这个方向上实践过、辉煌过，他的经验，连同其教训与遗憾，都可以成为20世纪这个风云突变的时代、这个矛盾冲突的世纪性画坛的一笔宝贵的财富。这或许就是高剑父所热衷的辩证法的历史性之所在。

1 高剑父：《山居题跋·读竺摩弟近作》，《市艺》1949年第3期。
2 高剑父：《山居题跋·烟寺晚钟》，《市艺》1949年第3期。
3 郭适：《岭南派：风格与内容》，迟轲译，载岭南画派研究室编《岭南画派研究》第2辑，岭南美术出版社，1990。

陈树人（1884—1948）

三、陈树人

　　陈树人是"岭南三杰"中唯一一位追求"纯粹美术"的画家，然而他也许也是中国美术史上最后一个以不纯粹的业余而享盛名的画家。

　　陈树人（1884—1948），本名韶，号葭外渔子、得安老人、二山山樵。1883年出生于广东番禺（今广州市番禺区）。17岁学画于居廉，与高剑父同为居廉先后门人。1905年，陈树人与人合办《广东日报》以"猛进"为名鼓吹革命；同年与孙中山识，加入同盟会，为加入同盟会之第九人，他加入之时该会尚未正式成立。1906年赴日就读并毕业于京都美术学校绘画科。回国后，1913年再度赴日，入东京立教大学文学系深造。以后陈树人历任国民党总干事、国民政府秘书长、中常委及政府侨务委员会委员长等要职。陈树人一心革命，为国为民，曾送子去苏联留学，但其子归国后却被反动军阀杀害。陈树人对国民党的"清党"极为反感，愤然相斥，拂袖而去。[1]尽管一生从事政治，但陈树人却始终笃爱艺术并与之相伴终生，曾与何香凝、经亨颐一道组织寒之友社，以"岁寒三友"互勉。其画《岭南春色》在比利时万国博览会上曾获最优等奖。1948年病逝于广州。

　　辛亥革命元老的革命经历，使陈树人如同高剑父一样自然地趋向于艺术救国和艺术革命的道路。他曾对高剑父说：

　　　中国画至今日，真不可不革命。改进之任，子为其奇，我为其正。艺术关系国魂。推陈出新，视政治革命尤急。予将以此为终身责任矣。[2]

　　陈树人如此重视中国画的革命，与"五四"以来时代性的试图从思想文化角度改造国民性的思潮是相一致的，即他所谓"艺术之为物，神圣而高尚""精神为提高，国族百世旺"[3]。这位著名政治家虽以教化民众为旨意，但他却没有和高剑父一样，以飞机、坦克、汽车直接入画或用狮子、老虎之类的明显象征物去传达这种愿望，而是取艺术的陶情冶性之途，即他所称之"著书鬻画非遗世，艺果浇蔬亦利人"。或许，慷慨激昂之壮美应该属于曾任暗杀团团长、东路军总司令的高剑父，而"从容中道，以行所无事之态度为之，此等于美术中之优美。……陈树人先生纯粹美术家，而具优美之个性者也"[4]。这位富于才情的艺术家希望呈现的是那种本真自我。从政多年，身居高位，陈树人没有沾染官场习气，他作风简朴，为人平和，也不参与派别之争，和与高剑父尖锐对立的国画研究会诸人如潘达微一直保持亲密关系，国研会也从不对他有微言。"身任党国之重……依然不失其为树人，不变而为非树人也。"[5]陈树人徜徉于山水林泉，为伴于花鸟草虫，抒发他"美

1　陈大年：《陈树人小传》，《良友》1927年10月第20期。

2　同上。

3　陈树人：《人格艺术行简陈曙风一百韵》，载岭南画派研究室编《岭南画派研究》第1辑，岭南美术出版社，1987。

4　蔡元培：《陈树人画集·序》，载陈树人《陈树人画集》，和平社，1931。

5　陈大年：《陈树人小传》，《良友》1927年10月第20期。

自然"[1]的纯真感情。陈树人的画确有一股清淡雅逸之韵。为人正直平和的他，曾因厌恶1927年"清党"后的政治而归隐，虽在30年代重返政坛，但一直有一种返归自然、心寄林泉、"归去烟波一叶舟"的传统文人心态。故其画反倒比高剑父淡雅得多。郭沫若评其艺术"尊诗画清淡，如饮佳茗，余味清永"[2]，这也是一种平衡心理使然。

陈树人改革国画是以写生直接入手的。"学画用功之题，鄙见以为须先从写生着手，徒重摹仿，似非所宜，盖写生为画学基础。"[3]他的创作也的确大多直接从写生得来，故其有"树人抄景"之称。陈树人热衷于在自然中写生，实在与上述身系官场而心寄林泉的心态有关。这从陈树人的题材选择上是可以明白的。陈树人极赞自然之美，"最美无如大自然，得来不费一文钱；蓬莱仙境当前有，省识探寻便是仙"。所以所作亦多风景和花鸟，时人把陈树人此种倾向称为"自然主义"。刘海粟曾称赞道："盖树人之画，纯从自然中得来，而于自然之中再加思想的组织与情调也。其诗的天才，亦不同凡俗，更能陶融于绘画中。以其内在甚深之源泉，遂开现代艺术之先声。"[4]的确，陈树人作画，是"纯从自然中得来"，这就是他一再强调的"抄景"写生之法。王益论对此评价道："'树人抄景'，实在是言出由衷。景而出之以'抄'，这说明陈先生的信奉自然主义。自然主义的艺术家

岭南春色　陈树人

1　陈树人画室即名"美自然室"。

2　郭沫若致陈树人书，转引自郑经文、黄渭渔编著《陈树人的艺术》，人民美术出版社，1990。

3　陈树人：《在中国学画应如何用功》，《艺风》1935年第3卷第2期。

4　刘海粟：《观陈树人绘画展览会》，载朱金楼、袁志煌编《刘海粟艺术文选》，上海人民美术出版社，1987。

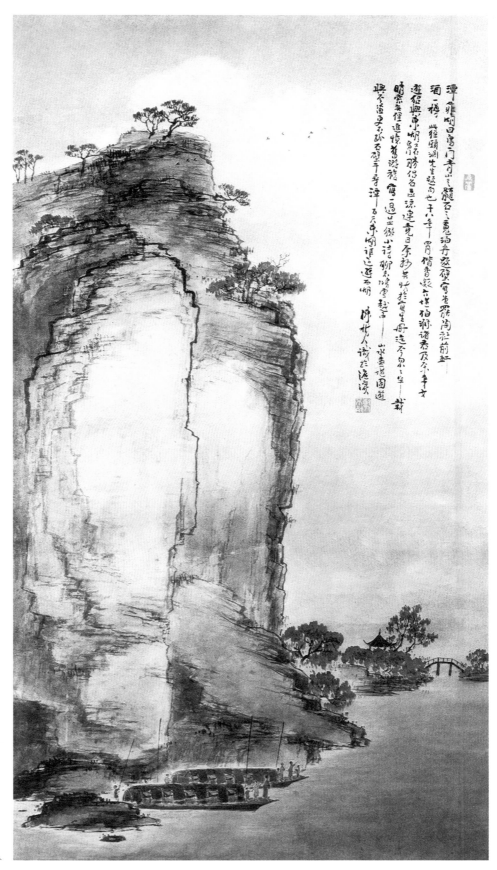

绍兴东湖　陈树人

相信，只要把目前所见到的自然风景一抄下，便可以成为一幅美好的图画。"陈树人作画，总在游历时带上速写本，见有好景，"即行用缺少变化的铅笔的线条抄下，回到画室里照样用铅笔放大到宣纸上，再进一层用毛笔蘸墨加描的工夫……从中'赋色'渲染，而不是用水墨层层皴披，至此，一幅山水画便告完成。一切折衷派画家大都是这么样画山水画的"[1]。由此可见，陈树人的此种画法，一则源于对自然真诚的、衷心的热爱，源于对大自然变化万千的感动；二则他也因此摆脱了传统山水画已成套路的皴法、点法、章法等陈旧格式，倒也新意盎然。同时，陈树人还有一套别具一格的用色观念。他以为，"宇宙皆绿色，山野田圃，遍目尽绿。苟以红代此绿色，四望皆红，吾人将发狂耳。春华秋实，骇紫纷红，而包环之者绿也，然则能调和万种色彩者，非此沉静之绿，更有何色以当之"[2]。所以陈树人的画，不论是山水或是花鸟画，绿的比重都是相当大的，这自然也形成了别具一格的特色。有时陈树人还用西方画法，以色直写，着意形色之准确，与传统没骨法也大异其趣。陈树人的画法一般来说是比较单纯的：线即铅笔式的速写线条，既无传统用线那些顺逆顿挫之变化，又无浓淡枯湿的区别；用色以绿为主，略辅他色，倒是构图较注意一些。因其直接源于写生，所以陈树人的构图几无传统章法的影子。他在西画结构中有所借鉴，常以中国画中所难见的直线分割、交叉来构成画面。香港庄申先生把陈树人的构图模式分析为"二分式""四分式""山谷式"与"传统斜角式"四种，四种构图之图式大致相当于"日、田、∨、≡"等四种形态，亦有"二分式""斜角式""中立式""对交式"等。[3]陈树人的确在构图上花了不少工夫，但由于多取直线式分割、排列组合，所以呈现的构图大多时候不过是两条直线的不同角度的交叉分割，有时竟至以一条直线或横或竖一分为二地对画面进行分割，缺乏中国传统章法中多种结构因素的辩证组合与呼应，缺乏完美章法所应具有的矛盾中的统一，故构图多显单调。有时呈十字形交叉，新则新矣，效果却十分生硬。且往往一整段时间都是某种格式的结构，更显单调。当然，在当时国画界尚少有人从结构上去着意创新的情况下，这种直接引入西方某些结构方式的虽属简单化的做法，却也属难能可贵。

陈树人的艺术的确较为彻底地摆脱了传统国画的传统陈套，除了早期某些模仿日本画的作品外，陈树人后来所画的确也清新自然，自成一格。但是，陈树人在抛弃传统形式的同时也丢掉了不少积累了几千年的中国传统艺术的精华。他抛弃了中国传统用线的特点，引进的却是审美层次更低的缺少提炼的西方式铅笔速写性线条。他那最具特色的构图也因抛弃了传统辩证结构的诸多因素而显得单调。同样地，他以绿色为基调的作品也因缺乏矛盾统一的多种色调的配合而显单薄。陈树人也许是"岭南三杰"中最富情趣的一位，但他同时也许是中国绘画史上最后一位不纯粹的业余文人画家，一生入仕操党国之要，却偏偏选择了需花大量时间且尚难成功的写实风格绘画，所以其绘画

1 王益论：《陈树人论》，《建国日报》1947年6月25至30日。
2 陈树人：《新画法》，《真相画报》1912年第11期。
3 香港艺术馆编《陈树人的艺术》，1980。

显得单薄而粗糙，他的不少作品就像未完成的速写稿。对此，颇有同感的陈树人自己就有诗为证：

精诚贯处金石开，执业不专徒费才。舍己芸人竟何就，艺术之宫成草莱。[1]

在与古代文人画产生的时代大不相同的现代中国画坛，可以想见陈树人作为革命家兼画家，是处于两难处境的。这也是陈树人为国家、为革命付出的牺牲吧。文人画时代之一去不返，也可以此为证了。

1 于风：《读〈战尘集〉札记》，载岭南画派研究室编《岭南画派研究》第2辑，岭南美术出版社，1990。

高奇峰（1889—1933）

四、高奇峰

　　高奇峰（1889—1933），名嵱，以字行，广东番禺（今广州市番禺区）人，著名画家，高剑父之弟。少丧父母，剑父抚其成人，并授以画技，在其18岁时又携其去日本，专攻绘事。高奇峰受民主共和思想影响，在日本加入同盟会。回国后，与其兄剑父在上海创办审美书馆，出版《真相画报》。奇峰归国后即投身革命，夜宿满藏炸弹之密室而无惧色。民国以后，高奇峰潜心绘事，先后任教于香港大学和岭南大学，自己亦创美学馆于广州，办学授徒，赵少昂、何漆园、黄少强、张坤仪即其高足。高奇峰以"新派画""折衷"之法与其兄剑父相呼应，以"二高"之称享誉全国。其作《山高水长》获比利时百年独立万国博览会最优等奖。其代表作《秋江白马》《海鹰》《雄狮》诸轴，为国民政府重金购藏，陈列于中山纪念堂。1933年，因受国民政府之命筹备中德美术展览会由惠赴京，不幸染重疾而病逝于上海，时年仅四十有五。国民政府颁"褒扬令"以表彰其为革命与艺术所做贡献。国民政府主席林森题词誉以"画圣"令名。高奇峰之影响与声誉由此可见。

　　高奇峰是抱着变革国画的精神投身艺术的。他认为，"画学不是一件死物，而是一件有生命能变化的东西。每一时代自有一时代之精神的特值和经验"[1]。高奇峰与其兄高剑父一样，是20世纪最早的一批提倡国画变革的画家，而且同样以辛亥革命的元老身份投身艺术革命，所以其艺术不仅具有求变、求新的特点以适应社会巨变的

1 高奇峰：《奇峰论画及题画诗、款选辑》，载岭南画派研究室编《岭南画派研究》第1辑，岭南美术出版社，1987。

枫鹰图　高奇峰

时代需要，而且还承载着他服务民众的自觉的功利观念，"达己达人的观念，而努力于缮性利群"之倾向，以"慰藉那枯燥的人生，陶淑人的性灵，使其发生高尚和平的观念"。这种种对于古代绘画的变革求新的倾向具体是通过大量引进西方的先进文化及其绘画精神和技法，即融合中西的"折衷"之法去完成的。他对此表述道：

> 研究西洋画之写生法及几何、光阴、远近、比较各法，以一己之经验，乃将中国古代画的笔法、气韵、水墨、赋色、比兴、抒情、哲理、诗意，那几种艺术上最高的机件通通保留着，至于世界画学诸理法亦虚心去接受，撷中西画学的所长互作微妙的结合，并参以天然之美、万物之性，暨一己之精神而变为我现时之作品。

这段话充分反映了"折衷派"们中西折中的具体想法。高奇峰在这里几乎罗列尽了东西方画学的主要特点，甚至把握住了作为艺术之本质的"一己之精神"，即个人情感的表现。应该承认，高奇峰的日本学画经历，使他对艺术的抒情性本质有了较深的认识。正当世纪初的中国画坛还处于西方科学主义崇尚纯物质表现的迷途中时，高奇峰就作为中国画坛的先知先觉者。早在1914年，就在为陈树人《新画法》作序时，在日本中村不折等的影响下，高奇峰清醒地认识到艺术超凡脱俗、净化精神的力量，对中村不折批判那种"奔走于名实之途，非物质的，不以为贵。囚身功利，杀却风景，行见其文明退化"之论大赞曰"此匪特为二十世纪物质主义世界之当头棒，抑亦今日我国民之狮子吼也"。[1]如果考虑到打破对西方文化的迷信，对物质主义以批判而重新认识艺术的抒情性本质的美术思潮是出现于科学与传统文化大论争的20年代中期，则高奇峰的这些观点之可贵就不言而喻了。具有极为开放观念的高奇峰几乎把东西艺术的各种好东西全放在了一起。尽管这些都是好东西，但作为不同文化传统的产物，它们具有极大的差别乃至相反的性质的东西，在不计特征、不问来源、不管和谐与否的情况下把它们胡乱掺和在一起是很难会有好结果的。高奇峰的"折衷"观念亦如其兄高剑父的"杂烩汤"一般，虽然承载了美好的愿望，但未必有很好的结果。中西折中、融合，必须有一个可以立脚的根基，人们也才可以据此而形成对外来艺术有所借鉴、选择与融合的标准。高奇峰的折中，则犯了一个与其兄高剑父相同的错误。

高奇峰最初通过高剑父间接地师法居廉的技法和风格。到日本后，虽然他直接师事的是一位善大和绘的著名画家田中赖璋，受到其诗情及画中明丽色彩的影响，但如同高剑父一样，他可能更欣赏以圆山四条派为基础而融合了大和绘、汉画及西方的光线和空气表现的竹内栖凤及山元春举的画风，以及横山大观与菱田春草弱化线条、强化晕染效果的"朦胧体"画法。此类画风既具优美的东方情调，又有西方的严谨写实。尽管高奇峰早期的成名作中有不少模仿乃至抄袭竹内栖凤及山元春

1 高奇峰：《新画法·序》，载陈树人《新画法》，审美书馆，1914。

举等日本画家的著名作品的倾向[1]，但高奇峰的写实及表现的能力在"岭南三杰"中无疑仍是最强的一位。他善于在湿润的画纸上让色彩与水墨流布渗化而构成柔和、朦胧的美妙效果，同时又严格地控制着形的描绘和光线的变化以及空气的迷蒙。高奇峰尤其擅长在粗犷的大形中进行精细至纤毫毕现的描绘。故其画风雄中有秀，刚中带柔，而介于剑父及树人画风之间。同时，在高奇峰这种仿自日本的画法中，中国笔墨的韵味和日本绘画那种淡雅灵秀融成了一气。同时，线的表现被大大地减弱，这种与光、色、体积的三维空间的造型相矛盾的虚拟、抽象、二维的线的削弱，则使墨与色在水气淋漓的直接渲染中创造出一片自然、真实和笼罩着诗情画意的独特境界，这是一种与传统中国画大相径庭的境界。这种被直接引入中国的东西融合已经颇为成功的日本画法，使得亦属东方，且是日本画渊源的中国画坛颇感新鲜与兴奋，也给高奇峰带来了巨大的声誉。李寓一在评价1929年教育部全国美术展览会，即第一次全国美展时说，"以全部之作品而统述其概，则'四王'、八大、石涛、石谿上人，及倾向于西洋之折衷画法，实于无形中占最大之势力"。而他所谓的"折衷派"直接指的是高奇峰及其弟子。"法于高奇峰、金拱北者，以何香凝、周一峰、周叔雅、方人定、何漆园、赵少昂辈为最显然。高氏陈于会中有水牛、白马、清猿等幅，皆其旧作。……有志于中西画法合并之画幅中，除往年之金拱北而外，无有出其右者。现设教于岭南，岭南之学子，望风景从，蔚然自成一派。"[2]可见在20年代末期，高奇峰及其弟子已以"折衷派"之代表在现代中国画坛上成为"最大之势力"之一了。就是在高奇峰去世后的第四年，即1937年，高奇峰的遗作和其弟子作品参展，此时其已在岭南派的旗帜下显示实力了。简又文在评述第二次全国美术展览会时谈到此派，"此派国画在清末民初之际，即有广东陈树人、高剑父及已故高奇峰三氏为之倡，即时人所称为岭南派者是"。评价高奇峰，"优点尤在渲染颜色之鲜艳与描写毛羽之工细"，其弟子张坤仪、赵少昂、黄少强、叶少秉、何漆园，"皆大有可观之新派国画"。[3]

但是，与其兄高剑父皈依佛教一样，高奇峰后期的作品亦有相似倾向。这位革命元老也开始画善恶两忘的禅僧，画"十年心与空山空"的达摩，画"扰扰劫尘空"的木鱼和尚等，画法也随着这种心境的变化向传统文人逸笔写意回归。他放弃了主要以模仿而来的曾经给他带来巨大名声的色彩明丽、描绘精致的日本画法，而使用更简练的构图和更洒脱的水墨阔笔的传统文人画式的表现。高奇峰引进变革后成功的日本画风给沉闷的世纪初的中国画坛带来了令人兴奋的启示，这仍然应该算是一难得的成绩。但他没能在此基础上进行更深一层的立足中国的创造性的中西融合的努力。在对政治的失望和在传统派的尖锐批评中，高奇峰向传统做了无保留的回归，加上他英年早逝，这样就限制了他的成就，也减弱了他在国画改革上本已具有的重要影响。

1 见本节第一部分"现代中国画史上的岭南派及广东画坛"。
2 李寓一：《教育部全国美术展览会参观记（一）》，《妇女》1929年7月第15卷第7号。
3 简又文：《第二次全国美术展览会（下）》，《逸经》1937年5月5日第29期。

啸虎　高奇峰

猿　高奇峰

徐悲鸿（1895—1953）

第五节　徐悲鸿

　　中国画的改良、改革乃至革命已经经历了一个世纪的漫漫途程，其中充满着种种艰辛与曲折。从"五四"时期那种伴随着"科学"与"民主"两面大旗而同时出现的消极的盲目否定传统推行全盘西化之风始，到近年来那筑基于同样一个全盘西化的"新潮"之风，我们可以找到一条清晰的民族虚无主义和唯洋、唯外是从的殖民文化的脉络。近年来，此种民族虚无之风大行其道。请看青年画家陈丹青之论："中国固有文化，较之欧洲文化，自来轻视学术，不讲逻辑，不讲方法论，缺乏学术系统。如国画，虽有画论、技法等著作相辅，而论严密性、系统性、条理性都不及油画大观。"而其技法"僵死"，理论则"以流露即兴灵感为能事，最终以释氏道家的谛旨为原理，构成美术上的玄学。而所谓学术活动是理性的，逻辑严密的，容不得惝兮恍兮那一套"。[1]这段影响颇大的话其意当然不尽是陈丹青的，从用词、语气到内蕴，整个都是渊源有自的。应该承认，陈丹青的这种源于他人的观点的确体现了20世纪以来民族虚无、唯洋是从的画坛上一种重要的倾向，而此种思潮的真正代表，就是那位至今被人称颂无尽几至画坛之极的徐悲鸿。[2]的确，徐悲鸿在中国现代绘画史的后期（40年代）及当代之前期（50年代初期）几乎一直处于画坛领袖的地位，在美术界形成的直接影响也无人可比拟。不管对徐喜欢与否，从某种角度上说，徐悲鸿及其艺术都是20世纪画坛一种倾向的代表，对徐悲鸿的研究如果不再停留在千篇一律的一味颂扬上，而是实事求是、冷静而客观地去分析，或许可以让我们从20世纪以来步履维艰的中国画改革中，从全盘西化的画坛思潮、五六十年代的唯写实倾向乃至80年代的"新潮"中，找到某些来龙去脉，并获得不无裨益的启示。

　　徐悲鸿（1895—1953），原名寿康，1895年7月出生于江苏宜兴一个贫苦的农村画师家庭。少时即随父学画，以临吴友如人物画及能到手的各种烟盒、标本、画片开始其艺术的生涯。对此他在《悲鸿自述》中说："时强盗牌卷烟中，有动物片，辄喜罗聘藏之。又得东洋博物标本，乃渐识猛兽真形，心摹手追，怡然自乐。"1913年去上海入刘海粟创办的上海图画美术院短期学习。[3]后在上海结识审美书馆之高奇峰，以画马获奇峰"虽古之韩幹无以过也"之誉。又为哈同花园作仓颉画像时结识康有为，"执弟子礼居门下"。[4]与康有为相识成为徐一生事业之转机。1917年，徐悲鸿

1　陈丹青：《中国油画的基本问题——油画艺术讨论会书画发言（上）》，《美苑》1985年第4期。
2　据王震《徐悲鸿研究》载，从20年代至90年代（1990年止），研究徐氏之论文著述有四百余篇、本。
3　徐氏是否入该院成为后来徐氏与刘海粟不和之因。《悲鸿自述》称："年十七，始游上海。欲习西画，未得其途，数月而归。"袁志煌、陈祖恩编著《刘海粟年谱》（上海人民出版社，1992）第7页："是年，朱屺瞻（增均）、王济远（懋）、徐悲鸿等在上海图画美术院第二届西洋画科选科班学习。"
4　徐悲鸿：《悲鸿自述》，《良友》1930年4月第46期。本文引文非特别标注，均引自该文。

东渡日本数月，对日本画家"能脱去拘守积习，而会心于造物，务为博丽繁郁之境"极感兴趣。归国后于1918年受蔡元培之邀出任北京大学画法研究会导师。1919年至1927年间留学法国，师事写实主义画家达仰。此同时，于1920年在北京大学《绘学杂志》上发表过著名的《中国画改良论》并游历欧洲，遍览古典艺术之精华。1927年返国后，先后在南京中央大学艺术系任教授和短期出任北平大学艺术学院院长，并同在该院任教授的齐白石订交。[1]1933年至1934年间，徐悲鸿曾赴欧洲各国及苏联举办中国画展。抗战期间曾出访南洋为抗日募捐。1939年又应泰戈尔之邀出访印度，归国后在重庆担任中央大学艺术系教授并筹建中国美术学院。抗战结束后，1946年任北平艺术专科学校校长。1949年，中央人民政府任命徐悲鸿为中央美术学院院长。1953年9月23日，徐悲鸿因病在北京逝世。

徐悲鸿一生以坚持写实著称，其本人也以坚持写实自傲，同样地，他影响中国画坛的也是写实精神。这种艺术倾向的形成具有主客观的深刻原因。

徐悲鸿出生于一个主要以画逼真的肖像画谋生的农村画师的家庭，这就从一开始培养了他对逼真描绘的浓厚兴趣。如其《悲鸿自述》所言，先君"观察精微，会心造物，虽居穷乡僻壤，又生寒苦之家，独喜描写所见，如鸡犬牛羊村树猫花，尤好写人物。自由父母姊妹（先君无兄弟），至于邻佣乞丐，皆曲意刊划，纵其拟仿。……先君无所师承，一宗造物。故其所作，鲜Conrontion而

1 徐悲鸿在北平大学艺术学院任院长，据李松编著《徐悲鸿年谱》载为"1928年10月，应北平大学艺术学院之聘，到北平，任院长，后以学院发生风潮，于12月辞职南返（注：一说为1929年）"。据王震《徐悲鸿研究》载，1928年10月徐获任该院院长聘书，11月15日接任该职，1929年1月23日辞职南返。而廖静文《徐悲鸿一生》则称"1929年9月，由于蔡元培先生推荐，悲鸿受聘担任北平艺术学院院长"。关于徐悲鸿请齐白石出任教授这件几乎家喻户晓的事，廖静文在该书中做了极为生动的介绍："当他（注：指徐悲鸿）发现齐白石在中国画方面的高深造诣后，亲自去拜访了这位当时处境十分孤立的老画家，并决定聘请齐白石先生担任北平艺术学院教授。"廖先生还绘声绘色描述了徐悲鸿如何三顾茅庐，亲自接送，亲陪上课，以至于齐白石激动得声音发抖几至下跪而被徐扶住的情况。时间即她所称1929年9月徐任院长之后，请参见《徐悲鸿一生》第100页到第103页。而据人民美术出版社1962年版《白石老人自传》载："民国十六年（丁卯·1927年），我65岁。北京有所专教作画和雕塑的学堂，是国立的，名称是艺术专门学校，校长林风眠，请我去教中国画。我自问是个乡巴老出身，到洋学堂去当教习，一定不容易搞好的。起初，我竭力推辞，不敢答应，林校长和许多朋友，再三劝驾，无可奈何，只好答允去了，心里总多少有些别扭。……民国十七年（戊辰·1928年），我66岁。……国民革命军到了北京，因为国都定在南京，把北京称作北平。艺术专门学院改称艺术学院，我的名义，也改称为教授。"廖先生所叙徐悲鸿三请齐白石之事与齐自称林风眠请自己之事极为相似，连齐白石对林风眠所说之话也移置于与徐之对话。而齐教授之职是由"教习"改称为"教授"的。然而《齐白石自传》中，1927、1928、1929年段均无徐氏请齐的丝毫记载。给齐白石作传的林浩基作《彩色的生命：艺术大师齐白石传》立"艺专任教"专章第313页到323页详尽地叙述了林风眠1927年初春请齐白石任教之事，细节与廖先生所叙之徐悲鸿请齐白石事极为相似，但也未提及徐悲鸿。廖先生并未亲历之"回忆"，可能有想象附会之误。而齐白石"衰年变法"后已于1922年和陈师曾在东京联展，声震东瀛，又入展巴黎，名声大震于海内外，"二尺长的纸，卖到二百五十元银币"，"从此以后，我卖画生涯一天比一天兴盛"，齐还作诗"曾点胭脂作杏花，百金尺纸众争夸。平生羞杀传名姓，海国都知老画家"。（见《齐白石自传》1922年段）可见那时齐早已转运走红，并不"十分孤立"。林请齐也是慕名而至的。李松编著《徐悲鸿年谱》及王震《徐悲鸿研究》中徐悲鸿《艺术年表》的1928年至1929年段均无徐悲鸿请齐白石任教授的任何记载。至于徐悲鸿1928年底任院长时续聘齐白石并与之订交是可能的，但情形与意义均非廖先生所叙了。

特多真气。守宋儒严范，取去不苟"。其父这种"曲意刊划，纵其拟仿"以逼真为唯一目的的绘画追求，给年幼的徐悲鸿留下了极深的印象，"吾时受先君严督读书，深羡其自由作画也"。年幼时打下的烙印给徐悲鸿带来的影响是巨大的。19岁时父病故之前，徐悲鸿一直在父亲"严督"指导下习画。9岁时，"先君乃命午饭后日暮吴友如界画人物一幅，渐习设色"。以后则在香烟画片、动物标本中模习，纯以现实之真实描摹为旨意。因此，当徐悲鸿17岁"始游上海，欲习西画"时，这位在穷乡僻壤自学成才的青年已有相当可观的写实本领。这种写实能力可从高奇峰比之韩幹——唐代著名的写生画马大家——的由衷赞叹中看到，亦可从提倡严格写实精神的康有为收徐为弟子而印证。从现存徐悲鸿早期作品《诸老图》看，人物造型严谨准确，无可挑剔，以西方水彩之法作中国画式山水构图，树干、石头阴影明显，体积膨然，水中天光倒影——分明，虽有幼稚处，但的确已有相当基础。难怪当他1913年"始游上海，欲习西画"而进入草创初期、自身极不完备的上海图画美术院学习时，会因严重不满而退出，且后来坚决不承认此事。这种写实能力帮助他成功竞争到了哈同花园的仓颉像的绘制工作，使他得到高奇峰的称赞，更为重要的是，他借此"一登龙门"获得声名赫赫的戊戌领袖康有为的赏识。康有为"卑薄四王，推崇宋法，务精深华妙，不尚士大夫浅率平易之作"的宏论使这位具相似倾向的青年人心中燃起一盏明灯。如果说徐悲鸿从小就耳濡目染受其父严督指教早已形成对写实的强烈的自发意味的偏执爱好的话，那么，康有为的教导则强化形成了这种倾向。徐悲鸿至此形成他"独持偏见，一意孤行"的写实艺术之信条。应该说，康有为的赏识成为徐悲鸿一生中一个极为重要的决定性的转折。

应该说，这种写实性倾向的确是时代性的普遍思潮。

当时中国的确太落后了，落后挨打与半殖民地半封建社会的严峻现实给中国知识分子的刺激太大，从洋务运动到戊戌变法，其核心内容都有科学（指西方的实证科学，下同）的位置，在他们眼中，只有有了科学，中国才会有救。从洋枪炮、洋军舰的进口、制造，到对数学、物理、化学理论乃至生物进化论的译介，都是这股科学主义潮流的产物。科学成了当时中国社会生活中最有尊严、最权威的名词。自然地，在艺术中引入科学也是大势所趋。[1]值得注意的是，当时知识界一些典型的唯科学主义者与徐悲鸿都有密切的关系。如游历过欧洲，惊叹于西方科学之发达、艺术之真幻，并由此而贬低"非科学"之中国艺术的康有为；认为"科学、美术，同为新教育之要纲"，研究美术，"不可不以研究科学之精神贯注之"的蔡元培[2]。著名的信仰科学并认为爱情都是生物化学作用的无政府主义者吴稚晖对徐悲鸿也有极大的吸引力。徐悲鸿曾介绍过吴稚晖刊于《绘学杂志》（1920年）论照相之美的文章。其引言说，"徐悲鸿导师觅得武进吴稚晖先生昔时之'黜盦客座谈话'数则，携来会中，谓吴先生学问、道德，吾党之素所崇拜者也。此数则谈美术，尤可贵"，云

1 关于画界的唯科学主义思潮请参见本书第一章第二节"科学与艺术的矛盾与统一"。
2 蔡元培：《北京大学画法研究会旨趣书》，《北京大学日刊》1918年4月15日。

云。而吴稚晖的谈话是关于美术与照相之关系。[1]甚至就连徐悲鸿一向景仰的印度大文豪泰戈尔也曾以"'快学科学',东方所急需的就是学科学"相劝。[2]在"五四"前后科学与民主的现代思潮的强大影响下,整个中国画界都追求过科学写实之风,如陈师曾、林风眠、刘海粟等若干先进皆如此。对本来就自发地具备写实倾向的徐悲鸿来说,取科学写实之态度无疑是几乎唯一的选择了。事实上,徐悲鸿也的确是这样做的。

在徐悲鸿看来,艺术与科学其本质都是一样的,都是对客观之"真"的表达。他说,"艺术家应与科学家同样有求真的精神","科学以数学为基础,艺术以素描为基础,艺术为天下之公共语言"。徐悲鸿也曾抄录过达·芬奇的语录"美术者乃智慧之运行",而这种科学的智慧放在美术上看,自然就被认为是西方那十分严密的、科学的写实方法。在这种唯科学主义的影响下,徐悲鸿的美学观是直接从属于科学与理性之"真"的。他说,"科学之天才在精确,艺术之天才亦然。艺术中之韵趣,一若科学中之推论,宣真理之微妙",还说"艺术以'真'为贵,'真'即是美。求真难,不真易;画人难,画鬼易","一切学术有一共同目的,曰:追寻造物之真理而已。美术者,乃真理之存乎形象、色彩、声音者也",以及"画之一道,无中外,唯'是'而已",等等。而中国艺术之所以落后,就是因为缺乏科学之精神。徐悲鸿在《西洋美术对中国美术之影响》一文中把科学当成衡量艺术先进与否的尺度:"抗战前五十年中吾国艺术之可谓衰落时代,西洋美术乃一博大之世界!吾国迫切需要之科学尚未全部从西洋输入,枝枝节节之西洋美术更谈不上","以中国之大,人民之众,艺事之衰落,至于如此,若不再力图振奋,必被姊妹行之科学摒弃!更无望自立于国际"。[3]科学成为评判艺术先进与落后的唯一尺度。

由于持有这种唯科学的美学观,徐悲鸿的艺术观自然地倾向绝对精确的写实。早在1920年,徐悲鸿在他发表于《绘学杂志》的《中国画改良论》一文中就曾指出过,"中国画不能尽其状,此为最逊欧画处"。改变之法"——按现世已发明之术,则以规模真景物,形有不尽,色有不尽,态有不尽,趣有不尽,均深究之"。也就是说,不科学、不真实的中国画必须按西方科学之方法如透视学、色彩学、解剖学等一一去改良。此言尚是徐悲鸿未出国前之论,而到了国外之后,这种科学观念变本加厉地发展起来。"吾人研究之目标,要求真理,唯诚笃,可以下切实工夫,研究至绝对精确之地步,方能获伟大之成功。"这一来,艺术与科学就在"绝对精确"的绝对要求下几于等同。侯一民先生曾回忆说,40年代末,徐悲鸿"甚至采取全校学生在大礼堂里默写解剖的方法,不仅要求默写人,而且要求默写马。1948年春天,有一次在大礼堂全校默写马的解剖",以致学生"纷纷

1 蔡元培、吴稚晖之言论见《绘学杂志》1920年6月第1期。

2 出自冯友兰与泰戈尔谈话,载《新潮》第3卷第2号,转引自《欢迎太戈尔》,《东方杂志》1924年3月25日第21卷第6号。

3 此段所引徐悲鸿的讲话均引自王震《徐悲鸿研究》(江苏美术出版社,1991)中的徐氏《画论辑要》。以下所引徐氏之论有出于别处者专门注明外,其他均出自此书,不再单独注出。

嚷着要罢考"。[1]这种观点显然到他去世前也无多大改变："人家武器已用原子弹，我们还耽玩一把铜剑，岂非奇谈。"

然而，艺术与科学毕竟是两回事！

事实上，对艺术与科学的区别即使在实证科学的西方也早有认识。且不说早在19世纪中期印象主义受东方不科学的平面性艺术的影响，就已抛开了对严格的科学素描和体积感的追求而寻找外光色彩的平面性表现，毕沙罗抛弃了短命的修拉的物理科学"分色"的"新印象主义"，而凡·高、高更，对印象主义残留的那一点纯视知觉的科学意味也都要抛弃，取而代之的是以表现情感的热烈的色彩。高更们知道，正是"欧洲人积累起来的全部智慧和知识恰恰使他们丧失了人类的最大天赋——强烈深厚的感情与表达这种感情的率直的方式"。"一味探索光与色彩的光学性质时，美术便陷入了失去强烈而富于热情的表现风格的危险之中"，整个西方艺术才由此告别了古典传统而步入了现代形态。[2]与中国毗邻的日本也是如此。19世纪六七十年代开始的明治维新在美术上也是以向科学的"欧米新文明"学习而掀起"洋风美术"运动的。但在19世纪80年代初，美国人费洛诺沙就在日本批判西方油画，指出科学之"写实并非绘画善美的基本。毋宁说重视写实而失去绘画的本质——妙想，是绘画的退步"。作为外国人的费氏因此而成为日本画复兴的领袖。另一领袖人物冈仓天心则把影响明治时代的欧洲的古典主义绘画称为"是德拉克罗瓦揭取僵化的学院派明暗法面纱以前的东西"，"是处于最低潮阶段的欧洲艺术"，而日本人"摹仿西洋的尝试，是在摇篮时代的黑暗中摸索"。[3]正因为这两位清醒的画坛领袖的睿智的指引，日本健康的、民族的现代艺术体系方能建立。

与落后挨打故试图维新而盲目求教于西方科学，并进而反省回归民族自主之路的日本一样，中国本来是经历了同样过程的。

从鸦片战争时林则徐注意"夷务"开始，到与明治维新同时期的19世纪60年代，中国也已开始了洋务运动，1898年康有为等人又有戊戌维新之举，在知识界向西方学习已成必然之势，到1919年五四运动，从西方来的"科学"与"民主"更成为先进的中国知识界的两面旗帜。但是，科学并非万能，科学并非"救国"的灵丹妙药，这一点在"五四"以后也逐渐被人认识。第一次世界大战引来的世界性的对科学万能的怀疑思潮在20世纪20年代初期，甚至在中国知识界引来了一场唯科学主义与东方文化、反科学万能论的大论争。这场论争双方是非交叉，莫衷一是。尽管这场论争"科学主义在其他领域仍占上风，但至少在艺术的领域，人们开始考虑科学的价值，考虑物质与精神的关系"。这之后的中国画界，那些一度迷恋过科学的、物质的、西方古典写实主义的大批中国画家

1 侯一民：《我的老校长》，载文史资料研究委员会等编《回忆徐悲鸿专辑：徐悲鸿》，文史资料出版社，1983。

2 冈布里奇：《寻求新的规范》，载《艺术的历程》，党晟、康正果译，陕西人民美术出版社，1987。

3 河北伦明：《日本现代绘画的产生》，刘晓路译，《美术译丛》1985年第4期。

群马图　徐悲鸿

开始转向：他们或者向东方回归，研究东方固有之本位文化；或者在对东西方文化的缜密研究与比较中，选择借鉴与东方艺术有更多相似处的西方现代派艺术来实现中西融合。这是一大批人，这是又一股思潮。这批人可以举出如陈师曾、徐朗西、倪贻德、陶冷月、林风眠、庞薰琹、徐志摩、傅雷、汪亚尘、刘海粟、黄宾虹、潘天寿、钱松喦、傅抱石、朱应鹏、张牧野、丰子恺、宗白华、郑午昌、谢海燕、关良、王显诏、高剑父、高奇峰……就是一度信奉科学万能的文化界领袖蔡元培，也一改初衷，注意到"感情是属于美术的"而和用概念的科学相区别……[1]这是当时中国美术界的绝对主流！中国画坛经历了与明治时期日本画坛几乎同样的历程！

但是，徐悲鸿不属于这个潮流。徐悲鸿仍然没有改变其"科学写实"之初衷。

1 关于科学与艺术关系的论争情况，在本书第一章第二节"科学与艺术的矛盾与统一"中有详尽论述，请参考。

在唯科学论与东方文化、反唯科学万能的20年代大论争的时期（1919—1927），徐悲鸿大部分时间都在法国，而且是在一些极严谨的古典写实主义画家那里接受严格的写实训练。尽管徐悲鸿所崇尚的古典写实主义作为思潮在他到达欧洲之前一个多世纪就已消失，而浪漫主义、印象主义、印象派之后及现代主义已相继出现发展了一个多世纪，当他留学巴黎时，正是野兽主义、立体主义、表现主义兴起之时，但徐悲鸿始终没有注意过这些艺术思潮。他的画古典历史画的教师达仰教导他"毋慕时尚"，徐悲鸿也的确对身边的这些现象充耳不闻。谢里法对此写道：

> 这时徐悲鸿是巴黎美专的学生，若以该校为圆心，三十分钟步行的旅程为半径，则当时巴黎艺坛上的所有活动皆不出此方圆之外……可是从徐悲鸿日后的言行看来，他对印象主义以后的思潮，似乎始终没有诚意去接触过……这种反应发生在一个感受力敏锐的青年画家如徐悲鸿，则更是难以置信了，当时的徐悲鸿才二十四岁呢！[1]

可以说徐悲鸿从他父亲那里传承下来的朴素的写实癖好，经康有为、蔡元培的唯科学主义美学观的熏陶而定型，又由欧洲古典写实主义画风的严格训练而强化成坚定的信仰。这种倾向的形成固然有以上原因，但又与唯科学主义在中国难以衰减的全方位影响相关，与徐悲鸿"独持偏见，一意孤行"刚愎自用的性格相关，也与他对历史知识缺乏深入研究的主观片面的学风相涉。多种因素互为因果，恶性循环，使徐悲鸿科学写实的偏好变本加厉，发展而至极端。

科学与艺术虽不无联系，但二者的性质却有着重大的差别。研究自然的实证科学、研究自然自身的规律，对于人类有着共通的普遍意义；而作为意识形态的艺术，是各民族在自身特定传统基础上经成千上万年不断积累、演进、传承的结果，它使各民族形成了对艺术创造与欣赏的特定的心理定式，形成了各自独立的审美心理和审美趣味。把具普遍性的自然实证科学与具特殊民族性的艺术简单地等同或联系，将给艺术的创造带来莫大的危害。亦如同科学的电视机却在各国播映着全然不同的电视节目一样，民族艺术应该有独立的价值。

但是唯科学论给徐悲鸿造成的危害不在于是否应该写实这一点，而在于它使徐悲鸿在唯科学论与写实的思想基础上形成了一种西方式心理定式，一种全盘西化的西方本位文化观，及由此而生的民族虚无主义，这是一种与当今盲目崇拜、模仿西方现代的后现代艺术一样有害的盲从心理。徐悲鸿的西方本位观和当时流行的以胡适为代表的全盘西化论同属于一个文化思潮。

在徐悲鸿尚未赴法留学之前，他从一些洋画片上了解到西方的写实绘画，及至1918年5月在北京故宫看到清代郎世宁画时，就慨叹道，"其精到诚非吾华人所及"，况且，"今之欧画已完美至极度，但彼时尚未也"。[2]对一个一般水准的且是未至"完美"阶段的欧洲画家就感慨成这样，那真

1 谢里法：《徐悲鸿》，台湾雄狮图书公司，1978。
2 来季庚：《文华殿参观记》，《绘学杂志》1920年6月第1期。

到了"完美至极度"的欧洲去又会有什么样的感觉呢？难怪当徐悲鸿一旦亲临西方，面对西方精美的古典艺术作品时，确实就爱之至极，难以自已，顿生"吾愿死于斯土矣"之绝叹。如果说，在出国之前，徐悲鸿就对中国艺术"不能尽术尽艺"大为不满，而到西方后，民族虚无主义的观念则一发不可收拾。他在谈到去意大利观感时说：

> 念吾五千年文明大邦，惟余数万里荒烟蔓草，家长无物，室如悬磬。
>
> 美哉范尼史，吾愿死于斯土矣！
>
> 又如腊飞罗（注：拉斐尔）、薄底千里（注：波提切利）庄整之壁画，无论其美妙至若何程度，即其面积，亦当以里计，以视吾国咬文嚼字者，掇拾两笔元明人唾余之残墨以为山水，信乎不成体统。又有尊之而谤詈西画者，其坐井观天，随意瞎说，亦大可哀矣！[1]

至于徐悲鸿用他所爱用的数字来表达对民族艺术的蔑视时，这种民族虚无主义的程度似乎也可以有所度量了。他认为中外美术之比：

> 以高下数量计，逊日本五六十倍，逊法一二百倍。

徐悲鸿也为中国院画体系的画家说些好话，但比较西方，也是有相当保留的：

> 如阎立本、吴道子、王齐翰、赵孟頫、仇十洲、陈老莲、费晓楼、任伯年、吴友如等，均第一流（李龙眠、唐寅均非人物高手），但不足与人竞。[2]

这就令人想到与徐悲鸿同一时期以提倡"全盘西化"著称的胡适所持的与徐相似的对中国文化的基本否定态度。如其在《再谈信心与反省》中所说，中国"几千百年之久的固有文化是不足迷恋的，是不能引我们向上的。那里面浮沉着几个圣贤豪杰，其中当然有值得我们崇敬的人，但那几十颗星儿照不亮那满天的黑暗"。中国文化艺术即使是优秀的部分在他们眼里都是"不足与人竞"的！

由此可以看出，徐悲鸿在他留欧期间，实则已形成了一套牢固地建立在西方古典写实主义基础上的艺术观念与审美原则。他用这种观念去从事创作、批评，也用这种观念去曲解民族的历史，再在他观念中已面目全非的变了形的我国"固有美术"的基础上去改造国画，即以西方的审美去改变中国的审美，以科学的西方美术去"改良"不科学的"落后"的中国艺术，这不啻是另一种"全盘西化"的观念。徐悲鸿这种至今未能引人注意、引人批评的典型的西方本位观念明显地表现在他后来提出的"新七法"上。

1　徐悲鸿：《悲鸿自述》，《良友》1930年4月第46期。

2　徐悲鸿：《古今中外艺术论——在大同大学演说词》，《时报》1926年4月23日。

"新七法"是徐悲鸿于壬申年（1932年）在其《画范》序中提出的"有定则可守，完成一健全之画家"的准则。"新七法"：一、位置得宜；二、比例准确；三、黑白分明；四、动作或姿态天然；五、轻重和谐；六、性格毕现；七、传神阿堵。由于徐悲鸿整个艺术观念是建立在唯科学论的仅以准确再现客观对象为最终目的的西方古典写实艺术的基础上，所以他的这套绘画标准的关注点全在客观对象那里，与创造主体丝毫不相涉。可以说，这是一套不折不扣的研究客观物象自身塑造的原则，如"位置得宜，比例准确，黑白分明，动作天然"等皆属外在形态，而唯一涉及性格、感情的两条，又全是客观对象之神情与性格，与画家本人亦全然无关。在其"轻重和谐"一条的解释中，徐悲鸿提到了"韵"与"气"的概念，然他自称"贵明不尚晦"，无需"百般注释"的解释又说得十分明白："此指已成幅之画而言，韵乃象之变态，气则指布置章法之得宜。"——气与韵还是在对象那里！

有人认为徐悲鸿"新七法"是对中国谢赫旧"六法"的发展，其实二者本质上是全然不同的。在"六法"中，"气韵生动"是被列在"六法"之首的，以笔力劲健的形式表现为目标的"骨法用笔"也被列在第二，而与徐悲鸿在"传神阿堵"条中解释"传神之道，首主精确"，也是与"七法"核心的形似相关之"应物象形"条则被放在了第三位。"六法"顺序的排列不是作画与赏画顺序的关系，而是中国绘画美学各要素之轻重使然。气韵绝非"变态""章法"，而是一种形而上的、通过"画面形象通向那个作为宇宙的本体和生命的'道'"的主体精神，一种主体之情之"意"[1]。难怪首先解释谢赫"六法"的唐代的张彦远说，"夫象物必在于形似，形似须全其骨气，骨气形似，皆本于立意，而归乎用笔"。而"气韵"在其中的统帅作用更不容置疑，"今之画纵得形似而气韵不生。以气韵求其画，则形似在其间矣"。"若气韵不周，空陈形似；笔力未道，空善赋彩。"[2]张彦远当然不会赞成"传神之道，首主精确"的西方观念，况且中国之"气韵"还不能等同于"传神"，带有深刻哲理性的创造主体的情与意的表现与仅仅对对象的神之传达，即如徐悲鸿解释"传神阿堵"条"所谓传神者，言喜怒惧爱厌怯等情之宣达"当然大不相同。再从"六法"在后世的演进去看，如从"论画以形似，见与儿童邻"（宋·苏轼），"不求形似者，不似之似也"（明·王绂），或者在"六法"之前的汉代刘安"谨毛失貌"等观念去看，徐悲鸿的唯科学的西方古典写实的观念与中国传统的言志缘情的美学观是完全背道而驰的，也与"六法"精神全然相悖。[3]

同时，徐悲鸿这种唯科学纯理性的艺术观使他也违背了艺术创造的规律。中国艺术和西方艺术在演进至近现代后具有越来越多的传达主观情感的倾向，他那种"宁愿牺牲我以就自然，不愿牺牲自然以就我"及"美术者，乃真理之存乎形象、色彩、声音者也"的对唯科学的极端热情不仅与

1 关于"六法"及"气韵生动"那种复杂而深刻的中国美学意蕴及价值，请参见叶朗《中国美学史大纲》（上海人民出版社，1985）第9章第6节，作者在此书中有翔实的研究和考证。

2 见张彦远《历代名画记》卷一《论画六法》。

3 中国绘画的这种特质可参考宗白华《美学散步》、林木《论文人画》《意象艺术的情感机制》等。

　　"外师造化，中得心源"（唐·张璪）、"我之为我，自有我在"（清·石涛）、山川万物"所以终归之于大涤"（清·石涛）的"诗言志"（《尚书》）的中国传统精神相违背，也与从德拉克洛瓦"纯粹的写实主义是没有什么意义的""没有感情的话，就既不会有艺术家，也不会有观众"这种情感表现的西方近现代观念相违背。德拉克洛瓦可是19世纪上半叶的人！而艺术就是情感符号的创造，艺术就是情感的表现，在徐悲鸿所处时代的西方，可是占绝对统治地位的美学观。如果说徐悲鸿的观念是西方的，那么，还只能说，那是18世纪以前的，甚至更准确地说，那是文艺复兴唯科学论艺术时代的部分观念。

　　对徐悲鸿来说，艺术就是理性的、科学的，故而也就是客观的，情感在徐悲鸿的艺术中是被压抑的，情感也未对徐悲鸿的形式语言的形成构成过较大的影响，这也就使徐悲鸿的艺术形成了缺少变化的基本风貌。情感的流动性总是使处于变动的社会中的画家的情感呈现为流变的状态，也因此影响画家的美学观念、审美趣味、注意指向等，并由此引起画风之变，使画家的艺术创作呈现明显的阶段性。那位强调"我自用我法"的石涛曾说，"意动则情生，情生则力举，力举则发而为制度文章，其实不过本来之一悟，逐能变化无穷，规模不一"[1]。情变于一悟，艺变乎情变，"质文

1　见石涛《墨笔山水》题跋。

愚公移山（局部）　徐悲鸿

代变……与世推移"（南朝梁·刘勰），这是艺术的普遍现象。齐白石有"衰年变法"，黄宾虹有黑白之分，毕加索永在变化，古今中外，大多如此。但徐悲鸿是一例外，他一生除了有由幼稚到熟练的过程，其成熟后的风格没有大幅度的变化。这也难怪，徐悲鸿的画法既然是对现实的"绝对精确"的模仿，现实不变，其画当然不应该变，岂不闻"天不变，道亦不变"吗？科学的结论不就是以它的永恒不变的真理性和普遍性著称的吗？

　　如果对徐悲鸿这种强烈的西方艺术思维的心理定式，这种深入骨髓的科学写实倾向和对西方艺术崇拜至极的心理缺乏了解，就很难理解他的中国画改革的方式及种种令人费解的现象：如裸体群大量出现于他的中国古代的主题性人物群像上，一些现代的模特儿被生硬地搬到古代（如《溪我后》），印度的厨师出现在中国的《愚公移山》中，等等。但是，这种定西方古典写实主义为一尊的思维模式，在西方的思维原则尚在发生重大的革命性转变之时，却硬要将之移植到体系性完全不同的中国以改变思维模式大相径庭的中国民族艺术，就难免呈现蕴含悲剧因素的喜剧性色彩了。不立足于民族传统的根基，不基于对自己传统的深刻理解，不理解自己是什么，不了解自己究竟需要什么，对西方的学习与借鉴必然是盲目无向的；更有甚者，先有对西方的迷信与崇拜，再以西方为标准（如时下那堂皇而时髦起来的以西方为"参照系"之论）去武断地理解自己并不了解的中国民

族传统，并以西方的技法系统对中国画做简单的自以为是的拯救与改革，其结果难免是悲剧性的。不幸的是，徐悲鸿正是如此！

正如唯科学主义者们、全盘西化的提倡者们未必没有拯救中国的宏愿一样，徐悲鸿无疑也是受一种匡世济民、改良中国陈旧艺术的崇高理想所支配。徐悲鸿是个责任感、使命感极强的人，在他的不少言论中甚至流露出一种以救世主自居的非我莫属的强烈自负。这种唯科学主义的写实精神被罩上了这么一层神圣的、崇高的光辉之后，越发使徐悲鸿产生一种世人皆昏、唯我一人得道的真理在握的幻觉，而这种幻觉又反过来使他更加坚定了坚持西方古典艺术观念和科学精神的决心。"不妄主张写实主义不自今日，不止一年。试征吾向所标榜之中外人物与已所发表之数百幅稿与画，有自背其旨者否？"徐悲鸿对研究文人画后抛弃了原来的科学主义的陈师曾"进步"后"倒退"的批评[1]，与徐志摩慷慨激昂的论辩[2]，对刘海粟几近粗野的漫骂[3]，面对群起责难自己的北京国画家时表现出的正气凛然以及做出的反击[4]，实则与这种正义感、真理感、革命感是连在一起的。徐悲鸿在南京自己的寓所壁上高悬的一副每字约60厘米见方的对子"独持偏见，一意孤行"的道义基础也正在这里。前述陈丹青之论呈现的那股逼人的锐气，"八五新潮"中那些跟在西方现代派后追浪逐潮的群体无数豪迈的宣言，不都和徐悲鸿彼时的状态如出一辙吗？——尽管这些当代革命派和徐悲鸿当年的革命宗旨似乎相反！

然而这位在艺术上蔑视情感的画家偏偏意气用事地、感性地对待学术。他有着极鲜明的个人好恶。如果这仅仅是个人的喜好，倒也无可非议，但以为真理在握的徐悲鸿对一切非科学写实的流派都要予以贬斥。他公然宣称：

写实主义乃弟在当日中大内建立，其他概可谓之投机主义（掩饰形秽，实未有主义）。[5]

徐悲鸿不想去搞懂他不喜欢的东西，却喜欢往这些自己不懂的东西上泼污水。或许因为达

1 《悲鸿自述》叙及1918年时，"识陈师曾，时师曾正进步时也"。信奉过科学的陈师曾1921年发表《文人画之价值》，高度评价文人画的精神性及印象派和现代派，故徐氏有此言。

2 1929年第一次全国美展期间，徐悲鸿与徐志摩关于写实主义与现代派绘画间有一场论争。争论中，徐骂马蒂斯等作品是"无耻之作"，遭到徐志摩反击，称此言为"1895年以前巴黎市上的回声"。参见此展的《美展汇刊》。

3 徐曾入刘所办之学校为学生，有人提及此事，徐1932年11月3日于《申报》登报否认，骂该校为"野鸡学校"，刘则被骂为"流氓"，"学术界蟊贼败类、无耻之尤"。刘亦于11月5日于《申报》启事反击，斥责徐贬塞尚、马蒂斯为流氓之错误，并嘲弄徐"惟彼日以艺术绅士自期，故其艺沦于官学派而不能自拔"云云。后徐又启事，以写实主义观念相责难，刘未再答。

4 1947年，徐悲鸿掌北平艺专时在国画系推行素描及他的国画改革，遭到陈半丁、秦仲文、徐燕孙、溥雪斋等的反对，认为徐之举措"摧残国画""毁灭几千年来的中国传统"。徐则举行记者招待会反击，指出"建立新中国画既非改良，亦非中西合璧，仅直接师法造化而已"，而师造化即素描云云。此为学术之争，五六十年代乃至八十年代，国画教育上于此仍未定论。但今人论及此，往往以对徐的政治迫害相加，实不相干。

5 见徐悲鸿《给黄显之的信》。

仰"勿慕时尚"的教导,留学过巴黎的徐悲鸿从未对现代诸派做过哪怕稍微详细一点的研究和论述,却主观臆测"欧洲绘画界,自十九世纪以来,画派渐变,此不过因欧洲绘画之发达,若干画家制作手法稍有出入,详为分列耳。如马奈、塞尚、马蒂斯诸人,各因其表现手法不同,列入各派,尤中国古诗中之潇洒比李白,雄厚比杜工部者也"[1]。在马蒂斯身边不远处待过的徐悲鸿的这种缺乏常识的"讲演"实在令人吃惊。尽管他承认"欧洲大战以来,心理变易,美术之尊严蔽蚀,俗尚竟趋时髦"的时代性趋向。而如德国画坛耆宿康普"精卓雄劲"之写实作品"且不为人所喜"[2],他却硬要简单化地自欺欺人地把整个西方现代诸流派通通斥为画商控制的投机玩意。他主观想象画商手中无写实之存货,故推马蒂斯、塞尚等货品而垄断,他几乎把一切他不喜欢的画家都推给了商人作祟,从马奈、雷诺阿、塞尚、马蒂斯一直到他不喜欢的中国的吴昌硕,他还骂这些艺术作品为"无耻之作",以致译马蒂斯为"马踢死"……但是,这位不喜欢研究问题的画家却困惑于何以西方国家的共产党人和左派艺术家热衷于形式主义。[3]这位知识贫乏的画家偏偏要把一切他不懂的艺术通通加以贬斥,打入另册。亦如他在1947年《世界艺术之没落与中国艺术之复兴》中所说,"敢武断一句,没有人懂得就不是好东西。比如食物哪有不堪入口而以为美味的呢?除非是狗屎一类的东西。并且,以我的经验,凡是不成材的作家,方去附和新派,中外一样,可想见其低能,以求掩饰之苦心了"。

他这种偏见和无知在当时就引起强烈反感和批评。田汉批评道,"尚同尚真,实在是我们今日要求我们的画家们最大的美德。但不幸悲鸿先生的所谓'同',虽耳目口舌皆与人同,而所含意识并不与人同;他所谓'真',仅注意表面描写之真","我们知道悲鸿据称是一个固执的古典主义者,他虽然处在现代,而他的思想不幸是'古之人'"。田汉批评徐悲鸿"颇不重视美术上新的思想倾向"[4]。这种批评在徐志摩那里也可以看到,他惊诧于徐悲鸿何以在20世纪20年代末还在重复上个世纪之前的错误。而和徐悲鸿站在一起与徐志摩论战的李毅士也承认徐悲鸿攻击塞尚、马蒂斯之论"不确"。[5]徐悲鸿最亲近的学生艾中信在忆及其师的言行时也不能不承认徐悲鸿"对现代派油画的某些独特的表现力和艺术观念,是认识不足的。一方面因为激于情绪,说话也有片面之处,就画论画,不及其余;另一方面,他对现代派也有拒之疏远,因此不能深入体察的情况……"。学术上的这种固执和无知如果使他在对待西方艺术上形成了偏见与蒙昧的话,那么,当他运用同样轻率的态度,运用西方古典模式的尺度去对待中国的传统,去指导他的中国画改革时,就必然显示出更

1 徐悲鸿:《在中华艺术大学讲演辞》,载王震《徐悲鸿研究》,江苏美术出版社,1991。该文原载《申报》1926年4月5日,原题为"徐悲鸿在中华艺大讲演"。
2 徐悲鸿:《悲鸿自述》,《良友》1930年4月第46期。
3 艾中信:《徐悲鸿研究·序》,载《徐悲鸿研究》,人民美术出版社,1984。
4 田汉:《我们的自己批判——〈我们的艺术运动之理论与实际〉上篇》,转引自李松编著《徐悲鸿年谱》1928年段《有关记述》,人民美术出版社,1985。
5 李毅士:《我不"惑"》,《美展汇刊》1929年5月1日第8期。

大的荒谬与危害了。因为这就不是"说了一些激烈的话"，"少年气盛，说话过头"的语言形式问题了，而是在错误的看法——很难说这是"理论"——指导下的错误的实践。[1]

从徐悲鸿踏入艺术界起他就是幸运的。高奇峰、康有为、梁启超、陈散原、蔡元培一类鸿儒耆宿的器重宠坏了这位几乎没有受过任何正规训练的富于才情却又修养先天不足的画家，使他过早地在不具备大师条件的时候就从心理和行动上大师派头十足[2]，这严重地影响了这位年轻人对知识的学习。运气不错而底气不足的徐悲鸿养成了一种在任何场合信口开河、颐指气使的难得的胆气。

徐悲鸿在评论中国画时说：

> 在中国画学之颓败，至今日已极矣。凡世界文明理无退化，独中国之画在今日，比二十年前退五十步，三百年前退五百步，五百年前退四百步，七百年前退千步，千年前退八百步，民族之不振可慨也夫！[3]

这些不知如何计算的结论、精确的评论给近千年中国美术——注意，还不仅是对"五四"前后的画坛——勾画了一个每况愈下、不可救药的轮廓。如果这还是就中国历史自身的比较的话，那么，在徐眼中如此衰落、退化、颓败至极的不科学的中国美术在科学的、完美至极的外国美术面前就该自惭形秽了："以高下数量计，逊日本五六十倍，逊法一二百倍。"这些精确的数字是莫名其妙的，对两种文化体系完全不同的艺术的直接比较本身就是不科学的。在不同民族生活、精神和心理所反映的各民族的艺术之间，很难有现成的、简单的、统一的、公认的价值尺度，然而，对徐悲鸿来说则不仅有，还十分简单、明白——这就是科学。"画之一道，无中外，唯'是'而已。""是"者，真理也，科学也。"我所谓中国艺术之复兴，乃完全回到自然师法造化，采取世界共同法则，以人为主题。"这个"无中外"的"世界共同法则"当然是徐悲鸿信奉的以准确描摹对象为目的的科学法则。在20世纪末叶，一批年轻人又重新打着追求"世界性语言"的旗号，要以当年徐悲鸿所坚决反对的"现代派"语言作为"世界性语言"，而在大量复制、抄袭、生吞活剥现代派和后现代派艺术以作"新潮"和"革命"时，要屈从于西方本位艺术而希求"与世界接轨"时，我们不是可以过去的徐悲鸿和今天的新潮派之间找到一种极为相似的思想基础吗？如果对今天的"新潮"人物来说，西方的"装置""剪贴""行动艺术""波普"等就是世界性的，就可以和世界"接轨"的话，那对大半个世纪以前的徐悲鸿来说，"研究艺术，以素描为基础……它实在是世界性的"不是也一样可以成立吗？徐悲鸿反对复古、主张观察自然的良好用意是不容怀疑的，今

1 以上引文出自艾中信《关于徐悲鸿美术教育学派的研究：纪念徐悲鸿老师九十寿辰》，载郭淑兰、赢枫编著《艺坛春秋》，浙江美院出版社，1988。
2 "虽然24岁是感受性特强的年龄，但是在方君璧等留法同学们看来，徐悲鸿已是一派大师十足的人物；凡他认为异己的言论和绘画，已甚难博得他来一顾……终其生也不想再踏出学院一步。"见谢里法《徐悲鸿》，台湾雄狮图书公司，1978。
3 徐悲鸿：《中国画改良论》，《绘学杂志》1920年6月第1期。

天的艺术革命家们的热情当然也是真诚的，但这种立足于后进与"前卫"、不科学与科学的线性思维本身就是非科学的，非"前卫"的，它是一种落后的、过时的人类文化史线性演进的单一思维模式。而世界是无数种不同民族文化传统的多元构成，由此，才有世界文化丰富而博大的总体格局。当世界被一种单调划一的"世界语言"统治时，那种苍白、贫乏、枯燥、统一的乌托邦不是有些太可怕了？30年代，美术史家郑午昌就在《文化建设》月刊上批判过这种"艺术无国界"之理论。他说：

外国艺术自有供吾人研究之价值，但"艺术无国界"一语，实为彼帝国主义者所以行施文化侵略之口号，凡有陷于文化侵略的重围中的中国人，决不可信以为真言。……如现在学西洋艺术者，往往有未曾研究国画，而肆口谩骂国画为破产者。夫国画是否到破产地步，前已述之。唯研究艺术者，稍受外国文化侵略一部之艺术教育之薰陶，已不复知其祖国有无相当之艺术；则中国艺术之前途，可叹何如！[1]

郑午昌此种愤激的语言倒的确道明了某些文化人所易产生的殖民文化之心态，其对徐悲鸿一类观点的针对性也是不言而喻的。

民族艺术和民族审美之间的差异本来是很明显地存在的，但是，在上述线性思维的人看来，这不是民族性的不同，而是先进与落后的区别。徐悲鸿曾说：

凡美之所以感动人心者，决不能离乎人之意想。意深者动深人，意浅者动浅人，以此为注脚，庶下之论断，为有根据。例如中国画山水，西人视之不美；西方金发碧眼之美人，中国老学究视之不美……欧洲之名画，中国顽固人意中以为照相，则不之奇。[2]

民族审美的这种明显不同被徐悲鸿科学思维的顽固心理定式所吞没，留下的就仅仅是意之深浅、顽固与先进之别了，这种民族性的差别对徐悲鸿的"世界共同法则"丝毫无损。当他用这种法则先验地去观照中国美术时，其错误与荒谬几乎在观照未开始时就在他的思维方式中预定地设立了。不错，徐悲鸿曾说过一段很著名的话：

古法之佳者守之，垂绝者继之，不佳者改之，未足者增之，西方画之可采入者融之。[3]

但是，这句本来正确的话却必须以正确的标准作为前提。什么是古法之佳与不佳、足与不足，标准何在？当徐悲鸿用其所惯用的"世界共同法则"——西方写实尺度的有色玻璃罩在东方艺术历史的漫漫长河上时，民族艺术的历史在徐悲鸿的眼中呈现为一种扭曲与变形。

1 郑午昌：《中国的绘画》，《文化建设》1934年9月10日创刊号。
2 徐悲鸿：《中国画改良论》，《绘学杂志》1920年6月第1期。
3 同上。

在对徐悲鸿赖以进行其中国画改革的根基——中国美术史观的研究中，除了几无休止地盲目颂扬外，十分奇怪的是，至今无人注意到一个本来十分明显的事实，即徐悲鸿几乎从来没有认真地、系统地、理论性地分析和研究过中国美术的历史和中国古代画论。他的一生中缺乏这种经历。他几乎没有一篇深入研究画史画论的学术性严密的文章，仅有的几篇通属浮光掠影的泛泛之论。这与缜密地研究过中国美术自身的体系性特点并与西方美术的体系性进行详尽平列比较的冷静而理智的有专著《艺术丛论》（1936年）问世的林风眠形成了鲜明的对比，也与在中国现代画坛最早进行诸如《石涛与后期印象派》（1923年）等一系列中西绘画比较的有众多专著和其理论深刻性令美术史论家汗颜的热情的刘海粟有着强烈的反差。当然，他更难与其朋友，思想深邃、学贯中西的宗白华相比。在对中国自身传统的研究上，徐也难以与著作等身的黄宾虹和二十余岁就有专论中国画史之专著问世的潘天寿及傅抱石相比……但是，这位从宜兴老家才出来两三年就受宠的23岁的农村青年，却敢于在未受过任何正规教育的情况下，在第一次参观文华殿时，就仅仅凭着自己的喜好随意点评，而标准只有一个：逼真。如对"凡鹑之喙、之目、之羽、之足，逼近真鹑"的徐熙，就认为"冠绝千古，无人抗衡"；对黄筌，则要大家对"其鹰眼之疾，翅之劲，画眉之喙，爪之瘦，阅者均不可忽意失之"；林椿之花"花瓣之倾侧，叶之反正，蕊之娇、蒂之固，其态乃毕现"；如此等等。专在此类局部细节上着力，依次点评出如"徐扬画精极"，有清一代，"其惟徐扬乎"；郎世宁画白鹰，"泉水潺潺，若闻其声"，"诚非吾华人所及"[1]……这种"只注意表面描写之真"（田汉语）的典型的自然主义观念，这种普通人皆有的纯以形似为标准的即兴随感似的点评方式，成为此后他的本来就不多的这类中国传统艺术评论的通例。

在徐悲鸿的言论中，还极少出现中国古代美学、古代画论的术语，即使偶然出现也往往是随心所欲的解释，这或许与他对中国古代史论的蔑视有关。后世陈丹青之论其实早已出诸徐悲鸿之口：

> 自来中国为画史者，惟知摭拾古人陈语，其所论断，往往玄之又玄，不能理论。且其人未尝会心造物，徒言画上皮毛笔墨气韵。粗浅文章，浮泛无据。[2]
>
> 理论更弄得玄而又玄，连画家自己也莫明其妙，如此焉得不日趋贫弱。[3]

可以设想，由于徐悲鸿从小没有受过正规的教育，而当他在父亲的严督之下练得一手很强的写实技艺时，他立刻得到康有为、蔡元培的有力提携并受其唯科学主义思想的熏陶，这使得青年时期的徐悲鸿几乎形成了唯洋是崇、唯华是贬的思想倾向。而当他于1919年24岁西渡赴欧后，中华传统

1 来季赓：《文华殿参观记》，《绘学杂志》1920年6月第1期。
2 徐悲鸿：《故宫所藏绘画之宝》，1935。
3 徐悲鸿：《中国艺术的贡献及其趋向》，《当代文艺》1944年2月1日第1卷第2期。

思想已跟这位穿洋服、打领结、头发中分、洋气十足的高贵绅士般的留欧画家[1]无缘了。从他论画的情况看，这位画坛领袖是没有认真研究过中国古代画史画论的，他甚至缺乏这方面的常识。似乎只有徐悲鸿的学生张安治注意到了这种现象，而从其学生的角度对此做了另一方式的真实表述：

> 悲鸿先生从来不用旧学究的态度谈美术史；他从画家的角度，特别是从他同时具有中国画和西画素养的角度来品评人物与画派。……由于他成名较早，足迹遍及全国各大城市，结识了许多名画家和收藏家，兼及一些西方和日本的公私收藏，观摹过很多历代名迹，有很丰富的感性认识。[2]

中国古代绘画美学和画论带有很强的形而上的因素，它的得意忘象的意象系统以可意会而难言传的带有强烈哲理性的情感作为内核，且带有内蕴极大的通向天道的成分，它的"形而上者为之道，形而下者为之器"的道器观念更有扬精神而贬形器的倾向。要理解中国绘画美学，就不能只针对"象"与不"象"、"真"与不"真"这类形器水准的朴素的"感性"标准，仅凭"论画以形似，见与儿童邻"（宋·苏轼）的"感性"，那是连中国艺术精神的皮毛也捞不着的，更不用说探其精髓与入其堂奥了。而这是又一个恶性循环：越不去懂，它就越玄；越觉得玄也就越不能懂。最后干脆以虚无主义一骂了之。况且，对徐悲鸿这样的"丰富的感性认识"还需大打折扣，因为他的手上还老是拿着那把西方古典写实的唯一科学的量尺，加之"独持偏见，一意孤行"的偏执性格，全凭自己的好恶以取舍，使徐悲鸿在中国画领域中陷入尴尬的处境。他也注定要在一种盲目的状态中，在全然不懂中国艺术的情况下，实现他的雄心勃勃的中国画改革。由于徐悲鸿对中国古代艺术缺乏系统的研究，缺乏深入而宏观的把握，只是"感性"地评古论今，我们可以在他的这些粗浅、草率的随感中到处可以发现常识性的错误：如他以为瓷器上画山水是因作者懒惰或遮掩器物毛病[3]，认为《芥子园画谱》为李笠翁所作，混淆王时敏与王鉴，宋代之"首设画院"，等等。[4]而由于"感性"之易变难恒，信口乱诌，也常闹出许多前后矛盾的话来。如曾论"吴道子迷信"，凭想象画人，不合法度，"于是画圣休矣"，而在另一处又说"吴道玄在中国美术史上地位，与菲狄亚斯在古希腊相埒。二人皆绝代销魂"。在一处说陈老莲画美人不美，老人侏儒，所画人物眼、鼻、脸面皆不对，而在另一处，却把陈老莲与沈石田、仇实父列为"俱

1 无病在他的《徐悲鸿》一文中说："他擅于交际，而且擅于应酬女人。高贵的绅士意味是有的。"见林语堂等著《文人画像》，金星出版社，1947年。而刘海粟亦称徐"以艺术绅士自期"，见《申报》1932年11月5日。傅雷在其《现代中国艺术之恐慌》一文中说："美专（注：指上海美专）的毕业生中，颇有到欧洲去，进巴黎美术学校研究的人，他们回国摆出他们的安格尔、大维特，甚至他们的巴黎的老师。他们劝青年要学漂亮、高贵、雅致的艺术。"《艺术旬刊》1932年10月1日第1卷第4期。
2 张安治：《徐悲鸿论中国画》，《美术》1978年第6期。
3 徐悲鸿：《漫谈山水画》，《新建设》1950年2月12日第1卷第12期。
4 张安治：《徐悲鸿论中国画》，《美术》1978年第6期。《芥子园画谱》为王概编。徐说，王廉州（王鉴）称"大江以南无过石师右者"，而此语应为王时敏所说。

是巨匠"[1]。至于徐悲鸿论气韵，说"能精于形象，自不难求得神韵。惟韵有东韵，亦有江韵、庚韵……"[2]，把气韵与文字音韵扯在一起，即使是比喻也难免滑稽……难以尽举。此类问题如果可以被看成是小疵微瑕而不应认真计较的话，那么，他在探索中国艺术精神和中国美术基本线索时弄出的一些重大错误就真的要令人啼笑皆非了。

在现代中国画史上，在经历了对科学主义的崇拜和对西方文化的盲目迷信之后，从20年代后半期至三四十年代，在围绕如何改革中国画的问题上，大多数画家几乎一致地认为必须先搞清楚中国的"固有文化""本位文化"之性质，以此作为改革中国画的基础和方向。画家们纷纷探源溯流，掀起了一个中国画史、画论研究的时代性思潮。[3]这对一心拯救危亡中的中国画的徐悲鸿来说也是个不能回避的问题。但对于不喜欢、不了解且反感于中国古典传统的"感性"的他来说，这又实在是一个勉为其难的"理性"的课题。没有这方面训练与素养的徐悲鸿又如何来对付这学术性、理论性的课题呢？

西化得厉害的徐悲鸿在此种回归东方的风气中也于1935年《对〈朝报〉记者谈话》中说，"本人现尚有一个愿望，即会合艺术界之同志组织一美术会，而以发扬光大我国固有艺术精神为宗旨"。那么，什么是这种"固有艺术精神"呢？徐悲鸿追根溯源，认为：

中国艺术在汉代已经达到很高的水准，且汉代艺术可算是中国本位的艺术……当时的中国艺术已能充分发挥自然主义的精神。[4]

且不说汉代艺术在中国美术史上尚处于早期稚拙的阶段，尚处于张衡所说的"实事难形"的应该让徐悲鸿遗憾才对的时期，就论技巧、题材、种类、画科发展等多方面还未达到"很高的水平"，就是那楚汉浪漫、人神相杂流行于汉代的普遍的神话境界加上"谨毛失貌"（汉·刘安）反对斤斤刻画之风，都使汉代绘画在写实上绝非徐悲鸿想象的那么理想。况且，徐悲鸿所谓的"自然主义"真的是中国之本位文化吗？徐悲鸿曾言：

我国人之思想，多受道家支配，道家尚自然，绘画之发展，一面以环境出产如许多之繁花奇禽，博采异章……故自然物之丰富，又以根深蒂固之道家思想，吾民族之造型艺术天才，便向自然主义发展。[5]

"中国文艺出于道家"（闻一多语），这倒是中国文艺史之常识，尚自然，也的确是道家的观

1 见徐悲鸿《中国画改良之方法》（1918年）、《八十七神仙卷》跋一（1937年）、《新艺术运动之回顾与前瞻》（1943年）。
2 徐悲鸿：《当前中国之艺术问题》，《益世报》1947年11月28日。
3 此问题可参见本书第一章。
4 徐悲鸿：《中国艺术的贡献及其趋向》，《当代文艺》1944年2月1日第1卷第2期。
5 徐悲鸿：《美术遗产漫谈——一部分中国花鸟画》，《新建设》1950年12月1日第3卷第3期。

念。但是，"尚自然"，是指人对天地万物规律的顺应，是"无为"之意。在庄子看来，"夫虚静恬淡，寂寞无为者，万物之本也"（《天道》）。人是在如天地造化之无为中达到无所外待的自我心灵的绝对自由与逍遥（《逍遥游》）。故"圣人法天贵真"，而所谓"真者，精诚之至也。不精不诚，不能动人。……真在内者，神动于外，是所以贵真也。……真者，所以受于天也，自然不可易也"（《渔父》）。正因为如此，"法天贵真"的庄子道家才成为"在心为志，发言为诗，情动于中而形于言"的浪漫缘情的中国文艺之开山。正因为强调内真，强调无为，才有否定外象的老子的"大象无形""大音稀声"和庄子的"得意而忘言"之说。直到唐代张彦远作《历代名画记》，把"自然"列为最高画格，还是同样的意义。他反对"形貌彩章历历具足，甚谨甚细，而外露巧密"这种高度"自然主义"之写实，认为"失于自然而后神，失于神而后妙，失于妙而后精，精之为病也，而成谨细。自然者为上品之上"（《论画体工用拓写》）。徐悲鸿所欣赏的富于精致表现的细节以"自然"观点去看是"精之为病"之后果，和"自然"是对立的。徐悲鸿对"真"的理解，也与传统那种"真在内"全然不同。此种"自然"与徐悲鸿之"自然"俨然具内外道器之天壤区别！况且，在先秦，乃至整个古代，"自然"一词皆作非人为的、不造作的、犹当然的一类意思讲。与徐悲鸿"感性"猜想的"自然"相当的用法是"天地""万物""造化""造物"，如"天地有大美""原天地之美而达万物之理""与造物者游""以虚静推于天地，通于万物"，等等。看来，庄子"尚自然"的观念的确具强烈的形而上的哲学的、精神的、情感的中国艺术精神的核心内容，更是后世禅宗水墨和不求形似、虚实相生等观念得以产生的早期美学渊源，更是被徐悲鸿所痛斥的文人画之哲学基础。这就使徐悲鸿主观附会的那个"自然主义"与中国这"自然"不仅风马牛不相及，甚至就是对头冤家！因为照徐悲鸿看来，自然主义无疑就是写实主义之称呼。1948年，徐悲鸿曾在历数中国美术遗产后说：

中国美术，无疑几乎全是自然主义。[1]

此皆伟大民族在文化昌盛之际所激起之精神，为智慧之表现也。无他，亦由吾国原始之自然主义 Naturalism 发展到人的活动努力之成绩也。[2]

"Naturalism"即写实主义、自然主义之意。与这个外文并列，使我们对徐悲鸿的"自然主义"不致发生误解。如果按照徐悲鸿的观点，中国从最初的"本位"艺术开始就是写实主义的，而且，"中国美术，无疑几乎全是自然主义"的，那么怎么解释从新石器时期到战国时期四千余年那些高度抽象的彩陶、青铜纹饰？就算那神秘、夸张、怪诞的四千年（注意，是四千余年）可以忽略不计，那汉代的俑（请想想《说书俑》）、雕刻（请想想霍去病墓石雕）、帛画（请想想马王堆一

1 徐悲鸿：《美术遗产漫谈——一部分中国花鸟画》，《新建设》1950年12月1日第3卷第3期。
2 徐悲鸿：《复兴中国艺术运动》，《益世报》1948年4月30日。

号汉墓帛画）、壁画（请想想河南洛阳卜千秋墓壁画）和汉代画像砖石（如山东嘉祥武氏祠和河南南阳画像石）呢？这些处处充满着神秘想象的楚汉浪漫之风，处处是朴拙、天真、奔腾、激越的中原之气的汉代艺术的最杰出代表哪里是在"Naturalism"地、真实地描绘现实？它们是充满夸张、变形、抽象和象征，源于现实而又与之有着重大区别的表现性极强的浪漫型艺术，是中国传统的意象性艺术。汉代美术与当时诙诡奇崛、人神杂处、天上地下的汉大赋是同一审美思潮，哪里与同时期西方艺术的自然主义有丝毫相似之处呢？只要把成都天回镇出土的那个挤眉弄眼、夸张得令人忍俊不禁的说书俑与大致同时代的《拉奥孔》和《奥古斯都大帝像》平列在一起，西方式写实与东方式意象之区别可谓一目了然。

林风眠早在徐悲鸿还在欧洲学"写实""自然主义"时，就在缜密地比较东西方艺术之异时指出"总之西方的艺术，在历史上寻求其根本精神，描写与构成的方法，全系以自然为中心"。而中国艺术富于抒情性，汉代艺术"其表现方法多像写意"。他还总结说，"西方艺术是以摹仿自然为中心，结果倾于写实一方面；东方艺术是以描写想象为主，结果倾于写意一方面"。[1]而1931年就在研究"中国绘画普遍发扬永久的根源"和"特殊的民族性"的傅抱石，也清醒地指出过，早在三国时期，"以'情'入画，埋伏了蔑视形似的暗礁"。[2]此类准确界定中国古典艺术性质的论述在20至30年代的确不少。例如徐悲鸿关于王维的自然主义等说法就与这种时风有关。当时这方面的讨论很多，但真正基于学术性研究的，结论则大不同。如丰子恺说，王维"他的画不是忠于自然的再现的工夫的，而是善托其胸中诗趣于自然的"[3]。李朴园也说，"中国文人画的祖师当首推王维，他的《山水诀》说：'画道之中，水墨为上，肇自然之性，成造化之功。'这儿的'自然'，不是我们常说的那Nature的自然，却是笔墨的'自然'"[4]。李宝泉则认为王维之自然主义有二：一为画法不严，随便自然；二是画面无人活动，纯为自然之表现。"像中国自然主义之下的南宗山水画，由王维的《辋川雪景图》开始，到倪云林画里怕有人形出现，可说是自然主义山水画到了表现其精神的最高峰了。"[5]汪亚尘也谈自然主义，以为南北朝时期"所说的自然，是结合于作者的心灵，凡是那种幽深的自然，都看作人间的生活，所以人与自然，自然与人，就成一本的大道！""自然也可说是属于主观的，所以根本的紧要点，是在自己的主观和自己的人格的表出！"。[6]上述诸家显然也都是从老庄天人合一、顺应自然的角度谈的。这些论"自然"与"自然主义"的说法都与徐悲鸿无知的猜测和主观的愿望全然相反。其实，只要能稍微下些功夫，中国艺术那鲜明的民族性特征本应该是十分明白清楚的。受过唯科学主义干扰的李可染，在其晚年对中国绘画的性质就认识到，中

1 林风眠：《东西艺术之前途》，《东方杂志》1926年第23卷第10号。
2 傅抱石：《中国绘画变迁史纲》，南京书店，1931。
3 丰子恺：《中国画的特色》，《东方杂志》1926年10月第24卷第11号。
4 李朴园：《中国艺术的前途》，《前途》1933年1月10日第1卷创刊号。
5 李宝泉：《中西山水画的古典主义与自然主义》，《国画月刊》1935年2月10日第1卷第4期。
6 见《时事新报》1925年12月13日、16日。

国绘画是讲究抽象与具象的矛盾统一的，"因此传统中国画没有出现过自然主义，也从不出现抽象派"[1]。然而徐悲鸿认定的中国的本位文化却是写实主义，这与其说是他对艺术史史实的研究、考察和判断，毋宁说是一种源于西方科学写实主义的主观臆断，一种先入为主的先验的愿望和猜测。当徐悲鸿用这个一开始就错了的思维去观照和推论整个中国美术史时，其错误就一发不可收拾地接二连三地钻了出来。

徐悲鸿认为，既然中国美术之本位是汉代之写实主义，那么

从后汉到唐代，约有六百余年，中国艺术受了印度的影响，尤其是佛像画，大多感染了印度的作风，已看不出汉画的精神。这时的题材也较偏重于理想的宗教画和人物的故事画，甚少对自然的兴趣。直到大诗人王维出世，才建立了新的中国画派，作法以水墨为主，倡画中有诗，诗中有画，成为后世文人画的鼻祖，也完全摆脱了印度作风的束缚。

正因为徐悲鸿手上拿着那把沉重的"自然主义"的铁尺，所以当他用它去度量一切艺术时，艺术世界就变得荒唐起来。由于徐悲鸿眼中的汉代乃至整个"中国美术""几乎全是自然主义"而且"无疑"，尤其汉代"当时的中国艺术已能充分发挥自然主义的精神"，那么，从印度来的这些"重于理想"的艺术当然是对"自然主义"的优秀的中国本位艺术的污染。[2]因此，正当张大千冒着生命危险含辛茹苦面壁敦煌，潜心研究其艺术达三年之久的时候，坐在陪都重庆的这位中国画坛领袖仍认为那种浪漫超脱、充满幻想与想象，令国人也令世界震惊的敦煌艺术瑰宝一钱不值。到1950年，他还在说：

敦煌壁画能使吾人流连移情之点，尚是当时供养人像；因为荒诞不经的题材，到底难做得出最好文章！[3]

真可谓石破天惊，语出惊人。偌大一个令世界震撼的艺术宝库在徐悲鸿那深入骨髓的科学写实偏见里竟如此低劣！徐悲鸿偏激到很难接受任何新事物。作为一个东方的中国人，他崇拜的偏偏是西方的欧洲文化，他贬斥的偏偏又是自己东方的精神。这种尴尬的情景使他很难真正理解传统，理解传统之精华。美术史上罕见的偏见成了他吸收新信息的顽固的不可逾越的障碍，自然也使他和传统之精髓隔了数层！

具有这种思维方式的徐悲鸿不仅否定了敦煌艺术，连整个佛教艺术都在他自然主义观点的否定之列：

1 郎绍君：《论中国现代美术》，江苏美术出版社，1988，第258页。
2 徐悲鸿：《中国艺术的贡献及其趋向》，《当代文艺》1944年2月1日第1卷第2期。
3 徐悲鸿：《当今年画与我国古画人物之比较》，《新建设》1950年4月23日第2卷第5期。

在建筑雕塑方面，我国深受印度的影响，如唐代的各种洞庙，完全是模仿印度的，其中有些佛像简直是从印度而来。……所以在雕刻及寺院建筑方面，中国没有什么特殊的建树。[1]

徐悲鸿对佛教艺术可以说完全缺乏常识，印度之行的走马观花，其获得的感性的知识还未能使他区别出那已与印度艺术全然不同的洞窟与造像的中国式形制；或许，是因为他对这一切都不了解，纯然凭着一己之好恶信口开河，这又与张大千对敦煌的详尽的研究和他对敦煌艺术民族品格的判断形成一鲜明的对照。[2]其实，这些南亚的印度人本来还是四千至三千多年前迁徙而来的徐悲鸿所尊敬的欧洲人之前身——雅利安人，佛教艺术本身是受马其顿亚历山大东征至印度西北部带来之希腊艺术影响后发展起来的，是徐悲鸿崇拜至极的古希腊艺术与西亚、中亚、南亚艺术相融合的产物！何以就那样地反感？！中国雕刻及建筑具有和欧洲相比仅凭"感性"也可以觉察出的"特殊的建树"，何以也会遭中国自己画坛之领袖如此的轻蔑？！似乎非要挑战这种"荒诞不经"的艺术，徐悲鸿在1943年偏偏要以他既无想象也无理想的自然主义手法也去画一个本该属于想象、理想领域的"飞天"，而和"迷信的""荒诞的"敦煌的飞天相抗衡。这是现代画史上一个极富戏剧性也极有意味、极有趣的挑战。当徐悲鸿笔下那个穿着薄纱衣裙、丰满性感且沉重的希腊女人被奇怪地吊在空中时，我们真不知该为这个随时可能掉下来的可怜的女人担心，还是该为受骗于那些满天飞舞似乎失去重量的伎乐天的我们的智力而羞愧。对包括敦煌艺术在内的中国佛教艺术之瑰宝的态度如此轻率、无知、轻蔑，徐悲鸿那"丰富的感性知识"之危害就可想而知了。

同时，另一处颇具戏剧性的一幕则发现在被徐悲鸿认为是促使本位文化中兴的王维身上。徐悲鸿竟把王维当成摆脱佛教影响，复兴自然主义——写实主义的英雄！殊不知王维等盛中唐际的画家们所创立的水墨画——文人画，却正是那个"荒诞不经"的佛教禅宗在作祟，正是那万物皆空、唯心是真的佛教观念促成了王维们向内心的转化。徐悲鸿肯定不知道王维后半生是如何信佛，如何与和尚们搅得火热的，是如何为包括禅宗六祖慧能在内的一批和尚写碑铭、塔铭的，又是如何在禅宗佛学的影响下改变其豪迈之边塞诗风和青绿金碧的院体"自然主义"画风而遁入"诗佛"与水墨画的境界的。[3]而唐代禅宗又是印度佛教与中国道家哲学融合而成的中国式佛教，是当时中国知识分子心灵的庇护所。它那"本来无一物，何处惹尘埃"（唐·慧能）的彻底的唯心倾向，又何曾与徐悲鸿的"Naturalism"相干！徐悲鸿也肯定不知道张彦远论"水墨画"的一段名言：

草木敷荣，不待丹碌之采；云雪飘飏，不待铅粉而白。山不待空青而翠，凤不待五色而绰。是故

1 徐悲鸿：《中国艺术的贡献及其趋向》，《当代文艺》1944年2月1日第1卷第2期。
2 张大千在敦煌研究数年后认为敦煌艺术是中国人自己的艺术。而当他1949年访问印度时，又在阿旃陀石窟研究了3个月，进一步证实了自己的判断。见杨继仁《张大千传》，文化艺术出版社，1985。
3 关于王维如何在禅宗影响下涉足水墨画，亦即水墨画如何在禅宗影响下产生，请参见林木《论文人画》第三章第一节，上海人民美术出版社，1987。

运墨而五色具，谓之得意。意在五色，则物象乖矣。夫画物特忌形貌彩章历历具足，甚谨甚细，而外露巧密。所以不患不了，而患于了；既知其了，亦何必了，此非不了也。若不识其了，是真不了也。[1]

这段著名的一千余年前论水墨的话似乎恰恰是专门为了批评这位喜欢王维水墨画的20世纪的自然主义者而写的，批评他"形貌彩章历历具足，甚谨甚细"的纯写实的癖好，批评他"了"的太多，而大患于其"了"。而水墨之生，又恰恰是为了徐悲鸿所不屑于的"得意"，而他所看重的"意在五色"，张氏却反以为背离了物象之本（"物象乖"），这该让"自然主义"者感到莫名其妙了。真而不真，不真而反真，这确乎是有些玄而又玄——如果不想去搞清楚中国艺术的真谛的话。事实上，徐悲鸿的确根本就不了解王维。他说，"王维画现在世上已不存在，我们推崇他，因为根据苏东坡诗'……吾于维也敛衽无间言'。因为唐宋绘画水准极高，能令东坡倾倒如此，必是一旷世天才"[2]。这次判断连"感性"的成分都没有了，就只剩下人云亦云纯想当然的猜测了，他却居然以此臆测为基础，"论"出一段美术史来！如果徐悲鸿能读一些王维和苏轼的画与论，了解他们那些形而上的空灵玄妙的艺术主张，那些以禅喻画的禅言玄理，尤其是苏轼"论画以形似，见与儿童邻"之类对"自然主义"写实的挖苦，苏东坡，当然还有王维，肯定会失去徐悲鸿的如此敬重的。

徐悲鸿对王维根本就是错爱，而对在王维时代形成的以后又绵延了一千余年的文人画的评价也因其"自然主义"的铁规又产生问题。徐悲鸿评价这段漫长的中国绘画史：

中国艺术没落的原因，是因为偏重文人画。王维的诗中有画，画中有诗那样高超的作品，一定是人人醉心的，毫无问题。不过他的末流成了画树不知何树，画山不辨远近，画石不堪磨刀，画水不成饮料，特别是画人，不但不能表情，并且有衣无骨，架头大，身子小。[3]

王维脱离印度作风，建立纯粹之中国画，却不料因其诗名，滋人忘念，泽未千年，竟致断送了中国整个绘画。

从文人画得势，此业乃为八股家兼职。[4]

我国绘画从汉代兴起，隋唐以后渐渐衰落，这原因是自王维成为文人画的偶像。以后，许多山水画家都过分注重绘画的意境和神韵而忘记了基本的造型。

而这以后，除了院画，就全是"人造自来山水"和"八股山水"，不值一提了。就是清代，"中国三百年来之艺术家，除任伯年、吴友如外，大抵都是苏空头，再不自觉，只有死亡"！[5]

1 见张彦远《历代名画记》卷二《论画体工用拓写》。
2 徐悲鸿：《漫谈山水画》，《新建设》1950年2月12日第1卷第12期。
3 徐悲鸿：《世界艺术之没落与中国艺术之复兴》，《世界日报》1947年9月4日。
4 徐悲鸿：《新艺术运动之回顾与前瞻》，《时事新报》1943年3月15日。
5 徐悲鸿：《复兴中国艺术运动》，《益世报》1948年4月30日。

　　从隋唐开始的这部辉煌灿烂的中国美术史，在人类历史上也是如此伟大、悠久、宏富深邃的民族美术的历史，就在如此荒唐可笑的物质实用标准下，在这种令人啼笑皆非的无知之中，而被徐悲鸿否定得一塌糊涂！被当时中国自己的这位画坛领袖否定得如此彻底！

　　也许有人会说，徐悲鸿不是也说过一些尊重传统的话吗？是的，他说过。他说过："吾中国他日新派之成立，必赖吾国固有之古典主义，如画则尚意境、精勾勒等技。"[1]"治艺之必需研究先哲作品可无疑也……故吾对于国人之治艺，尤主张研究中国艺术上古典主义，亦熟悉其径，而翼更节吾径而已。"[2]他甚至在1950年还写过《美术遗产漫谈》之文。然而，亦如上述分析那样，徐悲鸿对中国的民族传统是瞧不起的，是以为大不如西人的，是落后人家数百步的，这必然影响他对待传统的心态。就算在不得已的情况下他接受了传统，但这种接受也有着某种消极性与被动性。如其在《美术遗产漫谈》中所说，"不是遗产，固可抛弃；是件遗产，何必拒绝"那样，"何必拒绝"表现出的岂非"新中国成立后"之特定时代压力下一种无可奈何的、消极的对传统的排斥的意识？在这种心态下怎么可能真正继承遗产呢？另一方面，如上所析，徐悲鸿对中国"固有美术"之理解是狭窄的、肤浅的，对中国美术精神的看法是错误的，他的"固有美术"实质是一种在西方思维模式观照下产生的中国美术传统的幻象，或者说，是徐悲鸿对中国古代美术的一种西方理想式的憧憬。事实上，在徐悲鸿有保留的对传统的某种低调的肯定中，他所喜欢的的确大多是数千年历史中有短短几百年历史之院画系统中人。如他认为"均第一流……但不足与人竞"的中国画家为"阎立本、吴道子、王齐翰、赵孟頫、仇十洲、陈老莲、费晓楼、任伯年、吴友如"，以及黄筌父子、崔白、易元吉、滕昌佑、宋徽宗、郎世宁等。陈老莲可能是误入其中。从这种极狭窄的注意范围看，徐悲鸿忽视了中国从彩陶到青铜艺术的四千年艺术历史，忽视乃至蔑视有1700年以上历史的规模浩大、影响深远的佛教艺术，否定了有一千余年历史的文人画传统，对绵延数千年的传统民间艺术他也未能注意。这样，如此悠久浩瀚而博大渊深的民族艺术的辉煌传统就只龟缩到即使第一流也不如西人的十数位院画及院画类型的画家身上，中国传统艺术还能剩下些什么呢？！

　　中国古代的确也存在过写实的传统，但在强大的源自远古的比兴象征精神和诗言志的缘情言志传统影响下，形成意象式精神的独特的艺术体系，这种东方艺术精神的光辉笼罩着整个中国艺术，诗词曲赋、音乐、舞蹈、戏曲、绘画概莫能外，而绘画中的各个门类、各个流派亦莫不如此。中国绘画中的大部分类型主要受到道、释及神仙方术一类思想影响，更多地带上浪漫的、表现的、超现实的特征，意象性更浓；而写实艺术则较多地受儒家影响，为政治教化和实用服务，故偏重于人世的、现实的，写实性也就较强。但由于这个原因，写实性的宫廷绘画的兴盛是随着封建社会的兴衰而兴衰的，起步晚（形成气候大约为战国晚期），影响小（主要在宫廷及上层社会），结束早

1　徐悲鸿：《古今中外艺术论——在大同大学演说词》，《时报》1926年4月23日。

2　徐悲鸿：《与〈时报〉记者谈艺术》，《时报》1926年3月28日。

（总趋势在元以后衰歇）。而且，中国的这种写实艺术也带有浓厚的东方特色。中国在魏晋南北朝时期也曾有过明暗光影的画法，有过蓝天、阴影、水中倒影的画法（顾恺之《画云台山记》、张僧繇的"凹凸花"）以及焦点透视的观察法（宗炳《画山水序》），但这些画法因离中国艺术的特质较远，故或未得发展或只短时期在局部地区、局部范围内流行。而且，即使在后世以写实相标榜的院画系统中，也有着根深蒂固的中国意象式美学的深刻印迹，如金碧山水及界画十分明显的超现实性、虚拟性、平面性与装饰性，阎立本帝王图和宋徽宗花鸟画的象征、夸张与寓意性、观念性，李刘马夏一路水墨苍劲派的情绪表现性……中国古典美术中这类偏重儒家因素的写实性作品也是中国文化心理的产物，是中国民族美术传统的一个分支，与西方源于模仿学说的写实绘画仍具有本质的差异。

由于上述原因，徐悲鸿在对中国传统院画系统的片面强调之中，又带上了源自西方本位观的对院画理解的片面性。因此，他对传统的整个理解都是片面的、错误的。

谢里法对此评论道：

他是一个画家，且又是高高站在中国画坛上的画家，正因为如此。他的创作路线已经像钢铁一般地锻造出来了，所以对绘画批评会更重个人的感性而具有主观的偏激。但若他仅只是个大画家，尽可以像达利般将画史中上上下下的人物随心所欲去痛骂一番，骂得高明时，虽然狂妄，听众还是服在心里，就是骂得不得体，旁人顶多一笑置之。可是当他还以美术教育家，或美术青年的导师之地位出现时，随心所欲的指评，若因而暴露了自己的无知，他可能产生的影响，便值得忧虑了。[1]

这的确是值得忧虑的。这位中国画坛领袖对绘画和绘画史、绘画美学的这种"无知"不仅仅是一个对民族传统认识深浅的问题，不仅仅是性格的刚愎自用的问题，甚至不仅仅是一个治学方法的严谨与疏漏、实证与空想、理性与感性的问题，这里存在一个更为深刻的思维模式的深层危机，即用西方古典思维模式取代东方思维的民族虚无主义的危机。如果用西方那种艺术家就是自然的模仿者，是"照事物的本来样子去模仿，照事物为人们所说、所想的样子去模仿，或是照事物应当有的样子去模仿"[2]，或者如达·芬奇所说那样，"画家想见到能使他迷恋的美人，他有能力创造她们"，艺术成为自然的代用品，是自然的儿子，或者干脆"可以公正地称绘画为自然的孙儿和上帝的家属"[3]的话，那从原始美术到当代的几乎整部中国美术史，都可在无法成为自然物质的代用品（如上述石堪磨刀，水成饮料）的西方式古典标准下变为"荒诞不经"！

事实上，这种西方模式的思维不仅使徐悲鸿对中国美术史的基本线索之推测十分荒唐，而且使他在他极不了解的只是偶尔提及的一些中国画论的术语上出现了同样的错误。如徐悲鸿有时也使

1 谢里法：《徐悲鸿》，台湾雄狮图书公司，1978。
2 见亚里士多德《诗学》。
3 达·芬奇：《芬奇论绘画》，人民美术出版社，1979。

用的"气韵生动"一词为南齐谢赫"六法"之首要，在富于形而上意味的中国古典绘画美学中，它包容了极为深刻的传统哲理，体现出中国人特有的宇宙观和美学观。历代对此均有深入的研究，颇富成果。但是，徐悲鸿当然不可能对此种深玄的理论有探究的兴趣，他也不具备这种探究的知识结构。"气韵"这个特定的古典美学术语也被徐悲鸿做了自以为是的想当然的解释。在徐悲鸿看来，"造型美术之道，贵明不尚晦"[1]，哪容得深玄、含蓄，水中着盐、隔帘看花一类讲究！他也真就把"气韵"说得明明白白。"'气韵''之'气'，产生于画面的轻重变化（意为重视气势的形成）；而'韵'为象之变；如晨光曦微、雨雾迷蒙中之山水更为动人。'生动'可分为两面，一指物象姿态之生动，一指作法之生动。"[2]在另一处，他说得更明白："形象与神韵，均为技法。神者，乃形象之精华；韵者，乃形象之变态。能精于形象，自不难求得神韵。"[3]老子曰："道之为物，惟恍惟惚。惚兮恍兮，其中有象；恍兮惚兮，其中有物。窈兮冥兮，其中有精；其精甚真，其中有信。"（《老子·第二十一章》）艺术本来就是在这种物与我、形象与精神相交融的难以确道的状态中存在的，怎能把艺术的这种精神性内涵和技法——且仅仅是再现物象之技法——相等同呢？就是徐悲鸿所喜欢的庄子也说过一段明白的道理："语之所贵者，意也，意有所随；意之所随者，不可以言传也。……故视而可见者，形与色也；听而可闻者，名与声。悲夫！世人以形色名声为足以得彼之情。夫形色名声。果不足以得彼之情。则知者不言，言者不知，而世岂识之哉。"（《天道》）这也是庄子在《知北游》中所说的"道不可闻，闻而非也；道不可见，见而非也；道不可言，言而非也。知形形之不形乎？道不当名"。庄子这些两千多年前的话真好像是专门为批评这位喜欢他的现代画家而预写的一样。这些中国古代哲人深玄的理论中闪耀着辉映古今、揭示美学真谛的灵光。悲乎！世岂识之哉！在根本不懂中国美学的徐悲鸿眼中，不是提出"气韵""神韵"的国人有气韵，倒是他所崇拜的西方人有气韵，"如印象派不专究小轮廓，而重色影与气韵，其工夫即在色彩上"。而在文章的另一处，徐悲鸿专论"气韵"，则从"希腊两千五百年前之巴尔堆农女神庙上浮雕韵律，何等高妙"说起，一口气列举了康斯太布尔、透纳、莫奈、西斯莱、毕沙罗、塞冈第尼等，再上溯而至米开朗琪罗、拉斐尔、提香、丁托列托、鲁本斯、委拉斯开兹、伦勃朗，认为这些外国画家皆"光辉焕发、气象万千"，"光气榕榕，尤称最高妙之韵"。唯一提到中国艺术之处，全为反衬西艺之伟大而用的，"康斯太布尔及透纳两大风景画家出，遂夺去吾国山水画在世界艺坛上建立之纪录"，印象派诸家"绘画上亦重视韵律……较大小米尤精妙"，云云。[4]世界艺术有共通之处，西方艺术亦有主观内蕴在，如莱奥帕尔迪称诗宜朦胧浑沦、隐然恍惚，叔本华云

1 徐悲鸿：《画范·序》，1932。

2 徐悲鸿：《中央大学艺术学系系讯·序》，1944。

3 徐悲鸿：《当前中国之艺术问题》，《益世报》1947年11月28日。

4 徐悲鸿：《在中华艺术大学讲演辞》，载王震《徐悲鸿研究》，江苏美术出版社，1991。该文原载《申报》1926年4月5日，原题为"徐悲鸿在中华艺大讲演"。

"作文妙处在说而不说……切忌说尽"，席勒谓"世人推工于语言者为大家，吾则以为工于无言者乃文章宗匠"，等等，皆与中国之"气韵"说异曲同工，钱锺书已有专论提及。[1]但这绝非持"不懂形象，安得神韵"观点的徐悲鸿可以解释清楚的。丢掉贯穿中国艺术的内在精神，抛弃创作主体的哲理、情感、意趣而纯以外在对象的物质、技法因素去探寻"气韵"，不啻隔靴搔痒、痴人说梦。

同样地，由于对客观物象的痴迷，徐悲鸿注意到唐代张璪"外师造化"的名句，但几乎很少引用这位"意冥玄化，而物在灵府，不在耳目。故得于心，应于手……与神为徒"（符载《观张员外画松石序》），认为"技进于道"的张璪所说的另一句话，即与"外师造化"紧紧并列的另一句甚至更为重要的话："中得心源"。因为在中国古典美学看来，"外师造化"是艺术表现的手段，而"中得心源"才是艺术的本旨。这种片面地对传统的歪曲，对后世造成了非常不好的影响，以致"外师造化"因此而成为中国古典传统的精髓，而"中得心源"反被人们所忘却。就像后来人们引用范宽"吾与其师于人者，未若师诸物也"而总容易漏掉紧接其后的"吾与其师于物者，未若师诸心"一样，师心与师物也有个目的与手段的主次递进关系。同样地，石涛"搜尽奇峰打草稿"句也经常被引用，并被人们视为中国艺术写实本质的例证，但紧接此句之后的"山川与予神遇而迹化也，所以终归之于大涤也"的更重要的话反被弃之不问。徐悲鸿式先入为主的西方模式的定向思维在中国传统的研究中之危害，于此也可见一斑了。

徐悲鸿对科学再现的热情到了忘我的程度：

十余年前，余返自欧洲，标榜现实主义，以现实为方法，不以现实为目的。当时攻击者纷起，然我行我素，不以为意。宁愿牺牲我以就自然，不愿牺牲自然以就我，而卒能于无形中胜利。[2]

宗白华这位研究中国美学之大师因与徐悲鸿同为留欧之友，在为徐撰文除借题发挥一番自己谈中国画之"空灵无迹""其精神在抽象"等与徐悲鸿相左的观念外，也曾模棱两可地提到徐悲鸿的这种忘我以写实的观点：

有时或太求形似，但自谓"因心惊造化之奇，终不愿牺牲自然形貌。而强之就吾体式，宁屈吾体式而曲全造化之妙"。[3]

这种类型的观点，与徐悲鸿在1930年的《悲鸿自述》中的"能立于客观之点，而知其谬……自觉为一生之大关键也"的话是一致的。徐悲鸿这种对自然物质的科学再现的狂热可真到了走火入魔的地步！艺术之所以为艺术，恰恰在于它表现了人的主观的因素，它对客观的表现乃至再现，通通

1 钱锺书：《论神韵》，载《钱锺书论学文选》第3卷，花城出版社，1990。
2 徐悲鸿：《中西画的分野——在新加坡华人美术会的讲话》，新加坡《新洲日报》1939年2月12日。
3 宗白华：《徐悲鸿与中国绘画》，《国风》1932年10月1日第4期。

不过是为了表现自我的情绪与感受。被徐悲鸿瞧不起的17世纪的董其昌早就把二者的关系说得十分明白：

> 以蹊径之怪奇论，则画不如山水；以笔墨之精妙论，则山水决不如画。

这与当代意大利美学家文杜里评论塞尚，认为他清楚地认识到艺术与自然并列地走在两条不同的道路上的观点是一致的。如果说艺术是现实的代用品的观点在几个世纪以前的西方不无其历史价值的话，那在历史已进入当代，当艺术是情感的符号表现，艺术是生命意识的表白一类观点已占据绝对统治地位的时代，况且，在一个以缘情言志为其艺术的核心命题的东方国度里，徐悲鸿这种舍情舍我以殉物的极端的观点，就不仅违背了艺术宗旨，更违背了从《尚书》就开始了的中国两三千年的"诗言志"的缘情传统，违背了中国艺术自始至终的意象型的主线，也背离了从明中叶开始的以解放个性为背景的人文主义思潮的进步传统，当然更是对"五四"民主追求中那早已升华的现代个性解放、自我高扬的时代精神的背离。五四运动"科学"与"民主"两面大旗在徐悲鸿这里，在机械唯物论的唯科学主义阴影下竟演进成一悲剧式的矛盾，演进成艺术领域中科学对民主的抑制，对个性、自我的扼杀。的确，纵览徐悲鸿的画论，的确很少出现个性、人格、主观、自我乃至情感一类用词，不仅这类"五四"前后被大量使用的词汇很少为其所用，竟还出现屈"我"之独立人格精神以展一区区写实之技巧，舍"我"主观之情感以就本应作为精神载体之"自然"之论！此乃丢掉西瓜捡芝麻、舍本而逐末之举！由此也可看到徐悲鸿这种西方古典本位思维模式的严重的局限性。

当然，徐悲鸿具有这种西方式艺术观念并不意味着他就真的绝对放弃自我，抛弃感情，而对自然作纯粹的、机械的刻画。徐悲鸿早在1918年时就说过，"吾所谓艺者，乃尽人力使造物无遁形；吾所谓美者，乃以最敏之感觉支配、增减、创造一自然境界"，"真景也，荒蔓凋零困美人于草莱，不足寄兴，不足陶情，绝对为一写真而一无画外之趣存乎其间，索然乏味也"。他还说过，"写实主义太张，久必觉其乏味"[1]。甚至，他还说过，"艺分为两大派，曰写意，曰写实。世界故无绝对写实之艺人，而写意者亦不能表其寄托于人所未见之景物上。故写实之至人如罗丹，其所造人如有魂。善写意者如夏凡纳，其一切形态俱含神圣"[2]。但是，这种观念一则经常被他的过分坚定的唯科学主义美学观所冲击，使其在理论和创作中都不同程度地发生矛盾。[3]同时，这种仍属于西方

1 见徐悲鸿1918年《美与艺》，《北京大学日刊》1918年4月23日。后句见张安治《徐悲鸿论中国画》，《美术》1978年第6期。

2 徐悲鸿：《与〈时报〉记者谈艺术》，《时报》1926年3月28日。

3 如其在1937年《对我国近代艺术的意见》中说，"当然艺术最重要的原质是美，可是不能单独讲求美而忽略了真和善"。这里，徐把"美"放在了"真和善"之上而以为其"最重要"。但在别的更多的时候，科学之"真"却是第一位的，如其在1930年《在栖霞师范的讲话》中则认为"艺术以'真'为贵，'真'即是美"。干脆将"真"和"美"等同了事。徐悲鸿创作中的此种矛盾，后文将作具体分析。

古典思维的方式虽不排斥感情，但极大地、决定性地偏向纯客观的对自然的再现，就不仅仍然和中国传统的以缘情言志为核心的意象式艺术精神大相径庭，而且使本身就极为有限的情感表现大受限制。徐悲鸿曾为他上述"美"与"艺"之观点举过一个明白清楚、不致误解的例子：

> 今有人焉，作一美女浣纱于石畔之写生，使彼浣纱人为一贫女，则当现其数垂败之屋，处距水不远之地，滥槁断瓦委于河边，荆棘丛丛悬以槁叶，起于石隙上，复置其所携固陋之筐。真景也，荒蔓凋零，困美人于草莱，不足寄兴，不足陶情……倘有人焉易作是图，不增减画中人分毫之天然姿态，改其筐为幽雅之式，野花参整，间入其衣；河畔青青，出没以石，复缀苔痕。变荆榛为佳木，屈伸具势，浓阴入地，掩其强半之破墙。水影亭亭，天光上下，若是者尽荆钗裙布，而神韵悠然。人之览是图也，亦觉花芬草馥，而画中人者，遗世独立矣。此尽艺而尽美者也。……故准是理也，则海波弥漫，间以白鸥；林木幽森，辍以黄雀……增加兴会，而不必实有其事也。若夫光暗之未合，形象之乖准。笔不足以资分布，色未足以致调和，则艺尚未成，奚遑论美！不足道矣。[1]

这是一段有利于理解徐悲鸿关于艺术美乃至艺术之情的重要的话。这不过是置客观对象于一理想的实境而已的做法，既非屈原式的超现实浪漫，亦非鲁迅式的杂取种种而合为一个的"理想"，而不过是在绝对写实基础上对画材的选择、位移与重新组合而已，全然不涉及对对象造型上的主观处理与变化，因为"光暗"之"合"，"形象"之"准"，因为"画中人分毫之天然姿态"是容不得丝毫"增减"的。当然，就更不可能有画家在笔墨、色彩、章法诸形式意味上增加任何形式表现力的可能性，"情感与形式"在徐悲鸿这里不可能有丝毫的联系。这种思维方式被徐悲鸿朋友宗白华所激赏，但其与认为整个中国艺术之精粹就在一句话里的"因心造境"（清·方士庶）之意象精神仍具本质性差异。

的确，对西方艺术的狂热崇拜严重地影响了徐悲鸿对民族传统的理解，而徐悲鸿带着神圣的使命感热情地投入中国画改革的理想就是在这种背景与基础上进行的。这种观念上的片面与混乱，这种思维模式上的深刻危机，使徐悲鸿中国画改革的实践从一开始就埋下了同样深重的危机。

徐悲鸿既然认为中国画之弊就在于复古与不科学，而且本位文化本来就是"自然主义"的写实精神，那改革的方法自然在"仅直接师法造化"基础上的严格写实就可以简单地完事大吉。早在1920年，徐悲鸿就在他的《中国画改良论》中提出了他的一套"改良方法"，以为"画之目的，曰惟妙惟肖……故作物必须凭实写"，"学画者宜摒弃妙（注：原文如此，似应为'抄'）袭古人之恶习（非谓尽弃其法），一一按现世已发明之术，则以规模真景物。形有不尽，色有不尽，态有不尽，趣有不尽，均深究之"。[2]此即写实。到1947年，徐悲鸿掌北平艺专之时，其中国画改革方

1　徐悲鸿：《美与艺》，《北京大学日刊》1918年4月23日。

2　徐悲鸿：《中国画改良论》，《绘学杂志》1920年6月第1期。

面的主张引起一批国画家的不满，徐悲鸿为此发表了书面谈话《新国画建立之步骤》，其观点较在1920年时更激进：

> 建立新中国画既非改良，亦非中西合璧，仅直接师法造化而已。

"仅直接师法造化"当然就把几千年的中国画传统撂在一边了，徐引起国画家反感以为其在"摧残国画"也就事出有因了。这实际也是徐悲鸿一向的观点。徐悲鸿曾地认为，"绘画的老师应当不是范本而是实物。画家应该画自己最爱好又最熟悉的东西，不能拿别人的眼睛来替代自己的眼睛"[1]。但什么是"自己的眼睛"呢？人的眼睛之所以不同于动物的眼睛，就在于人具有一双文化的眼睛。我们是在文化承传的基础上去看待事物看待世界的，由此，我们也可以说，我们是在传统的基础上使用我们的眼睛的。冈布里奇（现一般译为"贡布里希"）在评论康斯太布尔"试图忘掉"他看过的画以求创造时说道："我们并不怀疑所有这些画家都曾努力忘掉程式，但严肃的观察者将会认识到，在这个世界上到处都存在着试图忘掉一些事与从未知道这些事之间的差别。"[2]徐悲鸿也许真的相信他可以忘掉我们的传统，忘掉他小时候也曾每天临摹过的如吴友如、洋画片一类的范本，却因此而对《芥子园画谱》大为不满：

> 尤其是《芥子园画谱》，害人不浅……要仿某某笔，他有某某笔的样本。大家都可以依样葫芦，谁也不要再用自己的观察能力，结果每况愈下，毫无生气了。[3]

世纪初，复古之风的确十分厉害，因此，徐悲鸿这种提倡和责难在一个特定时期不无积极的作用。事实上，二三十年代，整个国画界之先进人物无不谈写实，无人不在反对复古，但这并未使这些人采取这种斩断传统，"仅"直师造化的简单粗暴的做法。尽管徐悲鸿也说过，"真正要学国画的人，赶快去学习古人六法的深义，然后去找现实题材努力写作，否则舍本逐末，结果毫无所得"[4]。但除了"六法的深义"——况且，如前所述，徐悲鸿对包括"六法"在内的传统精神还有着严重错误的理解甚至无知，作为民族艺术精神存在形式的形式语言系统，是成千上万年代代相传积累而成的——同样是一份极宝贵的遗产。丢开这份遗产，只能把自己降到野蛮的空白状态而重新从零开始。况且，真正丢开传统艺术的符号体系，面对大千世界的复杂形状必然会手足无措，哪里还谈得上写实性描绘？哪里还谈得上创新？请想想没有传统承传的旧石器时期的艺术吧。这种论调不禁使人想到80年代兴起的一批扬言要斩断传统的青年人的幼稚而激进的观点。纵观现代画史，若干卓有成就的国画家，谁又不是从临摹入手学习绘画而走上创造之途的呢？齐白石、林风眠、刘海

1 徐悲鸿：《中国艺术的贡献及其趋向》，《当代文艺》1944年2月1日第1卷第2期。
2 冈布里奇：《艺术与幻觉——绘画再现的心理研究》，周彦译，湖南人民出版社，1987。
3 徐悲鸿：《中国艺术的贡献及其趋向》，《当代文艺》1944年2月1日第1卷第2期。
4 徐悲鸿：《在新加坡徐悲鸿教授作品展览会上的讲话》。

泰戈尔像　徐悲鸿

粟、张大千、潘天寿、丰子恺都有过临摹《芥子园画谱》的生动感人的经历。就是徐悲鸿，不也是从临摹"强盗牌卷烟"之"动物片"，"日摹吴友如界画人物一幅"入手走上艺途的吗？我们现在还可以看到徐悲鸿1916年21岁时发表于上海审美书馆的美人画《凝香图》《纳凉图》等，画中之美人头大身小，比例失当，且扭捏作态，意态媚俗，立于常见之乡村小镇相馆的粗俗的影片式背景中……这不禁使我们想到鲁迅先生谈到吴友如时的一段话：

　　吴友如画的最细巧，也最能引动人。……他久居上海的租界里，耳濡目染，最擅长的倒在作"恶鸨虐妓""流氓拆梢"一类的时事画，那真是勃勃有生气，令人在纸上看出上海的洋场来。但影响

殊不佳。近来许多小说和儿童读物的插画中，往往将一切女性画成妓女样，一切孩童都画得像一个小流氓，大半就因为太看了他的画本的缘故。[1]

从徐悲鸿这些媚俗的月份牌式美人图来看，没有临过《芥子园画谱》而从临吴友如及洋画片起家，喜欢吴友如并以为吴是三百年间两大家之一的徐悲鸿，是否有理由被怀疑他从小就被这些低俗的范本给搞得趣味低下，而从小就产生一种对中国古代传统的离心倾向呢？

的确，徐悲鸿抛弃了中国传统的教学方式，却果然选择"——按现世已发明之术，则以规模真景物"即西方的教学方法——素描来改造国画。1926年，徐悲鸿《在中华艺术大学讲演辞》中说到素描在学习上的绝对必要性：

研究绘画者之第一步工夫即为素描，素描是吾人基本之学问，亦为绘画表现唯一之法门。素描拙劣，则于一个物象，不能认识清楚。以言颜色更不知所措，故素描工夫欠缺者，其所描颜色，纵如何美丽，实是放滥，几与无颜色等。

既然素描是"绘画表现唯一之法门"，而且是科学写实之方法，改造国画自然就要选素描作为"唯一"途径，这实则又是以西方思维模式改变东方艺术思维的又一例证。这就是徐悲鸿所说的，"我把素描写生直接师法造化者，比做电灯；取法乎古人之上者，为洋蜡，所谓仅得其中；今乃有规摹董其昌、四王作品自鸣得意者，这岂非洋蜡都不如的光明么？"看来，徐悲鸿又把他改造国画仅师造化之法直接等同于素描了。换言之，改造国画既非改良，亦非中西合璧，仅以西方之素描传统取代中国之传统，则中国画改革就可大功告成，难怪徐悲鸿此论此举会在1947年激怒北京的一群老国画家。本来，这是个学术问题，是可以商榷、试验的，如果不将非学术因素牵扯进来的话。从艺术传统的角度上说，纯属西方造型意识的素描本身是西方艺术体系的一个有机构成部分，但它与传统中国画的意象式造型体系则有着质的区别。如果不是对东西方艺术有着深刻的洞察，如果不是深刻地把握东方艺术的精神，掌握东方艺术的语言体系，有限地把素描作为学习中国画的辅助手段，而是恰恰相反，一开始就把素描当成学习中国画的"唯一之法门"，那么，这种西方式正规的素描训练及随之而来的西方式观察方法、西方古典式审美趣味和西方式造型观念必然使人产生西方式艺术思维的心理定式且与中国画艺术的东方思维及东方情趣形成强烈的对立。这就是后来不少美术院校国画系都改变了50年代初期强行推行的徐悲鸿式素描基础训练，而从结构入手，以白描或具有中国画线描意味的铅笔速写作为造型基础训练的原因。浙江美院院长潘天寿就是反对这种以西方思维取代东方艺术教学模式的最有力者和典型代表。就连一度赞成徐悲鸿此观点的他的朋友蒋兆和后来也在实践的困惑中反对这种简单化的、错误的教学模式。对李可染来说，在他找到把素描和中

1 鲁迅：《朝花夕拾·后记》，引自张望编《鲁迅论美术·关于"二十四孝图"》，人民美术出版社，1956年。

国传统笔墨有机和谐地结合在一起的方法之前，为素描的片面强化付出过绝不算小的代价。当然，为这种西方式教学模式付出过沉重代价乃至被毁掉一生的艺术生命的人是难以计数的，1947年北京那批老画家的忧虑和愤怒应该说是有先见之明的。

如果对徐悲鸿的中国画改革方法及其作品进行全面分析的话，以素描为主要手段的西方写实造型方式加上他认为的属于传统本原的"双钩"——线，几乎就构成了他改造中国画的全部内容！徐悲鸿认为："双钩为中国画本原，足不可谓知所急务。惟双钩必须对实物摹写，约之以体，庶不空泛，否则仍无所得也（张君书旗，不照实物钩，故无足取）。"[1]线是中国画形式语言的基本元素，这几乎是二三十年代国画界的共识，甚至到了50年代，线是国画的本质一类观点仍然不绝。徐悲鸿在其1920年发表的《中国画改良论》中没有直接讨论这个问题，但从他的上述信札和他的创作实践中可以分明地看到线加素描的方式。线当然是中国画形式语言的基本元素之一，但是徐悲鸿在对传统的基本精神的理解出现严重错误的情况下，他只看到线条的造型功能，即他说的"双钩必须对实物摹写，约之以体"的功能，而对线的另一重要功能，即至少在理论上就有2000年历史的"书，心画也"（汉·扬雄）和1500年历史的"骨法用笔"（南朝齐·谢赫）的线的强烈表现性功能视而不见，对明中期后500年以来笔墨沿着中国美学自身的演进规律走向独立表现的趋势非但不能理解，也不愿理解，而且还嗤之以鼻，坚定地立足于西方写实模仿之立场，对民族艺术的这一宝贵传统予以了坚决的抨击：

夫有真实之山川，而烟云方可怡悦，今不把握一切，而欲以笔墨寄其气韵，放其逸响，试问笔墨将于何处着落？固有美梦胜于现实，未闻舍生活而殉梦也。虽然，中国文人舍弃其真感以殉笔墨，诚哉其"伟大"也！[2]

蔑视精神生活，而老是把艺术与生活相混淆的这位艺术家，崇拜西方却偏偏要拯救东方的徐悲鸿，似乎一开始就把自己逼到了一个东西方矛盾尖锐的尴尬的死角。

徐悲鸿以改革中国人物画为首务，"要以人的活动为艺术中心，舍弃中国文人画的荒谬思想独尊山水"[3]。故人物画最能呈现徐悲鸿中国画的基本特色。如其著名的《愚公移山》中的人物就是线条加素描的典型例子。此画为徐悲鸿在印度大吉岭时所绘。画中几个裸体掘地者，纯系据人体模特写生而成，人物造型准确，解剖结构也分明不误，人物轮廓则是用一种缺乏变化的线准确勾出，轮廓内部则基本上用淡墨皴擦以代替素描中的影调，直接塑造人体的结构、体积、光影。绘画中这些人物形象明显地被分成两个联系并不紧密的部分：一部分人物形象有着线条僵硬如铁丝圈一般的轮廓，一部分则是在线框轮廓内部的有一定体积感的素描淡彩的实

1 崔锦、孙宝发：《读徐悲鸿致陈子奋书信札记》，《中国美术》1982年第1期。
2 徐悲鸿：《新艺术运动之回顾与前瞻》，《时事新报》1943年3月15日。
3 徐悲鸿：《世界艺术之没落与中国艺术之复兴》，《世界日报》1947年9月4日。

九方皋　徐悲鸿

际的人体。徐悲鸿开始陷入他为自己设计的尴尬的东西方冲突的陷阱中了：东方的线条是高度概括的、抽象的现实中并不存在的东西；西方的观点认为，线不过是客观的面与面的交界，而阴影、体积、色彩等则是具体可感的客观实在，在西方古典绘画中，这些因素是创造现实实在的三度空间视觉幻象的手段。如此一来，麻烦就来了——传统中国画本身就具备抽象性、虚拟性、平面性，它根本就不想创造三度空间的幻觉。中国人对此自觉得很。宋代沈括斥李成"仰画飞檐"而主张"以大观小"，清代邹小山驳西画虽具勾股之法绘阴阳远近令人几欲走进，而"笔法全无，虽工亦匠"的论述都是例子。故中国画之用线亦如在书法之平面结构中穿插布置一样，在虚拟的平面中自然、合理地使以书入画乃至诗书画印在这种平面的抽象构成中的结合成为可能并且形成东方绘画的重要特色。但是当素描这种以科学、"绝对准确"地再现三度空间之幻象为目的的造型手段一旦和虚拟的、抽象的线条，尤其是中国那种还要传达自心自绪的书法用线相结合，那是非生出矛盾不可的。对传统研究有素的潘天寿就一直反对这种素描加线条的方式：

　　我过去一直反对有些留学西洋回来的先生认为"西洋素描是一切造型艺术的基础"，"绘画全是从自然界来的"，"西洋素描就是摹写自然最科学的方法"等等说法。自然界的形和色，不等于就是画。
　　中国的笔线与西洋的明暗放到一起，总是容易打架。中国画用线求概括空灵，一摸明暗，就不易纯净。[1]

　　是的，徐悲鸿画中的线和明暗就真的在"打架"，这是非常明显的不可能不被注意到的矛盾，徐悲鸿自己显然也注意到了这种矛盾。但是线和明暗又恰恰是徐悲鸿国画革命的仅有的两板斧——事实之难堪也正在这里！徐悲鸿不可能取消而只能调和这种尖锐的冲突。他用减弱人体影调的办

1　潘天寿：《潘天寿谈艺录》，浙江人民美术出版社，1985，第194—195页。

印度妇人像　徐悲鸿

法，仅用淡墨略皴，而在人体轮廓内部，他不敢随意用线，即使非用不可，也尽量弱化或减淡。但不论怎么弱化体积，他都不敢全然放弃其艺术立身之本的素描而大胆地趋于平面。这种惨淡经营，却使这种素描效果反而变成了显影不够的，或褪色而略存影调的陈旧的照片。这种三不像的素描尽管影调未到位，但毕竟也是写实的，和人体周围那圈生硬的铁丝圈一般围着的线的轮廓——注意，真的只是轮廓——仍然极不协调。而且，由于必须谨小慎微地注意画准那些有着丰富细节的人体，徐悲鸿的用线有着一望便知的缺乏韵律感的刻板。而有趣的是，当徐悲鸿摆脱了体积纠缠的麻烦而获得一定自由的时候，他的一些线条倒也有一定的形式感和韵律感，不无几分轻松与活泼，这可以在那位凸肚的印度厨师没有明暗体积的白色裤子，以及画中几乎所有衣服的用线上获得证明。同样的问题在徐1936年时所作之《漓江船夫》上也十分明显。此画用线相当板刻、枯燥，墨被当成黑色和灰色用排笔作大面积的平涂，自然也无笔法节奏可言，铁丝框般的呆板用线随处可见，这种线绝不是中国画传统的用线。此类问题在其1931年所作的《九方皋》中亦存在。不过，这幅画由于体积未做过分渲染与强调，故线的运用还是比较自由的。同时，徐悲鸿富于特色的马在此画中也增色不少。徐悲鸿这种素描加线条的简单拼接带来的极大的麻烦，使他不得不在更大量的人像作品中弱化线的运用而直接以渲染法作西画意味的体积、素描式描绘，这种情况可在《泰戈尔像》《李印泉先生像》《印度妇人像》的头部上看到。这些人像，其头部基本是以素描方式，以淡墨和色层层渲染而成，线条既淡且细。泰戈尔头部因背衬较深，连那麻烦的线皆可省去。手部刻画，其明暗阴影甚至反光皆历历俱足。那几根淡而细的线几乎可有可无了。《屈原·九歌·山鬼》（1943年）中纤细线条的勾勒也大多消失在深暗的背景里而变得无足轻重。徐悲鸿自己说过，"画人亦然，先施淡或采，则勾勒有需有不需，便得意到笔不到之妙。若一例先钩后染，即无出奇制胜之功（因已匡廓在，不致走失也）"[1]。这种画法与其说是"意到笔不到"之笔之"表现"，不如说是形到而笔不必到的形对笔的吞噬。这种处理与其说是在画中国画，不如说是用中国材料画西画，所以就谈不上中国画之改造意味了。受此种线与素描关系之不谐和困难折磨的徐悲鸿有时干脆放弃这种改革之法而直接用传统之法，例如学任伯年之笔法，基本不管素描之光影体积关系而只注意外形轮廓之准。这类作品在徐悲鸿人物画中数量最多，如《钟馗饮酒》（1929年）、《白描人物》（1931年）等。这种方法，除了形准（形准者古代亦有），于形式语言自身的角度而言则与中国古典画法并无不同，发展、创造就谈不上了。因为艺术史之演进历史，归根结底是形式演进的历史，没有形式之创造，是谈不上发展的。徐悲鸿以西方画法处理头、手、躯干，而以中国传统线描处理衣服，如《泰戈尔像》《李印泉先生像》等，尽管各自的表现亦不算差，但两者间总是缺乏有机的统一与和谐，东西画法之生硬拼合太明显。这种中西拼合的画法在50年代逐渐成为一套令人生厌的既成模式，而在80年代又逐渐被抛弃。比之徐悲鸿这种双勾加素描的改革之法，林风眠抛弃文人画线条而取民间艺术

1 见1939年徐悲鸿给张安治的信。

流利、畅快之平面画法，蒋兆和抛弃徐氏之法而把传统之富于韵律的笔墨与人物形体结构——而非光影、体积——相结合，都是在洞察中国传统艺术之思维特征与造型特征基础上变革中国画的明智之举，也显然较徐氏之法更为成功。

固然，徐悲鸿这种引素描进入国画的方式，也给国画带来一种全新的面貌，这从《愚公移山》那种西方式构图、人物造型的独特形式、前后空气透视的明暗对照乃至裸体的组合上面都可以看到。但是，并非所有的"新"都是好的，对中国画改革来说，任何新的形式的创造都应当是立足传统基础上的创造，是对传统的发展和延续。而徐悲鸿的改革则是在对东西方艺术的深层精神都缺乏了解的基础上的一种浅表的、简单化的、生硬的东西拼合，甚至连徐悲鸿所不以为然的"中西合璧"都谈不上。虽然的确是"直接师法造化"了，但由于完全缺乏想象力，过分地依赖模特，而且是长时间摆着姿势而呈僵硬状态的模特，因此徐悲鸿作品中的人物形象极不自然。例如举耙至顶的印度人及其左面呈半蹲状的人：前者无力地、无可奈何地摆着一种滑稽的试图掘土的姿势，而眼睛却木然地呆望着前方，而不是他要掘的地面；而后者力量似有，但姿势与神态都极别扭，用这种姿势挖土是困难的。画中端碗吃饭的孩子的神态也很别扭。从西方的角度看，这与西方古典绘画人物众多的大型构图中那些自然生动的人物形象相比也差之太远。读其画，真有"鸡飞蛋打"之叹。同时，如此完全地依赖写生，竟使一个印度人——即当时徐能找到的一位印度厨师，而且是同一个印度人——在中国古代题材的同一画面上两次出现（画面左边背向挑担的人）。有人对此有过疑惑，徐也曾有过多种理由解释[1]，其实这原因很简单——受模特儿的局限。这种绝对的完全的对模特儿的依赖更反映在另一奇怪的现象上，即徐悲鸿历史画中大量的现代人物形象。如果说，严格依靠模特的写实手法在人像画上不无好处的话，那在历史题材画上就大有局限了。徐悲鸿的大多历史画上，都有这种奇怪的现象。例如，以古代历史事件或神话故事为题材的中国画《愚公移山》《九方皋》、油画《徯我后》《田横五百士》等，都有着大堆大堆20世纪打扮的模特直接陈列其中；至于《屈原·九歌·山鬼》，画的则是一个从现代都市中找来的丰满而性感的裸体女模特，绝无半点山鬼的神性，甚至连古代妇女的特点也没有。前述的"飞天"形象则活脱脱呈现了一个希腊妇女形象，从她那典型的希腊式鼻梁就可一目了然……这种情况连徐悲鸿的学生们都感到困惑。的确，这对于历史画的题材内容要求来说，是无论如何也说不通的；对于一向要求以科学的态度，"绝对准确"地再现现实的徐悲鸿自己的主张来说，更是说不过去的。其实，还是那个极为简单的原因：徐悲鸿太缺乏艺术家本应具备的丰富的想象力，他只能依赖模特——况且还是图省事地用在现代生活中找来的这些现代的男女来表现哪怕是远古的题材。且听徐悲鸿自己对艾中信的解释：

我曾问过他两个问题，一是为什么愚公和那个"邻人京城氏之孀妻"，赶牛车的女子和两个小

1 徐曾解释说，印度亦有此种精神之人，中国亦可能有此种形象之人，他喜欢这个印度人的形象，等等。见张安治《徐悲鸿师与中国画》，《中国画研究》1983年第4期。

钟馗饮酒　徐悲鸿

漓江春雨　徐悲鸿

孩是中国人，其他却都是印度人？他说：艺术但求表达一个意想，不管哪国人，都是老百姓。"冀州之南，河阳之北"的"北山愚公"，我也不知道究竟什么样，"孀妻"也只好穿件黑衣。他还说，这画是他在印度国际大学时画的，以印度人为模特儿，这样大的画，不作人物写生画不好，所以"叩石垦壤"者都是外国人。[1]

对此现象，在1939年徐悲鸿于新加坡办展时就有人提出过批评。陈振夏在评《田横五百士》时说："夫以一时代之历史事实为画题，而画中人物衣着形貌乃竟与时代相左如此！"作者引秦宣夫、李健吾评徐悲鸿《九方皋》"不幸是一个完全的失败"，而认为"象征一种新的上进的倾向，路是对的，失败也是真的"。[2]而徐悲鸿则以"历史画之困难"为题，出人意料地以浪漫主义的反常观点相驳斥。他一则承认此画有"挂一漏万之困难"且以请陈先生自己画画试试看相诘难；一则又以他一向不以为然的浪漫主义观点，如"大抵一切艺术品之产生，皆基于热情""徒具优孟衣冠，必非作家目的"，为自己张冠李戴的行为辩护。[3]然而，用当代的写实形象去代替古代之写实人物却既非现实主义的做法，亦非浪漫主义的想象可拟。

1 艾中信：《徐悲鸿研究》，人民美术出版社，1984。
2 陈振夏：《〈田横五百士〉之我见》，新加坡《星洲日报·晨星》1939年4月17日。
3 徐悲鸿：《历史画之困难》，新加坡《星洲日报》1939年4月20日。

　　还需顺便指出的是，徐悲鸿众多中国历史题材及个别现代题材作品中的大量裸体人物的出现，完全是徐悲鸿根深蒂固的西方审美心理使然，是西方古典历史题材例如大卫的《萨宾妇女》一类作品之中国式翻版。张安治在《徐悲鸿师与中国画》中谈到此。徐悲鸿曾对张说，中国古代画人体因未习人体解剖，"虽有表现力，实不能与西方美术这一方面的成就媲美"，"在中国画中画较大的人体，我已设想试用一种新方法"。徐将其崇拜之西方裸体画移植至中国画中即出于此种简单的原因。既然18世纪时的大卫所作的此类历史画中之裸体形象已被其时人讥讽为"不过没有穿衣服的消防队员"，那么，20世纪的徐悲鸿在东方的这种东施效颦之搞法，则既无历史之根据，亦无现实审美心理接受之必要，反倒添出若干莫名的困惑与别扭，其食洋不化之西方本位文化观、西方审美心态和造型模式，于此又可以证明。

　　再来看看徐悲鸿有关山水画的改革方式。

　　在徐悲鸿未出国之前，他的山水画已经出现了向西洋画法靠拢的倾向，尤多受郎世宁画的影响，这从他的画松上可以明显看出。如《西山古松柏》（1918年），树干已描绘阴影，山亦分阴阳，有体积。在《中国画改良论》中他还具体地提出了改革之措施，如"云贵缥渺，而中国画反加以勾勒……应改作烘染"。"中国画不写影，其趣遂与欧画大异。然终不可不加意，使室隅与庭前窗下无别也。"[1]在1939年给张安治的信中，他谈到自己的山水画法："中国画老法，是勾而后渲染设色。……我画树后之岩石，恒先画石（须先确定明暗方面）。下笔先施淡处，最好避免皴形笔法。……留心于画石不到之地下笔。有时可空出一双钩之枝，以具阴阳。"……从其论画中就可以了解到徐悲鸿的中国山水画几乎没有传统山水画托物寄情，寓意山水，驰情于天宇，吞吐于大荒，心骛八极，神驰万里之意蕴，自然更无大涤子"借笔墨以写天地万物而陶泳乎我"卓荦坦荡之豪情。这种斤斤于物质科学之精神，乃至称赞"荆浩善写他所习见之火层（成）岩"[2]的科学求实精神，那种"先确定明暗""以具阴阳"的西方素描式思维，使他在中国画改革中既失传统中国画的形式意味，又从根本上丢掉了缘情言志的中国艺术精神之神髓。这种观念使得徐悲鸿的山水画仍然是一种用中国材料加西方画法的简单化的改革。试以作品为例：在徐悲鸿的山水画中，《漓江春雨》（1937年）算是最著名的了。此画以迷蒙缥缈的水墨绘出水汽淋漓的漓江雨景，应该承认是有一定效果的。但是从中国画改革的角度去评价，价值就得大打折扣了。因为这幅几乎纯粹利用中国画材料以西方单色水彩的湿画法绘成的风景画作品，仅仅对绘画材料进行了变换，它基本上未涉及任何观念的变革，也未带来任何技巧和形式语言的创新。用徐悲鸿自己的观点来看，这仍然不过是幅素描式作品。从直接写生而得来的焦点式构图，那带水的反光的道路，那小船的阴影，那映着天光和摇曳动荡之侧影的水面，那从浸湿了的纸面晕化渗透出的朦胧的色彩，无论从思维方式、审

1　徐悲鸿：《中国画改良论》，《绘学杂志》1920年6月第1期。

2　徐悲鸿：《当前中国之艺术问题》，《益世报》1947年11月28日。

美观念、形式语言上看，还是从技法处理上看，都很难把这种具有十足水彩意味的作品划归中国画的范畴。所以，把这种单色水彩画当成改革中国画的典范与楷模显然也是非常不适当的。徐悲鸿还有几幅画喜马拉雅山的水彩画，也是在画油画之余用同样的西式画法画成的。尤其是其中的两幅，是绝对地道的用湿画法画成的单色水彩风景，只需把这些于同时同地画的水彩画和构图、造型、气氛、意味都一模一样且所画对象也相同之油画一比较就可一目了然：不过材料有所变更，色彩由丰富转为单色水彩的素描式单纯而已，而作画之动机与原则则一模一样。亦如徐悲鸿在《中国画改良论》中所认为的那样，"夫画者，以笔色布纸，几微之物，而穷天地之象者也"[1]。且照徐悲鸿看来，绘画与科学一样，都要追求客观物质之真理，"绝对精确"地描绘眼前之自然实在，这自然就犹如在数学计算中只有一个正确的解一样，绘画也应该只有一个唯一的结果——真实。事实上，在徐悲鸿的艺术实践中，各画种间的区别、东西方绘画的区别就仅仅是大概也只能是作画之物质媒介的不同了，亦如他所说的"其效果也相等"[2]。

徐悲鸿这种简单化的改造中国山水画的思维方式使他不仅抛弃了中国山水画那种托物寄情的深沉内蕴，抛弃了"中得心源""天人合一"和万物归我的浩大胸襟，而屈画家之自我个性以就一非生命非情感的冷冰冰的自然，同时，也使他轻率地抛弃了具有千余年积累的中国山水画那些在他看来是造成落后与保守的"不能尽其状"的种种技法与程式，如笔法、墨法、皴法、叶法、树法、点法、三远法，等等。例如，徐悲鸿画树就的确不用任何中国自己的传统叶法，但他却用西方传统之水彩式大块面画法，根据对象的块面体积与受光明暗，浓淡疏密地处理树冠，这固然也是一种省事的移植而非创造，对国画山水来讲也并非无新意，但从民族绘画自身的改革来说则意义就有限了。民族绘画改革应该是立足于传统之根基上的改革，是如贡布里希所称的"预成图式与修正"方式的变革，亦即在符号的相似性与陌生性、熟悉性与新颖性的矛盾对立中实现统一，而绝非以一个民族的传统去取代另一民族的传统。否则，这种民族虚无主义的轻率做法会把人逼到一个尴尬的死角。当徐悲鸿完全抛弃传统山岩画法和复杂庞大而成熟的皴法体系，又不如天才的张大千变传统之泼墨以泼彩，聪明的傅抱石另创源于笔墨传统又别开生面的散锋笔法取代此体系时，徐悲鸿之山水画就难免因新旧未替、青黄不接而窘态毕现。例如他1942年所作之《墨笔山水》就是明显的例子。这幅画，徐悲鸿倒是袭用了传统式构图，但当复杂的、层层相叠的山峰"高远"式地凑在一起时——西方风景画很少作这种布置——徐悲鸿的素描水彩那套就有些技穷了。这幅既无勾、皴、染、点的程式又要作层峦叠嶂的细致刻画的山水画，单看他那种简单粗放的大块大块笔触就显得简率而极不完整，因缺乏勾勒而造成山形结构与走向、轮廓不明，加之山势重叠，故全幅画面支离破碎，层次混乱，有的地方连山岩与远树都很难分辨（因都使用相似的单一笔法，变化不大，加之又全为水

1 徐悲鸿：《中国画改良论》，《绘学杂志》1920年6月第1期。
2 徐悲鸿认为，"用油画、水彩或其他工具，从事与素描同样的练习，其效果也相等。不过费事，多一层明暗与色彩的分辨"。转自刘汝醴《徐悲鸿论素描》，见王震编《徐悲鸿评集》第274页。

双猫　徐悲鸿

墨）。徐悲鸿可以轻易地否定传统，蔑视传统，但当他肤浅地摧毁了他事实上并不了解的传统后，除了生吞活剥地搬来西方的古典传统，他并没有也不可能建立起一种属于自身民族绘画的新形式语言体系以取代旧的传统。《墨笔山水》的失败说明，试图简单化地移植西方技法和观念而不做具东方特质的选择、吸收和创造性转化，要谈中国画的改革，要中西融合都是困难的。

但是，当然不能说徐悲鸿的中国画改革都一无所成，事实上，徐悲鸿画马在中国百姓中算是颇有口碑的，而一提到徐悲鸿，令人马上联想到的也的确首先是他的马。徐悲鸿以改革中国画人物画为己任，最终却以动物画家名世，这个极具戏剧性的结果是意味深长的，从这个结果中可以引出关于艺术本质及规律的许多深层思考来。

绘画本身是一种形式的艺术。从理论上固然可以把艺术划分为内容与形式两个部分，但一则内容不仅应当包容明确的、社会的、政治的意义（主题、题材），同时亦应包容人们在社会生活中所体验到的各种复杂的情感及其中的形式意味。不管有何种复杂、深刻的内容，都必须赋予这些内容以与之相应的形式，形式和内容应该是一种相互适应、相互融合、难分彼此的有机统一体。而形式自身也因其内蕴之人格力量和难以尽言之复杂"意味"可以独立存在。清人王国维把客观自然形象称为"第一形式"，而把表现自然之艺术手段称为"古雅"之"第二形式"。他说："绘画中之布置属于第一形式，而使笔使墨则属于第二形式，凡以笔墨见赏于吾人者，实赏其第二形式也。……凡吾人所加于雕刻书画之品评，曰神、曰韵、曰气、曰味，皆就第二形式言之者多，而就第一形式言之者少。文学亦然。古雅之价值大抵存于第二形式。"[1]从艺术创造来看，蕴含着情感的形式的表现应该是艺术的终极目标。一部艺术史，就是情感与形式矛盾运动的历史，就是形式演变史，亦即形式语言随着时代性的演变而不断地演进的历史，亦即南朝时刘勰所谓"凭情以会通，负气以适变"的历史。就中国传统绘画来说，通过对形象的夸张、变形，通过象征性、抽象性，以平面、符号、装饰、程式等为手段，"因心造境"，以情造境地表现感情，是中国艺术之所以为"意象"性艺术的重要特征。早在谢赫"六法"中，"应物象形"这个西方艺术之"仿真"标准就已经被排在"气韵生动"和"骨法用笔"两条标准之后，也是此种"意象"性质所决定的，而体现着主观气质之骨气力量的形式——线（即王国维所称之"第二形式"）于造型之形似——"应物象形"（"第一形式"）之前，就体现了中国绘画自始就有的重视形式自身表现的特征。这个特征发展到明中后期，笔墨的独立表现价值得到了强调。正如董其昌所说，"以蹊径之怪奇论，则画不如山水；以笔墨之精妙论，则山水决不如画"。这种蕴含着艺术家独立的人格力量的精粹的艺术形式，体现出的是一种净化的审美情感。它绝不是源于西方那种纯视觉的、抽象的、奠基于科学的数的关系上的，被称为"形式主义"的"形式美"，纵观中国古代美术史，中国根本就没有产生纯形式的"形式主义"的土壤。因此，能从本质上对笔墨的美学价值予以认识的话，则能从传统笔墨上去深化（如黄

1 王国维：《海宁王静安先生遗书》第5册，台湾商务印书馆，1940。

宾虹），从笔墨精神的领悟中去改造（如傅抱石），从"骨法用笔"上去强化（如潘天寿），或从东方精神的本质上去转化（如林风眠）……笔墨形式的发展是可以无穷尽的，传统精神的现代开掘也将是多方位和无穷尽的。但是，如果要背离这种民族艺术之精神，将形式自身的表现功能剥得干干净净，只剩下一个服从于客观造型——注意，造型本身也不是内容——的狭窄领域，也就把艺术家逼到了一个施展身手表现自我情感的死角。徐悲鸿人物、山水笔墨形式苍白乏味，其原因盖出于此。

了解徐悲鸿关于形式与内容的观点对认识他的绘画是十分必要的。关于形式与内容，徐悲鸿说过，"顾艺术家之能事，往往偏重建立形式，开宗立派之谓也。若其挥斥八极临九州，或真宰上诉天应泣者，必形式与内容并跻其极。庶乎至善尽美，乃真实不虚"[1]。内容与形式和谐一致的观点应该是对的，但什么是"内容"，什么又是"形式"呢？他在1944年《美术漫话》中说，"内容者，往往属于'善'之表现"，即与"善"有关之思想意识等。在1942年的《美术漫话》中他谈到形式，"至其所以秀美之形式，颇可得而言。盖造物上美之构成，不属于形象，定属于色彩。而为美术之道，舍纯熟之作法以外，作者观察物象之所得，恒注乎两要点，其表现之于作品上，亦集中精神于此两点。所谓色彩，所谓形象，皆为此两点之工具而已"。同时他又指出"一切学术有一共同目的，曰：追寻造物之真理而已。美术者，乃真理之存乎形象、色彩、声音者也"。这样，徐悲鸿的"内容"与"形式"观念就十分明白了。用客观自然物质世界已经给画家规定好了的具备色彩的形象——形式，去表达"善"——内容，就可以完成"美术"之大功。这种对形式语言的观念，徐悲鸿早在20年代就已形成。他有一段十分明白的表述，"吾辈之习绘画，即研究如何表现种种之物象。表现之工具，为形象与颜色。形象与颜色即为吾辈之语言。非将二物之表现做到工夫美满时，吾辈即失却语言似矣"[2]。这样，我们就可以明确无误地知道，徐悲鸿的"形式"与我们所说的"形式"是很不相同的。徐悲鸿之"形式"即依样画葫芦般模仿自然所画出的具有真实色彩感的形象，这就非常确切地符合王国维所称的神韵气味较少的"第一形式"，而绝非"古雅之价值大抵"所存的"使笔使墨"之"第二形式"。搞清楚了徐悲鸿的西方古典主义式的"形式"观，才会理解他何以会对"笔墨"形式大加攻击。他在1942年《新艺术运动之回顾与前瞻》上说，"夫有真实之山川，而烟云方可怡悦，今不把握一切，而欲以笔墨寄其气韵，放其逸响，试问笔墨将于何处着落？固有美梦胜于现实，未闻舍生活而殉梦也。虽然，中国文人舍弃其真感以殉笔墨，诚哉其'伟大'也！"其实以笔墨（形式）寄其气韵（内容）不也是一种形式与内容之统一吗？但就因为东方

1 徐悲鸿：《李唐〈伯夷叔齐采薇图〉序》，1938。
2 徐悲鸿：《在中华艺术大学讲演辞》，载王震《徐悲鸿研究》，江苏美术出版社，1991。该文原载《申报》1926年4月5日，原题为"徐悲鸿在中华艺大讲演"。

之中国人没有如西人那么死心塌地去"殉"自然"真实之山川"[1]，而反以笔墨去寄自我之气韵和逸响，故当然会遭西化得厉害之徐悲鸿如此振振有词的批判。可见，徐悲鸿的"形式"就仅仅是对客观"物象"科学模仿出来的画中形象，而且这种描绘必须如前面多次提到的"绝对精确"，因为"科学之天才在准确，艺术之天才亦然。艺术中之韵趣，一若科学中之推论"[2]。"艺术以'真'为贵，'真'即是美。"[3]所以，徐悲鸿有时甚至可以把内容都丢开，以便直接在模仿自然中获得写实的快感。徐曾把艺术本身分为两种类型："为美术者，其最重要之精神，恒属于形式，不尽属于内容。……故美术恒有两种趋向，一偏于善（则必选择内容），一偏于美（全不计内容）。偏于善者，其人必丰于情绪；偏于美者，其人必富于感觉。"[4]如前所述，徐悲鸿的"形式"即描绘客观"物象"所成之画面形象，而他所谓之"美"又直接等同于"真"，则其纯美之意，即简单地直接模仿大自然——亦即他所强调过的"仅直师造化而已"——也可以构成感官之快感（实难称之为"美"感），自然也可以构成"偏于美"一类绘画的目的本身了。这纯视觉、纯感觉乃至纯生理快感一类倾向当然亦是西方思维作用使然，而徐悲鸿对写实本身之极度热情也于此可见。所以，我们据此可以得出结论：今天我们所称之为"形式"的、有独立审美价值的笔墨、线条、色彩、构成等并不属于徐悲鸿的"形式"范畴。事实上，亦如王国维所正确地指出的那样，神、韵、气、味等的确大多是靠"第二形式"去表现的。在中国传统绘画中，抽象的形式、大量的变形中总有一种东方的"有意味的形式"因素存在。这可以从彩陶那些纯抽象的漩涡纹、波状纹、圆圈纹以及说不清是什么"物象"的怪诞的饕餮纹、窃曲纹、云雷纹等青铜纹样中体味到那种远古东方意味之神秘。同样地，我们也可以从颜体的抽象线条中体悟庄重、严正、崇高与浩大，从张旭笔走龙蛇的草书中感受到激越、奔腾、兴奋与豪气逼人。同样，在书画相生的中国画中，难道我们真的只能也只需要在徐渭的《墨葡萄》里去认识"葡萄，落叶藤本植物，叶子掌状分裂，果实圆形或椭圆形，成熟时紫色或黄绿色"等"绝对精确"的生物特性和外形特征之"真"，而不能在那龙腾虎跃、气势逼人的狂放笔法中去体味一代奇才不为世用、穷困潦倒的愤激难抑的心境吗？难道我们会因"墨点无多泪点多"的八大山人那不"准确"到连科、目都说不清的对鸟类的描绘和石涛那笔法纷披、皴法多样违背了"黄山花岗岩"的单纯地质结构的画法而看不出这两位遗民皇裔沉郁、寂寥之气吗？……

正是关于内容与形式，尤其是形式的狭隘而陈腐的见解严重地干扰了徐悲鸿中国画的改革，也严重地损害了他的艺术的审美价值。

但是，徐悲鸿并非对形式自身的表现力完全缺乏了解，我们从他所称的"应用艺术"即图画、

1 如徐悲鸿1939年《中西画的分野——在新加坡华人美术会的讲话》中所说，"宁愿牺牲我以就自然，不愿牺牲自然以就我"，岂非以人殉物吗？
2 徐悲鸿：《画范》，1932。
3 徐悲鸿：《在栖霞师范的讲话》，1930。
4 徐悲鸿：《美术漫话》，《读书通讯》1942年3月1日第37期。

工艺美术及书法、篆刻乃至舞蹈艺术中可以看到他容忍或欣赏这类抽象的形式表现之美的情形。

　　徐悲鸿把美术分为两类。他说，"造型美术，亦分为两途：一曰纯正美术，即绘画、雕塑、镌版、建筑是也；一曰应用艺术，亦曰工艺美术，乃损益物状，制为图案，用以美化用具者也"[1]。如果说，他的"纯正美术"观因其太"纯正"、太以西方古典主义之模仿说为正宗的话，则在非"纯正"的其他美术样式上，徐悲鸿之观点倒更接近东方美术之特质及形式的独立审美表现性质。虽然徐悲鸿的那位古典主义老师告诫他，"精描油绘人体，分部研究，务能体会其微，勿事爽利夺目之施（国人所谓笔触）。余谨受教，归遵其法"[2]。这种"笔触"与徐悲鸿所痛斥的"笔墨"在性质上是有一致性的，而他的确也"归遵其法"，没有把这种重要的绘画语言当成"形式"。此类在他看来仅帮助造型的形式称为"技"。但对一个画家来说，"技"本身之审美价值也是显而易见的。对此，徐悲鸿有一段话十分有趣："技（Tech-nique）为艺之高级成就。艺术借技表其意境，故徒有佳题，不足增高艺术身价，反之有精妙技术之品，可不计其题之雅俗，而自能感动古今人类兴趣，并仇恨都忘。"[3]这固然与前述徐悲鸿对纯写实爱好相关，爱屋及乌，他兼对写实"技"艺深有兴趣是有可能的。如果说上述观点在其"纯正美术"中体现不够，或者，其"技"多指写实之技艺的话，那么，这个本来十分不错的观点在其论及他所钟爱的书法、篆刻及其他艺术时倒有着积极的作用，在这些领域，徐悲鸿的此类观点倒与我国之传统精神有着相当的一致性。例如徐悲鸿论书法：

　　中国书法造端象形，与画同源，故有美观。演进出简，其性不失。厥后变成抽象之体，遂有如音乐之美。点画使转，几同金石铿锵。人同此心，会心千古。抒情悉达，不减晤谈。……倘其中无物，何能迷惑千百年"上智下愚"如此其久且远哉？……书之美在德、在情，惟形用以达德。形者，疏密、粗细、长短，而以使转宣其情。如语言之有名词、动词而外，有副词、接词，于是语意乃备。[4]

　　徐悲鸿的上述有关书法的观点在传统书论中早已有之，并不新鲜，但对迷恋写实，尤其是对科学到精确至极之写实迷恋过头的徐悲鸿来说，这种对抽象线条情感表现之内涵的认识就不能说不可贵了。当然，这得归功于他那位对书法有着极高造诣，且在书论上有重要成就的老师康有为的栽培了。这位不懂画的先生虽然应对徐悲鸿绘画上的若干失误负一定责任，但他对徐之书法倒有着十分明显且积极的影响。徐悲鸿强烈地反对临摹《芥子园画谱》，但在书法方面，他却格外地重视临帖。他甚至主张纠正书界之衰弊，其法在"爱集古今制作之极则，立为标准"。他还教人临帖之法，"将碑帖、法书分别照字的部首加以剖析，临摹若干遍记住其特征，即离开原作进行默写，然

1　徐悲鸿：《美术漫话》，《读书通讯》1942年3月1日第37期。
2　徐悲鸿：《悲鸿自述》，《良友》1930年4月第46期。
3　徐悲鸿：《中央大学艺术学系系讯·序》，1944。
4　叶喆民：《悲鸿先生谈书法》，《美术研究》1982年第4期。

后再对照原作找出不似之处加改正，并要悬之壁间自己观摩，谓之'医字'。如此反复行之数周，自己可以大体掌握其结构和神态"。[1]这种严谨态度和古人谈临古画时之反复体会就几乎如出一辙了。徐悲鸿甚至在和人谈篆刻时谈到舞蹈，大概是西方现代舞一类抽象表现性舞蹈吧。"西方之善舞者能以舞姿达人情绪，有见舞而悲泣者，是其抽象之工，步法之巧。足下至人，苟能于此致意，则其境由尊作独辟，前无古人矣。"[2]能从抽象的舞蹈动作中表达感情，这是以邓肯为代表的现代舞的特色。厌恶现代派绘画的徐悲鸿竟能以现代舞之抽象表现为例谈篆刻艺术在抽象中传达情绪，虽无创意（古时早有公孙大娘舞剑器之于草书等说法），但对于迷恋科学写实的徐悲鸿来说，这种观念不仅十分难得，而且的确是和传统艺术精神一脉相承的。对于图案画中的抽象形式，他也可以接受。他曾说，"真感者，乃一切艺术之渊源也。图案美术虽重陈规，但以其机理变易各个物体之原有状貌组织而已，使其人无真感，观察肤浅，无从窥见造物之机"[3]。可惜，由于徐悲鸿不承认中国传统艺术有其价值之艺术体系，他的西方本位观和民族虚无主义妨碍了他对中国传统艺术做深入的全面的整体性研究，加之他太拘泥于"造型美术"之"造型"和他的"纯正美术"之"纯正"了，徐悲鸿上述正确的观点被他自己孤立地限制在抽象的书法、篆刻和图案美术、舞蹈艺术中了。如果徐悲鸿能够让自己的"美术"观念更开阔一些，让自己的美学视点再高一些，如果他肯下功夫真正潜心研究一点传统（如深研传统写出《艺术丛论》的林风眠一样），了解东方美术特殊之体系性，它的意象论，它的熔诗书画印于一炉的整合的绘画美学观，它在"笔墨"中所体现的与书法、篆刻极为一致的表现性倾向，那么，徐悲鸿也许会利用这些知识去观照西方现代诸流派，观照中国画、文人画，观照许多因为不了解而被他拒绝的东西，从而去确定自己改造中国画的任务。可是在大多数场合，他都没能这样做。"独持偏见，一意孤行"的徐悲鸿在他生命的最后几年，似乎意识到这个问题。1950年，他在《与卢开祥谈艺术》中说道，"绘画上的体形夸张在科学上不合理，在绘画上是应当的，否则就会感到动态不够，平板无味，只要夸张得当，便能使画面生动，得到好的效果。夸张和变形不能离开自然条件的许可范围，如果夸张过火，很可能就会变成歪曲和丑化"。在科学绘画观指导下的徐悲鸿能有如此说法是难能可贵的。学过画的人都知道，真正要将一个事物画得像，只要经过一定的训练就并非太难之事，这是目前大多数美术学院的学生都能办到的，今天借助相机、幻灯、复印和缩放之法完成的超级写实主义绘画其手段当更为"科学"且容易。但在形似之后表现主观自我之特定感觉及其变化则是相当困难的。这除了要有充沛的激情，敏锐的感觉，还得对中外传统的了解及多种素养。唐代张彦远说，"夫画物特忌形貌彩章历历具足，甚谨甚细，而外露巧密。所以不患不了，而患于了，既知其了，亦何必了，此非不了也。若不识其了，是真不

1 叶喆民：《悲鸿先生谈书法》，《美术研究》1982年第4期。

2 崔锦、孙宝发：《读徐悲鸿致陈子奋书信札记》，《中国美术》1982年第1期。

3 徐悲鸿笔记。参见王震《徐悲鸿研究》，江苏美术出版社，1991。

了也”¹。知道绘画要形似，这只是第一步，“既知其了，亦何必了”，这就要求再进一步，从形似之再现向神情之表现发展，此方可达艺术之真髓。可惜徐悲鸿不仅未患其"了"，还处处以"了"的科学之精确为鹄的，从中国美学的角度看，其艺术之层次水准就可想而知了——只是张彦远的这段话又有些玄乎了。

徐悲鸿本来有着坚实的书法功底，却偏偏要在自己的画中抛弃这种修养，抛弃历代画家经过成百上千年积累留下的优秀的笔墨传统。不，准确地说不是这样，而是他用两种标准去观照艺术的世界，他深厚的东方的书法功底被那种来自西方的明暗阴影素描之法死死地扼在书法自身的领域而未能越雷池一步。他曾向云南的袁晓岑传授方便、快捷的画竹之法，"用硬排笔先蘸淡墨，再用笔两角各蘸不同浓淡之墨，用笔自上而下，画成大竹，再以浓墨勾节，圆浑之大竹倾刻而成。又如以小楷秃笔夹于食指及中指间，以无名指尖抵住纸面，随心所欲，写出柳条，可达数尺，流畅自如，婀娜多姿"²。徐悲鸿这种对笔墨的态度使他的用笔用墨既乏传统笔墨之韵致，又使他的绘画形象丧失东方造型的感觉。《愚公移山》用笔的僵硬已如前述，而被张安治先生称为"诚为古今中外所罕见之构思构图"³，而可与列宾《伏尔加河上的纤夫》并列的《漓江船夫》一画的笔墨也很能说明问题。此幅几个裸体船工用的亦是同样生硬的铁丝框般的线，而左立一少年其线之纤弱无力毫无节奏韵致可言。船舷是由一截截线生硬拼接而成，毫无中国画笔断意连之意味。船之篷面用淡墨，阔笔竖排，一笔接一笔、机械垂直地刷满完事，所涂之大面积墨块多为单层刷制；甲板用淡墨平涂，阔笔，无明显笔痕，单薄、草率；舱内及掌舵女之墨衣亦用此法刷制，用黑墨涂完，笔意不显；所晾蓝衣，涂法亦然。左边船上的篷杆及撑杆等，用线均极生硬乏韵。墨在此画中均被简单地当成黑、灰等颜色在使用。传统"笔墨"之讲究在厌恶它的徐悲鸿这里当然不会有地位，但轻率地抛弃"笔墨"的徐悲鸿却未能转化其中的形式韵律于其科学写实的新画中，其生硬乏味的线条充斥于其画有人体和具有明暗表现的画中，如《屈原·九歌·山鬼》《巴人汲水》《巴之贫妇》等。就是在一些明暗体积不明显、传统意味较浓的人物画中，笔墨仍显生硬者亦相当多，如《论语一章》《屈原·九歌·国殇》等。一些生硬拼接的作品，如《在世界和平大会上听到南京解放》就完全谈不上笔墨和造型了。同样地，徐悲鸿的山水画中那些只塑造明暗光影的用笔用色——虽然是墨——也因为同样的原因而没能形成富于独立的自身表现性的形式魅力。但有趣的是，徐悲鸿的动物画倒是声誉斐然，尤其是他画的马，那简直是家喻户晓。

徐悲鸿画马时虽然也讲光影，但他只会在马头上留出一道受光面，马的躯干四肢基本上是按传统从结构自身着眼去处理的。因为画的是动物而不是人，因为表现的是情绪性、兴趣性而非政治性与社会性，所以徐悲鸿画起马来十分轻松自如洒脱。画白马选择用淡墨，明洁润泽，不时用较浓之

1 见张彦远《历代名画记》卷二《论画体工用拓写》。
2 王震：《徐悲鸿研究》，江苏美术出版社，1991，第38页。
3 张安治：《徐悲鸿师与中国画》，《中国画研究》1983年第4期。

墨略微破之，有时一笔而分浓淡多种层次，有利于形体塑造，墨法自身亦十分漂亮；黑马之浓黑，层次就更丰富，并非一片死黑。用笔颇富变化，大块面的腹部、颈部，用笔亦概括、灵动。长短、宽窄、浓淡、黑白参差错落，笔情墨趣俱足。如画群马，则黑、白、灰各种墨色层次巧妙穿插，全幅画面矛盾而统一，充满着写实之实与笔墨形式之虚的和谐统一。在他画马的作品中，很难看到《愚公移山》和《漓江船夫》中那僵硬之笔道和板滞平刷的用墨。那凌空飞动横扫，豪放不羁、气势壮阔的马尾及颈上之鬃毛，更显出一股一往无前的强大气势，与他的人物画和山水画的用笔用墨都大相径庭。在动物画领域，徐悲鸿优秀的书法素养也开始发挥作用。他的马画用线十分自由、生动、活泼，中锋与侧锋并用，长长短短、粗粗细细。有时快速飞扫，有时缓慢描写，浓淡、提按、顺逆种种讲究都出来了。请注意马腿和马背上那些笔断意连、气韵相贯的用线，再请看他那幅著名的《逆风》，那淋漓的水墨，那浓淡互破的意味是到家的。作于1938年的《负伤的狮》，笔墨亦简练概括，那颈上的用笔，那背上用力一扫却似断似连的弧笔，还有那尾巴上的自由的一笔，都极为奔放潇洒。

这究竟是怎么回事呢？徐悲鸿在画动物时变了一个人？

张安治曾谈到一个和此相关的事。他说，"他（注：指徐）选取不同形式的原则是：作人像前（不论国画或油画）最好先作深入的观察和素描；凡写庄严、热烈或悲壮的主题，表现丰美、灿烂的生活感受，要求现实感较强者，则用油画；而欲抒发豪迈之感，一吐胸中块垒，或表现浪漫的诗情想象者，则用国画。这也是一种独特的双轨运行"[1]。作为一个艺术家，徐悲鸿当然不可能没有丰富的感情，事实上，他在生活中流露出的异常丰富的个人感情已经给世人留下过颇为深刻的印象。但是，这位在艺术上过分强调"艺术者智慧之活动"[2]乃至愿牺牲自己以服从物质世界的理性的古典主义者，难免会遭遇情感与理智的巨大冲突。两者的矛盾是如此突出，以致徐悲鸿的朋友徐志摩戏谑地称呼他是位"热情的古道人"。"你是一个——现世上不多见的——热情的古道人。……你往往不自制你的热情的激发，同时你的'古道'，你的严谨的道德的性情，有如一尊佛，巍然趺坐在你热情的莲座上。"[3]情与理在艺术中既互相对立又互相统一，二者缺一不可，但是当一方压倒了另一方乃至一方完全消失时则必然导致艺术的失败乃至毁灭。当徐悲鸿认为"艺术中之韵趣，一若科学中之推论，宣真理之微妙"，"美术者，乃真理之存乎形象、色彩、声音者也"的时候，这位信奉唯科学论的画家实则已经把艺术与真理直接等同而取消了情的位置。清人叶燮在《原诗》中早就指出过这种拘理之害："若一切以理概之，理者，一定之衡，则能实而不能虚，为执而不为化，非板则腐。……窃恐有乖于风人之旨。"当徐悲鸿如做科学实验般"先作深入的观察和素描"，屏息敛气、谨小慎微地勾画以求其"绝对精准"的时候能不"非板则腐""有乖风人之旨"吗？事实

1 张安治：《徐悲鸿师与中国画》，《中国画研究》1983年第4期。
2 徐悲鸿：《艺术周刊献辞》，1947。
3 徐志摩：《我也"惑"》，《美展汇刊》1929年4月22日、25日第5—6期。

上，徐悲鸿不仅在油画上倚重他那古典的理性与科学精神，甚至把这种精神引到他的表现社会性具有严肃主题的人物画，以及他对山水中的地质地貌等地理区域特征作理性表现之山水画上。[1]也可能因为以领袖自居的徐悲鸿在改革人物画和他认为的最为保守的山水画上背负的精神责任过分重大，犹如一个政治领袖不能不在自己所有的行动上收性敛情、谨小慎微一样，这位自视甚高、负担沉重的指导全国画坛的领袖在他以为的那些必须被国人视为楷模的画中不能不贯注过多的理性，自然也就不能不收敛起自己那与生俱来的个人热情。尽管在极个别的人物画（如《村歌》）上，艺术自身的情感表现的巨大力量使徐不时情不自禁，但其实在画那些无关紧要的动物画，画那些马、鹅、鸡、猫、牛的时候，他的真情才真正开始流露，他本来就具备的笔墨修养才可以如开闸的洪水一样奔泻。尽管理性时的徐悲鸿不承认他在画动物时关注过笔墨，如他1932年《画范》中有"动物写意极难因须具动物全形于胸中，而写时须忘去一切笔墨，惟思体物之情，如腹部之简略几笔，须同时写肋骨写毛及牛腹全形"云云，但处于真正作画状态中的徐悲鸿对笔墨乃至其表现性却是分外关注的。张安治曾讲到徐悲鸿画马的具体方法，"他画马在确定立意与大体动态之后，迅即用大笔纵写飞扬的鬃毛和马尾，再根据马尾的形与动势，画马头、全身以至马腿。其理由是：如先画头、身，则画鬃尾时将兢兢业业，惟恐失误或不合比例，必不能大胆挥毫，具雄肆之气"[2]。从张安治的描述上可注意到两点。第一，徐画马并不是对对象作精细素描后再细致刻画的，这符合徐自称的"须具动物全形于胸中"，到时随意挥洒。由于徐一生画马极多，写生多达千余幅[3]，画时亦能得心应手，无拘束之板，故笔墨也能纵横无滞。第二，徐悲鸿画动物时既然形不滞手，对笔墨自身的考虑也就较多。马尾与马鬃虽非马之重要部位，但对用笔来说它们却是易体现用笔自身的力量与气势，亦即笔墨自身之表现功能的部位。徐悲鸿选择从马尾马鬃开始画，就是为了让那些恣意横扫、"具雄肆之气"的笔意不受形的拘束。正是这个缘故，徐悲鸿的动物画上的笔墨表现才能既不失形之准，又

1 有一青年以《西江寻梦图》请教徐悲鸿，徐则以其画不能表现具体之地域特征而答，"吾谓既然是广东西江，倘不能用屋宇表示广东房舍结构与别处不同，必当用植物表示……若在图中多写三五株高棕树，画几丛结实芭蕉，则画自然不能移动境地了"（1950年《漫谈山水画》）。在另一处，他又说，"任何地域之人，能忠实写其所居地域景色、物产、生活，即已完成其高贵之任务一部。此乃大前提，攸关吾艺术品格"（1944年《中央大学艺术学系系讯·序》）。但极有戏剧性的是，一向以严谨著称的徐悲鸿1939年到新加坡去展览他的历史画《田横五百士》时，偏偏遇着与徐悲鸿有着同样顽强癖好的陈厉夏，陈竟一一考出徐画之极不严谨，"夫以一时代之历史事实为画题，而画中人物衣着形貌乃竟与时代相左如此！吾欲与徐先生一商榷之"（1939年4月17日新加坡《星洲日报·晨星》）。而其画其实未经成熟考证的徐悲鸿则以"历史画之困难"为题，竟以出人意料的罕见的浪漫主义态度相辩护，"大抵一切艺术品之产生，皆基于热情"，"且严格之考据，艺术家皆束手"，"就令完全考出（天下所无之事），尚有身经北纬几度海岛中究竟有些什么植物等等问题，则今人对于正古人之动作所发生之情绪。恐将全乖……宁可不画之为愈矣"！（新加坡《星洲日报》1939年4月20日）一"梦"一史，同为一人，且同论植物之用，其结论竟如此相左乃尔！

2 张安治：《徐悲鸿师与中国画》，《中国画研究》1983年第4期。

3 徐悲鸿称："我爱画动物，皆对实物用过极长时间的功。即以马论，速写稿不下千幅，并学过马的解剖，熟悉马的骨架、肌肉、组织，又详审其动态及神情，乃能有得。"引自韩其楼《徐悲鸿与他的水墨奔马图》，载《宜兴文史资料》第3辑，1982。

有情势之豪。就连传统功夫极深的张大千也对徐悲鸿的马感兴趣，认为其画马作品以书法入画，与郎世宁的不同，"郎世宁的马，有许多西洋画的笔法，不能算纯粹的中国画"，而"徐先生的马很绝，我学不到这一手"[1]。张大千的评语是中肯的。

不少评论家在论及徐悲鸿的动物画为人喜爱时总喜欢提到其寄寓的社会性、政治性意义，认为这是其受人欢迎的主要原因。徐的画马作品相当多，一些画上也的确题了一些有关爱国及具有政治性寓意的题词，但徐悲鸿画的马的审美价值不仅仅，甚至主要不在这里。如果人们仅仅是因其这方面的追求去喜欢他画的马，倒不如直接去喜欢他的那些政治性更明确而不会令人费解的人物画，如《愚公移山》《漓江船夫》《世界民主大会》。况且，人们除了喜爱他画的马，还喜欢他画的许多与政治性寓意毫不相干的牛、猫等。因此，与其说人们喜欢徐的马、狮等动物画是为了在其中寻找政治性意义来让自己受一番教育，倒不如说人们在其中体会到的是一种生活的情趣，对生灵、生命的热爱，一种在马的雄姿和雄肆的笔墨中发现的人格化的力量、情感和艺术的情趣。

徐悲鸿曾多次主张画人物，他曾说，"中国造型艺术家，无论雕塑绘画，皆忽略人物活动而只注意山水，因此发生艺术与生活脱节现象。画艺术所贵，在满足社会的需要，人物活动则最能满足此一需要"[2]。"吾人努力之目的，第一以人为主体，尽量以人的活动为题材，而不分新旧；其次则以写生之走兽花鸟为画材。"[3]徐悲鸿以改革中国画之人物画为己任，最终却以动物画名世，这种戏剧性的结果不是颇为耐人寻味吗？这不禁使人想到唐代大诗人白居易。白居易十分看重自己那些"文章合为时而著，歌诗合为事而作"的诗作。但他那些"为君为臣为事而作"的诗反不为时人所重，倒是那些"或诱于一时一物，发于一笑一吟，率然成章，非平生所尚者，但以亲朋合散之际，取其释恨佐欢"（白居易《与元九书》）的抒情性杂律诗更受人欢迎。他叹息说，"今仆之诗，人所爱者，悉不过杂律诗与《长恨歌》已下耳。时之所重，仆之所轻。至于讽喻者，意激而言质，闲适者，思淡而词迂，以质合迂，宜人之不爱也"（同上）。刘勰云，"缀文者，情动而辞发；观文者，披文以入情"，情感及其形式的表现是艺术创造的动力，也是艺术欣赏的归宿。想当年修拉发明奠基于物理光学"科学"的点彩技法时曾迷惑住了多少向往真理的人，可是毕沙罗不是在痴迷一阵之后又失望地离开了吗？修拉那冷冰冰的《大碗岛的星期日下午》的正稿反不及他那充满着热情与感觉的草图好，傅抱石40年代的山水画和他的仕女画比《江山如此多娇》等诗意画更自然，更抒情，更有诗意，原因不都是一样吗？只是，徐悲鸿似乎至死也未发"长恨"之叹矣。

毫无疑义，徐悲鸿在中国现当代美术史上是一个影响最大且争议也应该是最多的人物，不管你喜欢或是不喜欢他，他都是势力强大的存在。在他去世后近半个世纪犹存的空前也许绝后的巨大的

1 包立民：《徐悲鸿与张大千》，《人物》1983年第5期。

2 徐悲鸿：《徐悲鸿谈山水画》，《新民报·晚刊》1942年12月26日。

3 徐悲鸿：《复兴中国艺术运动》，《益世报》1948年4月30日。

宣传声势就雄辩地证明了这点。大半个世纪以来，对他歌功颂德的文章多得难以计数，仅王震编的《徐悲鸿研究》，截至1990年左右，其所收之著述和画册及文章就多达四百余篇、本，这还未包括发表在海外的文章，如果加上之后仍在不断涌现的此类文章、著述和电视剧，数量亦是极其惊人的，这在古今美术史上极为罕见。这些文章尽管多得难以计数，但大多大同小异，内容多为学生们回忆老师授课之细节，朋友们回忆交往的过程。从肯定的角度提到了徐悲鸿坚持写实与科学精神的可贵，提倡中国画革新的努力，反传统的勇气，抗战期间的爱国主义精神，不畏强权、追求进步的举动，组织与发展美术事业之功绩，在培养人才、兴办教育、促进中外美术交流上取得的成就，等等。对他绘画成就的肯定则大多集中在其对现实主义，即徐自称的"自然主义""写实主义"的贡献上，亦即在如何科学、准确地描绘自然和生活上。反对或批评性的文章在这大半个世纪也零零星星地有过一些，大多将矛头指向他的写实主义，认为科学写实不等于艺术的全部云云。此类文章屈指可数，分析角度单一，分量亦不够，在颂扬声浪中此类批评根本无济于事。对徐悲鸿的颂扬性评价一边倒的趋势甚至到了世间罕见的程度。

但是，纵观这种评论，绝大多数都是其学生、朋友所为，所论一般也为和艺术本体无关的艺术活动、教学活动、为人处事、个人品格等，而对其艺术实践、艺术观念及艺术成就，则大多仅在科学写实这一几乎唯一的命题上大加渲染，并涉及与此命题相关的反传统，反模仿，改革、创新中国画等问题。由于这些文章和著作之作者大多不是理论界与艺术批评界中人，因此很难从学术层次上对徐悲鸿的艺术观念及其艺术实践做深入而具体的研究。这些文章大多只谈枝枝蔓蔓，小叙小议，而对于一些重大的艺术理论问题，一些不能不涉及的有关艺术本质的问题，却或者根本未能想到，或者想到而无能力涉及，或者慑于其逼人声势而干脆回避以自保。这样，在徐悲鸿研究中，在这个经历了半个世纪，著述逾千万字的浩大工程中，连艺术的继承与创新、艺术的民族性与对外借鉴、艺术与现实的关系等重大然且基础的理论问题也未弄清。徐悲鸿那十分明显的西方本位观，亦即西方文化中心论和民族虚无主义、机械唯物论的自然主义观竟无人察觉，徐悲鸿观点幼稚、传统知识贫乏到令人诧异的现象也居然没有引起如此众多的研究者的注意。甚至，当以廖静文先生的"回忆"为基础的有着徐悲鸿去接正在砍木头的芝木匠（齐白石）到学校里当教授，而让后者感激涕零的荒唐情节之电视剧公演于全国时，这个极其明显的篡改和编造情节，也就几乎在众目睽睽之下被当成历史之事实！如此等等，难以尽述。因此这种状态下的研究及宣传所呈现的徐悲鸿的形象及艺术评价缺乏历史的真实性和理论评价的深刻性与准确性。这样，立足于历史史实和理论思辨上的对徐悲鸿的再评价就尤为必要了。以徐悲鸿为代表的西方本位观——西方文化中心主义至今还在泛滥，由此而产生的民族自卑和民族虚无主义至今还严重地妨碍着我们对民族文化遗产和传统的继承，对艺术和现实关系的错误认识至今还贻误着我们的艺术事业，因此这种再评价更显得必要。而徐悲鸿仍然具有影响这一事实，使这种再评价工作变得更为迫切。

徐悲鸿何以会有如此巨大的影响呢？

原因很多，也很复杂。徐悲鸿早年在写实方面的本事引起了康有为的注意，这成为徐一生的转折。之后他又得到了提倡科学的蔡元培的赏识。领袖的提携是徐悲鸿地位上升的基础。写实的本事，标新立异的画法，在美术活动中展现的热情和能力，在国共两党政要间的巧妙周旋的，坚决的反传统的态度，是其成名的内部条件；从外部来讲，占据二三十年代画坛领袖地位的林风眠于1938年被迫下野，刘海粟因抗战而滞留上海，使在重庆的徐悲鸿的地位逐渐上升。徐长期从事教育且居高位而形成的有重要影响力的学生群及学生群有组织的有效的长期宣传等，也是其影响长期存在的原因。在对这种影响产生的原因的探讨中，"时代选择"论是较为一致的说法。论家们普遍认为，在经历了反封建的五四运动之后，"科学"与"民主"两面大旗使西方之科学和理性的写实画风成为进步的象征，而最提倡写实的徐悲鸿则成为此种先进思潮的旗手与领袖。比之熟谙中西两者融合的深沉的林风眠和热情的刘海粟，时代之选择更钟情于徐悲鸿。此论是有一定道理的，但仍简单化、表面化了一些。

"时代"对徐悲鸿的"写实"选择的笼统提法，实则包括了徐悲鸿成大名的几乎所有原因，较为根本的则有两点：西方本位与中国传统的矛盾和唯科学主义与艺术自身的矛盾。

五四运动前后，随着封建王朝被推翻，封建社会的意识及其文化传统也整个地成为被先进的知识分子们批判乃至打倒的对象。在当时的人看来，中国的光明和出路只能到具备先进生产力和先进的资本主义文化的西方去寻找。在一个不太短的历史阶段中，崇拜西方文明和打倒中国传统不仅是一种时髦，甚至被看成是一种先进做法。在当时，崇洋与救国是相混淆的，民族虚无主义与反封建的行动难以区别，而改革创新与唯洋是从也搅在了一块。这样，反传统与崇洋在这个特定阶段里的确具有一定的先进与革命的意义，这也就是包括徐悲鸿在内的唯洋是从的西方本位主义者和"全盘西化"者们会理直气壮、振振有词的原因——他们的确也是为了爱国和救国。从这个时代背景出发，我们就可以理解徐悲鸿何以会以最美好的语言去表达他对西方文化的极度崇拜之情，并用最刻薄的语言把中国自己的民族传统说成一片空白。其实，就在这个时代，许多杰出的艺术家或者早就由这种时代性的西方本位观向民族传统回归而取睿智的中西融合的态度（如林风眠、刘海粟、高剑父等），或者从一开始就坚决地捍卫民族传统的纯洁性而对西方本位观以予反击（如黄宾虹、潘天寿、傅抱石等）。这些人，连同豁达大度、与世无争的民族主义者张大千和寂然自处、自娱自乐、农民出身的齐白石，似乎都没有拥有过徐悲鸿这种巨大的宣传声势和在画坛炙手可热的垄断性势力，但就他们影响的深远性和历史的深刻性而言，则绝非一时之选择的徐悲鸿可比拟。

使徐悲鸿声名大震并能持续一段不算太短时间的另一原因，是与其西方本位观相联系的唯科学主义艺术观。对科学的崇拜在20世纪初的东方（也包括当时落后的俄国）具有革命的性质。1917年俄国的高尔基喊出了"科学万岁"的口号，20年代印度的泰戈尔也劝中国人"快学科学"，在同

时期的中国，没有一个自认为先进的人敢于对"科学"说半个"不"字。[1]尽管在20年代中期一场关于唯科学主义是非的大辩论使相当数量的艺术家摆脱了唯科学主义的阴影而使艺术回到了情感与个性表现的领域，但徐悲鸿以其"一意孤行"的坚定，以其宁肯自我牺牲也要自然物质之真的艺术写实之"自然主义"倾向，迎合了唯科学主义，这种在经过辩论后仍然在社会生活的主要领域中占据主要地位的"时代"性潮流。当徐悲鸿的机械唯物论（亦称庸俗唯物论）和五六十年代居主导地位的辩证唯物主义相混淆之后，当这种"自然主义"般的机械写实主义和再现典型环境中的典型性格并体现时代本质的"现实主义"相混淆的时候，则徐悲鸿就不仅可以占据了40年代画坛的领袖地位，甚至在他去世后的五六十年代，他的后继者们还能把他在一种社会形态中所获得的声誉延续到另一种截然不同的社会形态之中，并使其仍能领一时代之风骚。写实的倾向并非徐悲鸿一人之表现，在当时，是包括林风眠、刘海粟、张大千、齐白石乃至黄宾虹等在内的几乎一切先进画家的一致追求。这种一定程度的写实的加入，是可以补充我们民族绘画在这方面的不足的，立足于民族传统的写实的加入也是现当代中国画变革的重要契机之一。这种20世纪以来几乎一致的画坛倾向现在容易被人们归功于徐悲鸿一人，或许正是徐悲鸿偏执到极端的机械唯物论给人印象太深的缘故。实际上，属于徐悲鸿个人的仅仅是写实的时代思潮中那种不顾个性与情感、不顾民族的传统而偏执地追逐唯物质和唯写实的西方式自然主义的有害倾向，这才是徐悲鸿个人的本色。但恰恰是这种机械唯物论的艺术成为这个特定"唯物"的"时代"之选择。

这些，才是徐悲鸿被"时代选择"的深层社会性、时代性乃至历史性的原因，也才是徐悲鸿这一区区农村画工的孩子会受到如康有为、蔡元培如此之器重，而他又能周旋于国共两党政要却游刃有余的深刻原因。

然而，徐悲鸿虽然以以上两点更多偏于社会性而非艺术性的因素获得了这个特定时代的青睐，可他的艺术本身却又因为以上两点的"一意孤行"而大受损害。

根深蒂固的西方本位观念和西方建立于模仿之上的唯写实观念，使徐悲鸿根本瞧不起自己的民族传统。他对民族传统的无知令人吃惊，他在中国画的改革这一复杂而重大的课题上采取了"惟'是'而已""'真'即是美"的幼稚而简单的态度及素描加线条的同样幼稚而简单的改革中国画的办法。除了把属于西方的光影体积这种三维立体具象造型的素描和属于东方的二维平面因而抽象的线条这两种天生矛盾的因素进行拉郎配似的拼接，徐悲鸿在中国画改革里没有创造什么更有价值的东西。也就是说，徐悲鸿只把一种既有的西方模式和一种同样现成的东方模式在缺乏民族传统美学深厚研究的情况下进行了生硬的凑合，他没有能够创造出一种崭新的形式语言系统，一种从民族传统精神和形式体系中自然地生发出来，又吸收和"融合"了西方绘画体系中那些可以被有机地融合的因素的全新的体系。这种形式体系的创造，是大师堪称大师的首要，也是必备的条件。绘画是

1 此段请参考本书第一章第二节。

一种形式的艺术，但它要求形式和内容统一，任何美好的内容在它没有找到一个适合的相应的形式之前，都不是艺术。从这个角度上我们可以说，一部艺术史，就是情感与形式矛盾运动的历史，就是形式随着社会、历史、个人的情感不断演变而相应变化的历史，它也因此而直接呈现为形式演变的历史。尽管徐悲鸿得到了空前绝后的宣传和巨大的名声，但一个残酷无情的事实就是他没有能创造出这样一种崭新的、承前启后的形式系统。在极为热闹的巨大的宣传声势下，我们甚至很难找到几个为世所公认的真正继承了徐悲鸿那简单的形式语言的著名中国画家，似乎也很少有著名画家承认这点，尽管以徐悲鸿的学生的身份而自豪的人极多。在徐悲鸿着力最多的人物画领域中，蒋兆和是在抛弃了西方素描加线条这种徐氏程式之后把中国传统之人物结构和笔墨相结合而闯出自己成功之路的画家，他对当代中国画的人物画的实际影响远非徐悲鸿可比。当今北方人物画名家如周思聪、姚有多、马振声、范曾、王子武大多出自蒋氏门下。南方之浙派人物画家如方增先、李震坚、周昌谷等人却是在潘天寿批判西方素描（当时是契斯佳科夫素描）对中国画的干扰，强调东方精神基础上，由舒传羲、方增先等人从结构入手，结合笔墨，以花鸟画点虱之法入画而形成浙派水墨淋漓之群体性风格的。他们都以抛弃徐悲鸿人物画法为前提。而北方另一人物画名家黄胄以"尚势派"名世，他的老师是赵望云。刘国辉作《水墨人物画探》，把"深刻地影响着建国后水墨人物画坛"的流派定为蒋兆和派、黄胄派、程十发派和浙派群体，这里都没有徐悲鸿的位置。徐悲鸿在人物画上的影响也就可想而知了。在徐悲鸿肆力的第二个领域山水画范围内，可能更难找到徐悲鸿那种西方水彩画似的水墨风景画的继承人，这差不多是人尽皆知的事实。或许在徐悲鸿家喻户晓的动物画上能找到一两个继承人？但这个在中国画领域中极不起眼的"鞍马"画科本身就缺乏影响力。至于徐悲鸿画竹、画柳之类的"诀窍"，在当今花鸟画名家中也未听说有敢于继承者……

然而，作为大师，谁没有产生过直接的影响呢？石涛、八大山人、吴昌硕其影响至今未泯，当代的大师名家们如齐白石、张大千、林风眠、潘天寿、黄宾虹、傅抱石、李可染、石鲁，谁没有以自己独特的艺术形式影响过、启发过而且至今还在影响和启发着一大批画家的艺术创作呢？艺术史的演进既然体现为不同时代的艺术在独特的情感支配下以独特的形式创造不断演进的历史，那么，每位大师就是这个环环相扣而又环环相异的艺术史链条中缺一不可的环节。艺术史就是许许多多的大师及其传派（当然也应包括民间的无名艺术家们）的各个不同的创造一起构成的。从这个角度看，"徐悲鸿学派"的存在是值得怀疑的，至少，在中国画领域中是如此。

当然，认为徐悲鸿的影响只存在宣传和新闻效应上也把问题简单化了。应该承认，徐悲鸿那种机械唯物论，那"绝对精确"的"自然主义"观念却在50年代以后和"现实主义"及"反映生活"相混淆而泛滥于全国。他的坚定的西方本位观，他对民族传统的虚无主义的态度，他对画家主体自我的公然蔑视，对物质的盲目崇拜，他以把形象和形式的混同为前提的形式与内容统一论对绘画形式创造的严重危害，等等，却又是极其明显的从50年代一直影响到至少是70年代末的画坛的客观事

实。从这个角度看，徐悲鸿对中国当代画坛产生的影响又难以否认。从一定程度上说，中国当代画坛的若干重大现象或多或少与徐悲鸿的上述观念相关。

例如，由于对中国画之民族特征完全缺乏了解，1947年徐悲鸿和北京一批国画家产生了尖锐冲突。虽然这一冲突一度被强制性地压制下去了，然而在1955年的较为自由宽松的政治氛围中，由邱石冥、徐燕孙、秦仲文等曾和徐悲鸿辩论过的画家重新提出了认识中国画之传统精神的问题，对坚持徐悲鸿"科学的写实方法"的王逊的同类观点再次提出了"有意识地消灭国画"的与当年同样尖锐的批评。他们坚持的"显著地具有我们中国民族的特色"的看法得到了于非闇、俞剑华、杨仁恺、洪毅然等著名国画家和理论家的支持；周扬强调"民族特色"，其"不要将几千年所形成的东西随意改变，避免传统中的优良部分在轻率态度之下丧失，'国画'的真正改革必须是在传统的原有基础上发展"的讲话，实则已经开启了对以徐悲鸿为代表的民族虚无主义批判的进程。[1]1962年政治气氛相对缓和，以化名"孟兰亭"署名的大谈笔墨的文章，引来了笔墨与创新、笔墨与现实关系的大争论，也不能说和徐悲鸿一度大加鞭挞的"笔墨"形式观念无关。这两次大讨论，对包括李可染在内的一大批画家摆脱"自然主义"的"科学写实"而向注意绘画形式的自身表现回归有着相当大的影响。从一定程度上说，这也是在摆脱徐悲鸿机械唯物论的"自然主义"观的阴影。中国画改革与创新的大讨论在改革开放的全新的社会氛围中再度兴起。素描与国画的关系虽还在讨论之中，但以石鲁为代表的"以神写形"等深入研究和强调"民族精神"的观念已经毋庸争辩地占据了上风。80年代初期由吴冠中掀起的关于形式与内容问题的大讨论，也从对艺术形式自身的独立表现功能的充分肯定角度批判了以徐悲鸿为代表的否定形式审美的陈腐风气，召唤着一个真正符合艺术规律的时代的到来。徐悲鸿在中国画界的影响已呈全面退减的趋势。随着80年代中期黄秋园、陈子庄的异军突起，后期"新文人画"的提出，普遍的文人画热的出现，这一股股重新掀起的恢复传统绘画和中国艺术精神尊严的艺术思潮就已经正式宣告了在中国画领域中民族虚无的徐悲鸿时代的彻底结束。

但是在油画界，徐悲鸿式的西方本位观却在继续泛滥。这位瞧不起自己民族艺术传统的中国画家终其一生，或许就根本没有想过让自己的油画具有一点东方民族的意味。[2]但是油画民族化从20年代被汪亚尘、刘海粟等提出后，在30年代到40年代的中国油画界得到了刘海粟、林风眠、汪亚尘、李毅士、方君璧、朱屺瞻、常玉、张弦、庞薰琹、潘玉良、关良、王悦之、丁衍庸、唐一禾、董希文、吴作人、吕斯百等一大批画家的响应，其中不少人是徐悲鸿的朋友和学生。这个如此重要、持续时间这样长的思潮竟对"一意孤行"的西方文化中心论者徐悲鸿毫无影响！在当代油画

1 水天中：《中国画革新论争的回顾》，《美术史论》1984年第2期。
2 艾中信对此回忆道，"解放以后徐先生曾说过：他以前没有想到油画民族化的问题，如果考虑到这一点的话，他自信是可以找出一些眉目的"。见《怀念徐悲鸿老师》，载《美术》1978年第6期。这或许是"解放以后"反对民族虚无主义的政治风气之所迫。此后几年，徐悲鸿似乎的确没有再提他的西方中心论和肆意贬斥过民族传统，那时已开始引入了徐悲鸿不一定看得上的苏联油画，而且他不久就去世了。

界，从80年代对"油画民族化"的批判中，从今天还在盛行的对具有正统地位的西方油画的苦苦追逐中，从"油画民族化"者如小媳妇见公婆的那般谨慎与羞涩中，似乎都可以感到徐悲鸿的存在。至于那掀天揭地的以追逐西方现代派为特色的全盘西化的"新潮"，那对"世界语言"的追求，那与世界"接轨"的急切，那以西方为"参照系"的谦卑，在对徐悲鸿当年最不喜欢的西方"新派"滞后的盲目模仿和丧失民族自信之中呈现出同样一个活脱脱的追逐西方而贬低东方的徐悲鸿的影子。[1]但是可以期望，当油画艺委会近年来提出的民族的、个性的、现代的中国油画的现代思潮真正形成之时，当中国气派的"中国油画"真正豪迈自信地立于世界艺坛之时，徐悲鸿的西方本位观和民族虚无观念亦将会彻底消失，亦如他的"自然主义"的机械写实及其菲薄形式的偏执观念在油画界早就褪色了一样。

徐悲鸿有很多长处，他很早就显露出的写实才能，他的爱国主义热情（这与他的民族虚无主义并不矛盾），他对美术教育事业的忠诚，他的改革国画的宏愿，他的主张人物画反映现实、生活的倾向，他在中外交流、美术活动组织方面所付出的精力……这些，这半个世纪人们已经说得很多很多，也都是不可否认的功绩。但是，作为美术家和美术教育家的徐悲鸿却偏偏在美术自身的要害问题上把自己乃至其影响所及的美术界之美术创作和美术观念引入了歧途。他的地位愈高，影响力愈大，这种消极影响的危害也就愈大。当然，不能把所有的责任都推给徐悲鸿。徐悲鸿和选择他的那个特定时代的某些思潮乃至主流思潮是一致的。正是唯科学主义和全盘西化的社会性思潮选择了年轻的徐悲鸿，而徐悲鸿又变本加厉地促成此种思潮在美术界的泛滥，并由此树立起自己的名声与地位，这不正是"时代选择"吗？但是，当一大批画家如林风眠、刘海粟、潘天寿、黄宾虹等，或者从这种躁动的时风中冷静下来，或者干脆以"反潮流"的姿态进入真正艺术的思考中时，"独持偏见，一意孤行"的徐悲鸿却步步走向保守与落后。现在，在真正学术的层面上，人们已经很少谈论徐悲鸿了，徐悲鸿的时代已经一去不复返了，历史将重新做出它的抉择——而这才是最后的历史的抉择！

徐悲鸿曾说过一句话："有许多革命作家，虽刊画了种种被压迫的人们，改变了画面，但往往在艺术本身，无何等贡献。"[2]我们是否可以用这句话去评价失去民族根基而一味西化的徐悲鸿自己的艺术呢？当徐悲鸿的消极影响已被越来越多的人证明时，当艺术的时代性进步要以对他的此种影响的克服为前提时，当徐悲鸿的影子正在从影响当代画坛的各种流派、观念中消失时，我们似乎愈发有理由相信这一点。

1 关于油画界的此种情况，可参考笔者专论《中国油画的民族性失落与复兴》，《美术观察》1996年第10期。
2 徐悲鸿：《新艺术运动之回顾与前瞻》，《时事新报》1943年3月15日。

刘海粟（1896—1994）

第六节　刘海粟

　　刘海粟因其长达近一个世纪的艺术人生和他的艺术才气及传奇经历，在画坛上形成了极大的影响力。他获得的荣誉之多之高，在现代画史上很少有人能与之比肩。

　　刘海粟（1896—1994），原名槃，字季芳，江苏武进（今常州市武进区）人，1896年3月16日出生于书香门第之家，从小受到严格的传统教育。1912年，年仅16岁的刘海粟仅经过短期的"背景画传习所"简单的训练，即与友人共办上海图画美术院。该院为我国第一所正规的美术院校。刘海粟后任该校校长。刘海粟与他那个势不两立的对头徐悲鸿，不仅同时受到文坛领袖蔡元培的器重与提拔，而且都是大名鼎鼎的戊戌维新领袖康有为的学生。刘海粟年轻气盛，"艺术救国"之心热切，从投身艺术之日起，就热情、豪放地宣扬"艺术就是人生"，"是开创新社会的铁铲，导引新生活的明灯"。他在与封建保守势力及地方军阀斗争的过程中，在与不同流派的争论中信心满满地捍卫艺术的纯洁和独立，以顽强的斗志把艺术引入社会，引向民众，以期"实现出那艺术化的社会"，以期"因着美术的发达而澄清，而同化于光明之中"。刘海粟一生为艺术热情呼号于国内，积极奔走于五洲，在艺坛做出了重大的贡献。尽管刘海粟的一生历尽艰辛，屡遭迫害，但积极的艺术探索和杰出的成就却给他带来极多的荣誉，从年轻时饮誉东瀛获"东方狮子"之称，1929年其油画入选巴黎沙龙展始，至世纪末，这位高寿的老画家获得了包括美国、英国、比利时、意大利等国和欧洲学院、国际艺术家联合会等组织颁发的数十项世界性崇高荣誉奖项，给他本人也给中国艺坛带来了前所未有的荣耀。

　　刘海粟1912年在起草办校宣言时说：

**　　我们要发展东方固有的艺术，研究西方艺术的蕴奥。**[1]

　　刘海粟在16岁时便勾勒出他一生艺术活动的基本轮廓。

　　尽管刘海粟从小接触的是传统艺术，他幼年时就曾在喜欢艺术的母亲的指导下临摹过常州派恽南田的花草，8岁临颜真卿的字，9岁临《芥子园画谱》，但当他13岁接触到西方艺术时，却为这种与中国画大相径庭的艺术所迷恋。早在1909年，刘海粟13岁，在周湘办的"背景画传习所"学习时，他就已经自己选购了西洋画册，开始研究伦勃朗、戈雅和委拉斯开兹的油画艺术。在根本无油画颜料及材料出售的当时，他竟自制油画颜料，临摹这些西方油画。刘海粟在无任何油画知识的情况下独自摸索油画艺术，显示了他独特的艺术个性和非凡的艺术创造热情。刘海粟边学边干。随着

1　刘海粟：《上海美专十年回顾》，《中日美术》1922年7月20日第1卷第3号。

出国机会增多，他的西方美术知识愈益丰富，他的研究也愈来愈深，这使刘海粟成为我国介绍西方艺术最早、最多、最系统也最深入的人。

在20世纪初，当西方文化以摧枯拉朽、不可抵挡之势冲击东方文化之时，众多有识之士都倾心于西方先进而科学的文化。刘海粟作为中国画坛的先知先觉，也把自己的一腔热情倾注于西方的美术。但是，与当时盲目崇拜西方的思潮有所不同的是，刘海粟以其二十余岁自学的状态，对西方艺术进行了深入而系统的研究。他在1923年时就认为：

> 现在我国的艺术界，还在混沌过渡时代，大家研究的根底本来甚浅；稍有价值的主义或派别到了面前，对我们都会发生魅力，不知不觉就被它束缚起来了。我们要想把各人的天赋良能发挥到十分圆满，必如明镜照物，先弄明白近代艺术上各种主义之渊源及其精神，把它穷原究委地想索一番，自己有了真知灼见，才能不会先入为主地来束缚自己，才能自觉自动的进行创造。[1]

这种不仅要知其然还要知其所以然的学术态度，在20世纪初盲目崇拜西方文化的思潮中是可贵的。从其1918年撰《西画钩玄》、1919年撰《西洋风景画史略》开始，刘海粟在20世纪二三十年代便对西洋艺术条分缕析，做了十分详尽而系统的介绍。1932年刘海粟还以丛书的形式出版《西画苑》，系统地介绍了从古典主义、浪漫主义到印象主义、自然主义、现代主义的大量作品。同时，此期他还发表了大量文章和著作，对西方艺术做了严谨的研究。作为一个画家，刘海粟学术研究之深是令人惊诧的。他十分注意艺术现象下的精神实质：

> 所谓传统，不是仅在字面上，而在其精神。因为一件作品，不能单以其外表而存在，而尤在以其灵魂而永生。[2]

刘海粟还在其《西画苑》中对西方美术流派的内在发展线索做了梳理，指出西方美术的历史"由想象而趋于客观之写实，由客观之写实而趋于主观之实在，由主观之实在再趋于象征的理想而入于音乐的状态"。这些在20世纪30年代初就得出的有关西画的结论，其精辟与准确是令人叹服的。更为可贵的是，这位从"五四"时期民主与个性解放、自我肯定的社会思潮出发，对西方现代派艺术抱有好感的画家，丝毫不像20世纪80年代那批同样崇拜西方现代派的"前卫""新潮"画家那样，以为光怪陆离的现代诸派就真的是与其传统断裂的结果；相反，这位多次去欧洲，就连个展都有野兽派大师马蒂斯亲临观摩的刘海粟，或许正因为亲历了当时欧洲的现代派运动，所以他自然比20世纪末这批晚半个多世纪的现代派崇拜者更清醒，更理智。他知道，这些五花八门的现代艺术也是西方传统自然演进的产物：

1 刘海粟：《论艺术上之主义——近代绘画发展之现象》，1923年10月15日。见朱金楼、袁志煌编《刘海粟艺术文选》，上海人民美术出版社，1987。
2 刘海粟：《欧游随笔·野兽群》，中华书局，1935。

　　这般革命画家，对于整个的绘画传统并不反对，仍是表示敬意的，不过对于那传统中失去活力不合时代精神的一部，则剔除之舍弃之，而其中对于现代绘画有益的部分，仍为现代画家采纳。

　　在同一篇文章中，刘海粟还以一种立足于画史演变的宏观角度，谈到了当时正流行于国内画坛的学院派式写实主义与现代诸派的关系：

　　现代绘画除了反对学院派的作风外，对于过去固有的传统并没有叛离。绘画既不受学院派的束缚，画家在制作方面，就有了自由，于是各画家各自完成了一种特殊的技巧（狭义的）。现代画坛气象的复杂，实在是各种不同技巧的反映。

　　技巧既随各作家而不同，它的本身就各有其妙处。……比如一张与拉斐尔或提香的作品完全不同的画如马蒂斯或毕加索所作的，在看惯前两种画的人的眼里，简直不能算一件艺术品。他们以为艺术的典型只是拉斐尔或提香，亘千古而不变；他们以为艺术的时代也只有一个拉斐尔或提香的时代，亘千古而不变。[1]

　　正是由于对西方众多的绘画现象能取发展的、变动的、时代的和历史的观念，因此刘海粟没有陷入徐悲鸿式视西方学院派写实艺术为唯一艺术而认为其他艺术"概为投机"的形而上学的思维泥淖，也没有如当时的决澜社那样以为现代派就是最革命的形式。刘海粟以在当时极为清醒的态度分析了西方当时一切流派为何会源于文艺复兴。他认为这些派别都是对前派的反动，印象派之前属小动，此后皆大动，但印象派之后一切派别均以反印象主义精神而发生，"艺术主义之兴起，亦皆时势所必然，非有所矫作也"，如此等等。正因为有这种科学的清醒的研究态度，所以尽管他偏爱现代主义的自由与个性精神，但对西方历代优秀的艺术和艺术家都持十分尊敬和热爱的态度，对西方历史上绝大部分大家都有过认真的研究。在极其大量的研究著述中，刘海粟以其"万不可持偏一之见"——这与徐悲鸿的"独持偏见，一意孤行"的信条形成鲜明的对照——细致而系统地研究了从文艺复兴到当代艺术的特点，以及各段艺术之关系、异同、演进规律等。同时，这位喜欢西方艺术的画家还因其强烈的自我意识而绝不盲目崇拜各种主义。他认为各种主义都是时势的产物，都有弊病，不可迷于、盲于、假于主义，不论面对哪种主义都应"虚心研究，放胆批评，绝不可茫然相信；应该常常用内省的功夫，体认一个'真我'，那么，我自我的主义生起来了！"[2]刘海粟从20世纪初到二三十年代就做出的对西方艺术缜密、严谨的研究，不仅成为他艺术实践的坚实基础，还深刻地影响了20世纪中国画坛对西方艺术的介绍和引进。

　　与这种对西方美术史的研究直接相关的是，刘海粟对现代美学理论也有兴趣与关注。刘海粟美

1　1936年5月刘海粟翻译T.W.厄普《现代绘画论》，载朱金楼、袁志煌编《刘海粟艺术文选》，上海人民美术出版社，1987。

2　刘海粟：《论艺术上之主义——近代绘画发展之现象》，1923年10月15日。见朱金楼、袁志煌编《刘海粟艺术文选》，上海人民美术出版社，1987。

学观受到了西方现代美学的影响，刘海粟的这种现代美学观又直接影响了他对西方美术的选择和借鉴。这是刘海粟与现代其他画家较为不同之处。

　　与"五四"对民主的追求直接相关，这位在"五四"之前就开始办学、从事美术活动的画家密切地关注着源于西方的高扬自我与个性的精神。这种在封建的讲究群体意识而压抑自我个性的中国较为少见的观念激励了刘海粟的艺术之心。刘海粟生性好动，热衷于进行社会活动与革命，对具有维新、革命色彩的高扬自我的观念自然格外关注。我们可以在刘海粟当年的论文中看到其受柏格森、厨川白村等的明显影响。对生命意识和自我、自主意识的格外强调构成了刘海粟美学的基础。1923年，刘海粟就在《艺术是生命的表现》中认为"我的艺术，是我自己生命的表现"。"艺术是通过艺术家的感觉而表现的，因感觉而生情，才能产生艺术，换言之，乃由吾人对现实世界的感受而产生的。"这种观念，把主观、客观、感觉、情感与艺术串成一气，应该说是相当不错的。而当刘海粟以此观念去看待中国古典艺术时，他发表于1923年的这些评论之先进是可想而知的：

　　明末清初，八大、石涛、石谿诸家的作品超越于自然的形象，是带着一种主观抽象的表现，有一种强烈的情感跃然纸上，他们从自己的笔墨里表现他们狂热的情感和心灵，这就是他们的生命。[1]

　　刘海粟把生命意识、情感意识、个性意识引入对古典艺术的批评中，实则引入了西方资本主义人文因素。我国明清之际已有人文主义之萌芽，个性之高张，但此种思潮在清代受到了抑制。而刘海粟这种大张旗鼓地引入西方的生命哲学、个人主义的做法，无疑具有反封建的重要意义。

　　由此，生命之意识自然又导向对"自我"意识的充分肯定。刘海粟1945年在新加坡《星洲日报·本坡版》上连载《国画源流》，就以这种"自我"意识去看待画史现象：

　　研究各时代各派各家之画，而决不盲从各派各家之迹，是皆欲圆满自我主义也。自我主义为何？乃吾本人之天赋良能，尽量发挥而已。故吾尝言曰："穷古今各派各家之画，各当努力冲决其樊笼，将一切樊笼冲决，庶几发现吾之所有也。"

　　由于对生命、自我的确认，刘海粟认为艺术应该是对主观精神的表现而不是对客观现实的摹写：

　　画之真义，在表现人格与生命，非徒囿于视觉，外骛于色彩形象者。故画像乃表现而非再现也；造型而非摹形也。[2]

　　艺术是表现，不是涂脂抹粉。这点是我个人始终不能改变的主张。"表现"两个字，是自我的，

1　刘海粟：《艺术是生命的表现》，《学灯》1923年3月18日。
2　1925年题画《西湖写景》，引自丁涛、周积寅编《海粟画语》，江苏美术出版社，1986。本文所有引文有出自该书的不再另加注明。

不是客观的。我对于我个人整个的生命、人格，完全在艺术里表现出来。时代里一切情节变化，接触到我的感官里。有了感觉后，有意识，随即发生影响。要把这些意识里的影响表现。倘若看见什么东西，随手出来的还是那东西，只能叫"摄录"，同照相一样。表现必得经过灵魂的酝酿，智力的综合，表现出来，成为一种新境界，这才是表现的目的。[1]

由于持有这种基本的关于艺术表现的观点，刘海粟的艺术美学主要强调心灵的精神表现，强调艺术的自由性，要"养成眼的自由、心的自由、表现的自由"，这种"自由"实则针对的是画家对客观自然的被动服从。刘海粟甚至用西方主观唯心主义观念来表达他对精神与客观自然的关系的看法："实在即自我，自我映影于外是谓自然；画中取为对象而表现之，则亦表现自我而已。"这样，刘海粟当然对愿做自然的儿子的西方写实主义观念是反对的，他多次表达要做"自然之父"的创造愿望，"想做画家、雕刻家，就要爽爽快快地大胆说，我要做自然的父亲，要做开辟时代的伟大思想者，要做开辟时代的伟大艺术家'"。"现代艺术重表现，径纯粹写实。若日役于自然，自暴弃也。我国名画，类能役物，不为物役，缣素有限，意无穷，是真美所在也。"刘海粟有关于艺术美学的文章，所阐述的理论也有相当的深度。这位思维敏捷、能说会道从十余岁时就开始以充满思辨性的文章展示其理论才华的画家，可能是现代中国画坛上罕见的天才。其理论的深度和广度在理论界应属佼佼者。刘海粟偏爱西方的现代派艺术，对中国明清的文人画艺术大加赞扬，又和独持西方学院派写实艺术偏见的徐悲鸿势不两立，这都和他的上述理论和观念不无关系。当然，值得一提的是，不为物役的想法并不妨碍这位热爱艺术的画家充满童心地去拥抱自然。因为如前所述，照刘海粟看来，自然实在不过是自我映影之结果，二者是统一的。这种西方主观唯心主义的观点倒与中国天人合一、物我相谐的传统哲理异曲同工。因此，反学院派写实主义的刘海粟仍然可以"像对待知友那样去熟悉花草林木，像对待孩子那样去观察鸟兽虫鱼"。刘海粟十上黄山就是中国现代画坛之佳话。刘海粟1913年率同学于苏州河畔写生，1915年画模特儿，1918年建"野外写生团"以及1917年到20世纪20年代初期因模特儿闹出的事件，则不仅说明了这位世纪老人如何开20世纪画坛面向自然的风气之先，还说明了他虽然超越自然，却又牢牢地把握着"以写形为手段，以写神为目的，这是艺术的根本法则""灵魂潜存于一切的物象之中，万物纵横变化，所以是动的，动而有条理，才是灵魂的作用"等形神关系的辩证原理。史论方面的精深广博，使刘海粟在现代美术史上有着极为突出的地位。

刘海粟研究西方文化是如此早，相比之下，他对中国自己的文化传统的关注则迟得多。20世纪初是一个批判封建文化而矫枉过正的时期。在"五四"时期，打倒传统不仅是一种时髦，也是一种先进。但是，经历过革命的躁动之后，尤其是在被崇拜的西方经历过第一次世界大战的浩劫而引来对西方文化的全面批判与反省之时，伴随着1923年开始的传统文化与西方科学关系的大论争，文化

1 刘海粟：《艺术的革命观：给青年画家》，《国画》1936年5月10日第2号。

界开始批判全盘西化、唯科学是从的偏执状态，一批文化人开始重新审视自己民族的传统。刘海粟这位一度崇拜西方文化的画坛革命者也同步地开始反省自己的思路，开始关注民族美术传统。刘海粟的朋友，著名美术史论家、翻译家傅雷在谈到美术界这一现象时说：

一九二四年，已经为大家公认受西方影响的画家刘海粟氏，第一次公开展览他的中国画，一方面受唐、宋、元画的思想影响，一方面又受西方技术的影响。刘氏，在短时间内研究过欧洲画史之后，他的国魂与个性开始觉醒了。[1]

实际上，刘海粟是在1923年那场有关传统的大讨论时开始关注民族美术传统的。那一年他在上海美专增开了中国画科，他自己也在这段时期较多地画中国画，而他对中国绘画传统的研究，则是从他熟悉的西方美术传统入手，以比较美学的方式开始的。1923年8月，刘海粟在《时事新报》《学灯》上发表了20世纪最早的中西美术比较论文之一《石涛与后期印象派》一文，开始了他对传统的研究。的确，当他用现代艺术个性的、自由的、表现的诸观点去看待我国传统艺术之时，他惊奇地发现：

现今欧人之所谓新艺术新思想者，吾国三百年前早有其人浚发之矣。吾国有此非常之艺术而不自知，反孜孜于西欧艺人之某大家也，某主义也。而致其五体投地之诚，不亦嗔乎！

事实上，刘海粟说此话时，的确也正是画界诸公五体投地于西方艺术不以为憾反以为时髦与先进之时。刘海粟在研究与比较中发现，他一度崇尚的西方现代艺术的诸观念的确早在石涛一类古代画家那里就存在了：

观夫石涛之画，悉本其主观情感而行也，其画像皆表现而非再现也。观其画者，更不能有现实之感而纯为其人格之表现也。……在三百年前，其思想与今世所谓后期印象派、表现派竟完全契合，而陈义之高且过之。呜呼，真可谓人杰也矣！

刘海粟对中国传统艺术的研究带上了明显的中西比较的特点。亦如徐悲鸿在1932年11月3日《申报》启事上辱骂刘海粟"昔玄奘入印，询求正教；今流氓西渡，惟学吹牛"中所暗示的一个事实那样，徐悲鸿赴欧是为了"求正教"，他以朝圣的态度对西方美术顶礼膜拜，并以西学之知识来蔑视自己民族的传统。而刘海粟"西渡"，却在研究西方文明的同时在欧洲大力宣传东方美术之伟大，也以数十个讲座在欧洲各国系统地介绍了中国美术的方方面面，充满民族的自尊与自豪。如此之"吹牛"不亦可乎？由于刘海粟的知识结构，也由于这种宣传上的需要，刘海粟从他研究中国传统之始，的确进行了大量的中西比较研究工作。除上述石涛与塞尚，他还比较过沈周与凡·高、倪

1 傅雷：《现代中国艺术之恐慌》，《艺术旬刊》1932年10月1日第1卷第4期。

瓒与凡·高，他把倪瓒称为"山水之音乐家""其山石中含情绪"。他欣赏董其昌，以为其作有如柯罗之油画，又以为"元四家""打破现实物象之形式，直接表现全人格之意欲……超然脱然，不期而与欧洲现代艺术思想合契"。中西比较的研究方式，构成了刘海粟传统研究的一大特色。

这之后，刘海粟在研究传统绘画上投入了大量的精力。1924年，刘海粟发起了"古美术保存会"。1925年他大倡国画，一改崇拜西方之旧习，而以为"世界艺学，实起源于东方；东方艺学，起源中国"。这之后，刘海粟致力于中国传统绘画和西方艺术的研究。刘海粟对中国绘画的研究受其西方艺术研究的影响，注意对古代传统的本质特征和线索、源流进行研究。在1937年《两年来之艺术》中，他就说过，"作者历年对艺术技艺之研习，素重视吾国艺术之本质，以取人之长，补己之短为手段，而做建立中国新艺术风格之探索"。例如他极为注意"六法精论，万古不移"（宋·郭若虚）的中国画论的源头与精髓——"六法"，又系统地对中国画的系统、源流总体特征做了大量研究，如20世纪30年代的《中国画派之变迁》《中国山水画的特点》《何谓气韵》《中国画家之思想与生活》《中国画与诗书》《中国画之精神要素》《中国绘画上的六法论》《院体画与文人画》《中国绘画之演进》《中国画学上的特点》等大量的研究性文章及演讲。1935年，刘海粟又出版《海粟丛刊·国画苑》共四册，论述了由晋、唐及宋、元、明、清的绘画发展概况，并刊登了晋至清的历代名作，在当时影响极大，一版再版。

由于刘海粟对西方现代美学和西方美术有着深透的了解，所以他的东方绘画研究也自然带上了当今所谓"阐释学"的意味。他努力发掘传统绘画中那些与当代个性解放、主观精神表现相通、一致的因素。如其评价"六法"之核心命题"气韵生动"：

其所谓"动"非客观画像之动，而属主观心理之动；所谓生云，墨渍如气蒸，非对自然纯为实物之描写，乃为由内面体验作者之心意活动。思翁画论一如现代绘画之新趋向，由静而归于动，由客观而归于主观矣。

所谓气，即神气、大气、骨气、气魄。我们的一笔一点，都有他的气魄、情趣，这是画家自己的心灵、感情。所谓韵，就是生命的节奏及其精神的凝蓄。生动就是生命的活跃。实际上，宇宙间所有的活动，无处不蕴藏着气韵。

刘海粟因出生于书香官宦世家，古文根底相当不错，故其对古代画史画论的研究颇为精深，又因其此前已受到深厚的西方现代美学的熏陶，所以他对古代画史画论的研究更带有"五四"以来"新文化运动"的时代色彩，带有现代美学与阐释学的性质，这是刘海粟与当时一批崇奉传统美术的宿儒的区别。这样，刘海粟对传统美术的研究就可以处处立足于当代，可以学以致用了。例如他把"骨法用笔"用"笔致"来概括，用具力量的"笔致"来说明。"总之无论骨法、风骨、骨气，凡所谓骨，乃是一种'生生的力量'我们可以无疑了。表现骨法的用笔，即画家落笔，于聚精会神

中，便显出生生的力量。"而刘海粟把"应物象形"与"随类赋彩"二条"并为写实，我觉得最为适当"。这些现代的通俗的对古画论的阐释应该说是大致不错的，也是难得的。至于刘海粟立足于比较美学的中西美术的同时性研究，则不仅可以使画坛更好地理解中西美术，而且对克服"五四"以来留下的民族虚无主义、全盘否定传统及全盘西化的风气，大张民族自尊与自信，重建民族文化都是大有裨益的。

刘海粟研究传统注意从大处着眼，尤其注意抓本质特征。在20世纪二三十年代，他在论"六法"时就注意到中国绘画美学集中地体现在"气韵生动"与"骨法用笔"两条上。"六法在批评上说，气韵生动是最高的准则。"又说，"骨法用笔一端，谢赫把它作为气韵生动的首要条件"。而当刘海粟把"气韵生动"解释成"画家自己的心灵、感情"及"神气、大气、骨气、气魄"等主观精神，把"骨法用笔"解释成"风骨""骨气"及"生生的力量"之时，他实则也把这种"笔致"的主观精神形式表现性与"气韵生动"统一在主观精神表现这一大的美学范畴之中了。所以，20世纪50年代时，他更明确地对中国美术的基本特质进行了概括：

我觉得中国画的最大特征，就是一个"意"字，所以古人一谈到作画，便要提到"意在笔先"这句话。……六法论中的"气韵生动"一词，可以说就是"意"字的最高境界。中国画的第二个特征，我认为是"笔墨"。……它就是具体完成和表现画面的东西，如果更具体一点，它就是用来体现画家水平高下的技法部分。它不能离开"意境"与"形""神"而单独存在。[1]

刘海粟是从他已有的西方观念尤其是现代美术观念出发去研究中国绘画传统的，固然可以从阐释学的角度给传统绘画寻觅到许多可为当代所用的众多新的角度，发掘出若干有价值的特质，但用这种研究方法，尤其是西方式理性的分析法，也未必能真正理解中国艺术之精髓。例如刘海粟就分别以若干英文的概念直接与"六法"诸概念相等同。他认为"骨法用笔相当于'Touch'一语""应物象形，随类赋彩相当于'Realism'一语""经营位置相当于'Composition'一语""传移模写相当于'Lmitation'一语及涵有'再现''Representation'的意义"等。而对于内涵极为丰富的"气韵生动"一词，刘海粟仍以这种简单比较之法去解释：

要是像以上五法，若用一外国语来代替，我们便可用节奏（Rhythm）一语，已经很适当。英国批评家佩特（Pater）在他的不朽名著《文艺复兴论》中说："一切艺术，都趋向音乐的状态。"所以节奏，不但是音乐的状态，是亘在全部艺术中的一种状态。明白了这一点，对于谢赫的气韵生动之本意，必能易于理解。[2]

1 刘海粟：《谈中国画的特征》，《美术》1957年第6期。
2 刘海粟：《中国绘画上的六法论》，中华书局，1931。

刘海粟对"气韵生动"的解释太表面化了。或许为了不玄,为了通俗易懂,或许为了讲给外国人听,或许他自己的确就这样认为,他以节奏这个非音乐的本质性要素去替代中国艺术这种带有哲理性情感的精神境界,忽略了音乐抽象地表现情感的本质而得出虽不无道理却片面的结论。这种理解,使刘海粟的创作始终缺乏如黄宾虹、林风眠、潘天寿等作品中经常具备的内蕴丰富、深沉而略带几分神秘与幽微的东方特有之意味。

与东西方画学同时进行研究比较的特点直接相关的还有刘海粟的中西融合论。尽管在1912年,16岁的刘海粟在其创立上海图画美术院的宣言中就已明确地宣布过要发展东方固有的艺术,研究西方艺术的蕴奥。这段在当时虽然仅仅是说说而已的话却在后来真正成为刘海粟中西融合的信条。就在1923年,刘海粟返归传统,在当年2月的演讲《制作艺术就是生命的表现》中充分赞美八大山人、石涛、石谿的艺术是生命表现的艺术;8月,他撰《石涛与后期印象派》,极赞石涛之伟大;12月,刘海粟在上海美专成立12周年纪念会上再次申明:

> 一方面固当尽量输入西洋之新艺术,一方面仍当努力发挥光大中国故有之艺术。

而此时他对东西方艺术的并行提倡就已非12年前的纯粹口号了。在经过十余年对西方艺术的深入研究,并在此基础上回归东方比较中西的刘海粟已开始进行中西融合的研究。20世纪30年代中期,刘海粟这一思想逐渐成熟。他认为,20世纪的世界本就是多民族文化互相渗透交融的世界,故20世纪的文明已"带着世界的性质,没有什么国度的界限","一切思想都带着世界的性质激动着,是不容你不接受混交的"。[1]刘海粟还以中国古代画史为例论证这种"混交"的必然性:

> 我国艺术,自魏晋以来,与域外艺术混交后,产生异样光辉之新态,使我国整个艺术,增进充实健旺之拓展力……揆诸历史之经验,实属理所当然。

在《国画苑·国画概论》中,这位详尽研究了中国画史的画家还以印度来的"丰颐悬额、隆准深目"的印度罗汉如何在五代宋初的王齐翰、张元简等人那里"取世俗状貌画罗汉,一变从来之式范,而自成中国化"为例,说明这种"混交"的可行。他赞同他的老师康有为的观点,也认为:

> 国人岂无英绝之士应运而兴,合中西而为艺学之新纪元者?

尽管刘海粟也像其同时代的人那样,受画无国界、绘画的世界性等时髦观念的影响,甚至他的西方美术观念也先入为主地影响了其对中国艺术的研究,但应该看到,刘海粟1923年开始崛起的他的"国魂",他在民族艺术面前表现出的自尊与自豪使他在研究传统美术上做了大量的工作。他与

1 刘海粟:《欧游随笔·野兽群》,中华书局,1935。

其他以西方观念作为标准追求绘画无国界论者不同的是，他十分强调对中国美术传统本质性因素的继承。早在1921年，刘海粟在其《帝展琐记》中就模糊地谈到过应注意民族气质的问题。他说，"我国近来研究洋画的人渐渐多了，但不少是拿因袭为能事的，殊不知艺术一道，东方与西方的民族气质都有不同的地方，本国与他国的风俗人情亦有表现特殊的一点"。20世纪30年代，这种意识就更加清晰。刘海粟在其《两年来之艺术》中说：

> 中国自五四运动以来，一切学术文化，都受了欧洲文明的激荡，就是在艺术方面，也是这么地表现着。至于外来艺术的本质是怎样？应该如何地去承受，好似毋庸顾到的。……所以，你无论如何吸收、模仿，总是对中国艺术毫无助力的，这其实是对自己民族艺术的本质没有认识的缘故。

刘海粟还在同一篇文章中分析民族艺术的根本性因素，如中国绘画的哲学依据，老子的"无为而无不为""淡然独与神明居"等个人主义的处世态度，以"六法"为最高准则以致"一到盛唐，便把写实的技法消灭，而发展为飘淼淡泊的水墨山水"等。刘海粟也如林风眠等一样，认为盲目移植"欧洲封建社会艺术末流的学院派风格，不问其是否符合于中国前代艺术的特质"，是造成二十余年来中国艺术沉滞的原因。这才是刘海粟与徐悲鸿在最深刻的艺术观念上产生矛盾的原因。因此，对刘海粟来说，

> "贯通中外""融合中西"，决不是生吞活剥，不是一半西洋画，一半中国画，不硬拿来拼凑；而是让二者不同程度的精神结合起来。[1]

刘海粟不断地、同时性地对东西方画史画论所做的并行不悖的研究以及对这两大体系的艺术所做的别具蹊径的比较，给他的艺术带来了深刻的影响。在现代画坛上，他是为数不多的能在油画与中国画间自由作画并试图将二者融为一体的画家。这是我们研究其油画与中国画时必须特别注意的一点。[2]

如前所述，刘海粟漫长的世纪性艺术历程是一个不断学习、体验、变革的过程。从1912年创办上海图画美术院始，刘海粟就因崇尚科学与写实，一直以此为准而扬西贬中。那时，他只注意

1 刘海粟：《诗书画漫谈》，《文汇》增刊1980年第3期。
2 刘海粟的文章请人代笔之说在美术界众说纷纭，就其担任上海图画美术院校长多年，以后又成为画坛领袖，有人有时代为撰稿亦大有可能。但纵观刘海粟一生数量极大的文章，其观点之犀利、深刻、鲜明，文风之热情、奔放，论点之系统性及一以贯之，其历来论点与其画风的内在一致的逻辑联系，则很难说大多为代笔之作。况且，刘海粟一些优秀文章如《中国绘画上的六法论》就是在欧洲访问期间（1931年）应"与此邦硕彦往还论艺""口舌慕烦"之需而临时写成的，代笔也无可能。在其一生中，偶尔有人在其指示之下代笔是可能的（尤其是其年迈力衰之晚年），否则，代笔者亦当为史论之大家，且当为同一人，且当与海粟同生共死，一般长寿方可。

西方油画，也只画油画。直到1923年，刘海粟开始在其所办的学校筹备增设中国画科，自己也于是年始画中国画。此后刘海粟成了一位一直坚持油画与国画并举并大倡中西比较与融合的画家。但有趣的是，刘海粟在他的大半生中对待油画与国画却是两种态度、两种标准，故而他的油画和国画呈现的是不同的风貌。他的油画色彩强烈、刺激，笔触劲健、鲜明，加上奔腾、泼辣、富于力量的中国式线条的穿插，使他的油画充满他自称的"热血忽忽的奔腾""情涛怒发"和种种"神秘的象征"[1]。东方绘画意味与西方现代流派风格相交织，刘海粟在油画民族性实践中一直十分坚定。而他的国画，却在其大半生的漫长实践中显得缺乏革命性。这是令人困惑的，也是值得中国画界画家们玩味和深思的。

本来，刘海粟是想以创造的态势去反叛传统的。他在向传统回归之后仍认识到这种创造的重要性。1925年，他在《艺术叛徒》中论述道：

> 伟大的艺人，只有不断的奋斗，接续的创造，革传统艺术的命，实在是一个艺术上的叛徒！
>
> 我们不要希望成功，能够破坏，能够对抗作战，就是我们的伟大！能够继续不断的多出几个叛徒，就是人类新生命不断的创造！[2]

直到20世纪70年代末，这位以传统叛徒自居的画家一直保持着传统绘画的基本格调，即以中锋线条为主勾勒造型，坚持传统式的皴法，传统式的点叶、点苔，传统式的三远结构方式，传统式的笔墨韵致……尽管刘海粟在一些作品中把用写生意味的西方构图运用于国画中，甚或带上有限的光影造型，如《莫干山剑池》（1956年）、《群牛图》（1943年），但由于基本造型方式和形式语言过于传统，其中国画的面目很难呈现全面"创造"的突破。

刘海粟是在先研究并极度地热爱西方表现情感与生命意识的现代诸流派之后，才惊喜地发现中国传统绘画早就具有相同的性质。这个惊人的发现使刘海粟把石涛、沈周、倪瓒等我国古代大师——和西方的凡·高一类大师相提并论，也使得刘海粟对我国的古代传统顿生崇敬、热爱之心。他极度地崇拜这种表达生命的古老艺术，并且不以传统之"旧"为然。早在1921年，刘海粟在其《日本新美术的新印象》一书中，就对日本现代绘画中试图参考西方绘画形式来改造日本画形式的情况表示了不满，且以为这是投机心理，"倘若要说他们是东方画的改良，不免有些南辕北辙"。刘海粟并不以为这种类似于西方现代艺术的中国艺术是陈旧的：

> 许多有思想的画家仍旧在那里（指欧洲）研究中国的绘画，来考究东方艺术的究竟，所以也不能说我国以前的画算旧。

1 上海美术用品社编《海粟之画》，上海美术用品社，1923。
2 刘海粟：《艺术叛徒》，《艺术旬刊》1925年2月15日第90期。

群牛图　刘海粟

在刘海粟看来，艺术的问题倒不在这个"新""旧"问题上，而在传达情感的"真"上。在同一篇文章中，刘海粟写道：

> 所以研究只管研究，盲从却万万不可。只要认出这个"真实、自然"，就一切都束缚不上；再认定自己有一个特性，就更彻底了。[1]

刘海粟不仅把具有缘情传统的中国艺术与西方现代艺术相提并论，还深深地陶醉于东方这种古老的艺术之中。刘海粟强调中国艺术的这种本质性。1937年，刘海粟反对对西方古典学院艺术的移植，"譬如欧洲封建社会艺术末流的学院派风格，不问其是否合乎于中国前代艺术的特质，就盲目地移植过来……所以，你无论如何的吸收、模仿，都对中国艺术毫无助力，这其实是对自己民族艺术的本质是没有认识的缘故"。"我们现在拿中国绘画艺术作代表来讲，中国绘画艺术哲学的根据，是老子的'无为而无不为'，并以他的'淡然独与神明居'的个人主义处世态度为出发点。在技法方面，当以南齐谢赫的'六法论'为最高的准则。所以中国的绘画，一到盛唐，便把写实的技法消灭，而发展为飘淼淡泊的水墨山水，作纯粹绘画的建立。……这实在是中国绘画特有的进步，是世界其他民族所不及的。"[2]

这种民族自豪感无疑是值得肯定的，对中国绘画之"根据"的把握应该也是较为准确的，但问题在于，一部艺术史，实则就是情感与形式矛盾运动的历史，最终体现为形式演进的历史。艺术的

1　刘海粟：《日本新美术的新印象》，商务印书馆，1921。
2　刘海粟：《两年来之艺术》，《中国新论》1937年4月25日第4、5期合刊。

革命，说到底，也就是在新情感表现的强烈要求下寻找、创造、完善新的形式语言系统的过程。以旧的语言传达新的时代精神，即"旧瓶装新酒"，是不可能完成真正的艺术革命的。而真正的艺术史上的大师，则必须是革命者，是这个新的形式语言体系的创造者。但是，忘情地沉溺于传统之伟大的刘海粟，却忽略了这个艺术史的重要规律和原则，他对古代艺术之"根据"的把握是对的，但他却把这些产生于古代社会和古代生活的哲学和技法当成中国画亘古不变的根据，忽略了情感内涵与形式特征随时而变的规律。吕澂在为刘海粟上述《日本新美术的新印象》一书作序时就提出了刘海粟的这种片面认识："近年来（日本）的美术运动却都标榜着'创造'两个字，这种创造固然有许多，单讲求形式，精神上没有动人的地方。海粟君的文章里处处都着眼在这上面。"吕澂的这段话，从侧面证实了刘海粟绘画忽视形式创造而难以出新的弊端。而刘海粟对古画的忘情陶醉，亦可以从下面一段话得到证实：

> 为了临摹董源、巨然、李成、范宽、"元四家"以及沈石田、石涛、石谿和梅清的名作，几至寝食俱忘，完全陶醉在前人的画境里。

正是这种对古人及其"画境"的忘情陶醉，对本来精深的传统的研究，使其中国画实践打了折扣。在比较中产生的民族自豪感，反而妨碍了刘海粟中国画革命的进程。

当然，这其中也与他对传统的认识有关。刘海粟对"六法"的研究具有开拓性，也不乏深刻性。但他从西方的某些观念入手对"六法"进行解释却又有片面之处。他仅以音乐节奏这个非音乐的本质性要素去替代中国艺术那种带有哲理性情感的精神性境界，忽略音乐抽象地表达情感的特征而得出的片面且浅显的结论，使他的作品缺乏如林风眠的作品那样深沉的难以言传的神秘东方情调。他也看到了"笔致"（用笔）在"六法"中的崇高地位以及"笔致"在后世发展中愈来愈重要的趋势，"但是过于在笔墨中体会气韵……便把气韵生动视为要素之一了"[1]。刘海粟认为气韵生动为绘画诸要素之复合，此话固然不错，但因此而忽略了笔墨那极为重要的独立审美作用，就忽视了从明中后期开始的具时代转折性意义的笔墨形式独立表现的功能，也就未能从本质上把握笔墨并对之做创造性的现代转化。因此刘海粟丧失了促使黄宾虹、傅抱石、齐白石获得成功的关键因素，未能如林风眠那样立足于传统本质而对形式语言做创造性转化。笔墨反而成为刘海粟绘画"创造""革命"的严重障碍。

刘海粟十分得意于自己那传统功力深厚的中锋运笔和以书入画的书法意味。大书法家康有为的这位学生，早在27岁时其用笔就受到康有为称赞其用笔"老笔纷披"的褒赏。[2]或许这个赞赏给刘海粟的印象太深，以致他一生都坚持使用这种书法中锋用笔"老笔纷披"的效果，而且很以此为傲。

1 刘海粟：《中国绘画上的六法论》，中华书局，1931。
2 袁志煌、陈祖恩编著《刘海粟年谱》，上海人民出版社，1992。

从年轻一直到老，刘海粟都一成不变地使用这种笔法：

我一直认为，要表现"意境"，就要讲究用笔。把书法和掌握用笔结合起来。"骨法用笔"呵！笔笔中锋，这样看起来就有气势、有力量。"画有三病，皆系用笔。"要他用笔，他不会用就是病。为了艺术效果好，就要有"士气"。……"士气"就是指要有笔，这样就生动了，有韵味。[1]

纵观刘海粟论笔墨，几乎全是古人的现成论点。不论是上述"笔笔中锋""士气"用笔，还是篆书入画、"悬腕"用笔、"水墨为上"，都未离传统半步！

我以为应该用中锋作画，一合传统，二有力度。王维《山水诀》开头就说："夫画道之中，水墨为上。"一言道破，何等大胆。千余年来，水墨画成为中国绘画的本色，这一见解，是非常卓绝的。

如此等等，全是古人观念，既无个人独到理解，更无对现代的重新观照。甚至，刘海粟从董其昌、"四王"一类中锋用笔的"正统"用笔观念出发，对傅抱石的破笔散锋这一类于传统技法有所突破的、已被历史证实具开拓性的成功做法也是持保留意见的。[2]事实上，刘海粟年轻时对笔墨的思考是不够的，他有关笔墨的论述大多是20世纪50年代之后形成的。刘海粟尽管在笔墨及书法入画上下了不少的功夫，应该承认，其用笔也的确有老笔纷披、力透纸背、如虫蚀木、如屋挂漏，乃至王原祁所谓的毛、涩之态，但其用笔如其论笔一样，虽然功力到家了，却毫无创意。这样，尽管刘海粟后来也充分认识到笔墨的特殊重要性，但他仍然忽略了中锋用笔、"水墨为上"这些规则背后的深刻内涵及其形成原因，忽略了情感内涵和形式语言的相互关系及其与时代演进的辩证运动关系。因此，刘海粟这种坚持中锋用笔加水墨渲染的极为老式的传统程式使他几十年的中国画创作，虽符合了他所遵循的"合传统"的笔墨原则[3]，却又令人遗憾地难脱传统樊篱，数十年难变画风。

由于上述原因，在1929年教育部第一次全国美术展览会参展的刘海粟的作品，就未列入"中西沟通派"之三种类型，而被列入"宗于八大、石涛派"的"宗其放逸狂野之意而自由创作，以创作为艺术，以因习摹仿为可耻"的"新进派"，仅有复"四王"之古的"复古派"与之相对。[4]甚至，刘海粟在此展中的两幅作品也不具冲击性。胡根天评论道：

自号"艺术叛徒"的刘海粟君，我一向绝少看见过他的作品，对于他的作风，虽然还不致想起或者就有点像未来派之于意大利之叛徒昭著——是怎样革命的、新奇的。不料这回出品，我不但不

1 刘海粟：《诗书画漫谈》，《文汇》增刊1980年第3期。
2 朱金楼：《刘海粟论艺类辑要》，《新美术》1984年第4期。
3 刘海粟1981年8月在黄山对青年美术工作者的谈话中说："我以为应坚持中锋作画，一合传统，二有力度。"见丁涛、周积寅编《海粟画语》，江苏美术出版社，1986，第51页。
4 颂尧：《文人画与国画新格》，《妇女》1929年7月第15卷第7号。

见得他怎样"叛",而且还非常拘滞,因为太拘滞了,色调便弄得污浊。[1]

这种西画方面的未"叛"与"拘滞",在其国画出品上应是更加明显。就是到了1937年教育部第二次全国美术展览会上,刘海粟唯一的参展作品《啸虎》亦为典型的传统笔墨,形式上仍无突破。[2]如果我们对刘海粟从1923年前后始画国画起到1969年开始大泼墨之前的国画进行总体考察的话,可见刘海粟的中国画无疑展现了其极为深厚的传统功底。1924年的《言子墓》、1935年的《古松图》、1948年的《乱点红梅》等,其用笔之老辣雄强、变幻多端都显示了刘海粟的传统功底。而1955年的《清奇古怪图卷》、1969年的《黄山白龙潭》用笔之凝重毛涩、参差顿断,也有一些自己的特色。同时,此期他的一些作品因为来自写生,在章法结构上也不无异于古人的特色,如1956年的《莫干山剑池》《庐山青玉峡》《富春江严陵濑》等。但总体上看,在充分肯定刘海粟在继承传统上下的功夫及取得的成就外,我们很难在他此期的作品上找到更多的"创造"因素。他的笔墨基本上是古人的,他的章法,也基本上是古人的,更突出的是,这位主张艺术是生命显现、是情感勃发的"现代"感十足的大论家,其中国画的意境却全然是"松壑鸣泉""五老峰雪""洞庭渔村""溪亭闲话""秋江饮马""夏山欲雨"等中国古代社会纯粹的天荒地老、不食人间烟火的道禅境界,这或许是刘海粟要在自己的画中寻找他所谓的老庄哲理"根据"的原因。而他基于"六法"的笔墨形式本来是古人创造用来抒发他们真实情感的工具,而当刘海粟也完全依赖这种"语言"说话的时候,他所表达的感情显然已不可能是他自己的现代真情,而只能是古人之情了。语言的陈旧,甚至使刘海粟在描绘现代风景——里边甚至有现代建筑——的写生性作品,如《太湖胜概图卷》(1954年)、《富春江渔乐图卷》(1955年)、《莫厘峰缥缈图卷》(1955年)等中,展现的是一望即知的对五代董源的《潇湘图卷》《夏景山口待渡图卷》《夏山图卷》、元代黄公望《富春山居图卷》等模仿的痕迹!刘海粟这位中国画坛上的"革命"家和传统"叛徒",真是因要"合传统"才让自己这么尴尬地走到自己主张的矛盾里去的吗?当代中国画坛若干老老小小死守古典"笔墨"圣殿的画家们,又能从这位声名赫赫、叱咤风云以自信著称的中国画改革者的经历中获得什么启示呢?

刘海粟自称,"我有一颗印章,印文为'墨三昧',三昧是诀要之谓,墨三昧是笔墨要领。我的画笔,纵横70余年,至今方才知道一点点要领,得到一点点精髓"[3]。其实,刘海粟对传统笔墨应该是把握得比较准确的,此话当然有谦虚、客套的成分。但是,如果我们对"墨三昧"做更深的理解的话,那么我们会发现,刘海粟画风变革的确是20世纪70年代晚期的事了。

1 胡根天:《看了第一次全国美展西画出品的印象》,《艺观》1929年第3期。
2 教育部第二次全国美术展览会管理委员会编《教育部第二次全国美术展览会专集·现代书画集》,商务印书馆,1937,第415页。
3 转自《刘海粟中国画选集》汪辛眉序,上海人民美术出版社,1983。

庐山青玉峡　刘海粟

富春江渔乐图卷　刘海粟

莫厘峰缥缈图卷　刘海粟

纵观刘海粟的经历,这的确是十分奇怪的事:一个崇尚西方现代派的大气豪放、直率天真的画家,一边在画他的纵横涂抹、色彩浓烈、现代感十足的油画,写他的思想解放、高张自我的文章,一边却在画他天荒地老、老气横秋的国画。难道国画就真只能这样画吗?一个革命者,一接触到国画怎么就顿时萎靡下来了呢?刘海粟的激进观念在半个世纪的时间里对他自己的中国画竟不起什么作用?

但是,晚年刘海粟的画风发生了重要的变化。经历了半个世纪沉滞的传统国画阶段,这位画坛老将开始焕发青春,把他长期在油画上展示的色感一发不可收地倾泻于其国画上,自创大泼彩而使自己的艺术步入新途。1969年,刘海粟作《泼墨葡萄》,虽说还谈不上真正意义上的泼墨,但笔法之狂肆奔腾的确与前几十年那种较为拘谨的画法相异,这为后来的泼彩出现埋下了伏笔。从1969年起,刘海粟作了不少泼墨葡萄、泼墨荷花、泼墨山水等,他那方"墨三昧"就是在1971年12月刻制使用的。刘海粟泼墨始于1934年,在其1934年作于瑞士的《瑞士烟霭》中,他曾题曰:"七月,避暑瑞山,偶遇雨辰,四山蓊翳,衣袖间皆蓬蓬出云,仙境也。泼墨成此图,一扫唐、宋、元、明、清之画为快。"[1]但此时之"泼"不过意味着用笔奔放一些罢了。1969年的这幅《泼墨葡萄》亦非真正之泼,不过用笔有狂草的意味,自题曰"奔蛇走虺势入座,骤雨旋风声满堂"。刘海粟得意于自己的这类泼墨葡萄。比较而言,此类雄肆画法当然更适合于这位气势不凡的老人抒发其抱负与胸襟。不过,刘海粟仍被困在传统的桎梏之中。徐青藤画《墨葡萄》于400年前,后人岂敢在同一法中一较雄才!聪明者只当另辟蹊径才是!1966年,刘海粟开始受"文革"迫害。1971年,刘海粟被宣布为"现行反革命分子","墨三昧"使用于1971年。这种狂肆豪放的大泼墨画风始于这个时期是颇有意味的。在泼墨基础上,1975年3月16日刘海粟80岁生日自寿时,"乘兴泼墨泼彩",作中国画《重彩雨山图》,开始其晚年波谲云诡的大泼彩画风。

早在1956年,刘海粟曾临过董其昌的没骨设色山水,还录陈继儒诗于其上:

画龙不点睛,点睛即飞去。画山不画骨,画骨失真趣。此幅偶仿僧繇,深入三昧。

可见刘海粟当时已开始注意没骨法,1969年他又仿董其昌没骨设色山水,对色彩本身的表现愈加注意。事实上,刘海粟在油画上使用的那种强烈、刺激的野兽派式色彩之所以未能与其几乎同时进行的国画沾边,是因为刘海粟得意于有固定程式套路的传统笔墨,尤其是以中锋运笔为特征的线和在墨分五彩观念影响下的水墨。当"骨法用笔"被列于形式诸因素的最高位置之时,这种"线"的因素被强调,以面的形式出现的包括色彩在内的其他绘画因素就会受到抑制;相反,如要强化其他因素,线的表现就自然会削弱。唐代张彦远在其《历代名画记》中就对"吹云""泼墨"之法不以为然,"此得天理,虽曰妙解,不见笔踪,故不谓之画"。同样地,对色彩关注过多,"具其彩

1 袁志煌、陈祖恩编著《刘海粟年谱》,上海人民出版社,1992,第127页。

色，则失其笔法，岂曰画也"。所以，当刘海粟由他那坚持了半个世纪的固执陈旧的中锋运笔加水墨渲染的画风过渡到泼墨时，线的因素有所减弱，再加上受没骨色彩画法的启迪及水墨淋漓恣肆的画风，都使刘海粟将在油画中常使用的色彩渗入国画成为可能。只有这个时候，那几十年来在国画中被压抑而只能在油画上挥洒的创作热情和灵感才像泄闸的洪水一般倾泻于国画之中。刘海粟对此说道：

> 我的泼彩黄山是从泼墨的基础里出来的，没有泼墨也就无所谓泼彩。我大胆涂抹，不是故意的，而是不知不觉地在中国画中运用了后期印象派色块、线条的表现方法。

> 黄山和荷花的泼彩、运笔，在一定程度上，我感到有塞尚、高更、凡·高、莫奈、贝纳尔等强烈的色彩和简练线条的影响。我在中国画里吸收这些东西，并不是一定要把它们搬下来，也不是故意做作，而是在有意无意中就在笔墨中出来了。[1]

本来，刘海粟是以热情、奔放、豪爽、自信著称的画家，他在西方现代派强烈的色彩表现中所能感受到的充沛情感和蓬勃生命力在其油画中一直有相应的表现，但由于受中国画语言程式及其特定古代文化、精神内蕴的严重束缚，刘海粟在其同为绘画创作的油画和中国画中，一直呈现人格的分裂。当从大泼墨转向大泼彩后，刘海粟才终于找到一种和他的性格、气质相一致的形式语言。1923年，刘海粟在西湖的晚霞中作画时，他的情感直接地受到色彩的刺激，"绯红的、蔚蓝的、碧绿的，这般飞舞的色调，使我全身的热血忽忽的奔腾；我的心也像轻轻地飞起了！啊，生命之火，到底燃着了！"现在，那一度仅为刘海粟油画所专属的情感色彩终于在半个世纪后出现在他的中国画中，"生命之火""到底"在国画中"燃着了"。这才是刘海粟真实艺术生命的表现。这时他的泼彩才真正续接上他在油画中的感觉，也才真正表达出这位强悍、放达的画家的真实心态。刘海粟画了他的大泼彩《江山如此多娇》后，情不自禁题道：

> 大红大绿，亦绮亦庄。神与腕合，古蒉今翔。挥毫端之郁勃，接烟树之微茫。僧繇笑倒，杨昇心降，是之谓海粟之狂！[2]

这不就是那个豪气冲天时露狂态的真实的刘海粟吗？刘海粟终于在他的晚年找到了表达自我的独特语言：有时用线，有时泼墨；浓郁深厚的石青、石绿、朱砂，连同单纯的水，一碗一碗地真正"泼"向巨幅的画面。画面上，色墨水相互渗透，相生相发，营造出千变万化的色墨效果；它们在任意流淌之中，在笔的引导之中幻化成斑斓多姿的山川、花叶、烟雾和云岚。这里既保留了传统之笔墨意趣（尽管已大幅度被减弱），又有西方现代艺术之强烈色感；既有山川形象之适度塑造，又

1 刘海粟：《诗书画漫谈》，《文汇》增刊1980年第3期。
2 袁志煌、陈祖恩编著《刘海粟年谱》，上海人民出版社，1992。

318

雨中荷花　刘海粟

20世纪中国画研究

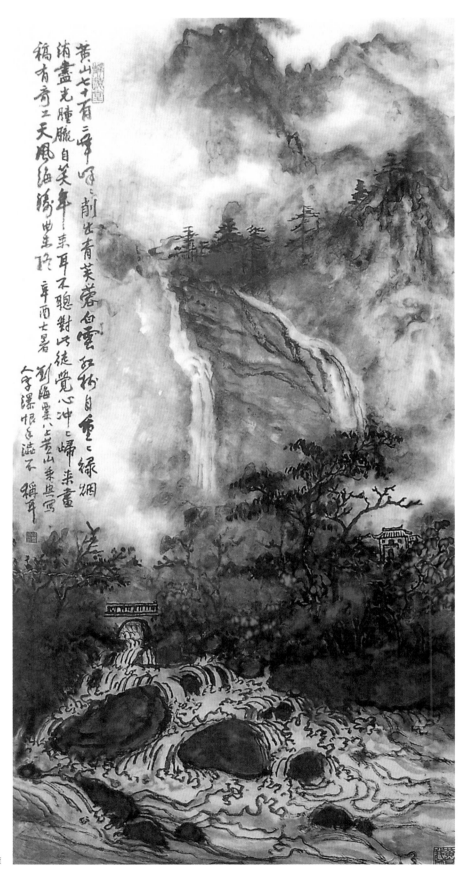

黄山人字瀑　刘海粟

有个人情绪的恣意宣泄。更为重要的是，这是一种打破了中国画传统范式又融汇中西，具备鲜明现代感的新型中国画。他的泼墨与泼彩具有的强大气势与力量，刘海粟甚至更改了他所惯用的那种传统的条幅式竖长构图而取横阔的构图。刘海粟经常说他的泼彩是自创的，平心而论，他充满现代感的泼彩与早他十多年的张大千的泼彩的确大不相同。张大千的泼彩虽泼而具气势，但他总是色中和墨，墨中有色，泼的效果控制也较严格，因此，粗放与精细，偶然与必然，线与块面都能在矛盾冲突中取得统一，具内蕴的宁静乃至神秘幽微的东方之美；而刘海粟的泼彩则更具冲突性与矛盾性。尽管有泼墨作底，但对原色的直接泼洒，冷暖的强烈对比，对偶然机制的放胆运用，使其现代感与中西融合的意味十分强烈，但由此也产生了能放而难收、能阔而难细的局限。刘氏泼彩有两类：一类是泼辣豪放、无所拘束的泼洒。这类画法只限于把石青、石绿、朱砂泼洒在无所谓精细严谨的岩石、山体乃至似是而非的成片树林上。此类画法可以《泼彩黄岳人字瀑》（1982年）、《散花坞云海》（1981年）、《青龙潭之秋》（1982年）、《立雪台晚翠》（1979年）、《天海滴翠》《黄山一线天奇观》（1976年）等为代表。这类泼彩法大多只进行大片无细节的气氛式渲染。另一类尽管也运用于一些有着丰富细节的作品，如细致的皴法构成的山体、有细节的房屋和描绘较细的松林等，但刘海粟在此类作品中的泼彩却只限于这些画面的无关细节局部，原画总体风格不变，此类作品可以《曙光普照神州》（1983年）、《黄山人字瀑》（1981年）、《壁裂千仞》（1982年）等为代表。[1]从这些作品中可以看到，刘氏泼彩法在画黄山，尤其是云雾——它本身是变动无定形的——中的黄山，或大块的荷叶等是可以的，但要画一些充满细节的形象，刘氏泼彩法之局限就不能不暴露了。这或许就是其泼彩诞生之后，刘海粟仍然经常性地使用他过去那种老式的中锋勾勒加水墨画风的原因，尽管风格比从前更野更放一些。

刘海粟泼辣奔放、色彩鲜明的大泼彩给淡雅静谧的文人水墨画风引进了色彩的矛盾与冲突，这种强烈、刺激的色彩不仅打破了文人水墨、笔墨的陈旧套路，摆脱了儒、道、释三家审美的中和、无、空、不食人间烟火的古典情趣，而且为内在不无联系的西方现代艺术与中国古典艺术的融合找到了另一结合的方式（相对林风眠等而言）。但是，比刘海粟早十年实行泼彩的张大千立足于传统艺术的内在精神，从技法方式、造型方式、结构方式、审美意蕴多方面对传统绘画进行了现代性和系统性转化。而刘海粟的泼彩技法基本是对传统造型、章法等古典程式的局部补充，那种小心地泼彩于局部，且能粗而不能细的画法，对原有的造型、结构及风格并未造成总体的质的改变。就形式语言的独特性、完整性和体系性而言，刘海粟的泼彩似有缺乏完整性和简单化之嫌。刘海粟的中国画在与古人血战中，在与传统进行参照中，逐渐形成了自己的风貌，他的画充满着运动感与气势、力量。尽管从总的角度去看，他的国画缺乏革命性突破，但他晚年那奔腾恣肆的大泼彩也给现代中

1 刘海粟：《刘海粟名画集》，福建人民出版社，1985。刘海粟：《刘海粟中国画选集》，上海人民美术出版社，1983。

国画开辟了新的通路，给了人启示。刘海粟是位精力过人的艺术家，他撰写了较之理论家而言数量也极多的论著，画了大量的油画，同时又兼画国画。那么，是不是他在油画上投入的精力超过他在国画上投入的精力所以才影响后者的成就呢？他画国画的历史晚其油画十余年。刘海粟1913年、1915年、1920年三次举办油画展，到1924年才第一次举办他的国画展。[1]从其所编《海粟丛刊·西画苑》从文艺复兴到现代各派数百年就以五册的规模出现，而《海粟丛刊·国画苑》从晋唐至明清一千余年绘画仅有四册的容量来看，刘海粟在西画方面的确着力更多。刘海粟自己也承认，自己的艺术成就估价，"油画第一，国画第二，书法第三"。他认为，"泼墨、泼彩，开拓了新路……只能看作继续探索的动力而已"，但是，"我给中国油画所带来的新东西比国画要稍多一些"。[2]如此持论是较为公允的。

刘海粟的艺术生命持续了近一个世纪。由于思想先进、活跃，他在20世纪画坛诸般思潮中几乎处处领风气之先：他是最早投身于现代美术教育的教育家；他是最早从崇拜西方到回归传统，进行中西比较者；他是最早主张中西融合者；他也是最早鼓吹自我、个性、生命意识、主体意识、艺术的自律意识及种种现代人文和艺术精神者。他也因此获得康有为、蔡元培等人的赏识与提携。在27岁时，就获得了人们难以想象的荣誉，并有文化界领袖蔡元培为其撰文。在同一年，蔡元培、经亨颐等8位文化界名人甚至联名发表了《介绍艺术家刘海粟》，其文称"刘先生为天才艺术家，提倡民众艺术，久为各界所景仰"云云，其青年得志之状可想而知。而1932年，刘海粟36岁时，就被潘公展称为"当代画宗刘海粟大师"，上海市市长吴铁城亦发出"当代画宗刘海粟氏，吾国新兴艺术之领袖"的赞美。[3]刘海粟不仅拥有令人慨叹和羡慕的高龄，而且他一生获得过的荣誉之高、之多，在现代中国美术史上可能难有比肩者。难怪刘海粟自己也说，"我这一辈子，大多数时间在热闹中过去"[4]。但是，或许也正是这种耗费太多精力的"热闹"，使他在中国画方面没有获得更高的造诣。尽管如此，刘海粟对中国画史画论的精深研究，他漫长的中国画实践，尤其是晚期创造的奔放泼辣的大泼彩，仍然给绵延一个世纪的中国画革新及其论争做出了重要的贡献。他对中国艺术本质精神的发掘与肯定，对主体意识、情感、个性的高度重视，对抵制世纪性唯科学主义对艺术施加的消极影响起到了重要作用。这是一种比之技法上的改进更为深刻的革命，加之他在办学、办刊物上取得的功绩，使用模特所做的历史性斗争等，可以说，刘海粟在现代画坛具备难以抹杀的特殊重要性。

1 傅雷说，1924年，"已经为大家公认为受西方影响的画家刘海粟氏第一次公开展览他的中国画"。见傅雷：《现代中国艺术之恐慌》，《艺术旬刊》1932年10月1日第1卷第4期。
2 这几段话是引自《艺术大师刘海粟传》中刘海粟对自己艺术的评价。虽然此段文字是文学作品中的记载，但因此传记是刘海粟亲自作序的传记，这些话是刘海粟自己认可的，故以引用。
3 袁志煌、陈祖恩编著《刘海粟年谱》，上海人民出版社，1992，第127页。
4 刘海粟：《中国绘画上的六法论》，中华书局，1931。

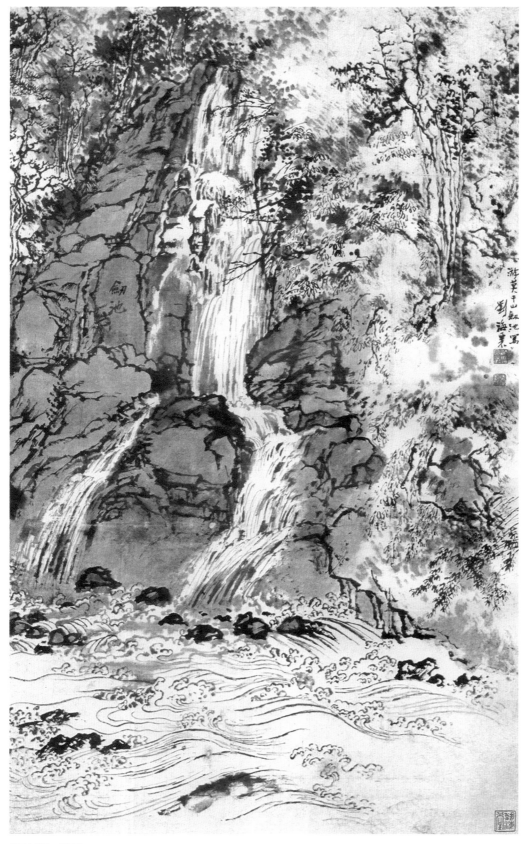

莫干山剑池　刘海粟

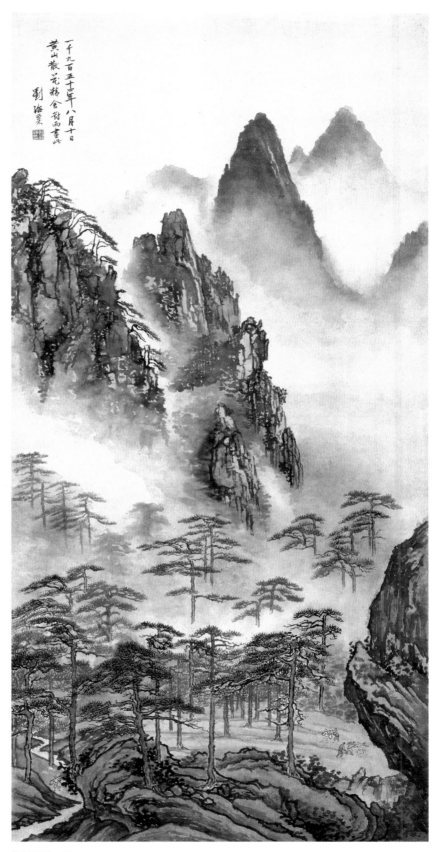

黄山散花坞 刘海粟

潘天寿（1897—1971）

第七节　潘天寿

　　潘天寿对古代画理、画论的精深研究与精辟阐释，地道的文人笔墨，在现代画坛已十分罕见的诗书画印的全面修养，在令人感佩赞叹之余却又不免使一部分未能深入研究潘天寿的人产生了某种疑义，让人怀疑他的艺术是否进入了现代，抑或功力深厚的他只是在传统中徘徊。有人干脆武断地宣称，"他提倡的一切艺术见解，都没有超出传统观点的范围"，而将之划入"延续型艺术家"。然而，仅仅依靠无所创造、无所开拓的"延续"就真能成为具有"现代绘画史上不可动摇的地位"的大师吗？[1]

　　潘天寿（1897—1971），原名天授，字大颐，号阿寿，又别署雷婆头峰寿者等多种名号，1897年3月14日出生于浙江宁海一个农村知识分子家庭。从小临小说绣像、《芥子园画谱》，对中国画产生了浓厚的兴趣。青年时期他在浙江省立第一师范学校就读，接触到先进画家经亨颐、李叔同，从他们的人品、画理、艺术观上获益匪浅。1923年，潘天寿在上海美专任教，并结识黄宾虹、吴昌硕等著名画家，此间曾出版了《中国绘画史》。此后，潘天寿先后在上海美专、新华艺术专科学校和杭州国立艺术院担任教授、系主任等职，其独具一格的艺术受到吴昌硕等画坛名家的高度评价，画名日增。1932年他与友人组织"白社"，抗战期间曾于1944年担任在重庆的国立艺术专科学校校长职务，1959年任浙江美术学院院长，1960年任中国美术家协会副主席，1971年"文革"期间逝世。

　　潘天寿所处的时代正是中西方文化冲撞剧烈的时代，很少有画家能够完全避开这种矛盾冲突。潘天寿的艺术正是在此背景下出现的。但是，与当时势力极大的"折衷"和中西融合倾向不同，潘天寿是在中西比较之中，以拉开二者之间的距离保持中国画独立的民族性特征来确定自己艺术的位置的。

　　由于从小受到深厚的传统教育，青年时期受经亨颐、李叔同及吴昌硕等名师的影响，加之对美术史论有强烈爱好，潘天寿对传统有着深刻的理解。

　　潘天寿是个著述丰富的画家，著过《中国绘画史》《顾恺之》《听天阁画谈随笔》及从介绍工具、材料、画法到评述艺术风格的大量文章。精深的研究与渊博的学识，使潘天寿在中国绘画美学及中国艺术精神方面有着在现代中国画坛上少见的深刻理解和准确阐释。潘天寿这种理论素养在经过20世纪初期那种时代性的民族虚无主义和全盘西化的思潮之后传统文化几近断裂的时代里就显得尤其可贵了。

　　潘天寿用他那精炼、精辟、格言般的语言表达了他对中国艺术精神本质的理解：

1　张少侠、李小山：《中国现代绘画史》，江苏美术出版社，1986。

画为心物熔冶之结晶。

画为心源之文，有别于自然之文也。故张文通云："外师造化，中得心源。"

师自然者，不过假自然之形相耳。无此形相不足以语画。然画之极则，终在心源。[1]

在20世纪，作为"五四"两面大旗之一的西方"科学"对不"科学"的中国传统文化造成了强大冲击，加之随之而来的唯物主义思潮对中国社会的非学术性垄断，现代中国画坛对"心""性""情""灵"一类主观的因素的排斥，使本来就属于主观心态之表现的艺术及其理论研究受到严重的影响。加之20世纪初那股民族虚无的思潮，更使"中得心源"的中国古代传统之精髓很难为人所强调，以致人们只记得唐代张璪说的"外师造化"，而忘了同为张璪所说而更能凸显绘画本质的"中得心源"。如果说，在20世纪中国画坛上人们在讨论中国艺术本质时也谈到抒情、写意一类性质的话，那么，真正像潘天寿这样直接拈出主观精神之"心""心源"作为艺术之直接本源，作为"画之极则"者却是少有的。然而，这的确是中国艺术最为本质的特性，是中国艺术区别于西方艺术最为根本的所在。能认识到这一点不仅要求具有宏富之学识，且要有艺术良心及胆识。事实上，中国艺术的确是一种纯粹的为表现心灵而存在的艺术，但这并不意味着中国艺术是否认物质世界的唯心的艺术。搞清心、物之关系，是搞清中国艺术性质的关键。我们很难在20世纪的中国画家中找到有如潘天寿这样富于哲理思辨的画家。如他谈心、物关系：

物无定相，有定相幻相也；心无定见，有定见假见也。故画事在即心即物间而成之耳。无物有心仍归无物，有物无心仍归无画。诗云：心不在焉，视而不见。原心为万物之主宰，亦为画事之主宰。宇宙非人类心灵为之转动，谓之死宇宙；形相非艺人为之再现，谓之死形相。故心灵为宇宙之主，艺人为形相之母。[2]

从艺术家的角度有，这段哲理性极强的话可谓把艺术中之心、物关系说得再明白不过了。尽管没有心灵，物质的世界也照样存在，但那不过是与人无关的"死宇宙"而已，只有有了艺术中的主宰，即心灵的存在，万物、形象才有所依托，"画"才能产生，所以"画事在即心即物间而成之"。这是一段难得的能把心、物关系阐释得透彻之至的文字。这一观念是潘天寿理解中国艺术之关键，也是我们把握潘天寿艺术的关键。潘天寿研究中国古典艺术甚至到了这种程度：他在1962年时，就将"万古不移"的"六法"提出者谢赫与顾恺之进行了比较，以为谢赫重形，而顾恺之一切都为了"神"；谢赫只是片面地整理顾恺之的画论，却忽略了"高明的学识，人心之远"。这种非

1 潘公凯编《潘天寿谈艺录》，浙江人民美术出版社，1985。
2 同上。

常专业的研究，直到二十多年后，才得到一位著名美学家的呼应和证实。[1]这种深刻的研究，显然一般画家难以做到。

潘天寿高度强调神与情在绘画中的绝对主宰和灵魂统帅的作用，以为"神与情，画中之灵魂也"，但他对神的解释也是十分精彩的：

所谓神者，何哉？即吾人生存于宇宙间所具有之生生活力也。[2]

这种解释既避免了唯心主义把精神与物质全然割裂之弊，又把传统中国古典美学那种深沉浑然的天人合一之宇宙感贯注其中，亦是对《乐记》"凡音之起，由人心生也；人心之动，物使之然也"之心、物关系的创造性运用。潘天寿紧紧地围绕这种对心灵、精神情感的主观表现，构建了自己体系严密的中国绘画美学之系统。在他的理论体系中，神、情、心、意为绘画的绝对主宰，自然外相、形式特征，统统为心役使而为传情达意服务，并由此而构成东方艺术的总体风貌，即他所称：

整体形神一致之表达，是由立意、形似、骨气三者，而归总于用笔之描写。实为东方绘画之神髓。[3]

潘天寿对传统的研究的确是相当深入而广泛的。在他那著述丰富的史、论、画语录中有相当深刻而精辟的论述。几乎中国古典美术的各种特征都被这位学者型画家一一充分讨论过。可以说，在全面而准确地把握中国传统美术之精髓上，在现代中国画坛中可以与之比肩的画家是不多的。潘天寿在他的研究中，始终把握着中国画情感的核心与命脉；他极力赞美那些高度抽象、概括的情感表现性线条，强调书画同源的重要性；他主张画家要具备诗书画印全面的修养、高尚的人品，并身体力行；他挥洒劲健的笔线，阐述黄宾虹积点成线、点上积点的新方法；他对"静"的提倡是古典的，他的色彩也是淡雅的，绝不以色碍墨；甚至，这位崇拜传统的虔诚画家还曾为追求古人的超逸画格和上乘之境而想出家当和尚[4]……这些都无疑地说明了潘天寿对传统绘画极端地热爱，同时也证明了他对传统艺术有那种准确而深刻的理解与把握。但是，这是否又意味着潘天寿对中国画的认识虽然深刻，却"都没有超出传统观点的范围"呢？如果一个人仅仅满足于对既有知识系统的学习和理解，却没能够发展和创造，那么，即使这种学习和理解再深刻、再准

1 潘天寿认为顾恺之一切为了"神"，叶朗则进一步论述了顾恺之并非强调"以形写神"，而是提倡"传神写照"，而这纯粹是"一种形而上的追求"。这就和潘天寿二十余年前的研究不谋而合。见叶朗《中国美学史大纲》，上海人民出版社，1985。
2 潘天寿：《潘天寿美术文集》，人民美术出版社，1986。
3 潘天寿：《听天阁画谈随笔》，上海人民美术出版社，1980。
4 见应野平《回忆潘天寿二三事》，载卢炘选编《潘天寿研究》，浙江美术学院出版社，1989。在该文中，应野平引潘天寿话，"过去画中国画崇尚超逸、清雅，没有人间烟火气，才称得上画品高。许多古代画家，如石涛……都是和尚，还有一些大画家是道士。我以前曾经想出家当和尚，以求画格高超，能够达到上乘"。后来是弘一法师打消了他的这个念头。

确，他也显然是很难称宗成家的。

潘天寿并不满足于对传统的纯粹继承，他是主张变化和创造的，主张立足于传统进行创造。而且他强调这种继承：

> 画事除"外师造化""中得心源"外，还需上法古人，方不遗前人已发之秘。

潘天寿的这种强调，实则是对"五四"以来那种总体性反传统倾向的必要批评和提醒，这也是潘天寿身体力行地深究传统之源的原因，但这丝毫不意味着这位把握着传统精华的画家会忽视同样为传统精华的常、变之理。"凡事有常必有变：常，承也；变，革也。""艺术之常，源于人心之常；艺术之变，发于人心之变。常其不能不常，变其不能不变。"常、变之理，他说得十分清楚：

> 新，必须由陈中推动而出。倘接受传统，仅仅停止于传统，或所接受者，非优良传统，则任何学术，亦将无所进步。……苦瓜和尚云："故君子唯借古以开今也。"借古开今，即推陈出新也。于此，可知传统之可贵。[1]

但是，生活在中西文化剧烈碰撞的20世纪的潘天寿，却不赞成主要通过西方文化来改变东方的中国画变革中的流行倾向。一般来说，持以西方来改变或拯救东方观念的人们有一种共识，就是认为西方之科学胜于东方之玄理。而且，一般来说——至少在绘画界持这种观点的人往往是瞧不起东方民族自己的文化，也因此没有也不愿意认真研究自己的民族传统，他们"西方本位"的思想中往往伴随着民族虚无的幼稚与蒙昧。或许出于对这种民族虚无主义和全盘性反传统的时代性思潮的厌恶，或者是由于对传统艺术及其精神体系有着深刻把握，潘天寿对传统有着强烈的偏爱。在中西融合的问题上，他的这种偏爱有着重要的影响。在中国画的革新上，潘天寿和黄宾虹，尤其是潘天寿，是沿着中国艺术自身规律和民族性特征去变革的最有力提倡者。潘天寿在中西文化碰撞的时代，首先注意的是中西艺术的不同：

> 东方绘画之基础，在哲理；西方绘画之基础，在科学；根本处相反之方向，而各有其极则。[2]

在另一处，潘天寿直接地提出了"民族风格"的问题：

> 民族风格是各有特点的。比方说，西方民族多偏于奔放和外露，东方民族多偏于平和与内在。诸如这种民族性格的差异在各国的文学等艺术形式的风格上造成不同的民族特色。……从绘画上看，

1 潘公凯编《潘天寿谈艺录》，浙江人民美术出版社，1985。
2 潘天寿：《域外绘画流入中土考略》，载《中国绘画史》，商务印书馆，1926。

西方的绘画多追求外观的感觉和刺激，东方绘画多偏重内在的精神修养。[1]

由于东西方艺术从本质到形式具有全然相异的特征，潘天寿明确地指出了西方与东方是两大独立的系统，而中国传统绘画是东方绘画系统的代表。尽管从一开始，潘天寿就从未拒绝过可以向西方学习，但和黄宾虹一样，他强调更多的是东西方的不同，强调保持东方特色是中国绘画在世界立足的根本。例如，在1934年再版的《中国绘画史》的附录中，潘天寿就以为岭南派之折中画法以为"似未能发挥中土绘画之特长"，"若徒眩中西折衷以为新奇；或西方之倾向东方，东方之倾向西方，以为荣幸；均足以损害两方之特点与艺术之本意"。而三十余年后之1957年，潘天寿仍原则上承认"系统与系统间，可互相吸取所长"，但仍强调各自的独立性。以为东西艺术如两大高峰，胡乱吸收，"非但不能增加两峰的高度与阔度，反而可能减去自己的高阔，将两峰拉平，失去各自的独特风格"。[2]

潘天寿在中西文化碰撞的时代里的这种坚持强调民族特色的做法，反映了他与崇拜西方之西方本位主义者的一个巨大不同，就是他对民族传统极端看重。尽管在大多数时候对于中西艺术潘天寿能做到平等看待，不分轩轾，但我们仍可以窥见他对于自己民族艺术的偏爱。如他在《听天阁画谈随笔》中认为中国艺术的综合性特色极为优秀，如元明之戏剧，"吾国唐宋以后之绘画，是综合文章、诗词、书法、印章而成者。其丰富多彩，亦非西洋绘画所能比拟"。在另一处，潘天寿从地理、气候、风俗习惯、历史传统、民族性格、工具材料各个方面谈到两者在形、神、明暗描绘与线条运用上的诸般差异，两相比较之下，对传统一往情深的潘天寿认为，和西画相比，单纯、简概、明朗的中国画有"殊途争先的情势"[3]。这种倾向，加之对各系统特殊性的强调，潘天寿在中西融合上尽管可以在原则上予以承认，但总体上因担心其会损害中国画自身特点而对此持谨慎态度。如他一再强调不能乱吸收，应该"拒绝不适于自己需要的成分，决不是一种无理的保守；漫无原则的随便吸收，决不是一种有理的进取"。但这种原则是什么，潘天寿则没有进行过多的论述。他认为：

中西绘画，要拉开距离。

我向来不赞成中国画"西化"的道路。中国画要发展自己的独特成就，要以特长取胜。[4]

诸如此类旗帜鲜明的主张，使潘天寿成为从传统自身的特征和发展、演进规律上去创造的现代转型的最有力倡导者及此一路创新方式的代表人物。

关于潘天寿在中国画上的创新和现代感的评价，画界的确存在相当大的争议，一种颇有说服

1 潘天寿：《谈谈中国传统绘画的风格》，载《潘天寿美术文集》，人民美术出版社，1986。
2 同上。
3 潘天寿：《中国画题款研究》，载《潘天寿美术文集》，人民美术出版社，1986。
4 潘天寿：《艺术之民族性》，载潘公凯编《潘天寿谈艺录》，浙江人民美术出版社，1985。

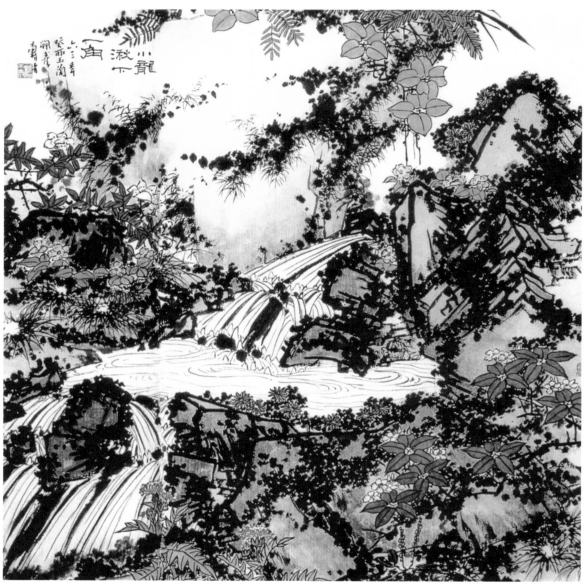

小龙湫下一角　潘天寿　1963年

达摩 潘天寿

力的观点就是潘天寿虽然有着深厚的传统学养与技艺功底，但其艺术并不具备太多的创造性质；或者，即使承认其艺术也有创造的成分，却认为其未脱离古典传统的范畴，因而不具现代意味。这种结果无疑与潘天寿上述那种坚持从传统自身去发展的坚定态度有关，与他对继承传统的反复强调有关。但是，如果我们全面地评价潘天寿的艺术，其艺术的创造性是毋庸置疑的，从他那些自成一格的独特画面上可以分明地感受到这一点。细究起来，这种创造性似乎可以从两个方面去考察：一方面，潘天寿从现代的意识形态和情感体验出发，对既有的传统内涵做出了新的阐释与转化，在传统语言的范畴中进步了具有现代意味的表现；另一方面，当然是更重要的方面，他在绘画的形式语言上进行了承前启后的全新拓展。

潘天寿善于用现代的观念和审美趣味去重新阐释和发掘传统之精华。他的画论有着非常鲜明的现代意味。传统辩证法与现代唯物辩证法的大量运用，成为他的画论的一大特色。他在画论中谈到了种种充满着矛盾统一的范畴。如造险与破险，是求险中有平。奇与平，则奇来自画家"先有奇异之秉赋，奇异之怀抱，奇异之学养，奇异之环境，然后能启发其奇异而成其奇异"，因其"天资强于功力"，故易；以平取胜者，天资功力并用，故难；"然而奇中能见其不奇，平中能见其不平，则大家矣"。论小与大，他认为应大中见小，放得开，收得住，大画不大；小幅亦须治大国精神，高瞻远瞩，会心四远，小画不小。论疏密，潘天寿则不像古人那样光谈原则，而是以具体画幅论，认为应无实不虚，无虚不实，"画事能知以实求虚，以虚求实，即得虚实变化之道"。论不经意与经意，"画事能在不经意处经意，经意处不经意，即不落普通画人之思路"。论开与合，认为应有大结构中的起承转合，亦有小局部中的小起小结之分合，大小开合、分合的统一，才能构成丰富的

画面。论失衡与平衡，"须先求其不平衡，而后再求其平衡"……潘天寿画论中的辩证观，可谓以平易、浅显而具体之论，道尽传统美学思维精髓的辩证原则，发古人之所未发，精妙绝伦。古画论中非无辩证，但大多虚而难实，原则而已。潘天寿则从自己的创作实践及美术教育家的角度，提到了许多精彩的具有辩证关系的范畴。如关于"舍"与"取"，潘天寿说：

> 对景写生，要懂得舍字。懂得舍字，即能懂得取字，即能懂得景字。
>
> 对景写生，更须懂得舍而不舍，不舍而舍，即能懂得景外之景。[1]

艺术形象之"景"，非自然物象之形，而构成艺术之"景"的要害，却是艺术所要传达之"景外之景"，此景"神"也，"情"也。所谓"对物写生，要懂得神字。懂得神字，即能懂得形字，亦即能懂得情字。神与情，画中之灵魂也，得之则活"。正是因为绘画中这个灵魂的存在，这个看不见摸不着的虚玄精神的存在，才有对客观物象自主的取舍与超越，即"舍取，必须出于画人之艺心"之谓也。这样，画中要舍去物象之虚，却正是为了要强调艺术之"景"之实，而实在的对艺术之"景"之"取"，却又是为了"景外之景"的精神之虚。这绝非文字拨弄之游戏，在这种种"取""舍"、"实""虚"、"形""神"的诸对范畴中蕴蓄着中国艺术玄妙精深的哲理，又有多少人能像潘天寿这般将其道得如此透彻、深刻而明晰！这当然是他对传统的阐释与发展。

潘天寿还用现代科学之原色与间色原理去解释民族性色彩特征，指出"天地间自然之色，画家用色之师也。然自然之色，非群众心源中之色也"。他用视觉注意之现代心理学原理去解释对空白的运用，"吾人双目之视物，其注意力，有一定能量之限度……如注意力集中于某物某点时，便无力兼注意某物之彼点。……'心不在焉，视而不见'即画材背后之空处，为吾人目力能量所未到处也"。在潘天寿的历史研究中还出现了运用大量现代社会学、文艺学观点的分析，如历史阶段论中的马克思主义观点，如艺术起源与劳动的关系、艺术的意识形态性质、艺术与人民的关系等。[2]这些与古代传统截然不同的新角度，能帮助潘天寿更好地理解传统，帮助他从时代的需要出发对传统进行选择、深化和再阐释，再创造。潘天寿从20世纪时代性的写实思潮出发，虽仍崇尚文人写意，却也主张融会院体之功力，促成南北宗的合一；对返归自然心境的渴求，使潘天寿把传统"三远"山水微缩至近，去掉超然隐逸之"远"，而返归人间之"近"。其自称，"予喜游山，尤爱看深山绝壑中之山花野卉，乱草丛篁……故予近年来，多作近景山水，杂以山花野卉，

1 此处论辩证之多处引文，均引自
　潘公凯编《潘天寿谈艺录》，浙江人民美术出版社，1985。
　潘天寿：《潘天寿美术文集》，人民美术出版社，1986。
2 此处所引所述参见
　潘公凯编《潘天寿谈艺录》，浙江人民美术出版社，1985。
　潘天寿：《听天阁画谈随笔》，上海人民美术出版社，1980。

乱草丛篁，使山水画之布景，有异于古人旧样，亦合个人偏好耳"。这当然是一种现代情感支配下有别于古人模式的现代图式。作为传统形式核心的笔墨，在潘天寿这里得到了深入浅出、具体明确的论述，而避免了历来的模糊与虚玄。潘天寿对本来具体可感的形式技巧的生动而实在的阐释，源于他对技巧本身的高度重视，"无灵感，即无创造。无技巧，即无绘画。故灵感为绘画之灵魂，技巧为绘画之父母"。难怪黄宾虹的点线发明也在潘天寿这里获得了精到明确的论述。对焦、积、泼、破等墨法意蕴他也能发前人之所未发，而其笔墨氤氲的境界之论，亦与宾老之实践珠联璧合，相生相发。

同时，见解深刻的潘天寿在传统绘画的基础上已另辟一崭新之境界。他一反传统之中庸，主张"一味霸悍""宁可稚气、野气、霸气"。他的用笔老辣，铁骨铮铮，多以浓墨直勾，而去若干中间层次（如《雨后千山铁铸成》）；造型则方正硬实，呈团块建筑状，常以砖砌石垒之体块构成画面（如《小龙湫下一角》），有时竟对人物也做如此强烈主观的表现性处理（如《达摩》）。这种对形式自身的表现性运用，使其充满巨石、高松、危崖的高耸的画幅更添力量（如《烟帆飞运图》），而本来寻常的野草、闲花、泉涧、幽石也带上了强劲霸悍的逼人力量与气势。这种形式的独立表现使潘天寿之绘画有着十分自觉的抽象意识，画中的笔墨、点、线、块经常独立于形象塑造功能而具形式构成及自身表现的特征。以其巨幅《水牛》为例。由于幅面极大，故横卧水中之牛体泼墨豪壮，气势逼人。近观，大块泼墨之中，粗阔之笔与细小之笔，方圆、大小、短长、阔窄、浓淡、重轻的多种变化之墨团有机地组合。牛体上有墨与无墨穿插对比；牛体上墨韵斑斓，而牛角上断断续续的墨线和角内之横线的粗细、长短、疏密等又构成线的乐章而和牛体的墨法相映照；以墨法为主的牛体和左上角的石头那刚劲转折的线条相衬相映……他把中国画笔墨的意趣渲染得异常浓烈。有趣的是，画面上那粗黑浓重而又润泽的"潘氏苔点"更是加强了这种笔墨效果。最令人叫绝的是，这种苔点竟点到了水面，这就恰如恽南田所说，"画有用苔者，有无苔者。苔为草痕、石迹，或亦非石非草。却似有此一片，便应有此一点"[1]。在笔墨上的精深造诣，对巨幛大幅得心应手的运用，更给其强悍野霸的风格再添一层雄肆与崇高，这种前无古人的恢宏与崇高，无疑是沸腾、热烈，充满着巨大冲突的现代社会性情感使然，这是潘天寿在现代情感的支配下对传统的古雅、静谧、恬淡、闲适一类文人隐逸情趣及其形式表现所做出的时代性超越。

潘天寿为从传统向现代转化所做的探索是全面的，所做的贡献是非常杰出的。他继续发挥他认为的在中国画中"起头等重要"作用的"线"，始终执着于传统意味很浓的中锋用笔，"偶然落笔，辄思古人屋漏痕、折钗股"。[2]这种传统程式性最强的形式在给潘天寿带来功力深厚称誉的同时并没有显示出十足的形式创造之新意，但潘天寿似乎并未满足于此种用线之效果，他似乎也有打破

1 恽格：《南田画跋》，上海人民美术出版社，1987。
2 见潘天寿题1960年《松石图》。

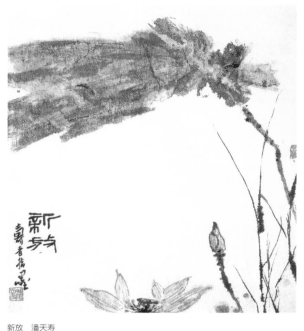

新放 潘天寿

晴霞 潘天寿

这种老套的程式而另寻其他方式表现的企图。李苦禅在回忆当年与潘天寿同时在杭州艺专教授国画时，说到他们俩曾一同探寻新的工具、新的效果：

> 回想起当年。我们为了表现自己的感受，不拘成法地探求，尝试着各种笔墨技巧。为了得到满意的笔墨效果，我们一方面研究八大、石涛等的用笔，一方面试用多种绘画的工具，如以指头、笋壳、棉絮来作画……[1]

这种大胆的尝试给潘天寿的艺术带来了全新的风貌，这种效果的确直接地体现在潘天寿杰出的指画创作上。

的确，尽管潘天寿在笔墨用线上造诣高深，但成熟之极的用笔程式已难创新意，现代中国画坛那股强烈的弱化线的大趋势之所以自发性地出现，对观念、技法、材料进行改变及创新的要求都是原因。极为顽强地坚持中锋用笔、线条至上的潘天寿似乎也想改变这个明显的僵局，至少，要适度地打破一下笔线一统天下的套路。潘天寿自称，"指头作画，与毛笔大不相同……具有特殊之性能情趣，形成其特殊风格，非毛笔所能替代"。

> 予作毛笔画外，间作指头画，何哉？为求指笔间，运用技法之不同。笔情指趣之相异，互为参证耳。

1 江丰、王朝闻、李苦禅等《中国美协在北京举办"潘天寿遗作展"座谈会发言摘要》，载《潘天寿研究》，浙江美术学院出版社，1989。

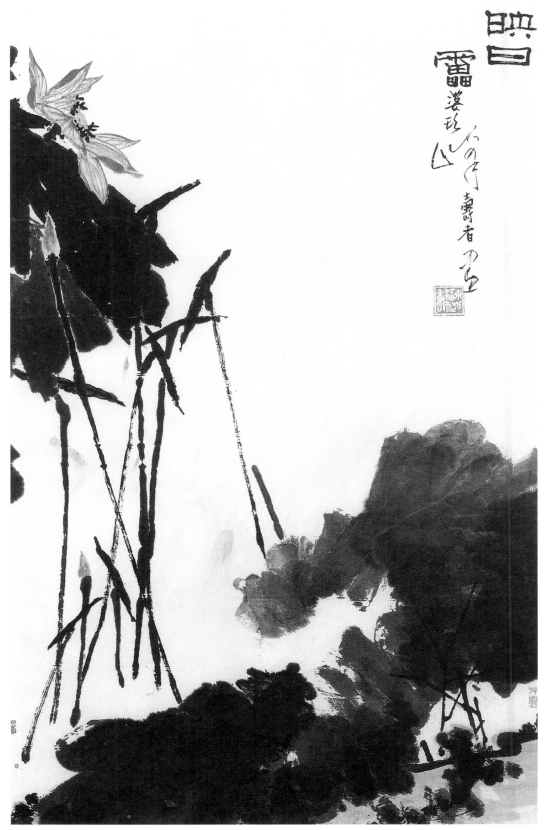

映日　潘天寿

运笔，常也；运指，变也，常中求变以悟常，变中求常以悟变，亦系钝根人之钝与欤！

尽管潘天寿或许更看重自己的毛笔画，只是"间作指头画"，也一直认为"指头画，原须以笔画为基础"，但他也明白，指画就是指画，绘画工具的改变可使作品呈现全然一新的效果，"指头画之运指运墨，与笔画的不相同，此点用指头画意趣所在，亦即其评价所在。倘以指头画为炫奇夸异之工具，而所作之画，每求与笔画相似，何贵有指头画哉"？

事实上，潘天寿的指画的确与他的笔画意趣大相径庭。如果说潘天寿对笔画运笔运线的程式过分熟悉——数百年来一直到吴昌硕都是这种中锋线条——而难以使其作品产生新的视觉刺激和冲击力的话，那么，以指代笔，这种从精巧、细腻、蓄墨、灵活上大不如毛笔的工具的确具备一些优点，如朴拙天然自成特征之线条、墨团、墨法及相应的稚拙造型和构成。当潘天寿在其指画中创造出那些与其笔画迥然有异的顿断、毛涩、参差、凝重、古拙、朴茂的非毛笔所能画出的线条意味及因手掌和手指的抹、擦、积、渲而致的稚拙，粗放，意到指不到、韵到墨不到的种种墨象之时，的确为自己另辟了一片新的形式天地。这只需把画面题材、结构都大致相似而笔意全然不同的作品，例如将以荷为题材的笔画《映日》《露气》图轴与以指画的《新放》《晴霞》图轴并置于一起，指画之破常出变效果可谓一目了然。

固然，指画本身并非潘天寿首创，其早可追至唐代张璪，近可溯至清中期之高其佩。但真正把指画技法发展到如此完备、丰富、灵动而成熟者，却非潘天寿莫属。高其佩指画多为小画，所用不过一指，最多三指并用而已；而潘天寿则不仅数指并用，甲、指并用，且加上对掌侧及掌面的利用，故其指画能于巨幛大幅之中随意涂抹、运用自如。潘天寿这些巨幅指画作品的确有"目空千古，气雄万夫"的奇崛、雄肆之势，而和他那些毛笔所绘之大气雄强的画幅相呼应。潘天寿的指画放弃习用数千年之久的毛笔而以手指作画，效果照样卓然特出，这种因工具和技法的改变而形成新的形式效果以及潘天寿与李苦禅曾进行过的虽然未必成功的多种新工具、新材料的使用，不也给中国画的创新以一意义非凡的重要启示吗？尽管潘天寿本人以为"指头画，为传统绘画中之旁友，而非正干"，自己亦不过"间作"而已，况且，"笔者，即东方绘画神髓之所在"。然而，富于戏剧性的是，潘天寿数量不少的指画作品已经成为其上乘作品中不可或缺的重要部分。不少评论家甚至把其指画佳作置于其笔画佳作之上。潘天寿的指画杰作在其杰作中所占比例绝不是"旁友"和"间作"所应占有的比例。仅以由潘天寿纪念馆所编，由浙江人民美术出版社于1994年出版的《中国画名家作品粹编·潘天寿画集》为例，这本权威的"粹编"共选潘天寿28幅精粹作品，其中指画作品共13幅，约占全部作品的46％。如果去掉其中之笔绘册页小品，在立轴巨幅力作中，指画作品所占比例则更高。而在粹品中之尤粹者，即印有局部的10幅作品中，指画有6幅，占60％。这无疑又是对这种新工具的使用所带来的新形式效果使然。这种情况出现在一再强调书法入画、中锋用笔的潘天寿先生身上，不又可以给我们以更多的启示吗？——虽然，潘天寿指画的那些凝重、古拙、

厚朴、天然具屋漏痕意的审美趣味与其笔画属同一审美系统，但它们给人的审美感受确乎又颇不相同。[1]

如果说，潘天寿在对传统画论的现代阐释上，在山水花卉的结合上，在雄肆、霸悍的风格上，在工具变革的指画创造上都从传统逻辑的发展角度做出了突破性的贡献的话，那么，从语言革命的角度看，使潘天寿的艺术具有十足的现代形态，真正把他的艺术引入现代的应该是他的具平面设计性的现代构成意识及其成功的创作实践。

潘天寿对"笔墨"传统惯性的关注并未影响他在绘画中开拓新的领域——结构。潘天寿对结构有着特殊的兴趣，对之极为重视：

> 画之须重间架，犹人之树骨。骨立而体势可定，血肉可附，神彩可生。[2]

他在论"欣赏绘画的总原则"时说过三条：

> 要欣赏我国历代的古绘画，自然：①离不开线的技法和线的组织，也就是说离不开骨法用笔和交叉疏密等条件。②离不开实有题材与空白，也就是说离不开虚与实、主与客以及题款印章等关系。③离不开对比配色和水墨画黑与白、浓与淡等的安排。再由以上各项条件的汇集配合，完成整个画面的气势、神韵、品格等以为绘画整体的总评价，这就是我们欣赏绘画的总原则。[3]

请注意这段似乎一直未被人充分注意的重要话。从潘天寿对中国画欣赏的"总原则"这个重要命题的论述来看，他是把所有的中国画因素如线、形象、空白、色、墨之黑白浓淡，乃至题款、印章等全视为一种"组织"、一种"关系"、一种"安排"，而"气势、神韵、品格"等均从以上这些"关系"和"组织"中产生。也就是说，潘天寿把画面的结构看成是绘画的要害与命脉，这就使得他的画在艺术语言上与需全身心关注"笔墨"独立，"作画第一论笔墨"（清·王学浩）的明清文人画有了重大的原则性区别，他本身也与全身心关注笔墨，以为笔墨是成为大家的必要条件的黄宾虹有着价值取向上的不同。庞薰琹就说过：

> 潘先生的画所以不同于明清文人画，主要在他的作品很考究构图。他的每一幅画，都是在对构图认真思考以后才画的。[4]

庞薰琹虽未深论，但是他的感觉是对的。潘天寿的确在中国画结构的研究与运用上投入了极大

1 指画部分所引，均出自《潘天寿美术文集》中的《指头画谈》。
2 读《溪山卧游录》眉批，载潘公凯编《潘天寿谈艺录》，浙江人民美术出版社，1985。
3 1959年《浙江古画展览派别系统介绍》讲稿，载潘公凯编《潘天寿谈艺录》，浙江人民美术出版社，1985。
4 江丰、王朝闻、李苦禅等：《中国美协在北京举办"潘天寿遗作展"座谈会发言摘要》，载《潘天寿研究》，浙江美术学院出版社，1989。

的热情与精力，也由此而超越了古人。

潘天寿的现代结构意识与他对中国绘画的平面性、虚拟性、意象性的自觉意识是分不开的。

中国人早在远古的时代就因为对情感和哲理的强调而对客观物象的再现持蔑视的态度，因对内在的主观诸因素的强调而对客观对象予以强烈的夸张、变形、组合、再造，而呈现自觉的平面性、虚拟性和意象性的追求，对物象真实再现反倒不以为然。那些无文字记载的绵延几千年的彩陶艺术中抽象的几何纹饰就是如此。而到有文字记载的青铜时代，《尚书》中"诗言志"的美学观已用典籍予以表述，中国重内轻外、重情轻物的美学观念造成了从汉代刘安之"君形者""谨毛失貌"，经扬雄、谢赫、苏轼、王绂到石涛之不求形似而重内在情志表现的主要线索。一部中国美术史，一定程度上可以说就是虚拟、平面、超现实的意象表现的历史，这也是东方艺术的意象表现与西方式物象再现系统的重大不同之处。这在20世纪二三十年代大讲科学写实、崇拜物质的氛围里是大多数艺术家所难以把握的。但潘天寿却因为对传统的挚爱和深入的研究，高屋建瓴般准确把握了中国艺术传统之精髓，也以高于同时代人的水平，敏锐自觉地把握着自己艺术中中国艺术的精神内核。

潘天寿曾经研究过中国的原始彩陶艺术，试图从中探索中国艺术的形式起源。他注意到从彩陶开始，中国艺术就以平面的方式去处理画面，"彩陶上的用色，是应用平涂的手法"。而且，他认为这实在也是个聪明的做法。"画是平面的艺术，又不会活动，故一味追求真实性，既无必要，最终效果也不一定好。"[1]在与西方的科学透视——这个令时人最为兴奋的艺术科学原理的比较中，潘天寿清醒而睿智地从中国艺术自身的特点出发，对这种试图制造三维视错觉的方法分析道：

透视者，以平面显立体之术也。然绘画终为平面之艺术，惟立体是求。亦不过执其一端耳。[2]

对绘画的这种平面性、虚拟性的自觉认识不仅使其坚守住了中国艺术形式中的某些本质性因素，而且这种无疑属于现代的美学观念也帮助潘天寿更为自觉地把握中国艺术的形式特征，以获得艺术创造的更大自由。潘天寿在分析中国画形式特征时，就坚持这种平面的观点，并由此而认为，因为平面、虚拟，"所以中国人讲取舍，讲处理，以白纸为背景，计白当黑，讲究笔墨、章法、趣味，效果反而好。这就是扬长避短。反正是白背景，不拘泥于死板的真实性，所以就可以在空白处题字、写诗，而不会感到不协调。……这是中国画家的一大发明"[3]。这是何等清晰的对民族传统精神的认识。事实上，中国画之线本来也是一种高度抽象概括的、非现实的人工创造物，中国画诗书画印的综合性也完全建立在这种虚拟的平面性上。画家只有自觉地认识到这一点之后，才能获得随心所欲创造的自由。如果联想到其时正是西方的素描、透视、写实，徐悲鸿

1 潘天寿：《论画残稿》，载潘公凯编《潘天寿谈艺录》，浙江人民美术出版社，1985。

2 潘天寿1966年春，在家中对来访者语，载潘公凯编《潘天寿谈艺录》，浙江人民美术出版社，1985。

3 潘天寿：《听天阁画谈随笔》，上海人民美术出版社，1980。

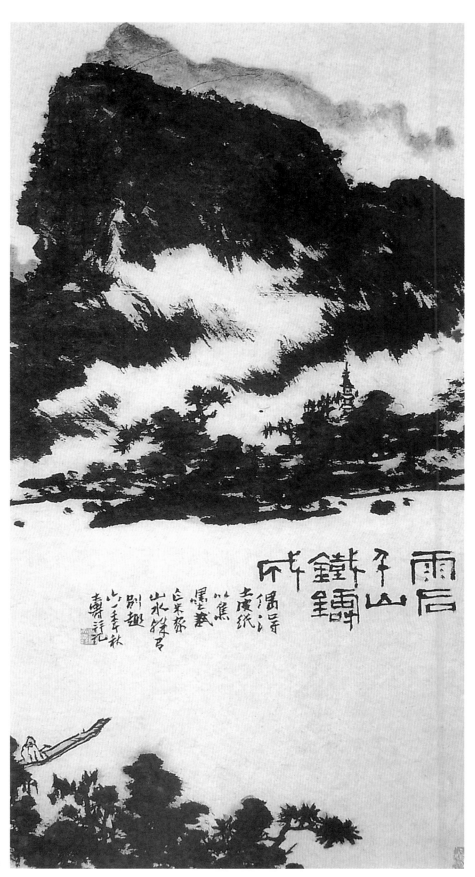

雨后千山铁铸成　潘天寿

似的"画之一道""唯'是'而已"等貌似革命、先进的思潮风靡中国画坛之时，潘天寿的清醒有多么可贵就不言而喻了。正是从这个角度出发，潘天寿才并没有为表现自然真实去弱化虚拟的线条，反而去强化它，并开拓性地赋笔墨以结构构成上新的意义。例如潘天寿创造性地论述点、线、面的结构意义：

> 运笔要点与点相联，画与画相联，点与点联得密些，即积点成线积点成面之理。点与点联得疏些，远近相应，疏密相顾，正正斜斜，缤纷离乱，而成一气。线与线联得密些，即成线与线相并之密线和线与线相接之长线。线与线联得疏些，如老将用兵，承前启后，声东击西，不相干而相干，纵横错杂，而成整体。使画面上之点点线线，一气呵成，全画之气势节奏，无不在其中矣。[1]

如果说明清时期关于"笔墨"的观点更多的是偏重于笔墨自身的意蕴和"下笔如金刚杵"一类力量感等形式表现性的话，那么，虽然也有着同样讲究的潘天寿却别出心裁地把笔墨的作用延伸到了结构的领域，把点、线作用集合成"面"，集合成"整体"，集合成由结构而生的"全画之气势节奏"。这的确是有别于传统倾向的观念上的重要突破，也是从外延上对"笔墨"自身独立表现性质做的重大拓展。这当然是作为天才、大师的潘天寿对"笔墨"极富个性化的拓展。试想，如果潘天寿把自己的艺术建基于明清以来已经极为成熟，极为圆满，也极为大家熟悉因而丧失视觉新鲜感，自然也丧失视觉创造上的冲击力的艺术的话，那么，就算潘天寿对笔墨的认识再深刻，功力再深厚，他也不过就只能是未超越明清审美范畴，而始终在传统里徘徊而不能跨入现代的"延续型"画家了。

同样地，善于把绘画的各因素都组织到结构里，把绘画诸因素纳入结构性质表现之中的潘天寿，也同样创造性地把诗书画印的综合运用纳入结构之中。本来，文人画的综合性为传统之一大特色，但也因其古典色彩太浓，林风眠拒绝了这一特色。但是，当聪明的潘天寿把这种综合性引入结构中，便如点石成金一般使这种古典的形式生出了一种全新的意味，这不能不说是一种天才的创造。潘天寿的这种匠心处理是源于他对中国艺术平面性、抽象性的基本认识的。如前所述，潘天寿认为既然中国绘画反正是平面的，那在空白之处题诗、写字也自然是和谐的。以传统观念来说，诗词、题款、印章等是作为造型艺术的绘画的附属品，弄得好，可与画中形象相生相发；弄不好，则可破坏形象的完整性。但潘天寿从他的绘画平面性、抽象性出发，则十分自觉地把画中形象及题款、印章均看成同等的形成结构的"画材"：

> 题之以款志，或钤之以印章，排比之意义自在，疏密之对立自生。故谈布置时，款志、印章，亦即画材也。[2]

1 潘公凯编《潘天寿谈艺录》，浙江人民美术出版社，1985。
2 潘天寿：《听天阁画谈随笔》，上海人民美术出版社，1980。

这呈现的显然是一种相当自觉的平面构成现代审美意识以及自觉的抽象表现意识。在潘天寿看来，书法、篆刻这些纯抽象的形式与画中的具体形象（如山水、花鸟等），以及表现这些形象的抽象笔墨、线条均以"画材"的方式同等地成为结构的形式因素。而且，不论其是抽象还是具象，至少，在结构中，它们都是某种构成单纯形式结构的抽象形式。尽管在潘天寿那种保持着传统托物寓意意味的山水、花卉及动物画中，其形象仍有着某种象征的意味，其诗词题跋乃至印章之印文更有明确的意蕴指向，但这一切，在潘天寿的结构意识中，实则又是被通通看成虽有丰富内蕴却又具有抽象性质的符号系统。潘天寿对此有着超越常人的自觉。他认为，中国画的题款在平面的空白意识兴起之后大为发展：

其原因也为题款之布置与画材之布置，发生联系的关系，并由联系的关系，发生相互的变化而成一种题款美，形成世界绘画上的一种特殊形式。

题款和印章在画面布局上发挥着极大的作用。在唐宋以后……画家往往有长篇款、多处款，或正楷，或大草，或汉隶，或古篆，随笔成致；或长行直下，使画面上增长气机；或拦住画幅的边缘，使布局紧凑；或补充空虚，使画面平衡；或弥补散漫，增加交叉疏密的变化等。……又中国印章的朱红色，沉着、鲜明、热闹而有刺激力，在画面题款下用一方或两方的名号章，往往能使全幅的精神提起。起首章、压角章，也与名号章一样，可以起到使画面上色彩变化呼应，画材与画材承接气机以及补足空虚、破除平板、稳正平衡等效用。[1]

这种对待题跋、印章的认识使潘天寿的绘画结构产生了盎然之新意。从作画之初，他就预先对题跋、印章做了充分的设计，如题跋的位置、字体、数量、面积，印章的多少、大小、浓淡、稀疏、位置等。为求变化，潘天寿题跋一般是两种字体并行，如汉隶和行书，有时还使用古篆；印章更是数章并用，分布妥帖。由于题跋、印章均与其他画材同等看待，所以潘天寿的题跋、印章之位置就迥出常格，全从画面结构上考虑。他经常一画数题，或长或短，或偏或中，或做分章布白之安排，或做直侵画位之分割。如题跋于巨石上（如《记写少年时故乡山村中所见》），或拦腰插入于山水直幅之中部，而使字画有机融合成一片（如《雨后千山铁铸成》《一溪花放暮春天》《写毛主席〈浪淘沙〉词意》）。正是这种强烈的结构意识，使他的传统诗书画印综合手段具备了全新的形式表现功能。

在画材的布置上，潘天寿更是出奇制胜，变幻无穷。潘公凯曾对此进行了详尽的分析，指出潘天寿绘画的结构类型有方形体块、变实为虚、倾侧动势、倚斜撑持、重心偏移[2]、平面分割、骨架组

1 潘天寿：《听天阁画谈随笔》，上海人民美术出版社，1980。
2 重心偏移可参见《雨霁》。潘天寿这幅画前后曾画过好几幅，如1959年的《记写百丈岩古松》《长春》及1964年的《苍松群鹰》。能反映这种倾向的还有《小龙湫下一角》等。

合、气脉开合、四面包围[1]等多种形式，其他如随机应变之取舍、虚实、主次、大小、黑白、疏密、穿插、掩映、斜正、撑持、开合、呼应等原则，更使这种结构形式具有千变万化的形态和无穷无尽的意味。[2]

潘天寿的结构思维是传统的，又是现代的。他把传统的辩证思维用到极致而使之成为其结构原则的基础，他自如地运用着传统美学的辩证范畴和结构原则，如舍取、平险、奇正、虚实、开合。正是在这种意义上，王朝闻先生称"潘先生的这许多画论，没有一条不符合辩证法……而在一定意义上讲，他就是一个不平凡的哲学家……从实践上升到理论的哲学家。他把自己的实践上升到理论的高度，同他自己所学到的中国传统画论挂上钩了"[3]。他在结构原则及方法上所经常使用的"起承转合"观念，他立足于对中国传统绘画的抽象性、平面性、虚拟性及意象、符号认识基础上的"画材"平面布置观念，以及诗、书、画、印通通为"画材"的观念，都使他的整个结构原则奠基于中国艺术自身的坚实基础上。同时，这位对借鉴西方极为谨慎，强调与西方拉开距离的著名画家却又在结构上大胆地、有选择地运用某些西方的构图原理。他运用来自西方的科学透视原理来解释中国画的章法，以为有静透视、动透视乃至仰透视、俯透视、平透视之讲究，尤其动透视"均系吾人游山玩水、赏心花鸟，回旋曲折，上下高低，随步所之，随目所及，游目骋怀之散点透视所取之景物而构成之者也"。他以"合用平透视、斜俯透视于一幅画面中，以适观众'心眼'之要求。知乎此，即能了解东方绘画透视之原理"。潘天寿还大量利用三角形、四方形、圆形、S形、直线、斜线来说明结构形式，如"三角形、四方形和圆形，三者的情味各有不同。圆形比较灵动而无角，四方形虽有角，最呆板。最好是三角形，有角而且灵动。……而不等边三角形，更好于等边三角形，因为角有大小，角与角距离有远近，虽然同样是三点，则情味更有变化"[4]。这种直接从几何形上得到的"情味"显然与传统审美大相径庭。他利用斜线来布置物体，注意不平行中的变化，利用三角形构图，避免使用直角，在不等的距离中追求平衡，即不平衡中的平衡等，都是借鉴西方的构图方式去丰富中国画传统的做法。

潘天寿结构的现代性，还突出地表现在他是中国画史上第一个在现代观念基础上建立起严谨的结构规范的人。他以传统的"起承转合"方式辅以东西结合的结构原则与结构形式，在详尽的图例演示下第一次把很难让人弄通的结构做了学院式的严谨的规范。潘天寿想避免的，就是他所谓的"古人讲虚实和疏密，大多是谈一些原则性的东西，非常笼统的"，而作为一个艺术教

1 如《梅兰泉石》图轴。

2 潘公凯：《潘天寿对画面结构的探索》，《美术》1991年第3期。

3 江丰、王朝闻、李苦禅等《中国美协在北京举办"潘天寿遗作展"座谈会发言摘要》，载《潘天寿研究》，浙江美术学院出版社，1989。

4 此节透视、几何形论述引文来自
　潘公凯编《潘天寿谈艺录》，浙江人民美术出版社，1985。
　潘天寿：《潘天寿美术文集》，人民美术出版社，1986。

育家，他必须以现代学院式可以教授的、让人明白易懂的方式来阐释与规范绘画的结构。为此他会对古代及现代一些名做具体而实在的图式分析，对学术语言进行准确界定与表述。如用"虚实：言画材之有无也。疏密：言画材排比之距离远近也。有相似处而不相混也"来谈"虚实""疏密"的区别与联系，如此等等[1]。

　　这当然是一种理性的对秩序感的追求，一种理性的现代设计意识。中国古典艺术由于过分强调自然、超逸、偶然，常流于草率与任意，而任何真正的艺术，都应是情感与理性结合的产物，没有情感的抑制和理性的选择，艺术家是难以真正进入创作状态的。基于此，潘天寿甚至一反时髦的自我之论，说出了"艺术是自我，亦是他我"[2]的话来。的确，潘天寿关于"起承转合"的新结构规范无疑是一种理性的设计，他的那些对各种几何形式结构及平行与不平行，疏密线条是否交叉，题跋印章数量、长短、大小、横直、浓重、稀疏等的精心设计与布置，自然也是有着强烈规范性的理性设计。这无疑与古人那些强调自然天成，"丘壑从性灵发出"

1　潘天寿对结构的图式分析及起承转合的规范解说，见《潘天寿美术文集》中的《关于构图问题》。
2　潘天寿：《潘天寿美术文集》，人民美术出版社，1986。

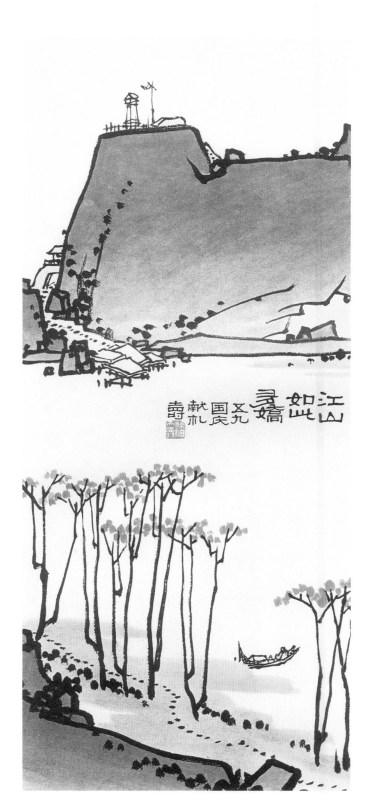

江山如此多娇　潘天寿

（清·王昱），"胸中实有，吐出便是"，乃至反对作画有约定、用成稿之法大不相同。明人李日华反对用成稿，"大都画法以布置意象为第一，然亦止是大概耳。得其运笔后，云泉树石，屋舍人物，逐一因其自然而为之，所谓笔到意生"（《竹懒画媵》）。这种典型的传统章法观念与潘天寿对理性设计及秩序感的追求的确大相径庭。潘天寿绘画的设计性是如此突出，与传统章法随心所欲的"自然"法则是如此不同，以致有人还站在传统的立场上以为这是一种带来损失的"做"与"刻意经营"。但是，这种立足于传统价值标准的批评不也可以反证出潘天寿逾出传统规范结构上的出新吗？

当然，这种基于理性基础上的设计意识，本来就是潘天寿具有现代意味的艺术的一大特色。

中国古典绘画尽管也讲究情理结合，黄公望甚至说过"作画只是个'理'字最紧要"的话，但中国绘画美学更讲究的却是对天马行空般的"逸"的追求，对"自然天成"的向往。尤其是到了明清阶段，随着大写意画风的兴起，画坛末流对"逸"的追求流于放纵，对"自然"的表现失于率意，艺术到了成为"墨戏"的地步。亦如清初笪重光的《画筌》所说，"前辈脱作家习，得意忘象；时流托士夫气，藏拙欺人"，以后竟到了鲁迅所称"两点是眼，不知是长是圆；一画是鸟，不知是鹰是燕，竞尚高简，变成空虚"的地步。这实则也是"五四"时期反对国画的重要原因。

但是，潘天寿对此是有清醒认识的。他强调理法的重要，"法自画生，画自法立。无法非也，终于有法亦非也。故曰：画事在有法无法间"，又说，"自然之理法，画外之师也。画中之理法，心灵中积累之画学泉源也。两者融会之后，进而求变化理法……然后能瞑心玄化，造化在手"。[1]严格的理法是有法，创作的情感状态趋于无法，当法之至极而归无法，情自理出，理助情生。亦如苏姗·朗格对直觉与逻辑关系的认识一样，两者的"对立并不存在——因为直觉根本就不是方法，而是一个过程。直觉是逻辑的开端和结尾"[2]。艺术实则是对情感的一种基于理性与经验的符号化处理，经验愈丰富，直觉愈敏锐，理性亦愈深沉，符号的创造才能由必然而走向自由，其表现才能走向不假雕饰，自然天成。潘天寿艺术中那方正严整的造型，那起承转合的精心处理，那巨幅绘画中点线款印的严谨安排，处处体现着一种现代艺术中特有的设计意识。

很显然，潘天寿的确没有在设计他的结构时放弃他所挚爱所信仰的传统绘画的抒情性与表现性，他是在设计理性与抒情表现的结合之中确立自己的结构思想和结构个性的。潘天寿在谈情感与构图时说：

置陈，须对景，亦须对物，此系普通原则，画人不能不知也。进乎此，则在慧心变化耳。……

1 参见

潘天寿：《潘天寿美术文集》，人民美术出版社，1986。

潘天寿：《听天阁画谈随笔》，上海人民美术出版社，1980。

2 苏姗·朗格：《情感与形式》，中国社会科学院出版社，1986。

三百篇比兴之旨，自与绘画全同轨辙。[1]

的确，潘天寿从做人到作画都追求如其所说之"有至大、至刚、至中、至正之气"。其作画，用线用笔讲究"强其骨"，造型则方正、满实。其书法之汉隶、魏碑之劲健，中锋之力度与侧锋之气势，总的风格之"一味霸悍"，使其"结构"也有相应的对气势、体量、力度与张力等的追求。如其要求注意结构之四边四角，"使画外之画材相关联，气势相承接"，如以不等边三角形之三点布局于宽敞画幅中，"可将气势拉长，散得开，容易得势"。又有取从上倒挂而下者，上重下轻"反觉有变化而得气势"。"布置主客体时要拉得开，不应局限于一处，这样才能气势舒畅。"谈为人作画，"均须以整体之气象意致为上。故作画始终着眼于大处，运筹于全局……为造成画面之总体精神气势，往往须舍弃局部之细小变化"，"要'霸'住一幅画不容易"。[2]从这些，都可见到潘天寿在构图上通过种种形式结构因素去传达他那种对至大至刚之凛然正气的精神性追求。我们从潘天寿那些中空而四边围合、放射的结构中可以见到力度外溢的强大张力，亦可在那些方正的画面中饱满充实的成直角、成方形的诸种画材密集集合中体会到以平面呈现的体积与量感，即有人所称之建筑感。在他的构图中，倾侧、倚斜、重心偏移、撑持等诸种特点，不也正体现了潘天寿结构中无所不在的"力"与"势"吗？正是这种在包括结构等诸种形式中对力与势的独特情绪表现，使潘天寿本属微型的，比"一角半边"还小的山水加花鸟绘画产生了超出其题材应有意味的强大气势，一种阳刚、正大之气，成为一种画家即便要被迫害致死也不屈服的铮铮铁骨人格力量的形式象征。从这个角度看，潘天寿的结构形式无疑也是一种情感的形式，一种与独立地传达情感的笔墨殊途而同归的形式。有的评论家注意到潘天寿对形式自身的重视，以为其作具"形式美"性质。其实，如上所述，潘天寿是从中国艺术传统的抒情表现性出发去做结构处理的，他特别指出了"画画要用眼，又要用心。西画用眼多，中画用心多"。其实"用眼"与"用心"体现的不正是西方偏重视觉之"形式美"与东方通过形式（如笔墨、结构等）去做情绪"表现"的质的不同吗？

研究潘天寿这种严谨的寓情感于理性的创作方法，对我们是大有裨益的。真正的艺术必须有缜密的思考，严谨的制作，为人惊赞的难为常人所模仿、所重复的精湛技艺。丰沛的情感、深刻的观念在作为形式的绘画中不就只能产生于技巧、制作、设计之中吗？潘天寿的艺术正是这种严肃而热情的典范。他的艺术对我们今天一些打着文人画旗号而粗制滥造，标榜简淡放逸而简率虚空的画坛时尚来说，有着极为重要的现实参照意义。

潘天寿绘画那种在结构方面显而易见的特色，已经引起了人们的广泛注意，但潘天寿艺术的结构观念及实践在美术史上的重大作用以及在中国画现代化方面的突出开拓性，似乎至今还未引

1 潘天寿：《听天阁画谈随笔》，上海人民美术出版社，1980。
2 潘天寿：《潘天寿美术文集》，人民美术出版社，1986。

人关注。

中国传统绘画的结构问题，可以说在中、近古以来一直未有重要进展。从元代提倡书画结合开始，章法结构则相对受到忽视。至明代中期以后及整个清代，笔墨已呈独立表现之势，笔墨已被捧上了绘画艺术的至高宝座，独立了的笔墨往往以其自身的独特表现性在绘画中凌驾于其他绘画因素之上而居于绝对主导的地位。如恽南田说的"气韵藏于笔墨，笔墨都成气韵"；王学浩说的"作画第一论笔墨"，等等。而这种具有独立表现性的笔墨则是以与物象相对分离为条件的。这样，物象塑造、结构安排等自然受到忽视，其至轻视乃至蔑视。清人盛大士认为，"画有以丘壑胜者，有以笔墨胜者。胜于丘壑为作家，胜于笔墨为士气"。王时敏论学黄公望，"子久丘壑位置皆可学而能，唯笔墨之外，别有一种荒率苍莽之气，则不可学而至"。"丘壑"者，山水于画幅中之造型、结构、位置者也。在笔墨至上的时代风气之中，结构一类即使有所长，也落入"作家"之末而屈于笔墨"士气"之后，不过为可学之技艺而已，与"不可学"的笔墨神韵难以同日而语。所以古代画论中的章法结构一直与"三远"和疏密、开合等含糊笼统原则相联系，更因龙脉开合等虚玄说法而被罩上朦胧的面纱。一千余年来，在章法结构上有所创造者寥寥。董其昌、"四王"一类大师在笔墨上讲究至极，在章法之丘壑布置上则无意用心，往往一"仿"了之，而事实上也的确在仿，平平而已。纵观明清数百年，除八大山人、石涛、龚贤等少数人于章法上时出奇构，大多章法平庸，即使是吴昌硕、齐白石、黄宾虹诸大师，亦无重大突破。清中期之方薰还说，"凡作画者，多究心笔墨，而于章法位置，往往忽之"[1]。此确为对近千年来，尤其是数百年来画坛流弊的一个带有普遍意义的概括。但是，潘天寿却异军突起，从结构入手，以缜密的理论、严谨的现代学院式规范和他成功的结构实践，填补了传统绘画在这方面的不足，改变了数百年来陈陈相因的局面。如果说，庞薰琹是认识到潘天寿的结构已完全脱离了明清古典文人画规范的难得的人的话，那么，潘天寿的哲嗣，了解和研究潘天寿最深的潘公凯或许就是第一个认识到潘天寿结构的现代性的人了。潘公凯认为，"秩序是现代绘画的一个特征……作为艺术创造的画面结构可以而且应该从真实的自然结构中分离并独立出来，取得自身价值。而对于形式秩序和圆满性的追求已成为远比模拟现实更为本质的任务"。因此，从这个角度看，"在画面上寻求的是明确的秩序"的潘天寿"在这一点上正与世界现代艺术不谋而合，或者说是殊途同归"了。[2]

是的，这的确是潘天寿对中国美术史做出的卓绝的贡献。潘天寿立足于现代审美和现代科学的结构观念，既是对传统结构的继承和发展，也是对现代意味结构的转化和突破。潘天寿也的确是以千百年来中国美术史上这个最薄弱的环节为突破口，把他的中国画由古典而导入一个全新的现代境界，同时又在传统笔墨独立的形式表现之外开启了结构表现之新境，即形式构成、平面构成的又一

1 方薰：《山静居画论》，人民美术出版社，1963。
2 潘公凯：《潘天寿对画面结构的探索》，《美术》1991年第3期。

中国画语言的自律新境。

　　为了拉开东西方距离，保持中国画自身独立性，潘天寿没有大量吸收西方艺术的特点，他是循着他了如指掌的传统之路进入现代的。艺术的现代感，不过是民族艺术传统基因中萌发出的转化形态与现代审美、现代精神、现代情感体验诸种因素结合的产物，带上鲜明的时代性与民族性特征。条条道路通罗马，这种现代形态的艺术可以通过大量吸收西方营养而创造出来，自然，也可以主要通过对传统的现代转化而获得。在潘天寿的艺术中，固然包含着大量的传统艺术既有特征，但正如他自己所说，"无旧则新无从出，故推陈，即以出新为目的"[1]，这种种传统的因素，又无不处处生发出崭新的时代精神。在潘天寿的艺术里，我们甚至不难找出众多传统与现代的矛盾冲突，但唯其如此，才显示了天翻地覆的社会巨变带来的那种真实的时代性特征。艺术的演进无时无刻不在包古容今、借古开今的嬗变中递进，它永远呈现为一个过程，永远没有截然分明的新旧之分，也永远没有泾渭斩然的第一个与"最后一位"[2]之别。潘天寿对传统的现代形态转化是独特的、个人的，但是他的这种个性化尝试无可怀疑的成功却为这门古老艺术的新生昭示出无穷的光明可能。

1 潘天寿：《听天阁画谈随笔》，上海人民美术出版社，1980。
2 郎绍君在其《论中国现代美术》（江苏美术出版社，1988）一书中称潘天寿为"传统绘画最临近而终未跨入现代的最后一位大师"。

张大千（1899—1983）

第八节　张大千

　　满腹的才情，传奇的经历，在艺术和生活中无穷无尽的佳话趣闻和蜚声世界的巨大声誉，使张大千不仅是现代美术史上最令人感兴趣的一位，而且是整个中国美术史上的传奇性人物。但是，这位家喻户晓的画家的艺术，却因为时空等多种原因而一直被蒙上一层朦胧的面纱，至今也得不到真实公允的评价。

　　张大千（1899—1983），1899年5月10日出生于四川内江，原名正权，后从曾熙习画，师为之取名爰，又因出家为僧，寺中住持为之取法号"大千"，故有张大千之称。张大千少年时曾被土匪所劫，竟因拥有文化才学被土匪尊为"师爷"，有"百日师爷"的经历。青年时期他又突然出家为僧，因怕剃度落戒才结束其"百日和尚"的短期经历。张大千曾赴日本学习染织工艺，其正式学习书画是从拜江南著名书画家曾熙（农髯）、李瑞清（梅庵）学习书法，也兼及学习绘画开始的。由于张大千天资聪慧，悟性极高，加之刻苦，从石涛入手，遍临传统各家各派而达乱真程度，一时成为画坛奇人，以后又融会诸家，自出手眼，艺事日精。30岁左右的张大千已名震海内，当时甚有"南张（大千）北溥（心畬）""南张（大千）北齐（白石）"之称，以及之后的画坛巨擘徐悲鸿对张大千有"五百年来第一人"的极称。张大千一生游踪难定，生在四川而游艺于上海、苏州、北京，抗战期间住在成都，后去了敦煌。1949年以后，张大千到过中国台湾地区，以及印度、巴西、美国、法国及欧洲各国，又与西方立体主义大师毕加索订交。他的影响力遍及世界，被纽约国际艺术学会公选为当代"世界第一大画家"，这使张大千富于传奇意味的一生在他晚年时又增添了新的色彩。1983年4月，84岁的张大千逝世于台北。

　　张大千在现代中国画家中，是以艺术才情、艺术家气质最为突出而著称的。从艺术修养论，他不仅画画得好，而且师从曾、李二师习书法而声名大震于书坛。而且他喜欢读书，还告诫后学，"第一是读书，第二是读书，第三是须有系统有选择地读书"[1]。张大千的诗、词、文章都写得很好，他在涉猎山川的旅游途中，也是手不释卷。读书成为张大千一生的习惯。张大千考察敦煌后作的学术著作《敦煌石室记》就达20万言之多，加之他在篆刻方面的造诣，张大千可谓诗、词、文、书、画、印之全才。张大千还酷嗜中国传统戏剧，从他家乡的川剧到上海的评弹，流行全国的京剧，他都喜欢。他不但喜欢看这些本质上与中国画相通的民族艺术，而且和戏剧界名宿如川剧界的鲜灵芝、周企何，京剧界的梅兰芳、马连良、孟小冬、程砚秋结为莫逆之交。张大千那种丰富的艺

1　李永翘编《张大千画语录》，海南摄影美术出版社，1992。本文中出现的对张大千的引文，除特别注明者外，均出自该书，不再说明。

术才情不仅表现在他对各艺术领域极为广泛的涉猎上，而且体现在他对各绘画题材的熟练把握上。他或许是极为罕见的对中国画各个画科如人物、山水、花鸟、走兽、鞍马、蔬果、鱼虫无所不画且无所不精的画家。张大千对游历的热情在数千年画史上也是十分罕见的。在国内的几十年时间里，他的足迹几乎遍布全国各地。20世纪50年代以后，他更是去了世界上的许多地方。仅其修建的家园就坐落于三个国度。张大千生性放达，豪爽不羁，为人友善，挟旷世之才而能谦虚待人，在中国画坛有着极好的人缘。上至达官贵人、大师名家，下至普通画家、平民百姓，张大千均能谦逊以待，一视同仁。当时中国文化界名流们，不论其观点、派系如何不同乃至对立，都大多与张大千有着良好的朋友关系。张大千养虎养猿，搜罗奇花异卉和若干浪漫趣闻，加之拥有美食家的名声以及机智幽默的若干传闻，使其早在20世纪30年代就已经以具有传奇色彩的经历享誉画坛了。以徐悲鸿为1936年中华书局出版之《张大千画集》作序为例：

> 夫独来独往，啸傲千古之士，虽造化不足为之圈。惟古人有先得我心者，辄颠倒神往，忍俊不禁。……大千以天纵之资，遍览中土名山大川，其风雨晦冥，或晴开佚荡……皆与大千以微解，入大千之胸。大千往还，多美人名士，居前广蓄瑶草琪花，珍禽异兽。盖以三代、两汉、魏、晋、隋、唐、两宋、元、明之奇，大千沉淫其中，放浪形骸，纵情挥霍，不尽世俗所谓金钱而已。……其言谈嬉笑、手挥目送者，皆熔铸古今，荒唐与现实，仙佛与妖魔，尽晶莹洗炼，光芒而无泥滓……大千蜀人也，能治蜀味，兴酣高谈，往往入厨作羹饷客，夜以继日，令失所忧，能忘此世为二十世纪。

徐悲鸿这段诙诡奇崛颇富文采的序言，倒真给张大千这位有着丰富艺术才情，浪漫不羁人生态度，且又具旷世绝代天才之画家勾画出了真实而生动的轮廓。

张大千为人所津津乐道的是他对传统精深的研究，这是张大千艺术的深厚根基，也是张大千少年得志、名闻遐迩的重要基础。

中国画家大多是以临摹古人作品入手而开始学画的。在近现代，不少著名画家如齐白石、林风眠、刘海粟、潘天寿、丰子恺等，都是从临摹《芥子园画谱》这本传统的中国画教科书而开始习画的。张大千也经历了同样的过程。张大千是在他十多岁在重庆读中学时，从他四哥张文修那儿搞到一套《芥子园画谱》而开始入门临画的。这位绘画天才嗜古成癖，对传统美术有着浓厚兴趣的同时，他对传统美术又有一整套严密而系统的研究方法。张大千早年在临摹上下过苦功，他十分重视被今人忽视的临摹之法。他认为"临摹十分重要。临摹多了就能掌握规律，有了心得，这样可借前人之长参入自己所得，写出心中的意境，创造自己的作品，那才算达到成功的境界，这样我们就有可能超过古人"。张大千临摹的主张是"非下一番死功夫不可"。这种"死功夫"要求对画史要有精深了解，对古人作画的时代风气，某位画家自己的构思特征，他们在用笔、用墨、用色、用水、用纸上的习惯与特征都要能做到了如指掌。大到章法布局之特点，小到一枝一叶的安排，都要能如

数家珍。张大千曾以"石涛再世"而闻名，其20余岁时临摹的一张石涛山水，竟骗过了鉴古大家黄宾虹的慧眼。何以能到如此地步？早年张大千拜的两位老师皆是一代名宿，老师的收藏及介绍，使张大千饱览了包括石涛在内的历代大家真迹，而这位有心人不仅看，而且借临，有时条件有限，就以其超人的记忆力以"背临"。这种非常人可比拟的超常才气加上非常人所能练就的一套"苦功"与"硬功"，使张大千的临摹本事达到了炉火纯青的地步。对此，著名评论家陆丹林当年有一段评论十分中肯：

> 大千临摹古画的功夫，真是腕中有鬼，所临的青藤、白阳、石涛、八大、石谿、老莲、冬心、新罗等家，确能乱真，尤其是仿石涛，最负盛名。不但画的笔墨神韵，和石涛真迹一样，题字图章，印泥纸质，也无一不弄到丝毫逼肖、天衣无缝。但是他当作是游戏的工作，在好友前，绝没有一点隐讳。[1]

而这种"丝毫逼肖、天衣无缝"的本事我们可以从张大千自己谈临摹体会的话中得到印证。例如他谈临摹石涛，讲到画松之法，"石涛画松自有定法，细观之，每每三笔为一组，笔锋先着针尖，下笔轻而收笔重，略加渲染。如此画来，方是真石涛"。又谈临壁画，"临摹壁画的原则，是完全要一丝不苟地描，绝对不能参入己意"。"一定要把临摹对象的服饰以及其他特征搞清楚。比如佛像的袈裟，菩萨、飞天的裙带以及头上戴的发冠和发髻等，不搞清楚就交待不下去。"……如此细致的观察、分析及描摹，又焉得不真？张大千背临的功夫也令人叹为观止。张大千临画就是要到他自己所说那样，"要临到能默得出，背得熟，能以假乱真，叫人看不出是赝品"。张大千不仅可以背临古人山水画，就连场面很大、人物不少的人物画他也能背临。《张大千传》中就载有大千背临南唐顾闳中《斗鸡图》的生动故事，"图中骑马观斗鸡的贵族子弟和玩斗鸡的市井无赖，无不各具形神"[2]。张大千对自己多年苦修所积之临摹经验也十分得意，如谈敦煌临画：

> 我在敦煌临了那么多的壁画，我对佛和菩萨的手相，不论它是北魏、隋、唐（初唐、盛唐、中唐、晚唐），以及宋代、西夏，我是一见便识，而且可以立刻示范，你叫我画一双盛唐时的手，我绝不会拿北魏或宋初的手相来充数。[3]

这种临摹及背临的功夫，需要有超人的形象记忆能力，张大千为此下过多少次苦功就可想而知了。1984年底，北京故宫博物院把全国各大博物馆历来被鉴定为真迹后来经专家组巡回鉴定而查出的赝品集中展出，其中历代各大家那难辨真伪、惟妙惟肖的赝品，有相当比例就是出自张大千这位仿古大师之手。其令人瞠目结舌的仿古技巧，充分显示了张大千对古代传统那精深得令人惊诧、令

1 陆丹林：《画人张善子大千兄弟》，《逸经》1937年1月20日第22期。
2 杨继仁：《张大千传》，文化艺术出版社，1985。
3 李霖灿在《从敦煌到龙门——记大千先生画敦煌手相》中记载了张大千1951年9月与"台湾故宫博物院"诸君的谈话。载香港《大成》杂志第115期。

人慨叹的研究。这在数千年美术史上也是极为罕见的。

从临摹入手而学习绘画，本来就是学习绘画的正常途径，中外概莫能外，而对程式性很强的中国绘画来讲，则更是如此。历代及现代诸大家的成功实践，都证明了这点。关于形象记忆能力的训练，我国美术也自有其传统；但是在片面强调"唯物"写实的现代画坛，人们对临摹却取排斥态度，认为形象记忆力的训练也是可有可无。张大千从临摹入手习画的成功实践，无疑是现代画史上值得关注的现象。

当然，在张大千所有的古代美术研究中，其意义最为深刻的要数对敦煌的考察与研究了。敦煌，这个世界文化的瑰宝，在斯坦因、伯希和等人劫掠的大批文物公之于世后，才引起国人的关注。但由于那地方极为偏僻，加之战乱频仍，对敦煌的考察、研究与保护一直无人问津。尽管敦煌属美术的圣地，但当时在文人画势力笼罩下的中国画坛，包括徐悲鸿在内的不少画家都轻蔑地认为敦煌艺术不过是"荒诞不经"的民间工匠们的"水陆道场"画而已，不值得重视。可是，天才的张大千本来也画文人画，却偏偏以一双慧眼盯准了万里之外戈壁沙漠中失落的敦煌。从1941年春到1943年夏末，张大千历尽千辛万苦，甚至冒着生命的危险，带着家人，带着弟子朋友，用了两年多的时间，在这个荒无人烟的废墟中清理、编号、研究和临摹。为了得到敦煌艺术的真谛，他甚至不惜重金从青海塔尔寺请来一群善画工笔重彩的喇嘛，从制布、制色、绘制方法及程序上，彻底地搞清了一系列失传千年的传统美术秘诀。张大千通过两年多的研究，透彻地了解到敦煌艺术近千年中各个时代的美术特征及其演变规律，了解到敦煌艺术的中国化特点，也从临摹的包括12丈巨幅大画在内的276幅敦煌壁画中，前所未有地、系统地研究了中国传统绘画从风格到形式技法的方方面面。张大千在其面壁两年多的敦煌研究之中，历尽了在今天已经难以尽述的艰难，增强了对传统的广博性、纳构力、发展演进性质的理解，使敦煌之行成为自己一生艺术的重要转折点。在唯科学主义横行、世纪性的民族虚无主义甚嚣尘上的时代里，张大千这种对民族文化的热情，对敦煌艺术所做的具有开拓性的研究无疑使之成为时代性的向民族传统回归思潮的一面旗帜，他的行为也是一次高张民族文化尊严、高扬民族文化精神的伟大壮举。同时，张大千此举又可以看成是从清代就已经开始的南（宗）北（宗）合流，文、院、民间绘画合流趋势在20世纪得以继续发展的突出标志。

为了学习古代传统，张大千青年时期曾到处借画临习，以后更发展为直接收藏古代名画。张大千一生走南闯北，结交天下朋友，加之画名日增，售画收入也越来越多，这都为他进行收藏创造了条件。张大千的朋友曾说张大千"富可敌国，贫无立锥"。"富可敌国"指其收藏之富，张大千售画收入极丰，然钱一到手，多立即用于收藏，到手便光，故又"贫无立锥"。张大千曾以近千两黄金之价收购五代董源的《江堤晚景图》，即可见其收藏之慨了。张大千收藏了一千余幅古代名画，其中包括董源的《江堤晚景图》《潇湘图》，巨然的《江山晚景图》，南唐顾闳中的《韩熙载夜宴图》，宋徽宗的《鹰犬图》，梁楷的《寒山拾得图》，夏圭的《山居图》，黄公望的《天池石

壁图》以及明清诸名家的大量佳作。仅石涛的作品，张大千就收有百幅之多。他的朋友陆丹林说："他的大风堂里，珍藏着历代名画千余件，纵览百家，不拘一体一格。不管什么流派，都下过一番苦功。"张大千的收藏的确是张大千习古有得的重要保证。

与这种临习古画的功夫直接相关，又与其收藏之富相媲美的是张大千享誉全国的对古画的鉴赏能力。

由于二十余岁就始享大名，加之善于结交朋友并喜爱游历，因此张大千能够遍览各地的重要收藏。而其鉴赏名声益增，主动送画让其品鉴的人也就越多，二者相辅相成，使张大千越发成为20世纪画坛一致公认的书画品鉴方面的一大名家。加之后来潜心研究敦煌两年多，观上自南北朝，下至两宋乃至以后各代壁画真迹，更使其成为现代画坛上品鉴方面鹤立鸡群的人物。这种名声使得张大千游历各地，都不断地有人送画请其品鉴，而张大千寓居北京期间，闻名全国的古字画集散市场北京琉璃厂诸家画店就不断地送画给张大千，或品赏，或鉴定，或修补，或出售，张大千鉴画之名就可想而知了。关于鉴画之博，张大千欣然承认，曾在《大风堂名迹序》中称"余幼饫内训，冠侍通人，刻意丹青，穷源篆籀。临川、衡阳二师所传，石涛、渐江诸贤之作，上窥董、巨，旁猎倪、黄，莫不心摹手追，思通冥合。……南北二京，东西两海，笠屐所至，舟舆所经，又无不接其胜流，睹其名迹"。"其后，瞻摩画壁，西陟敦煌，�跟穷边，担簦净域。三唐六代之精英，我佛诸天之神变……晨抚冥写，裂肤堕指之余，秘发幽呈，敛魄荡精以赴，叹嗟妙笔。"在《故宫名画读后记》中，张大千更自称，"惟事斯艺垂五十年，人间名迹，所见逾十九，而敦煌遗迹，时时萦心目间，所见之博，差足傲古人"。

世尝推吾画为五百年所无，抑知吾之精鉴，足使墨林推诚，清标却步，仪周敛手，虚斋降心，五百年间，又岂有第二人哉！

以谦逊著称的张大千，在鉴赏方面说出如此自负之论，其底气确乎是建立于画坛公认的客观实绩之上的。

张大千之临古与鉴古，堪为现代中国画史上可以笑傲古人的一大奇观。而张大千仿古乱真引出的画坛佳话则又为其人生增添了传奇色彩。

张大千对古代传统的继承是全方位的。他从学石涛起家，这成为其成名的基础。20世纪初，出于对流行已达三百余年的董其昌、"四王"枯涩画风的时代性反感，画坛掀起对充满个性色彩的石涛、八大山人画风崇拜的风潮。张大千的两位老师也是推崇石涛的，当时学石涛已成风气，刘海粟、傅抱石亦从学石涛起家。而张大千以其天纵之才在学石涛之风中异军突起，其得大名就理所应当。但张大千也并未死守石涛，他转益多师，广学诸家。他20世纪20年代从石涛入手，兼及八大山人、渐江、石谿、梅清、张风、"四王"、陈老莲；30年代再上溯至明代吴门沈周、文徵明、唐寅

的淡雅秀润，"元四家"，尤其是王蒙那独具一格的繁茂、朴厚风格；40年代以后，张大千又从五代北宋的董源、巨然、范宽、郭熙的画中汲取营养，此间在敦煌面壁两年多，研究、临摹，又学得多少千年真迹！而院画系统的顾闳中、赵佶、赵孟頫、唐寅、仇英也一直是他研究的对象……可以说，中国画史上的名家大师之作，山水、花鸟，文人、院体，南宗、北派，上层正宗、民间俚俗，张大千均以其吸纳百川、吞吐天地的宏大胸襟广撷博取，以成就自己非凡的艺术技艺及艺术感受与眼光。此之谓张大千受古代美术传统陶养之"三熏三沐"。

张大千对学习古代美术是如此热情与虔诚，但这种学习仅仅是学习，习古本身并非目的，这是张大千作为一个天才画家与其他嗜古成癖、为古而古的画家们一个原则性的差别。

张大千十分清醒地认识到，绘画是一种创造性的活动，但要想有创造，必先有所师承，师承与创造是相辅相成的关系。张大千曾说："夫艺事之极，故与道通……非学有所承，智周无外，何足以雕镂万象，扬榷千古也哉！"又说："大抵艺事，最初纯有古人，继则溶古人而有我，终乃古人与我俱亡，始臻化境。"所以，青年时期的张大千往往以"纯有古人"的刻苦临仿为方法，用心体会古人用意之所在。然因其学习古人不拘一家一派之术，所以对传统能有广泛而系统的理解。同时，张大千临仿古人，善于从中体悟，所以其临仿所得，也就容易突破对外在形式的简单模仿层次。如其通过两年多时间对敦煌进行研究、临仿，就写出了20余万字的《敦煌石室记》。张大千从中不仅体悟到中国艺术源于现实的写实性，还体悟到它的超现实性，"是由超脱的反归于内省的，从敏慧的进入到大彻大悟的境界"。"凡画佛教的佛像和附带的图案画等，不必与现实相似，最要紧的是超物的观念。"张大千从研究敦煌壁画得到的如对失传了的古代重彩画的再发现与重视，对崇高浩大的复杂的"画家之画"的推崇，对人物画地位的强调，则不仅对张大千自己后来的艺术道路产生了难以估量的影响，而且对整个现代乃至当代中国画坛的影响也是难以估量的。而从摹古中体会到自我独创的极端重要性，这可谓张大千仿古的匠心发现了。张大千在他的《敦煌石室记》中说：

画法自成一家，绝不摹仿，我即画，画即我，学我者，亦我也，有此成见，故画不题名。佛洞观像者，逾五百身，画法各异，是其明证。

张大千习古之用心良苦与另辟蹊径，于此亦可见一斑。而其随时以创造的心态去看待摹古工作，也是张大千与其他好古者的原则性区别。

在经历了"最初纯有古人"的纯粹学习、研究临仿古代绘画的过程后，张大千也的确有一个他所谓的"继则溶古人而有我"的阶段。在这段时期中，张大千主要对他所掌握的极为丰富的各家各派传统进行选择、综合和利用。大陆画坛所能见到的张大千20世纪50年代以前的作品，大多属于这个阶段的创作。

黄山八景写生册之文殊院　张大千

　　我们可以从文人画味道颇浓的张大千作品中看到其受到大量的院体绘画的明显影响。写实性，是院体画和文人画的一个重要区别性特征。如果说，"论画以形似，见与儿童邻"（宋·苏轼）是文人画的一大标志的话，那么，严格的写实性则是院画系统的特征。虽从艺术修养、艺术才情上看，张大千与文人画家气质十分接近，但从绘画主张上看，他却有明显的写实追求。他主张，"画一种东西，必须要了解其理，其形，其情"。"花鸟画以宋朝为最好。……因为宋人对物情、物理、物态观察得极细致。"[1]张大千在其画论中多次表示过他对宋画的兴趣，对历史上韩幹以马为师、易元吉入山观猿等院画类型的故事也津津乐道，而他本人，就和其兄善孖养虎，以供善孖画虎之用，养马、猿、犬、猫以做范型。张大千自己的画也因此带上明显的包括宋代院体在内的院画风范。张大千什么都能画，山水、花鸟、人物、鞍马、蔬果、草虫、走兽、佛道，可谓无所不能。古代文人画家一般只治一技，画山水者连点景小人都不会画。郑板桥亦"一生只画兰竹，不治他

1　张大千：《张大千画说》，上海书画出版社，1986。

技"。这些文人反视百技皆能者为画工俗夫。张大千身跻文人画家群中，却强调：

不能只学一门，应该广泛学习，要山水、人物、花鸟都能画，只能是说长于什么，才能算大画家。

又说："天下事一通百通。画虽小道，讵能外此？工山水者，必能花卉；善花卉者，必能人物。如谓能此而不能彼，则不足以言通。"

请注意张大千"大画家"的概念。这种以无所不能的描绘客观万物的技能作为"大画家"内涵之一的态度，与黄宾虹带有极为浓厚的文人画意识，以笔墨高下定"名家""大家"的态度完全不同。这无疑带有鲜明的、世纪性的写实思潮的印记。而张大千的写实功夫的确也极好，他力求恢复已被文人画中断了的院画式勾染方法，在反复勾勒和层层重色渲染之中表达事物的形状之美和线条及色彩的形式之美。他经常"以宋人法写之"，画了不少处在标准院画系统中的人物画、花卉画、鞍马画。如其唐人风范的《韩干照夜白图》（1947年）、南唐风范的《仿南唐顾闳中〈斗鸡图〉》（1945年）、有周文矩《宫中图》意味的《蓉桂呈芳》（1980年）以及构图复杂、人物众多、有融合周文矩和赵佶人物画意味的《文会图》（1946年），如此等等。值得特别指出的是，张大千这些用院画方法画出的作品已不属于纯仿古人技法之作，张大千在这些画中对古代技法进行了综合运用，并加进了现代写实的技巧。例如《文会图》，我们既可以在其中看到周文矩的造型方式，又可看到赵佶，乃至元代钱选、赵孟頫人物画在构图、用笔、造型诸方面的特点。《蓉桂呈芳》无疑源自周文矩的《宫中图》，但那小写意点簇式的桂树及同样意笔式的文人用线，显然又远远超出南唐时人物画规范。而张大千以他学过的现代人物写实之法去创作《临抚王齐翰〈释慧永驯虎图〉》及《孽海花》，虽说运用的是院体式勾勒渲染之法，但从那现代的严格写实及现代审美意味看也明显地突破了古人的藩篱。至于如1952年的《修竹仕女图》，1946年的《仕女图》，当然更不用说1939年的《时装人物》，那种种现代美女的形象特征，娇美、丰满、性感的造型，那院体式细节之真实描绘，那精致的白描式勾勒与文人写意、笔意的小心结合，体现的当然是张大千式现代美人画——尽管她们着的或许是古装——的自我风格。

再看张大千的山水画。山水画发展到明代松江派之董其昌及其清初"四王"时，作画第一讲究的已经绝对是"笔墨"了，即王学浩所谓"作画第一论笔墨"，盛大士所谓"胜于丘壑为作家，胜于笔墨为士气"。如此忽视丘壑造型、位置等章法布局因素，以致落下了清初笪重光指出的"士夫得其意而位置不稳"的时代性通病。张大千虽也认同笔墨，却强调"山水画的结构和位置，必须特别加意"，还以北宋院画家郭熙为例，"昔人郭河阳论画，曰要可以观，可以游，可以居。……这样好的地方，怎样能够搬家去住才好呢！要达到这样的山水画，才算够条件了"。这种对待山水画的态度，显然与当代黄宾虹那恍惚朦胧，山势起伏走向都难以明了，而仅在笔墨意趣上做文章的文人画家思路俨然不同，而具有典型的院画特征。张大千对文人山水是不满的："中国画自唐宋而

后，有文人画一派，不免偏重在笔墨方面，而在画理方面，则比较失于疏忽。如果把唐、宋大家名迹拿来细细地观审，那画理的严明，春夏秋冬、阴晴雨雪，简直是体会无遗！"又说："我国古代的画……没有不十分精细的。就拿唐宋文人的山水画而论，也是千岩万壑，繁复异常，精细无比。不只北宗如此，南宗也是如此。不知道后人怎样闹出文人画的派别，以为写意只要几笔就够了。"可见张大千虽然十分推崇院画北宗山水，但对寥寥几笔的"写意"文人山水却是反感的。他甚至提出了与文人画全然相反的另一重要观点：

> 写意两个字，依我看来，写是用笔，意是造境。不是狂涂乱抹的，也不是所谓文人遣兴的，在书房用笔头写写的意思。

而张大千在大量地临习、研究中国远古绘画和院体画，尤其是巨幅敦煌壁画后，他对看似十分草率而小气的文人画已极为不满，而提出了"画家之画"的重要概念：

> 作为一个绘画专业者，要忠实于艺术，不能妄图名利；不应只学"文人画"的墨戏，而要学"画家之画"，打下各方面的扎实功底。

"画家之画"是张大千对流行数百年而有竿滥之势的文人墨戏针锋相对的逆反。对在今天还打着产生于古代社会，清高超迈、不食人间烟火的业余文人画家们的旗号，却在现代干着职业赚钱营生的"新文人画"流来说，"画家之画"不啻为当头棒喝。张大千对"画家之画"有一更令人感奋的解说：

> 我尝说会作文章的一生必要作几篇大文章，如记国家人物的兴废，或学术上的创见特解，这才可以站得住；画家也必要有几幅伟大的画，才能够在画坛立足！
>
> 所谓大者，一方面是在面积上讲，一方面却在题材上讲，必定要能在寻丈绢素之上，画出繁复的画，这才见本领，才见魄力。如果没有大的气概，大的心胸，那里可以画出伟大场面的画？！[1]

在中国画坛经历过数百年的文人墨戏之后，张大千从唐宋绘画入手，从敦煌入手，重振中华民族绘画雄强大气之风，这无疑是有重要现代意义的。而张大千所提倡的"画家之画"固然有寻丈泼墨荷花，有复杂的人物画，但更多地体现在他的山水画上。他学石涛，学髡残，学王蒙，文人画家中这些以画复杂造型著称的山水画家给了张大千以重要的启发，而董源、巨然、郭熙乃至"南宋四家"更为精细、更为写实的画风更成为张大千山水画的楷模。张大千的山水画一直以大幅的画面、复杂的结构、精致的细节及真实的造型，融合文人画的笔墨意味而自成一格。就是到他用大泼彩之时，这种基本风貌仍一以贯之。如其高53.3 cm、长1996 cm的巨幅泼彩长卷《长江万里图》，从那

1 谢家孝：《张大千的世界》，台北时报文化出版事业有限公司，1983。

黄山八景写生册之始信峰　张大千

郁郁葱葱的青城山、岷江上的灌县绳桥开始，历尽家乡川江段，那无数的舟楫，大江两岸的群山、农田、溪涧、悬瀑、农家、桥梁，种种耐人寻味的细节安排，寄托着张大千深沉的乡思。此画堪称"画家之画"的典范之作。就连老人去世前画了两年，至临终尚未完成的千古绝唱《庐山图》，也是一幅烟笼雾绕、草木丰茂、泉瀑潺潺、充满细节真实感的长12 m、高2 m的大幅泼彩巨构。张大千以其超人的才气，刻苦的研究和对技术不懈的学习，以自己的"画家之画"为现代中国画坛树立了光辉的楷模形象。

张大千对古代美术的这种全方位的、有选择的、带有综合运用特色的继承，的确已经带有"溶古人而有我"的阶段特色了。由于大陆一般只能看到张大千20世纪40年代以前的作品，这类作品或者以临习古人为主，或者以综合古人而自出手眼为特色，"传统"派的意味是较浓的。所以在当时，张大千就被人称为"旧派画家"。在当代大陆评论家的若干著述中，张大千也往往被描述成一个传统派，于创新上无重要贡献等。

如果我们对张大千做全方位的考察，他那对传统所做的极为精深的研究成就绝不应该掩盖他

祖桐四年屬畫 甲子十二月
大千張爰大風堂下

烟渐暖只覺起来頻慵然安
蓬室君去管瑶階濃潯换
小扇羅執盖長後會種檀身
撥洛记歸程天樣杳星然
天王短消金門士子再題

仕女　张大千

在创造与探索上付出的巨大努力，更不应该因此背上了"旧派"与"传统派"的名号。其实，张大千对传统的研究，在他看来，只不过是学习的第一步而已。他曾说过："只我个人的经验，也是我学习的历程来说，要想画出成绩来，首重勾勒，次重写生。""古人有所谓'读万卷书，行万里路'，这是什么意思呢？因为见闻广博，要从实地观察得来。……名山大川，熟于心中，胸中有了丘壑，下笔自然有所依据。"而且，熟悉中国古代艺术的张大千，还从一种更高的审美层次去看待游历，以为"游历不但是绘画资料的源泉，并且可以窥探宇宙万物的全貌，养成广阔的心胸"。20世纪40年代之前，张大千在国内已是"老夫足迹半天下，北游滇渤西西夏"，加之游学日本，行旅朝鲜，讲学印度，20世纪50年代以后更在全世界自由来去。张大千不仅到过的地方多，而且由于他把这种游历看成是人生的一大快事，加上受师造化的古代传统的影响，他对自然的体悟也比一般人深。"要领略山川灵气，不是说游历到过那儿就算完事了，实在要身入其中，栖息其间，朝夕孕育，体会物情，观察物态，融会贯通，所谓胸中自有丘壑之后，才能绘出传神之画。"由于张大千对自然的真心爱恋，他对物情、物理、物态的观察及表现的提倡，加之他游历各地的写生习惯及博闻强识的天赋秉性，张大千的绘画，尤其是其50年代之后的绘画，其题材不少是直接源于具体的现实生活和特定的自然环境。为画花鸟动物，张大千养花畜鸟，猫、狗、虎、猿亦在其园中，所画多为写生，难怪生动而真切。他的仕女、人物，也大多为直接写生的结果。50年代以后，张大千所作山水，不少作品就直接以具体的地貌为绘画对象，如《印度大吉岭瀑布》《瑞士瓦浪湖》《巴西八德园》《阿里山云海》等。而构成或恐是现代中国画史上又一大奇观的是，这位50年代以后再也未能回祖国大陆的天才画家，把他对家乡的无限思念一一寄托在绘画上。他唤起他那超常的记忆力，把往昔游历祖国大好河山的种种体悟和忆念全以非常具体的形象表现。他非常具体地画出《长江万里图》由一个又一个细节连缀而成的画面，画出《庐山图》真实而丰富的变化。50年代至80年代，强烈的思乡之情还使张大千画出了一批更为细腻、具体，更具局部地域特色，因此对形象记忆力和形象特征的表现力要求都更为严格的作品。如1956年画四川的《资中八胜》、1967年的《峨剑夔巫通屏》、1978年的《黄山纪游》、1980年的《匡庐俯瞰宫亭湖》《黄山始信峰》、1979年到1981年间画的《峨眉三顶》《峨眉奇峰》……张大千在处理这些非具体而不能唤起自己思乡之恋的山水画时，俨然以写生的要求严格地在自己记忆的形象之库中搜寻，画出来是格外生动而感人的。以《青城胜概》为例，这座张大千居住数年，"自诩名山足此生，携家犹得住青城"的名山勾起了大千无限思念之情，他的此画虽为记忆之画，却具体到"此在青龙岗俯瞰常道观青城胜处也"的地步。他的《资中八胜》是其1956年在巴黎时所画，"每话故山之胜，辄为唏嘘，为写资中八景，以慰羁情"。而所画当然都是非常具体的地方了。如"倒挂琵琶。珠江西南岸，有石高数丈，上丰下锐，状如琵琶倒挂，因名。……忽忽已是四十余年前事，真如隔世矣"，如此等等，难以枚举。这些包容着深沉的情感，体现着具体地域的形象特色，或勾勒，或青绿，或水墨写意，或泼彩淋漓的

大批作品的客观存在，让我们很难以摹古派、旧派或传统派之名去规限这位才气横溢的画家。张大千对"师造化"如此执着的追求，也是他与把师造化之写实当成自己毕生追求及信条的徐悲鸿的友谊基础。或许，也正是从这点出发，徐悲鸿才发出其慨叹：

> 徒知大千善摹古人者，皆浅之乎测大千者也！[1]

是的，"浅之乎测大千者"的确或者仅仅炫目于大千之前无古人后无来者的摹古本事而"徒知大千善摹古人"，或者对大千那融文人画、院画、民间画于一体的艺术不甚了解，或虽然了解，却不明白这种融合在20世纪民主与科学社会性思潮中的重大时代性和现代性意义。当然，还有一种可能是，当代一些"浅之乎测大千者"大多仅就张大千40年代以前的作品而评之，很少了解张大千在渡过其摹古与融古于我的阶段之后，在50年代至80年代30余年里，这个张大千一生艺术生涯中的黄金阶段，亦即其步入全面创造的辉煌阶段后的艺术实践情况；中国大陆不少评论家连张大千此阶段的原作也极少看到，对张大千在海外的艺术经历也无从知晓；或者，虽有风闻或略知一二，却又难于从中把握这种创造的意义……近年来，不时有从其临古、鉴古之超绝本事出发而反贬大千者，则多属上述"浅之乎测大千者也"。

实际上，20世纪50年代至80年代，即张大千五十余岁至八十余岁，才是这位二十余岁就成大名的天才画家最为辉煌的时期，在经历了自称的习古与融古这两个阶段之后，张大千始步入其忘古而自我创造的崭新阶段。如果说，40年代以前的张大千已集中国古代美术传统之大成，融文人画、院体画与民间绘画三大支流为一炉，且自出手眼，从传统美术中开辟出一全新的综合境界的话，那么，50年代之后的张大千，更以此种丰厚的学养为根基，从形式语言的角度，创立了自己独特的具有鲜明现代感的形式语言新体系。如笔者在本书中多次表述过的那样，美术是一种视觉形式的艺术，美术史也就是在情感与观念支配下的形式语言演进历史，美术史上的大师们，都是承前启后的独特形式的创造者。天才的张大千在经历了学习并融会古代美术传统的阶段之后，开始进入这种创造的阶段，创造了那让他名震中外的大泼彩画法。

张大千的艺术是有其演变过程的，大致可以20世纪40年代初敦煌之行为界划分。前期主要以研习传统、临仿诸家为主。张大千少年得志，青年时期享大名，主要靠的就是这种仿古乱真之绝技。40年代即有人因此而称张大千为"旧派画家"：

> 旧派作家中一个多彩的画家是张大千，他画山水显是从石涛入手，而又带有任伯年影响的。这种风格在中国传统技法上说应该也是属于北宗。他的色彩之鲜丽，却是在北宗画里时下无两的。青绿和浓墨鲜红的对照，用得有点出人意表。……张大千大概对临仿古人下过很大功夫。据说他仿古

1 徐悲鸿：《张大千画集·序》，中华书局，1936。

庐山图　张大千

常可乱真，特别是仿石涛山水，我看了不少可怀疑是他的手笔的石涛作品。最近他又临了一些敦煌壁画回来，对他的画风大概将有新的转变吧。

忽庵这段十分有代表性的话说明了张大千在当时画坛的地位，他那仿古的绝技名声太大，使他成为"旧派"的代表。但是，人们也看到这个"旧派"那浓丽的色彩，"对描写的质、量的感觉"，"对明暗色彩对照"敏感等全新的特质。[1]而且敦煌画风与"旧派"文人画、院画系统如此不同，使人们有理由期待这位天才画家画风的新变。

事实上，敦煌之行的确是张大千艺术历程上的一大转折。在敦煌面壁苦修两年多，张大千从中领会到他在此前的传统美术中所未能体悟到的许许多多东西。他感受到中国艺术一度呈现的那种雄强浩大的恢宏气度，感受到中国艺术一度拥有过的那种辉煌绚丽的色彩，他体悟到中国艺术那种写实与超现实的融合，以及融合中外而出之以民族化、中国化的特色。张大千在谈"敦煌壁画对中国绘画之影响"时列举出十大要点，即"佛像、人像画的抬头""线条的被重视""勾染方法的复古""使画坛小巧作风变为伟大""把画坛的苟简之风变为精密""对画佛与菩萨像有了精确的认识""女人都变为健美""有关史实的画走向写实的路上去了""写佛画却要超现实来适合本国人的口味""西洋画不足以骇倒我国的画坛"。张大千所谈的这些影响，实则又是他画风改变的原因。研究敦煌艺术之后，他深深地感到：

中国绘画发展史，简直就是一部民族活力衰退史！

1　忽庵：《现代国画趋向》，香港《南金》1947年创刊号。

他开始注重对绘画的崇高美的追求。其风格由充满古典文人意趣向清新淡泊、雄强浩大发展，更重远古的渲染设色之法。他在大幅面上运用积墨、破墨之法，又把以前就喜用的浓重色彩朝更加复杂、浓艳、金碧辉煌方面发展；所画仕女也由清丽秀雅的古典美人造型向唐宋壁画中丰满、硕健型美女方向变化……张大千要在自己的绘画中恢复中华民族的自信与活力。他于1943年所绘之明艳灿烂的《朱荷通景屏》，其画面之巨，结构之满密，设色之明丽，尤其是那成团成垛的红色荷花，使之与古典文人墨荷或院体精致的工笔荷花不可同日而语。而1944年他所创作的一批仕女画，其丰满健美的造型和潇洒灵动劲健的用笔也非此前唐寅、冷枚式仕女娇弱之状可比拟。1944年的《采莲图》那清新、质朴的民间绘画情趣，也洋溢着勃勃的生气。陆丹林对此写诗称赞说，"海内张髯有盛名，敦煌归后笔纵横"。看来前述忽庵对"旧派"的张大千敦煌之行变化画风的期望的确是有结果的。

第二个阶段是综合古代传统而自出手眼，创立自己富丽而壮阔风格的时期。对一般画家来说，这已经是一个难以企及的高峰了。但对天才横绝的张大千来说，这个阶段是他创造出更多属于他自称的"溶古人而有我"的作品的阶段，即综合出新阶段。尽管所创境界已是前无古人，所用手法亦非传统某家某派所能的范围，但总的看，他还没有创立自己独特的语言系统，而是否有这个系统，是大家之所以为大家的标志。这个阶段一直持续到20世纪50年代末。直到大泼墨、大泼彩的出现，才成就了张大千今日的风貌。

1956年，张大千去法国巴黎举办他的个人画展。与他的画展同时在罗浮宫举办的有特意安排的马蒂斯的遗作展。在巴黎，张大千与华裔抽象画家赵无极交往，又在立体派大师毕加索那儿做客。回到巴西后，张大千因糖尿病引起眼疾而视力下降。1959年，张大千在巴西以泼墨之法画出《山园

骤雨图》，由此开始了他绘画生涯中的第三个阶段，即他所称的"古人与我俱亡，始臻化境"的创造阶段。

张大千后来名闻世界的大泼彩的确是从泼墨开始的。张大千的《山园骤雨图》与此前他的那些从结构到笔墨都渊源有自、"无一笔无来处"的山水画大不相同。从结构上看，该图取自然的一个微小局部，有地无天，画面满实。从画法上看，该画虽有局部勾勒的山岩树木，但占画面大部分的，却是以奔放、泼辣的用笔和水意盎然的大面积泼墨、破墨构成的墨象。这幅承前启后，既有旧法又融新意的作品奏响了张大千晚年变法的序曲。张大千对此说道：

> 在此之前，我完全临摹古人，一点也没有变。从这张画之后。发现了不一定用古人方法，也可以用自己的方法来表现。[1]

张大千还对自己使用泼墨法的原因做了一些说明，"我近年的画，因为目力的关系，在表现上似乎是变了"。又说，"予年六十，忽撄目疾，视茫茫矣，不复能刻意为工，所作都为减笔破墨"。[2]这一年，巴黎博物馆成立永久性中国画展览厅，张大千以12幅作品参加开幕式，其中就有他的这种草创初期的泼墨作品。到1961年，张大千的泼墨技法开始向泼彩发展，他在当年创作的《幽壑鸣泉》中就开始便使用这种泼彩法了。

张大千泼墨、泼彩的方法如下：在纸上或绢上稍定大体位置后，执碗往上泼色、泼墨水。或趁湿而破，或稍干再泼；或浓破淡，或淡破浓；或色破墨，或墨破色；或色与色破，或墨与墨破；或大碗狂泼，或小流浇注；或再加渲染而取柔和，或以笔导引以正轮廓。色与墨在水分高度饱和中互渗互融，形成一片迷离朦胧的神幻境界。此种放逸天成的泼彩之作有时又辅以风格相似的天然放逸之用笔略加勾勒，在一片抽象朦胧中呈现某些细节，如荷秆、荷花、民居、树木、山廊等。整个画面充满着浓厚的水晕墨章和抽象审美意趣。这种大泼彩有时略加勾勒呈现传统墨荷所未见之意象，如1980年的《朱荷图》；有时和传统勾皴之法结合较为紧密，如《长江万里图》《庐山图》；但有时又以泼为主，只在极小之局部进行稍加勾勒，使用这类技法的作品在张大千泼彩作品中所占比例较大，如其20世纪80年代的《春云晚霭图》、70年代的《松壑飞泉》《春山积翠》等。张大千的泼彩，有时奔放淋漓、抽象朦胧，可意会而难言传，如其《山雨欲来》《瑞士雪山》等，均极具抽象形式美感。但更多的时候，张大千泼彩的才能更在于他能雄浑浩大而不失精微地在墨沈淋漓之中通过渲染、引导、留白诸般控制手段，寓情绪表现于东方式理性之中，表现山间的溪流、屋舍、树木

1 张大千在巴西作泼墨图《山园骤雨图》后对江兆申的谈话，转引自林淑兰、张三舜《艺坛人士谈大千画艺》，载台湾《"中央日报"》1983年4月3日。
2 参见
　李永翘编《张大千画语录》，海南摄影美术出版社，1992。
　杨继仁：《张大千传》，文化艺术出版社，1985。

等。尤为令人慨叹的是，张大千甚至能以这种颇具偶然性的泼彩之风来表现具严格造型性的《哈巴狗》及狗身上细腻的绒毛。从60年代初，张大千就一直使用这种大泼墨、大泼彩或两者相结合之法到他去世，此间他也画一些传统味较浓的山水、花鸟和人物，但笔墨已更为雄肆、奔放和自由。

关于张大千泼彩法之渊源，不少评论家认为其受到了西方现代抽象画法的影响，且干脆把他列入"融合派"。尽管张大千一直坚持认为他的泼彩源自传统而与西方无关，但评论界却几乎不管这位已经去世了的老画家曾如何反复说明，而硬要给张大千戴上"中西融合"这顶时髦的桂冠。

事实上，张大千的泼彩法的确是从泼墨法发展而来的，而泼墨法，又的确是一种古老的传统之法。张大千坚持说：

> 我的泼墨方法，是脱胎于中国的古法，只不过加以变化罢了。[1]
> 并不是我发明了什么新画法，也是古人用过的画法，只是后来大家都不用了，我再用出来而已。[2]
> 世以为创新，目之抽象，予何创新，破墨法固我国之传统，特人久不用耳。这主要是从唐代王洽、宋代米芾、梁楷他们的泼墨法发展出来的。[3]

泼墨法是古代传统中一种重要的方法，这差不多是美术史常识。唐代的王洽"醺酣之后，即以墨泼。或笑或吟，脚蹙手抹"（朱景玄《唐朝名画录》），显然就是以手导引墨汁而成图画的。明代吴小仙"跪翻墨汁，信手涂抹，而风云惨惨生屏幛间"（姜绍书《无声诗史》卷二），因而被明宪宗叹为"真仙人笔"。其也不是以笔画，倒很像和张大千一样，以碗倒墨汁而以笔导引成形象。还有宋代的梁楷画《泼墨仙人图》，以水墨淋漓的泼墨效果去表现"淋漓襟袖尚模糊"的醉仙人形象。当然，古代的泼墨法大多仍用笔，不过笔更大，运笔更洒脱，墨汁与水的分量更重而已。而从泼墨到泼彩，只不过材料有变化而已，技法并无本质的不同。张大千20世纪60年代初期由泼墨而演变至泼彩，应被看成是顺理成章的事。张大千自己说：

> 我最近已能把石青当作水墨那样运用自如，而且得心应手。这是我近来惟一自觉的进步。我很高兴，也很得意！[4]

泼彩其实也是一种古法。许多评论家不了解画史，以为古人没有用过泼彩，还以为张大千所说启古人之法而用之是故弄玄虚。古人既然可以泼墨，又何尝不会泼彩呢？唐代天宝末进士封演撰《封氏闻见记》就明确地载有泼墨泼彩的详尽画法：

1 李永翘编《张大千画语录》，海南摄影美术出版社，1992。
2 谢家孝：《张大千的世界》，台北时报文化出版事业有限公司，1983。
3 杨继仁：《张大千传》，文化艺术出版社，1985。
4 谢家孝：《张大千的世界》，台北时报文化出版事业有限公司，1983。

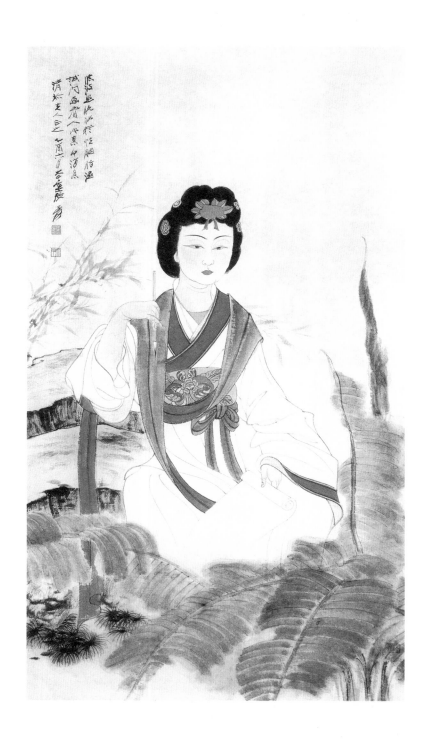

柳荫仕女图　张大千

大历中，吴士姓顾，以画山水，历抵诸侯之门。每画先帖绢数十幅于地，乃研墨汁及调诸彩色各贮一器，使数十人吹角击鼓，百人齐声喊叫。顾子著锦袄锦缠头，饮酒半酣，绕绢帖走十余匝，取墨汁摊写于绢上，次写诸色，乃以长巾一，一头覆于所写之处，使人坐压，己执巾角而曳之，回环既遍，然后以笔墨随势开决，为峰峦岛屿之状。

这种画法，不论就其蓄色水、墨水倾泻（"摊写"）之法，还是"以笔墨随势开决"引导之法，与张大千的泼彩之法均同出一源。这可是封演对亲自"闻见"的生动记载。[1]清中期以指画名世的高其佩亦泼过彩。高秉在《指头画说》中就记载过自己亲见高其佩用指画钟进士像：

有钩勒泼墨者，且有泼朱者，神奇变幻，不可端倪。

清中期著名画家沈宗骞著《芥舟学画编》更十分明确地提出过泼彩之法：

墨曰泼墨，山色曰泼翠，草色曰泼绿。泼之为用，最足发画中气韵。

可见，见多识广、遍阅古画及古代画论的张大千一再强调他所用之法古人早已有之并非在故弄玄虚。

从张大千的绘画历程来看，他遍临历代名家，从古代青绿山水、没骨设色山水到文人泼墨写意，无所不到，他对传统泼墨与色彩表现手法十分熟悉。1938年，张大千就有"仿吾家僧繇笔"的重彩山水画，色彩已十分丰富。而本来就十分重视民间院体画的张大千在敦煌考察两年多之后，已十分醉心于色彩。在敦煌，张大千对色彩进行了极为慎重而详尽的研究。他说，"我们试看敦煌壁画，不管是哪一个朝代，哪一派作风，他们都用重颜料，而且是矿物质原料，而是植物性的颜料。……并且上色还不止一次，必定在三次以上，这才使画的颜色，厚上加厚，美上加美"。张大千1943年所画《朱荷通景屏》全幅色彩浓重。而这段时间，张大千的色彩浓重之作不少。至于泼墨这种传统重要技法，几乎学遍传统之各家各派而名震画坛的张大千不可能没有尝试过。而1936年张大千所作《益都游屐》就已是较为标准之泼墨画法，那淋漓恣肆、水意盎然且几无墨线的画法与其20世纪50年代末期的泼墨画法极为相似。而1934年张大千所作《莲岳一角》之山头顶部与其1980年之《泼墨山水》不仅所用技法相似，就连造型都有相似之处。尽管在50年代以前，泼墨之法不过是其所学的传统技能中的一项，使用的次数有限，而且有时仅仅只在局部使用，如上述《莲岳一角》即是如此[2]，但这种曾经使用过的技法在被强化和发展之后成为其此后经常使用的技法却并非不能理解之事。

从风格内涵看，张大千的泼彩的确主要采用的是他所谓的传统"破墨"法，取浓淡色墨之互

1 李昕、李光复：《中国画泼墨泼彩溯源》，《美术观察》1996年第3期。
2 参见良知、金光编著《张大千书画集》图19、16、128，人民美术出版社，1991。

相渗化、积叠之"破"而达淋漓恣肆的效果。除有些表现雨、雾、云、雪特殊效果的泼彩其局部有抽象趋向外，张大千的大部分泼彩讲究严格控制，注意局部的细枝末节之准确与大片山体、云雾的抽象块面对比。在张大千看来，画画就得讲究物态、物理、物情，由此才可以寄情寓意，"无论画什么，总不出理、情、态三个原则"。因此，他对中国传统中——例如他所熟悉的超现实的敦煌壁画——的抽象性因素，并不孤立看待。他总认为抽象来源于且不脱离具象：

中国画三千年前就是抽象的，不过我们通常是精神上的抽象，而非形态上的抽象。

我认为，抽象的始祖是我们中国的老子。但我还认为，抽象是从具象而来，没有纯熟优美的具象基础就去搞什么抽象，不过是欺人之谈。

由于具有这个根本认识，所以张大千的泼彩无论怎么抽象，却总是和具象的因素直接地结合在一起的。他的泼彩画总是通过具象事物的符号性作用，以东方托物比兴寓意的传统方式表达其更为纯粹的东方式情感或意境。张大千20世纪30年代就对绘画的虚拟与实拟关系十分在意，他欣赏"虚在整体，实在局部"的处理，认为画龙点睛之处是马虎不得的。[1]而他60年代后的泼彩不也同样是"虚在整体，实在局部"吗？那大片荷叶、大片山体龙飞凤舞般的虚泼、流泻与局部花蕾、花朵、莲秆、屋舍、溪涧、田畴具体而周到的处理，不正是张大千几十年间的积习使然吗？这与刘海粟注意整体的轮廓、山体走向、结构的石涛式笔墨勾勒而仅在局部泼彩斑斓，整体实而局部虚的泼彩显然不同。有人认为张大千的泼彩源于西方抽象画，或直接受赵无极抽象画影响。他们觉得张大千那牵动画纸让色、墨、水任意流淌之法与西方的抽象绘画很相似。西方的抽象画源于西方式对精神神秘主义观念（代表人物为康定斯基）的兴趣，对事物外在形象的偶然性的否定和对本质永恒性、秩序性的理论追求（代表人物为蒙德里安），以及对无意识状态的科学性探求（达达主义、超现实主义），这与张大千托物比兴的东方思维可谓风马牛不相及。从1956年张大千与赵无极交往时赵无极的画风看，一直到1959年张大千大泼墨时，赵氏都是以一种细碎的、略显拘谨的用笔，在大量岩画纹样般的组织之中构成画面，这与张大千波澜壮阔、风卷残云般的大面积泼墨与泼彩风格亦迥然相异。西方的抽象画或者以无意识的纯粹偶然性去表现，或者以现代色彩构成或平面构成原理做纯粹抽象的设计，而张大千的泼彩画却是在抽象意趣的配合下做具象式描绘。而且，这种色墨交融形成的色墨之象的形式意趣及其相互间对立统一的辩证关系构成了其画面结构的支点。他的泼彩作品基本上未对光线做特别处理，而是注意形象自身的结构与黑白、疏密、大小以及色墨的对立统一关系，这是其具有传统辩证思维的又一佐证。从色彩运用上看，张大千泼彩往往色中混墨，很少把原色直泼于画面，即使用石青、石绿相破，也是以大片水墨或深沉之墨蓝、墨绿衬底。清人王原祁要求"墨中有色，色中有墨"，要以此消色彩的火气。张大千以墨作底，是因为"色之有底，方显得

1 杨继仁：《张大千传》，文化艺术出版社，1985，第202页。

凝重，且有旧气。是为古人之法"。所以张大千的泼彩的确造成一种与传统水墨画内在精神气质相联系的意趣，自具一种凝重、雅逸、静穆、醇厚的带庄禅意味的东方神韵而与西方抽象艺术相去甚远。与张大千的泼彩相比，刘海粟把他在西方现代主义（如表现主义、野兽主义）油画中的原色挥洒之法直接用于画面，那些色彩强烈的石青、石绿、朱砂的直接倾倒与点染，倒真是中西结合的产物，而与大千之泼彩大异其趣。刘海粟称其泼彩为自创是不无道理的。[1]

另从传统积习上看，张大千对传统的热爱达到了近乎偏执的程度。张大千从18岁开始一生蓄中国式须髯，在国外建中国式庭院，一生穿传统长袍，头戴"东坡帽"。他不允许用绿瓦修筑其摩耶精舍，因有"僭越"之嫌。行礼一律以跪拜或拱手，不准孩子进洋学堂读书，遵从客人进屋内眷回避等古式礼仪。他强烈地把维护传统和民族自豪感相联系，甚至反感于人们称他为"东方的毕加索"。他画《长江万里图》也是以绝对古典的形式从右向左画，以致闹出了长江水向西流的公案……张大千的这种顽固的传统心态使他很难对西方艺术进行深入研究。事实上。在张大千的绘画技法、风格、意味，乃至他的画论中都很少出现西方绘画的因素，尽管他原则上赞成对西方艺术的借鉴，但他自己则明确地表示他不懂西方的艺术：

我一向说我不懂西画，但我认为画无论中西，都是由点线构成的。我一向承认，我对西洋艺术不甚了了。[2]

这位对西方艺术不太了解的画家虽然原则上同意中西结合，但对这种结合却持极为小心谨慎的态度：

一个人若能将西画的长处溶化到中国画里面来，看起来完全是中国画的神韵，不留丝毫西画的外观。这是绝顶聪明的天才。……否则，稍一不慎，就会变成不中不西、不伦不类，等于走火入魔了。

不少评论家因张大千这段话而硬给他戴上了融合中西而不留丝毫西画外观，尽是中国画神韵的桂冠。但是，坚决拒绝这份荣誉的张大千不正是因为自己不懂西方艺术，才对中西融合取如此谨慎的态度吗？不能因为张大千的作品具有抽象意味就非要把西方抽象派摊派在他的头上，正如不能把日本浮世绘说成是野兽派影响的结果一样，张大千本人反倒真的认为：

近代西洋各画家所倡导的抽象派，其实就是受中国画的影响。

对一个画家而言，具象的路子走完了，就难免会走入抽象。

1 张大千泼彩多由大片水色流动引导而成，整体性强，较沉静，属技法、风格上的全面创新。刘海粟泼彩大多为局部处理，较细碎，斑驳陆离，跳跃闪烁，动感强，但并非对技法、风格的系统突破。刘海粟泼彩晚大千十余年，虽各不相同，但刘受张影响、启发的可能性很大。

2 谢家孝：《张大千的世界》，台北时报文化出版事业有限公司，1983。

幽谷图　张大千

春水归舟　张大千

对完成了集中国绘画之大成的张大千来说，使用大泼彩完全就是一件顺理成章的简单事。

当然，说张大千的大泼彩的渊源是传统，并不意味着这只是一种对传统的沿袭，张大千的泼彩更多是他源于传统精神的独创。王洽、顾生、张璪、吴伟等人的泼墨泼彩或者没能留下，或者其狂放亦有限，高其佩的泼朱或沈宗骞所说之泼彩亦主要是在勾勒基础上一种较为奔放之施色而已。在"墨不能离笔，离笔则无墨"[1]的传统以笔统墨观的影响下，传统的泼墨与泼彩是不可能达到张大千这种自由程度的。

同时，说这种画法源于传统，也不意味着张大千的几十年海外生活对他毫无影响。他和毕加索的交往，他在巴黎罗浮宫与故世不久的马蒂斯的遗作并展，他与抽象画家赵无极的友谊……西方现代绘画引起过本来就十分开通的张大千的注意，给予过他启发是完全有可能的，尤其是正遇着他因眼疾受制于旧法之时。但是，更有可能的是，这些触动使他沿着他所习惯的传统思路而不是他所陌生的西方思维去思索，从而找寻到他独特的现代东方艺术之路。按着想当然的方式去附会无论从思维方式、技法风格还是从大千画论都无法找到根据的说法，得出中西融合的结论。那

1　潘天寿：《听天阁画谈随笔》，上海人民美术出版社，1980。

些干脆把张大千划归"融合派"的人，显然对其泼彩法的来龙去脉缺乏立足史实的研究，对其作品也少了实事求是的分析。

由于张大千多年寓居海外，大陆画坛对他缺乏了解，或者因为他与台湾政要交往甚密的关系，当代评论界对张大千的评价往往是极不充分乃至片面、错误和缺乏公正的。想当然式的附会或者张冠李戴地给张大千以融合中西的不当美名，或者以模仿西方水彩画之类浅薄的臆测对他予以莫名的否定，更有甚者，则仅凭张大千早期习古阶段的状况便以偏概全地名之曰传统派……这些对张大千的评价都是片面的，只有对其一生成就做综合的客观研究，并把他的艺术经历纳入世纪性的绘画思潮中，才能找到符合张大千真正历史地位和价值的准确坐标。

20世纪的中国画坛一直是以若干矛盾的存在为特色的。在世纪初新文化运动的影响下，由"科学"与"民主"两面大旗发展衍生出了现代画坛科学的写实主义与艺术的抒情表现的矛盾，西方文化的冲击与东方传统文化自身发展的矛盾；由民主观念衍生出了"为人生"与"为艺术"及雅与俗诸对矛盾。[1]张大千不喜欢争论理论问题，他极好的人缘也使他在中国画坛到处是朋友而无哪怕是学术争论上的对立者。不仅如此，张大千还以他那历史上罕见的对艺术的天生敏锐和丰富才情，成为促成这些世纪性矛盾达到统一的典型。

在世纪初全盘性批判传统、否定传统的强大文化思潮中，张大千以其巨大的才气对整个美术传统进行了全方位的研究。这种无与伦比的百科全书式的对传统坚定的回归，使之成为回归传统、重建民族文化，美术界另一重要思潮的一面旗帜。在鉴古之多、藏古之富、习古之全、仿古之真诸方面，在整个现代画坛是难有人与之比肩的。但是，这位迷恋传统的画家却极为幸运地没有陷入把文人画作为民族美术传统唯一代表的泥淖中。他以无所不包的态度对待整个传统，甚至，在已经具备深厚的文人画功底之后，他反倒更加关注和偏爱院体北宗的写实艺术和浪漫稚拙的民间艺术。他大力提倡具写实倾向和功力的"画家之画"。他深入地研究院体和敦煌大型的、具复杂写实性的艺术，又十分关注如董源、范宽、王蒙、石涛一类同样具写实性而功力深厚的文人画家。张大千从传统自身走向了时代性的写实。这位对西洋艺术"不甚了了"的画家没有像徐悲鸿、蒋兆和那样，试图调和西方写实素描与东方虚拟线条的矛盾，而是自由而轻松地汇入了时代性的写实主义思潮中且没有丢失其民族传统的本性。时代性、世纪性的科学写实与民族绘画的表现及形式特征的巨大矛盾，竟在这位天才画家的手中如此轻松地获得了和谐的统一。

一向以深入研究传统而闻名的张大千，也同样以罕见的热情迷恋着全部民族美术的传统。但是，张大千作为一个天才的纯粹艺术家，却又从一开始就意识到艺术本身就应该是创造，"画家自身便是上帝，有创造万物特权"。"一个艺术家最需要的，就是自由！"他从一开始就意识到为了创造，"必须先学习传统，然而学习传统又仅仅是为了创造"。学习古人，"要进得去出得来，师

1 请参见本书第一章对这四大矛盾的详尽论述。

古而不泥古。要不落前人窠臼，要有个人风格"。所以经过了习古与融古的阶段之后，对传统已了如指掌、烂熟于胸的张大千步入了"忘古"而创造的新阶段，他要"直造古人不到处"（张大千印文）。大泼墨与大泼彩即是这种全面创造之法。此阶段虽为"忘古"，但张大千在几十年习古与融古过程中获得的对传统的深刻理解和对传统的全面修养在其中起着重大的作用。如本文所析，对中国传统美术抽象性、表现性、抒情性诸性质的了解，对传统尤其是民间艺术、宗教艺术（如敦煌艺术）色彩表现的深刻把握，对文人画笔墨精神的理解，对色墨关系的辩证把握，对文人画墨、水、纸性能的掌握，都是张大千以"泼彩"之法对传统做"不着一字，尽得风流"不露痕迹的现代转化的坚实基础。然而，这种源自传统的崭新形式语言系统，既打破了"水墨为上"以禅道为基础的古典形态，又打破了"笔墨至上"的笔墨神圣观，而成为自明清以来水墨不断弱化、色彩逐渐加强这一画史趋势的逻辑发展的必然结果。[1]当现代画坛除了少数画家（如黄宾虹、傅抱石）对笔墨这一古老形式有重要突破，而大多数画家都陷在此中而难以出新之时，张大千则打破了"骨法用笔""万古不移"的迷信，打破了"肇自然之性，成造化之功"的水墨单调，而还中国绘画以色彩——而且是非笔的泼彩——这一强有力的人类共通的视觉语言。这就使他的绘画不仅以"画家之画"的特征把绘画由文人画的高蹈绝俗、雅逸超然的贵族宝座上拉回到世俗与民众之间，又使其绘画因为摆脱了古典禅道哲学玄奥神秘之纠缠而向单纯的视觉性回归，因为对传统的抽象性、象征性、表现性、虚拟性、意象性等本质因素的把握而与西方现代艺术产生了异曲而同工的效果。这种人类艺术的共性，现代画史中的陈师曾、林风眠、刘海粟、汪亚尘、傅抱石等一批人都曾指出过。当张大千自觉地强调并发展传统的这种优秀本质而大胆地扬弃陈旧的程式时，他自然也就找到了自身艺术在现代的立足点，找到了它的当代性和世界性，找到了传统与当代、东方与西方、艺术之雅与俗的契合点。张大千以其巨大的才气促成了这些中国画坛的世纪性矛盾的辩证统一。他对传统形式语言体系所做的创造性现代转化，为当代中国画的全方位、多角度发展做出了重要的铺垫。或许正是在这种意义上，这位在世界到处办展的画家的中国画作品才会受到世界各国人民的认同与喜爱，而张大千也才获得纽约国际艺术学会公选出的"世界第一大画家"称号，并获得金质奖章。

张大千以其卓绝的才情为现代中国画的发展做出了辉煌的贡献。他以其才情之富、游历之多、鉴古之深、习古之全、收藏之富、题材之广、技艺之精、风格之变、结构之繁、气象之大为现代画坛瞩目。他所倡导的"画家之画"在20世纪末叶，在中国画坛已蔚然以"中国画现代形态"之当代面目呈现而成思潮。或许还是徐悲鸿说得对：

> 大千潇洒，富于才思，未尝见其怒骂，但嬉笑已成文章，山水能尽南北之变。……夫能山水、人物、花鸟，俱卓然特立，虽欲不号之曰大家，其可得乎？

1 参见林木《明清文人画新潮》第三章第二节，上海人民美术出版社，1991。

林风眠（1900—1991）

第九节　林风眠

一度热情活跃的林风眠在相当长一段时期中是现代中国画坛上最沉寂、最默默无闻的人，然而这位处于寡言乃至木讷状态的老人的艺术却有着难以估量的巨大力量。随着时间的推移，林风眠愈来愈显示出他那一度被冷落、被忽视的强大存在。

林风眠（1900—1991），原名凤鸣，1900年11月22日（农历十月初一）出生于广东梅县一个穷苦的乡村画师家里，从小跟着当石匠的爷爷，领受着生活的艰辛，也感受着农村生活中无所不在的自然之美。5岁那年，林风眠即在《芥子园画谱》的引领下步入了艺术的世界。在父亲那朴实的写实风格和华侨带回的西方画册影响下，少年林风眠对西方写实主义绘画产生了兴趣。1919年，19岁的林风眠受五四运动的感召，赴法求学，就读于第戎国立美术学院和巴黎国立高等美术学院，在有"那个时代最学院派的画家"之称的柯罗蒙教授的工作室学习，这是教授过马蒂斯、凡·高的著名画家。学院式教育培养了林风眠对写实绘画的兴趣。林风眠对此写道，因为"自己是中国人，到法后想多学些中国所没有的东西，所以学西洋画很用功，素描画得很细致。当时最喜爱画细致写实的东西，到博物馆去也最爱看细致写实的画"[1]。但这时，一件对林风眠一生具有重要意义的事情发生了。正当林风眠沉溺于自然主义时，真诚地关心他的热爱东方艺术的第戎国立美术学院院长耶希斯教授去看望他，给这位盲目执迷于西方艺术的东方迷途羔羊指出了影响他一生的正确之路——从研究东方艺术，研究林风眠自己民族的传统艺术做起，艺术不能是盲目写实而应该是创造。诚恳的耶希斯说："你是一个中国人，你可知道，你们中国的艺术有多么宝贵的、优秀的传统啊！你怎么不去好好学习呢？"这位东方学子戏剧性地由一位西方人引导，在西方开始了研究东方艺术的进程，这也预示着林风眠一生东西方融合的漫漫征途的开始。耶希斯指出的回归东方与艺术的创造性这两个要点事实上构成了林风眠艺术的基石。林风眠啃着冷硬的面包，在巴黎的东方博物馆、陶瓷博物馆里陶冶出的审美情感、形成的价值标准带他走上了一条独特的艺术之路。

在西方留学期间，融合中西的主张使包括林风眠在内的一批留学生组织起"霍普斯会"，并举办了以这一精神为宗旨的展览，获蔡元培的好评。展览中，"尤以林风眠君之画最多，而最富于创造之价值"。林风眠的艺术为蔡元培所注目。1925年，林风眠归国，被蔡元培推荐出任国立北京艺术专门学校校长。在北京期间，他三顾茅庐，邀请齐白石到校任教。在发起前所未有的北京艺术大会后，因"赤化"之嫌，被张作霖迫害，辞去艺专校长之职而南下转任国民政府大学院艺术教育委员会主任委员及国立艺术院院长。1928年，林风眠组织了全国性艺术运动社，以"团结全国艺

1 本文引文非特别标注，均引自朱朴编著《林风眠》，学林出版社，1988。

术界的新力量，致力于艺术运动，促成东方之新兴艺术为宗旨"，以创造"新时代的艺术"，并于1929年在上海组织艺术运动社的大型美术展览会。直到1938年林风眠在湖南辞去与北平艺专合并后的国立艺术专科学校主任委员之职，林风眠这38年的人生是热烈的、辉煌的。关注人生的创作，提倡艺术运动，向全国慷慨激昂地宣言，构成了林风眠前半生的基调。后半生的林风眠则是在孤独、冷遇、歧视，甚至在恐怖与折磨的伴随下度过。但是，这位艺术老人却至死与艺术相伴随，默默地用令人难以相信的执着，孤独地从事他赖以维持其生命的艺术研究和实验，用他那抗御其不平际遇的美丽童心编织着情感和理想的诗画……作为一度叱咤风云的画坛领袖，林风眠所受的遭遇是极不公平的。他那凄苦的经历与他巨大成就之间那极大的落差给人无穷的慨叹！他被忽略到这种程度，以致他三请齐白石的著名经历也可以被轻而易举地移植到另外的人身上，流行数十年之久而无人过问无人更正！如果说读一些著名画家著名学生的回忆录，能读到画家对学生的关心的话，那么，读林风眠学生们的回忆录，可读到林风眠那高洁的从不阿附的品格；可读到学生们崇敬先生却不能够保护他，眼睁睁看着他挨批判，受折磨；可读到同样是学生，有的只能深深地感谢那些帮助过、安慰过先生的同学；可读到1990年还期望去给事实上已不可能再去拜望并聆听教诲的林老师祝寿的学生们的话语，会禁不住一阵阵心酸——难道独具人格的艺术家，就仅仅因为他的杰出，就该招致如此的际遇吗？难道真的只能以国家之不幸去换来艺术家虽然成功却必须饱含着难以尽诉的凄楚之"幸"吗？[1]

林风眠的孤独与痛苦给人的印象太深了，以致人们一直认为林风眠是内向的、沉静的。但曾几何时，这个沉默的人却有着火一般的热情。他信奉蔡元培提出的艺术代宗教的观念，主张"艺术脱离宗教而趋于人生的表现，独当一面的直接满足人类的感情"。他也虔诚地把艺术当成改造社会的利器。他不满当时社会对艺术的忽视，对五四运动把第一把交椅让给文学界、思想界而不是艺术界而遗憾。他立誓要让艺术服务于社会，肩负改造国民精神的"艺术家的伟大的使命"。在他写于1927年的《致全国艺术界书》中，他的这种为民奉献乃至为民牺牲的决心有着鲜明的表露。林风眠说，他要艺术的运动"一方面以真正的作品问世，使国人知艺术品之究为何物……一方面为中国艺术界打开一条血路，将被逼入死路的艺术家救出来，共同为国人世人创造有生命的艺术作品不可"。

抱定此种信念，以"我入地狱"之精神，乃与五七同志，终日埋首画室之中，奋其全力，专在西洋艺术之创作，与中西艺术之沟通上做工夫；如是者六七年。

至于我个人，我是始终要以艺术运动为职志的！……只我一个人，也还要一样地担负这种工作！

1 清代诗人赵翼有诗云："国家不幸诗家幸，赋到沧桑句便工。"黄宗羲也认为，"独怪古之为文章者，及其身而显于世者，无论矣。即或憔悴，其篇章未有不流传身后，亦是荣辱屈伸之相折"。

他为此提出了"为艺术战"的火辣辣口号，并大倡为社会的艺术运动。他以"打倒贵族的少数独享的艺术，打倒非民间的离开民众的艺术……提倡全民的各阶级共享的艺术"为口号，发起了中国艺术史上第一次规模浩大、影响深远，包括音乐、美术、戏剧等各艺术门类的北京艺术大会。这是青年林风眠服务社会的一次壮举，其规模之大有今天由国家承办之艺术节的意味。他倡议建立美术馆，组织艺术运动社，倡办子民美育研究院……这些理想主义的行动尽管未能全部实现，但林风眠对美术、对社会、对祖国的一片赤子之心，伴随着热情的呼唤，感人至深。这一阶段，林风眠有不少直接反映现实生活、反映其对社会改革思考的作品，如反映人类演进的《探索》、对"沙基惨案"表现愤怒的《人道》以及《痛苦》《悲哀》，反映劳工生活的《休息》等。这些都表明了林风眠对黑暗现实的抗议与思索，这位善良的艺术家对艺术救国思想的实践。尽管林风眠对艺术救国的作用并没有抱天真的期望，但是，"要救此种混乱的心理状态，唯一办法——至少在我们从事艺术的人，以为只有提倡艺术运动，并且在从提倡艺术着手，把中国的文艺复兴运动重新唤醒转来，使其成为中国前途一线稀微的光明"[1]。艺术对社会的干预，并没有使林风眠忘记艺术自身的特征，这种清醒的态度在当时革命的年代是十分难得的。林风眠认为，"依照艺术家的说法，一切社会问题，应该都是感情问题"。从艺术家这个特殊的角度看，这应该是颇为清醒而睿智的见解，因为"艺术根本是感情的产物"，忽略了艺术自身的特质，艺术对社会的参与和表现，极为容易沦入干瘪、苍白的概念化说教与宣传。无数热心社会革命的艺术家从一种善良的愿望出发，最后却走向歧路，不正因为有昧于此吗？

正是因为这个原因，林风眠一面在热情地投身于现实生活，一面却对艺术自身规律的探索投入了极大的一般画家很难投入的精力。

在1936年正中书局出版的林风眠论文集《艺术丛论》的《自序》中，林风眠提到一个精彩的论断：

绘画底本质是绘画，无所谓派别也无所谓"中西"，这是个人自始就强力地主张着的。

的确，早在20世纪20年代，林风眠就一针见血地指出过，"埃及、希腊文艺复兴时代，以及中国唐、宋诸代艺术，能丰富而且伟大，其原因是很多，但主要问题还是在艺术自身，是否有丰富与伟大的可能"。[2]作为形式表现的绘画，负载着情感形式语言的创造，这的确应该是艺术最根本的问题，而仅就艺术这种本质的抽象性而言，的确也应该是无所谓派别和中西之分的——尽管我们将在下面看到，林风眠对民族固有传统是极度重视的。

这种观点，很容易使人将唯美主义和形式主义联系在一起，事实上，当20世纪60年代有人往

1 林风眠：《我们要注意》，《亚波罗》1928年10月1日第1期。
2 林风眠：《东西艺术之前途》，《东方杂志》1926年第23卷第10号。

秋山　林风眠

林风眠头上泼污水时，那些人正是这样干的。但是照林风眠看来，艺术家对社会的干预与影响只能通过艺术自身的方式，"艺术家原不必如经济学同政治学一样，可以直接干涉到人们的行为，他们只要他们所产生的所创造的的确是艺术品，如果是真正的艺术品，无论他是'艺术的艺术'或'人生的艺术'，总可以直接影响到人们的精神深处"[1]。正如傅抱石曾幽默地说过的那样，画家不能把画纸卷成大炮去打击敌人，过分功利主义地对待艺术，这样，既容易丢掉艺术的特质，对艺术自身造成危害，也因为夸大了艺术的功能而使自己陷入荒唐、幼稚与不切实际的泥潭。在林风眠看来，"只要是件真正的艺术作品，其力足以动一人者，也同样可以动千百万人而不已"。也正因为此，林风眠对当时文艺界关于"为人生"与"为艺术"之争颇不以为然。"艺术根本系人类情绪冲动一种向外的表现，完全是为创作而创作，绝不曾想到社会的功用问题上来。如果把艺术家限制在一定模型里，那不独无真正情绪上之表现，而艺术将流于不可收拾。"当然，这并不意味着艺术家的任何情绪都是积极的，"研究艺术的人，应负相当的人类情绪上的向上引导，由此不能不有相当的修养，不能不有一定的观念"。这样，艺术家一心创造好的作品，自然就可以开启民心，培养美好的情操而施影响于社会了。所以"倡'艺术的艺术'者，是艺术家的言论，倡'社会的艺术'者，是批评家的言论，两者并不相冲突"。[2]林风眠对纯粹艺术的观点使他把从情感上去陶冶、感化、美化人类情感的艺术与直接宣传、鼓动的艺术区别对待，认为这两种艺术都有其存在的价值。林风眠在抗战时期在国民政府做宣传工作时，也画过一些抗战宣传画，但这并不妨碍他同时在重庆南岸的一间仓库里搞他的中国画实验，那些方形宣纸上的静物仕女画就是于此时问世的。

搞清林风眠的观点，对我们认识林风眠前后期艺术有着重要的意义。当这位年轻的画坛领袖尚能发挥自己的作用，能以自己的言论和实践影响画坛时，他是意气风发、慷慨激昂的，作品中充满着干预社会的激情。但这位执着于艺术本身而反对成为任何人的奴隶的画家，有着极强的个性，这种不善迎合阿谀的个性在中国的土地上是很难顺利生存的。当重视人才、致力艺术的蔡元培1930年离开教育部后，全身心沉溺在艺术氛围中不谙人世的林风眠失去了在中国这块土地上的最后一把保护伞。他不与政要周旋，反而对他们有所冒犯，这样的现代名画家是不多的。林风眠此后顺理成章地逐渐步入其每况愈下的后半生。[3]到抗战初期，林风眠已失去了他在中国画坛的领导地位，尽管他在1937年1月还发表了也许是他一生中最后一次慷慨激昂的富于政治激情的讲话，主张与日本"要清算只有付之一战"。但一年后他被迫辞职，只能在重庆一间无人知晓的破屋子里步入他后半生几乎毫无影响力的生活。这位著名的画家被冷落了，甚至他的学生，甚至是

1 林风眠：《我们要注意》，《亚波罗》1928年10月1日第1期。
2 林风眠：《艺术的艺术与社会的艺术》，《晨报·星期画报》1927年第85期。
3 郑朝对此写道，林风眠当年得罪过当时的教育部部长陈立夫和次长张道藩。"他实在是一个非常纯粹的艺术家，他既不善自我吹嘘，又不会逢迎上司，更不懂耍手腕、搞权术……只好赋'归去来兮'"！见《林风眠艺术教育思想初探》，载郑朝、金尚义编《林风眠论》，浙江美术学院出版社，1990。

专搞艺术理论的学生都不知道他有众多的理论文章存在，对他孤独的艺术所取得的成就都十分茫然。[1]林风眠至此失去了所有的影响力，伴随着本来就与世无争的林风眠的只有他早就发誓要为之奋斗的一个人的艺术了。是的，适合这位纯洁、天真、纯粹艺术家的只能是艺术，哪怕是孤独一生的艺术！——对一个沦落到如此境遇尚在坚持艺术创造的人，我们还能提出什么苛求呢？进入后半生的林风眠以他那知其不可为而为的宗教信徒般的虔诚和殉道者的坚贞，把自己整个地献给了神圣的艺术祭坛。正是林风眠对艺术的痴迷之情，使他的艺术达到了沉沦于庸俗、左右逢源的巴结权贵之人难望其项背的至高境界。

林风眠艺术的一大基石是他对民族传统的深入研究及深刻理解。如同所有殖民地、半殖民地落后国家的不少艺术家一样，林风眠也曾有过盲目地崇拜西方、崇拜西方古典写实主义的过程，也和东方不少画家一样，是在西方那些崇拜东方的权威——这些权威本来又受东方人崇拜——的启示下返归自我民族传统的。[2]这一点，林风眠是幸运的，他在他西方老师的正确引导下，在巴黎开始对祖国的丰厚遗产进行深入、系统，而非走马观花、感性的研究。

或许，只有在西方才可以更清楚地反观自己民族的艺术，只有距离感才能帮助其避免盲目的民族虚无倾向。林风眠以其学者的严谨态度开始了他探索东方艺术精神的历程。一开始，聪明的林风眠就把注意力集中在：

应该知道什么是所谓"中国画"底根本的方法。[3]

而这个"根本的方法"显然很难仅凭感觉去体会、去猜的，那是要在纷繁复杂的感性现象和理论发展的漫长历史中去研究、概括、抽象才能了解的，此外别无他法。林风眠之所以非凡，是因为他能认识到这点。从一开始，他就注意到：

什么是中国绘画的基础？寻求确定的解答应根据历史上过去的事实来做说明。

从历史方面观察，一民族文化之发达，一定是以固有文化为基础，吸收他民族的文化，造成新的时代，如此生生不已的。中国绘画过去的历史亦是如此。

从被收入在林风眠《艺术丛论》的1926年的《东西艺术之前途》、1927年的《致全国艺术界

1　见王朝闻《林风眠》，"我这个林校长的学生，在当时还十分懵懂……如今我想不起1935年是否读过此书"。"我感到迟至今日才读到他的《艺术论丛》（注：当为《艺术丛论》），未能比较早、比较全面地认识这位大师的发展过程，在五十年代，也没有像对待另一位大师齐白石的艺术那样作出一再的评价。这一切，表明我这个学生对老师还很缺乏应有的理解，更谈不到及时应有的支持"。载郑朝、金尚义编《林风眠论》，浙江美术学院出版社，1990。

2　林风眠《回忆与怀念》说："说来惭愧，作为一个中国的画家，当初，我还是在外国，在外国老师指点之下，开始学习中国的艺术传统的。"载1963年2月17日《新民晚报》。这种情况与日本、我国台湾地区的情况十分相似，参见本书第一章。

3　林风眠：《艺术丛论·自序》，载《艺术丛论》，正中书局，1936。

书》、1928年的《原始人类的艺术》、1929年的《中国绘画新论》等一系列历史研究的著述中，我们可以看到，林风眠形成了他的中国美术史观；他也从这种美术史的研究中，找到了自己艺术发展的道路。

林风眠的确非常重视历史，他以为没有历史的观念就无法进行正常的艺术批评，也必然会造成艺术的衰亡：

> 第一，艺术批评之缺乏。最重要的，没有历史观念的介绍。……这样没有历史观念的瞎谈艺术批评，结果不但不能领导艺术上的创作与时代产生新的倾向，且使社会方面，得到愈复杂纷乱的结果。[1]

林风眠关于艺术批评必须具备历史观的观点是极为精到的。缺乏历史观的批评在20世纪90年代还在泛滥，一群群不懂历史的"美术批评家"仅凭他们稔熟的"操作"手段就可以纵横捭阖于画坛，兴风作浪，掀起数年内就换一"代"的"代"风、"思潮"、"运动"，不懂历史的"批评家"却喜欢摆出权威的姿态任意给历史"定位"，岂非"愈复杂纷乱的结果"吗？从20年代一直到五六十年代，林风眠一直强调画家要出好作品，首先得研究历史，"咱们家，的确算得个富家，祖上留给我们的遗产，这么丰富。可就是心中无数，我们究竟有多少东西？还搞不清"。而对中国人瞧不起自己的艺术，与外国人对中国的热情相比也不如的情况，"无论如何听来总叫我们痛心的吧"。[2]

照林风眠看来，对传统的继承必须立足于根本，必须找出"固有的基础"和"根本的方法"，而这绝非一蹴而就、唾手可得的简单事，必须亲自对传统、对历史下一番研究的功夫。在这点上，林风眠就显示了他超人的智慧和深刻性，显示了他与一般仅留意于中国传统之外在形式，如线、水墨等画家的重要不同。为此，他甚至花大力气从研究原始社会做起，"从已有的各种材料中找出一条足为研究艺术史的人底模楷的线索来"[3]。林风眠对历史的研究在大半个世纪已经过去的今天看来尚有一定历史的局限，如：对原始艺术的研究缺乏考古的支持；对中国美术历史演进中深刻的东方美学、哲理的机制及其影响估计不足，而片面地把"单纯化"看成是物质材料的限制使然；他的中国画元、明、清三代衰落论，唐宋鼎盛论与他关于文院盛衰之消长观点相矛盾；等等。但总体看，他的研究极为精到与精彩！例如原始艺术诸现象所揭示的人类艺术普遍的精神性表现，精神表现与技术的非正比关系，艺术的抽象表现功能，单纯化原则（尽管原因把握不够）等研究至今仍闪烁着智慧的光芒。对八卦图、古老的中国文字、青铜器纹饰、汉画像砖石他总结道，"似倾向于写意方面多"，"中国人富于想象，取法自然不过为其小部分之应用而已"。林风眠认为，"中国艺术之

1 林风眠：《我们要注意》，《亚波罗》1928年10月1日第1期。
2 林风眠：《要认真地做研究工作》，《美术》1957年第6期。
3 林风眠：《艺术丛论·自序》，载《艺术丛论》，正中书局，1936。

古人诗意　林风眠

所长，适在抒情"，加之他从中国原始艺术中看到的"想象"，从汉代艺术中看到的"写意"，林
风眠把中国艺术归纳为：

> 东方艺术是以描写想象为主，结果倾于写意一方面。[1]

而在作于1929年的《中国绘画新论》中，林风眠把中国美术史分成两汉以前、佛教传入后的东
汉至唐宋、元及其以后三个时期，他依次得出的三个时期有图案装饰、曲线美、单纯化与表现时间
的变化这三种基本特征。林风眠还指出了中国绘画院体与写意两种倾向的消长规律，同时还认为造
成院画"衰败的原因，是堕落于限制及规定的方法中"。他认为以文人写意为代表的第三期艺术的
形成受绘画材料的局限，同时受到了文学与书法的影响。他认为：

> 中国的绘画，在环境思想与原料及技术上，已不能倾向于自然真实方面的描写，惟一的出路，
> 是抽象的描写。

而林风眠在巴黎时即已开始的对民间艺术的研究以及他对中国民间艺术的自觉探索、借鉴与实
践，则为中国现代艺术的发展开辟了又一重要的途径。林风眠对传统的研究相当深入细腻，且又能
从文化演进角度高屋建瓴，避免陷入表面之繁缛与枝蔓。他这种对传统精神本质的先知先觉，不仅
成为其艺术的坚实基础，而且构成了其艺术独领风骚的前提。

林风眠的智慧，不仅表现在他对传统独到而深刻的理解上，还表现在他对传统的批判继承和
创造性阐释上。林风眠注意到中国画材料形成的"绘画的技术上、形式上、方法上反而束缚了自由
思想和感情的表现"局限，注意到传统绘画因袭导致的"最大的毛病，便是忘记了时间，忘记了自
然"。他还能用现代的眼光创造性地阐释传统，用现代标准去选择传统之精英。他在原始艺术中看
到主观选择与表现在描绘现实上的作用，在传统山水中得出"山水画开始的时代是近于抽象的一种
标记"的论断。他并未对传统抽象因素盲目膜拜，而提出了经过改造的"单纯化"概念：

> 单纯的意义，并不是绘画中所流行的抽象写意画——文人随意几笔技巧的戏墨——可以代表，
> 是向复杂的自然物象中，寻求他显现的性格、质量和综合的色彩的表现。由细碎的现象中，归纳到
> 整体的观念中的意思。[2]

林风眠甚至从最具现代意味的色彩构成与平面构成的角度去观照极富民族色彩的古老戏剧艺
术，并以此构成热烈辉煌的独特画面。

林风眠对传统的返归并未影响他对西方艺术的研究，恰恰相反，对东方精神的透彻了解，使他

1 林风眠：《东西艺术之前途》，《东方杂志》1926年第23卷第10号。
2 林风眠：《中国绘画新论》，载《艺术丛论》，正中书局，1936。

在对西方艺术的研究与借鉴上有了更为明确的方向与标准。

林风眠在法国巴黎留学时，正是西方现代派崛起之时。林风眠到法国学习之初，是跟随学院派的权威人物柯罗蒙学画的，这位曾把马蒂斯从教室里赶走的老师一直教了林风眠三年。林风眠从小自发的对写实的兴趣，使他情不自禁地在规范严谨因而不无僵化之弊的古典学院艺术中踟蹰。但是当林风眠在耶希斯的劝告下回归东方，熏沐于东方艺术的灵光与氛围时，一度让其无所知觉的西方现代艺术向其展示了另一番魅力。"我们觉得最可惊异的是，绘画上单纯化、时间化的完成，不在中国之元、明、清六百年之中，而结晶在欧洲现代的艺术中。这种不可否认的事实陈列在我们面前，我们应有怎样的感慨。"[1]对东方的了解，使林风眠对西方的借鉴有了更强的自主性与明确性。林风眠还注意到，"印象派形成的原因，则必须提到中国和日本"。他还注意到印象主义在色彩、简化的形象及构图方面强烈地受到东方艺术的影响。[2]正是这种从东方思维出发的观照，使林风眠用他研究东方艺术的兴趣和执着，关注着与东方似有远亲关系的这些奇异艺术。在1935年时，林风眠在商务印书馆出版了他编译的系统研究和评价立体主义、野兽主义及现代诸流派的《一九三五年的世界艺术》。林风眠不仅仅对西方现代诸派的兴趣很大，他对西方凡是好的艺术都喜欢，绝无自我封闭的"偏见"：

我欣赏的画家各个时代都不同，例如文艺复兴时期，我喜欢米开朗基罗、拉菲尔的东西，印象派的凡·高、高更我也很喜欢，还有莫利里安尼等。现代的，我喜欢马蒂斯、毕加索、达利、康丁斯基等。[3]

宽泛的兴趣和广撷博取的精神是林风眠能形成自身艺术特色的又一重要原因，也是林风眠艺术教学的基础。"木铃社"负责人曹白对此回忆道："林风眠在国立杭州艺专时，基本上采取'放任'的态度"。在林先生的鼓励和支持下，学校里经常举办各种展览，写实主义、抽象主义、表现主义均有，然而，看不出林风眠先生绝对支持哪一派，他也不属于任何一派，倒是各派学生都想把他说成是属于自己那派的。[4]对西方艺术的广泛借鉴，使林风眠即使在20世纪50年代至60年代，在现代诸派备受攻击之时，也能以极客观而诚恳的态度呼吁要搞清楚"它们怎样形成和成熟？不要先肯定或否定一切。必须研究它们，了解它们，的确消化它们，细细地做一番去芜存菁的工作"。[5]

林风眠对西方艺术的态度是有启发意义的。在20世纪的中国画坛，自始至终都流行着那种以盲目崇拜西方和以西方本位为特征的殖民文化风气。这些人以西方文化为基础、为标准，任意评判

1 林风眠：《中国绘画新论》，载《艺术丛论》，正中书局，1936。
2 林风眠：《印象派的绘画》，上海人民美术出版社，1958。
3 《林风眠台北答客问》，台湾《雄狮美术》1989年第11期。
4 《林风眠先生年谱》，载朱朴编著《林风眠》，学林出版社，1988。
5 林风眠：《要认真地做研究工作》，《美术》1957年第6期。

中国文化，臧否中国的艺术。凡是符合西方标准的中国艺术，他们可以承认；凡是与西方大相径庭的，他们就斥之为落后。他们挥舞着西方科学与写实的尺子去重新界定中国艺术的性质，一部中国美术史在他们的眼中被扭曲为一张荒唐的漫画。然而，缺乏对本民族艺术的了解，终年沉溺于与自己的民族文化差距过大而很难真正把握其实质，也自然难获得其真髓的西方艺术之中，则使自己丧失了立足之地，因而也丧失了学习西方艺术的条件和基础，也因此自然地丧失了对西方艺术真正学习和借鉴的可能。林风眠这种立足于中国艺术的本质精神而向西方所做的深入研究、借鉴及后面将分析到的成功实践，使他成为现代中国画坛向西方学习并融会中西的伟大楷模。

的确，在汲取中外的传统中，林风眠显示了他对中外艺术本质精神的洞察，这种洞察还随着他对中外艺术所做的比较研究的深入而更加深刻。在对中西艺术的研究中，林风眠感到东西艺术的确有许多本质性的区别。"研究东西艺术之同异，第一步当着手历史的探求。"林风眠对东方的中国艺术直溯源头的研究使他注意到中国艺术从原始时代起，就"不能说全是自然的模仿，实含有想象的构成意味"，"中国人富于想象，取法自然不过为其小部分之应用而已"。而从古埃及"完全是摹仿自然"到"希腊人的精神取法于自然，确为定论"，通过历史的研究，林风眠认识到，整个"西方的艺术，在历史上寻求其根本精神，描写与构成的方法，全系以自然为中心"。林风眠这篇发表于1926年10月的《东西艺术之前途》文章，与孙墫20世纪20年代初期的《中西画法之比较》、刘海粟1923年的《石涛与后期印象派》、汪亚尘1923年发表的《中国画与水彩画》《论国画与洋画》等相呼应，构成现代中国画史上早期中西美术比较学中颇具分量的一页。

林风眠虽然看到了两者的不同，却又从不同之处设想了融合的可能。他在同一篇文章中说：

> 西方艺术是以摹仿自然为中心，结果倾向于写实一方面。东方艺术是以描写想象为主，结果倾于写意一方面。艺术之构成，是由人类情绪上之冲动，而需要一种相当的形式以表现之。前一种寻求表现的形式在自身之外，后一种寻求表现的形式在自身之内。方法之不同而表现在外部之形式，因趋于相异；因相异而各有所长短，东西艺术之所以应沟通而调和便是这个缘故。

林风眠以其清醒的认识不仅指出了东西方各自之不同以及此种不同产生的原因，也为融合二者提供了理论与史实的依据。林风眠还进一步分析了东西艺术各自的长短，以为：

> 西方艺术，形式上之构成倾向于客观一方面，常常因为形式之过于发达，而缺乏情绪之表现，把自身变成机械，把艺术变为印刷物……东方艺术，形式上之构成倾向于主观一方面，常常因为形式之过于不发达，反而不能表现情绪上之所需求……其实西方艺术上之所短，正是东方艺术之所长，东方艺术之所短，正是西方艺术之所长。短长相补，世界新艺术之产生，正在目前。[1]

1 林风眠：《东西艺术之前途》，《东方杂志》1926年第23卷第10号。

　　这种立足于深思熟虑上的对东西艺术特征之分析，是林风眠一生坚持的融合中西道路的坚定基石。中西结合是一个极复杂的问题，画家必须以洞悉中西艺术之堂奥为前提，才能先入后出地、批判地产生出自己独特的创造来。这显然比那种照搬中国的传统，或抄袭西方的既有模式，或者极其肤浅的如写实加线条的形式拼接等所谓"改良"或"折衷"困难得多。这是一步走错，全盘皆输的危险之举。早在30年代初期，邓以蛰就认为中西艺术差别太大，"似乎很难沟通，强要混一，必成得此失彼之势，恐怕风眠是不肯惹起这种莫大的牺牲罢？"[1]但是林风眠十足的自信，超人的才智，使他一生矢志不渝地沿着自己设计的道路，在孤独与沉默中顽强地走向成功。虽然，林风眠也的确为此付出了艺术之外的种种"莫大的牺牲"。

　　林风眠的中西融合观是奠基于他对艺术民族性的认识的。他认为：

　　从个人意志活动的趋向上，我们找到个性；从种族的意志活动力的趋向上，我们找到民族性；从全人类意志活动的趋向上，我们找到时代性。[2]

　　任何艺术实际上都应该是在这三个层次上的个性与共性的统一体。个性的存在使民族艺术的精神必须坚持，共性的存在则使中西融合成为可能。从哲学的角度看，任何事物都是个性与共性的统一。林风眠在其《艺术丛论·序》中所称的"画无中西"之说也是对各民族艺术的共性的认可。但是世界上又并不存在缺乏个性而仅余抽象共性的事物，任何个性中都包含着共性。更重要的是，任何共性又都只能存在于个性之中。这就是艺术何以要强调个性，强调民族性的原因所在。林风眠对此一直保持清醒的态度，"一民族文化之发达，一定是以固有文化为基础，吸收他民族的文化，造成新的时代，如此生生不已"[3]。这个世纪初就提出了的观点，林风眠直到他去世前是一直坚持着的。[4]

　　林风眠的中西融合自然不是以西方为中心的对落后中国画的"改良"，亦非无原则的盲目"折衷"，主张以固有文化为基础的林风眠也并没有如其时一般画家那样炫目于中国画的线条、水墨等表面形式，他要找的是中国画"根本的方法"：

　　我希望：果然是很固执地以为"非是中国画不能算好的绘画"的人，应该知道什么是所谓"中国画"的根本方法，不要上了别人底当还不知道；果然是很以"西洋画"为好的人，也要知道"中

1 邓以蛰：《观林风眠的绘画展览会因论及中西画的区别》，载姚渔湘编著《中国画讨论集》，立达书局，1932。
2 林风眠：《什么是我们的坦途》，《民国日报》1934年新年特刊。
3 林风眠：《中国绘画新论》，载《艺术丛论》，正中书局，1936。
4 林风眠1989年时在台北说，"一个民族的文化，一定是固有的文化为基础"。见《林风眠台北答客问》，台湾《雄狮美术》1989年第11期。

寒鸦　林风眠

国画"有它可以成立的要素，这要素有些实可补足所谓"西洋画"之所缺少的。[1]

可见，在林风眠看来，决定中国画性质的应是一些带有本质性倾向的核心与造型原则，而并非仅仅是某些表面化易变的外在形式，这就是他在对历史和传统的研究中所得出的结论。从原始彩陶、三代青铜到唐宋院画及元、明、清文人画，其间艺术之外在形式经历了无数的变化，但骨子里的中国艺术精神，即他所称的想象性、写意性、情感性和造型的基本原则，即他所称的图案化、曲线美与单纯化却相对稳定。在后面对林风眠艺术的具体分析中，我们将看到这种立足于中国艺术精神本质的做法将使林风眠的中西融合获得一片多么广阔、多么自由的可供他尽情创造的崭新艺术天地。有一种观点认为，林风眠是很机智地选择了充满生命活力和现代感的西方现代艺术和中国早期可塑性强的汉唐艺术，而不是与高度规范、精致因而可塑性较弱的文人画联姻，所以容易成功。舍弃西方写实传统（一般留洋艺术家不忍这么做）和文人画传统，则显示了林风眠的大智大勇。其实，这不是一个机智与否的问题，林风眠这么做植根于他对中西文化异同的深刻理解。中国艺术本来具备浓厚的抒情性和主观性，而照林风眠看来，晚期文人画之僵化则已经违背了这个原则，亦如西方古典学院派的同样僵化一样，他便只能从清新活泼的早期民间艺术中去选择；而西方现代艺术从严格的写实中跳出来，自身又已吸收了大量东方的因素，与东方艺术有某些相似之处因而也就有自然的亲和性。林风眠融合中西的这些做法，实则立足于对大量史实的精深研究和对中国艺术之"根本方法"、精神本质的探求。这绝非"机智"地对形式语言做出的选择，而是深思熟虑与深入洞察的结果。[2]相较之下，徐悲鸿在融合中西时之所以走上歧路，恰恰是因为在理解东方艺术的实质上犯了错误。徐悲鸿把属于形式的线条当成了本源，又把本属于西方的"自然主义"错会成东方艺术之本质。

明白了东西艺术的异同长短，站稳了"固有文化"与"根本精神"的脚跟，林风眠改造国画时就有了坚实的基础、清楚的方向和明确的措施。

对情感表现的高度重视构成了林风眠绘画的基础。在林风眠看来，艺术之本质就是情感的表现，"艺术是情绪冲动之表现""艺术为人类情绪的冲动""艺术根本是感情的产物"。而中国艺术从原始时代就表现出的想象性，使中国后世艺术逐渐走向了意象与写意之途。林风眠十分注意在自己的作品中贯注个人在生活中体验到的情感。在这点上，林风眠至老未泯的童心保证了他艺术的纯洁。比中国一般画家幸运的是，一度连工作单位都没有的林风眠一生可以只画他自己喜欢画的东西。他在生活中汲取灵感，如孩子般老趴在车窗边看着窗外飞驰的风景，体验自然的美妙，亦如他的学生艾青咏叹的那样，"他所倾心的／是日常所见的风景／……对芦苇有难解的感情／从鹭鸶和芦苇求得和谐／迎风疾飞的秋鹜／从低压的云加强悲郁的气氛／具有慧眼的猫头鹰／抖动翅膀的鱼鹰／

1 林风眠：《艺术丛论·自序》，载《艺术丛论》，正中书局，1936。
2 郎绍君：《创造新的审美结构：林风眠对绘画形式语言的探索》，《文艺研究》1990年第2期。

从公鸡找到民间剪纸的单纯／从喧闹的小鸟找到儿童画的天真……"[1]真诚而浓烈的情感，构成了林风眠绘画重要的基础。林风眠一直坚持这个重要的原则：

> 我的绘画题材主要来自生活，要画画总要有材料……想办法研究它。清楚以后，熟悉了某一类东西，再把自己的感情放到那轮廓里，那么画出来的东西，很自然流露了你个人的感情。[2]

对情感的极端重视使林风眠形成了独特的创作方法。林风眠自称他从小"就习惯于接近自然"，他对自然总是充满感情。车窗外最平淡的东西，台上不论好坏只要有形象的戏，他都喜欢。他那著名的《秋鹜》，就是受杜甫的诗句触动，并综合了当年在西湖散步时的感受而画的。他说，"我作画时，只想在纸上画出自己想画的东西来。我很少对着自然进行创作，只有在我的学习中，收集资料中，对自然做如实描写，去研究自然，理解自然。创作时，我是凭收集的材料，凭记忆和技术经验去作画的"[3]。他还用记忆去淘汰与概括对象。这无疑是一种传统的创作方式。和那些离了模特就无法作画的画家相比，林风眠显然更懂得抓住中国自身的艺术特质。

林风眠绘画的这种情感性还表现在其作品中浓郁的诗情上。虽然为了保持艺术自身的独立性，林风眠绝不题诗入画，然而，这位少年时期当过诗社副社长的画家却以他那纯然优美的情感和天真的童心使他的幅幅作品浸透着对自然、对社会的诗情。较早时作的忧郁的《秋鹜》，虽然是逆风而飞，但呈现的并非什么公式化的豪情；而《寒鸦》里一些孤独的耸头缩肩的小鸟、猫头鹰，不正是孤独半世的画家无言的象征吗？当然，那些明丽的仕女、火热的鸡冠花瓣、辉煌灿烂的黄山以及晚期那几件悲伤沉重的作品，无不把人带进一种特定的诗的氛围。同时，林风眠这种种诗情还因为他形式语言强烈的表现性、抽象性和观照角度的新颖性，和现实拉开了距离，具有超现实性。正是这种"隔帘看花"之"隔"，引导我们进入情感的氛围，沿着林风眠为我们苦心孤诣设计的情感符号进入他诗的王国。这是一个被米谷称为"灿烂的、神往的童话般的天地"。据说，在那些艰难的日子里，这位中国画坛昔日领袖的作品只能发表在《小朋友》这种儿童杂志上，不过，在那个到处是政治的时代里，这或许是这位童心未泯的抒情诗人的唯一的去处了。难怪王朝闻先生说，"在风眠先生的绘画里，自然已经不是人所面对的对象，而是在一定程度上成了人自己，曲折地显示着人的理想和愿望。……反复出现在风眠先生画面的白鹭或鹜鸟，也像是艺术家的知己。是以知己之情对待着自然的。不知他是企图给自然以慰安，还是因为他从自然感到慰安"[4]。是的，林风眠艺术中物我混一的境界，不正是中国古典哲学人与自然高度和谐之"天人合一"观念的一种现代表现吗？石涛"天地万物终归之于大涤"的高扬自我精神，不又以一种石涛难以梦见的形式在林风眠的艺术中

1 艾青：《彩色的诗：读〈林风眠画集〉》，载郑朝、金尚义编《林风眠论》，浙江美术学院出版社，1990。
2 《林风眠台北答客问》，台湾《雄狮美术》1989年第11期。
3 林风眠：《抒情·传神及其他》，《文汇报》1962年1月5日。
4 王朝闻《林风眠》，载郑朝、金尚义编《林风眠论》，浙江美术学院出版社，1990。

秋鹜　林风眠

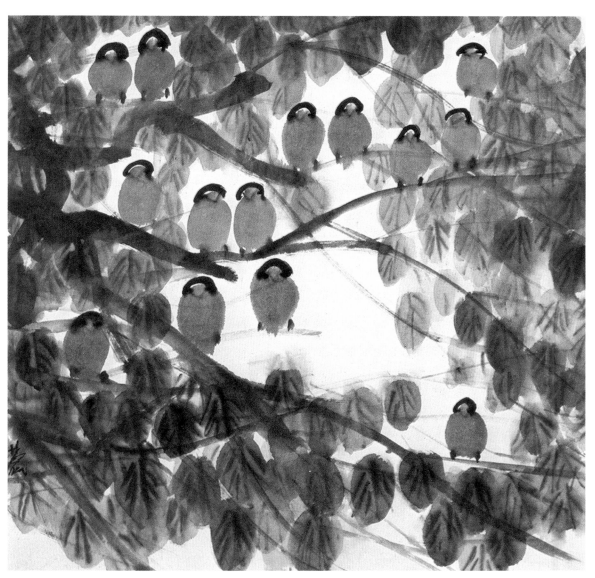

晨曲　林风眠

再生了吗？蔡元培在1925年时曾称赞林风眠的画为"得乎技，进乎道"，此"道"者，岂非林风眠苦苦追求一生的中国艺术固有之精神本源吗？那"诗言志"的缘情表现之传统在林风眠的绘画中被呈现为一种全新的现代意象。

尽管强调艺术的情感性，但这位接受过严格科学训练的画家却避免了中国传统情感表现上因对"天真""自然"的片面强调而产生的对偶然性、自发性与随意性等非理性因素的过分依赖。观看林风眠的画，我们不难在色彩、造型与结构中看出他分明的理性设计意识。林风眠的画是情感与理性的结合。情感与理性的矛盾在现代中国画坛直接地表现为东方写意与西方科学写实精神的矛盾。有人为了科学之写实而不惜丧失自我，有人为了情感的表现而断然排斥写实之技巧。林风眠对此有高明的处理。他认为"艺术之伟大时代"皆由理智与情绪相平衡而演进，"艺术自身上之构成，一方面系情绪热烈的冲动，他方面又不能不需要相当的形式而为表现或调和情绪的一种方法。形式的构成，不能不赖乎经验，经验之得来又全赖理性上之回想"[1]，而"画家在研究学习的时候，应当严格，在创作的时候，应当自由"[2]，从程序上处理了两者的关系。情理统一，使林风眠在中国画改造这个关键性难题上达到了传统与现代、写意与科学、东方与西方的相融相合，为中国画改革开辟了一条重要的途径。林风眠在情理统一上表现出的具有现代意味的自觉意识，也是他与同时代许多画家的重要不同之处。

林风眠是根据自己在历史研究中比较中西的历史研究成果来设计自己的艺术的。

绘画的单纯化，是林风眠对中国艺术特征的总结，也是他的艺术追求。他的单纯化，即在源于自然的描绘中有所概括和归纳，是一种源于情感表现之需对客观物象的再提炼与再创造。

> 所谓写意，所谓单纯，是就很复杂的自然现象中，寻出最足以代表它的那特点、质量同色彩，以极有趣的手法，归纳到整体的意象中以表现之的。[3]

林风眠在谈到这种概括、提炼时就说到的以记忆去淘汰、选择和表现对象就是如此。这种提炼，使画面的主观构成意味格外强烈，从而避免了依样画葫芦的机械与呆板。林风眠的画从总体造型到局部细节处处都体现着这种主观选择与再造。如他的《鹤舞》专注于那富于节奏的畅快线条，而《鸡冠花》则以其鲜红的花冠给人难忘的印象。《晨曲》在小鸟和树叶相似形状的单纯重复中，呈现生意盎然的气息；可细究那小鸟的用笔，竟不到十笔！他笔下经常出现的仕女画，则以程式性的东方美女造型及相应的柳眉、细眼来表现，眼、鼻、口亦不过数笔而已。单纯化避免了自然主义的烦琐与刻板，又抛弃了脱离自然的虚假抽象，使时代性的科学写实之风和传统的抒情性造型得到

1 林风眠：《东西艺术之前途》，《东方杂志》1926年第23卷第10号。
2 《林风眠台北答客问》，《雄狮美术》1989年第11期。
3 林风眠：《我们所希望的国画前途》，《前途》1933年1月10日第1卷创刊号。

有机的结合。

对"曲线美"的总结和创造性运用，使林风眠的画中出现了与传统文人画大相径庭的意趣。书法用线，中锋用笔，一直是中国绘画形式上的一大特色，是元、明、清三朝六百余年来文人画一统天下的金科玉律，是定雅俗、分南北、论品格、立高下的绝对标准。六百余年，无人敢越雷池一步。即使在20世纪的中国画坛，也无人敢直接对此发出挑战，尽管画坛上出现了因多种原因而弱化线的普遍的现象。[1]虽然，书法入画、中锋用笔的确是一种非常好的传统，但数百年的陈陈相因，使现代画家们很难在不摆脱这种程式性过强的文人画最主要形式的情况下产生新的突破，出现独特的面貌。黄宾虹积点成线，积点为墨，可能是现代画史上坚持中锋而能于笔墨形式上出新的一个孤例。尽管沿此路而出新而成功不是不可能，但是，如果我们能破除书法入画、中锋用笔的迷信，我们对形式语言的创造不是可以有一片更为广阔的天地吗？而林风眠恰恰就在这个极端重要且极端敏感的问题上寻觅到了突破口。林风眠认为，由于书画同源的观念深入人心，书法对中国画之单纯化、曲线美等特征的形成产生了直接的影响。但林风眠并未满足于这种现状，他尖锐地指出：

> 书法和绘画，究竟是不同的东西。[2]

林风眠用在"太岁头上动土"的勇气，公然在笔墨这根中国画最敏感的神经上大胆破格，他吸收了国外关于线条对情感表现的作用，线条中之曲线的"美与生"特性，直线的宁静、和平、均衡、永续等表现的观点，大胆舍弃已经形成套路而难呈新境之文人用线，同时，又对传统民间瓷器画中那流利畅快的用线进行借鉴。[3]林风眠追求用线中陶瓷画般的感觉：

> 我是比较画中国的线条，后来总是想法子把毛笔画得像铅笔一样的线条，用铅笔画线条画得很细，用毛笔来画就不一样了，所以这东西要练很久，这种线条有点像唐代的铁线描、游丝描，一条线下来，比较流利地，有点像西洋画稿子、速写，而我是用毛笔来画的。[4]

林风眠的用线较少有传统文人画的影子，他的许多畅快的用线来自民间瓷画，如他的《鹤》《裸女》《仕女》画用线大多如此，甚至一些色墨浓重、用线较粗的作品也能不失这种畅快之感。这种用线的情感意味是林风眠绘画特具天真、明朗、轻松、欢快的艺术氛围的原因之一，也因此使其绘画与凝重、浑厚、古拙、朴茂，具中和之美的文人古典绘画俨然相别，而带上明显的现代意

1 参见本书第一章。
2 林风眠：《中国绘画新论》，载《艺术丛论》，正中书局，1936。
3 林风眠说："我的仕女画最主要是接受来自中国的陶瓷艺术，我喜欢唐宋的陶瓷，尤其是宋瓷，受官窑、龙泉窑那种透明、颜色影响，我用这种东西的一种灵感、技术放在画里。"载朱朴编著《林风眠》，学林出版社，1988。
4 《林风眠台北答客问》，台湾《雄狮美术》1989年第11期。

趣。林画中的"曲线"效果有时并不体现在用线上，而体现在由大块色块构成的曲线轮廓上，如他的大量静物画、仕女画的背景等。优美的曲线与稳重、平正的直线矛盾统一，是林画用线的一大特色。受一波尚且三折的传统书法观念影响，四平八稳的直线一直是传统文人画忌讳使用的，但是，林风眠从西方关于直线的使用上寻求借鉴，使直线成了在他画中使用频率不亚于曲线的重要语言。例如，在林风眠那些柔和优美的仕女画背景上，他总喜欢用畅快的直线去衬托曲线，有时还干脆用呈直角交叉的直线去和曲线进行对比，这是这些古装的仕女画具有浓厚现代形式意味的原因之一。这种类型的直线在其人物画如《南天门》（1989年）、《噩梦》（1989年）、《痛苦》（1989年）及大量与曲线相对比相衬映的静物画中出现。林风眠有时还使用一种与其轻快线条大相径庭的不规则至粗野状态的线去表现对象，而这种线又往往是直线、折线，以及包括直角在内多角度相交的交叉线。有时，粉质颜料的遮盖、干扰、破坏还会加剧这种粗笨线条的不规则感，而使线条自身的表现呈现烦乱、惊惧、恐怖与不安等情绪。这种主要源自西方现代艺术的"有意味的形式"的线的观念及表现，则从一个全然不同的角度硬挤进了书画同源、中锋用笔的中国画线的领域。因为他的粉质颜料和厚重用法，以及传统中国画所没有的复杂色彩、现代构成、方形构图及诸种西方意味的渗入，所以林风眠的这种线型能自成一有机和谐的形式体系。此种效果无疑是具有强烈规范性程式的传统书法用笔不易达到的，这自然也是对中国画形式语言系统的一个有益的补充。这种用线在上述几幅画中被广泛使用。林风眠这种用线方式和传统文人画的用线规则大相径庭，这或许就是他的画之所以不被一些人认定为中国画的一个重要原因。但是，林风眠继承了中国画用线强烈的情感表现本质精神。他在不为人注意的民间画中发掘，在西方用线中大胆借鉴，在自成一体的形式语言总体和谐之中，形成了自己独具一格的线条系统。他以焕然一新的"笔""线"观念和一度被认为颠扑不破的"笔墨"告别，并使自己的艺术成功地进入了现代的领域。但是，这种开拓性的实验与探索毕竟是极端困难的，也难免有所闪失。林风眠对书法入画的过度反感，他对西画用笔的某种屈从[1]，尤其是当他完全地抛弃了本来极为精湛、成熟，有着极强的情绪表现性，因而完全可以作为继承、借鉴、阐释与现代转化基础的宝贵传统文人画的笔墨程式的同时，也就难免使自己的用线呈现某种草率、粗糙，使自己的一些作品具有如其自称的"西洋画稿子、速写"之感而难成完美之作。如其《松》及一些山水小幅就不无此种遗憾。

也许，色彩是林风眠绘画能形成鲜明特色的更为重要的原因。林风眠说过，中国绘画之所以不能如西方绘画一样表现体量的真实，一个重要原因是中国绘画原料用的是水彩或水墨。这种材料使用"不便和艰难，绘画的技术上、形式上、方法上反而束缚了自由思想和感情的表现"。尽管水墨运用中更为深层的中国禅、道哲学之机制被林风眠忽略了，但其物质材料和造型语言的单调，林风眠是注意到了的。如果在封闭的古代社会，这种单调的语言还有其合理性的话，那么，在远离禅、

1 林风眠曾说过，"画画的英文是叫Painting，字根的含义就是刷"。

道，需要表现丰富、绚丽的现代生活和现代情感的现代社会，它则会显得更加单调、贫乏和不协调。林风眠受到西方表现主义和野兽主义的影响，其作色彩鲜明。擅于用色彩表达主观感情，注重色彩间的对比、冲突与协调，是他绘画的一大特色。在60年代初那篇给林风眠带来麻烦的文章中，米谷就对林风眠的画"这种不寻常的色彩对照"表现出由衷的赞美，以为这种色彩"是画家根据对象和自身奔放的感情结果。它是夸张了的，但却是更觉真实、更觉可爱，使整个画面呈现一片热烈、壮丽、欣欣向荣和青春活力的感觉"。[1]林风眠把西方水彩画的技法大量地加进来，而有意识地打破传统文人画习用的留白，他说，"如中国画表现水和天。常留空白，我就画天画水，画法是吸取了水彩特点的。有时觉得太透明，就把水粉加上去"[2]。林风眠用国画颜料和水彩画颜料层层叠叠地在具有"发散性"的宣纸上作画，其作品突破了传统中国画淡雅、超逸的古典水墨情趣而向现代的富丽与辉煌发展，同时，又不失传统国画色、墨、水相渗相融之趣。如果说，林风眠早期在色彩使用上更多的是追求统一中的变化，那其晚期，则偏向于在矛盾中求统一。他在20世纪70年代至80年代所画的一批作品，如戏曲人物、山水，可谓大红大绿，辉煌灿烂，从中国绘画史上是很难找出色彩如此斑斓、浑厚而复杂的作品的，《秋》《南天门》《宝莲灯》《黄山》等皆有此等效果。林风眠当然受到了西方现代派艺术的启示，但是，与时下那批鹦鹉学舌的模仿现代派之人不同的是，林风眠在借鉴西方时，却因其有着"固有文化"和民族"根本方法"的坚定立场，而将西方艺术因素巧妙地糅进了东方的精髓之中而不留痕迹。此岂非我于古今中外而何不化之有的胸襟哉！林风眠很注意对墨的使用，他让墨在这曲色彩的交响乐中充当浑厚的低声部。他在使用墨的时候，也极俭省地运用白，他的画中到处可以看到星星点点闪烁跳跃的纯白。这种东方式的黑白效果，既使各种色彩因之而调和，又使他在尽情运用色彩时不失东方之趣。林风眠有时把墨混于色中使用，有时干脆直接用墨造成大面积的黑块，或者在粗重至极的刷制线条中分离本该冲突的色彩……在他手上，色墨关系更多的是一种具现代抽象构成意味的设计。这是他与传统绘画，甚至也是他与擅长色彩的齐白石用色的重要不同。林风眠打破了水墨正宗的"色不碍墨，墨不碍色""以色显墨"的文人画用色之道，而出墨与色谐和之新构，解决了引色彩入中国画的一大难题。吴冠中评价道："林风眠出入中西绘画七十余年，在色彩这个中、西的交通口明确了自己的定向。"[3]从色彩的角度大刀阔斧地变革"水墨为上"的中国画，使色彩在今天中国画形式因素中所占比重越来越大。林风眠对此是有特殊功绩的。如果说在禅道观念影响下的古代文人们认为只有水墨的单纯才能"肇自然之性，成造化之功"（唐·王维《山水诀》），合天道与禅静之想，那么，在经历了翻天覆地的工业文明和政治革命洗礼的现代社会里，用一千余年前的水墨观念去批评林风眠起用的大千世界之色，显然

1 米谷：《我爱林风眠的画》，《美术》1961年第5期。

2 林风眠在1962年8月《美术》编辑部和美术家协会上海分会在沪联合举办水彩画家座谈会上的发言。转自力群《林风眠的际遇和成就》，载郑朝、金尚义编《林风眠论》，浙江美术学院出版社，1990。

3 吴冠中：《百花园里忆园丁——寄林风眠老师》，载《风筝不断线》，四川美术出版社，1985。

就十分的不合时宜了。况且林风眠之色亦并非纯然客观物象之色，色彩在他的画中亦不过情感之符号，而与水墨之象征精神相沟通——只不过古人以水墨传达禅道之内蕴，林风眠则以色墨表现20世纪的现代体验与情感而已。

林风眠深厚的西画和中国民间艺术的素养又使他能游刃有余地在结构上对传统中国画进行改进。他在早期作品中仍基本采用传统式构图，如1928年的《水面》。在20世纪30年代中期，他开始使用与传统结构大异其趣的方形结构方式。在他的静物与人物画中，他通常将主体很自然地置于画面的中心，或者将众多对象平列地分散布置于平面的画幅之中，或者取写生一般的平远构图以置列风景。这些看似平常的结构中却体现着林风眠的苦心经营。林风眠善于在平淡的方正构图中巧妙地安排矛盾而达正中出奇、平里造险的效果。在他的画中出现过大量的方形、圆形与直线的对比（如《黄花鱼盘》），水平线与垂直线的分割（如《秋艳》），圆形与十字交叉的直线的冲突，由曲线构成的明亮的仕女、人体与深暗的直线、方块的矛盾，乃至疏密、黑白、大小、冷暖色块……诸般矛盾的因素在画面的冲突、对立，使林风眠在小小的方块之中展示出无尽的才华、经验和智慧。无疑，林风眠放弃了传统章法的外在程式，却继承了传统章法的核心精神——矛盾统一的辩证原则。由于主要用线，传统章法结构更多地偏重疏密、黑白、轻重等线型效果的安排，而林风眠则多以块面的平面分割创造出一种更具现代平面构成意识的结构。如果说，因对笔墨的压倒性强调，传统章法一直处于从属的地位而难以自主，因此数百年间几无发展的话，那么，在林风眠这里，结构（已不是传统意义之"章法"）已成了传达心绪的又一利器。从方形结构中的平稳，到长方形横幅中的动荡，从曲线、圆形的空灵、柔美到方直、满塞的躁动与恐惧，其结构自身的抒情性、表现性已使传统的章法获得了一次价值的飞升。这无疑又是林风眠立足于情感表现之"根本方法"的又一创造与贡献。

林风眠在形式语言上的探索是相当成功的，他创造了一套纯属于他自己的独特符号体系。他对方形纸张的选择，对宣纸的发散性的独特发挥，对水质、粉质颜料在宣纸上效果的掌握，对平面构成的新颖结构的追求，对文人笔墨的扬弃，对自然光的巧妙运用以及对诗、书、画结合的批判性理解等，都使他的形式语言既具东方绘画之本质性根据，又具中西融合的时代性特征。难怪林风眠画花鸟，画山水，甚至画古装仕女和传统味最浓烈的戏剧人物，都非但不古，反倒处处洋溢着鲜明的现代审美气息。那些仙鹤、鸡冠花、猫头鹰、人物在这种新的形式语言中已创造性地转化成一种新的符号系统，它们已经成了包容着与往古不尽相同甚至完全不同的新的情感符号载体。林风眠的高明之处在于，他的创造并非以"反传统"、斩断旧符号体系为代价，而恰恰是建立于其上的。在他的绘画中，一切都是那么熟悉，而一切又是那么新鲜。就连人们熟悉的传统题材，那些鹤、仕女、山水、荷，全都以十分陌生的形态出现。这里找不到文人"笔墨"，找不到"皴法"，找不到描法、叶法、树法、点法的固定程式，也找不到结构于条幅、横卷中的"三远"……我们在他的形式

语言和具体造型上总可以找到或多或少熟悉的东西，但他带给我们更多的却是熟悉中的陌生，陌生中的亲切。这使他的形式创造摆脱了旧符号体系的纠缠，成为对旧体系的一种现代意味的转化。在陌生与熟悉、距离与亲近之中，林风眠为我们创造出一种以现代性质观照世界的新的美感。

关于对林风眠的评价，从国画角度持异议者颇有人在。然而，中国绘画并不尽是人们心目中的"文人水墨画"，甚至，连宣纸的使用也不过数百年的历史而已！从商周壁画、敦煌壁画到明清文人画，中国传统绘画在其间经历了多少形式语言的变革。"情以物迁，辞以情发""时运交移，质文代变"（南朝梁·刘勰）。每个民族的艺术都有其区别于他民族最为本质性的特征，由此特征又形成了创作方法上的若干基本原则；而变幻绮丽的万千形式，又为这些基本原则所决定。让林风眠探寻大半个世纪的正是这种中国艺术的"根本的方法"，是一种包容着民族精神的"整体的意象"。正是这种具有深层内蕴的民族精神与民族感情，正是这种对民族的"根本的方法"的确认，使我们在林风眠作品与传统绘画看似相异的风貌中仍然可以分明地感受到民族精神那涌动的潜流，仍然可以体会到林风眠绘画的语言体系与传统绘画那种形式演进上的相承相续。

林风眠毕其一生致力于中国画的改造。他以其超人的智慧、坚韧的毅力，耐着半个世纪的寂寞，忍受着巨大的痛苦，终于独辟蹊径为中国画的改革闯出了一条成功之路。林风眠走的是中西融合之路，和那些以简单的表面化的中西技法拼接进行改革的人相比，他选择的是一条充满荆棘和危险的路。他的艺术并非无原则的中西结合，既非那种愚蠢的民族虚无、西方本位的以西拯中的"改良"，亦非模棱两可"不中不西、亦中亦西"的盲目"折衷"，而是扎根于民族传统的土壤，面向古今中外广泛借鉴的对中国画传统的创造性转化与发展。林风眠的艺术是他自己的，但是，他智慧的抉择，他以民族"固有文化为基础"的中西融合的成功实践，为现代中国画的改革提供了一个光辉的范例。随着历史的演进、时间的流逝，林风眠的艺术必将向人们展示其愈益丰富的不朽魅力。

蒋兆和（1904—1986）

第十节　蒋兆和

在现代著名画家中，蒋兆和大概是属于一生特别艰难坎坷的。这种经历给他的艺术道路带来的影响也最为直接且明显。如果说，别的艺术家的经历主要通过他们所受的教育和艺术观念而对其艺术产生影响的话，那么，对蒋兆和来说，生活本身的直接影响超过了其他一切因素。

蒋兆和（1904—1986），1904年5月9日出生于四川泸州一个破落的书香世家，自幼随父习书学画。十一二岁时，父亲失业，母亲去世，饱尝生活艰辛的少年蒋兆和不得不自谋生路。他开始在家乡给人画炭画像、相馆布景画以换取微薄的收入。这时期，蒋兆和自己也学习山水和花鸟画。到16岁时，蒋兆和被迫只身一人闯荡上海。为了生计，蒋兆和什么都得学，什么都得干。他为相馆画放大照片的擦炭画，画广告，搞橱窗设计、商标设计、服装设计，画舞台布景与画家们通常不齿的月份牌……从未进过任何正规美术学校的蒋兆和不能不通过纯然的自学在几乎所有的美术门类中进行尝试。除了上述实用性工艺美术，这位本来就喜爱美术的艺术家还画素描、油画、水彩、国画，蒋兆和的雕塑做得也相当地道。蒋兆和这种全才，在现代名家中也许是一孤例。在社会下层生活线上挣扎的蒋兆和拼命自学，为了生活，也为了艺术。穷困潦倒的境遇使身为艺术家的蒋兆和和一般劳苦大众均为同阶级中人，同样的境遇使他"很自然地同情劳苦大众，在艺术上也从没有过闲情逸致"[1]。他觉得只有写实主义才能揭示劳苦大众的悲惨命运和他们内心的苦痛。这种朴素的写实观念使他1927年认识徐悲鸿时，就因为观念的相似而与他一见如故，成为朋友。1928年，蒋兆和的装饰画才能引起了中央大学艺术系主任李毅士的注意。从未进过美术学校的蒋兆和开始受邀在中央大学任教。1930年，他又到上海美专任教。1935年，蒋兆和迁居北平，屡次失业的蒋兆和靠设画室授徒过着艰难的日子。抗战时期北平沦陷时，蒋兆和创作了包括《流民图》在内的反映民间疾苦的大量作品。抗战胜利后，他在北平艺专继而在1949年后的中央美术学院任教。蒋兆和的人物画开始变得欢乐、明朗起来，同时，他的作品也带上了更为自觉的现实主义性质。蒋兆和独具特色的水墨人物画及其教学体系在中国画坛形成了重要的影响。

艰苦的人生遭遇影响了蒋兆和一生的艺术倾向，命运坎坷的蒋兆和对同样在水深火热中挣扎的与自己命运相似的下层劳苦民众充满了深深的同情。蒋兆和后来回忆道，"在上海这段时间，受到'五四'运动的影响，左翼文艺运动的熏陶，才渐渐地认识了艺术和社会的关系，知道了爱

1 本文引文除专门注明者外，均出自刘曦林所编《蒋兆和论艺术》（人民美术出版社，1994）和刘曦林所著《艺海春秋：蒋兆和传》（上海书画出版社，1984）。不再单独一一注明。文中所引作品亦出自《蒋兆和画选》，人民美术出版社，1984年版和1988年版。

国。这在当时是很自然的潮流。我对普罗艺术与现实主义，有一种朴素的感情。根据我自己的经历，我深切地感受到人间生活的痛苦，我就想用画笔真实地表现穷苦人民的生活。我并不是站在人民之外的一个同情者或者人道主义者"。其实，自学成才的蒋兆和当时对艺术理论、艺术思想一套的确不太懂，虽受到社会进步思潮的一些影响，但影响他更多的则是穷困生活的体验和由此而来的对包括自己在内的劳苦民众的生活的不平与同情，一种朴素自发的人道主义导致的朴素自发表现现实的要求。生活在痛苦之中，自然难带欢愉之色，蒋兆和笔下的人物几乎都是苦涩的，用他自己的话来说，这是一碗苦茶。"我不知道艺术之为事，是否可以当一杯人生的美酒，或是一碗苦茶。如果其然，我当竭诚来烹一碗苦茶，敬献于大众之前，共茗此盏。"蒋兆和的作品的确大多是苦涩的悲剧性题材：从他的处女作油画《黄包车夫的一家》（1925年）对"苦力"生活的描绘起，到《缝穷》（1936年）、《老乞妇》（1937年）、《流浪的小子》（1939年）、《卖子图》（1939年）、《骨肉流离》（1941年），再到他的皇皇巨制《流民图》（1943年），无不是在下层挣扎的穷苦民众生活的写照。难怪刘曦林先生称他为"悲剧艺术家"。蒋兆和这种直接反映民间疾苦的倾向显然与传统士大夫文艺有着鲜明的不同。蒋兆和公开抛弃了古典文人画的高雅与超然，而公然以"俗"相犯。"十余年来，虔修苦练，折骨抽筋，登毛坑，坐土炕，傍砖倚石，皆可随地作画，不必当其窗明几净，才挥纸吮毫，以增雅兴，故满纸穷相，不得以登大雅之堂，更不当君子所齿，但得小人之同情，余则更饮美酒一杯以慰！"和扬州八怪罗聘以鬼喻世的讽喻，以及和黄慎《老僧补衲图》《渔父图》这一类穷僧、渔樵等传统题材里所体现的，在当时已十分难得的对贫苦民众的委婉同情相比较，蒋兆和则单刀直入，直面惨淡之人生，赤裸裸地呈现20世纪上半叶中国黑暗现实的众生相，表现了具有现代性质的民主思潮影响与明清人文主义萌芽的某种联系和鲜明区别。蒋兆和暴露现实的倾向和齐白石、赵望云的创作都体现了在世纪初民主大潮的影响下中国画坛出现的总趋势。齐白石以一个平和朴直的乡下老农立场对普通农村生活与农民情感的表现，扭转了古典文人画不食人间烟火之雅而向俗回归；赵望云则更为自觉地以社会革命和阶级学说为基础，以其穷苦农民的身份去暴露世纪初中国农村的穷困与破败。齐白石、赵望云、蒋兆和的创作倾向都是对世纪性的民主思潮及其在绘画上的"为人生"与"为艺术"，雅与俗的矛盾及统一之反映；而蒋兆和与赵望云更分别以其对本世纪上半叶中国城市生活与农村现状的直接反映，而成为中国画坛中耀眼的表现现实人生的双子星。

　　蒋兆和一生画有大量"为民写真"反映现实痛苦的作品，而所有这些作品中最著名的是《流民图》。作于1941年至1943年的《流民图》是蒋兆和花了三年时间，在北京、上海、南京一带日伪占领区深入生活画成的以表现人们在战争中流离失所的高2米、长约26米的巨幅画卷。在此幅画，蒋兆和突破了历年较为简单的肖像画构图，完成了在中国美术史上也算是洋洋大观的一百多人的庞大构图。他以典型化的手法把战争中受苦受难的各种类型人物疏密有致地组成一幅惊心动魄的表现战

争残酷的巨幅画卷。尽管《流民图》的问世有其难言之隐[1]，但从蒋兆和一生的艺术指向来看，《流民图》对苦难民众的真诚同情，对战争罪行的强烈控诉，对黑暗社会的满腔愤懑，与其历年作品的一贯倾向是完全一致的。或许，《流民图》最终产生的社会效应，那种反战的积极效应[2]，是对此画不无遗憾的开端的一个令人宽慰的弥补吧。

新中国成立以后，中国的社会生活发生了翻天覆地的变化，人民当家做主，生活状态好转，精神呈现意气风发、朝气蓬勃的气象，蒋兆和这位一向以真实反映社会现实著称的现实主义画家，也一改过去"满纸穷相"的暴露与批判倾向，开始热情地讴歌新中国的新景象。1949年，蒋兆和作《何期此日焉》，以期盼耕者有其田的公正社会到来；1950年作《鸭绿江边》，以表现中国人民"抗美援朝"的决心；1951年的《领到土地证》则反映了千百万翻身农民实现了耕者有其田的千年

1 蒋兆和《流民图》完成于1943年日伪统治下的北平（今北京），并于当年10月在北平公开展出。但《流民图》的诞生情况疑窦丛生，在美术界众说纷纭，史学界也因无第一手资料而只好阙如存疑。1992年，中国艺术研究院美术研究所朱京生先生经查找寻绎而获得蒋兆和当年自撰作画经过的《我的画展略述》，此文载于北平1943年10月30日（星期六）《学生新闻》第二版《蒋兆和"群像图"画展特刊》，同版还刊登有杨□谷《为蒋兆和君题穷民图引》《蒋兆和"群像图"画展特刊·前言》两篇文章。《前言》一篇介绍了画展"由中国生活文化协会主办，□□□□□□□□新民会中央总会后援之下，假太庙正殿陈展"的情况。《图引》一文对此更"费银二万九千余元""启发赈穷之念"有所感慨。由于蒋兆和此文对廓清《流民图》历史迷雾几乎是唯一物据，具重要的历史价值，所以全文引录如下："鄙人作画素以老弱贫病、孤苦无依者为对象，此无他，是在取材上之便利，而表现上能得到大众的同情而已，因为人类赋有仁爱的天性，而且负有互助的精神，所以拙作为表现这一点意思，而站在纯艺术的立场上，可说是毫无价值，然而以仁爱的理性上说，似乎稍有相当的贡献，这次鄙人的画展，亦不外乎此，希望□公观览拙作之后，不必夸奖我技巧上之如何高超，更不需要以私人的感情去批评拙作的好坏，而我所惟一希望者，□求诸公能予以时间去细心的体会，而能感到一□内心的同情，是所感盼了，至于制作此大幅图画之动机，以及经过的情形，乘此机会略向诸公作一简单的报告，数年以前，在某一个画展里，鄙人参加一幅作品，题曰'日暮途穷'而得到殷同先生的赏识，因此对于鄙人有了相当的印象，之后殷同先生在别府养病，适鄙人由东京画展归来，便中蒙殷先生邀约至别府小聚，所以得有充余的时间谈论到艺术上的问题，而殷先生对于艺术不但只能理解，而且有所主张，尤为对于鄙人甚是契重，北京归来，于某日殷先生与□小石先生商议拟请北京之文艺界诸公一聚，所以在席间殷先生对艺术有所鼓励，并且嘱鄙人拟绘一当代之流民图，以表示在现在中国民众生活之痛苦。而企望早日的和平，更希望重庆□蒋先生有所□解□。此□用□深远，可见殷先生为是有心人乎？□□是为作此画之困难，不管以任何一个立场来说，就以现今之社会的现象，实非我作者能表现于万一，不过了有些意义，而又得殷先生经济上之帮助，只好勉为努力。自从受命以来，工作尚未一半，而殷先生已作古人，当时鄙人之心境可知，而且经济上亦大有问题，以至工作停滞数月之久，而无所告之时，适有某君的同情，俨然助款数□元，方使我能于继续努力，现□拙作虽不敢说是完成，只能说暂告一段落。兹逢殷先生于本月三十一日国葬之前，展开于大众，以稍少补我为殷先生之一点遗憾，而同时以感答某君的感情与期待。再者诸公观□拙作之后，希望能予以多方□励勉，促□我□来□较伟大的作品，虽然这是艺人的要求，而换一句话说，站在复兴中国的立场上，是要从革新生活，安定民生上做起，而艺人的表现亦应该如此。"殷同为日伪统治期间北平著名的大汉奸，"某君"之不便提名，可见在当时就有微妙难言之处。蒋兆和在日伪统治期间的情况，曾使1946年接管北平艺专并担任校长的蒋兆和的老朋友徐悲鸿拒聘蒋为教授，后因两人的朋友黄警顽从中斡旋，蒋始得担任兼任教员。
2 蒋兆和《流民图》产生及展出缘由虽如上条注释所述，但由于画面毕竟真实地反映了人民在战争中受到的痛苦，这与日本统治者控制言论，"对于助长和平气氛，瓦解国民士气的言论""需要严重警惕"的要求相违背。所以开展当天即被日伪当局所禁展，《实报》称"在太庙举行之蒋兆和画展，兹因场内之光线不调，继续展览，似不相宜，闻自本日起，暂行停止云"，可见《流民图》实际效果之所在。

梦想的无比喜悦，从侧面表现了20世纪50年代初期土地改革的巨大社会意义。这以后，他每年都有一批反映新社会、新生活的作品问世，如表现缝制新衣的《生活年年好》（1953年），表现农业生产的《添车买马买新犁》（1954年），表现丰收喜悦的《庄稼好》（1954年）、《卖了千斤粮》（1954年），以及一些通过儿童生活表现时代风貌的作品，如《给爷爷读报》（1954年）、《学习好》《听毛主席的话》（1955年）等。赏蒋兆和的画，可以使我们很容易回想到那个令人振奋的时代，难怪刘曦林评价蒋兆和的艺术有着和编年史一样的真实记录的作用。

蒋兆和批判现实和再现现实的创作倾向决定了其艺术只能是一种写实的艺术，一种真正意义上的现实主义，一种"为民写真"的苦苦追求。

不论是画擦炭人像、月份牌，还是为相馆画布景乃至为人塑像，这些谋生的经历，无疑都给这位从未研究过艺术理论和艺术史的贫苦画家以一种自发的对写实主义朴素的向往，而这种追求又因为得到了有相似经历和追求而训练更有素、写实本领更高的徐悲鸿的支持而更为坚定。"我觉得只有写实主义才能揭示劳苦大众的悲惨命运和他们内心的苦痛，但当时我还不可能自觉地走现实主义的道路。由于悲鸿的提醒，这个艺术的根本问题才在我思想上更加明确起来。"徐悲鸿对蒋兆和写实主义立场的坚定是起了重要的影响的。当1927年，23岁的蒋兆和在上海初识32岁留法归国的徐悲鸿时，蒋兆和自学而成的颇为坚实的造型能力及已具相当功底的素描、油画就已受到徐悲鸿这位著名写实主义画家的连连称许。这以后，除抗战期间外，蒋兆和差不多一直跟随这位写实主义领袖直到他逝世。因此，徐悲鸿奠基于西方科学主义立场的写实主义的确深刻地影响着蒋兆和的艺术，徐悲鸿"惟妙惟肖""形神兼备"的写实主义准则也成为蒋兆和一生的追求。

对写实的追求又使得这位自学成才者几乎从其从事商业美术之初，就自觉地从西方艺术的角度去学习和借鉴。他从当时上海不时举办的西画展览上学，也经常逛出售外国画册的商店，通过翻阅画册、单幅画复制品来学习，有时还省下钱来买一些他买得起的画片。想留学法国而终未去成的蒋兆和居然凭着他画擦炭人像时练就的坚实的写实基础，凭着他对形的天才领悟力，在这些洋画片上、展览上学得了一手素描和油画的本事。这之后，他还通过对真人写生和对镜画自画而使这种写实的本事愈加纯熟。他的这套本事已修炼到这种地步：1920年16岁到上海的蒋兆和在1927年见到徐悲鸿时，其作品大受徐称赞；1928年他又被中央大学美术系主任李毅士看中而被聘至这所闻名遐迩的大学任教；1930年26岁时的他已担任上海美专的素描教授了。或许因为自学成才，所以广撷博取对蒋兆和来说本来就是天经地义的事。本无中西定见的蒋兆和在三四十年代对中西结合持极为自由和随意的态度，加之对东西方画理画史未必深究，所以1939年蒋兆和在为自己画册作自序时，就曾坦率地说过：

画之旨，在乎有画画的情趣，中西一理，本无区别，所别之为工具之不同，民族个性之各异，当然在其作品之表现上，有性质与意趣之相差。倘吾人研画，苟拘成见，重中而轻西，或崇西而忽

给爷爷读报　蒋兆和

中，皆为抹杀画之本旨。且中西绘画各有特长，中画之重六法，讲气韵，有超然之精神，怡然的情绪；西画之重形色，感光暗，奕奕如生，夺造化之功能。此皆工具之不同，养成在技巧上不同的发展……拙作之采取"中国纸笔墨"而施以西画之技巧者，乃求其二者之精，取长补短之意，并非敢言有以改良国画。

而蒋兆和这些分明融合中西的国画作品却让一个反对此种倾向的邱石冥来作序，执正宗"国画"观的邱石冥也真就不把这些画当"国画"看：

如果拿国画的画法，来衡量他的画，不对。拿洋画的画法来衡量他的画，也不对。然而读者能受他的感动，正是因为具有深刻的表现力和情趣，完成了艺术品条件的原故。

而蒋兆和的水墨人物画在抗战胜利后拿去参展，国画部和西画部都不收，除了前述原因，这种在当时连他自己都承认的非中非西的风格不受画坛理解也是原因之一。

从作品技法风格的演变来看，蒋兆和这种融合中西的倾向是十分明显的。蒋兆和20年代至30年代前期主要画油画和素描，1936年以后才开始探索水墨人物画的创作。以他现存最早的水墨作品，即1936年画的《卖小吃的老人》来看，老人的形象主要通过素描的转化表现。他以水墨代替铅笔、炭笔而渲染出人物的光影体面，而且素描关系还十分准确而严谨。所以尽管是以素描画法为主，但才气横溢的蒋兆和仍能以虽不全是国画或笔墨讲究的用笔而使这一作品颇具几分灵动，"国画"的意味是有的。然而，十余年西方式素描规范的积习从思维方式和创作方式上给蒋兆和国画人物画的创作带来了后来被蒋兆和称为"先入为主"的消极影响。蒋兆和固然在素描的严谨造型上获得了某些好处，但他却必须在今后的创作中为从根本上扭转西方思维方式和造型观念而向东方回归付出本不该付出的太多代价。这之后，蒋兆和以同样方式画了一批水墨人物画，其中，以更为严谨的素描方式完成的有其著名的《与阿Q像》（1938年）。这幅画中，他以极为细腻的水墨渲染加皴擦的方式精确地描绘出阿Q头部的光影体面关系及骨骼、肌肉结构，细微到局部突起的血管也有清清楚楚、一丝不苟的交代。这幅人像的用笔在虚实、浓淡及宽窄上也有变化，堪称此期风格的代表之作。此类作品还有《缝穷》《卖线》《祈祷》《车夫》《盲人》《流浪的小子》等。其实，在这批作品中，还有一些作品或许是因为信手拈来，未做刻意的形体素描之追求，草草速写意味的用笔使画面十分生动。如作于1937年的《朱门酒肉臭》，或许因为是侧面像，未对脸部体积多加处理，然而轮廓结构是准确的，神态也生动，加上以潇洒而多变的用笔去概括地处理头发，画面呈现此阶段绘画中十分难得的潇洒、灵动之感。创作于1939年的《少女》就技法、风格论实为此批作品中的上乘佳构，且预示着蒋兆和后来人物画发展的方向。

这里涉及一个有关现代水墨人物画最为重要的问题，即如何处理中国传统绘画的造型观与以

素描为代表的西方造型观的关系问题。事实上，对待二者关系的态度不仅影响一个画家的技法与风格，而且可以毫不夸张地说，它决定着一个国画人物画家的艺术成就。

蒋兆和虽然从素描起家来画他的水墨人物画，但比较幸运的是，这位无缘出国留学接触正宗西方素描和绘画的画家一开始就以他自己的一套野狐禅似的方式画他的素描。或许是潜在地受他小时候习国画经历的影响，他学素描没有画过石膏，作画的步骤也和西式素描及后来的契斯佳科夫素描不一样，"我在上海美专教素描时就和别人的教法不一样。我重视结构，明暗随后来画。别人都是先分大面，我不那样。我首先把解剖弄清楚，搞准确，不用橡皮、面包、馒头"。从蒋兆和30年代所画素描来看，他的画的确有造型简洁、从大处着眼、结构分明、笔法概括的特点。不管画法程序如何，素描讲究明暗造型的西方思维方式对蒋兆和的影响还是很大的。《流民图》以前的一批水墨人物画那从光影块面处理头部乃至身体衣饰的倾向还是起主导作用的。但从40年代初开始，蒋兆和似乎已经注意到明暗体积的素描式表现手法和中国画用线的矛盾，在他的作品中光影的因素在削弱，而其素描中结构的因素在增加，这在创作于1941年的《骨肉分离》一画中可以看出。1942年的《耍猴》中老人面部虽然画得相当写实，但光影关系已大大削弱，而起作用的主要是结构，只要把角度均相似的此幅头像与作于1938年的《与阿Q像》和《盲人》做比较就可以明了。这种艺术上的追求到了1943年的皇皇巨构《流民图》时则表现得更为自觉。在《流民图》高2米、长约26米巨幅长卷的一百余个大型水墨人物造型中，我们已经很难找到一个30年代那种主要依靠明显的明暗对比光影块面造型的人物了。画《流民图》时，他已经开始自觉地从结构入手，削弱体积感，以略有光影而趋于平面的人物造型和本属平面的虚拟中国画用线相协调。把西方式素描的造型观念克服下去而又吸收其造型准确性，将从结构表现入手的中国式造型观和更富变化、更为松动的用线有机结合，则使蒋兆和在1948年创作出他很重要的代表作之一《一篮春色卖遍人间》。这幅画几乎没有体积感，然而造型准确，生动传神，用笔灵动，在20世纪上半叶的中国人物画画坛无疑也是较优秀的作品。与此幅作品不相伯仲的还有也是创作于1948年的《大负小》，其用笔随意自如，富于变化，用笔的节奏感、韵律感及水墨淋漓的用墨效果都达到了一个相当的高度。20世纪40年代是蒋兆和人物画创作的黄金年代。50年代初期，在"现实主义"号召下，素描在画坛又开始走红，蒋兆和的人物画又有朝严谨素描造型方向发展的倾向。40年代晚期那种潇洒、灵动的用笔效果在此期间反而有所削弱，素描与国画的矛盾又突出了。

不擅理论的蒋兆和在1956年以前几乎没有发表专门的理论性文章，在不多的几篇包括1941年自序在内的序言中涉及的一些艺术观也十分笼统。上面所析，是就作品自身而言。蒋兆和真正详尽阐述他的中西结合及中国画人物造型与素描关系是在1956年。

在1956年第8期《美术》上，蒋兆和在参观第二届全国国画展后，针对一部分用西方素描画国

与阿Q像　蒋兆和

流民图（局部）　蒋兆和

画人物的流行风气，指出必须注意东西方画法的区别：

> 中国画这一造型艺术的最大特点，它对物象外形的描写以及精神的刻画，主要是以简练的线条来表现的。它是从形象的主要结构出发，而不是像西画那样从物象所感受的一定光暗形成的黑白调子出发。因此在表现方法上所强调的重点不同。

蒋兆和在强调东西方艺术区别的同时，批评了一批"多半是以具有西画的素描基础的技巧去进行创作"的青年画家，"尽管他所用的是中国画的纸笔，而画出来的作品就不能不带有西画的味道"。这就指出了区分东西方绘画并立足于东方立场的重要性。

同年，蒋兆和针对艾青、王逊、俞剑华等关于国画的讨论，也在《文艺报》第24号发表文章《新国画发展的一点浅见》，进一步阐述他的上述观点，认为中国画"造型的基本原则上是用线的结构"，"西画的造型艺术在其素描基础上，较中国画具有更多的现代科学分析能力"，二者"一是强调黑白分面，一是着重线的造型"。他令人信服地分析道，黑白分面有赖于光线的投射，而光照射的作用又有赖于结构。因此他指出：

如果我们在写生的时候，都能从物象结构的造型原则出发，就不致为表面光影所限制，对民族传统用线造型的规律就更明确，更能认识物象的正确结构，因而对提炼取舍更有肯定性的认识，而不致概念化；也就真能对优良传统的笔墨更好地发挥。

请注意，早在40年代就已经在实践上从结构入手而创作新国画人物画的蒋兆和，又在1956年西方素描大盛于人物画界的时候率先提出了从结构出发的人物画素描问题，这个问题的提出，事实上成为当代水墨人物画发展的基石。[1]

事实上，蒋兆和在1956年率先而正确地提出的有关人物画方面的中西差异及素描的结构性处理问题，更多的是这位天才画家较为感性的认识。以这些正确的观念为基础，蒋兆和的中国画人物画创作的思想在一年年地成熟。

1957年，蒋兆和在发表于当年《美术研究》第2期的《国画人物写生的教学问题：对彩墨画的素描教学在观点上的一些商榷》中，开始更为明确地反对"以西画的素描来代替国画造型"，指出当时教学中：

片面地认为现代西画的素描为现实主义一切艺术造型的基础，因而在彩墨画教学上的造型观点和表现方法与传统的造型规律所以矛盾。

他发现西方素描先入为主的训练，使学生"仅仅停留在光、色、面等的初步阶段，就认为是唯一表现的方法"，这样，"不但不能推进国画在造型上更加具有写实的能力，反而使学生在进行白描的课程中，对用线造型的原则，产生了最大的怀疑"。蒋兆和曾为这些一提笔只见到光影体面而无法在对象上抽象出线条和笔墨的学生大伤脑筋，花费了不少帮助他们扭转习惯、纠正思维的精力。西方素描带来了异常严峻的教学现实。

蒋兆和开始要求学生对西方素描"必须批判地去接受"。他开始要求限制性地使用这种素描，要求"只能适当地将素描作为国画写生法中的一个步骤"。"写实技巧，在素描中是可以找到一些帮助。"在此后的一些文章中，他经常使用"学习一点素描""有原则地去学习素描""强调某些体积"，并以"创造性素描"等提法去限制西方素描给中国画带来的极为明显的消极影响。在这篇文章中，蒋兆和提出了建立现代中国画造型体系的设想：

素描只能是包括于国画写生法中的一个因素，应当与白描水墨等的表现形式及其他国画技法相

1 潘天寿1962年12月14日在浙江美术学院"素描问题学术讨论会"上做《关于中国画的基础训练》的发言，反对"西洋素描是一切造型艺术的基础"，"绘画都是从自然界来的"及"西洋素描就是摹写自然最科学的方法"。潘指出西方用明暗造型与中国画以线造型不同。至于以结构为基础的素描在浙江美术学院则是60年代到70年代的事了，参见潘耀昌《浙美人物画造型的奠基理论：评三篇关于国画素描问题的论文》，载《浙江美术学院中国画六十五年（续编）》，浙江美术学院出版社，1993。

沟通，形成一套具有民族传统的、掌握现代科学的、有创造性的、完整的国画写生法。

到1960年，蒋兆和更对西方素描造型得以滥用的最坚不可摧的基石——源于流行了一个世纪的"科学主义"之"科学"性发出了有力的挑战。他指出：

有些人产生了迷恋西画科学，造型真实，想以此来改造国画的荒谬论点。

蒋兆和认为：

现实主义的造型艺术还有其不同民族的表现规律，这种规律只能遵循，是不能违背的。因而也就不能以素描在造型上的科学来衡量不同民族的艺术。如果说为了学好素描在造型上的科学而违背传统的规律，实际上就是不科学的。[1]

在另一篇文章中，蒋兆和也辩证地谈及艺术之科学问题：

作为艺术上的科学定义，应有其各自不同的科学标准（包括观点、形式、技法等）。如果强调任何一面忽视各自不同的一面，那就是不科学的。[2]

在这篇文章中，蒋兆和还提出了研究民族造型体系的重要命题。他认为我们是有这个体系的，只是被"'重洋轻中'者所忽视"。"人云亦云笔墨、线条、形式等特点的模糊概念。很少从根本上去探讨一个民族所具有的美学思想，反映在艺术实践中的具体表现和它在造型上的基本规律。"他相信我们的民族传统中存在一个

造型基础是非常完整并不亚于现代西画素描的教学体系。

蒋兆和开始研究、寻找和确立这个体系了。

请注意，蒋兆和也由此开始和他从来都敬仰的徐悲鸿在一些重大的观念上分道扬镳了。人们，当然也包括大多数美术史家总喜欢把蒋兆和与徐悲鸿并提，称之为现代水墨人物画的"徐蒋体系"或以他们为代表的人物画"北派"体系。实际上，如前所析，初期的蒋兆和的确崇拜并信奉徐悲鸿立足于西方科学主义基础上的造型观念及其写实主义。他一样地认为西方的艺术"科学"，一样地认为中国的艺术落后，一样地认为只有西方的素描才是最科学地表现自然的唯一的手段，一样地认为只有素描才能拯救中国画，也一度以徐悲鸿式的素描加线条作为自己

1 蒋兆和：《人物画的造型基础与传统的表现规律并略谈个人在教学上的一些体会》，《中国画》1960年第2期。
2 蒋兆和：《对顾恺之"传神论"的点滴体会》，《光明日报·东风》1961年4月24日。

人物画实践的样板。甚至，蒋兆和还想如徐悲鸿那样真正去法国朝圣以"询求正教"[1]，还为此向蒋碧微学习法语，但留学之事始终未能成功。蒋兆和回忆说，"我如果能去法国留学，不会像现在这样画，不去也好，完全走自己的路"。是的，留洋的人何其多也，又有几人能达到这位连中国的学校也没有读过的自学成才者的造诣！甚至，就连徐悲鸿本人，在现代水墨人物画的确立、造诣及其影响上，又何尝在他的这位崇拜者之上！徐悲鸿那种西方本位的思维方式、科学主义的造型观念、"家长无物"（徐悲鸿语）的民族虚无主义，甚至连同他优秀的西方式素描"先入为主"的积习以及以素描加线条改革中国画的方案，都使他没能成功地实行他改革中国人物画的宏愿。然而，一度深受徐悲鸿影响的蒋兆和却从这些重大的观念中挣脱出来向民族的传统回归，正是这种回归，保证了蒋兆和现代水墨人物画的成功。[2]

是的，确信有一个不亚于西方美术的完整的东方美术体系，确信现代中国画的改革必须建立在这个东方体系之上，使蒋兆和的中国画人物画体系与徐悲鸿的西方本位的，以"先进"而"科学"的西方美术拯救落后不堪的中国传统美术的改良体系有本质性区别。尽管蒋兆和对他的这位恩师从未有过半句微辞，但上述那些批评，那些商榷，其针对的又无不是他这位"一意孤行"的恩师坚持一生的原则性观念。所以，"徐蒋体系"从来就没有存在过，有的只是蒋兆和国画人物画教学体系。

20世纪50年代后期开始，蒋兆和的确开始在传统中学习和研究，开始寻找和确定那个既存的系统。他从既有的写实主义立场出发，在中国古代绘画美学奠基时期的顾恺之和谢赫的理论中寻找支柱。他提纲挈领地把贯穿中国画史形神关系的"以形写神"和形式表现的"骨法用笔"作为这个系统的基石。应该说，形神关系和形式问题也的确是中国画的核心问题。"以形写神"是东晋顾恺之画论中的一个概念，也是20世纪，尤其是五六十年代特别流行的一个中国现实主义传统术语。东晋时期这句针对人物画而出现的概念，也是传统形神观的一个重要方面。蒋兆和曾撰写《对顾恺之"传神论"的点滴体会》，研究形神关系，"论述怎样把对象的生命感情在画面上表现，他把表现对象的生命感情（他所谓'神'或'生气'）当作绘画艺术的最高准则，在这里他提出了'以形写神'的主张，正确地说明了'神'与'形'的辩证关系"。蒋兆和特别强调了神与形相互依赖的关系，还特别指出对画家本人素质的要求，要求画家有更多的理想、丰富的感情、正确的立场、敏锐的感觉，去准确地把握客观对象的形与神。作者将主观因素调动起来去体会、感受对象之神以达到准确刻画，这又是顾恺之所称的"迁想妙得"。"从认识对象到表现对象，画家与对象之间在精神上是联系在一起的，而且是凭借这一艺术形象来反映自己的艺术思想。"蒋兆和还以顾恺之"悟对通神"之语来说明画家与对象

1 徐悲鸿在1932年11月3日的《申报》启事责骂刘海粟，文中有"昔玄奘入印，询求正教；今流氓西渡，唯学吹牛"之句。见袁志煌、陈祖恩编著《刘海粟年谱》，上海人民出版社，1992。

2 请参见本书第二章"徐悲鸿"一节，徐的上述思想在该节中有详论。蒋、徐二节可比照阅读。

主客观统一关系在绘画中的关键作用。就当时对古画论的研究水准而论，蒋兆和的这些现实主义理解是有重要价值的，它有助于蒋兆和在人物画写生教学时捕捉对象微妙的神情及其在形态上的细微反应和变化。

蒋兆和绘画的第二个基础是"骨法用笔"。四五十年代，蒋兆和已经注意到西方素描的块面体积关系很难和中国画的线条相结合。1961年，他在授课时更明确地以谢赫"六法"之"骨法用笔"作为水墨人物画的形式基础。他认为，"一切形象的构成和精神特征的体现，都在于'骨法用笔'。骨者，乃构成人体形状之解剖关系；法者，即是在平面的纸上要画出有体积感，体现各部分的长短比例和角度透视关系的形象。而白描的表现原则，既是着重于构成形象的'骨法'，而又深入地去刻画构成形象的精神和具体结构"。他认为"骨法用笔"的造型原则直接地体现在形神兼备的"白描"上，而"笔墨"又是"白描"变化的结果：

白描可以说是一切中国画的造型基础，当然也同是水墨人物画的造型基础。实际上水墨画是在白描造型的基础上发展了用笔用墨的复杂变化。

对蒋兆和来说，"白描"也好，"笔墨"也好，都是写实主义人物画的表现形式。他把笔墨与骨法用笔相联系，进行写实主义的发挥。他认为，"骨法的具体表现，也就在形象的凸凹起伏转折之间，也就是线条的长短曲直及其连接给予落笔起笔的出发点……至于笔墨的轻、重、虚、实或浓、淡等变化，也都是在物象的外表已经存在的形迹，我们不过是顺应着客观物象的需要而又有所取舍的描绘。不允许加以不适当的主观臆造"。作为教师，蒋兆和把人物画中笔墨的处理讲得十分详尽，如笔法主要是勾勒线条，概括形象，而墨法则是烘托肌肉质感，所谓"以笔为主见其骨，以墨为辅显其肉"等。

这样，蒋兆和在对中国传统美术的研究和他所掌握的西方美术某些他认为可以结合的科学性的联系中，逐渐构筑起他的中国水墨人物画写生教学的体系，简而概之，即

"以形写神"—"骨法用笔"—"白描"—"笔墨"—形神皆备、气韵生动的艺术形象。

具体地说，此即蒋兆和在1961年授课讲义《从水墨人物写生谈"以形写神"的优良传统》中详尽论述及说明了的下述内容：

一、传统水墨人物画的造型规律
骨法用笔—白描—笔墨造型。
二、笔墨变化
即笔以取形，墨以显肉，根据对象形体之变而变。
三、笔与墨的相互关系

即沈宗骞所谓"笔者墨之帅，墨者笔之充"。

四、笔墨如何才能"传神"（形神论）

细腻分析、观察、感受对象之神情及其在面部形体上极细微的变化，客观地"以形写神"。

五、具体的表现方法和方法运用的步骤

1. 观察　深入观察形象，做到"意在笔先，形在笔底"。

2. 线描　发挥线条造型的复杂变化，解决造型的骨干问题。

3. 皴擦　以皴擦济线条之不足，使体积充实。

4. 墨染　解决肌肉质感，统一色调。

六、八点规律

1. 以唯物主义方法科学地分析形象。

2. 以辩证的观点理解形象表里的统一。

3. 实事求是地遵循传统的技法规律。

4. 由感性上升至理性坚决把握作画步骤。

5. 抓形象精神特征及整体与局部主次关系，大胆落笔大胆取舍。

6. 行笔果断，虚实相生，随机应变，灵活发挥。

7. 重大体，尽精微，落一笔而定全局，继之全其神气。

8. 在心领神会形附笔端之时，积极发挥创造性的技巧，形象自然，气韵生动。

蒋兆和国画人物画写生教学的确已经形成了一整套完整的体系，这是一套建立于中国古典人物画传统基础之上，又吸收了西方造型的合理因素，融中西为一体的现代水墨人物画教学体系。这个体系以蒋兆和几十年的成功实践为基础，又避免了20世纪以来在中西融合的中国画改革中出现的若干重大失误，具有明显的合理性和实践性。在众说纷纭、莫衷一是的当时的中国画坛，这套人物画教学体系的提出和施行，大有一言九鼎的开山奠基作用。蒋氏体系在全国人物画界的重大影响已为人们所公认，亦为历史所证实，其意义就不言而喻了。

但是，这个体系在对中国传统的理解上也存在着许多严重的问题，这一方面有当时的意识形态环境制约的原因，另一方面，也与蒋兆和作为一个勤奋的实践家却缺乏对传统深刻而广泛的研究有关。

由于科学主义在20世纪的影响几乎贯穿了整整一个世纪，科学主义又与貌似先进的机械唯物主义理论相结合，造成了具唯写实倾向的"现实主义"笼盖一世、定于一尊的局面，而这种倾向和中国美术传统表现的意象特质是相违背的。中国艺术从原始阶段开始就是主客观相结合而出之以意象的造型，传统中的写实一路亦不外于此。但蒋兆和理解的传统却是纯写实的。他在解释顾恺之的"以形写神"时说：

这就是说要画家凭借笔墨正确地去刻画形象，不允许有丝毫抽象或概念地去运用笔墨。

我在教学中常常提出，对形象写生时千万不要从自己主观的兴趣出发。要认真掌握现代造型的科学知识。

在蒋兆和看来，笔墨，那已经是对象给你规定好了的客观的现成的东西，画家只需要做出取舍就可以了：

笔墨的轻、重、虚、实或浓、淡等变化，也都是在物象的外表已经存在的形迹，我们不过是顺应着客观物象的需要而又有所取舍的描绘。不允许加以不适当的主观臆造。[1]

他担心西式素描光影块面的训练让学生"在观察对象时看不到线"，其实，"唯物"地讲，"客观对象身上又哪来线呢"？线这种虚拟的形式，本身就是主观"抽象"的结果，是中国传统程式"概念"和画家主观感悟、抽象的结果。蒋兆和所谈的主观和客观，他的"主客观相结合"，通通是对象（客体）的主客观，与创作主体的主观基本不相涉。然而，人们之所以创造艺术，不就是为了表现自己所思所感吗？当创作主体以旁观者——即使是观察精细入微而正确无比的旁观者——的身份被动地屈从于客体时，客观对象自身的纯客观逻辑则使冷眼相看的旁观者很难对之有主观的驾驭。蒋兆和对其画经常以冥思苦想的题词、题目去说明，若去掉题目，一些画的意义是很模糊的。例如1936年的《缝穷》和1960年的《老妇》的绘画形象几乎一模一样。蒋兆和一些作品的意义（作者主观意图）不得不靠题目的变换才能表达，也是这个原因。如《囚犯》与《地下人物》、《劫后余生》与《轰炸之后》、《流民图》与《群像图》等，作品通过视觉语言自身传达出的主观因素有限。也正是对主体自身的忽视，才使他没能意识到60年代初期石鲁提出的"以神写形"具有和"以形写神"本质性不同的意义，而以为形神相连，"写神亦即写形""何劳今人倒置之"。今天有人已经注意到顾恺之对"以形写神"并非赞成，古人也从不使用此语，对此话的使用是近几十年的事。[2]甚至，在最能说明中国艺术"意象"特质的唐代张璪"外师造化，中得心源"的理解上，蒋兆和也做了他写实主义的解释，以为"'心源'即指的是画家的思想来源。来源于什么呢？即是'知彼'"。可见传统形神论，蒋兆和并没有真正理解，这或许又是"历史局限"使然吧。

由于对主客观关系的理解错误，对形式与形象塑造关系的理解也十分僵滞，蒋兆和没能理解（至少在其理论中）笔墨自身虚拟的、抽象的，相对于造型作用的独立表现功能。蒋兆和五六十

1 关于"以形写神""迁想妙得"以及"骨法用笔"等，蒋兆和在当时的理解是符合其时的研究水准的。20世纪80年代之后，叶朗、刘纲纪、阮璞等对这些概念有了更为准确的解释，更符合中国古典美学真实的解释。而蒋兆和的理解就是时代、历史局限之使然了。

2 叶朗：《中国美学史大纲》，上海人民出版社，1985，第201页。

年代是从未承认过有脱离造型需要的独立的笔墨之美的，这或许与当年"形式主义"禁区的可怕有关。但是，作为一个优秀的画家，蒋兆和并非没有主观情感的渗入，并非没有对笔墨形式独立审美的追求。

即使在意识形态较为紧张的年代，这位生性怕事、胆小的画家也闪烁其词，小心翼翼地说过一些涉及主观渗入的话。例如他经常强调"感受"，还巧妙地借叶浅予之口说"要发挥一点自己的想象和生活的感受"，还说，"作画的重要条件在于'得心'，这就是说主观与客观两个方面的统一产生自己的思想意识"。他甚至还说过，"造型规律的艺术性没有结合认识形象的思想性，就要遭到失败"。在另一处蒋兆和解释"外师造化，中得心源"时，说得就更准确，"即是指对外界对象有深刻的认识和要求有概括的能力，就是要有'主观的能动性'。所以好的中国画没有一张是自然主义的"。这些谨小慎微的一星半点真实想法的流露，说明蒋兆和并不想那么机械地写实。我们看他在20世纪三四十年代的人物画中那潇洒、灵动而多变的笔墨意趣，而那时候，他倒也真大着胆子——当然那时候无所谓"胆子"——说过，"借此一枝颓笔描写我心灵中一点感慨；不管它是怎样，事实与环境均能告诉我些真实的情感，则喜则悲，听其自然，观其形色，体其衷曲，从不掩饰，盖吾之所以为作画而作画也"[1]。到了80年代，这个较为自由的创作时期，蒋兆和胆子又大了一些，他那些真实的思想流露得则更多。1980年时，蒋兆和直接谈到人物画究竟是表现对象还是表现自己这个非常重要而敏感的问题时说：

一个画家，不一定表现模特儿本身。模特儿，不可能完全如同自己的意图，摆了模特，表情、思想还得自己创作，自己刻画……与其说表现对象的心情，倒不如说是表现我个人的思想更确切一些。我的画，多数是以模特为原型表现作者的心。

对主客观的问题不再讳言，对笔墨的独立表现功能也敢于承认了：

中国画的笔墨，一笔下去，可以流露自己的思想感情，把作者的真性情流露，形成了民族的特点。画中国画，要写字，一定要写，不然不理解国画笔墨。每个人的经历、感情不同，在笔墨上的表现也不同。风格，体现作者的思想感情，没有思想感情，谈不上什么风格。

蒋兆和也开始讲他此前不太关注的"六法"之首的"气韵生动"了，指出气韵生动除了表现在人物精神状态上，"另一方面表现在笔墨上，像音乐一样有韵律感，高低、抑扬、顿挫，差一点都不行"。他也赞成"抽象"了，以为"抽象是科学的概括"，他甚至还敢于公然肯定"变形"，以为"中国画早就解决了变形问题，强调真实感，又有夸张、取舍，把感受发挥出来"。……其实这些问题蒋兆和心里本来是有数的。作为一个优秀的画家，他不解决这些涉及艺术的根本问题，他的

1 蒋兆和：《蒋兆和画册·自序》，1941。

画又怎么好得起来呢？在1983年，蒋兆和在主客观这个敏感问题外另一敏感问题即内容与形式关系上，也敢于一反以前的内容决定形式的定论：

> 最后看效果如何，形式还是可以决定内容，这个我们体会多了。有了内容，通过什么形式表现，表现不好就失败。中国画讲意境，就是内容。

是的，这位优秀画家的创作体会本来是符合创作规律的，只是许多时候不好说、不能说或者甚至只能反着说罢了。当蒋兆和承认了形式的这种重要作用以后，他对形式的独立表现功能就更加重视了。对许多重要艺术观进行全面再认识以后，蒋兆和甚至认为关于"现实主义"的界定也有所不足。他认为"现实主义"这个外来货并不比中国的艺术高明，在他去世前的一两年中，已经无所谓顾忌的蒋兆和连续谈到他的这个观点：

> 这个伟大的民族有个主导思想，就是真、善、美，真、善、美包括了很多方面。现实主义是欧洲的，后来的真、善、美比现实主义高明多了。所以，中国画在造型上与西洋画的规律不同。

> 从中国绘画的历史来看，它的美学观点，概括起来就是真、善、美三个字。把这三个字好好解释一下，比社会主义、现实主义还要明确。

显然，蒋兆和对西方式"现实主义"突出写实之"真"已有所不满。他还强调了"善——就是要有思想……当然，还包括道德、品质、宗教、信仰等各个方面""美——从科学上讲，要有规律，不然杂乱无章。我们为什么讲构图，讲形式，就是为了使人感到舒服"。可见，在此时的蒋兆和看来，光是"真"——写实已十分不够，多种以前曾令他害怕的主观因素与纯然的美的形式同样重要，"真、善、美，这三者缺一不可"。到这个时候，向传统回归的蒋兆和才真正回到了伟大的民族传统之中。

尽管我们看到蒋兆和一度有过或潜在地有过对中国传统的真正认识，对艺术规律的正确理解，但蒋兆和一生艺术实践及观念所受的科学主义、机械唯物主义的干扰也的确太多，其人物画成就也颇受影响。对客观对象的过分依赖，对超现实"想入非非"的想象忽视，使蒋兆和的人物画创作只能局限在依赖模特的较为狭窄的肖像画领域。即使是浩大的《流民图》——尚且是孤例，也只是肖像的数量增加了而已；且一百多人的动态设计也因过分依赖模特摆姿势的状态，缺乏生动复杂、动态强烈多变、透视变化大且人群组合穿插自然生动的形象塑造。而这种驾驭大型复杂构图的能力本来是主题性情节性写实绘画创作者必须具备的。蒋兆和自己也承认，"我的创作，实际上也是肖像画"。同时，由于这种严格的写实，中国画最重要的具独立表现和独立审美功能的"笔墨"，在蒋兆和的人物画中一度被限制在较为单一的造型上。形对笔墨的严重制约，或者说，笔墨对形的绝对附从，使蒋兆和的人物画用线呈现某种板滞和拘

谨。20世纪五六十年代的人物画中这种缺点尤其严重，有的用线已到十分刻板的地步。20世纪五六十年代对现实主义"典型化"的强调，导致了类型化、公式化、模式化作品的泛滥。蒋兆和这位一度以真实反映社会形象著称的画家也在50年代初期迅速陷入这种风气中。1950年的《鸭绿江边》、1962年的《海防线上》、1964年的《飒爽英姿》都是如此，大有宣传画的意味，人物姿态生硬而做作。1959年的《曹操》、1962年的《一笛横吹万户歌》类型化的意味也十分突出。《曹操》造型甚至有脸谱化倾向，胡须俨然如唱戏时所戴的须套。当然，此时期艺术的这种拘谨与板滞，又与蒋兆和作画囿于科学写实的过于理性的色彩有关。与反对"主观的兴趣"，限制想象与感受相关，蒋兆和则高度倡导理性，强调科学态度，强调一丝不苟地严格设计作画程序。那种在"理性知识的基础上坚决把握作画的步骤"的理性严谨等，使其画缺乏中国传统绘画对自然、空灵、天成、偶然等美学品格的追求。

但是，当所有这些干扰减弱之后，蒋兆和真正回归了传统，他的画风又发生了变化。20世纪70年代到80年代，蒋兆和画过一些轻松的题材，如1973年的《江南春雨》、1978年的《喂鸡》。80年代以后还画过一批花鸟画。蒋兆和的笔墨观变化后，他开始运用他一度不以为然的忽略形象近于抽象的大写意画法，在简括抒情的笔墨之中塑造历史人物，形象地画了一批历史人物。如作于1980年的《太白沉思》、1981年的《亲朋无一字，老病有孤舟》等，用笔简练、概括、洒脱。作于1981年的《国乐大师蒋风之像》可谓蒋兆和晚年的精品。画中人物既保留了蒋兆和造型严谨的特征，又全无西式素描之影迹，线条潇洒灵动。作于1975年的《鱼》更是绘画的情感本质与笔墨的独立表现性相结合的代表之作。《鱼》是蒋兆和外孙随意创作而成，其狂乱笔意之中隐然有形，情寄笔墨之中，形在有无之间。这幅作品既是其一生中最为奔放的一张，又是形式决定内容的典型例证，情又无疑是全画的核心与基础。

蒋兆和其时已经步入他艺术的又一重要阶段，一个在坚实的传统基石上再创辉煌的阶段。可惜这个阶段来得太晚！如天假以年，才气横溢的蒋兆和又将给我们的画坛带来些什么呢？

但是，蒋兆和应该可以感到欣慰了。蒋兆和以他深切的对社会底层劳苦民众的同情，画出了一大批揭示这个灾难深重的世纪城市贫民生活的众生相。他从这个独特的视角出发，创造出许许多多在中国几千年美术史中难以见到的珍贵的贫民生活画卷。这种深沉的人道主义精神及"为人生"的艺术态度，使蒋兆和当之无愧地成为20世纪民主大潮中为"人生""艺术"与雅俗结合的艺术思潮的一个杰出楷模，一个突出的代表。在纷乱的延续了一个世纪的关于中国画变革的激烈争论中，蒋兆和已经建立起他自己独特而完整的国画人物画教学体系。他以中国式白描去取代西方式素描，以对形象结构自身的把握去代替与中国线条相矛盾的光影体面描绘，他把传统用线和笔墨的变化与对对象的科学分析相结合，以传统的勾、皴、染、点之法去表现对象的结构，因而避免了简单、生硬的素描加线条的中西绘画拼接。这样，蒋兆和就十分聪明地解决了人物画在中西融合上的种种矛盾，完成了较为和

谐且新意盎然的现代国画人物画的探索，并在此基础上形成了一套从观察到表现的完整现代国画人物画教学体系，从而对中国当代国画人物画产生了重大影响。当代著名人物画家如周思聪、马振声、杨力舟、姚有多、朱理存、范曾、卢沉等都出自蒋兆和之门。他们形成了一个为世所公认的北方人物画派，这就是这种巨大影响的一个无可怀疑的明证。更重要的是，蒋兆和一反因西方绘画对中国画坛——尤其是人物画坛——居高临下的侵入所带来的世纪性民族虚无主义倾向，把中西融合带进了一个正常、健康的轨道，为现代中国人物画的发展奠定了坚实的基础。尽管蒋兆和在杰出的艺术成就之外也有着不少的遗憾，但如果我们联想到这些遗憾产生的特定时代，则其局限又似乎是历史之必然了。尽管如此，蒋兆和这些遗憾却连同他的巨大成就，一起为后继者开拓了广阔的思维空间和实践余地。他那些优秀的富于创造性的传人至今仍引领着中国人物画坛之风骚，就足可证明蒋兆和艺术之不朽。

傅抱石（1904—1965）

第十一节　傅抱石

作为一个美术史论家出身的中国画家，傅抱石以他的博学多才和全新的笔墨观念及形式异军突起于现代画坛，其艺术影响了一代山水画风，一直受到人们强烈的关注。

傅抱石（1904—1965），原名瑞麟，1904年10月5日出生于江西南昌一个贫苦工匠家庭，祖籍江西新喻（今新余）。少年时期在瓷器店当学徒，同时自学篆刻和书画。1933年其画为徐悲鸿赏识，并由徐帮助获公费留学日本，入东京美术学校研究部，攻读东方美术史及工艺和雕刻。1935年回国，任教于中央大学艺术系。抗战期间，他在郭沫若主持的政治部三厅任秘书，以后继续执教于中央大学。1942年9月傅抱石在重庆举办了他的壬午个人画展，声震画坛；1946年返南京；1952年任南京师范学院美术系教授；1957年任江苏省中国画院院长；以后历任中国美术家协会副主席、中国美术家协会江苏分会主席、西泠印社副社长等职；1965年9月29日病逝于南京。

作为一个美术史家，傅抱石有着极为丰富的著述，现代中国画坛上也可能罕有在理论造诣上可与之比肩之人。傅抱石对史学有着一种天生的嗜好。他曾说过，"我比较富于史的癖嗜，通史固然喜欢读，与我所学无关的专史也喜欢读，我对美术史、画史的研究，总不感觉疲倦，也许是这癖的作用"[1]。或许真有此癖，傅抱石竟然在其21岁（1925年）师范还未毕业时，就完成了他的第一部著作《国画源流述概》；而1926年22岁师范毕业时，又完成了《摹印学》。到1929年25岁时，他的见解精辟至今亦然的《中国绘画变迁史纲》就已经完成，并于1931年出版。而那个时候真正由中国人自己独立完成的中国美术史著作屈指可数。这以后，傅抱石出版和发表了数量巨大的著述和论文，光著作就有《中国绘画理论》（1935年）、《基本图案学》（1936年）、《中国美术年表》（1937年）、《石涛上人年谱》（1948年）、《初论中国绘画问题》（1951年）、《写山要法》（1957年）、《山水、人物技法》（1957年）、《中国的绘画》（1958年）、《中国古代山水画史的研究》（1960年）……如果加上傅抱石撰写的大量文章及翻译出版的译著多种，其文字可达二百余万字。这种理论成就在国内美术史论界亦属不多。精深的理论研究使他对中国美术传统的整个体系有着极为全面而清晰的了解，而对中国绘画传统体系内在深层精神的格外关注，则显示傅抱石较一般史学家关注史实和现象更为深刻、睿智的一面。

从傅抱石21岁所写的第一部著作开始，这位聪明的年轻人就紧紧地盯住中国美术精神演变的基本线索。其实，他的第一部理论著作《国画源流述概》十几万字，就是试图"令读者易得整个的系统"，把握其"流"，而不至于让"记账式"毫无思辨的"破碎"史实去误人。而1929年他在前述

1 傅抱石：《壬午重庆画展自序》，载叶宗镐选编《傅抱石美术文集》，江苏文艺出版社，1986。

文章基础上作的《中国绘画变迁史纲》也仍然是为了"注意整个的系统",并力求提取出贯穿始终的民族艺术的灵魂和提纲。这种思路在当时史学界显然是极为难得的,颇有异军突起之势。

在这部书里,他开篇明义地指出必须找出"研究中国绘画的三大要素",主要的就是要找根本的因素,即他所谓"轨道的研究中国绘画不二法门""中国绘画普遍发扬永久的根源"。这个"法门"和"根源"即他所强调的民族性和贯穿其中之"线":

> 中国绘画实是中国的绘画,中国有几千年悠长的史迹,民族性是更不可离开。……过去是将来参考的"线",虽不一定这条"线"不变,痕迹总是足以追求足以搜检。所以中国的绘画,也有它的"线"。所以中国的绘画,也有特殊的民族性。

他通过分析中国绘画的多种现象和因素,得出这"三大要素"分别是"人品""学问""天才"。在对这些要素的解释中,傅抱石以20年代少有的清醒谈到个人主观精神"我"对绘画的绝对制约关系,而不是那时流行的对物质世界的绝对被动的依赖:

> 画面有"我","我"有画面了。……画面与"我"合而为一。然欲希冀画面境界之高超,画面价值之增进,画面精神之紧张,画面生命之永续,非先办讫"我"的高超、增进、紧张、永续不可。"我"之重要可想! "我"是先决问题。

在科学主义流行的年代里,这位偏居江西南昌一隅的25岁青年人能对中国传统艺术的精神有着如此准确的把握,这似乎就已经预示着这个年轻人注定要成为现代画坛巨子了。当然,傅抱石的这些结论并非想当然的猜测,而是立足于大量史实和画论基础上得出的,他的许多观点极为精彩。如他在谈到西晋卫协"密于情思"时,抓住了"情"对中国绘画形式的影响:

> 以"情"入画,埋伏了蔑视形似的暗礁了。

他在书中大倡南宗写意,认为只有这种对强调和表现精神的艺术才是中国艺术之正脉。如他在分析李成时就认为:

> 对景造意,不是无景造象,也不是对景造形,造意而后,自然写意。

这些精辟的见解深刻地应和着中国古典艺术深沉的意象精神。这些在30年代才被宗白华等人进行更为系统、更为精彩的美学论述的观点,出现在没见过多少世面的20年代的傅抱石这里是很令人惊异的。

的确,傅抱石是位史论天才,嗜史成癖的他在其两百多万字的皇皇著述之中提出了许多在那个时代极其可贵而精彩的,从大量史实的分析、研究中得出的结论。例如,注意抓本质性因素的他认

为，"汉大儒董仲舒曰：'道之本在天'，此乃形成中国国民性之基础"；而他心目中最崇高的人却又是天的象征，"人体一切，皆象天地，即所谓人者，天之象征也""人乃天地之合一，万物中象征天地者，以人为最"。因此，这种包容着人的核心的天人合一思想，是"中国国民性见矣"的中国文化精神的基础。[1] 傅抱石抓中国绘画的精神及其表现的体系和线索，理论极富逻辑严密性。他以国民性、民族性为核心，分析到精神意蕴上的"天""老""淡""无"等多种精神品质，并以此分析其与绘画诸造型形式特征发生的关系。例如前述对情的强调导致了对形的蔑视，而随着对性灵情感的强化，绘画"渐渐趋向性灵怀抱之抒写，因而使写意画的旗帜逐渐鲜明起来；在画法上，由'线'的高度发展，经过'色'的竞争洗练而后，努力'墨'的完成"，三者之混流，构成写意——水墨的中国绘画发展之主流轨迹"[2]。尽管对水墨产生的道禅机制未能阐发，但这已经是当时相关研究中的上乘之作了，因为他毕竟紧紧抓住了中国绘画缘情的本质，认识到"像王微一样，大家以为画应该是'心之声'，所谓自然，筌蹄而已"，所以才有"急剧的抛弃造化（自然）。归依'心源'（性灵）的运动"。正是精神对物质的超越，才有了虚拟的水墨运动的诞生。

而在对绘画史的宏观研究上，由于独立地对丰富的史料进行了大量深入细致的研究，加之受留学日本学到的先进研究方法和观念的影响，傅抱石富于个性的研究往往有绝不同于时流的独立判断。例如他论史，就抓了两个关键时期。他说，"我对于中国画史上的两个时期最感兴趣，一是东晋与六朝，一是明清之际。……东晋是中国绘画大转变的枢纽，而明清之际则是中国绘画花好月圆的时代"[3]。这显然是对几千年中国美术史深入研究的结果，抓住魏晋六朝，就抓住了中国绘画美学的发端；而对于当时早已声名狼藉的明清美术来说，傅抱石以为的"花好月圆"，或许是当时唯一的赞誉了。对此，他有许多具体的研究，如认为"中国画史甚至为世界艺坛所推崇的画家，也多是这一时期的人物"，此期"人们的精神较之元代诸家更为伟大，更为积极"。[4] 而对于当时被骂得狗血淋头的董其昌，傅抱石在1929年时就给出过极崇高的评价，以为他大倡文人画，"把萎靡的翻成灿烂的，厥功不可说不伟大"，"他是画坛的中兴健将，画坛的惟一宗匠"。[5] 对于被陈独秀骂成"恶画"的"四王"，这个在当时差不多成为模仿与复古之代名词的"四王"，傅抱石也从他深入的研究中指出，"'四王'都标榜大痴，但'四王'还是'四王'；王原祁虽口口声声地'大父奉常公'，究竟没有什么'奉常'的气息"。[6] 这位为封建社会衰落期的明清绘画大唱赞歌的论家在

1 傅抱石：《中国国民性与艺术思潮》，《文化建设》1935年第1卷第12期。
2 傅抱石：《中国绘画"山水""写意""水墨"之史的考察》，载叶宗镐选编《傅抱石美术文集》。该文作于1940年9月。
3 傅抱石：《壬午重庆画展自序》，载叶宗镐选编《傅抱石美术文集》，江苏文艺出版社，1986。
4 傅抱石：《中国绘画"山水""写意""水墨"之史的考察》，载叶宗镐选编《傅抱石美术文集》，江苏文艺出版社，1986。该文作于1940年9月。
5 傅抱石：《中国绘画变迁史纲》，南京书店，1931。
6 傅抱石：《壬午重庆画展自序》，载叶宗镐选编《傅抱石美术文集》，江苏文艺出版社，1986。

1947年时还干脆得出了"艺术的兴废，往往与时代恰成反比"[1]的精彩结论。当笔者于20世纪末以30万言详尽论述明清艺术的伟大之时，竟不谋而合地得出了与20世纪上半叶的傅抱石颇为相似的结论，对这位前辈的钦佩之情不禁油然而生。[2]而当时画坛上流行的对唐宋写实院画体系的欣赏，对明清文人画、对董其昌、对"四王"的极端化贬低和攻击，却都是从傅抱石所反对的西方绘画标准，即科学写实标准去衡量的结果。很少有人真能像傅抱石那样在认真研究史实的基础上得出如此准确和客观的历史性评价。

对中国美术传统的深刻洞察培养了他对民族艺术的深厚感情，在当时极为红火的中西比较、中西融合的时风中，20年代时年轻的傅抱石曾因强调东西方的区别而反对两者的结合。25岁的傅抱石坚决地认为：

拿非中国画的一切，来研究中国绘画，其不能乃至明之事实。

这无疑是正确的，是对当时流行的西方本位观和民族虚无主义时风的反驳。但由此，他又走到了绘画的民族主义另一立场：

有大倡中西绘画结婚的论者，真是笑话！……中国绘画根本是兴奋的，用不着加其他的调剂。……中国绘画既有这伟大的基本思想，真可以伸起大指头，向世界的画坛摇而摆将过去！如入无人之境一般。[3]

但是，当傅抱石1933年赴日留学后，受到这个本来就极善于吸收外来文化的民族熏染，他的观点逐渐地发生了变化。他已能客观地看到外来文化在中国强大的影响，看到"中华民族的美术，无论哪方面都受极度的打击""站在十字街头的中国美术，前后是敌，已经手忙脚乱，招架不来了"的情况。这位坚持民族主义立场的艺术家开始转变其态度：

我们看清楚了以后的民族美术运动，"我用我法"是只有失败没有成功。必须集合在一个目标之下，发挥我中华民族伟大的创造精神，尽量吸收近代的世界的新思想新技术，像汉唐时代融化西域印度的文明一样，建设中华民族美术灿烂的将来。[4]

时代是前进的，中国画呢？西洋化也好，印度化也好，日本化也好，在寻求出路的时候，不妨多方走走，只有服从顺应的，才是落伍。[5]

1 傅抱石：《明清之际的中国画》，《京沪周刊》1947年4月第1卷第16期。

2 林木：《明清文人画新潮》，人民美术出版社，1991。

3 傅抱石：《中国绘画变迁史纲》，南京书店，1931。

4 傅抱石：《中华民族美术之展望与建设》，《文化建设》1935年第1卷第8期。

5 傅抱石：《民国以来国画之史的观察》，《逸经》1937年7月20日第34期。

　　请注意傅抱石的这两段话。在现代中国美术史上，有主张融合中西的，有主张保持民族美术独立性的，这些画家大多对自己的主张坚持终生。但如傅抱石这样先坚决地反对中西融合，继而又主张大胆地吸收外来影响者是不多见的，这显示了他作为理论家和史学家在学术上的真诚和勇气。站在一个画家的角度，观念的这种巨大突变给他的绘画带来了重要的影响。这种影响突出地表现在：一方面，傅抱石在坚持中国艺术强烈的精神性前提下，也注意吸收西方艺术面向自然的合理写实性；另一方面，留学日本的他也自然地较为直接地学习和借鉴了日本绘画的长处。

　　即使在30年代中日关系较为紧张的情况下，"颇使我不愿下笔"谈日本画的时候，傅抱石仍然愿意承认日本绘画的长处，只不过他更愿意认为这种长处本来就来自中国，"不能说是日本化，而应当认为是学自己的"。[1]当然，在50年代，傅抱石还是承认有这种影响。他的学生董庆生回忆1958年时傅抱石对他说：

　　我的画的确是吸收了日本画和水彩画的某些技法，至于像不像中国画，后人自有定论！中国画总不能一成不变，应该吸收东洋和西洋画的优点，消化之后，为我所用呵！[2]

　　事实上，傅抱石的确是学习日本画之长处而"消化"得不见痕迹的杰出代表。张国英以洋洋两万余言的规模专论过《傅抱石与日本画风》，涉及傅抱石的业师、傅抱石对日本画的看法、傅抱石留学前后日本画坛的情况以及傅抱石绘画与日本相关绘画的比较和分析等。但极为有趣的是，在张国英先生的详尽研究中，却很难找到具体的根据，即他在全文多处谈到的，"谈到日本画能带给傅抱石的启示，是很难得到具体而确定的内容与答案"。他还列举了国内多篇研究傅抱石与日本画、日本画家关系的文章中所涉及的日本画家的名字，指出，"以目前的资料分析，没有足够的证据可说明傅抱石与他们有直接的关系，如师承、传授、交游等"。而且，就是以傅抱石于1934年5月在东京银座松坂屋的个展项目与风格而言：

　　在创作方式与画中，内容、技法概无东洋水彩画之影响痕迹。在所有绘画作品当中找不出一幅东洋画的格式与繁复的制作手法。不禁让我们臆测到一个结果——傅抱石并未学习东洋画的作画技巧与方式。

　　在张国英这篇并非否认而是确实想找出这种影响关系的长篇大论的"结语"部分，他仍客观地说，"对比与研究之后，我们曾发觉傅抱石在动机上是没有为仿效的目的而作一张副本或伪作"，"关于傅抱石与日本画的种种因缘，是很难得到具体与适确之实证"。张最后只是抽象地提到"不

1 傅抱石：《民国以来国画之史的观察》，《逸经》1937年7月20日第34期。
2 董庆生：《怀念抱石师》，载纪念傅抱石先生逝世廿周年筹备委员会编《傅抱石先生逝世廿周年纪念集》，1985。

论是内在精神之感召，抑或外在形式之表达，日本画确是在相当程度地提供了傅抱石作画的资料与内容，熔铸并丰润了傅抱石绘画生命"。[1]

在现代画坛上大量的融合中西的画家乃至名家大师的画作中，我们都不难找出这种学习借鉴的分明来源，甚至一一找出与其形式、造型、结构来源具体对应的画幅。但是在傅抱石的画幅中，我们确实很难找出这种明显对应的关系。尽管这种对应的具体关系很难找到，但傅抱石留日归国后的作品，尤其是40年代在重庆时创作的一大批作品却分明地显示了既与古典文人画传统有别，又与画坛时风迥然不同的极富个性化的风格。当这位学识渊博的画家在1942年拿出他"壬午个展"的一百件作品时，引起画坛轰动的就是这种极为独特的风格。如果透过这些作品的外在风貌，结合此期傅抱石的史论著述，我们可以肯定地说，这种源自日本、源自西方的影响是存在的。如果说，年轻的居于江西南昌偏僻一隅的傅抱石一度曾以对民族传统不无深入的研究而成为一个坚信民族自我的伟大而排斥对外学习与借鉴的民族主义者的话，那么，留学日本而打开了眼界，知道了世界艺术之博大宏富的傅抱石则成为一个具有开放胸襟的中国画变革者；如果说，傅抱石一度因充分地研究传统而认识到中国艺术根于"心源"，得于自我的情感表现性质而具备"蔑视形似"的特征，并且欣赏和信奉这种观念的话，那么，留学日本受到西方式写实艺术影响的此后的傅抱石，则在坚守缘情艺术特质的同时也欣然接受了面向自然、适度写实的观念；如果说，研究传统，深知文人画之伟大，大力提倡南宗的傅抱石一度崇奉古典文人画的笔墨与用线的话，那么，留学日本，受到西方艺术和再现现实需要影响而弱化了线条，甚至取消了线条，增加了水色晕染的块面造型和朦胧湿润的空气感，接受了气氛烘托的日本画影响的傅抱石，却革命性地打破了对线、对笔墨的千古迷信。而这个关系到"中国画"形式的"金科玉律"观念的重大变革，使傅抱石绘画最终迎来了全新的风貌，迎来了作为形式艺术绘画最终目标的形式语言的根本变革。正是在这些涉及艺术的基本问题上，在精神、观念、规律、趋向与原则等问题上，傅抱石打破了狭隘的民族主义立场而取开放与融合的态度，才使得自己的艺术产生了一次质的飞跃，才使得自己的艺术有融合的趋向却难觅融合的痕迹。这就是傅抱石在1935年时所说的，"我们已把西域的美术精华吃下肚子，吐出以后的唐宋光辉之花"[2]。傅抱石展示了这种将各种营养消化以后生长出新肌体的不着痕迹的过程。

1942年后，傅抱石在重庆每年都有一批新作问世。当这批与传统中国画风格迥异的作品在重庆展出之时，画界给予了极高的评价。张安治注意到傅抱石画法的独特性，指出"他用他独特的手法，表现他独特的意境"，他的画"一大片一大片的水墨，简直是西洋印象派以后的作风，画山石的皴法亦前无古人，随意纵横，信笔点染，确已做到物我两忘，离形去知的超然境地"。[3]而张道藩同样认为其作品"变化更富，各有特殊情景，作法亦随机应变，层出不穷，绝不斤斤于古人皴

1 张国英：《傅抱石与日本画风》，载傅抱石艺术研究会编《傅抱石研究论文集》，1990。
2 傅抱石：《中华民族美术之展望与建设》，《文化建设》1935年第1卷第8期。
3 张安治：《中国自然主义的宠儿：介绍抱石画展》，《中央日报》1945年11月12日、13日。

法"。张道藩给刚崭露头角的傅抱石极高的评价：

他的确是这伟大时代的开拓者之一，是这行将更灿烂繁荣的艺坛中一株果实丰盈的大树。[1]

陈晓南对傅抱石的辉煌前途也作了预言：

抱石先生以不惑之年，纵酒论诗，豪迈放逸，规律之中，寓有纵横之才气，其艺术与其性格皆和谐一致，独往独来……十年以后，必然为中国美术史上，成为一灿烂之巨人。[2]

上述几位著名画家都不约而同地注意到傅抱石绘画那极为鲜明的独特个性，那迥异于古人与时流的个人风格，而又都同时盛赞这颗画坛的新星并预言他会成为画坛巨子。1945年的这些评价和预言，在世纪末的今天看来也是十分中肯的。

傅抱石这种"前无古人""独往独来"的"独特"画风究竟独特在何处？而这种个性如此鲜明的画风又因为何种美学价值和突破竟会使得人们做出这么高的评价和立足史学的预言？

传统中国画注重以线造型，"线"的确可以说是中国画最主要的形式，具有无可比拟的崇高地位。"六法"第二条即"骨法用笔"，而"象物必在于形似，形似须全其骨气。骨气形似，皆本于立意而归乎用笔"（唐·张彦远）。"骨法用笔"之法一直被人们直接拿去与"线"等同而与"气韵生动"之"六法"最高标准相联系，故传达出主观心情和气质修养的"线"一直被视为中国画的重中之重。在现代乃至当代中国画理论及实践中，绝大多数画家都把它当成中国画的特质乃至本质看待。这方面的例子数不胜数，难以枚举。而且，在现当代，这种"线"，基本上就是文人画数百年来一直倡导的中锋用线。傅抱石本人也曾明确地指出过：

可以更充分证明中国绘画在两千年以前的前后，即在"线""色""墨"的运用，尤其是"线"的运用上有着相当圆浑清新的发展。

这种"线"的高度发展，无论在建筑、雕刻，或工艺文样上，几乎都有使人难于相信的伟大美丽。另一方面，伴着"线"的发展而起的"格体笔法"也同样造成了独特的民族最初型式。

在画法上，由"线"的高度发展，经过"色"的竞争洗练而后努力"墨"的完成。这三者混合交织，相生相成的结果，便汇成了至少可以说第十世纪以后民族的中国绘画的主流。[3]

或许，在中国古代美术史上，"线"的确是一个最主要的形式因素。然而，在现代画坛，由于受到西方写实之风的影响，光、面、体、色的真实三维空间的再现性要求与高度抽象凝练的虚

1 张道藩：《论傅抱石之画》，《中央日报》1945年11月12日。
2 陈晓南：《傅抱石中国山水画》，载傅抱石艺术研究会编《傅抱石研究论文集》，1990。
3 傅抱石：《中国绘画"山水""写意""水墨"之史的考察》，载叶宗镐选编《傅抱石美术文集》。该文作于1940年9月。

拟、平面、二维的"线"的运用，自然形成一大难以调和的矛盾。现代画坛众多画家都面临过这个问题，为解决这个矛盾做了许多困难的实验，如高剑父、高奇峰、徐悲鸿、蒋兆和等。有的因为充分认识并继续保持中国艺术的虚拟、抽象和平面性，也就无所谓矛盾，而继续在自己"线"的领域中称雄，如潘天寿。不论何种情况，都是把"线"当成中国传统的根本，当成不容变更的法门。但是，中国美术传统的根本不在这里！对中国美术体系来说，它有其精神实质，即有着三千余年历史的文艺本质——缘情言志。这种带有鲜明中国哲理的情志表现，又决定了它的意象式思维机制，决定了它的意象式造型原则，由此，也才有它的包括"线"在内的形式语言系统及风格系统，这才构成完整的中国美术体系。[1]如果我们把"线"当成这个完整的包括多个决定与被决定的层次的艺术体系中的一个构成部分，当成被中国艺术的深层精神和本质所决定的某种特定形式的表现，而非本质或特质自身，则就能在把握民族艺术精髓的情况下突破对线的千古迷信，无疑也能摆脱千篇一律的线描程式带来的过于熟悉的陈旧感，而给现代中国画开拓出另一豁然生路。傅抱石正是这样实践的。他充分地认识到传统的强大束缚。"你要画山水，无论你向着何处走，那里必有既坚且固的系统在等候着你，你想不安现状，努力向上一冲。可断言当你刚起步时，便有一种东西把你摔倒。"[2]他下定决心要突破这个壁垒。

傅抱石的山水画风格是在四川形成的。抗战时期任教于中央大学美术系的傅抱石当时居住在重庆优美的风景区歌乐山的金刚坡，这里的环境直接陶冶了博抱石的绘画：

> 以金刚坡为中心周围数十里我常跑的地方，确是好景说不尽。一草一木，一丘一壑，随处都是画人的粉本。……拙作的面目多，几乎没有两张以上布置相同的作品，实际这是造化给我的恩惠。并且，附带的使我为适应画面的需要而不得不修改变更一贯的习惯和技法，如画树，染山，皴石之类。……我的经验使我深深相信这是打破笔墨约束的第一法门。[3]

的确，四川的山川秀丽优美，植被繁茂，金刚坡一带茂林修竹，松荫蕨被，森森郁郁，传统的表现岩石纹理的皴法在这儿几无施展之机。传统皴法主要形成于北方。那里多裸露之山岩，故以表现山岩质地肌理与结构的皴法得以产生。就是南方之皴，如披麻皴，也受北方惯性画法以表现裸露土坡为主。在古代，表现纯植被山峦的作品是比较少见的。但四川满布植被的优美景致用传统山水画以线勾勒加皴的技法是很难表现的；再则，要表现山峦真实的光、色、体、面，传统之线、皴更难胜任。尽管在《壬午重庆画展自序》中傅抱石仍在强调线的重要，但已不如以前那样肯定，那样有把握了：

1 笔者关于中国美术体系的构成观念见《中国传统绘画的体系性与中国画的变革》，载中国国家画院主编《新时期中国画之路：1978—2008论文集》，中国青年出版社，2008。
2 傅抱石：《壬午重庆画展自序》，载叶宗镐选编《傅抱石美术文集》，江苏文艺出版社，1986。
3 同上。

万竿烟雨　傅抱石

中国画的生命恐怕必须永远寄托在"线"和"墨"上。这是民族的。它是功是罪，我不敢贸然断定……使用这种形式去写真山水，是不是全部适合，抑或部分适合，在我尚没有多的经验可资报告。

如果说，留学之前信奉传统中国画的缘情之说并因此同样信奉虚拟、抽象与不求形似的傅抱石并不因写实与否而苦恼的话，那么，留学日本受到写实风气影响之后的傅抱石的确对线、墨传统有些吃不准。在这篇自序中，他就谈到想打破线的尝试。"拙作中有一幅《初夏之雾》即是我在这意念下尝试的制作"，但不怎么成功。其实，早在这之前，傅抱石也曾怀疑过。其在1919年所写史纲中论及唐寅时就说过，"能在勾勒之间，使劲地装饰像南宗的挥洒而已，然限制很深，常常要受轮廓的干涉，或是色彩的干涉，全部总是雕刻板细"。由于后来留日受再现自然的观念影响，傅抱石对线的怀疑态度更加明显了：

至于自然，此中国画家最认为遗憾之事。自有画至今日，历史风俗、思想及种种物质上之制限，确乎不能使对于自然，尽心忠实。以几条长短粗细之线，将欲为自然之再现，其难概可想象。北宗山水、院体花鸟，或以为较南宗水墨接近自然矣。严格言之，亦不外几条长短粗细之线而已。岂真近自然邪？[1]

这之后，一直到20世纪五六十年代，傅抱石虽然也一再强调线的重要性，但一则，他心中的线早已不是文人中锋特定之"线"；二则，他也注意"面"的运用。他已这样教导学生：

中国画除了"线"的巧妙运用，也应用"面"的技法表现。[2]

所以，当40年代住在重庆歌乐山金刚坡松竹丛中的傅抱石要画他的"真山水"时，变更传统之笔、线、皴、点之类陈旧程式也就势在必行了。散锋笔法就是这种变法的结果。

所谓"散锋笔法"，抱石之哲嗣傅小石、二石兄弟对此有详细记载。他们说，傅抱石作画时：

时而使笔锋散开，时而又使它收拢；时而卧笔擦出大片的墨迹，时而提笔勾出挺拔的线条。墨笔的干湿浓淡，用笔的轻重缓急，线条的粗细刚柔，物体的虚实隐现，这一切都在那一只毛笔之下魔术般地出现。[3]

可见这是一种与传统的任何皴法用笔都全然不同的笔法。传统用笔或者中锋（如披麻皴），或者用侧锋（如斧劈皴），或者中侧并用（如折带皴）。在讲求内在骨力全在锋尖的传统文人用笔

1 傅抱石：《论顾恺之至荆浩之山水画史问题》，《东方杂志》1935年10月10日秋季特号。原稿作于1933年。
2 吴云发：《傅抱石与中国画教学》，载纪念傅抱石先生逝世廿周年筹备委员会编《傅抱石先生逝世廿周年纪念集》，1985。
3 傅小石、傅二石：《回忆点滴》，载纪念傅抱石先生逝世廿周年筹备委员会编《傅抱石先生逝世廿周年纪念集》，1985。

中，散锋无疑是一种离经叛道的"野狐禅"，以致现在有人在论及这种散锋的时候，还习惯于用中锋用笔的讲究去解释傅抱石的这种具完全不同的美学形态和艺术个性的独创，以求其正宗合法性。如沈左尧以为"古人只有中锋和侧锋两种笔法，变化是有限的，侧锋作皴且易凝滞，先生创造性地把笔锋散开，实际上等于无数中锋"[1]。而中国台湾地区的何怀硕以为，此话"很有见地。以我的体验，破笔散锋往上提的时候确是无数中锋。往下压的时候便是无数中锋与侧锋兼而有之"[2]。其实，中锋用笔之所以一直为文人画家所宝重，正因为它万毫着力而锋藏其内，力透纸背而含蓄内蕴。那非得锋、肚、根一起着力不可。这种体现了儒家温柔敦厚的中庸美学的运笔，包容着古代社会文人古典美学的意蕴，何以非拿它作为正宗标准去规范傅抱石属于20世纪现代审美的全新创造呢？这就大有削弱其独创性和现代感之弊了。其实，就是在明清时期，对中锋正宗论就已有大不以为然者。周亮工《尺牍新钞》一集录吴晋《与周园客》说：

> 常闻前人论画，运笔专主中锋。石田老人曰，八面锋一齐都来，尚了不得，如何说中锋！

可见中锋正宗论即使在吴派沈周那里也并不神圣。当然，对傅抱石来说，散锋的运用及其对中锋迷信的突破纯是现代审美思潮使然，是20世纪写实思潮与传统缘情表现性质相结合的结果。

散锋以其自由灵动的用笔在表现山体、植被上打破了传统山水勾皴染点的固定模式，在浓淡、疏密、跳跃、飞动的不规则而带偶然意趣的皴擦效果之中，在表现山川的光影、体面上自有传统用线所不能比拟的自由。散锋之于中国画有如笔触之于西方油画，它可以直接塑造成面成体的具体山岩与树林，而无需以线勾勒山形轮廓与大势，传统的勾皴点程序在单纯的散锋用笔中可以一次完成。散锋用笔与傅抱石所特别重视的不无日本朦胧体画影响的渲染法——这是一种文人画几乎不用的院体方法——相结合，在表现真实的形、光、线、体、面、云雾、空间感等方面的确具有传统技法所不具备的优点。傅抱石山水特别以表现这种真实的光线与空间感著称。如他1941年《云台山图》表现的云雾和空气透视感，1944年的《万竿烟雨》和1945年的《潇潇暮雨》表现云雾山雨的空间之感，比之传统平面的、抽象的线条构成的虚拟性山水，在表现现实真实感上显然优越得多。傅抱石的山水画，不论是近山远山，数重之山皆不勾勒轮廓，而纯以疏密浓淡的散锋及渲染法层次分明地传达出真实的空间感，使山的描绘自然生动而无轮廓勾勒的板实线条。傅抱石对自己能表现水、雨、浪等这些传统山水画的薄弱环节十分得意，以为是自己的绝招。[3]其实，这绝招实在是因为通过可成块面的散锋笔法和渲染之法所造成的明暗光线的效果而形成的。能反映出水面、浪花泛起的反光块面的真实，当然比仅仅用传统程式之线描虚拟地描绘出的水口、波浪真实得多。而雨的表

1 沈左尧：《艺术之峰，远而弥高》，载傅抱石艺术研究会编《傅抱石研究论文集》，1990。
2 何怀硕：《解衣般礴横排闼：论傅抱石》，载傅抱石艺术研究会编《傅抱石研究论文集》，1990。
3 曹汶：《得水之魂：浅谈傅抱石先生画水口》称，"傅先生曾对我说：'画画也像唱戏一样有绝招。'并说他的绝招就是画水，即水口、雨和浪"。载傅抱石艺术研究会编《傅抱石研究论文集》，1990。

现，在传统绘画中则不仅罕见，而且也的确困难。

有趣的是，这种与传统中锋、侧锋在形式上迥然不同的运笔方式不仅在再现现实的效果上大异于也优于传统之笔法，而且在传达情趣意绪上，也与传统笔法有着异曲同工之妙。傅抱石的散锋充分调动了锋、腹、根，"一笔下去，随势铺衍，顺逆行笔，则轻重、疾徐、转折、顿挫、浓淡、枯湿诸法皆备。一管之笔，能尽大小之用，按而擦之为面，提而勒之为线，数簇笔毫，凌厉飞动，流出的线条恰似铁划银钩，柔韧遒劲，既痛快淋漓，又含蓄微妙"[1]。比之侧锋之雄健刚劲和中锋的力量内蕴、含蓄柔韧，散锋笔法具完全不同的美学性格。它疾速飞进，挥扫旋动，不乏气势与力量而动感尤著，此点为其他传统笔法所远远不及。古之"六法"第一法为"气韵生动"，据释其"原义"，即"气韵"生于"动"态之中。[2]画面能动，才有感人之精神力量贯乎其中。汉魏六朝那些稚拙然而飞舞的人物线条，敦煌壁画之满壁飞动，顾恺之人物画中的"吴带当风"之飘举不是早已有之吗？而由于社会的变动，禅学的兴起，道禅观念影响下形成的以超然、宁静、寂寞、虚空为特征的水墨文人画以"静"的美学品格取代了"动"的审美倾向，一变封建社会上升期活泼、欢快、充满动感和气势的总体倾向，而为以"千山鸟飞绝，万径人踪灭。孤舟蓑笠翁，独钓寒江雪"的禅境为代表的宁静至几乎死寂的境界所取代。在绘画形式上，除了以水墨取代色彩，以行笔缓慢、凝重，力量含而不露的文人中锋取代民间飞动疾速之运笔也渐成封建社会中后期的基本趋势。直至黄宾虹、齐白石，不是仍一再谆谆告诫行笔须慢而切忌快吗？然而傅抱石的散锋笔法却一反时风而出之以凌厉飞扫之运笔，产生了历史久违之强烈动势。

傅二石记载其父亲作画时之状态极为生动而具体。以傅抱石极为喜爱的画雨为例：

> 他先把纸钉在墙上，再拿着蘸了矾水的笔或刷子，对着纸猛烈地挥洒。那动作似乎和作画这种"斯文"的事情很不相称。……有时他画雨不用矾，只用毛笔或排笔蘸淡色在画面上刷，他很注意下笔的方向和速度。画倾盆大雨时用大笔猛刷，使人强烈地感到雨点的速度和力量。[3]

傅抱石绘画之"动"的特征不少研究者都是注意到了的，马鸿增甚至把这个特点归纳为"仿佛山动、水动、云动、树动、笔动、心动……一切都处于永恒不息的运动之中，犹如龙蛇飞舞"[4]。散锋笔法的动势在传情达意上的确别具一格。它可急可徐，可宽可窄，飞丝走白，迹似断而意实连，更显得潇洒自如，倜傥风流，在情感传达上有他种笔法难具之处，它更多地偏重于表达豪爽奔放、激越热烈之情。傅小石、傅二石兄弟十分清楚这一点。他们认为，傅抱石散锋笔法

1 夏普：《试论傅抱石山水画的皴法美》，载纪念傅抱石先生逝世廿周年筹备委员会编《傅抱石先生逝世廿周年纪念集》，1985。
2 阮璞：《谢赫"六法"原义考》，载《中国画史论辨》，陕西人民美术出版社，1993。
3 吕理尚：《傅抱石论》，载傅抱石艺术研究会编《傅抱石研究论文集》，1990。
4 马鸿增：《傅抱石的艺术及其世界影响》，载傅抱石艺术研究会编《傅抱石研究论文集》，1990。

潇潇暮雨　傅抱石

的独特"还不在于他的特殊笔法，而是他作画时的精神状态。……作画时首要的是画家的激情。有了激情的驱使，画家才能画出真正感人的画来。父亲曾说过，他作画时只想到怎样充分而强烈地表达自己的感情"。他们还说，"父亲作画也是靠'精神'来把握画笔的。这'精神'者，就是如醉如痴的精神状态，就是不能自已的创作激情，就是战士冲锋陷阵时的那种英雄气概"。[1]正是因为作画为画家自己主观心绪的表现，所以有狂放豪情的傅抱石才会有散锋气势及动感之创造，也才有满幅生"动"的山水。如此看来，与其说是风雨水流之动吸引了傅抱石而引出了散锋的形式，倒不如说是傅抱石难羁之激情使其飞动之散锋寻觅到风雨水流以做依托，是激情与风雨相共鸣，是天与人以艺术为中介的融洽与合一。如是，则当为心动、笔动，方有风动、云动、水动，万物皆动。可不是，就是傅抱石的人物画，也因此而"动"。或许，第一个注意到傅抱石绘画之"动"的，是1945年的张道藩，而令张道藩论其"动"的，又恰恰是其人物画。他在谈到抱石杰作《丽人行》时评论道："女子柔媚，却又艳而不俗，精而不流于刻画；表面虽似静态，但满含动意，不愧为杰作。"谈《琵琶行》时他称"全部配角亦在倾听，并有动于中"。此亦张氏赞抱石画"壮气逼人"的原因。[2]所以"动意"盎然，连画柔静的女子亦有此意味，此非心动、笔动之使然吗？相比之下，1941年傅抱石纯用渲染之法染出的那幅笔法不显的《初夏之雾》，就因其"骨法用笔"全无而大逊其色。可见，虽然傅抱石以散锋之笔形与传统用笔大异其趣，但笔墨的强烈表现性精神却是一脉相承的。而且，傅抱石散锋中所体现的力量、气势与雄壮、崇高之精神，显然又使其形式创造突破了温柔敦厚的儒家美学规范，突破了超然、静寂的道禅意味，总之，突破了古典绘画的审美情趣，使其在古典人物、古典山水的题材中也能呈现盎然的现代生意。1945年，评论家们都清楚地指出了傅抱石绘画强烈的现代感。如张道藩称赞他"是这伟大时代的开拓者之一"[3]；陈晓南认为其山水、人物"均有其独特现代之风致"[4]；张安治则说，"他是古典精神的仰慕者，但他纵身于现代的洪流之中毫无畏怯"[5]。

由此可见，傅抱石的散锋笔法受现代写实之风的影响，为满足表现光线、体面之需而产生；同时，虽形态大异于传统笔法，然在"气韵生动""骨法用笔"的传统笔墨之表现精神上却既一脉相承，又在精神内蕴上突破了古典规范而具现代性的转化和创造。傅抱石这种立足于传统的创造和对古老形式的现代转化成为20世纪中国画现代形态建设的杰出范例。

散锋笔法一度被人们誉为"抱石皴"。然此种笔法傅抱石运用得十分普遍，可以说是他的基础笔法，与仅具山体质地肌理之"皴"的传统意味有别。在傅抱石的画中，不仅山体、树林可用此种

1 傅小石、傅二石：《回忆点滴》，载纪念傅抱石先生逝世廿周年筹备委员会编《傅抱石先生逝世廿周年纪念集》，1985。
2 张道藩：《论傅抱石之画》，《中央日报》1945年11月12日。
3 同上。
4 陈晓南：《傅抱石中国山水画》，载傅抱石艺术研究会编《傅抱石研究论文集》，1990。
5 张安治：《中国自然主义的宠儿：介绍抱石画展》，《中央日报》1945年11月12日、13日。

笔法，就是他的雨、云、瀑、泉、河乃至人物的衣褶甚至头发、眼珠，皆采用这种笔法，所以与其称之为"皴"，倒不如称其为"散锋"笔法，这样更准确更形象。当然，如一定要有纪念傅抱石对此独创之意，使用"抱石皴"这或已约定俗成之称，亦未尝不可。

但是，如果仅仅认为散锋笔法只是一种单纯的新的皴法或者只是一种新的技法，这对于傅抱石来说，成就固然也不小，却失之公允。散锋笔法的真正价值，在于它彻底改变了中国画审美观念，并因此给技法系统带来了重大变革。

如前所述，西方科学主义与写实观念给中国画带来了冲决堤坝式的狂澜，传统中国画在造型写实上的弱点迫使人们反思，对过分依赖"线"的传统的怀疑，尤其是对书法入画之线及勾勒法的怀疑就是对这股思潮做出的反应。林风眠对传统书画结合之用线的公然蔑视及放弃，齐白石那占据相当比重的没骨画法，黄宾虹舍弃长线而出之以短线与点子构成的浑然墨象，岭南"二高"对线的弱化及其作中渲染法所占的压倒性优势，潘天寿指掌并用的非笔线指画，乃至张大千、刘海粟晚期著名的大泼彩等，都是对这种弱化线的总体思潮的不同形式的反映。而傅抱石在这股对线的弱化思潮中无疑是比较早、比较自觉而影响较大的一位。毫无疑问，对线的弱化是东西方两种造型观念冲撞的产物，作为曾强烈反对中西融合且刻意强调过线的重要性的傅抱石，却最终在融合中西的实践中逐渐弱化了传统用线，尤其是文人画用线。这之中，无疑体现了作为理论家的傅抱石追逐真理的严谨深刻和作为画家直觉的可贵。事实上，傅抱石的散锋笔法大有结束以书入画的传统勾勒用线运用的意味，至少对限制线的滥用起到了作用。傅抱石作为一位洞察中国美术史的理论家，比一般画家能更深刻、更准确地把握传统的精髓。尤其在治史上，从一开始他就善于抓本质及线索，又能够从中寻觅出核心与要害。早在1940年，他在变法之初，就把这种本质性的缘情言志的中国绘画内核与属于外在形式特征的"笔墨"做了一个对其一生艺术成就有着至关重要作用的比较：

> 这伸张"情""意"的思想，是更合乎民族的。中国绘画本不可以形迹去求，用笔墨的外形来论断，可说是舍本逐末的工作。[1]

和受着较为恒定的儒、释、道三家哲学影响的中国艺术缘情言志的传统核心相比，情感表现的物质载体之形式，是很容易随着情感内涵及审美心理的演变而不断变化的，石涛所谓"笔墨当随时代"，黄宾虹所谓"笔墨常变，笔墨精神不变"即是明证。然而，情感表现这个内核却是根本而恒定的。正是在这种意义上，傅抱石才敢于睿智、清醒地向"笔墨"这个几乎神圣的东西挑战。但是，"笔墨"作为传统的构成部分又自有其传情达意的特有性质和表现客观事物的独特手段，此即笔墨精神。"笔墨的外形"可以打破，积淀其中的精神则不可不要。古人对笔墨精神——而非笔

1 傅抱石：《中国绘画思想之进展》，载叶宗镐选编《傅抱石美术文集》，江苏文艺出版社，1986。此文作于1940年4月23日。

琵琶行　傅抱石

墨外形——是早有所论的。如清代王原祁说"笔墨一道，同乎性情"，恽南田说"笔墨本无情，不可使运笔墨者无情"，沈宗骞则称"笔墨之道，本乎性情""笔墨本通灵之具"等。沈宗骞还在其《芥舟学画编》中进一步指出，"笔墨相生之道全在于势"。何为势？"万物不一状，万变不一相，总之统乎气以呈其活动之趣者，是即所谓势也。论六法者，首曰气韵生动，盖即指此。""所谓笔势者，言以笔之气势，貌物之体势……墨渖笔痕托心腕之灵气以出，则气之在是亦势势之在是也。"可见，在古人看来，"笔墨的外形"也并非原则，倒是笔墨自身的气势与客观事物如风、云、山、水之动势（"体势"），画家主观之情势三位一体，在动感、气势之中方有"气韵生动"的境界产生，而"条条道路通罗马"，"笔墨的外形"自然可以多种多样，不拘一格。由此亦可见，作为史论家的傅抱石在对中国美术内在精神的把握和形式的创造上，的确高出常人一截。事实上，当傅抱石这种前无古人的散锋引起了人们的惊诧、困惑、非难、关注及至承认、赞叹之后，一种失却传统用线轮廓勾勒和传统皴法模式，而又非传统"没骨"之山水画法应运而生，不能不说傅抱石是初肇其端者。这样，打破了勾皴染点的程式，去掉了面目大同小异的轮廓勾勒，中国画家们在表现自然和情感上开辟了更为广阔的新天地，西方造型手段渗入中国画也有了更为有利的条件。傅抱石以散锋笔法为主的一整套新法的创造立足于传统本质精神而又新意盎然，成为传统向现代转化的一个成功典型。傅抱石这种根基如此深厚，风格如此鲜明的画风一出世，人们就已经看到了他在现代画坛无量的前途，如前述陈晓南于1945年评价的，"十年以后，必然为中国美术史上，成为一灿烂之巨人"，而1947年出版的《中国美术年鉴》则称傅抱石之画"实开我国绘画新纪元"。从傅抱石绘画对中国画观念和形式的全新开拓及其重要影响来看，40年代的这些评价不愧为远见卓识。

散锋笔法有其诞生的渊源，它应该起源于傅抱石对传统中国画勾勒用线在表现现实上显得十分板滞的程式性怀疑。我们从他作于1925年的《竹下骑驴图》和《松崖对饮图》中可看到这种来源。在前者，画家在"米点山水"中获得了突破轮廓勾勒的启发，尽管画幅中仍有被横线遮掩的较淡轮廓线，但他的这种追求是自觉的。对于"米点山水"，搏抱石说：

它打破了像工艺图案那样用线条表现的轮廓而采用比较接近自然的水墨渲染的方法，这在当时，实在是一种新的表现方法。[1]

可见对以那种已形成非常严格程式性的"工艺图案"般的"线条"勾勒轮廓的不满，使年轻的傅抱石在20年代时已在探索新的方法。而在《松崖对饮图》中，虽然仍是纯粹的中锋，但其乱柴皴般的散乱皴线及简单的渲染，实际上已经消融了山体轮廓之勾勒，分明地预示着30年代末和40年代的散锋笔法之必然到来。40年代是傅抱石一生创作的黄金时代，他最好的作品不少是此期的产物，

1 傅抱石：《中国的人物画和山水画》，四联出版社，1954。

如《潇潇暮雨》《万竿烟雨》及大批人物画。傅抱石的散锋笔法就是他40年代在草木丰茂的川渝地区完成的。

可以说，傅抱石的散锋笔法的创立是在传统与现代、主观与客观的矛盾冲突及其解决中完成的。一方面，傅抱石深入地研究了传统，不仅研究了历代画家的笔墨特征，更深入地探讨了笔墨内在的精神，探讨了传统发展的源流和线索，知其然而又知其所以然，才不至于囿于笔墨的外在形式而能大胆突破创造。另一方面，傅抱石的散锋笔法和他大量使用的渲染法，又是他正确地处理艺术的主观表现与客观再现这一对矛盾的结果。

如前所述，傅抱石的散锋笔法是他抗战时期居于草木丰茂的重庆歌乐山金刚坡一带时形成的，是受大自然启示和恩惠的结果。但是，中国画传统中那强烈的情感表现性以及这种表现性得以寄存的物质载体——笔墨本身带有某种抽象与虚拟的表现性质，而傅抱石比之当时大多数中国画家，是深知笔墨的抽象性与事物描绘的再现性间存在着难以克服的深刻内在矛盾的。傅抱石的恩师徐悲鸿不仅不知道这种矛盾，而且试图以线条加素描的简单方式去生硬地捏合这对天生的矛盾体。傅抱石则不然。他深感自然造化之伟大，怀疑用笔墨"这种形式去写真山水"的可能性。然而，在科学主义、写实主义流行且时髦的革命时代里，傅抱石曾附和过：

我觉得百分之百地写真山水，原则上是应该成为山水画家共同努力的目标。

但明白中国艺术的写意写心且提倡这种主观表现特征的傅抱石紧接着又说出了他的担心：

我们是已明了中国画的重心所在，在今日全部写实是否会创伤画，是颇值得研究的一回事。[1]

事实上，此时的傅抱石实则是在主观表现与客观再现的矛盾心理中思考中国画创新道路的。本来，中国传统艺术缘情写意的本质性特征的确导致了傅抱石所称的"埋伏了蔑视形似的暗礁"。但中国艺术尽管蔑视形似，却又从来没有抛弃过自然，"比兴"寓意的古老传统使主观与客观一直以"意象"的方式统一在一起，唐代张璪"外师造化，中得心源"，傅抱石所谓"不是无景造象，也不是对景造形"而是"对景造意"即是如此。40年代初，傅抱石抡散笔锋，变孤立单根线条的简单轮廓勾勒而成无数锋群构成的块、面表现，则既在运笔的速度与力度上与传统用笔的表现性一脉相承，又在块面光影的散锋皴扫与水意盎然的水墨渲染中，把自然世界的大千变化予以了适度的再现，主客观的融合恰到好处。其实傅抱石在40年代初也并非没有进行过"百分之百的写真山水"的试验，"《初夏之雾》即是我在这意念下尝试的制作，我对这幅画的感想是'线'的味道不容易保存，纸也吃不消，应该再加工"[2]。事实上，此幅画纯用渲染之法层层积染以图充分地表现光、影、

1 傅抱石：《壬午重庆画展自序》，载叶宗镐选编《傅抱石美术文集》，江苏文艺出版社，1986。
2 同上。

体、面及空气透视之云雾意味，以图真实再现之感。但由于缺少用笔的感觉，主观"味道"当然就差得太远。40年代以后的傅抱石对此法一直是弃而不用的。一直紧紧地把握着中国美术传统精神实质，因而很好地处理了主客观关系的傅抱石在40年代创造了一批优秀的作品，一批在其一生的创作生涯中都堪称优秀的作品，40年代成为傅抱石创作的黄金时代。

50年代以后，一方面，由于一度纯为学术问题的写实与写意忽然成为思想与政治问题，一度流行的从西方来的科学主义和写实主义忽然与唯物主义的政治及思想观念相联系而变得非学术化，也因此变成了影响一个人的政治前途乃至人生命运的利害攸关的政治思想问题；另一方面，传统的缘情、写意、中得心源之类的观念又因与唯心主义相联系而变成政治上的"反动"。巨大的政治压力迫使这位对中国美术传统有着极为深刻理解的史论家和画家一度改变自己的看法和画法。对这些一度使自己获得巨大名声的观念及成就的变更乃至自我批判，使傅抱石的史论著述及绘画作品出现了一定程度的消极性。50年代，在一个接一个的政治运动中成为重点打击对象而被折腾得无可奈何的傅抱石承认，已是"自觉地改造和积极的实践，我的国画创作面貌和许多画家一样逐渐有了较大的变化"[1]。当然，一个真实的傅抱石能在多大程度上真心认同这种"自觉地改造"是一回事，但至少，他的文章的确已经在若干重要观点上来了180度大转变，他被迫放弃了许许多多深刻、独到而极富创意的观点。他一度激赞而大加倡扬的南宗绘画及他认为的划时代的领袖董其昌均被他否定，董其昌及"四王"被称为"一班地主、士大夫阶级的'文人'画家"，南宗则被说成"模仿禅宗的形式而凭空杜撰"。他曾独具创见高度评价过的明清绘画，这个大讲笔墨表现的阶段此时则变成了"明、清之际，形式主义的倾向渐趋严重"。更为严重的是，在对中国传统艺术精神本质的理解上，傅抱石至少在文字上已彻底放弃了他20多岁时就深刻而睿智地把握住的中国绘画"以情入画""画面有'我'""造意""写意"等精神特质，而开始刻意强调本来在中国美术传统中虽然也有，却并不占主导和决定地位的"外师造化"的写实性，并以此证明中国古代一直就存在占主导地位的"中国绘画现实主义的优秀传统"；相反地，对传统中确实占据主导地位的情感性、主观性、精神性、表现性因素的评价则变得遮遮掩掩起来。[2]尽管傅抱石在50年代至60年代，还是尽可能地坚持了一些中国美术传统中的不少真正优秀的东西，但在艺术、艺术家、现实三者的关系上却偏向了现实写实似乎"唯物"的一面。在1957年，傅抱石评编出版日本高岛北海从地质地貌角度所撰的《写山要法》，或许可以看成是他的此种向科学主义屈服倾向的标志。

其实，写实精神作为中国美术传统中的一个方面，一直是傅抱石创造的根基和成功的基础，也是其散锋笔法形成的条件，然而对写实的过分追求，却给傅抱石晚期绘画中的部分作品带来了令

1 傅抱石：《在更新的道路上前进》，载叶宗镐选编《傅抱石美术文集》，江苏文艺出版社，1986。此文作于1964年3月25日。
2 此部分内容可参见傅抱石《中国的人物画和山水画》，四联出版社，1954。

毛泽东《沁园春·雪》词意图　傅抱石

人遗憾的影响。40年代，傅抱石大气磅礴、恣意挥扫的一批作品给傅抱石的艺术奠定了成功的基石，这批作品虽受川渝山川的陶冶，却很少为直接对景写生之物，不过"对景造意"而已。但自称在1957年出访捷克、罗马尼亚两国之前"还没有过对景写生的习惯"的傅抱石，也不能不适应"现实主义"的"唯物"要求而开始其对景写生的生涯。当然，关键的问题不在该不该对景写生，而在于怎样处理艺术、艺术家（主观）、现实（客观）的关系。当艺术家与艺术都被动地机械唯物地服从客观之时，艺术难免误入歧途。观念的这种变化直接影响其画面。40年代那龙飞凤舞般的散锋笔法在主观情感上的表现受到人为的抑制后，因过分在意自然再现之真实而变得拘谨起来。如果题材带政治性，这种拘谨会更加明显。傅抱石自称画《韶山全景》时，担心"万一不能较好的完成，我自己固然要为之气馁，岂不太辜负了党给我的光荣任务？于是下笔就不免瞻前顾后，不敢越雷池一步，明明可以（而且应该）一笔（或一次）肯定的东西，却没有敢这么做"[1]。是的，政治上有利害相加，而外出写生时又随身带着《地貌学》一类科学书籍随处考证[2]，画家作画时之谨小慎微、诚惶

1 傅抱石：《在毛主席的故乡：韶山作画小记》，《雨花》1959年第17期。
2 宋振庭：《关于傅抱石先生》，谈到傅抱石1961年东北写生时说："抱石先生随身带着一本书，不是画论，是《地貌学》。这是科学！他给我看了这本书，告诉我一句话：'画山水你不从地质的纹理，地质的科学，地貌的科学去寻求事物的本来面目，仅从纸上来画山水是没有出路的。'"载纪念傅抱石先生逝世廿周年筹备委员会编《傅抱石先生逝世廿周年纪念集》，1985。

待细把江山图画　傅抱石

诚恐、忐忑不安就可想而知了。此时，形式自身的情绪表现性当然就得让位于客观的物质性了。傅抱石曾反省过，"宁肯牺牲富有现实意义的主题内容，不肯牺牲自己的笔墨习惯，每每自问，惭愧实深，这是我今后在创作中必须努力克服的缺点，特别是要加强决心，好好地改造思想"[1]。思想倒是改造了，绘画的差别也真的就来了。例如同为写生，作于1945年的具有潇洒灵动、水意淋漓的笔墨意趣的《金刚坡麓》与1954年的老实巴交只图细节真实再现的《四季山水》的确大相径庭。就连给傅抱石带来巨大荣誉的人民大会堂绘画《江山如此多娇》也不例外。这幅既要表现毛泽东《沁园

1 傅抱石：《江山如此多娇：谈谈"江苏国画工作团"旅行写生的山水画》，载1961年《雨花》第4期。关于《江山如此多娇》的创作情况，可参见：傅抱石《北京作画记》，《南京日报》1959年10月10日；关振东著《关山月传》第二十四章《江山如此多娇》，澳门出版社，1992。傅抱石不满意此画，1961年和关山月再次进京要求重画，在周恩来劝阻下方罢。此事见沈左尧著《傅抱石的艺术》第18段《光芒辉耀》，载傅抱石艺术研究会编《傅抱石研究论文集》，1990。

春》诗意，又要象征"东方红，太阳升"主题，又是二人（傅抱石与关山月）合作，又有多个中央领导集体参谋，况且还要完整地表现整个中国大地东南西北之美……种种非画家个人的要求，使傅抱石不得不放弃他多年得心应手的笔墨飞舞，长于气势而弱于细节的散锋笔法及其雄肆、奔腾、动感强烈的风格，而代之以他一度厌弃过的轮廓勾勒，加之"我们一笔一墨，一点一划，都浸透了集体的智慧"，竟使这幅以表现宏大壮阔场面为目的的超巨幅作品，以拘谨小气的技法形式而告终。傅抱石对此画也深感遗憾。[1]受写实的严重局限，傅抱石放弃了自己多年风格和形式，采取了舍己殉物、殉人的做法。傅抱石一批以表现特定内涵和特定情景的风景写生，或多或少都有这种缺点，如1959年的《韶山》。其中较为优秀的《镜泊飞泉》拘泥于实的成分也太多。傅抱石的毛泽东诗意画极多，但自称"几十年来，不知画过多少次，却没有一幅满意的"[2]，原因是否也在此呢？

当然，傅抱石毕竟是个深刻的史论家和天才的画家。在那政治高压的年代里，上述五六十年代那些话和画是否出自傅抱石的真心，我们已经很难分辨。但我们却可以非常肯定地判断，在这样一个时期，傅抱石所画的一些含古代意味的作品，如纯自然景观的山水，因为是个人遣兴之作，可以与社会现实保持一定的距离，也因此可以较为自由地灌注更多的个人情感内涵于其中，画家的个性色彩因而保留得更多，故成就也较高，《西风吹下红雨来》（1956年）、《待细把江山图画》（1961年）、《满身苍翠惊高风》（1962年）等就是如此。所以一幅作品是否成功不在于题材本身是否有局限，而在于自己主观情感注入的多少。当个性被消融于物质特性或社会共性之中时，以表现个人情感为特质的艺术其实也就丧失了自身的价值。在那些年代里，这位以醉酒闻名也几乎死在酒上的多情画家，往往把"往往醉后""写此一快""得心之作"钤于写于此类自构之作而很少付之于那些以写生为基础的作品，或许是因为醉后存真之故吧。[3]这种因超越现实功利而有自身审美独立性的现象在傅抱石的人物画上表现得特别典型。

如果说山水画之阶段性在傅抱石身上体现得特别明显的话，那么，一个有趣的现象是，他的人物画却有着几十年的一贯性。傅抱石治史，他对历史题材的人物画颇感兴趣。他的人物画借古寄情，表现一些自己所崇敬的人物，或借以提倡高风亮节。他画桓玄对艺术的珍爱，画石涛之不屈，画云林之高洁，画屈子之幽愤和国殇之悲壮等，画法简古，多取自如东晋顾恺之等人的画法。由于历史人物本来距现实较远，故注入自我情感可较那些囿于写生的一类山水画更容易，更自由，也更少一些消极的干扰。且傅抱石作人物，是"因为中国画的'线'要以人物的衣纹上种类最多……我为研究这些事情而常画人物"[4]，因而带有学术研究的性质，独立性也更强。所以他的人物画自成一个独立的系统，"反复对照他的各种人物画，断定他的人物画只有同时期或不同时期因兴趣和情

1 傅抱石：《北京作画记》，《南京日报》1959年10月10日

2 同上。

3 夏普：《傅抱石笔法论》，载傅抱石艺术研究会编《傅抱石研究论文集》，1990。

4 傅抱石：《壬午重庆画展自序》，载叶宗镐选编《傅抱石美术文集》，江苏文艺出版社，1986。

绪不同的变化，而无像山水画那阶段式的变化"[1]。傅抱石的人物画含蓄深沉，造型古雅，而线条淡简，流转畅快，间有其散锋的潇洒笔意，故历来受人喜爱。而众多人物与山水的结合，往往造成构图宏丽的巨构，如《丽人行》（1944年）、《兰亭图》（1956年）等，这在现代画史上是少见的。而精细之人物与壮阔之山水构成的意境，堪与齐白石的兼工带写之花鸟草虫相映生辉，如《虎溪三笑》（1945年）等。也正因为傅抱石人物画的这种高度学术性、情绪性和独立性，在五六十年代当他的部分山水画受到不该有的干扰时，他还依然能保持住自我完整的艺术个性。

傅抱石画室中高悬清人黄易的一副对子："左壁观图右壁观史，无酒学佛有酒学仙。"这位热情的学者兼画家正是在理论与情感混合的氛围中从事自己独特的艺术创造的。正确的理论、深厚的修养与充沛的情感促成了他的艺术成就。

傅抱石以其对中国美术传统的深刻研究为基础，以其独具一格的散锋笔法打破了中国画对线，尤其是文人画中锋用笔的千古迷信，在现实与艺术、科学与情感、西方与东方的矛盾统一中，为现代中国画开拓出一全新的境界和广阔的天地。傅抱石的成功显示了中国画那无限的永恒生命力。傅抱石那延续了半个世纪的艺术生涯，不论是那些艰辛的尝试、辉煌的成功，还是那令人慨叹的种种违心曲折，都无不典型地反映出现代中国画那独特的时代性特征。傅抱石艺术的价值也正在这里。

1 陈传席：《傅抱石研究》，载傅抱石艺术研究会编《傅抱石研究论文集》，1990。

赵望云（1906—1977）

第十二节　赵望云

赵望云是现代中国画坛上一个绝对应该受到人们高度关注却一度被历史所忽视的重要画家。在关注现代社会、现代生活，艺术走向民众、表现民众的世纪性大潮中，赵望云以他一度拥有过的无与伦比的影响，成为艺术大众化当之无愧的先驱。

赵望云（1906—1977），1906年9月30日出生于河北束鹿（今辛集）周家庄一个兼营皮行生意的农民家庭。他从小对绘画、音乐、戏剧等艺术有着浓厚的兴趣。但父亲的去世、家道的衰落使赵望云15岁就被迫去皮店当学徒。20岁左右，他才由亲戚资助去北京学习美术，先后在京华美专和国立北京艺专学习，中途辍学。流落社会自学绘画的赵望云在王森然的影响下学习了国内外一些进步的文艺理论，在"五四"新文化运动及由此而来的艺术为民众服务、"走出象牙之塔"的时代风气影响下，决心用中国画的方法表现现实人生。20岁左右的赵望云和李苦禅、侯子步等人组织吼虹艺术社，决心改革中国画。这以后，赵望云开始创作大量直接反映现实社会生活，尤其是表现农村生活和民间疾苦的作品，成为20世纪中国画坛"为人生而艺术"和返归民众倾向最早也是最杰出的代表。赵望云反映现实的绘画受到人们的关注，著名的《大公报》开始邀请赵

祁连放牧　赵望云

望云担任其"特约旅行写生记者",让他以绘画的方式对社会现实生活予以真实报道,其画作又以"赵望云农村写生集"之名结集出版。赵望云接到"布衣将军"冯玉祥的主动邀请,以冯诗配其画的方式再版其"写生集",赵望云声誉为之而鹊起。这以后,赵望云和冯玉祥多次合作,绘制了"泰山社会写生石刻诗画"系列作品,主编了《抗战画刊》。20世纪30年代到40年代,赵望云又连续出版了《赵望云塞上写生集》《泰山社会写生石刻诗画集》《赵望云旅行印象画选》《赵望云西北旅行画记》,并在《大公报》《宇宙风》《北洋画报》《抗战画刊》上发表大量作品。此期在西南和西北地区长期的旅行写生为赵望云的绘画奠定了坚实的基础。50年代,赵望云一度担任西北地区政府部门的领导工作,如陕西省文化局副局长、中国美术家协会西安分会主席等职,领导了对敦煌石窟的接收,西北历史博物馆、半坡博物馆的筹建等工作;同时他还在西北地区各地写生,去埃及访问。1957年,这位中国画坛少有的思想先进、关注社会的画家却被定为"右派",强大的政治、社会压力给赵望云的后半生罩上了浓厚的阴云。1966年开始的"文化大革命"更给赵望云带来了长期的灾难性的打击。这位一度叱咤风云至死未得平反的画家尽管仍尽可能地坚持作画,也在此期使受其影响的西安画家群体获得了风格独具的"长安画派"的美誉,但仍在1977年3月29日含冤病逝于西安,他一度取得的巨大艺术成就也同样含冤而蒙尘。在20世纪末,确乎到了应当实事求是地客观评价这位开时代先声的"群众画家"的时候了。

20世纪初的中国画界,在大谈"美术革命"的当时,在大谈艺术"走出象牙之塔"和走向民间的二三十年代,因画种的古老及惯性的强大,像"岭南三杰"那样组织展览,林风眠那样搞艺术运动以教化民众已属难得,真正拿起画笔直接走到民间,乃至以绘画反映民间生活、民间疾苦者更是寥寥无几。林风眠有《痛苦》和表现劳工生活之《休息》等少量作品,广州的潘达微编辑过《平民画页》,潘达微、黄少梅1912年画过反映民间生活的《流民图》……但在现代中国画史上,在真正以反映民间民众疾苦为职事之画家中,就其创作时间之早、创作思想之自觉和作品数量之巨大与影响之深广,赵望云无疑当属先驱与代表。

赵望云有十分自觉的平民意识和先进的社会、政治思想,这在二三十年代的国画家中无疑是罕见的。早在20年代中期,赵望云已经"读了些国内外的文艺书籍及与艺术创作有关的理论书,如托尔斯泰的《艺术论》、厨川白村的《出了象牙之塔》和《苦闷的象征》等"[1]。这之后,赵望云又结识了进步学者王森然。在王森然成熟的民主进步思想影响下,赵望云朴素的、自发的为农民呼号的观念逐步自觉地上升为立足于社会革命的民主追求,由此而来的是"为人生而艺术"的坚定不移的自觉。例如赵望云在30年代初期已具备了一般国画家所难以想象的马克思主义观念,"如果我们检核艺术的趣味变化的缘由,我们将看见在那根柢上横着经济组织的变更,这是阶级所给于文化上的

1 赵望云:《赵望云自述》,载程征编《从学徒到大师:画家赵望云》,陕西人民美术出版社,1992。此书为材料汇集性出版物,收集了大量有关赵望云一生的作品、画论、自述、评论等史料,为本文主要参考书。引文大多出自此书,除有他处所引需注出外,不再单独注出。

影响"。对劳动者的赞美导致其艺术观念的变化。"由劳动流出来的意识情感是无尽的、新鲜的，因为劳动意识就是人类对于世界新创作关系的一种指示。"基于此，赵望云对旧文人画的批判也就远远超出时人对它的复古、模仿一类说法，而立足于阶级立场，"上等阶级的骚愤便使艺术的性质流于枯穷之途"。[1]这些观念在当时的文学界里倒不鲜见，在国画界就有些闻所未闻了。基于此种先进的思想，赵望云为自己设计了一条"坚信自己所走的艺术道路是绝对正确的"坦途：

> 我是乡间人，画自己身历其境的景物，在我感到是一种生活上的责任，此后我要以这种神圣的责任，作为终生之寄托。

赵望云这段写于1933年的话，已经显示了他在世纪性的"为人生"与"为艺术"的矛盾中那远远超出国画界、超越先进画家们的民主进步之思想，一种更多地立足于社会革命的思想。

正是基于这种高度自觉的民主意识，赵望云早在1928年22岁的时候，就开始在天津《大公报》上发表他关注社会民生的现实主义中国画，如《疲劳》《雪地民生》《贫与病》《厂笛》等一批作品，而这批作品中相当比例如《疲劳》等则是1927年21岁时之作。到1929年10月，国民政府教育部主办的第一次全国美术展览会在上海举办之时，赵望云此类作品已积累百余幅，竟因其大异于"国画"而被拒绝参展。到1932年，赵望云反映民生疾苦的独特艺术已引起社会的广泛关注，《大公报》始聘赵望云为"特约旅行写生记者"，他开始在河北各地旅行，共创作并发表作品130幅于《大公报》，后又由《大公报》将其印成《赵望云农村写生集》。此后，这位中国美术史上绝无仅有的以旅行写生的方式全面地、真实地反映社会生活，尤其是劳动人民贫困、痛苦生活的画家一发不可收地进入他创作的亢奋时期。《赵望云农村写生集》再版5次，印数达数万册，三版时增加了冯玉祥充满爱国热情和民主色彩的配画诗；又有反映泰山社会写生石刻的诗配画作品48幅；塞外旅行写生一百余幅，《大公报》连载99幅，辑成《赵望云塞上写生集》。此后则连续有津浦铁路旅行写生百余幅，四川各地的写生、西北旅行写生及五六十年代在西北各地的大量写生。加上在其主编的共30期《抗战画刊》中发表的直接针对抗日战争的反映中国现实社会生活的大量作品，赵望云的作品前所未有地展示出中国社会生活（主要是农村生活）的方方面面。这位关注现实边走边看边画的画家，在其几乎遍历整个中国的旅行写生中，给我们留下了极为广阔的画面。在成百上千幅作品中，赵望云表现了当时中国农村的绝大部分生活场景：从劳动生产到生活习惯、衣食住行和集市贸易；小至个人、家庭的生活，大到村庄、城镇的风情；从妇女缠脚之旧俗，到庙会烧香、算命之陋习；亦有搭台看戏、西洋镜一类的平民娱乐和游戏……至于塞外的饥民，江南水灾的饿殍，泰山"采野草的妇人"，西北沙漠中艰难跋涉的驼队，也是他关注和表现的对象。赵望云以深沉的同情

1 赵望云手书《晚成庐藏书画集锦第十二集·望云专集》，1936年书。载程征编《从学徒到大师：画家赵望云》，陕西人民美术出版社，1992。

醉染重林二月花　赵望云

重林耸翠　赵望云

和细致的观察，表现着这些从不入画，被排斥于高雅艺术殿堂之外的真实的一切。

值得指出的是，赵望云与历代上层社会不时可见的某些悲天悯人、同情民众的文人不同，他没有那种居高临下的善良士大夫普度众生的同情，而是以自身就是农民的本阶级情感去自觉地、热情地表现他所亲历的种种社会不平，以图唤起社会的注意。正如冯玉祥在为《赵望云农村写生集》作序时所称："近年来，中国农村的破产，可以说达到了极点，这是毫无讳言的事实。但是人民究竟在一种怎样痛苦的状况中生活着呢？恐怕是很少有人去注意到吧！在赵君的这一部写生画里，却已很生动地告诉我们了。"赵望云的这种执着于对社会的批判的态度，使他的绘画中所揭露的社会问题得到了人们普遍的关注；加之这位"特约旅行写生记者"以亲眼所见的纪实报道性的新闻式手法，在一些最著名的大众传媒如《北洋画报》《大公报》做长期、连续且数量极大的刊载，所以赵望云的这些农村写生作品在当时产生了广泛的影响。叶浅予对此写道，"从'九一八'到'七七'事变那些年，《大公报》有两个专栏最能吸引读者，一是范长江的'旅行通讯'，一是赵望云的'农村写生'。这两个专栏反映了中国的真实面貌和苦难生活，和中国人民的命运息息相关，所以赢得了读者的欢迎"[1]。赵望云这些批判现实的作品产生的巨大的新闻效应——它本身也的确就是新闻——给他带来了名声，而冯玉祥与赵望云的诗画配的联袂展示和他们建立在平民意识上的真诚友谊，则给赵望云的艺术名声再添光彩。这样，在1929年第一次全国美展被拒之门外的赵望云，终于可以在名声已大震于画坛的时候，于1937年7月在南京主办的第二次全国美术展览会上以《鲁西水灾忆写》一画入选该展，并编入当年12月出版的《教育部第二次全国美术展览会专集》之《现代书画集》分册。该作为该展中唯一反映农村现实生活的作品。赵望云坚持反映现实、批判现实的现实主义中国画终于被画坛所承认。事实上，此时的赵望云已经是中国画坛上颇具声望的著名画家了。而40年代初期，在重庆、成都一带举办画展的赵望云，其名声可谓扶摇直上，已被列入公认之"名画家"之列[2]；而展览时，周恩来、冯玉祥、郭沫若、老舍、矛盾、田汉、阳翰笙等均前往参观，周恩来还订购其画。重庆文化界进步人士对赵望云的热情实则是对其艺术走向民间的正确道路的充分肯定。郭沫若称观其画"颇如读杜少陵之沉痛绝作"，还赠诗曰："作画贵写真，力迫当前事。释道一扫空，骚人于此死。诗情转蓬勃，秀杰难可拟。"又有"独我望云子，别开生面貌。我手写我心，时代惟妙肖。从兹画史中，长留束鹿赵。"

的确，从批判之深刻、时间之早、作品数量之大、影响之广以及立足于先进与民主之自觉上看，赵望云无疑是20世纪中国画坛艺术大众化之先驱。郭沫若从画史角度对他的充分肯定无疑是言之有据的。而赵望云50年代后期逐渐被忽视，被冷落，一个以反映现实为职责的先驱在这样的一个

1 叶浅予：《中国画闯将赵望云》，《人民日报》1981年5月9日。
2 重庆《新华日报》1943年1月23日《西北河西写生——赵望云氏举行画展》称："名画家赵望云氏，于去岁旅行西北河西一带……陪都迩来画展之多，几有目不暇接之势，但能如赵氏之刻绘民间疾苦，取材于现实生活者，尚不多见。"

现实主义时代受到的待遇是如何不公就可想而知了。

对赵望云中国画自身艺术性的评价是个复杂的问题。在20世纪艺术几大矛盾冲突中，赵望云是以偏重于写实，偏重于"为人生"与偏重于俗而和重主观表现、"为艺术"和雅的追求有着相当距离的。

赵望云想关注社会问题，想揭示社会的黑暗，想引起全社会疗救者的注意，强烈的社会责任感促使他用他熟悉的艺术作为武器去达到这种崇高的目的。赵望云真是这么想的。他在1943年《赵望云西北旅行画记·自序》中就说得十分明白：

> 现值民族生存的抗战时期，人民都应各尽所能，文人以笔当枪，是应有的职责与本分。

而1934年，冯玉祥在为《赵望云塞上写生集》作序时早就明确无误地这样宣称：

> "大众时代"的艺术，已经不是有闲阶级或有钱阶级的消遣品了。现代艺术的价值已经不在于形态的美丽和雕刻的精致，而在于深刻地、赤裸裸地描写现实社会的真相。于此，艺术就变成了大众生活的摄影机，为大众服务的工具。

是的，对赵望云来说，他的艺术就是一种宣传社会、批判现实的工具。对新兴版画界来说，这并不新鲜，但对于国画界，即使是大讲"国画革命"的中国画界来说，这的确是罕见的。然而，在国画界的赵望云对此却极为自觉，他带着一个农民自发的情感，又带着理论与信念，自觉地顺应着民主与进步的历史潮流，做着他认为应该做的一切，而且并没有收到任何人的指令。《大公报》和冯玉祥都是出于同样的信念主动地找上门去的，而这一切又给这位有着强烈社会责任感的画家带来愉悦。亦如其在《赵望云西北旅行画记·自序》中所说，"自然界无穷尽的变化，社会间无量数的人群，好像都与我发生着密切的关联，伟大的自然社会，它有一种微妙的力量引诱着我的精神"。由于具有这种发自内心的宣传自觉，赵望云这位"群众画家"选择用明白易懂的、直观现实的画面来达到这种目的。所以赵望云在他的早期作品中一开始就采取了直接面对现实的写生式手法，用一个个真实的画面去披露社会的愚昧、穷困、不公与黑暗。加上"特约旅行写生记者"的新闻报道性质，使赵望云有时还采取上图下文的形式加以更为详尽的解说，如《赵望云塞上写生集》之《广东街的一角》《徘徊街市的流浪人》《劳农》《灾民惨状》《进退维谷之劳工》《由天镇至盘山》等相当比例的作品都附有一两百字的说明。后来冯玉祥的加盟，他那些自称"俗到泥水匠、瓦匠、木匠、铁匠以及农夫与劳苦大众们都能够一听就懂"的"白话诗"与赵望云之写生画的配合，使赵望云绘画更加明白易懂。赵望云虽然重视绘画的直观视觉性，但更重视绘画的情节性与文学性，以及绘画的宣传性质，因此他的绘画与当时正在流行的绘画自律性、"绘画的本质就是绘画"等强调绘画视觉性与形式表现的独立性思潮显然格格不入。赵望云此阶段的绘画带上了更多社会革命的

山村新渠　赵望云

性质。

赵望云的早期绘画虽然因其具有民主进步性和开拓性的社会题材顺应了当时艺术"走出象牙之塔"、艺术返归民间、"到民间去"等社会艺术的思潮，给他带来了很大的名声，但客观地评价，此期作品的艺术性是有限的。由于赵望云正规学习的时间不长，传统中国画的功底较薄，加上他关注社会、宣传民众的心情又较为迫切，他只可能以他并不熟练的中国画传统方式加上他初步掌握的西方式写生之法去大胆地实现自己的理想。考虑到他1925年才到北京学习，1926年辍学，1927年时已在北京创作并展出其表现劳苦民众之作，从习画到办展不到两年的时间，赵望云献身社会的热情之中自然也难免掺杂着修养及技巧的稚嫩。纵观赵望云20年代末到30年代初期的"农村写生""塞上写生"等大批作品，其在造型的准确性（因其是写实性写生作品，故应有此要求）、中国画笔墨的种种讲究上都存在修养与训练上的先天不足。画面基本上是以传统的线描去做西方式焦点透视意味的写生，墨法则谈不上。这种以线造型的单纯方式被冯玉祥很容易地就转化成"泰山社会写生"的阴刻式石刻样式。当然，值得指出的是，尽管赵望云的早期作品不无稚嫩与粗糙的成分，而且他直接把传统中国画的笔墨形式运用于西方式焦点构图和写生，此种画法是不易成功的，但与岭南派早期以传统山水画的套路加飞机、坦克、洋楼、汽车的用意良好却效果滑稽的情况相比，对作为本就承担着风险的开拓者赵望云来说，他的这批画还应该算是自然平易和朴实的。

对这位自学成才的年轻画家来说，其进步应该有个过程。因社会性题材而名声大噪的赵望云也十分注意提高自己的绘画技艺，亦如他所称，"艺术终非'闭门造车'所能的事，欲献技于宣传，总需把身经眼见的事实，通过思想整理，再从事表现工作，方可获得成效"。因此，一边旅行写生，一边提高技艺，对赵望云来说也是十分自觉的事。如果说在"农村写生""塞上写生"阶段，赵望云的画的确有简率、粗糙之嫌的话，那么到了1935年，在赵望云对鲁西灾区的旅行写生作品中，我们已经可以明显地感到赵望云在传统笔墨上的进步。在1936年出版的《赵望云旅行印象画选》中，其线条之表现力已有长足的进步，如山石勾线之老辣，古松勾勒之凝重，树木树枝线条之松动。其画面呈现的轻快与分明的节奏韵律与此前纯粹以线写生塑造形象获得的效果形成了明显的对照。他在墨法上也有了较多的变化和明显的改进。

在赵望云的艺术生涯中，40年代是个重要的阶段。如果说30年代赵望云以对社会问题的揭示而使自己名闻画坛，那么，40年代则更多的是他回过头来，对传统进行深入研究、继承和发展的阶段。

抗战期间，赵望云随冯玉祥到了重庆。重庆作为抗战陪都，已云集了大批著名画家。已成名的赵望云在重庆和成都结识了包括张大千在内的许多著名画家，这成为其艺术演进过程中的转机。赵望云对此写道，"与著名的古典派画家张大千的来往，使我欣赏了很多的古代绘画名作；那时张大千正在作画准备展览，得以临案学习他作画的方法和风格，使我在传统技法上获得很大益处"。这

个向传统回归的过程也是明显的。用笔的变化增加了，笔意也复杂起来了。他开始刻意追求干湿、浓淡、燥润的对比效果，其作甚至出现了以前从未出现过的朴拙、灵动意味。40年代以前较少出现皴法，而此期却被大量使用，斧劈皴、披麻皴、折带皴、点子皴随处可见，甚至出现了张大千所最看重的石涛山水技法程式和皴法类型。浑厚苍茫的墨法意味也前所未有地出现在他的作品中，一些积墨、破墨之法也开始被他使用。此时赵望云的中国画方有真正意义上的笔墨讲究。在山水画的结构上，赵望云除了坚持他一直在大量使用的以西方焦点透视为基础的，以黄金分割为形式的横幅长方形构图，在此阶段他还开始把传统的立轴式竖长型传统章法引入他的绘画结构之中。同时，在此期的作品中，我们还可以看到赵望云绘画造型的严谨性也大有改观。这明显地可以在那些本身需要严谨造型的马和人物形象上看到。当然，也无可讳言，这段时期他的作品固然朝传统技法方面做了较为成功的借鉴，但借鉴之中仍有某种矫揉不谐的成分。如在传统山水味太浓的环境中，一些典雅的仕女形象被移植为农女和牧女，自然极不协调。也可以说，此类作品在吸收了某些传统技巧的同时，却丧失了让赵望云一直引为特色的平易、朴实风格。但是，赵望云毕竟是赵望云，此类作品一则有其阶段性，二则即使在此阶段中，这类作品所占比例也是有限的。此阶段后的这位"群众画家"把他在传统中继承下来的多种技法融入他那朴实的写生风格之中，从而形成了他成熟的独特风格。

使其艺术从自发的粗糙形态向成熟的风格过渡的另一重要因素是赵望云的敦煌之行。1943年，赵望云和关山月、张振铎一道再去西北。赵望云曾到敦煌，以后也多次去过那里，并主持过对敦煌的"接收"。赵望云称："到敦煌，在千佛洞得览古代美术之精华，并对历代壁画作临摹研究。我对佛教虽缺少知识，但对其表现形式的吸取，确使我在一个时期里的绘画形式带有显著的古典色彩和情调。"是的，赵望云具"古典色彩和情调"的作品中的确也受到了敦煌的影响，这种情况，甚至在由赵望云主编，在1946年12月1日创刊的《雍华》杂志里都有明显的反映。好在这种带有一定程度学习模仿性质的古典风的确如赵望云所称的那样，仅仅是"在一个时期里"存在。在经过对古典形式的潜心研究与借鉴之后，有着深厚的传统形式根基的赵望云又开始回到自己既定的路上，创造自己的风格，实现自己表现现实人生的理想。

五六十年代，这位受尽各种委屈的"群众画家"本来在这个他一度憧憬的"为人民服务"和提倡现实主义的时代应该更为走红，但他却被人为地压制了下去。赵望云没有因此而气馁，这位为了自己农村人的理想而作画的充满使命感的画家，在这个让自己倒霉的时代里仍然使自己的艺术走向完美与成熟。

40年代末期，赵望云已经开始在关注现实人生的同时，把自己的注意力引向了西北地区粗犷、崇高、雄强、大气的自然上，此后，他把大自然的表现和社会现实的反映做了一种巧妙的融合。他的绘画已不再单纯是以人物为主的社会风情画，而是往往包容着深沉的社会内容，又展示着人物活

动环境的现实主义风景画。的确，40年代初、中期作品中那种古典风格的山水画程式消失了，张大千式仕女模式不在了，此时的赵望云已经把他在此阶段中借鉴融会而来的纯熟笔墨技艺和修养拿来描绘他所钟爱的现实生活的一切。这不由让人想到"衰年变法"后吸收了文人笔墨并求"不似之似"的齐白石顽强地本着其农民的固执而继续坚持其独立的风格。这两位农民何其相似！尽管一个主要以描写自然为主，另一个则偏重于表现社会人生。

此时的赵望云已经可以很纯熟地运用传统笔墨的技巧来从事他的"写生"事业了。当然，此时的"写生"已非往昔的"写生"。如果说，此前的写生不过是以中国画似的线条代替铅笔线条去忠实地记录现实画面的话，那么，他此后的写生则是通过用中国画笔墨形式对客观对象进行提炼和再处理，去构成富于形式意味而又不乏现实真实的画面。这又令人想到齐白石那几笔下去而呈透明状的虾。赵望云此时更多地是以笔墨的丰富变化去传达他对现实世界同样复杂、丰富或许还更加细腻的感受。这种基于写生和现实感受的画法，使赵望云幸运地丢掉了他一度迷恋过的"古典"程式，而在对现实的执着表现中形成了成熟而独特的风格。

赵望云对写生的执着，使他立足于西方焦点透视的结构形式。不论是其横幅构图，还是立轴式构图，都有着与古代传统山水画章法迥然不同的意味。当我们看到他的风景加人物（绝非古代山水之点景人物）活动的现实风情式表现时，甚至很难给他的此种绘画形式予以中国传统画科之分类。事实上，赵望云本人也的确没有把自己这种山水加人物的绘画当成传统中国画的"山水画"。"这不是画山水画，我们就是风景画家。"[1]笔墨在明清以来的国画上一直占据着至高无上的绝对统治地位，但是，在赵望云看来，笔墨本身的表现却并非目的，它只应该为表现个人的感受、意趣服务。关于这点，他曾对学生说过，"浓也好，淡也好，作画的人和看画的人都各有偏爱，不过要画好一张画，除了应注意笔墨与取材，更重要的是使画面具有一种意境以及由这种意境带来的艺术情趣"[2]。赵望云固然知道笔墨在中国画中极端重要的地位，但这位更加注重自我感受和极度热爱自然与社会人群的画家却更愿意以丰富的笔墨形式去传达他这种具体而真实的感受。赵望云也的确用他独具一格的笔墨形式在没骨法的块状用墨和点线皴擦中，较为准确地表现了环境之真实，又体现了笔墨自身的韵味。尤其应该指出的是赵望云对复杂树林、森林的表现。不论是黄土高原特有的柿林、桑林、灌木林，还是秦岭、祁连山的原始森林，赵望云都能在难以借鉴传统技法的情况下（这是传统绘画的薄弱环节），用其参差变幻的复杂用笔和浓淡积破等丰富墨法，在虚实相生的结构处理中，创造性地完成对复杂树林的具中国笔墨意味的准确表现。这在中国美术史的形式表现上无疑是具有独创性和开拓性价值的。其实，赵望云基于写生写实意味基础上的这种以没骨法为基调的笔

1 西安美专（今西安美术学院）1958届毕业生陈士衡回忆赵望云老师上课情况。见程征编《从学徒到大师：画家赵望云》，陕西人民美术出版社，1992。
2 20世纪60年代赵望云与学生侯声凯等人的谈话。转自王宁宇《梦断桃花源：赵望云先生遗作观摩札记》，《中国画研究》1995年11月第11辑。

集场归来 赵望云

墨意味，具有一望而知的迥异于传统也迥异于现当代中国画坛其他画家的独特性，一种充满着大西北雄浑壮阔而又朴实自然的特性，一种散发着黄土高原泥土味的朴拙与清新的特性。他的艺术特征是这样独特，以至于在他的影响下一大群西北画家组成了大家口中的长安画派而在全国独树一帜。[1]

这是中国当代国画画坛上可谓地域性特色最鲜明的，的确可以被称作"画派"的画派。它聚集了后来异军突起的石鲁及李梓盛、何海霞、罗铭、方济众在内的一大批画家，而其核心无疑是赵望云。这是史学界及评论界公认的史实。即使是石鲁，也是从赵望云处起家，这只要看看石鲁五六十年代那些高原和树林的画法就可一目了然。从某种程度上说，赵望云艺术的特色就是这个画派的特色。这就是强烈的表现现实的精神，借鉴传统技法，而不囿于传统之陈套，以写生为基调，大胆独创的精神，以及朴实、平易、自然、清新的独特风格。直到今天，我们还可以在赵振川、罗平安等人形式已经大不相同的艺术中找到长安画派这种精神的潜流。

毫无疑义，赵望云是20世纪中国画坛多种思潮性倾向中的杰出先驱及代表性人物。他当然是具写实性倾向的画家，而且还是20世纪初大力提倡写生的代表人物。他虽然写生、写实，但他又因为明确的"为人生"、为民众服务的信念以及他本身的农民情感，加之并没有受到过多的西方文化干扰，所以他的写实与写生和这个时代往往与写实相伴随的西方式唯科学主义的反艺术倾向是没有丝毫关系的。他绝没有"绝对精确"地研究地理、气象与物种类型的科学闲情，对与他一样贫困与"破产"的农民的深沉同情和呼吁社会关注的热情，成为冷冰冰的科学写实的自然免疫剂，使他的写实艺术与中国传统艺术的情感性有着天然的相关性。赵望云自然又是那股强大的"为人生而艺术"的世纪思潮在国画界里最为突出的代表。客观地讲，在"为人生"与"为艺术"的矛盾与统一之中，国画界更多的是强调以纯艺术的审美陶冶去教化和感化民众，这当然是为民众服务的重要途径，但在那个为赵望云画选作序的盛成所称的"空前的经济恐慌以及最残酷的战争与屠杀，充满了这个时代，笼罩着这个世界"的年代里，多几个像赵望云以及后来的蒋兆和及新兴版画运动中那种以画笔做武器、做投枪和匕首去揭示现实的黑暗与不平的画家，则不仅是可以的，而且是应该与必要的。赵望云初期那种稚嫩的绘画受到社会那样普遍的、热烈的欢迎，不正说明了赵望云的艺术为社会所急需吗？如果赵望云的绘画始终缺乏艺术性的话，那么，赵望云将注定会成为昙花一现的人物。但是不断努力提高绘画技艺，不断向传统艺术和文人精英艺术学习、借鉴的赵望云不仅使自己的形式表现愈趋完美，而且，特别精彩的是，赵望云和齐白石一样仍然固执而顽强地维护其农民之初衷和理想，尽管他也"雅"过一阵（亦如齐白石之"强作风雅客"），但自始至终，赵望云强调的都是"平民艺术家制造作品自然趋向为说所能说的事，所以他的作品都为众人所明白"[2]。赵望

1 1960年，西安美术家协会在北京做首次中国画展，因其强烈的地域性文化特色和独特的基于写生基础上的形式特色，而被人称为"长安画派"。
2 《晚成庐藏书画集锦第十二集·望云专集》赵望云手书册页，1936。

云用最直观现实的"写生"方式，最浅显易懂的情节性表现，甚至文字说明的方式（正巧，齐白石也有大量的文字说明，如《系铃人》《柴耙》等）来完成他的平民艺术理想，这使赵望云的艺术又成为世纪性的雅俗矛盾与统一倾向中除齐白石外的又一杰出代表。20世纪画坛的四大矛盾冲突[1]，或许只有东西方艺术之冲突在赵望云那里并不突出。赵望云似乎没有特别关注过这个问题。但是，在东西方文化冲撞的世纪性大背景里，赵望云也拿他学画初期就学到手的西方焦点式构图与素描写生之法去和中国传统的笔墨表现和平面描绘相结合，在没有信誓旦旦的宣言与惊天动地的口号的情况下，朴朴素素且颇为成功地完成了独具风格的中西结合，其作品形成了与传统山水、人物画大相径庭的现代风貌，甚至还戏剧性地获得了郭沫若"画法无中西"的称誉。从这种世纪性思潮的角度看，我们可以说，赵望云是多种典型的时代思潮及倾向的集中代表，是将多种时代性矛盾冲突进行融合与统一较为成功的典型，尤其在"为人生"与"为艺术"及雅俗矛盾的冲突与融合方面，赵望云更是20世纪难以取代的先驱与典型。这也是在书写20世纪中国画画史时绝对不可忽视这位叱咤风云大半个世纪的风格独具的"群众画家"[2]的深刻历史原因，是郭沫若为什么会说出"从兹画史中，长留束鹿赵"的原因。这也是赵望云艺术的历史地位和价值之所在。

对赵望云艺术的评价只能根据赵望云艺术自身的特点及其与时代思潮的关系去慎重而科学地进行，否则其结论就难免失实乃至荒唐。近年来有人习惯性地、程式性地用传统文人画的一套标准，在赵望云的岩石、树木中去找难以想象的深刻哲理和个人人格的比兴，又夸大其词、牵强附会地寻觅象征之意味。更有甚者，还拿这位自觉的20世纪民主主义者去比附崇尚自然具有道家观念的东晋时期的陶渊明。最后，干脆把赵望云拉扯到评论者自己心中的古典理想艺术——产生于封建时代的文人画中去，错误地得出"他最终却直达文人画的最高境界"的习惯性结论。[3]其实赵望云的可贵之处，亦如齐白石，恰恰就在于没有传统文人画那套禅道之虚玄（亦如郭沫若评论所说"释道一扫空，骚人于此死"），也没有难以捉摸的比兴与象征。[4]赵望云就是要让群众明白易懂，就是要在写实与写生中直观视觉的亲切，就是要抛弃文人画那套孤芳自赏的比兴与象征。在20世纪追求民主与进步的世纪大潮中，恰恰是赵望云和齐白石一类朴质、平易、天真而亲切的平民艺术，能在看似平浅之中，体现历史、时代的更为真实且伟大的深刻。赵望云的价值存在这段真实的历史中。把赵望云拉回到古典文人画的模式之中，只能把赵望云研究引入歧路，而最终消释赵望云特殊的历史意义和价值。

1 四大矛盾即科学与艺术、东方与西方、"为人生"与"为艺术"、雅与俗的矛盾。请参见本书第一章。
2 王森然在1928年6月9日《大公报》上撰文评论赵望云的绘画，题目就是"群众画家赵望云"。
3 王宁宇：《梦断桃花源：赵望云先生遗作观摩札记》，《中国画研究》1995年11月第11辑。
4 郭沫若在他的评赵望云与关山月的诗中指出了他们的画"释道一扫空"，又指出了"现实即象征"的特点。意思很清楚，他们都不要释道哲理一类传统象征之法，而仅仅注重现实本身，现实即代表了画家要说的东西，此即"现实即象征"之谓。结果此语竟引出了王宁宇先生在赵望云画中天马行空般的无尽联想。见王宁宇《梦断桃花源：赵望云先生遗作观摩札记》，《中国画研究》1995年11月第11辑。

　　不过，具有某种悲剧意味的是，赵望云这个一生以表现民众、民生为神圣职责的早在世纪初就成为自觉地批判现实的可敬画家，却偏偏为提倡艺术为人民服务和现实主义的时代，这个赵望云自称"我久已向往着的""庆幸自己的新生"的时代所难容。巨大的政治压力和身心受到严重迫害的严酷现实迫使这位热爱现实的写生画家晚年只好在桃花源的理想境界中去做超现实的寄托。赵望云晚年画过的《桃花源忆写》《桃花园记游》一类作品，其实，抒发的不过是赵望云希望摆脱纠缠不清的各种政治运动的愿望而已。他笔下的桃花不过就是他曾经居住过的成都及秦岭一带的农村小景，亦如他同时期的《竹林池塘》《山居人家》一样，同样是那样质朴、清新，那样富于泥土味、山乡情。——赵望云毕竟还是赵望云！

第三章

现代中国画家群

　　现代中国画家群的地理分布及构成画家群体的画家个人内在素质、结构与明清时期相比，都有了重大的改变，而这种改变，又是现代中国画总体构成变化的重要原因。明清时期，尽管京城在北京，但由于此时期商品经济愈趋发达，城市的重要性已经改变了封建社会两千余年来形成的政治中心与文化中心重叠的传统模式，经济生活已经成为决定一个城市是否重要的关键因素。到清代中期，与大批商人云集相关，一大批画家集中于扬州；到清末，上海的开埠，更促成了名闻画史的海上画派。进入民国之后，以上海为文化中心的格局仍然未变，但一度因封建统治的衰落而丧失文化中心地位的北京，却因大量文化领导机关的设立、学校的建立，而重振其文化影响，其美术力量比清代有所加强。而广东，作为近代社会革命的发祥地，最易得革命风气之先，亦最易得海外风气之先，故自成一美术中心。这样，上海、北京、广州事实上成为中国画坛强大的鼎立之三足。毫无疑义，以上海为中心，包括附近的苏州、无锡，以及后来成为民国国都的南京、国立艺术专科学校所在地的杭州，因沿袭着清代以来既有的势力惯性，构成了全国最为重要的美术中心。早在清末光绪年间，上海就已承接着清代以来墨林诗画社（清初）、平远山房书画集会（乾隆）、吾园书画集会（嘉庆）、小蓬莱书画集会（道光）、萍花书画会（咸丰）、华阳道院书画集会（咸丰）、飞丹阁书画会（同治）等汇集海上画派大师名家诸画会之余绪，而成立起以汪洵任会长、吴昌硕任副会长，闻名全国且组织严密，与会人员达近百人的大型书画团体，即海上题襟馆金石书画会，以先声夺人之态闯进20世纪的中国画坛，亦开20世纪上半叶上海中国画坛领导中国画之先河。这个大型团体吸纳了世纪初相当多的中国画名家，如汪洵、吴昌硕、哈少甫、王一亭、陆廉夫、任堇叔、吴待秋、吴东迈、曾熙、易大厂、黄宾虹、贺天健、钱瘦铁、赵子云、钱化佛、丁六阳、诸闻韵等。同时，1900年3月由李叔同发起的海上书画公会的成员又有李叔同、任伯年、高邕、张小楼等。由吴大澂发起的怡园画集除其成员吴大澂、陆廉夫、吴昌硕、倪墨耕等外，任伯年、王一亭、蒲作英、胡公寿亦参与活动。此外，还有由钱慧安任会长的同样声势浩大的著名的豫园书画善会，又包括了钱慧安、吴昌硕、蒲作英、高邕、金城、程瑶笙、张善孖、王一亭、汪仲山等近百人。可以想见，从清末就开始以海上画派举世无双的雄厚实力执全国画坛牛耳的上海画家群，在进入20世纪初的时候，仍然以其上海画派中坚画家依然健在的实力惯性，巩固着它客观存在的领导地位。

　　上海在世纪初的确不愧为中国的经济、文化中心。当清末上海画派的若干中坚尚在时，一批新秀又崛起于上海。从江苏武进（今常州市武进区）进军上海的年仅16岁的刘海粟已经在1912年冬办起了我国现代美术教育史上第一所正规的美术专门学校。这所学校以他的"我们要发展东方固有的艺术，研究西方艺术的蕴奥"为鲜明宗旨，宣布着古典艺术的终结和现代艺术史的开始。这所现代性质的学校成为一个聚焦现代美术人才的大本营。一批对现代中国画的建设有突出贡献的文化界、教育界、政界人物成为该校的董事，如蔡元培、孙科、叶恭绰、陈公博、孔祥熙、王一亭、经亨颐、陈树人、胡适、刘海粟等30人。而先后在该校担任国画教授的有国画家刘海粟、汪铎、诸闻

韵、黄宾虹、谢公展、容大块、汪亚尘、朱屺瞻、张聿光、谢海燕、姜丹书、李芳园、吴茀之、张仲良、陆抑非、李仲乾、潘天寿、诸乐三、高尚之、顾坤伯、来楚生、张天奇以及中国画著名理论家俞剑华、温肇桐、罗君惕、吕澂、李宝泉等。无独有偶，这种全新性质的美术机构还有从广州来上海的高剑父、高奇峰兄弟于1912年所开办的审美书馆。这一具有十足现代味的美术机构是开设"新派画"现代中国画的又一基地，徐悲鸿就受到过审美书馆现代观念的洗礼和"二高"的直接帮助。作为书画中心的上海不仅聚集了一大批画家、理论家，成立了现代美术学校，而且由于各个画会上都有大量收藏家与鉴赏家参与，它在中国画的收藏与鉴赏方面也发挥了重要的作用。如1910年成立于上海的上海书画研究会，就是有感于书法名画流失太多，"海内收藏家珍秘过甚，后学者未易观摩"，而"设立会所，共同推选书画家、收藏家、鉴赏家，随时晤叙，互相考证，以为保存国粹之一助"。该会会员包括书画、收藏、鉴赏名家一百余人，其会长就是闻名全国的收藏有大量唐、宋、元、明、清名家字画的收藏家李平书。1911年成立的青漪馆书画会，也是一批由书画家、收藏家、鉴赏家构成的以"讨论书画，保存国粹"为宗旨的书画组织。至于1916年成立于上海的研究书画的广仓学会，就下属艺术学会和广仓学古物陈列会，会员包括王国维、罗振玉等五六千人，其规模之盛，可谓空前绝后了。这之后，还有一连串的画会组织，使上海画坛呈现蓬勃繁荣的气象。到1929年蜜蜂画社出现，伴随着1927年清末海上画派最后一位大师吴昌硕的去世，我们今天熟悉的一批现代名家在完成新旧交接之后出现在现代中国画史上，他们是张善孖、谢公展、钱瘦铁、孙雪泥、郑曼青、贺天健、郑午昌、方介堪、吴青霞、陆丹林、沈子丞、俞寄凡、王个簃、王一亭、张大千、应野平等。而由蜜蜂画社转为的成立于1931年的中国画会，则更以上海为中心，吸纳了上海、南京、天津、北平（今北京）、杭州、镇江、扬州、苏州、无锡、粤港等全国绝大多数的中国画名家，如叶恭绰、钱瘦铁、郑午昌、孙雪泥、贺天健、谢公展、马孟容、黄宾虹、张聿光、王一亭、陈树人、经亨颐、张大千、张善孖、陆丹林、王师子、汪亚尘、吴湖帆、方介堪、吴青霞、谢海燕、应野平、朱屺瞻、姜丹书、徐悲鸿等三百多人。这个仅在抗战时期停止了活动的画会，一直活动至1949年方止，充分地展示了上海作为中国画坛绝对中心的地位。这些组织严密、人员众多、活动时间持久、规模也不小的众多画会，在全国画坛是无可比拟的，它们共同组成上海中国画坛强大阵营。从本书后面所列"现代中国画会一览表"所收全国各地一共117个中国画会的地域分布来看，上海41个，南京3个，无锡3个，苏州12个，杭州5个，南通1个，北京11个，广东13个，香港4个，澳门1个，其他地区23个。从这个大致可以代表全国各地画会概貌的数字来看，上海画会数量则占全国中国画会总数的35%。如果加上杭州、苏州、南通、无锡和南京的24个画会，总数可达65个，约占全国中国画会总数的56%。上海及其附近地区中国画的发展盛况于此可见。与此相关的还有美术期刊、报纸的数量及其影响，上海也独占鳌头。以许志浩先生所著《1911—1949中国美术期刊过眼录》所录1911年到1949年全国各地的中国画期刊共46种来统计，上海22种，南

通1种，苏州5种，南京1种，杭州2种，北京8种，广州、香港共7种。上海的压倒性优势是不言而喻的。如果算上上海文化的辐射区，加上南通、苏州、南京、杭州，则有31种，占全国中国画期刊总数的57.4%。这当然还不包括当时在更为大量的报纸上所载的中国画副刊。[1]至于上海的报纸，19世纪末至20世纪初计有中文报纸97种，日文7种，英文22种，法文3种，德文1种，俄文9种，共139种日报。[2]而上海报纸的权威性在全国也是公认的，"凡事非经上海报纸登载者，不得作为证实，此上海报纸足以自负者也"[3]。刘海粟与徐悲鸿的笔墨官司就在《申报》上打，汪亚尘的大多数文章也往《时事新报》上发，可见报纸的作用是不容低估的。在20世纪末的我们看来，上海的文化中心地位已经是很难设想的了。上海的这种强大的文化中心的影响当然要辐射至它的周边地区，如它附近的杭州、南通、苏州、无锡和南京。20世纪初，浙江两级师范学堂校长、书画家经亨颐在杭州的这所学校设立了图画科，并开设了国画课，丰子恺、潘天寿等就毕业于该校。到1928年，林风眠主持建立了国立艺术院，陆续从上海请来了不少教师，如黄宾虹、潘天寿、诸闻韵、诸乐三、郑午昌、谢海燕、吴茀之、张振铎……沪、杭两地因距离太近，流动于两地的画家是很多的，因此教师可以从上海聘来，学生毕业也可以到上海就业。就连林风眠辞职后回的也是上海，而上海画坛泰斗吴昌硕又是杭州西泠印社的首任社长。两地的交往频繁而直接，甚至相互交融。至于南通、苏州和无锡，因距离更近，联系更紧。如南通金石书画社之会员就有上海的吴昌硕、王一亭、张大千、朱屺瞻、钱化佛等。苏州离上海也近，画家的往来也相当密切，张善孖、张大千两兄弟本在上海，却经常长住苏州，而苏州的吴湖帆亦长住上海。成立于1926年的苏州国画学社，其社长余彤甫就曾去上海任教。而由吴湖帆任社长的正社书画会活动也受到上海报界的关注和画界的支持。苏州另一著名画家吴华源（子深）创桃坞画社，成员有陈迦庵、刘临川、朱竹云、吴似兰、张仲仁等。数年后，画会解散，吴子深和吴湖帆一样也到了上海，和后来在苏州成立绿天文艺馆并任馆长的吴待秋以及江苏武进（今常州市武进区）人冯超然一起成为名闻上海画坛的"三吴一冯"。离苏州很近的无锡的国画家及活动当然也可以隶属于上海这个大范围。如在无锡成立于1920年的锡山书画会，就由贺天健任会长，贺天健与胡汀鹭、王师子、吴稚晖等绝大部分成员是上海各画会的会员乃至骨干。而上海的书画名家如钱振锽、谢玉岑、商笙伯、张大千、谢公展、来楚生、吴湖帆等都曾赴会雅集。1938年无锡的云林书画社也是由活动于上海各画会的胡汀鹭任社长。早在清代南京就有"金陵画派"。20世纪初两江优级师范学堂也创办于南京。该校从创办起就设有图画手工科，开有传统绘画的课目，开近代学校设中国画科之先河。著名书画家李瑞清就是该校校长（"监督"）。萧俊贤为该校国画教师，吕凤子、姜丹书就毕业于该校。以后，民国定都南京，以徐悲鸿为首的中央

1 许志浩：《1911—1949中国美术期刊过眼录》，上海书画出版社，1992，第283—285页。
2 胡道静：《上海的日报》，据《上海市通志馆》1935年版单行本刊印。载《中国近代报刊发展概况》，新华出版社，1986。
3 姚公鹤：《上海报纸小史》，载《中国近代报刊发展概况》，新华出版社，1986。

大学艺术系成为中国美术界又一中心。徐悲鸿、吕凤子、高剑父、张大千、蒋兆和、谢稚柳、傅抱石、汪采白、张书旂、陈之佛、黄君璧等都曾在该校任教。而光看这些名字就知道这些人和上海有着何等密切的关系。徐悲鸿曾一度每星期往返于南京、上海两地同时授课；张大千家在上海而上课于南京；蒋兆和本职工作在上海，临时受聘于南京，后又回到上海美专任教；其他人无不与上海画界有着密切的关系。就连南京两江优级师范学堂的"监督"李瑞清，20年代也在上海，还是张大千的老师……1933年，南京以其首都的地位成立了中国美术会。虽然该会是包括绘画、雕刻、诗歌、音乐、戏剧、作家等方方面面的综合性泛"美术"官方组织，但其包罗全国美术家总数达348人的"中央"级性质，也从一定程度上加强了南京在美术界的地位，增强了以上海为中心的江浙沪地区的美术力量。

这样，江浙沪地区，即上海及周围的杭州、南通、苏州、无锡、南京，成了全国势力最为集中、最为强大的国画"金三角"。全国绝大多数的著名国画家，绝大多数的刊物、展览，绝大多数的画会组织均汇集于此地区。以上海为中心的江浙沪地区在当时中国画坛上那种极端重要的作用和影响就不言而喻了。

北京作为明清故都，曾经是宫廷画家及文人聚集之地，绘画也一直颇为兴盛，北京在民国初年亦是政治中心，绘画传统悠久，故在国画领域自成一大势力。1918年，北京就在国内率先创办了第一所国立美术教育学府，第一任校长就是留学日本的画工笔人物、花鸟画的郑锦。作为中央美术学院的前身，这所著名学院曾拥有如林风眠、徐悲鸿这样著名的画家任校长，又有着在全国声名赫赫的一批著名国画家先后任教师，他们是陈师曾、王梦白、萧屋泉（俊贤）、姚茫父、萧谦中、凌直支、李苦禅、齐白石等。在这所学校创办之前，1915年的北京高等师范学校有陈师曾、郑锦任教，著名国画家、史论家俞剑华就毕业于该校。1918年，在提倡"以美育代宗教"的北大校长蔡元培的主持下，北大成立了北京大学画法研究会，聘请了著名画家陈师曾、贝季美、冯汉叔、徐悲鸿、钱稻孙、贺良朴、汤定之、郑锦、汤怡、陈盛铎、胡佩衡等作为导师。从学校角度，我们还可以了解到北京画家的一些活动。如国立北京女子高等师范学校就曾聘请陈师曾、吕凤子、萧俊贤等任教；1930年初由国画家邱石冥创办的京华美术专门学校有邱石冥、齐白石、秦仲文等任教。

从画会的角度，我们可以对北京的中国画家群进行总体的检阅。北京最大的画会组织为湖社，而湖社的前身则是成立于1920年的中国画学研究会。这个由雅好书画的总统徐世昌支持，用庚子赔款中日本人的退款创建的画会组织由金城任会长，周肇祥任副会长，会员有陈师曾、萧愻、萧谦中、贺良朴、徐燕孙、徐宗浩、吴镜汀、陈半丁、胡佩衡、秦仲文、刘子久、陈少梅、陶瑢等二十余人。由于金城曾留学英国，与海外联系甚多，所以中国画学研究会成立之后活动很多，在日本、美国及欧洲各国办展频繁，这在现代中国画史上亦属少见。1926年金城去世后，其子金潜庵继承父志，以金城别号"藕湖"取社名为"湖社"。原中国画学研究会的大批会员纷纷转入湖社，其中大

部分人为金城弟子及生前好友。其会员有惠孝同、刘子久、李鹤筹、陈缘督、陈少梅、晏少翔、胡佩衡、秦仲文、徐燕孙、赵梦朱、刘养浩、徐聪佑、陈临湖、高雪湖、钟质夫、孙菊生、周怀民、萧谦中、祁昆、于非闇、田世光、溥心畬、溥松窗、溥杰、关松房、吴镜汀、徐北汀、周元亮、黄均、王叔晖、王雪涛、吴文彬、金劲伯、李端善、佟公超、寿石工、何海霞、乌以锋、郭西河等。湖社成立后进行了大量的工作。他们出版了《湖社月刊》150期，在刊物中发表了会员对传统画理、画论、画法进行大量研究的文章，如金城的《画学讲义》、陈师曾的《清代山水画之研究》、寿石工的《篆刻学讲义》等。该刊除发行全国各地外，在日本、新加坡、越南、泰国、缅甸、古巴、美国、加拿大等国均有代售点。其在海外华人中的影响是此期间其他画会所难以比拟的。同时，该会还组织了国内或国际展览三十余次，并组织了专业国画教学机构如北京艺光国画传习所来招收学员从事国画教学。湖社成为北方地区势力最大和最具影响力的画会组织，其成员达三百多人，在天津、山东、东北及全国其他一些地区还设有分会。北京地区另外两个画会，即1938年成立的雪庐国画社（钟质夫主持，社员有晏少翔、吴镜汀、季观之、王仙圃等），1932年成立的松风画会（溥雪斋主持，会员有溥毅斋、溥松窗、溥佐、溥心畬、恩雅云、和季笙、祁井西、启功、叶仰曦、惠孝同等），也都是从湖社中分出的。同时，湖社还受到齐白石、张大千、方药雨、汤定之等名家的支持，他们也经常参与该会的活动。[1]

北京地区值得一提的还有1926年由王森然、李苦禅等人发起组织，李苦禅任社长的吼虹艺术社，社员还有赵望云、王雪涛、侯子步、王青芳、孙之俊等。刘凌沧则曾在1936年主持过北京的艺林画会。

如同上海周边地区受上海影响一样，与北京毗邻的天津也是在北京的影响下发展它的现代中国画的。正是湖社直接的支持和带动，促成了天津中国画的发展。当时天津画家刘子久去北京参加了中国画学研究会，直接师从金城，刘子久回天津创立了湖社画会天津分会。这之后，陈少梅、惠孝同、张琮等北京湖社会员来天津教授国画，而形成天津国画的基础。当代天津画家王颂余、孙克纲皆为刘子久弟子。同时，由于天津受开埠形成的"租界文化"——外国文化的影响，在天津国画界出现了一些把西画的写实技法融入国画的画家，如开学西画先河的晚清时期的李绂麟，于20世纪初去世的"备极工致，兼通西洋照像法"式写生的张兆祥，以及在结合西方写实与传统线描方面最有成就的画花鸟的刘奎龄等。

这样，在北京地区这个因政治而发达的又一中国画中心里则既存在着因政治革命而来的激进的中国画改革派，如林风眠、徐悲鸿、蒋兆和、刘奎龄等；也存在着人数更多的受历史悠久、文物众多的古都文化影响的传统派，如陈师曾、齐白石、金城等。但与下面要谈到的广州地区不同的是，除了个别时候，如徐悲鸿以北平艺专校长身份强行推行长期素描以作为国画基础，惹来国画系三位

1 张朝晖：《湖社始末及其评价》，载炎黄艺术馆编《近百年中国画研究》，人民美术版社，1996。

教授罢教，原湖社成员陈半丁、徐燕孙、溥雪斋、秦仲文、寿石工撰文批判，而徐悲鸿举行记者招待会以反击这场时间不长的争论，其他时候大家还是各行其是，相安无事的。

现代中国画的第三个中心是广州地区。广州作为现代中国社会革命的发祥地，因在沿海，又离受英国管治的香港最近，故在现代中国画的发展上有着重要的意义。广州地区的中国画家群泾渭分明，有着截然对立的两大阵营，一边是提倡"折衷"，最先掀起中国画改革并风靡全国且影响巨大的岭南派；一边是顽强维护传统国画民族文化价值的国画研究会。

岭南派为"岭南三杰"之"二高一陈"，即高剑父、高奇峰、陈树人所创。高剑父是广州现代中国画教学系统中一个重要的人物，是广州晚清著名花鸟画家居廉的学生。居廉（古泉）设啸月琴馆授徒，高剑父、陈树人、伍懿庄、张纯初、容祖椿、关蕙农、梁松年、杨元晖、陈芬等都是居古泉的学生。与居古泉处于同时代的还有蒙而著、何丹山及其弟子刘鸾翔和崔咏秋。以后，广州国画界领时代风骚的就是"二高一陈"带领的岭南派了。高剑父曾于1912年在广州率先创办了教授国画的春睡画院，这所直到抗战爆发才停止活动的学校培养了一大批后来大多成为岭南派中坚的画家，他们是王文浩、余寿、刘群兴、司徒奇、容大块、方人定、周叔雅、汤建猷、黄浪萍、李文珪、苏卧农、叶永青、黎雄才、关山月、郑淡然、杨素影、游云山、李抚虹、黄少强、黎葛民、吴公虎、吴梅鹤、罗落花、罗竹坪、何磊、高谛生、麦哨霞、释竺摩、释慧因、杨霭生、黄独峰、黄哀鸿、侯宇平、傅日东等一百余人。此后，高剑父又办了南中美术院和广州市立美术专科学校。高剑父还和潘冷残（达微）创办了缤华女子美术学校，这些都是折中派的大本营。程竹韵创办的"尚美美术研究社"也加入折中派的营垒。岭南派的另一健将是高奇峰。高奇峰曾于1918年担任广东甲种工业学校美术科及制版科主任，岭南大学名誉教授，教授学生亦多。后来又自办美学馆授徒，从游者数十人，如赵少昂、周一峰、何漆园、黄少强、叶少秉、熊文杰、崔稚明、陈汉普、岑崑巍、萧娴、黄期田、张坤仪。与"二高一陈"同辈且同有"折衷"倾向的鲍少游在香港办丽精画院，其弟子有杨善深、杨素影、任真汉、胡藻斌、刘树声等。陈树人一生为宦，地位极高，作画仅为业余，但仍属岭南派三领袖之一。岭南派因倡"折衷"之"新派"画，而在广州发展得如火如荼，故又有倡导国故研究传统的国画研究会应运而生。国画研究会前身是创办于1923年的癸亥合作社，社员为潘致中、姚粟若、黄般若、邓诵先、罗艮斋、李耀屏、卢镇寰、黄君璧、黄少梅、张谷雏、卢观海、何冠五、卢子枢、赵浩公等。到1926年，由合作社而发展、扩充至国画研究会。该社包罗了广州及其附近地区绝大部分传统型画家，在东莞、香港地区还设有分会。国画研究会就其组织之严密、活动之频繁、持续时间之长、规模之大在全国各画会中都是少见的，而其尤以与高剑父岭南折中派持续数十年的中国画论争为现代画坛所仅见。国画研究会最多时会员有五六百人。主要成员有赵浩公、潘致中、温其球、姚粟若、卢镇寰、李凤公、黄少梅、李叔琼、黄君璧、卢观海、黄般若、李瑶

屏、邓仲先、卢子枢、何冠五、张谷雏、罗艮斋、铁禅、潘达微、张纯初、黎葛民、冯缃碧等。[1]

当时在全国名声很大，乃至对现代中国画有重大影响的画家中，就有不少出自广东，或者从广东出洋留学、游学者。除上述"二高一陈"外，还有林风眠、何香凝、关良、丁衍庸、郑锦等。当时的香港、澳门地区的中国画可以看成是广州中国画的扩展，香港就有国画研究会的分会。后来岭南派的赵少昂、杨善深定居香港，国画研究会的中坚黄般若也去了香港，丁衍庸晚期活动也在香港。而岭南派领袖高剑父最后的阶段则是在澳门度过。

20世纪上半叶，即现代中国画这个阶段在整个中国美术史的发展历史中是独具特色的。明清以前，文化中心往往和政权中心相重叠，而明清商品经济和城市生活的繁荣，导致了文化中心与政权中心的分离。徽州（1912年废）、扬州、上海的文化中心与商业中心吻合，打破了封建皇权对文化的集中统一控制，形成了相对自由的创作环境。而进入20世纪后，这种文化的自由健康发展状况或许正因为世纪初的政权交替乃至军阀割据的混乱局面所形成的政治压力、控制的减少而得以保持。1926年因模特儿纠纷引来的上海孙传芳对刘海粟的通缉——尚可以有法国领事的保护，社会舆论的支持；1927年北京林风眠艺术运动引来的张作霖对"赤化"的恐惧和对林的迫害——又可以有张学良的干预。这些事例毕竟是少数——至少，在国画界是极少见的。画家们自主地思考，自由地创造：写实的、表现的，古典的、现代的，"为人生"的、"为艺术"的，继承东方的、模仿西方的、中西融合的，各搞各的，互不干扰。即使是辩论，哪怕如岭南派与国画研究会这样持续几十年的尖锐激烈的辩论，也仅仅在艺术与学术层面上进行，全然不带政治的压迫。当时已成故都的北京不具备政治干扰艺术的条件，全然商业化的上海更有自由创作的环境，作为政治革命发祥地的广州，虽以政治色彩影响艺术，但此时的政治，却又是一种先进的、革命的，本身就具有民主与自由色彩的引起国画革命、"新派画"诞生的政治，而非专制落后的政治。相反地，国民政府首都南京，却根本就不是也不可能是美术的中心。可以说，上海、北京、广州成为20世纪上半叶中国画发展的三大中心，是社会自然发展的结果，而非人之所为。

这种艺术中心的高度发展得益于个人思想、言论、创造的高度自由。只要看看20世纪上半叶无数大大小小国立和私立的各种各样学校，那雨后春笋般冒出的具有私人的、群体的、联谊性质的和单纯学术性质的无数美术社团，再看看数量更为巨大的、自由的，光怪陆离、眼花缭乱到空前当然也绝后的无数报纸、期刊，想想上海一天就发行的139种日报，那种言论的自由与信息的发达就可

1 参见

　佚名：《癸亥合作社第二回展览会弁言》，载《癸亥合作社》，1924。

　至公：《广东今日之国画》，载国画研究会编《国画特刊》1928年第2号。

　吴琬：《二十五年来广州绘画印象》，载《青年艺术》1937年第1期。

　陆丹林：《广东美术概况》，第二次全国美展广东出品专刊《广东美术》，1937。

　简又文：《广东绘画之史的窥测》，载《广东文物》，1941。

　以上各文亦载《广东现代画坛实录》，岭南美术出版社，1990。又参见国画研究会编《国画特刊》各集。

见一斑了。艺术从来是个人主体精神的自由创造，它从来是和自由的时代和自由的环境相联系的，哪怕这种自由的取得是以战乱的频仍（如战国、南北朝时期）和社会的动荡（明代中晚期），乃至军阀的割据（如20世纪初）为沉重的代价。20世纪众多为画坛所公认的大师名家大多产生于这个混乱、恐慌、动荡、惶惑的时代是不无原因的。现代中国画三大中心的形成是社会自由发展与历史自然选择的结果，直到40年代末，这个自然的过程被人为地终止为结束。从晚清开始的上海历史上最辉煌的阶段也随之结束，而让位于又一次成为绝对的政治和权力中心，因而也是绝对的文化中心的50年代以后的北京。中国美术史也就掀开了新的一页。

特别值得指出的是，20世纪上半叶中国画坛的这种自然与自由的状态及三大中心的形成一直是伴随着一个现在已经消失，然而却是极为宝贵、极值得当代美术家回味的事实，即画家们在国内各地不断地自由流动，没有这种可贵的自由流动，是绝对不可能有现代中国画坛那种生气勃勃的活力的。由于没有如今天那种极为严格的户籍管理制度以及和一个人的命运休戚相关的单位及个人组织关系、档案材料，相应的赖以维持生活的固定的主要在某个单位长期工作形成的工资级别、个人福利，与个人、家庭生活品质极有关系的住房待遇等把人困在一个狭小地域的诸种因素，因此20世纪上半叶的画家十分幸运地可以随心所欲地自由流动，自由地选择他们认为最合适的城市定居，而不需要缴纳惊人昂贵的"入城费"，大城市的画家们可以自由流动，小城市小乡镇乃至农民（如湘潭乡下的天才木匠齐白石）也可以随意进城。正是这种自由流动，保证了全国各地的优秀画家们，甚至如齐白石那样的农民，不至于因地域而被埋没，能够在最能展示其才华的地方一展雄才，也才能使中国画坛得以在这种自由的流动中自然地形成强劲有力的三足鼎立中心。

以上海为例，且不论老海上画派的任伯年来自浙江的山阴，吴昌硕来自浙江的安吉，就是现代上海的中国画坛，其主将、骨干、领袖亦大多来自外地。1912年在上海办上海图画美术院的刘海粟来自江苏武进（今常州市武进区），1912年在上海办审美书馆的高剑父、高奇峰来自广东番禺（今广州市番禺区），黄宾虹从安徽歙县来，吴湖帆从江苏苏州来，张善孖、张大千兄弟来自四川的内江，在上海谋生多年的著名画家蒋兆和出生于四川的泸州，经亨颐来自浙江上虞，郑午昌是浙江嵊县（今嵊州）人，汪亚尘是浙江杭州人，朱屺瞻是江苏太仓人，贺天健为江苏无锡人，王震为浙江吴兴（今湖州）人，晚年定居上海的林风眠是广东梅县人，与刘海粟在上海打笔墨官司的徐悲鸿则是江苏宜兴人。就连组织了上海有史以来最大也最具全国性权威性质画会的著名美术活动家叶恭绰，也是祖籍广东而出生于北京……试想，如果上海没有集中这样一大批来自全国各地的画坛精英，又哪来上海画坛如此的辉煌？如果没有上海画坛这个极为重要的舞台，又哪来蜚声中国画坛的这些有声有色的名角？毫无疑问，50年代以后上海画坛的急剧衰落，以致降至几无地位可言，众多原因之中当然也应该有这种人才支援的严重缺乏和失落。

同样地，当时的北京也大致如此。除了溥心畬等一批清宗氏画家是老北京人，北京画坛的一批

领袖和中坚大多都不是北京人。20世纪初，执北京画坛牛耳的画坛领袖陈师曾出生于湖南，就学于湖北、日本、上海，就职于江西、江苏、湖南，后才到北京。中国画学研究会这个北京最大的中国画组织的会长金城祖籍浙江吴兴（今湖州），虽出生于北京，却游学于欧美，就职于上海，后才回到北京。姚茫父是北京画坛的又一中坚，他是贵州贵筑（今贵阳）人。在北京成大名而声震国际的齐白石是湖南湘潭乡下杏子坞星斗塘的农民。北京艺专的第一任校长郑锦是留学日本的广东中山人，第二任校长林风眠是游学法国的广东梅县人，第三任校长徐悲鸿也是留学法国的江苏宜兴人。活跃于北京的萧俊贤是湖南衡阳人，曾在南京两江优级师范学堂教国画，为我国进行现代国画教学较早的教师。其他如陈半丁是浙江绍兴人，萧愻是安徽怀宁人，汤涤是江苏武进（今常州市武进区）人，蒋兆和是湖北麻城人……真正算得上北方人的大概只有清宗室溥氏画家、胡佩衡（河北涿县［今涿州］）、于非闇（山东蓬莱）、秦仲文（河北遵化）、王雪涛（河北成安）等不多的几位了。

或许，"人挪活"这句警句最典型的事例是在广州。岭南派与国画研究会长时期誓不两立，而国画研究会人多势众，吸纳了除岭南派以外广州及其附近地区包括香港的大部分中国画家，而岭南派成员则主要是高剑父的春睡画院学生和高奇峰的美学馆学生，人数有限。高奇峰1933年就英年早逝，陈树人一直宦游在外。平心而论，就对中国画的认识之深刻而言，岭南派也当在国画研究会之下。人数之比，岭南派更远不及后者，然岭南派之声势却令国画研究会望尘莫及。究其原因，除了岭南派诸家以其对社会现实生活的直接反映以及那种融合中西，严格写实，具光影体积的"折衷"画法顺应了时代的创新求变需要，另一个不可忽视的重要原因，与岭南派诸家不断地在国内各地活动、展示、宣传自己有关。"二高一陈"从来就没有满足于在广州一隅的影响和名声。他们在上海办审美书馆，去南京任教，在上海组织或参加画会，在全国各地不断地办展、参展（高剑父就是国内第一个办个展的画家），而且他们一直热衷于此事。忽庵写道："中国画家向来不重自己宣传，不少画家老死无闻，他们不知道开展览会的办法，折衷派却从日本带回了开画展的风气。不管是初学的未成熟的画，学生作品也好，他们大胆地集拢起来公开展览，这种举动给中国画坛引起骚动是当然的。"[1]而且，这种展览不但在上海一带办，还在国外办，其造成的影响就可想而知了。陆丹林1937年评论这种影响时说："新派画就由高剑父、高奇峰、陈树人等从事研究绘制而且努力倡导，它的发源是在珠江流域，最近两年流到长江流域来。……主事的异常努力，常常集合同志们举行画展，在吾国艺术界已造成一种新的势力。"[2]同年，傅抱石对此有更高的评价："剑父也年来将滋长于岭南的画风由珠江流域展到了长江。……高氏主持的'春睡画院'画展，去年在南京、上海举行，虽然在几天短短的期间，也有掀动起预期的效果。"傅抱石甚至评价说："在中国，珠江流

1 忽庵：《现代国画趋向》，香港《南金》1947年创刊号。
2 陆丹林：《广东美术概况》，载1937年第二次全国美展广东出版专刊《广东美术》。

域是后起的，黄河的西北最古，但也最苦。假如这种推想有点像，那么，中国画的革新或者要希望珠江流域了。"[1]的确，珠江流域的这些画家如果不在中国画的中心长江流域亮相，岭南派是不可能有当时那种显赫的地位和深刻的影响的。对此，高剑父自觉得很。高剑父的目标是国内的影响，他绝对不满足于地域性，甚至害怕这种狭窄的限制。对此，关山月说，"当时高、陈诸先生对'岭南画派'这个称号，并不满意，因为它带有狭窄的地域性，容易使人误解为只是地区性的画家团体。……所以剑父先生从来没使用过'岭南派'这一名称，而宁可自称是'折衷派'"[2]。

具有典型参照意义的是广州的国画研究会。这一批极为传统的画家虽也组织起来了，而且有总会，有分会，人数达五六百人之众，也办展览，也出刊物，也搞活动，甚至有黄宾虹这样的大画家助阵，但脚不出广州地区的这批夫子，却怎么也想不通，模仿日本画的高剑父们何以会那么走红。因为在他们看来，"这一派人是颇努力的——所努力的却不是艺术的钻研，而是功名的猎取。他们谬称创作，吸引无知之流，徒众之多，但多类皆不学无术，朝学执笔，暮夸于市，走江湖，开展览，于是'岭南派'之名，在他们是自鸣得意，殊不知有识之士看来，认为是佻□轻薄的野道"。他们的确反感这种"若干广东人以走江湖的姿态出现于各地，打起新派的旗号，到处招摇"的现象。然而，恰恰是这种"走江湖""行万里路"式的自由流动，使得画家们陶冶了心胸，扩大了眼界，提高了修养，促进了交流，向外界展示了自己，让人家了解了自己。尽管从国画研究会的角度看，自己的中国画那真是学统深厚，笔墨精严，师承有自，但他们自己也承认影响就是不如高剑父们。检讨起原因来，这些夫子没有去检讨是自己的创造不够，但也不无深刻地认识到交流、流动、宣传的重要作用：

> 问题又来了。既然所谓"岭南派"不足以代表广东，为什么外省人只见"岭南派"而不见其他非"岭南派"，从而误会日本的低级趣味是广东人的特色呢？这一点，我们不要错怪外省人，只好怪我们广东人的非岭南派未尽人事向国内画坛争取得相当的地位罢。其实，现代广东的画风，虽然不便怎样地自夸，但比起时下名家，亦不见有若何愧色。不过广东画家所缺乏的是组织与联络，少与外省同道交游，以致为随处乱闯的日本低级趣味僭称代表岭南作风。而正正经经从事中国传统艺术反而其名不彰。我们与其怪外省人看错了广东人，毋宁怨我们自己蛰居乡曲而无从向人表现自己的个性。虽然，硁硁自守，固然是学者的小心态度，但互通声气，正可使学术光大昌明。潜德幽光，本来自得人家敬重，而发扬蹈厉，亦足以开风气之先，两者都不可偏废。[3]

可惜君叙1947年的这番话认识晚了，如国画研究会的画家们也能像高剑父们那样到国外和国内

1 傅抱石：《民国以来国画之史的观察》，《逸经》1937年7月20日第34期。
2 关山月：《试论岭南画派和中国画的创新》，载岭南画派研究室编《岭南画派研究》第1辑，岭南美术出版社，1987。
3 君叙：《广东绘画的气运问题——从俞剑华论黄君璧说到岭南派》，《中山日报》1947年11月22日。

各地到处学习，看看，办展，其认识与画风肯定会不一样，成就与影响自然也会不同。

其实，"走江湖"的广东人的确多，而且大多走得有声有色。除"二高一陈"外，其学生方人定、黎雄才去了日本东京美术学校留学，方人定不断办展于国内各地和欧美各国，黎雄才则于抗战期间去了四川。杨善深毕业于日本京都堂本美术专科学校，亦办展于欧美各国。赵少昂不但在国内各地走动，而且讲学于欧美各国，办展于各国。关山月则涉足全国各地，他于抗战时期在重庆成名，后来足迹甚至到了西北的荒漠、南洋各国，晚年更是讲学于欧美。如此的流动、交流，岭南派之名焉得不彰？不仅岭南派诸家是如此，还有些广东人也是走成了画坛的领袖或名家，如郑锦、林风眠、叶恭绰、丁衍庸、何香凝、关良等。

这种现代画坛画家群的流动是如此的普遍，以致我们很难在一个固定的地域确定一个固定的人群。这种例子也是举不胜举，在现代中国画史上的著名画家大多都有如此经历。如张大千由四川去了日本，由日本回到上海，又去了苏州、南京、北京、重庆、成都、敦煌、台湾等地以及印度、巴西、美国等国，全非旅行性质，大都是定居，或至少是旅居的性质；林风眠从广东去了巴黎，再回到国内，去了北京、南京、杭州、重庆、上海、香港、台湾；徐悲鸿的足迹也遍及各地，如宜兴、上海、北京、南京、桂林、重庆，甚至到过日本、法国巴黎等国家和地区……现代中国画史上一次大规模的全国性大流动发生在抗日战争时期。当时中国国土中半壁江山的沦陷，使著名画家中仅部分滞留在沦陷区，如齐白石、蒋兆和等在北京，刘海粟在上海，高剑父在澳门外，相当多的画家都向西南大后方转移。北京艺专、杭州艺专在湖南合并后辗转迁移至重庆，中央大学艺术系亦迁至重庆，吕凤子的正则艺专在重庆璧山，全国美术抗敌协会也在重庆成立。此时，四川的重庆、成都地区空前绝后地聚集了大批量的中国画坛的精英，如叶恭绰、张善孖、张大千、徐悲鸿、林风眠、吕凤子、何香凝、黄君璧、陈树人、潘天寿、张书旂、赵望云、关山月、赵少昂、关良、傅抱石、张安治、邓白、高冠华、丰子恺、陈晓南、张道藩、宗其香、伍蠡甫、陈之佛、张采芹、李可染、谢稚柳、滕固、郁风、尹瘦石、张聿光、吴冠中、梁又铭、叶浅予、谢海燕、陆俨少，以及当时到四川抗战胜利后留在那里的中青年国画家岑学恭、苏葆桢、吴一峰、孙竹篱、钟道泉等。抗战期间的这次大流动，促进了西南地区中国画今后的发展。

现代画史上这种画家们普遍的自由流动，与今天走马观花式的旅行不一样。画家们都是在一个地方住下来，生活、讲学、写生、作画、办展、交友，参加该地的画会活动，在当地刊物报纸上发表看法，发表作品，与当地画家交流、切磋画艺：既饱览了祖国大好河山，又增进了阅历修养，开阔了眼界，促进了交流，扩大了影响。或许，还有一个重要的作用，就是在这种不断的流动中因所得到的多种多样且不断变换的新的信息刺激，而产生对生活的热情、对外界感受的敏锐及因此而来的创作冲动——这种冲动与敏锐，是艺术家得以产生真正艺术的必要前提。这个过程在1949年以后就断然终止了下来。如在南京中大任教的傅抱石定居在了南京，跟随张大千多年的何海霞40年代末

定居在西安，喜欢西北风情的赵望云流转全国后定居西安，他们在50年代之后就再没可能随意流动了。50年代初期，各名家就凝固在他们40年代末居住而本来还可以再挪动的地区，20世纪上半叶的画坛大流动停止了。这以后，我们大多数国画家死守一隅，端坐室内，决然独处，冥思苦想以求创作，或者更甚者，随时盯着不断变换的政策文件，随时根据传达或打听到的文件精神而搜索枯肠地或个人或集体"创作"，其艺术之品位是不难估计的。80年代以来，随着改革开放的深入，社会性的流动又出现了，但这种流动，大多局限于农村劳动力的低层次流动范围，在知识界、文化界和艺术界，这种流动的情况仍然极为有限，各地区、各院校、各画院"近亲繁殖"、"门户之见"、"文人相轻"、思路狭窄、知识片面的情况极为严重，这些人不以为忧，反以为得意，甚至还由此而硬扯出一些以地域名之的画派大旗来。温故知新，现代中国画坛这种高度的流动性是应该引起我们当代美术界的领导者、研究机构和美术院校、各画院的领导者高度重视的。

另外，现代画家个人的知识结构已经明显地与古代画家全然不同。画坛的总体风貌是由各地画家群的基本风貌决定的，画家群则是由画家个体构成的，而每个画家的艺术个性又是由各自的生活经历、兴趣爱好、个性品质与知识结构来决定的。一方面，现代生活与古代生活俨然不同，而另一方面，今人与古人的知识结构也全然不同。古人以四书五经之学习为基础，以科举之及第为目标，画家还兼以诗、书、画、印的综合能力为要求，有时还要加上琴与棋。那是一个封闭的、自给自足的、封建的农业社会对画家知识结构的要求。我们可以在《红楼梦》中贾宝玉、林黛玉、薛宝钗、贾迎春等少年男女在诗文书画方面令今人难以想象的修养中找到具体而形象的例子。在现代开放的社会中，身在知识分子阶层的画家们大多是从现代的学校教育中培养而成的。除齐白石、黄宾虹、李瑞清、姚茫父、王震等少数19世纪中期出生的老一辈画家是旧学出身而至举人进士（如李瑞清、姚茫父），或自学成才（如齐白石），其他绝大多数画家都是从"新学"，即现代学校毕业的。即使与齐白石、黄宾虹同辈的画家，如经亨颐、陈师曾、金城、李叔同、何香凝、高剑父等，因当时国内并无现代教育而无法就读，也去过日本或英国留学，甚至连中了进士的姚茫父，也去日本留过学。可以说，19世纪80年代以后出生的活动于20世纪上半叶的绝大多数画家，都是在具有现代课程设置的各类"新学"学校学习、毕业的。其中还有不少是直接到日本或欧洲留学的。一些自学成才者，又都直接或间接地受到过那些毕业于新学或留学过外国的画家的指导。以本书后面所列大致可以代表20世纪上半叶现代中国画坛基本面貌的123位重要画家的一览表来看，在这123人之中，到过日本、欧洲留学或考察，学习那里文化、艺术者有42人，占总数的34%。而另一数字更有意义，即这123位著名人物中，有91个人都曾在各类现代教育美术学校中担任过教职（大多为教授），占总数的74%，剩下的26%的画家或在出版界、报界，或在政界、画院及其他文化部门工作。尚能徘徊于古典文人花前月下、山林湖泽、与麋鹿为友、仙鹤为妻，不食烟火，隐然自得者恐怕就很难再找得到了。我们在这一大批画家中，很难找到没有受过新学教育或受过新学影响的画家。除了如南京

两江优级师范学堂和上海图画美术院这些最早开办的学校在初期有过如萧俊贤、诸闻韵等通过传统师徒相授而成的国画教师，而也很快地，他们就被如潘天寿（浙江省立第一师范毕业，一开始就和诸闻韵一起组建国画系）及吴茀之（上海美专毕业）、汪亚尘（先任教于上海美专，留学日本毕业后再回校任教）一类受过现代教育的画家所取代。可以说，当南京两江优级师范学堂、上海图画美术院、国立艺术专科学校、国立艺术院、两广大学堂（1902年）、广州缤华习艺院（1908年）等遍布各地的现代美术学校在20世纪初期雨后春笋般地出现于中国大地，传统师徒相授的古典美术教育方式总体上也就随之消失了。而如赵望云带出黄胄、方济众、徐庶之几位颇有成就的徒弟，在现当代美术史上已是少见的例子了。

尤其需要指出的是，20世纪的中国本来就处在一个在西方文化强烈冲击下回应、矛盾、冲突、融合的时代，现代教育本身就是这种西方文化冲击的结果。34%的在中国画界处于领袖地位的留日、留欧画家，则是这种文化冲击的明显标志，这是一大群主宰现代中国画坛的重要人物。以到日本留学过或考察过的中国画家为例，就有李叔同、经亨颐、何香凝、丰子恺、朱屺瞻、陈师曾、关良、黄君璧、高剑父、高奇峰、陈树人、方人定、黎雄才、杨善深、张善孖、张大千、陈之佛、余绍宋、郑锦、高希舜、王师子、傅抱石、汪亚尘、丁衍庸、黄独峰等。

到欧美留学考察、讲学的中国画家则有叶恭绰、徐悲鸿、林风眠、汪亚尘、金城、刘海粟、黄幻吾、张书旂、王济远、方君璧等。

从绝对数量来说，这些留学的画家人数虽未占绝对优势，但上述画家均为中国画坛的组织者和领袖、大家级人物，画会、展览大多由这些人组织，美术活动也多由这些人领导，更为关键的是，这些人绝大部分是现代各主要美术学校的负责人或中国画教授，他们自己所受到的现代美术教育所产生的作用就成几何级数地被扩大了。请想想，刘海粟、郑锦、林风眠、高剑父、汪亚尘、徐悲鸿等人几乎主持了所有上海、南京、北京、杭州、广州重要的美术学校，其他一些留学归国的画家又绝大部分是这些美术学校教学中坚，而现代中国画坛的画家们又或是这些学校的学生，或是这些学生的学生，乃至三传、四传的学生，则这些开设有各种现代课程的学校教育，在形成现代画家群的知识结构方面产生了如何重大的影响就可以了解了。这就是何以在徐悲鸿主持下的中央大学艺术系和后期的北平艺专学生都重科学写实、重素描，而刘海粟主持的上海美专、林风眠主持的杭州艺专都重现代艺术影响下的表现性，而高剑父的春睡画院和后来的广州市艺专又都重向日本借鉴的原因。这种现代教育的影响即使在最传统的画家那儿也表现得同样充分。如虽为旧学出身但自己就办过新学（安徽公学）的黄宾虹对世界画坛就有所了解，他和留过学的陈师曾一样，用西方现代派的成就来印证中国古典画学的伟大。广州国画研究会是典型的维护传统中国画"学统"纯洁性的著名画会，然其主要理论家黄般若虽是经传统师徒相授而成才，却是在《东方杂志》、《新青年》和《创造周报》所介绍的当代美术动态中，在中西比较中肯定东方艺术的伟大的，他在1926年25岁

时所撰《表现主义与中国绘画》就是世纪初最早一批比较中外美术的文章中的一篇。该会的李凤公著有《世界画学之趋势》，张谷雏有《世界绘学之表征及时代变迁》，以及该会会员文章中到处可见到诸如"民族性""直觉表现""实在即自我""主观精神""自然""自我"等纯然现代美学的概念，由此可以知道20世纪的这些维护传统的画家是绝不同于明清时期的复古主义者的。所以然者，皆知识结构之不同也。正是因为绝大部分的现代中国画家都或者受过新学影响，或者直接、间接地接受过现代的教育，对包括五四运动"科学"与"民主"两面大旗在内的先进自然科学、社会科学及东西方艺术都或多或少有不同程度、不同角度、不同方式的理解和把握，对与古代生活截然不同的现代生活也有着观念、情感态度虽不尽相同然却是客观存在的实际体验。——总之，现代的社会，现代的知识，现代的教育，现代的生活，现代的体验和情感都给现代的中国画家群打上了形态各异然而却是深深的现代烙印。正是基于此，现代中国画坛那围绕着科学与艺术、西方与东方、"为人生"与"为艺术"、雅与俗等诸对矛盾而来的尖锐、激烈、广泛、深刻，持续了整整一个世纪的中国画变革的大辩论才得以在具有现代美学、现代理论及诸种现代意识、现代体验的现代语境下进行。这正是我们在面对光怪陆离、气象万千的现代中国画坛时，不能不注意具有上述诸特征的现代中国画家群的原因之所在。

现代著名中国画家一览表目录

现代著名中国画家一览表

姓名	字号	籍贯	生卒	艺术简历	著述
齐白石	原名纯芝，字渭清，后改名璜，字濒生，号白石，别号白石山人、寄园、寄萍堂主人、老萍、萍翁、杏子坞老民、三百石印富翁、借山吟馆主者等	湖南湘潭	1864—1957	齐白石出生于湖南湘潭县杏子坞星斗塘一农民家里，从小喜欢绘画，长大后成为一名木匠。21岁时得《芥子园画谱》，勾影描摹，始悟画法。1889年27岁时他拜湘潭名士胡沁园、陈少蕃学习绘画、诗词，此后卖画为生。1894年组织龙山诗社，被推为社长。1899年拜湘潭名士王湘绮为师，学习诗文。齐白石在当地以诗画篆刻渐渐成名。1902—1916年，齐白石"五出五归"，游历全国，眼界大开，画艺亦进。1917年齐白石为避匪患而至北京，卖画为生，并与北京画家交往，受陈师曾劝告，于1919年始进行"衰年变法"，画风大变。1922年陈师曾携齐画在日本东京联合办展，令其声誉大震，变法成功。1927年，北京艺专校长林风眠请齐任教。新中国成立后，被选为中国美术家协会主席，获世界和平理事会颁发的国际和平奖金。1963年被选为世界十大文化名人之一。齐白石作画融合雅俗，综合南北，反映民间情趣，成为20世纪艺术向民众回归思潮中最杰出的代表	《白石老人自述》《白石诗草》《借山吟馆诗草》及多种版本的画集画册
黄宾虹	初名懋质，后改为质，字朴存，号滨虹、宾虹，以号行。别号予向、虹若、虹庐、虹叟、黄山山中人等	安徽歙县	1865—1955	黄宾虹籍贯是人文荟萃的安徽歙县。自幼攻读诗文经史，习书画篆刻。少时得乡邻画家倪翁教诲"当如作字法，笔笔宜分明"，一生未忘。青年时期他投身反清革命。辛亥革命胜利后，黄宾虹立志于发扬民族传统，救亡图存，编辑了大量弘扬民族传统的书籍、图册，如皇皇巨著《美术丛书》等。1928年65岁后他的工作重心逐渐由学术转向教学与绘画	《古画微》、《画法要旨》、《黄宾虹先生山水画册》、《美术丛书》（20册）及多种版本的黄宾虹画集

续表

姓名	字号	籍贯	生卒	艺术简历	著述
萧俊贤	字厔泉，初名雅泉，号铁夫，又号天和逸人	湖南衡阳	1865—1949	清光绪三十二年（1906）李瑞清办南京两江优级师范学堂设图画手工科时，萧俊贤被聘为国画教师，开我国现代学校设国画课之先河。以后，萧俊贤又在北京名校讲学，吕凤子、姜丹书皆出其门	《萧厔泉画稿》《萧厔泉山水画课稿》
王震	字一亭，号梅花馆主，别号海云楼主	浙江吴兴（今湖州）	1867—1938	初经商，为上海三大洋行买办之一。后拜吴昌硕为师，曾组织豫园书画善会，担任过中国佛教会会长、全国艺术家协会理事、上海商会主席，是上海画界活跃的人物	《一亭居士画二十四孝图》
李瑞清	字仲麒，号梅庵、梅痴、清道人	江西临川（今抚州）	1867—1920	清光绪二十一年（1895）进士。办两江优级师范学堂，任总办（即校长，后称监督）。光绪三十二年（1906）于该校设图画手工科，后居上海。为上海著名书画家，张大千曾拜其为师。所长为山水、花卉、佛像	有正书局出版《清道人拟古画册》
程璋	字德璋，号瑶笙	安徽新安（今新沂）	1868—1936	早年习没骨工笔花卉，中年后参用西画明暗透视法，熔中西于一炉，作品造型准确，色彩浓丽，自创一格。曾执教于清华大学、上海中国公学等。主要在上海活动	《程瑶笙画册》影印本（1936年墨缘堂出版）、《程瑶笙先生遗作精品集》2册（1941年商务印书馆出版）
赵子云	初名龙，改名起，以字行，别署云壑，自号铁汉、壑樵子、泉梅老人，晚号秃翁等	江苏吴县（今苏州）	1873—1955	吴昌硕弟子。善画花卉、山水。1933年在苏州组织云社并任会长，同时参与海上题襟馆金石书画会、上海书画研究会、娑罗画社等活动。新中国成立后为苏州文史馆馆员。曾在上海鬻画生活三十年	1926年有正书局出版《赵子云山水册》《赵子云花卉册》，又有《吴昌硕、赵子云合册》
潘龢	字至中，亦作致中，号抱残	广东南海（今佛山市南海区）	1873—1929	广州著名画家，在广州地区各校任中国画教员达二十余年。曾与他人一道于1923年发起组织并主持癸亥合作社（后来转为的中国画研究会），又参加若愚画学研究社和清游会	—

续表

姓名	字号	籍贯	生卒	艺术简历	著述
陈师曾	名衡恪,号朽道人、槐堂,早年书画署㻓盫,又有安阳石室、染仓室等	江西义宁(今修水)	1876—1923	曾留学日本,与鲁迅共读于东京弘文学院,研习博物学。归国后习画,受教于吴昌硕。后任北京大学画法研究会导师,又与他的学生一起发起组织北京中国画研究会。为20世纪初北京画坛领袖人物之一,曾劝齐白石"衰年变法"而助其成功。绘有《北京风俗图》等。所著《文人画之价值》为20世纪文人画研究开山之作,为世纪初打破西化之风而重归传统起了奠基的重大作用	《陈师曾先生遗墨》(10集)、《陈师曾先生遗诗》(上下卷)、《染仓室印存》、《中国绘画史》、《中国文人画之研究》
姚华	字重光,号茫父,别署莲花庵主	贵州贵筑(今贵阳)	1876—1930	光绪三十年(1904)进士。早年赴日学法政,曾任北京京华美专校长。长于山水、花卉,亦能作古佛、仕女,又精诗文词曲、碑版古器及考据音韵之学,书法亦精。与陈师曾友善,同为北京画坛领袖之一	《姚茫父、汤定之、杨无恙书画册》
经亨颐	字子渊,号石禅,晚年号颐渊,室名长松山房	浙江上虞	1877—1938	留学日本,返国后任浙江两级师范学堂校长。雅好治印,50岁后学画,以梅、兰、竹居多,书法造诣尤深。曾与陈树人等组织寒之友社,和李叔同、夏丏尊等组织乐石社。为著名教育家,潘天寿是他的学生	《颐渊篆刻书诗画集》《爨宝子碑古诗集联》
陈半丁	名年,字半丁,一作半痴,又字静山,以半丁行世	浙江绍兴	1877—1970	20岁由浙江赴上海,结识任伯年、吴昌硕,拜吴为师,诗书画印大进。40岁到北京,曾任北平艺术专科学校教授。长花卉、山水、人物。曾与他人发起组织北京中国画学会研究会。新中国成立后曾任中国画研究会会长、北京中国画院副院长等职	《陈半丁画集》《陈半丁花卉画谱》
金城	字拱北,一字巩伯,又名绍城,号北楼,又号藕湖	浙江吴兴(今湖州)	1877—1926	早年游学欧美,曾在英国伦敦铿司大学攻读法律,曾到美国、法国考察法制及美术。回国后任法律界官员、众议院议员、国务秘书,并参与筹备古物陈列所,同时自己又研习书画。和陈师曾等组织建中国画学研究会,提倡保存国粹,其作品亦多仿古之作。金城去世后,儿子金潜庵改建湖社,以纪念他。金城影响及于北京、天津地区	《藕庐诗草》《北楼论画》《画学讲义》
何香凝	原名谏,别号双清楼主	广东南海(今佛山市南海区)	1878—1972	早年加入同盟会,为该会第一名女会员。廖仲恺夫人。曾留学日本,初入东京目白女子大学博物科,后改入东京本乡女子美术学校高等科学习绘画。进行革命活动之余从事绘画活动。画风受岭南派影响,早期注重色彩与气氛,后向水墨转化,重视笔墨韵味。曾与经亨颐、陈树人成立寒之友社,新中国成立后任中国美术家协会主席	《双清诗画集》《何香凝画集》《何香凝诗画集》《何香凝中国画选集》

续表

姓名	字号	籍贯	生卒	艺术简历	著述
汤涤	字定之，小字丁子，号乐孙、太平湖客，原名向，慕石涛，改名涤	江苏武进（今常州市武进区）	1878—1948	清代画家汤贻汾曾孙。山水学李流芳，作画恪守"离法而立法"，笔力遒劲，铁画银钩，善画梅竹，尤长画松。早年为北京故宫博物院院长秘书，晚年寓上海。1935年曾与张大千、郑午昌等在上海组织九社	《墨松》大册页两帧，图录于《当代名人画海》
吴待秋	名徵，字待秋，号鹭鸶湾人、春晖外史、抵苍亭长等	浙江崇德（今桐乡）	1878—1949	从小跟父亲吴伯滔习画，十几岁时画名已声闻乡里。后历任杭州、北京等地美术教师及上海商务印书馆美术部部长。先后参加西泠印社、中国画学研究会、海上题襟馆金石书画会、娑罗画社、绿天文艺馆（吴任馆长）、上海美术会等。画风学"四王"王原祁一路，用笔凝重，功力深厚。与吴湖帆、吴子琛、冯超然合称"三吴一冯"	《吴待秋画稿》，作品图录于《望云轩名画集》《当代名人画海》等
高剑父	原名崙，字爵廷，后改为剑父，后以字行	广东番禺（今广州市番禺区）	1879—1951	早年留学日本，毕业于东京美术学校。1906年参加同盟会，任广东同盟会会长，积极从事民主革命活动。功成隐退之后，又投身于中国画革新的运动。高剑父引入日本现代绘画的新风格、新技法，在中国画坛掀起了一阵狂澜，以他为首的岭南派在20世纪二三十年代走红于全国。高剑父办个展于1911年，开我国画家个展先河。又办学于广州，讲学于国立中山大学艺术系，为现代国画开改革风气之先的重要人物。黎雄才、关山月、黄独峰等均出其门	《印度艺术》《中国现代的绘画》《艺术新路向》及画册多种
李叔同	名文涛，别号广候、漱同，出家后法名演音，号弘一	天津	1880—1942	1901年入南洋公学，受业于蔡元培。1905年留学日本，入东京美术学校，学习油画，同时学习音乐，演出话剧。回国后，曾在天津、上海等地担任美术、音乐教员，又受聘担任浙江两级师范学堂音乐图画教师。李叔同为我国现代美术、音乐、话剧的奠基人之一，他同时还是一名优秀的书法家。1918年剃度出家，1942年卒于福建泉州	—
张寒杉	名靖，字仲民，号寒杉，别署传砚庵主人等	陕西咸阳	1880—1969	早年赴日留学学历史地理，业余自学金石书画。归国后历任中国图书公司编纂、上海大厦大学教授。曾参加中国画会、中国美术会的活动，组织并主持西安西京金石书画学会。新中国成立后任陕西省文史馆馆长	编辑出版《西京金石书画集》

续表

姓名	字号	籍贯	生卒	艺术简历	著述
潘达微	名虹，字心微，号达微，别署景吾、大觉、冷残、冷道人、冷庐等	广东番禺（今广州市番禺区）	1881—1929	1901年，与黄节等办南武公学，潘达微任图画教员，为我国现代教育中较早的图画教员之一。1905年又与陈垣等办《时事画报》。1906年编《赏奇画报》《滑稽魂》，并在撷芳女子学校图画专修科、缤华习艺院任教。1908年1月，在广州倡办广东第一次图画展览会，此为中国美术展览会之始。同年担任同盟会广东分会副会长，进行革命活动。1925年参加广州国画研究会。1926年筹办国画研究会香港分会，并办冷庐影社，该社为我国较早的摄影团体之一。1928年参加日本国际摄影展并获大奖，为中国摄影作品获世界大奖之第一人	曾任《赏奇画报》《滑稽魂》《时谐画报》《平民画报》《少年画报》《天荒》等主编，撰《霜花余影记》等
叶恭绰	字裕甫，又字誉虎，号遐庵、遐翁	广东番禺（今广州市番禺区）	1881—1968	1901年毕业于北京京师大学堂。担任各种官职而累至1912年任交通总长。1918年到欧、美、日、朝鲜诸国考察。1925年辞交通总长职务而做文化组织工作。1927年出任北京大学国学馆馆长。叶组织筹办了1929年的第一届全国美术展览会，提议并组建了1931年在上海成立的规模影响及权威性皆称一流的全国性中国画会。1933年创建上海博物馆，并担任多种国际机构领导职务。新中国成立后任中国文史馆副馆长、北京中国画院院长等职。叶恭绰同时还是优秀的书法家和国画家，在现代画史上是重要的美术活动家和组织者	《五代十国文》《全清词钞》《遐翁词赘稿》《遐庵书画集》《清代学者象传》《遐庵谈艺录》《遐庵清秘录》
冯超然	名迥，字超然，号涤舸，别署嵩山居士，晚号慎得	江苏常州	1882—1954	早年以唐寅、仇英为法，精仕女，亦工花木、山水，笔墨醇雅。晚年专画山水，有文徵明秀逸之气。同时工行草隶篆，偶一刻印，有汉魏遗风，为上海一代名家。与吴湖帆、吴待秋、吴子深合称"三吴一冯"	《冯超然临严香府山水册》《冯涤舸画集》
余绍宋	号越园，别署寒柯	浙江龙游	1882—1949	现代书画家、鉴赏家、理论家。善写木石松竹，间作山水，喜用焦笔，书宗章草，在书画理论及历史上有相当的成就	《书画书录解题》《画法要录》《寒柯堂集》
张善孖	名泽，字善孖，一作善之，号虎痴	四川内江	1882—1940	张大千之兄。善孖曾投李瑞清之门，又携大千东渡日本留学。回国后寓上海，任上海美专教授。与黄宾虹、俞剑华等组织烂漫社。善孖善画走兽、山水、花卉。山水取法张大风，花卉学陈淳，尤以画虎著称于世。全面抗日战争期间（后简写为"抗战"）曾去美国、法国办展募抗日捐款20余万美元。因积劳成疾，回国后半月病逝于重庆	《张善孖画虎集》
郑锦	又名瑞锦，字褧裳	广东香山（今中山）	1883—1959	郑锦家学渊源，从小从父习画。稍长，东渡日本，习画于西京美术学校，专攻人体。1911年毕业。1912年其画入选东京帝展，为中国入选帝展之第一人。归国后，1918年应教育部之聘，创建国立北平艺术专科学校，为我国第一所国立美专的校长。又历任北大画法研究所水彩画导师、国立北京高等师范大学教授、古物陈列所主任。所长日本画，后力攻国画，于两宋院体功力独深，所作多院体花鸟。亦有院体《百马图》高九尺长五丈传世。晚年隐居镜湖，以画自娱	曾于1920年在《绘学杂志》上发表《西洋新派绘画》之文

续表

姓名	字号	籍贯	生卒	艺术简历	著述
胡汀鹭	名振,字汀鹭,号瘖蝉、瘖公	江苏无锡	1883—1943	长山水、花卉,受任颐、徐渭及马远、夏圭、沈周等画风影响。亦善书法,书则学翁方纲。曾任南京美术专科学校教职,并创办无锡美术专科学校。发起组织锡山书画会、无锡云林书画社,为后者社长。又参加上海蜜蜂画社、中国画会等社团活动	《胡汀鹭画集》《胡汀鹭题画诗词集》
萧愻	字谦中,号龙樵别署大山龙樵	安徽怀宁	1883—1944	从姜筠习画,山水似其师。后学石涛、龚贤等,画风大变。曾任北京美术专科学校教授	《萧龙樵山水精品二十四帧》《课徒画稿》
陈树人	名韶、哲,别号葭外渔子、二山山樵、得安老人	广东番禺(今广州市番禺区)	1884—1948	17岁与高剑父等同师居廉习画。1905年赴日本,入京都美术学校及日本大学文科学习绘画和文学。在日本期间加入同盟会,追随孙中山从事民主革命活动。一生从仕,官至侨务委员会委员长。画风清新平淡,主张返归自然,所画讲究构图,长于写生。为"岭南三杰"之一,岭南派的奠基人。曾组织广东清游会并任会长,亦参加寒之友社、力社等社团	《陈树人画集》《陈树人中国画选集》《春兄堂诗集》《寒绿吟草》《专爱集》《自然美讴歌集》《战尘集》。
王师子	名纬,后改伟,字师梅,40岁后更号师子,别署墨稼居士、墨翁	江苏句容	1884—1950	毕业于日本美术学院。历任上海美术专科学校、新华艺术专科学校、中国艺术专科学校教授。工书善画,亦长篆刻。作画专攻花卉鱼虫,尤工鲤鱼。曾发起组织蜜蜂画社,参与中国画会、九社等美术社团,为上海画界活跃人物	—
刘奎龄	字耀辰,号蝶隐,自署种墨草庐主人	天津	1885—1967	中学毕业后即任小学教员,在绘画上自学成才,被天津《新心画报》聘为画师。广学诸家,临摹过大量院体画,学过水彩、素描,同时研究郎世宁的画法。融合中西,以勾勒填色法为主,强化色彩,适当引入投影,在其所长的动物画上自创一格。1956年当选为中国美术家协会天津分会副主席	《刘奎龄作品选集》
张聿光	自称鹤苍头,室名为冶欧斋	浙江绍兴	1885—1966	曾任上海图画美术学校校长、新华艺专副校长。新中国成立后任上海中国画院画师。曾是上海振青社、上海市艺术学会、力社等画会成员。画师任伯年而能融合中西,题材广泛,山水、人物、花鸟乃至时事新闻多有涉及	《聿光画集》
马骀	字企周,号邛池渔父、环中子	四川建昌	1885—1935	长期侨居上海,曾任上海美术专科学校教授。善画人物、山水、花鸟。1928年编有《马骀画宝》分类画范24册,收录作品千余幅,黄宾虹作序,流布甚广	《马骀画宝》24册

续表

姓名	字号	籍贯	生卒	艺术简历	著述
谢公展	名寿，一作焘，以字行	江苏丹徒（今镇江市丹徒区）	1885—1940	曾任南京美专、上海美专、新华艺专、暨南大学国画科教授。1929年与郑午昌等组织蜜蜂画社、中国画会，又参加力社的活动。作画善花鸟鱼虫，尤工画菊，有"谢家菊"之称	《谢公展画集》《太湖吟啸录》《西湖吟啸录》
寿石工	字石公，一作石工，名钦，号印丐、辟支尊者	浙江绍兴	1885—1949	早年迁居北京，曾与陈师曾筹备北京美术专科学校，先后任教于北京女子文理学院、北京艺术学院。先后参加北平艺社金石书画会、四宜社、文艺学社等美术社团活动	—
姜丹书	字敬庐，别署赤石道人，斋名丹枫红叶庐	江苏溧阳	1885—1962	清末两江优级师范学堂出身，应学部试，以优等第一名授师范科举人。历任浙江省立第一师范学校、上海美术专科学校、新华艺术专科学校、杭州艺术专科学校等教职。初授西画，后从事艺用解剖、透视等基础理论和美术史教学五十余年。书画师承李瑞清、萧俊贤。擅写意山水、花卉，尤长蔬果，亦作西画，有著述十余种。新中国成立后曾任中国美术家协会浙江分会副主席	《敬庐画集》《美术史》《艺用解剖学》《透视学》等十余种
吕凤子	名濬，号凤痴，早年画名江南凤，后改名凤先生	江苏丹阳	1885—1959	15岁考中秀才。1905年进苏州武备学堂学习。1907年，考入南京两江优级师范学堂选习图画手工科，师从李瑞清、萧俊贤。1910年，在上海创办神州美术院。1912年在丹阳创办正则女校。以后则分别在北京高等师范学校、湖南长沙师范学校、上海美术专科学校、中央大学任教，以及在北京艺专和杭州艺专合并后的国立艺专任校长。长于书画篆刻，其《四阿罗汉》获第三届全国美展中国画一等奖。中国画法及画论研究亦有相当的深度。新中国成立后，任江苏师范学院教授、中国美术家协会江苏分会副主席	《中国画义释》《吕凤子画集》《中国画法研究》
卢振寰	名国隽，以字行，号浮山人、浮山老人	广东博罗	1886—1979	原为裱画店学徒，后自学成才，为广州国画研究会发起人之一。曾任广州市美专教师、广东文联副主席、中国美术家协会广东分会副主席等职。作画多工山水，善界画，亦能人物、花鸟	《北宗画法》
汪采白	名孔祁，以字行，一作采伯，号澹盦、洗桐居士	安徽歙县	1887—1940	5岁从黄宾虹受四子书，后入南京两江优级师范学堂读图画手工科，与吕凤子成为同学。后历任武昌高等师范学校、北京女子师范大学、南京中央大学等校教授。擅长青山绿水，有仿倪瓒、沈周之作，所作山水，亦有黄山画派遗风	—
溥心畬	名儒，字心畬，号西山逸士	河北宛平（今北京）	1887—1963	清宗室，恭亲王后裔。自幼习诗文书画，毕业于北京法政大学，继于青岛德国威廉帝国研究院专攻西洋文学史。辛亥革命后隐居西山，潜心文艺。致力于中国画研究十余年，复迁颐和园，专攻经史小学。曾任中国画研究会评议，又与人同组松风画会。1949年后移居台湾。溥心畬作画多宗北宗马远、夏圭，而有自家风范，意境雅致淡远，花鸟亦雅逸清隽，在中国画坛有"南张（大千）北溥（心畬）"之称。还善书法，学术著作亦甚丰	《四书经义集证》《金文考略》《陶文存》《尔雅释义经证》《华林雪叶》《寒玉堂论画》《寒玉堂论稿》《诗文集》

续表

姓名	字号	籍贯	生卒	艺术简历	著述
王梦白	名云，字梦白，号破斋主人，又号三道人	江西丰城	1887—1934	年轻时在上海钱庄当学徒自学花鸟画，学习任颐，并受到吴昌硕指导。民国初年到北京，认识陈师曾、姚华、陈半丁，又广临元明清名画真迹，独创一格。擅长花卉、翎毛，亦长山水、人物，动物画尤著。曾由陈师曾推荐任北京美专中国画系主任、教授，王雪涛即为其学生	《王梦白画册》
于非闇	原名照，字非厂，别署非闇，又号闲人	山东蓬莱	1887—1959	幼时读私塾。1908年入满蒙高等学堂。1912年入北京师范学校学习，同时随民间画家王润暄学习绘画。1935年到故宫古物陈列所工作，临习、研究了大量古画精品。先后任教于北京师范学校、京华美术专科学校等。新中国成立后任北京画院画师、副院长等职。擅长工笔花鸟画，受陈洪绶及宋元诸家影响，赵佶的花鸟画及瘦金书对他影响尤大	《我怎样画工笔花鸟画》《中国画颜色的研究》《于非闇工笔花鸟画选》
孙雪泥	原名鸿，字杰生，一字翠章，以号行，别署枕流居士	江苏松江（今上海市松江区）	1888—1965	5岁即能剪纸。16岁习画，曾创办生生美术公司。曾发起组织蜜蜂画社、中国画会、上海美术茶画会等美术社团。擅画山水，远宗卢鸿，亦长花果，师法孙克弘，并喜绘民间玩具及鳞介之属。后为上海中国画院画师	《雪泥诗集》
高奇峰	原名嵡，字奇峰，后以字行	广东番禺（今广州市番禺区）	1889—1933	高剑父之弟。童年随剑父习画，受居廉、居巢画风影响。后随其兄东渡日本，接触到西方绘画和日本画法。在日期间加入同盟会，归国后从事革命活动。1911年在上海开办审美书馆，出版《真相画报》，宣传民主革命思想，主张绘画革新。曾是岭南大学名誉教授，并在广州开办美学院，赵少昂、黄少强都是他的学生。高奇峰的画吸收了日本画重写、重色墨渲染、重气氛烘托之法，结合传统中国画笔墨传统，自创一格。为岭南派的开派人物之一	主编《真相画报》，出版有《高奇峰先生遗画集》
汪铎	字声远，号北野山樵、浙江渔父、一笔画者	安徽歙县	1889—1969	毕业于上海美专，与同乡黄宾虹相交，画艺大进。曾任上海美专、新华艺专、南京艺术学院教授。山水、人物、花卉俱佳，笔力雄健恣肆	《画法津梁》（8册）、《六法详解》、《画史百咏》
李秋君	名秋，又名祖云，字秋君，以字行，别署欧湘馆主	浙江镇海（今宁波市镇海区）	1889—1971	1933年在上海创办中国女子书画会。新中国成立后为上海中国画院画师。作画初从其兄学，后游张大千之门，学董源、董其昌法，风格近大千，而古拙凝重	—

续表

姓名	字号	籍贯	生卒	艺术简历	著述
贺天健	晚号健叟，别号纫香居士	江苏无锡	1891—1977	9岁始学山水。广学清代诸名家而上溯至宋元各家，传统功底深厚，又主张师造化，对画论画史着力尤深。曾参与创办著名的中国画会，并主编《画学月刊》《国画月刊》。长山水，画风雄健深厚，设色讲究，且善用复色，在山水画坛自成一家。新中国成立后任中国美术家协会上海分会副主席、上海中国画院副院长等职	《学画山水过程自述》《贺天健画集》
刘子久	原名光成（城），号饮湖	天津	1891—1975	早年参加湖社，任导师。新中国成立后为中国美术家协会天津分会副主席、天津市国画研究会主任委员等	《刘子久花鸟画集》
张谷雏	名虹，字谷雏，以字行，号申齐	广东顺德（今佛山市顺德区）	1891—1968	从小自学绘画，工山水。曾任江西饶州瓷业公司绘画员、上海审美书馆美术员，后赴日本留学两年。先后参加广州国画研究会、斑斓社、随社等，任斑斓社社长	—
胡佩衡	原名衡，又名锡铨，以字行，号冷庵	河北涿县（今涿州）	1892—1965	自幼习画，十余岁始学山水。15岁从临摹明清画家作品入手而上溯宋元，并对景写生，画艺大进。1918年被聘为北京大学画法研究会中国画导师，并主编该会会刊《绘学杂志》。在此期间，还随比利时画家盖大士学素描、油画、水彩，并融之于其国画之中。胡佩衡一直任教于北京各大学，新中国成立后任北京画院院务委员	《山水入门》《冷庵画诣》《王石谷画法抉微》《画笔丛谈》《山水画技法研究》《齐白石画法与欣赏》
朱屺瞻	号起哉，又号二瞻老民	江苏太仓	1892—1996	幼好丹青，8岁习兰竹。1913年与王济远、徐悲鸿同学于上海国画美术院第二届西洋画科选科班。1917年赴日入川端美术学校从藤岛武二学素描。早期一直研习油画，受现代派塞尚、凡·高、马蒂斯影响，后转习国画，擅长写意山水、花卉，间写人物，能将中西画法熔于一炉。其山水画朴拙淋漓，吸收油画技巧，设色浓丽；其写意花卉喜用焦墨重色。曾任中国美协顾问、中国美术家协会上海分会常务理事等职	《癖斯居画谭》《朱屺瞻画集》《朱屺瞻百岁画集》
鲍少游	原名绍显，字尧常	广东中山	1892—1985	1919年毕业于日本西京美术大学。历任教于北平国立艺专、广州市立美专、佛山市立美专。1928年在香港创办丽精美术学院。作画擅绘传统山水，上溯宋元，精工笔仕女、花卉，风格雅致清妍	《故宫博物院名画之欣赏》

续表

姓名	字号	籍贯	生卒	艺术简历	著述
邓以蛰	字叔存	安徽怀宁	1892—1973	清代著名书法篆刻家邓石如第五世孙，家学渊源深厚。1907年赴日留学，在东京弘文学院学习日语。1917年赴美国哥伦比亚大学攻读哲学、美学。1923年归国任北京大学哲学系教授，与陈独秀、鲁迅、宗白华等人交往，文艺思想先进、活跃。1933年到1934年，曾出游欧洲各国，考察欧洲艺术。20世纪三四十年代，邓以蛰专门从事中国画理论的研究，写了大量有关著作和论文，成为20世纪上半叶中国画学研究的重要代表。新中国成立后历任清华大学、北京大学教授。王逊、刘纲纪都是他的学生	《艺术家的难关》《书法欣赏》《画理探微》《六法通诠》《中国艺术的发展》《西班牙游记》
黎葛民	原名庆瀛，以字行，号逸斋外史、乙翁	广东顺德（今佛山市顺德区）	1892—1978	1911年赴日本攻读美术科。擅长山水、花鸟、鱼虫，作品曾在柏林、巴黎、莫斯科、加拿大、曼谷、菲律宾等地展出。历任南京国民政府宣传官员、南中美术院教务长、广州市立美术专科学校教授。先后参加广州国画研究会、清游会、越社、今社画会等。新中国成立后任广州文史馆馆员	《国画基础技法概论》《逸斋诗书画集》
溥雪斋	原名爱新觉罗·溥伒，笔名南石、松风主人，斋号怡清堂、松风草堂	北京	1893—1966	清皇室后裔。书画兼长，尤精古琴。曾任辅仁大学美术系主任、北京文史馆馆员、北京市书法研究社副社长、中国美术家协会北京分会副主席、北京古琴研究会主席等职	—
吴子深	名华源，初字渔邨，后字子深，号桃坞居士	江苏苏州	1893—1972	其家为吴中望族，收藏宋元古画甚富。曾以巨资创建苏州美术专科学校，自任校董事及教授。善画山水兰竹。分别师法董源、董其昌、文同等。曾赴日本考察美术，新中国成立后居香港，卒于印度尼西亚。当年颇具画名，上海有"三吴（湖帆、待秋、子深）一冯（超然）"之说	《客窗残影》
王济远	原名�插，别号大木生、黄山水南双塘画房主人	江苏武进（今常州市武进区）	1893—1975	1912年江苏第二高等师范学校毕业，亦曾就读于上海图画美术院。1919年参加上海天马会，后任上海美专教授、教务长。1926年赴日本东京、法国巴黎考察西洋美术。1941年赴美国创办华美画学院，传授中国画和书法。中西画皆长，西画受塞尚影响，水彩画尤长，国画重写生，自具一格	《济远水彩画集》

续表

姓名	字号	籍贯	生卒	艺术简历	著述
邓芬	字诵先，号昙殊、从心	广东南海（今佛山市南海区）	1894—1964	早年已好文墨，兼擅倡优撰曲。曾与潘致中等共组癸亥合作社及国画研究会，曾代表广东国画界出席全国美展，任教于多所中学和高等师范学校，后定居香港。邓氏擅画山水、花鸟，人物尤精仕女、罗汉	—
郑午昌	名昶，字午昌，以字行，号弱龛、丝鬓散人	浙江嵊县（今嵊州）	1894—1952	现代著名美术史家、画家。曾任中华书局美术部主任，杭州艺专、上海美专、新华艺专教授。先后参加上海中国书画保存会、蜜蜂画社、上海美术、上海市画人协会、上海美术会、上海美术茶会等美术社团活动。工山水，兼擅花果，美术史研究尤为著名，其《中国画学全史》堪称20世纪初中国美术史研究奠基之作	《中国美术史》《中国壁画史》《石涛画语录释义》《中国画学全史》《山水画集》
汪亚尘	字云隐	浙江杭州	1894—1983	18岁到上海图画美术院任教。1916年赴日，翌年考入东京美术学校。1921年学成归国，受聘于上海美术专科学校，任西画教授，兼授理论课。1928年底赴法学习，1931年底返国，任新华艺术专科学校教务长，兼新华艺术师范学校校长。1937年，与朱屺瞻赴日考察美术教育。1947年，赴美教学美术，先后受邀于耶鲁大学、哈佛大学、哥伦比亚大学，执教中国画。1980年始回国定居。汪亚尘早年游学欧、日，注重中外美术比较，其艺术观念先进，观点犀利。在20世纪20年代，其先知先觉的理论可谓异军突起，于中国画坛有很大的影响。中国画以花鸟鱼虫为擅长，尤以金鱼闻名画坛	《汪亚尘艺术文集》
吴湖帆	初名翼燕，字遹骏，后更名万，又字东庄，号倩庵，别署丑簃，又署湖帆（湖颿）	江苏苏州	1894—1968	现代著名画家、收藏家。幼承家学，1925年迁上海，卖画为生。1935年任国民政府内政部古物保管委员会顾问。1937年任上海博物馆董事。新中国成立后历任上海文史馆馆员、上海中国画院画师、中国美术家协会上海分会副主席。吴湖帆精临摹，能融合前代诸名家之所长而自出手眼，颇有集传统之大成的成就。家藏极富，其稀世珍品闻名全国，故阅历深通，精于鉴识，又长于诗词。参与过上海多家画会活动，是上海画坛的核心人物	《佞宋词痕》《联珠集》《梅景书屋画集》《梅景画笈》《梅景书屋印选》

续表

姓名	字号	籍贯	生卒	艺术简历	著述
诸闻韵	字汶隐，别署天目山民	浙江孝丰（今安吉）	1894—1940	诸闻韵与诸乐三为兄弟。高中毕业即善诗书画印，后得吴昌硕赏识。1920年受聘于上海美专任国画教授，并兼任美专艺教系主任。1922—1923年赴日考察美术教育，归国当年，和潘天寿一起筹建了上海美专中国画系，并首任系主任，由此而改变了我国美术专业设置的格局，开创了国画现代教育的新局面。1926年，任新华艺专中国画系主任。1934年组织白社并任社长，又为昌明艺专教务长。1937—1938年任杭州艺专及其后来与北平艺专合并之国立艺专国画教授。1940年在其家乡去世。擅长花卉、翎毛、走兽、山水，能工能写，巧拙并蓄	《诸闻韵画集》
俞剑华	乳名德，学名琨，字剑华，后以字行	山东济南	1895—1979	1915年入北京高等师范学校图画手工科，受教于陈师曾。1920年任北京美专教员，并从陈师曾习中国画。1928年任上海新华艺专教务长及教授。1929赴日本考察，举办个人画展。1930年任上海美专教授。以后历任暨南大学、华东艺专、南京艺专教授，上海学院副院长，中央美术学院民族美术研究所研究员等。在美术理论、美术史研究上可谓著作等身，其书法、绘画、文学研究著述达数十种，洋洋一千万余言之规模，在现代美术史上蔚为大观。兼长山水画，作画数千幅	《最新立体图案法》《中国绘画史》《中国画论类编》《中国山水画的南北宗论》《陈师曾》
徐悲鸿	原名寿康	江苏宜兴	1895—1953	出生于一个为人画像的农村画师家庭，从小受到严格的写实训练。9岁学画，先后就读于上海图画美术院、上海复旦大学，此间结识康有为，并拜之为师。康有为对科学及写实的崇拜深深地影响了徐悲鸿的一生。1917年到日本考察。1918年，被聘为北京大学画法研究会中国画导师。1919年赴法留学，就读于巴黎国立高等美术学院，同时考察各国艺术，奠定了坚实的写实主义基础。1927年归国后，担任中央大学艺术系教授、南国艺术学院院长。20世纪30年代至40年代初，多次出访南洋、欧洲各国并办展，宣传中国艺术。1946年出任北平艺专校长。新中国成立后任中央美术学院院长，中国美术家协会主席。主张中国画改革，在中国造就了近半个世纪写实主义笼罩画坛的强大势力。他在建立科学的现代教育体系上也有突出的贡献	素描集、油画集、国画集多种，如《徐悲鸿素描》《徐悲鸿油画》《徐悲鸿艺术文集》等

续表

姓名	字号	籍贯	生卒	艺术简历	著述
王森然	原名樾，号杏岩	河北定州	1895—1984	著名美术教育家、文学家、史学家、画家。早年接受民主进步思想，参加过辛亥革命，以及五四、五卅运动，结识李大钊、鲁迅、蔡元培等人。出版有关于中国近代史、近百年社会政治思想史、教育、文学等多方面著作。在中国画创作和美术史研究方面均有很深造诣。20世纪20年代曾与李苦禅、侯子步、赵望云等组织吼虹艺术社	《文学新论》
梁鼎铭	字协燊，自署战画室主	广东顺德（今佛山市顺德区）	1895—1959	初学西画，后改学中国画。20世纪20年代曾为上海英美烟草公司绘制月份牌、年画。1923年在上海与其弟又铭、中铭共建上海天化艺术会。1926年受聘于广州黄埔军官学校，编辑革命画报，画了大量反映北伐战争的大型历史画，历任军事教官、军事委员会设计委员。1948年到台湾，主持北投政治作战干部学校艺术系。善作大场面历史人物画，人物众多，姿态复杂多变，在当时油画人物画坛极为突出。其1934年所作水墨人物画，已顺利地解决了传神、形准、写意、笔墨几方面的问题，开现代写意水墨人物画之先河，惜其晚期作品未能为大陆画界所熟悉	—
高希舜	字爱林，号一峰山人、清凉山人	湖南桃江	1896—1982	1915年入湖南省立第一师范学校。1918年入国立北平美术专科学校师范科，为该校第一班学生，与李苦禅、王雪涛是同学。1924年与友人创办京华美术专门学校。不久，留学于日本东京工艺学校，受到横山大观等好评。1936年，在南京清凉山办南京美术专科学校。新中国成立后为中国艺术研究院美术研究所研究员。长花鸟，画荷尤为突出	—
秦仲文	原名裕，号柳湖，以字行	河北遵化	1896—1974	自幼喜画。1915年考入北京大学，入蔡元培所创中国画法研究会，后得汤定之、金城等画家指点。1920年入金城所创的中国画学研究会。1930年后任教于北平各美术院校。除授中国画外，还讲授中国美术史。新中国成立后为北京中国画院画师。50岁以前以临古为主，以后则以写生突入，自创一格	《中国绘画史》《秦仲文作品选集》《秦仲文山水画集要》《秦仲文画选》

续表

姓名	字号	籍贯	生卒	艺术简历	著述
陈之佛	又名绍本、陈杰，号雪翁	浙江余姚	1896—1962	1918年赴日留学，入东京美术学校工艺图案科，为第一个赴日学工艺的留学生。归国后先后担任上海东方艺术专科学校、上海艺术大学、广州美术专科学校、上海美术专科学校、中央大学艺术系教授，讲授图案、美术史、色彩学、艺用人体解剖等课程。抗战期间在重庆任国立艺术专科学校校长。新中国成立后任南京大学教授、南京师范学院系主任、南京艺术学院副院长、中国美术家协会江苏分会副主席等职。作画长于工笔花鸟，受宋元画风影响，画风清新，独具一格	《图案法ABC》《表号图案》《图案教材》《艺用人体解剖学》《西洋美术概论》《陈之佛画集》《陈之佛画选》
刘海粟	原名槃，又名九，字季芳，后改名海粟	江苏武进（今常州市武进区）	1896—1994	6岁入私塾。10岁就读于绳正书院，接触到西方文化。14岁到上海入布景画传习所学绘画，自学西方艺术。1912年16岁时与他人创办上海图画美术院，创办了民国以来第一所正规的美术学院，在使用模特儿、外出写生、关注西方现代艺术和首建中国画系上都有其特殊贡献，上海画坛大多数画家任教或毕业于该校，可见其影响。早期为中国艺术的发展大声疾呼，又曾赴日本、南洋、欧洲各国办展、演讲，宣传中国艺术。刘海粟在上海画家群及中国现代画坛中一直处于极重要的地位，他的研究以其精到与深刻性成为20世纪上半叶传统研究的典范。刘海粟的中国画实践在20世纪70年代中期之前一直受石涛的影响，此后他以大泼彩的画法为自己的画风开一片新天地。刘海粟诗、书、画、文共同发展，同时他也是油画与国画并进且坚持一生的画家。可以说，刘海粟在现代教育的开拓、艺术理论的研究及中外美术交流诸方面都有特别重要的贡献。新中国成立后，刘海粟曾任华东艺术专科学校校长、南京艺术学院院长等职	《海粟黄山谈艺录》《刘海粟画语》《海粟诗词选》《齐鲁谈艺录》《刘海粟大师论艺类辑》《刘海粟艺术文选》等著述十几种及其画集几十种

续表

姓名	字号	籍贯	生卒	艺术简历	著述
潘天寿	原名天授，字大颐，号寿者。早年署阿寿、懒道人、心阿兰若住持等别号，晚年多署颐者、雷婆头峰寿者	浙江宁海	1897—1971	从小习字画，临《芥子园画谱》。19岁考入浙江省立第一师范学校，受教于经亨颐、李叔同、夏丏尊。1923年到上海，任教于民国女子工校。继之任教于上海美专中国画系，教授中国画及中国画史，并出版了《中国绘画史》一书。此后又参与创办上海新华艺专，任教育系主任。在上海期间，以诗画谒吴昌硕，受吴器重。1928年，任杭州艺专教授，中国画系主任。1930年后兼任上海美专、新华艺专、昌明艺专中国画教职，又与他人组建白社。1938年杭州艺专与北平艺专合并后迁至重庆，潘天寿同时兼任国立艺专、东南联合大学、暨南大学、英士大学教授。1944年任国立艺专校长。新中国成立后任中央美术学院华东分院副院长，浙江美术学院院长，中国美术家协会副主席及浙江分会主席。1971年"文革"期间逝世。潘天寿对传统有极深透的研究，作画重气势、重骨力，造型方正刚劲，构图以起承转合的传统程式配合一定的几何构成，突破传统章法格局。其诗书画印的全才修养为现代画坛所罕见	《听天阁诗存》《听天阁画谈随笔》《潘天寿谈艺录》《中国绘画史》以及各种版本的《潘天寿画集》
钱瘦铁	名崖，一署厓，以字行，一字叔崖，别名数青峰馆主、天池龙泓斋斋主	江苏无锡	1897—1967	长书法篆刻。1923年赴日本，曾任日本《书苑》杂志顾问编辑。先后参加海上题襟馆金石书画会、红叶书画社、蜜蜂画社、中国画会等美术社团的活动，又曾是古口今书画社社长。新中国成立后任上海中国画院画师	—
王个簃	名贤，字启之，别号个簃	江苏海门	1897—1988	吴昌硕弟子。曾与王震、诸闻韵、诸乐三创办上海昌明艺专。历任新华艺专、中华艺大、东吴大学、昌明艺专、上海美专教授。1957年参与筹建上海中国画院，先后担任该院副院长、名誉院长，中国美术家协会上海分会副主席，西泠印社副社长等职。作画善将诗书画印熔为一炉，长花卉	《王个簃画集》《个簃印集》《王个簃霜茶阁诗》
张肇铭	原名大琪，号宜盦	湖北武汉	1897—1976	早年师于王梦白、陈师曾等。曾任武昌美专校长，又任教于中原大学文艺学院、中南美专学校，为中国美术家协会武汉分会主席、湖北省文联副主席。长写意花鸟	—

续表

姓名	字号	籍贯	生卒	艺术简历	著述
丰子恺	原名仁	浙江桐乡	1898—1975	1914年入浙江省立第一师范学校，受教于李叔同、夏丏尊。1919年与姜丹书等发起组织中华美育会，出版会刊《美育》。1921年赴日留学，学习绘画、音乐。回国后以中国画技法创作漫画，并享誉全国，同时在艺术理论、中国画研究方面有大量的著述。抗战期间，曾任国立艺专教授兼教务主任。新中国成立后历任上海文联副主席、中国美术家协会上海分会主席、上海中国画院院长等职。在美术、音乐、美学方面均有杰出贡献，在漫画上成就更为突出	《丰子恺论艺术》《子恺画集》《护生画集》《子恺漫画全集》及其他大量音乐、美术、美学及翻译著作
黄君璧	本名韫之，别名允瑄，号君璧，又号君翁	广东南海（今佛山市南海区）	1898—1991	1914年入广东公学。1920年从李瑶屏学画，以后又研究西画。1923年参与组织癸亥合作社。1926年至上海，结识黄宾虹。1927年任广州市立美专教师兼教务主任。1937年后在中央大学艺术系任教达11年之久。1941年兼任国立艺专教授、国画系主任。1949年到台湾，任台湾省立师范学院艺术系教授兼主任。是中国台湾地区中国画传统派特别具影响力的画家之一	《黄君璧书画集》
方君璧	—	福建闽侯	1898—1986	1911年赴法求学，入巴黎朱里安美术学院学油画。后又入波尔多省立美术专门学校、巴黎国立高等美术学院深造，作品曾多次入选巴黎沙龙。1930年归国后任教于广州美术学校。1949年后移居海外。方君璧留法期间，曾发起组织中华留法艺术协会。她的中国画把西画技巧融入其中而自创一格	—
徐燕孙	原名操，以字行	河北深县（今深州）	1898—1961	曾发起组织北京中国画学研究会，任会长，后又参加湖社。新中国成立后任中国美术家协会中国画创作组创作组组长。专攻工笔人物，兼作写意人物	—
李苦禅	原名英杰，后改名英，字励公，号苦禅	山东高唐	1898—1983	1919年在北大画法研究会学素描。1922年入北京艺专西画系学习。1923年拜齐白石为师，其间参与组织九友画会和吼虹艺术社。此后，历任杭州艺专、北平艺专、中央美术学院教授，中国美术家协会理事，中国画研究院院委。作画有深厚的传统功力，又有现代的创造。造型简练夸张，笔力劲健，气势宏大，以水墨写意为主，间作重彩写意，在当代花鸟画坛有重要影响	《李苦禅画集》

490

续表

姓名	字号	籍贯	生卒	艺术简历	著述
张大千	原名正权，后改名爰，又名季爰，出家后取法号大千，又称大千居士，还俗后以法号行	四川内江	1899—1983	9岁习画。12岁能画山水、花鸟、人物。19岁与兄善孖留学日本，于京都艺专学习染织。1919年返上海，先后拜曾熙、李瑞清为师，学习书画。传统功夫极为深厚，其摹古本事享誉画坛，名声大振，20世纪30年代就有"南张（大千）北溥"之说，徐悲鸿为其画册作序誉之为"五百年来第一人"。1936年受聘为中央大学美术系教授。1941年赴敦煌研究古代壁画，为我国敦煌研究第一人，并因此促成自己画风转变。1949年以后离开中国，移居巴西、美国，后定居台湾，并出访印度及欧洲各国。1956年与毕加索在法国订交。1958年被纽约国际艺术学会选为"当代世界第一大画家"并授予金质奖章。1959年创造大泼墨，继之再创大泼彩画风，在以前集传统之大成的基础上产生一个重大的飞跃，把传统中国画变革到一个崭新的现代境界	《张大千画集》《大风堂名迹》《张大千画辑》《张大千画》《张大千书画集》《张大千画说》
钱松嵒	又名松岩，号芑庐主人	江苏宜兴	1899—1985	21岁入无锡江苏省立第三师范学校，受胡汀鹭影响。先后在无锡地区各学校任教。1929年参加第一次全国美展。1955年任无锡美术家协会主席。1957年被聘为江苏省国画院画师，后任院长，又任中国美术家协会常务理事、江苏美术家协会名誉主席等职。钱松嵒成就主要在当代，其遍历祖国各地写生创作的山水画熔传统与创新为一炉，在山水界颇具影响	《钱松嵒画选》《钱松嵒画集》《钱松嵒八旬后指画集》《砚边点滴》《指画浅淡》等数十种
黄少强	名宜仕，号止庐	广东南海（今佛山市南海区）	1899—1942	高剑父、高奇峰弟子。初学西洋画，后入高奇峰学馆学中国画。融合中西画法于其人物画中，题材多取民间疾苦。曾任广州美专国画系主任，曾参加广东艺术学会，发起并主持岁寒社	—
伍蠡甫	别号敬盦	广东新会（今江门市新会区）	1900—1992	1923年毕业于复旦大学。20世纪30年代赴英国伦敦大学留学，归国后任复旦大学教授、文学院院长。1939年开始研究、撰写中国画及其理论的文章，有大量的东西方美学、中国画画论方面的著述。同时善山水，受黄宾虹指点。为上海中国画院画师，中国作家协会上海分会副主席	《伍蠡甫山水画辑》《谈艺录》《中国画论研究》《伍蠡甫艺术美学集》

续表

姓名	字号	籍贯	生卒	艺术简历	著述
林风眠	原名凤鸣	广东梅县	1900—1991	18岁中学毕业后赴上海。1919年赴法勤工俭学，先后入法国第戎国立美术学院、巴黎国立高等美术学院，同时游学德国。在巴黎组织霍普斯会，并结识蔡元培，受蔡元培的高度器重。1925年返国，任国立北京艺术专门学校校长、教授。1927年任国民政府大学院艺术教育委员会主任。1928年，出任杭州国立艺术院校长兼教授。1938年，任北平、杭州两艺专合并后的国立艺专主任委员，不久辞职，在重庆潜心绘画，探索中西融合之路。1945年任重庆国立艺专教授。1946年任杭州艺专教授。1947年辞去教职，后退居上海，任上海中国画院画师、中国美术家协会上海分会副主席。1977年后定居香港。林风眠以融会中西的中国画创新探索，成为20世纪中国画创新思潮中中西融合的杰出代表	《艺术丛论》《印象派的绘画》《林风眠画集》等
关良	号良公	广东番禺（今广州市番禺区）	1900—1986	1917年赴日留学，在东京太平洋美术学校学习油画。1922年回国，任上海美专教授。1926年随军北伐，任总政治部艺术股股长。20世纪30年代在广州美专、上海美专、上海艺大、中华艺大任西画系主任兼教授。40年代在重庆任国立艺专教授。新中国成立后任中国美术家协会上海分会副主席、浙江美术学院教授、上海中国画院画师、上海交大艺术系主任等。其水墨戏剧人物画在现代中国画坛独树一帜	《关良艺事随谈》《关良回忆录》《关良京剧水墨人物画》《京戏人物水墨画》《关良油画集》
吴茀之	初名士绥，改名溪，以字行，号溪子	浙江浦江	1900—1977	早年毕业于上海美专。曾任母校教授、杭州艺专教授兼教务主任。新中国成立后任浙江美术学院教授兼国画系主任。擅写意花鸟，间作山水，诗书兼长。曾参与组织白社	《中画画概论》《中国画十讲》《吴茀之题画诗存》
卢子枢	斋名一顾楼、九石山房、不蠹斋	广东东莞	1900—1978	曾参与组织广州癸亥合作社及国画研究会。1949年为广东省文史馆馆员。长于山水	—
张书旂	原名世忠，字书旂，以字行	浙江浦江	1900—1957	中学毕业后入上海美专学习油画、水彩画，后向高剑父、吕凤子学国画。上海美专毕业后，历任厦门大学艺术系、南京中央大学艺术系教授。1932年参与组织白社。抗战期间，随南京中央大学迁至重庆，作三米余《百鸽图》送美国罗斯福总统。20世纪40年代末迁居美国，办书旂画室招生授徒。1957年病逝于美国旧金山。长花鸟，重写实，喜用粉，融水彩画技法于国画之中，自成一体	《书旂画法》《张书旂翎毛集》《张书旂画集》

续表

姓名	字号	籍贯	生卒	艺术简历	著述
方人定	原名仕钦	广东中山	1901—1975	曾入春睡画院，从高剑父习画，后赴日专攻人体素描。1935年毕业于日本东京美术学校。1948年任南中艺术专科学校教授。1949年任广州艺专国画系主任。1964年任广州国画院副院长。善画人物，融合中西，作品多取材于现实生活，有浓烈的时代气息	《方人定画集》《人定画话》
黄般若	名鉴波，字般若，号万千，别署波若、波冶、波耶、曼千、若波，斋名为黄石斋、四无恙斋等	广东东莞	1901—1968	1910年从叔父黄少梅习画。1923年参与组织癸亥合作社，又参与组织国画研究会。在1925年至1926年与高剑父、方人定论战，成为广州画坛受人关注的对象。20世纪30年代后，黄般若成为广东画坛重要的美术活动家、组织者，广东及香港地区的若干大型展览，黄般若均有参与或组织，有"广东画坛活字典"之称。黄般若年轻时打下了深厚的传统功底，晚年以"香江入画"，直接描绘1949年定居的香港，自成一家，成为香港现当代画坛特别具影响力的人物之一	《黄般若的世界》
丁衍庸	字叔旦，号肖虎、丁虎	广东茂名	1902—1978	1920年被广东省保送赴日留学，于东京美术学校学习。1925年回国在上海立达学园任西画教授。此后，历任神州女学、中华艺术大学、广州市立美术学校、上海新华艺专、国立艺术专科学校、广东省立艺专、香港新亚书院、香港中文大学等校教授，任系主任或校长等职。1949年后定居香港。丁衍庸从研究西方现代美术入手而回归传统，追求东西方艺术的融合。20世纪50年代后以中国画为主，人物、花鸟、山水兼之	《丁衍庸画集》《丁衍庸诗书画篆刻集》《丁衍庸的书画印章》
惠孝同	原名惠均，字孝同，以字行	北京	1902—1979	早年从金城学画，参加中国画学研究会，后参与筹办湖社，任副会长，天津分会会长。曾任北京古学研究院艺术组研究员，北平艺专讲师，北京画院画师、院委。长于山水画	—
诸乐三	原名文萱，以字行，号希斋	浙江孝丰（今安吉）	1902—1984	吴昌硕外甥，诸闻韵弟，得舅氏家传。曾在上海美专、上海新华艺专、浙江美术学院任教授。中国美术家协会浙江分会副主席。长写意花卉，书法、篆刻皆精，著述颇丰	《希斋诗抄》《希斋题画诗选》《希斋印存》《诸乐三画辑》

续表

姓名	字号	籍贯	生卒	艺术简历	著述
王雪涛	原名庭钧，字晓封，又字迟园	河北成安	1903—1982	1922年入北京艺专西画系，后转入国画系，受教于陈师曾、萧谦中、汤定之、王梦白等人，尤其受王梦白的写意画风影响最深，后拜齐白石、陈半丁为师。新中国成立后参与组织中国画研究会。1956年参与筹建北京中国画院，任院务委员。历任北京画院院长、中国美术家协会北京分会副主席。长小写意花卉，作品造型生动、设色明丽	《王雪涛花鸟画选》
江寒汀	名上渔，以字行	江苏常熟	1903—1963	曾任教于上海美专。新中国成立后为上海中国画院画师。长花鸟画，双勾填彩、没骨写生皆精	《江寒汀百鸟图》
陆小曼	名眉	上海	1903—1965	诗人徐志摩妻，上海中国画院画师。从贺天健习画，善画设色山水，画风近清初王鉴一路	—
张大壮	字养庐，别署富春山人	浙江杭州	1903—1980	章炳麟外甥。幼习丹青。曾为商务印书馆美工，后为收藏家庞元济"虚斋"管理书画，得以饱览古人名迹。善花鸟，偶作山水。曾与郑慕康、江寒汀等人共办大观雅集画室	《张大壮画集》
常任侠	名家选，笔名季青、牧原、常征	安徽颍上	1904—1996	1922年入南京美专学习。1928年入南京中央大学文学院。1935年留日入东京帝国大学文学部大学院，研究东方美术史，潜心于中国与西方、中国与日本文化艺术交流史的研究。1936年归国后，曾在政治部第三厅工作，又与滕固、宗白华、傅抱石等组织中国艺术史学会。1945年赴印度考察。1949年返国，在中央美术学院任教授。著述极丰	《汉画艺术研究》、《中国古典艺术》、《东方艺术丛谈》、《中国服装史研究》（译）、《中国美术史讲义》
常书鸿	又名廷芳	浙江杭州	1904—1994	1918年入浙江省立甲种工业学校染织科。1926年赴法留学，入里昂国立美术专科学校学习油画。1932年入巴黎国立高等美术学院，多次参加巴黎沙龙展并获金银奖。1936年回国，先后担任北平艺专西画系主任、国立艺专校务委员。1943年筹建敦煌艺术研究所，任所长，其一生为敦煌研究做出了重大贡献。先后担任甘肃省文联主席、中国美术家协会甘肃分会主席、敦煌文物研究所所长、敦煌研究院名誉院长等职。虽为油画家，却为中国画传统研究做出了突出的贡献	《敦煌的艺术》《敦煌壁画》《敦煌彩塑》《敦煌飞天》

续表

姓名	字号	籍贯	生卒	艺术简历	著述
蒋兆和	本名万绥	湖北麻城	1904—1986	16岁赴上海，以画像、广告、服装设计等方式谋生，自学了多个美术门类。1927年结识徐悲鸿，深受其写实主义的影响。1928年任教于中央大学艺术系。1930年任上海美专教授，又历任北京京华美术学院、北平艺专、中央美术学院教授。蒋兆和一生致力于中国画人物画的改革，在探索中西融合的道路上，他的人物画现实主义精神和现代改革的倾向影响了整个当代中国画人物画的发展	《蒋兆和画集》《蒋兆和画选》
傅抱石	原名长生、瑞麟	江西新喻（今新余）	1904—1965	1921年考入江西省立第一师范学校。1925年，21岁时完成第一部著作《国画源流述概》。1926年又完成《摹印学》。1931年出版《中国绘画变迁史纲》。1933年赴日留学，入东京日本帝国美术学校研究部攻读东方美术史，兼习工艺、雕刻。1935年返国，任教于中央大学艺术系。抗战期间，任政治部第三厅秘书。1946年返南京后，历任南京师范学院教授、江苏省国画院院长、中国美术家协会副主席、中国美术家协会江苏分会主席、西泠印社副社长等职。傅抱石一生著述极丰，多达数百万字，其创"散锋笔法"打破中锋用笔的传统戒律，为中国绘画的变革开创了一个全新的局面。其成就主要在山水画上，但人物画亦精到	《傅抱石画集》《傅抱石东北写生画集》《傅抱石速写集》《中国古代山水画史的研究》《中国绘画理论》《中国的人物画和山水画》《中国美术年表》等
史岩	—	江苏宜兴	1904—1994	1924年毕业于上海大学美术系，毕业后专攻中国美术史。1940年在金陵大学任教。1943年任敦煌艺术研究所研究员。以后历任国立艺专、中央美术学院华东分院、浙江美术学院教授，浙江美术学院雕塑史专业硕士、博士生导师等。为我国著名美术史家	《色彩学》《东洋美术史》《古画评三种考订》《敦煌石室画像题识》《中国雕塑史图录》
赵少昂	字叔仪	广东番禺（今广州市番禺区）	1905—1998	1921年考入高奇峰创办的美学馆学画。1927年任教于广东佛山美术学校。1930年创办岭南艺苑设席授徒，此后历任广州市立美术学校中国画系主任、广州大学美术科教授。1948年迁居香港，在世界各地举办画展，并在英国利兹大学，美国哈佛大学、柏克莱大学讲学。赵少昂继承了岭南派融合中西、革新中国画的主张，又充分发挥书法用笔的表现力，为岭南派后辈之佼佼者	《少昂近作集》、《少昂画集》（20辑）、《赵少昂画集》

续表

姓名	字号	籍贯	生卒	艺术简历	著述
赵望云	原名新国	河北束鹿（今辛集）	1906—1977	1925年到北京，肄业于京华美专和国立艺专。与李苦禅、王森然等组织吼虹艺术社，倡导改革中国画。1927年他22岁时，以中国画写生方式创作反映民间疾苦的作品在北京展出。此后，大量的"农村写生"在《大公报》上连载，引起社会的广泛关注。冯玉祥与其合作社会写生石刻诗画。抗战期间主编《抗战画刊》，并赴西北各地写生。新中国成立后任西北美术工作委员会副主任、中国美术家协会西安分会主席。其反映民间社会普遍民众生活的大批作品，使其成为20世纪中国画"为人生"倾向和雅俗融合倾向的重要代表。他的创作影响了长安画派的形成	《赵望云农村写生集》《赵望云塞上写生集》《泰山社会写生石刻诗画集》《赵望云西北旅行画记》《赵望云、石鲁埃及写生画选集》
陈秋草	又名荪，号犁霜、实斋、风云楼主，又号劲草	上海	1906—1988	1925年肄业于上海美专。先后参加白鹅画会、劲草社、上海美术作家协会、上海美术茶会等活动。新中国成立后，历任上海美术馆馆长、上海美术家协会秘书长等职	—
黄幻吾	名罕，号罕僧，又号欣梦居士	广东新会（今江门市新会区）	1906—1985	1936年开始访问东南亚及北美各国，举办画展及讲学。1949年归国后，历任苏州美专教授、上海轻工业学校美术系主任、上海中国画院画师	《中国画技法》《怎样画走兽》
刘凌沧	原名恩涵，笔名谛听	河北固安	1907—1989	专攻工笔重彩人物和历史画。曾为北京中国画学研究会评议，又曾主持北京艺林画会。历任中央美术学院教授，北京工笔重彩画会名誉会长	—
冯文凤	名鹭	广东鹤山	1906—1971	从小受父亲影响而学习书法、绘画。20世纪30年代初在香港创办女子书画学校。1934年移居上海，先后参加中国画会、中国美术会。于1934年与一群女画家发起组织并主持中国女子书画会，该会包罗了绝大部分当时中国著名的女书画家。1947年移居香港	《中国工笔重彩人物画技法》
叶浅予	原名纶绮，笔名初萌、性天等	浙江桐庐	1907—1995	从小喜欢书画，中学时始作西画写生，后仍自学。1927年始作漫画，初以漫画名世。1937年任《救亡漫画》编委。1942年在贵州苗族地区以民间艺术和中国画笔墨相结合作写生尝试。1943年访问印度，以中国画法作舞蹈人物，标志其创作重心由漫画转向中国画。叶浅予的中国画受张大千影响较大。历任北平艺专、中央美术学院教授，中国文联委员，中国美术家协会副主席，中央美术学院国画系主任，中国画研究院副院长等职	《怎样画速写》《叶浅予画辑》等多种画册及技法书

续表

姓名	字号	籍贯	生卒	艺术简历	著述
李可染	斋名师牛堂	江苏徐州	1907—1989	自幼喜画。1923年入上海美专学习。1929年入西湖国立艺术院研究班学习油画，受林风眠指导，在校期间加入一八艺社。1937年入政治部第三厅作抗日宣传画。1943年于国立艺专做国画讲师。1946年到北平艺专任教，并拜齐白石为师，又受黄宾虹指导。此后，李可染的中国画以行万里路的写生为基础，中西融合，渗入光的因素而又积墨深厚，在山水画领域异军突起。历任中央美术学院教授、中国美术家协会副主席、中国画研究院院长等职	《李可染水墨写生画集》《李可染中国画集》《李可染画牛》《李可染书画全集》
陈小翠	又名玉翠、翠娜，别署翠侯、翠吟楼主	浙江杭县（今杭州）	1907—1968	现代女画家。曾于1934年与冯文凤等组建中国女子书画会。新中国成立后任上海中国画院画师。陈小翠曾从冯超然学画，擅工笔仕女和花卉画，作品清雅秀逸。亦工诗书	《明清五百年画派概论》《画苑近闻》《读画存疑》
邓白	号白叟，别字曙光	广东东莞	1908—2003	自幼喜画。早年学广东的居廉、居巢画风。先后入广州市立美术学校、上海美专、国立中央大学艺术系，随徐悲鸿、吕凤子、陈之佛等人学西画、工笔花鸟。此后历任中央大学、国立艺专、浙江美术学院教职。邓白长工笔花鸟，著述亦丰。曾任中国美术家协会浙江分会副主席、中国美术家协会顾问等职	《中国画论初探》《国画见闻志注释》《潘天寿评传》《中国古陶瓷装饰研究》
何海霞	初名福海，后名瀛，字海霞，又字登瀛	北京	1908—1998	自幼喜画。曾参加中国画学研究会。1934年，拜张大千为师，随大千云游各地，此间临习了大量古代真迹，画艺大进。1951年定居西安。1956年任中国美术家协会陕西分会专业画家，常与赵望云、石鲁一起切磋画艺，是长安画派的重要代表画家。1983年任陕西国画院副院长，后调北京任中国画研究院专业画家	《何海霞山水画集》《何海霞画集》
郭味蕖	晚号散翁	山东潍坊	1908—1971	早年在上海艺专学习西画，后入北京故宫博物院古物陈列所从黄宾虹学中国画。长花鸟画，多写生，兼工带写，秀丽清新。曾任中央美院中国画系教授	《郭味蕖画辑》《宋元明清书画家年表》《中国版画史略》

续表

姓名	字号	籍贯	生卒	艺术简历	著述
陆俨少	原名同祖、砥，字宛若	江苏嘉定（今上海市嘉定区）	1909—1993	1927年入无锡美术专门学校。后拜冯超然为师，并结识吴湖帆，通过他们，陆俨少临摹了大量古代名作。抗战期间入川，接触到不少名山胜水。1956年为上海中国画院画师。1962年在浙江美术学院兼课。1979年调任该院教授。陆俨少山水特重用笔，善画云水，作品大气磅礴。历任中国画研究院院务委员、浙江山水画研究会会长等职	《山水画刍议》《中国名画胜景图》《陆俨少画集》
陈少梅	名云彰，以字行，号升湖	湖南衡山	1909—1954	自幼攻书画。16岁即参加中国画学研究会，后又入湖社画会，曾主持天津分会。新中国成立后任中国美术家协会天津分会副主席。擅画山水、人物、仕女、梅竹	《陈少梅画选》《陈少梅画集》
温肇桐	又名虞复	江苏常熟	1909—1990	从小习画。1928年考入苏州美专。1930年毕业于上海艺术大学西画系。历任上海美专、上海艺大教师。先后参加旭日画会（任会长）、中国美术会等美术社团活动。新中国成立后任南京艺术学院教授。在画史画论研究领域著述颇丰	《新中国的新美术》《黄公望史料》《论新现实主义艺术创作》《色彩学研究》
谢稚柳	名稚，以字行，晚号壮暮翁	江苏武进（今常州市武进区）	1910—1997	自幼喜画。广学诸家，上溯宋元、唐代，工花鸟、山水，兼及人物走兽。曾为中央大学艺术系教授，亦为书画理论家、鉴赏家。曾随张大千于1942年考察敦煌，其《敦煌艺术叙录》为敦煌初期研究重要成果，是我国著名古代书画鉴定家。曾任全国古代书画鉴定组长、中国美术家协会上海分会副主席、中国书法家协会上海分会副主席	《敦煌艺术叙录》《鉴余杂稿》《水墨画》《朱耷》《梁楷全集》《谢稚柳画集》
黎雄才	—	广东肇庆	1910—2002	1926年拜高剑父为师，翌年入高氏的春睡画院学习，一度在广州烈风美术学校兼习素描。1932年得高剑父资助，赴日本留学，入东京美术学校学习日本画。1935年归国，任教于广州市立美术专科学校。新中国成立后任广州美术学院教授、副院长，中国美术家协会广东分会副主席。以山水画见长，风格老辣、雄劲	《黎雄才山水画谱》《黎雄才画选》《黎雄才画集》

续表

姓名	字号	籍贯	生卒	艺术简历	著述
应野平	曾名野萍、野苹，斋名为愚楼	浙江海宁	1910—1990	曾任上海新华艺专教授。先后参加中国画会、上海美术会、绿漪画社、上海美术茶话会等社团活动。新中国成立后任上海人民美术出版社编辑室副主任、上海大学美术学院教授、上海中国画院画师。擅长山水画	—
唐云	字侠尘，号大石、药城、药翁，画室名大石斋	浙江杭州	1910—1993	8岁始学画。17岁前主要靠临摹珂罗版画册自学。19岁任杭州冯氏女子中学国画教员，其间曾与姜丹书、潘天寿、来楚生等结莼社。1938年移居上海，先后任教于新华艺专、上海美专。新中国成立后任上海中国画院画师、代院长，中国美术家协会上海分会副主席等职。以花鸟画著名，亦长山水、人物	—
关山月	原名泽需	广东阳江	1912—2000	1933年毕业于广州市立师范学校，后任小学教师。其绘画才能被高剑父发现，遂被吸收入春睡画院。20世纪40年代，广泛写生于中国西部各地，又到敦煌临摹古代壁画，打下坚实基础。1946年任广州市立艺专中国画科主任、教授。新中国成立后任中南文艺学院教授、中南美专教授兼副校长、广州美术学院教授兼副院长、中国美术家协会副主席。作品长于写生，有浓烈的时代感和生活气息	《关山月画集》《关山月作品选》《傅抱石、关山月东北写生画选》《井冈山》《万里行踪：关山月写生选集》
黄独峰	名山，字独峰，以字行，号榕园	广东揭阳	1913—1998	1931年入春睡画院师从高剑父。1936年赴日留学，先后在东京川端画校和日本美术学校学习日本画。1937年归国。在南中美术专科学校成立后任国画科主任。先后参加再造社、广州美术会、丹荔社等活动。新中国成立后任广西艺术学校美术系主任、中国美术家协会广西分会主席。擅长山水、花鸟	—
杨善深	—	广东赤溪（今台山）	1913—2004	少年时始习画，后在香港得高剑父鼓励。1935年赴日本京都堂本美术专科学校攻读美术，返国后多次举办展览。1941年移居澳门，与高剑父、冯康侯等成立协社，其后又与高剑父、陈树人、赵少昂等组成今社画会。1970年在香港创立春风雨会授徒。1988年移居加拿大。杨氏画风兼融中西，用笔苍拙，继承岭南派特色而另辟蹊径	—

现代中国画会一览表

画会名称	会址	活动时间	画会宗旨	活动概况	画会成员	出版物	其他
海上题襟馆金石书画会	初设于上海闸北交通路，后又迁入汕头路、宁波路渭水坊及福州路、浙江路西首一弄堂内	清光绪中叶成立，1926年因缺乏经济来源而自行解散	—	书画家相互观摩、交流、鉴定古金石书画，替入会画家销售书画。为清末民初闻名全国组织严密的大型书画团体	汪洵发起初任会长，吴昌硕为副会长，汪洵去世后由吴昌硕任会长。先后与会的金石书画家有冯梦华、任堇叔、吴待秋、贺天健、钱瘦铁、赵子云、诸闻韵等	—	—
海上书画公会	上海福州路杨柳楼台旧址	1900年3月成立，1901年停止活动	让书画同人品茶、读画、艺术交流有固定场所	书画同人品茶、读画、交流，传阅画会出版之《书画报》	由李叔同发起组织和主持，成员有上海书画名家乌目山僧、汤伯达、高邕、任伯年、朱梦庐、蔡小香、许幻园、张小楼、袁希濂等	每星期出版宣纸册页式《书画报》以集会员作品	—

续表

画会名称	会址	活动时间	画会宗旨	活动概况	画会成员	出版物	其他
书画观摩会	广东广州崔咏秋的别墅碧梧草堂内	1906年	—	会员定期将新作陈列于室内，观摩讨论	由崔咏秋、黄鼎苹、程竹韵、何剑士等人发起组织，崔咏秋为主持人。成员还有吴长民、陈寿泉、尹笛云、颜子泉、谢公展等	—	—
文明书画雅集	初在上海九江路福建路口文明雅集茶楼，后迁至凝晖阁、松月楼	清光绪、宣统年间成立，直至1922年俞达夫逝世	书画家雅集谈艺，品茗交流	画家雅集茶楼纵谈古今书画，艺林趣闻，品茗博弈	由任伯年入室弟子俞达夫创办和主持。与会各为上海著名书画家，书画鉴定家、书画收藏家等，会员较多	—	—
豫园书画善会	上海城内豫园得月楼	1909年3月3日成立，1937年上海沦陷后暂停，抗战胜利后又恢复活动	爱集同志，以书画义卖捐赈，注重社会慈善活动	画会成员交书画作品，"所收之润，半归本会中，半归作者"，除"清茶一盏"以供诸子到会之少量经费外，所余均为赈贫济困之"善款"	由钱慧安担任会长，会员有杨佩父、马端西、吴昌硕、蒲作英、杨逸、高邕、杨葆光、沈心海、王一亭、汪仲山、金巩伯、杨了公、冯梦华、张善孖、徐晓村、李建然、张碧寒、徐集光等近百人	—	该会开我国画坛书画义卖捐赈社会之先河
筑米山房书画会	上海	1909年成立，1916年报请立案，抗战期间在上海假"浦东同乡会"举办赈灾书画展	促进交流，扶持后进	前后活动三十余次，曾于上海假"宁波旅沪同乡会"多次办展，抗战初期在上海假"浦东同乡会"举办赈灾书画展	由陈石痴、徐天祥等人发起，由徐竹贤主持会务。成员还有杨东山、哈少甫、程璎笙、汪仲山、钱云鹤、朱文侯、蒋通夫、许铸成等人。改组后由程璎笙任会长	—	—

续表

画会名称	会址	活动时间	画会宗旨	活动概况	画会成员	出版物	其他
竞美美术会	广州卫边街（吉祥路）	1910年成立	—	书画交流雅集，后由王育群倡议画会增设书画函授班传授书画技艺	由李凤公、郑文轩发起组织	—	—
上海书画研究会	上海浙江路、九江路转角处之小花园商余雅集茶楼	1910年成立	提倡研究，承接收发；随时晤叙，互相考证，以为保存国粹之一助	该会会员为上海一带书画家、收藏家、鉴赏家。该会"每日以昼二点起，夜十点钟止。各会员来会长家，会中备有笔砚画具，兴到走笔，或书或画。作业寄售品。除照各人仿单润例扣取一成外，加纸色费一成"	成立之初，即有上海、江苏、浙江一带书画家，收藏家一百余位会员，李平书任总董，汪洵为总会员，哈少甫、毛子坚为协理，会员有沈心海，吴昌硕，黄宾虹，冯超然，杨丁公、汪仲山、倪墨耕、蒲作英、王一亭、陆廉夫等一百余人	—	—
青漪馆书画会	上海南京路、贵州路转角处一夏姓会员家中。又设于福州路文明雅集茶楼内	1911年成立	讨论书画，保存国粹	"本会每日九时起，至夜间十时止"供会员到会研究切磋，"一月内拟会书画一次，择优付印"。该会亦陈列会员书画，任人选购	由上海部分书画家，书画鉴赏家联合发起组织，洪煕安任会长，胡郯卿任副会长	—	—

续表

画会名称	会址	活动时间	画会宗旨	活动概况	画会成员	出版物	其他
中华南画会	日本东京	1912年成立	宣传中华文化	画会曾在东京上野公园内举办规模很大的"中华南画会展会"	由张俊、叶伯常、潘琅圃等人发起组织，张俊任会长。会员中除十余位旅日画家外，还有国内邮寄作品会员如吴昌硕、高邕、陆廉夫、黄山寿、李剑泉、胡郯卿、范守白等一批上海画家	—	
贞社	成立于上海，会址在四明银行二楼。广州亦建分社	1912年成立，活动至1942年止	保存国粹，发明艺术，启人爱国之心	上海贞社成立后，黄宾虹致信广州黄节，邀之加盟。黄节则邀同好友成立分社。上海贞社一直活动到1942年宣哲去世	由宣哲、黄宾虹等人发起，宣哲为社长，成员还有许荃孙、高奇峰、庞泽銮及广州画家王仁俊、蔡襄节、蔡襄琼、王秋湄、陈树人、邓尔雅等人	—	社名取"抱守坚固，持行久远"之意
若愚画学研究社	广州	1914年成立	—	—	由胡藻斌、冯润秋等人发起，成员有高剑父、陈树人等	—	—
振青社	上海	1914年成立	—	—	由丁悚、张聿光发起，为上海图画美术院同仁美术团体。成员有徐永清、刘海粟、沈伯尘、陈抱一、杨懂碝、汪亚尘等	—	—
宁社	南京	1915年成立	保护遗产	—	由李叔同、江谦等人发起	—	—

续表

画会名称	会址	活动时间	画会宗旨	活动概况	画会成员	出版物	其他
广仓学会	设会于上海爱俪园（哈同花园）内	1916年成立	—	学会下属研究历代金石书画的艺术学会和广仓学古物陈列会，每年春秋两季举行展览会，每月一次常会，还多次举办各种展览，出版刊物，影响很大	由姬觉弥、邹景叔发起组织，冯煦任会长，会员遍及全国，盛时达五六十人之多，主要有王国维、张砚孙、李汉青、费恕皆、罗振玉等	出版24期《艺术丛编》，资料丰富，考证精细	该会由抗大人哈同出资成立
北京大学画法研究会	北京大学校内	1918年2月22日成立	研究画法，发展美育	指导学生绘画，并先后举办"北京大学学生游艺大会""图画陈列会"等活动。1920年1月，设中国画、西洋画两班，招收30余名校外学员，该会更名为"北京大学画法研究所"	由北大校长蔡元培任会长，未焕文为主任干事，聘著名书画家陈师曾、贝季美、冯汉叔、徐悲鸿、钱稻孙、贺良朴、汤定之、吴法鼎、郑锦、李毅士、汤俊伯、盛伯宣、胡佩衡为艺术指导	1920年6月1日编辑第1期《绘学杂志》，至1921年11月第4期止，胡佩衡主编	该会为中国现代史上第一个新型的研究绘画艺术的著名美术团体
浙西金石书画会	上海	1920年成立，至1922年吴琛去世	并无严密章程与宗旨	—	由吴琛发起，为浙江籍旅居上海的书画家雅集组织，上海李平书、王一亭、黄宾虹、冯超然、宣哲等亦有参与	—	—

续表

画会名称	会址	活动时间	画会宗旨	活动概况	画会成员	出版物	其他
中国画学研究会（后改名为湖社）	北京，初在中山公园内，1927年后，湖社新址在北京宣武门内温家街一号	1920年成立，至1937年（一说成立于1919年）	提倡风雅，保存国粹；精研古法，博取新知	画会曾举办过4届展览，1920年首届展览在北京举行；1921年第二届展览在日本东京举行；1924年第三届展览在北京举行；1926年第四届展览在日本东京、大阪两地举行。1926年金城去世后，会名称改为"湖社"，由金潜庵总管其事，举行大展6次，其他展览若干次。1937年抗战爆发后湖社停止活动	由北京画家金城、肖谦中、陈半丁、贺履之、徐燕孙、徐宗浩、吴镜汀等人发起，由金城任会长。1926年金城去世后，其子潜庵将画会改为"湖社"。先后参加其活动者有全国著名画家陈少梅、贺良朴、白石、胡佩衡、陈师曾、祁昆、于非闇、田世光等多人	1927年11月，出版《湖社月刊》，后改名《艺林旬刊》，由金荫湖主编，至1936年3月1日出版第150期后停刊	画会成立时由当时的代总统徐世昌批准，利用日本退还的庚子赔款而办
锡山书画会	无锡惠山茶馆	1920年成立，1925年停止活动	研究书画，促进技艺	1925年该会骨干会员在画会基础上于夏季创办私立无锡美术专科学校，吴稚晖任校长，胡汀鹭任教务主任，贺天健、钱松品、杨荫浏均执教于该校	胡汀鹭、贺天健等人发起，贺天健任会长。程颂嘉、王师子、吴稚晖、诸健秋、王云轩、陈旧村、杨荫浏、钱松品、钱殷之、章级庭等。外地张大千、谢公展、来楚生、吴湖帆亦曾赴会雅集	—	—

续表

画会名称	会址	活动时间	画会宗旨	活动概况	画会成员	出版物	其他
停云书画社	上海麦底安路（今山东南路）明德里	1921年成立	—	上海书画家雅集于此甚多。1923年主办吴昌硕80寿诞大庆书画雅集，轰动上海。该会与海上题襟馆金石书画会、豫园书画善会为上海三大书画社团	由李怀霜、任堇叔、唐吉生、洪庶安、吕海昌、朱立我、蔡逸民、蔡鸿文、钟祖培、何企岳、俞原、吴稚晖等人发起。上海书画名家为召集人，不设社长。上海书画名家参与该会活动者甚多，如田梓琴、于右任、张善孖、王一亭、吴昌硕、曾农髯、溥泉、王一亭、贺天健、蔡公时、黄宾虹、张丰光、蔡公时等。俞原1923年去世后，公务由钱瘦铁主持	—	—
红叶书画社	上海	约1922年成立	—	—	由钱瘦铁主持会务。成员不详	—	—
上海书画会	上海	1922年成立	挽救国粹之沉沦，表彰名人之书画	定期举办书画展览，供同行观摩交流	由李祝萱、钱病鹤、王一亭、萧蜕公等人发起，钱病鹤任会长。会员有吴昌硕、田桓、张丰光、蒋锡曾、吴彦臣、叶伯常、赵半跛、钱化佛、陈益之等	1922年至1923年间，曾出版《神州吉光集》	

续表

画会名称	会址	活动时间	画会宗旨	活动概况	画会成员	出版物	其他
国画研究会（前身为癸亥合作社）	广州。为合作社时在司后街（今越华路）小东营，为研究会时以六榕寺人月堂为固定会址	癸亥合作社成立于1923年，1926年重建为国画研究会，为研究会，抗战期间暂停，抗战结束后恢复，直至20世纪40年代末	合作社宗旨："研究国画，振兴美术。"研究会宗旨："讨论之，整理之，以培养吾国画之国性，而发扬吾国之国光。是在吾人之奋发有为，相互砥砺而已。《礼》曰：相观而善之谓摩。研究会之主旨，其在斯乎"	每年聚会一次，讨论、交流；创办培养新人的学习研究班；创立国画图书馆；定期举办展览会和设陈列古画专室，以备会员参考观摩；出版会刊及特刊以展示国画。广州画坛因此出现前所未有的蓬勃发展之盛况	由潘龢、黄少梅、张谷雏、卢观海、何冠五、黄君璧、赵浩公、卢振寰、李耀屏、姚栗若、卢子枢、邓芬14人发起。潘龢为主持人，名为癸亥合作社。1926年，温其球、李凤公、潘达微与部分社员在此基础上发起组织国画研究会。同年，潘达微、邓尔雅、邓诵先等设国画研究会香港分会。会员最初有182人，后来吸纳了绝大部分华南地区众多书画名家，有五六百人之多	出版会刊《画风》，并配合展览出版《图画展览特刊》	该会为20世纪上半叶中国画坛上组织活动特别多、成效特别严密而有成效的不多的几个画会之一
清游会	广州	1923年成立，1948年止	提倡艺事	该会会址未固定，大多假茶楼酒肆为集会之处。每逢休假日会员共聚一堂，进行书画艺术讨论。抗战期间，画会停止活动，分散各地的会员也曾搞过小型书画雅集	由陈树人、黎庆恩和张纯初发起组织，陈树人主持。该社会员至1927年时已达200余人。至1948年陈树人因病去世，画会也因此而告终	—	—
西泠绘画社	杭州	1923年成立	组织国画爱好者，进行艺术交流	—	由申石伽发起组织兼任主持人，社员大多为杭州和上海两地的国画爱好者，有唐云、钱九鼎、胡亚光等人	—	—

续表

画会名称	会址	活动时间	画会宗旨	活动概况	画会成员	出版物	其他
南通金石书画社	江苏南通南通公园内	1924年3月2日成立	以"研究金石书画，发扬国粹，征艺术"为宗旨，推动南通地区金石书画活动	1924年6月21日至23日，曾在南通公园举办"南通金石书画会第一次展览会"，陈列作品300余件。又出版刊物以助研讨、交流	由张謇任会长。其会员遍布河北、山东、湖南、湖北、安徽、江西、福建、广东、四川、浙江、江苏等省，约280人。吴昌硕、王一亭、张大千、朱屺瞻、徐悲鸿、钱化佛、金洪北、朱石其均为其会员	1924年7月7日出版《艺林》旬刊，1926年5月1日出版第33期后停刊	—
天池画社	广州	1924年成立	—	—	由华南知名书画家张祥凝、邓芬、李研山等人发起组织，李研山任主持人	—	—
北平艺社金石书画会	北京中央公园四宜轩	1924年初成立，同年秋解散	—	每逢星期日和假日举行会员集会	由林彦博发起组织，罗宝珍任会长。北京著名画家夫颖人、金孟仁、杨仲翔、恽匡岑、寿石工、邵逸轩、吴南愚、孙涌昭、贺履之、赵隆公、赵伯贞等人参与该会活动	—	—
大观雅集画室	上海	1924年成立	—	利用周末假日轮流在会员家中雅集、创作书画、切磋画艺	由张大壮、郑慕康等人发起组织，郑慕康主持会务。成员有江寒汀、陈莲涛等人	—	—

续表

画会名称	会址	活动时间	画会宗旨	活动概况	画会成员	出版物	其他
冀之友社	上海	1925年夏成立	—	该画社无固定地址，每周在饭馆聚会一次，进行书画交流活动。1937年春，姜丹书还受托设计社所，于西湖寿山鸿工造屋，因抗战而中止	于右任、何香凝、经亨颐发起组织，经亨颐任召集人。该会会员均为画坛著名人物，除以上3人外，还有姜丹书、张大千、黄宾虹、陈树人、高剑父、张目寒、诸闻韵、王祺、李秋君、方介堪、郑曼青、谢公展、张聿光等	—	—
冷江画会	苏州	1925年成立	—	—	由陈摩、管一得、余彤甫等人发起组织	—	—
金石画报社	上海法租界皮少耐路（今寿宁路）文元坊29号	1925年10月成立	保存国粹，提倡金石书画	该会为编辑出版《金石画报》杂志而建立。除编辑部外，还设为会员服务之介绍部、代售部、广告部，每隔半年在上海名园胜景举办会员展览一次，并出版刊物	由叶更生、邓钝铁、顾青瑶、汤东甫等人发起组织。成员大多为上海地区著名书画家、鉴赏家、收藏家，如晦庐、许谷人、陆藏甲庵、黄雪怀、马铁群、陆抱景、黄界民、郑欢亚、陈烈敔、徐亚东、李亚东、陈肩沧、蔡伯衡等人	从1925年11月12日到12月18日出版期刊《金石型期刊画报》（3日刊），13期后停刊	—

续表

画会名称	会址	活动时间	画会宗旨	活动概况	画会成员	出版物	其他
巽社	上海同孚路（今石门一路）263号王季欢寓舍	1925年12月成立，至1927年初止	究讨金石书画诸学术	1925年12月7日，该社出版《鼎脔》（亦称《美术周刊》），至1926年12月11日出版第61期后停刊，原因为王季欢所办所印制了地下党反军阀传单，被发现后，王逃亡日本	由上海书画家发起，王季欢主持会务。成员为各地著名书画家，如寿石工、林白水、王扬拿、金息侯、狄平子、康有为、顾燮光、姚茫父、齐白石、俞剑华、吴昌硕、张小楼、萧谦中、郑午昌、邓尔雅等	《鼎脔》（《美术周刊》）	—
中国金石书画艺观学会（中国艺术学会）	上海。初在威海卫路（今威海路）309号神州国光社内，后迁到福州路（今延安中路），同孚路（今石门一路）口的汾阳坊418号	成立于1926年春	保存国粹，发扬国光，研究金石书画，启人雅尚之心	先后入会者达200多人，并于1926年6月15日出版《艺观》第一集，由黄宾虹任主编，1929年出版第10集后停刊	由江旭云、徐积余、王雪帆、宣愚公、李公度、黄宾虹、姚石子、木伯荫、秦曼青等人发起，黄宾虹任会长。另说，发起者为黄宾虹、何实高、孙纯卿、汪渡岑、谈羚君、朱若、陶明霞、虞澹涵、汪旭云等	《艺观》季刊	—
海上书画联合会	上海	1925年成立	研究发扬中国书画艺术	—	由于右任、查烟谷发起，查烟谷任会长，成员有王一亭、吴昌硕、马企周、陶冷月、张善孖、张大千、刘海粟、钱化佛、谢公展、黄宾虹、谢䶮佛、谢翊模、周练霞等	1930年9月出版《墨海潮》美术月刊，同年11月出版第3期后停刊	—

续表

画会名称	会址	活动时间	画会宗旨	活动概况	画会成员	出版物	其他
消寒画会	上海	1925年成立	—	—	由张善孖、张大千、郑曼青、申石伽等人发起	—	—
峨眉画会	上海	1925年10月24日成立	—	—	由一部分四川籍旅沪画家发起组织，社员有陈精业、蒲宣三、周稷、方矩、余光简等人，为上海地区同乡美术团之一。成立大会在上海法租界天祥里9号举行，刘海粟、蒲伯英王济远、俞寄凡等前任祝贺	—	—
丁丁画社	安庆	1925年成立	—	简松父离校进而解散	由在安庆培德女子中学任教的简松父发起组织并任会长，成员均为该校女学生	—	—
蜀江金石书画社	重庆	1926年初成立	—	情况不详，画报仅见一期	由万从水等人发起，具体情况不详	《蜀江金石画报》	—
古口今雨书画社	上海	1926年成立	—	—	钱瘦铁、丁辅之、高野侯3人发起，钱瘦铁任社长。襟霞金石书画会后期主持人，即钱、丁、高3人发起的。原会很多会员转入该社	—	—
国画学社	苏州	1926年成立	—	—	由顾仲华发起组织，余彤甫任社长，成员皆为苏州地区中国画爱好者。余赴上海任教后，画会由陈摩、管一得负责	—	—

续表

画会名称	会址	活动时间	画会宗旨	活动概况	画会成员	出版物	其他
吼虹艺术社	北京	1926年成立	以中为体，以西为用	该社由追求进步的画家组成，曾在北京多次举办画展，并为天津《大公报》创办《艺术周刊》，并自办刊物《吼虹》月刊	由王森然、李苦禅等人发起组织，李苦禅任社长。成员有赵望云、王雪涛、侯子步、王青芳、孙之俊等	《吼虹》月刊	—
北海艺社	北京北海公园漪澜堂内	1926年成立	—	活动数月后自行解散	由赵醒公和赵伯贞发起组织。成员大多为原北平艺社金石书画会成员	—	—
省子画社	广东东州	1926年成立	—	—	由宋省子发起组织，为其任教的东州县立学校内的组织，成员为校内学生和县城美术爱好者	—	—
宣南画社	北京	1927年成立	—	—	由林志恒、华疑梁、汪崇甫等人发起组织	—	—
书画文学社	香港	1928年成立	—	1928年5月26日该社曾协助香港非非药厂编辑出版画刊《非非画报》，由黎耦斋、周剑影、高剑父、胡少逸、潘达微等任编辑。1929年7月出刊第10期后停刊	由杜其章发起组织，罗落花任社长。成员有冯润芝、谢家至、胡少逸、张云飞、罗丹谷、罗叔重、尹如天、郑春霆、高剑父等	《非非画报》	—
烂漫社	上海	1928年4月成立	—	同年5月编辑《烂漫画集》，发表社员新作，仅出版一集	由黄宾虹、俞剑华、熊赓昌、马企周、张善孖、张大千、陈刚叔、蔡清等人共同发起组织	《烂漫画集》	—

续表

画会名称	会址	活动时间	画会宗旨	活动概况	画会成员	出版物	其他
书画研究会	安徽萧县	1928年成立	—	—	由侯子安、肖龙士、欧阳南荪等发起，肖龙士任会长	—	—
四宜社	北京中央公园四宜轩内	1928年成立	—	每逢休假日进行书画交流，经常举办一些社员新作展览。后因凌砚池与寿石工发生龃龉，杨仲子调解无效而画社解散	由杨仲子、寿石工、凌砚池等发起，凌砚池任会长。会员有杨伯屏、杨丙辰、孙涌昭、宋君方、袁陶庵、向仲坚、吴迪生等	—	—
温陵金石书画社	福建厦门	1928年成立，活动至抗战爆发而自行停止	—	厦门、泉州地区画家有感于"厦门有各行业组织，独不见美术会社"而成立	由厦门、泉州地区画家发起，黄紫霞任会长。成员有李硕卿、林子白、顾一生、陈家楫、郭韫珊、郑煦、孙绍光、卓兰斋、赵素、肖百川、王云峰等30多人	—	—
春萌画院	台湾南部嘉义、台南	1928年成立，1942年因太平洋战争爆发而停止	—	该会原称"春萌画会"，由嘉义、台南一带画家组成。以研究中国画为主，曾于1929年在台南市公会堂举行首次大展。后因会员分裂，改组后称"春萌画院"	由林玉山、潘春源、黄静山、林东令等人发起组织，林玉山为负责人。成员有朱芾亭、薄添生、吴左泉、施玉山、陈再添等	—	—

续表

画会名称	会址	活动时间	画会宗旨	活动概况	画会成员	出版物	其他
上海中国书画保存会	上海	1929年1月成立	保存国粹，发扬艺术	—	由黄宾虹、王一亭、章一山、吴待秋4人发起，王一亭任董事长。会员均为上海著名画家和鉴赏家，除上述外，还有郑午昌、张伯英、陈鸿父、郑烟樵、秦伯父、杨咏裳、顾青瑶、王履斋、童嚼秋等	曾出过一期《国粹月刊》	—
蜜蜂画社	上海西藏路平乐里	1929年成立，至1931年在此基础上建立的中国画会为止	提倡发展、研究中国美术	画社成员皆为上海著名书画家。画社成立后展开一系列艺术交流活动，举办画展、国画讲座，影响很大。1931年，叶恭绰提出建立权威绘画团体，在此蜜蜂画社基础首先同意，上成立了中国画会	由张善孖、谢公展、许徽白、李祖韩、钱瘦铁、孙雪泥、郑曼青、马孟容、贺天健、郑午昌等人发起，郑午昌为主持人。其他会员还有方介堪、吴青霞、陆丹林、谢玉岑、沈子丞、俞剑华、王个簃、马万里、张炳同、谢之光、杨丽溥、王一亭、张丹斧、张大千、应野平	1930年3月1日出版《蜜蜂》旬刊，同年7月出版第14期后停刊	—
文艺学社	初在北京西半壁街将军花园内，1930年迁至公园水榭	1929年初成立，至抗战开始停止	—	—	由齐白石发起，会员均为北京著名画家，如王梦白、汤定之、乔大壮、黄秋岳等，徐悲鸿、张大千、张聿光也曾参加过活动	—	—
清远艺社	上海	1929年成立	—	曾先后在上海、湖州、苏州、杭州等地举办"清远艺社画展"	由王一亭、庞左玉、吴东迈、沈迈士等人发起，谭建丞为召集人。其他成员有张大千、钱瘦铁等	—	—

续表

画会名称	会址	活动时间	画会宗旨	活动概况	画会成员	出版物	其他
观海艺社	上海	1930年1月成立，同年6月止	研究国画、西画、书法、篆刻、诗文、词章	参加该社活动的均为上海著名书画家和诗人，金天羽、张善孖、张仲仁、陈散原等亦一度参加该社活动。后因机构庞大，社员分散，经费缺乏于同年6月停顿	由郑孝胥、程子大、狄平子、吴湖帆、杨杏佛、赵安之、朱古微、王一亭、冯君木、康通一、赵叔雍、况小宋、曾农髯、叶誉虎、徐志摩、李毅士、况又韩、管一得18人发起	1930年2月曾出版过一期《观海艺刊》	—
艺海回澜社	上海白克路（今凤阳路）《金刚钻报》馆内	1930年成立，至1934年马万里离沪止	—	该会为画家进行切磋艺事、文酒之会的场所，每星期雅集一次，社员各携新作，相互观摩	由马万里、谢玉岑、朱其石发起组织，马万里任社长。张善孖、符铁年也参与过活动	—	—
斑斓社	广州	1930年成立	—	—	由张谷雏、黄少梅、黎耦斋、李居端4人发起，张谷雏任会长	—	—
桃坞画社	苏州	1930年成立，1932年夏止	联络吴中画家，相互观摩作品，研究六法艺事	会员每半月聚会一次，讨论艺事或择毫作画。曾在苏州多次举办社员作品展。1932年夏，吴子深因工作繁忙无暇顾及画会，故解散	由吴子深发起并任社长，成员有陈迦庵、刘临川、蔡震渊、张星阶、吴秦繇、吴振声、张仲仁、吴似兰等	—	—
鸣社	苏州	1930年成立	—	—	由王季迁、朱铸禹、潘博山、朱守一、邹澄渊等人发起组织	—	—

续表

画会名称	会址	活动时间	画会宗旨	活动概况	画会成员	出版物	其他
艺甄社	武汉汉口模范区保华街38号	1930年冬成立	提倡国内艺术，研究书画、金石、古物诸雅事	每隔3个月陈列一次书画、金石、篆刻、古物，供社员相互观摩，并召开研究会一次。每年春秋季节举办社员展览会各一次	由武汉地区画家发起成立。其《艺甄》杂志发表过王虚舟、陈玙之、沈肇年等人的文章	1931年正月曾出版过一期会刊《艺甄》	—
广州艺术协会	广州	1930年成立	—	成立大典在广州财政厅前太平馆举行，一直活动到全面抗战爆发而终止	由高剑父、丁衍庸、陈树人发起，成员有高剑父、倪贻德、陈之佛、林镛、司徒槐、陈树人、高奇峰等	—	—

续表

画会名称	会址	活动时间	画会宗旨	活动概况	画会成员	出版物	其他
中国画会	该会成立之初，会址在上海华龙路（今雁荡路），后迁至威海卫路（今威海路），抗战前夕，会址移至新华艺专	1931年成立，抗战期间基本停止活动，仅有少量展览。抗战结束后恢复活动，直至1949年	—	该会采用合议制，即由主持人召集会员代表商议会务，平时不设会长，会务决议后，则由总干事、干事负责执行。画会的主要会务是编印《国画月刊》《现代中国画集》，举办书画展览会，也兼办中外美展，并协助征集作品。中国画会是系国画团体，但其范围往往不限于国画。画会组织过又勇军募慰劳画展，也负责办国画讲习座班，印行会员通讯录，组织外出旅行。会员中兼擅中西画者亦多。抗战期间，该会曾停止活动。抗战胜利后又重办国画月刊》，筹募会员福利基金。画会所出的《国画月刊》在中国画坛有相当深刻而广泛的影响	由叶恭绰、钱瘦铁、郑午昌、谢公展、陆丹林、贺天健、陆丹林等发起组织。初由汪亚尘主持，后改由汪亚尘主持。建会之初，该会的常务委员、监察委员和执行委员由张聿光、孙雪泥、贺宾虹、王一亭、谢公展、陈树人、黄宾虹、经亨颐、郑午昌、张大千、张善孖、陆丹林、马企周、马公愚、丁念先、王师子、陈定山、李祖韩、汪亚尘、商笙伯、熊松泉、吴湖帆等人担任。抗战时期停止活动。1946年恢复活动。至1949年该会常务理事先后有郑午昌、贺天健、孙雪泥、施渊鹏、丁念先担任。理事有马公愚、张大千、张聿光、汪亚尘、陆丹林、陈定山、荣君立、李祖韩、熊松泉、吴青霞、姜丹书、方介堪、应野平、朱妃瞻。常务监事有商笙伯、张君谋、沈一斋、侯朴理事有钱瘦铁，王师子、吴待秋、候朴监事有徐悲鸿、孙光第、黄宾虹、俞剑华、陆丹林等。会员均系国内著名画家，遍及全国、上海、南京、天津、北平、杭州、镇江、扬州、苏州、无锡、广东、香港等各地皆有。最多时达三百余人。该会是影响巨大的全国性中国画团体	1934年11月10日，中国画会曾编辑出版《国画月刊》，由黄宾虹、汪亚尘、郑午昌、贺天健、谢海燕主编。1935年8月出版第12期后停刊。同年11月又创办《国画》双月刊，由谢海燕、郑午昌、黄宾第、孙光第、谢公展、陆丹林编辑	—

续表

画会名称	会址	活动时间	画会宗旨	活动概况	画会成员	出版物	其他
茉莉书画会	苏州	1931年成立	—	利用课余时间组织学生进行书画创作和交流	由王企华、于中和、吴砚土等人发起组织，王企华任会长。该会为苏州美术专科学校国画系学生所组织的美术团体	—	—
白浪画会	无锡	1931年成立	—	利用休假日进行美术交流活动，多次举办小型社员新作展	由杨健侯发起组织并任会长，社员大多为无锡美术专科学校的学生和无锡的美术爱好者	—	—
怡园画社	苏州怡园	1931年成立	—	该社源于顾鹤逸等于1894年成立的怡园画社。顾去世后，其子重建画社，制订社约。每10日聚会一次，讨论艺术、学术空气颇为浓厚。曾多次举办书画展	由顾彦平发起组织并主持社务工作。入社画家有顾季文、朱梅邨、徐沄秋、伍鱼水、贝聿铭、顾泰来等23人	—	—
白马画社	上海	1931年成立	—	活动主要在上海，有时办在苏州举行	由徐北汀、吴野洲等人发起，徐北汀任社长。社员大多为苏州旅居上海的中国画家	—	—

续表

画会名称	会址	活动时间	画会宗旨	活动概况	画会成员	出版物	其他
西泠书画社	杭州	1931年成立	—	利用休假日交流画艺，相互观摩作品，曾多次在杭州博物馆举办画展	由许竹楼发起组织并任主持人，成员有吴弟之、沈本干、岳石尘等人	—	—
国画学社	济南	1932年成立	—	该社是画会兼国画讲习班的综合团体，除会员相互交流外，还向社会招收学员，传授技艺	由关松坪、关友声两兄弟发起，关友声主持学社工作。成员还有黄固源等	—	—
艺毂社	广州	1932年6月成立	—	该社专门从事研究中国书画和文物工作，曾出版杂志《艺毂》	由蔡哲夫和谈月色发起组织，蔡哲夫任社长，实际主持为谈月色	《艺毂》	—
文社	南京	1932年7月成立	研究诗文、金石、书画、小说及其他文艺，发扬国光	每隔10日社员举行一次艺术交流活动，每逢双月举办一次社员书画观摩展览会	由王广陆一、杨天骥、王广庆等人发起组织，成员还有许世璋、于右任、王一亭、谢无量、王祺、何志贞、倦游子、张鹏一、郑源等人	—	—

续表

画会名称	会址	活动时间	画会宗旨	活动概况	画会成员	出版物	其他
白社国画研究会	上海	1932年夏成立	—	该会以扬州画派的革新精神从事中国画创作和研究。会员定期聚会，活动频繁。活动至抗战爆发停止，共举办4次展览	由诸闻韵、吴弗之、潘天寿、张书旂，张振铎5人发起，诸闻韵任社长。梁书、郭沫文、姜丹书、朱屺瞻等人亦加入	出版《白社画集》两集	"白社"取"白者非官，洁白自处世，勤画勿懒"之意
娑罗画社	苏州观前街北仓桥娑罗花馆	1932年成立	发扬国粹，提倡风雅	—	由吴似兰发起组织并任会长。成员有汪漱玉、张星阶、许博明、颜纯生、蒋宦安等	—	—
半墨书画社	上海汉口路少西路227号	1932年成立	—	1933年夏曾出版两期《墨林》月刊	发起人及成员，活动情况均不详	《墨林》月刊	—
松风画会	北京	1932年成立	—	为体现画会格调，每个会者均起一与"松"相关的别号。画会每星期在溥雪斋处举办一次书画交流活动，并经常举办一些小型画展，参观者和购买者大多是会员的亲朋故旧	由溥雪斋发起组织并任主持人。该画会由居住在北京的满族宗室画家组成，如溥毅斋、溥松窗、溥佺、恩隹荃、和季亭、祁井西、惠孝同、溥心畬、叶仰曦、惠孝同等人	—	—

续表

画会名称	会址	活动时间	画会宗旨	活动概况	画会成员	出版物	其他
齐鲁画社	济南	1933年初成立，前后历时近10年	—	该会为济南地区著名的画会，定期由召集书画名流到茶楼或馆子里雅集，吟诗作画，后期曾办中国画讲学班	由关际泰、关友声兄弟发起，关际泰主持社务。济南地区的书画家多参加其活动。其讲学班主要是二关及黄固源任教	—	—
正社书画会	苏州十梓街172号吴湖帆寓所	1933年成立	—	该会定期举办各种有关国画艺术的会集，研讨活动。曾于1934年元旦在苏州，1935年1月5日在南京举办画会展览，引起轰动效应。曾出专刊以飨观众	由吴湖帆、陈子清、彭恭甫、潘博山4人发起组织，吴湖帆任社长。其他成员有王榖缘、叶遐庵、吴子深、张善孖、张大千、吴诗初等	南京《正论》杂志曾为画会出《正论特刊——正社书画展览专号》	—
云社	苏州齐门十全街阎家头巷园通庵	1933年成立	联合艺术之友，研究金石书画	每月聚会一次。曾于1935年，1936年春在苏州青年会（今苏州市北局）举办两次"云社金石书画展览会"	由赵子云发起和主持，成员有蒋敬甫、林雪岩、施静波、汪宗华、吴清望、张寒月、梁肖肖之、时云泉、朱士奇等人	—	—
长虹社	上海	1934年初成立	研究中国画艺术	经常举行小型书画雅集和作品展览会，供社员互相观摩	由谢闲鸥发起并任社长，成员有朱其石、金约约、吴琴木、任任长、陈崖、周小娜等	1934年6月15日出版一期《长虹社画刊》	—

续表

画会名称	会址	活动时间	画会宗旨	活动概况	画会成员	出版物	其他
黑白画社	成都	1934年初成立	—	—	由屈义林发起组织并任社长，为国立中央大学艺术系学生自发组织的研究中国画艺术的美术团体	—	—
西京金石书画学会	西安	1934年初成立	—	曾于1934年4月在杨虎城资助下编辑出版《西京金石书画集》，至1936年11月出版第5期后止	由张寒杉发起组织并主持，成员为当地书画家	《西京金石书画集》	—
中国女子书画会	上海中正北二路（今石门二路）158号	1934年成立	—	该会曾于1934年6月2日在上海宁波同乡会举办"中国女子书画展览会"，此为中国历史上第一次大型女子书画展，盛况空前。1937年上海沦陷后，会停止活动。1945年又由陈小翠、李秋君、顾青瑶负责，直至1949年新中国成立止	由冯文凤、李秋君、陈小翠、顾青瑶、杨雪玖、顾默飞等人发起，冯文凤主持会务工作。该会是中国美术史上规模最大的女子美术团体，全国各地一些著名女书画家有不少是该画会会员。主要成员除上述外，还有何香凝、唐冠玉、虞澹涵、陆小曼、吴青霞、包琼枝、丁筠碧、徐慧、余静芝、周鍊霞、鲍亚晖、谢应新、谢月媚、杨雪瑶、庞左玉等	—	—
平社画会	苏州	1934年成立	—	—	由朱梅村和徐季黄发起组织，成员情况不详	—	—

续表

画会名称	会址	活动时间	画会宗旨	活动概况	画会成员	出版物	其他
莼社	杭州	1935年春成立	—	举行书画艺术交流雅集	由唐云、姜丹书、潘天寿发起组织，参与活动者有来楚生、高野侯、丁辅之、陈叔通、陈伏庐、范德楷、潘臣菁等	—	—
九社	上海	1935年3月成立	研究中国书画	每两周聚会一次，交流书画创作心得	由张大千、张善孖、汤定之、符铁年、王师子、潘公展、郑午昌、陆丹林、谢玉岑9人共同发起，故取名"九社"	—	—
百川书画会	上海	1935年9月（一说1933年10月）成立	—	曾假上海湖社举办过一次会员新作展	由黄宾虹、王济远、诸闻韵等发起组织，会员有吴梦非、刘海栗、夏敬观、潘天寿、张善孖、张大千等	—	画会以"学艺虽经万端，其归则一，如百川分流，同归于海"命名
啸社书画会	南京	1935年成立	—	画社成立后，曾集社员新作160多幅在南京文化会堂展出，一时称盛	由王商一、傅抱石、张书旂等人发起组织，王商一为召集人。成员有陈方、陈之佛、黄君璧、汪东、陶心如、郑曼青、徐饶斋等	—	—

续表

画会名称	会址	活动时间	画会宗旨	活动概况	画会成员	出版物	其他
桂林研美画社	桂林	1935年成立	—	画家之间进行艺术交流，向青年国画爱好者讲授中国画技法	由帅础坚发起组织并任社长。徐悲鸿、马万里、张家瑶、张安治、沈越等都曾参加过该活动	—	—
绿天文艺馆	苏州北局国货二楼（今人民商场）	1936年7月成立，抗战爆发后停止	—	—	由吴待秋、吴秋岩发起组织，吴待秋任馆长。成员有萧退闇、张美月、蔡震渊、云、陈摩、张养木等	—	—
力社	上海	1936年8月成立，1937年底因抗战而止	—	画社成立之日，假上海大新公司（今上海市百一店）画厅，举办了规模盛大的社员作品展览，展览达16日之久。美、英、法、俄、日及南洋一带艺术界均组织考察团来上海参加，可谓盛况空前	由陈树人、何香凝、王一亭、徐悲鸿、黄宾虹、谢公展、张聿光、张书旂等发起组织，胡藻斌为主持人。加入画会的皆国坛高手，除上述诸家外，还有洪庶安、钱化佛、田寄苇、汤定之、梁子真、袁松年、张小楼、顾青瑶、汪亚尘、高炼馥、俞剑华、马公愚、李健、尚之、许士骐、朱伦瞻、潘天寿、吴青霞、林介如、刘伟山、熊松泉、柳渔生、马企周、姜丹书、应野萍、陈澄源等人	—	"力乃是伟大的宝贵的东西，合精神与物质的力，是生命的力的表现，所向百战百胜，可以无敌"，所以"力"乃以"力"为社名
国画研究社	—	1936年成立	—	—	由蔡震渊、张宜生、柳君然等人发起	—	—

524

续表

画会名称	会址	活动时间	画会宗旨	活动概况	画会成员	出版物	其他
中国画研究会	苏州	1936年成立	—	—	由朱铸禹、张辛稼等人发起，张辛稼等主持。成员有吴湖帆、吴子云、吴侍秋、冯超然、赵子云、王季迁、张直生、顾彦平等	—	—
雅艺书画研究会	宁波	1936年成立	—	—	由宁波地区书画爱好者发起组织，具体成员情况不详。上海女画家历国香早年曾参与该会活动	—	—
紫霞国画研究社	杭州	1936年成立	—	每月聚会一次，交流创作心得，曾多次举办小型社员新作展览	由汪蔚山发起组织并任主持人。成员大多为杭州地区善画山水的画家	—	—
艺林画会	北京	1936年成立	—	画会曾多次在北京、天津举办"艺林画展"及举次义卖个人书画展	由赵不仁发起组织并任会长。后期会务由刘凌沧主持	—	—
梅泾书画社	杭州	1937年成立	—	曾在苏州、杭州各举办一次画展	由岳石尘发起组织并任主持人。主要负责人还有夏贞叔、仲永沂等人	—	—

续表

画会名称	会址	活动时间	画会宗旨	活动概况	画会成员	出版物	其他
春秋书画印社	桂林	1937年底成立	—	该社为研究中国书画和经营文化用品双重性质的机构，经常在社内举办小学术交流会和书画展	由桂林部分书画家发起，林半觉主持社务。徐悲鸿、马君武、郭沫若等名家亦曾参与过该社书画印雅集活动	—	—
云林书画社	无锡城内公园多寿楼上	1938年成立	—	每周举行一次书画聚会。其活动仪持续数月	由李公威发起组织，胡汀鹭任社长，社员多是无锡当地书画名家	—	—
雪庐国画社	北京	1938年成立	—	会员定期聚会，交流画艺，同时举办国画讲习班，培养国画人才	由钟质夫、晏少翔发起组织，钟质夫主持社务。在其国画讲习班任教的教师有吴镜汀、季观之、钟质夫、晏少翔、王仙圃等	—	—
谷风画社	昆明	1939年成立	—	该社以抗日宣传为活动内容，多次举办劳军画展和抗敌美术作品展览会	由云南大学美术爱好者发起组织，袁晓岑任社长。成员中著名者有刘文清、熊秉明等，蛰居昆明的徐悲鸿也参与过活动	—	—
岁寒社	香港	1939年成立	—	每逢高奇峰的诞生日和去世日，就是画社的活动之日，6人各拿出近作联合举办小画展，以纪念老师	由黄少强发起组织并主持。成员还有何漆园、叶少秉、周一峰、容漱石和赵少昂，都是岭南派创始人之一高奇峰的门人	—	—

续表

画会名称	会址	活动时间	画会宗旨	活动概况	画会成员	出版物	其他
台阳美术协会东洋画部	台北	1940年成立	—	台阳美术协会本为综合性美术团体，成员大多为西洋画家，故协会中画中国画的画家们提出分出"东洋画部"以示区别，各自举办展览组织交流	由吕铁州、郭雪湖、陈进、陈敬辉、林玉山、村上无罗等6人发起组织。参加该部活动的画家除上述6人外，还有陈永森、林之助、黄水文、李秋禾、余德煌、陈慧坤等	—	—
友声书画社	重庆	1941年5月成立	—	以所得润金捐助抗日军人家属	由黄炎暗、章士创、沈钧儒、郭沫若、沈尹默、梁粪操等人发起组织	—	—
再造社	香港	1941年成立，香港沦陷后解体	其三大产张："一是：我们本着中华的国民性，站在时代艺术前线上，再辟国画的新路为宗旨。二是：我们联合个性坚强、思想前进的艺术同志，共同研究，绝无阶级观念。三是：我们把身心寄托艺术，决不为外物所摇动，不作虚伪的宣传"	该社曾在1941年2月在香港举办"再造社第一次画展"	由方人定、司徒奇、李抚虹、伍佩荣、黄独峰等人发起。这批人都是岭南派高剑父的学生，因不满高剑父，故组织起来反对他	—	—

续表

画会名称	会址	活动时间	画会宗旨	活动概况	画会成员	出版物	其他
协社	澳门	1942年成立，抗战结束而终止	—	太平洋战争爆发后，广东许多画家聚集澳门，曾在此出现很多美术社团，该社即其中之一。每逢星期日，协社成员假普济禅院之妙香堂集会，直到1945年抗战结束而终止	由冯康侯、伍佩荣、司徒奇、罗竹坪、何磊、关山月、余达生、黄温玉、关宗汉、伍佩琳、余匡父、释慧因、郑春霖等人共同发起，侯为召集人	—	—
绿漪画社	上海	1944年春成立，1946年3月停止活动	—	每月集会一次，进行书画交流活动，至1946年3月上海美术会成立而停止	由应野平、徐邦达、王季迁3人发起组织，应野平为召集人。抗战期间滞留上海的一些书画家曾参加活动	—	—
国光书画社	重庆	1944年成立，1945年停止	研究中国书画艺术，发扬国光	曾在重庆、成都等地多次举办书画展。因1945年抗战胜利，成员分散而停止	由冯建吴、段虚谷发起组织，吴任社长	—	—
扇面画会	河南辉县	1945年成立	—	—	由河南辉县县立中学内爱好中国画的学生发起，朱晓东任会长	—	—
今社画会	广州	1945年成立	以切实研究中国画，扩大广东革新画为目的	该会是抗战胜利后，广州市内成立最早的一个美术团体。1948年曾在广州、香港两地举办"岭南国画名家书画展览"	由高剑父、陈树人、黎葛民、赵少昂、关山月、杨善深6人同发起组织。黎葛民任临时召集人	—	—

续表

画会名称	会址	活动时间	画会宗旨	活动概况	画会成员	出版物	其他
越社	广州	1946年成立，一直活动到20世纪50年代初期	—	—	由马小进、冯小舟、胡景蕈、吴纫秋、黄独峰、容漱石、郑春霆、麦汉永发起，麦汉永为主持人。当时广州绝大部分书画名家都参加了该社的活动。社员最多时达280余人。核心人物除上述外，还有方人定、王商一、张纫诗、许菊初等	—	—
山东明湖文艺社	济南	1946年成立，1947年解散	—	"以雅集为始，后又厘订章则，征集同好，组成文艺社"，济南许多书画家均参加过该社活动	由王墨仙、李心吾等人发起组织	—	—
虹社	成都	1947年6月成立	研究国粹，发扬中国文化，美化民众生活	—	由洪毅然、邓只淳、罗文谟等人发起组织，洪毅然主持社务。社员大多为成都南虹职业学校师生，其中有邓只淳、罗文谟、洪毅然、赵治昌、苗勃然、叶正昌、赵正辉、万尚甫等	曾编辑出版一期《艺苑》月刊	—
南金学会	香港庄士敦道84号二楼	1947年9月成立	—	中心活动内容是围绕编辑出版大型美术期刊《南金》而展开。1947年11月，《南金》杂志第一期出版	由高贞白、王季友等发起。在其出版《南金》杂志上，刊有溥心畬、陈半丁、高贞白、张大千、谢稚柳、简琴石、吴湖帆、邓尔雅、黄穆甫等人作品	大型美术期刊《南金》	—

续表

画会名称	会址	活动时间	画会宗旨	活动概况	画会成员	出版物	其他
行余书画社	上海	1947年成立	发扬中国书画	该社是画会兼授中国书画知识的综合团体	由周牧轩和沈剑南发起，会员有张大壮、唐云、孔小瑜、张石园、庞左玉、俞剑华、徐树滋、郑蔡康等人	—	—
业余画社	安庆	1948年初成立	—	该社为研究讨论中国画艺术和辅导培养国画人才的，兼画社与学校双重功能的美术团体	由童雪鸿等人发起，童雪鸿任社长，王忠瑜主持中国画辅导学习班。社员大多为安庆地区部分中国画爱好者	—	—
艺舟社	上海	1948年冬成立	阐扬中国固有艺术，同介丙土菁华	曾于1949年4月1日在上海《子曰》杂志中附刊编辑出版《艺舟》不定期刊，由濂庐主编，仅出一期	由上海部分中国书画家发起组织，主要成员有黄宾虹、余绍末、陈定山、郑午昌、冯超然、吴湖帆、贺天健、施翀鹏、王个移等人	《艺舟》	—
丹荔社	广州	1949年4月成立	—	—	由黄独峰等人发起组织，黄独峰主持社务工作。该社是《时代艺术》杂志社内的编辑和部分热心的作者共同组织的。主要成员有李宝泉、李抚焦、陆丹林、王益论、梁锡鸿、马采等人	—	—